트러블 사전

트러블 사전

The Conflict Thesaurus 2

안젤라 애커만 · 베카 푸글리시 지음

오수원 옮김

윌북

차례

서문

1 통제 불능

2 힘겨루기

3 유리한 고지를 잃다

4 자아에 관한 갈등

5 위험과 위협

6 다양한 난제

일러두기

옮긴이 주는 ◆로 표시했다.

당신의 이야기가 꽉 막혀 있다면

•

이경희(SF작가)

쑥스럽지만 내가 인터넷 세상에 남긴 몇 안 되는 성취로, 닌자와 관련한 유행어가 하나 있다. "지금 쓰고 있는 장면이 갑자기 닌자가 튀어나와 등장인물들을 몰살하는 것보다 재밌지 않으면 다시 써야 한다는 것. 하지만… 아무 장면이나 갑자기 닌자가 나와서 사람들을 다 죽인다고 상상하면 갑자기 너무 흥미진진해지지 않나?" 글쓰기의 고충이 묻어 있는 이 농담은 작가들 사이에서 격언처럼 인용되곤 하는 '서프라이즈 닌자의 법칙'을 비틀어본 것이다. 인물들을 살려놓는 것보다 차라리 죽이는 편이 더 흥미롭다면, 그 이야기는 끔찍하게 재미가 없는 상태라는 것이다.

대체로 스토리가 막히면 작가들은 마피아 게임을 하듯 제일 쓸모 없는 인물을 하나 골라 슬쩍 죽여보곤 한다. 하지만 안타깝게도 대부분의 이야기 장르엔 닌자가 끼어들 틈이 없고, 당신의 캐릭터들은 죽지 못해 살아남아 지루한 삶을 이어가야 한다. 자, 이렇듯 당신이 작업 중인 이야기가 어느 지점에서 더는 흘러가지 않고 꽉 막혀버렸다면? 그때는 사전을 꺼내 들 때다. 이야기 창작자들에게 매번 유용한 가이드를 제공해주는 '작가들을 위한 사전 시리즈'의 최신작 『트러블 사전』은 당신의 플롯에 새로운 활로를 열어줄 다양한 선택지를 제시한다. 이 책이 당신에게 제안하는 논리는 단순하다. 모든 사건은 '갈등'에서 출발하며, '갈등'이야말로 인물이 살아 있게 만드는 궁극적인 힘이라는 것. 당신은 막힌 부분보다 앞쪽으로 돌아가 수압을 높이듯 갈등을 끌어올리기만 하면 된다. 그럼 인물들은 그 압력에 등이 떠밀려 저절로 움직이게 될 테니.

13

플롯에 대해 논하는 수많은 작법서가 공통적으로 알려주는 한 가지 사실은, 이야기의 패턴이 의외로 한정되어 있다는 것이다. 분류 방식에 따라서는 세상의 플롯을 백여 가지 영웅담으로 정리하기도 하고, 스무 가지 정도의 패턴으로 압축하기도 한다. 그중에서도 나는 이렇게 정리하는 것을 가장 좋아한다. 모든 이야기는 본질적으로 상승과 하강의 조합이다. '주인공이 뭘 하려고 하는데(상승) 그게 생각만큼 잘 안 되는(하강)' 과정의 반복인 셈이다. '뭘 하려는' 주인공에 맞서는 모든 종류의 '잘 안 되는' 것들. 그것이 갈등이다. 당신의 주인공은 게을러서 가만히 놔두면 정말이지 아무것도 하지 않는다. 아무리 어르고 달래도 자꾸만 귀찮아하며 일상으로 돌아가버리고 만다. 그를 움직이게 하는 방법은 어떻게든 압박을 가하는 것이다. 당신의 주인공은 스프링과 같아서 갈등이라는 압력을 가하면 눌리고 눌리다 결국 펑 하고 튕겨 나오게 마련이다. 압력의 방향과 종류를 잘 조합하면 당신이 원하는 방향으로 멋지게 튀게끔 만들 수도 있다.

『트러블 사전』은 어떻게 갈등을 조립해 충돌시킬 것인가에 대한 레시피북이다. 설명서에 해당하는 전반부는 캐릭터의 성장과 변화를 끌어내기 위한 중심 갈등과 서브플롯들의 활용법에 관한 작법 이론을 충실히 담고 있고, 사전 형식으로 구성된 후반부에서는 인물이 안팎으로 겪을 법한 사건과 고충을 유형별로 구분하여 정리하고 있다. 당신이 쓰고 있는 장면과 비슷한 항목을 찾아가 페이지를 쭉 훑어보는 것만으로 인물을 요리할 색다른 아이디어를 얻을 수 있을 것이다.

물론 누군가는 이 책의 항목들에 대해 당연한 얘기를 정리해놓았을 뿐이라고 생각할지도 모르겠다. 어쩌면 그 정보들은 당신의 머릿속에 이미 입력되어 있을지도 모른다. 하지만 아마도 눈에 띄지 않는 깊은 그늘 속에 파묻혀 있을 가능성이 높다. 사전은 당신의 머릿속 바로 그 정보로 향하는 열쇠이자 길잡이가 되어준다. 정신없이 글을 쓰다 보면 놓치기

쉬운 디테일을 촘촘하게 붙잡아 당신의 머릿속 리스트에 올릴 수 있게끔 보조하며, 언젠가 잊어버린 삶의 고민을 되새겨준다. 그 사소한 차이가 당신의 이야기를 '진짜'로 만들어준다. 혹시 꽉 막혀 풀리지 않는 이야기가 있으신지. 그렇다면 사전을 펼쳐 당신의 파트너를 호출할 때다.

서문

갈등은
플롯을 형성한다

어느 여름날 저녁, 여러분은 정원에 있는 식물에 물을 주고 있다. 아직 가시지 않은 뜨거운 햇볕에 이마에 땀이 송골송골 맺히고 갈증이 일기 시작하는데, 맞은편에 사는 이웃이 자기 집 현관 앞에서 여유롭게 피서를 즐기고 있는 모습이 눈에 들어온다. 이내 당신을 발견한 이웃은 건너오라고 손짓을 해대고, 그의 발밑에는 빨간 낚시통과 시원한 얼음 바구니가 놓여 있다. 건너가서 자리에 앉자, 이웃은 얼음 바구니에 들어 있던 아이스티를 건넴과 동시에 낚시통을 발로 슬쩍 밀며 말을 건넨다.

"오늘 아침에 낚시를 나갔죠. 기가 막힌 하루였어요."

당신은 좋은 이웃이니까, "아하, 그래요?" 하면서 그의 곁에 바싹 다가앉는다. 하나도 빼놓지 말고 이야기해보라는 식으로. 자, 우리의 낚시꾼은 이제 본격적으로 이야기를 시작한다. 그의 이야기를 소설체로 옮겨보겠다.

동틀 녘에 일어나 낚시 장비를 챙겨 집을 나섰다. 이른 시간에 출발하면 사람이 덜 붐비니 호숫가에 당도한 건 순식간이었다. 하늘에는 구름 한 점 없다. 허공을 유유히 가르는 새들과 태평하게 날아다니는 잠자리 소리뿐. 그야말로 호수에서 낚시하기 딱 좋은 날씨다.

그런데 사고가 터진다. 빌어먹을 배의 모터 시동이 걸리지 않는다. 30분을 족히 허비하고 나서야 시동이 드디어 걸리기 시작했다. 하지만 그때쯤이면 이미 다른 낚시꾼들이 속속 당도할 시간이다. 명당자리를

잡기 위해 일찌감치 도착한 거였건만 더 늦기 전에 서둘러 나서야 한다.

마침내 은밀한 명당자리에 당도한 뒤, 한쪽에 낚싯줄을 던져놓는다. 햇볕이 등 뒤를 따스하게 덥혀주고 호수 물은 거울처럼 잔잔하다. 물밑 어딘가에서는 통통하게 살진 송어가 공짜 밥을 구하러 헤엄치고 있을 것이다.

몇 분이 흐른다. 그리고 또 흐른다.

그런데 한 놈도 낚싯밥을 물지 않는다. 입질조차 없다.

이쯤이 되니 허리도 아프고 따가운 햇볕에 피부가 그야말로 통닭이 될 지경이다. 설상가상으로 서두른단 핑계로 도시락과 물병은 트럭에 두고 와버렸다. 목이 말라서 입안의 침이 풀처럼 찐득해질 지경이다.

짜증이 솟구친다. 엄지손가락이 빌어먹게 쑤신다. 낚싯밥을 고리에 끼우다 찔렸기 때문이다. 머리 뒤쪽으로 먹구름이 끓어오른다. 그래, 오늘은 완전히 망한 날이다. 짐을 싸서 떠나야 할 것 같다.

그런데 바로 그때! 낚싯줄이 흔들린다. 흔들림을 감지한 지 얼마 되지 않아, 다시 획 하고 움직인다.

돌연 의자에서 벌떡 일어난 이웃은 이 순간을 재연한다. 두 팔을 넓게 벌린다. 마치 경련하는 장대를 손에 쥔 듯한 몸짓으로, 몸을 뒤로 젖혀 낚싯대에 걸린 물고기의 저항을 버텨낸다. 그는 또한 낚시 릴이 눈앞에 있는 듯 생생하게 감아올리는 동작을 한다. 줄을 감았다 풀었다 되풀이한다.

웬일인지 녀석은 악어만큼 힘이 세 보인다. 아니, 두 마린가! 초인같이 사나운 녀석을 끙끙대며 당기느라 땀이 비 오듯 쏟아진다.

머리 위로 천둥이 쿵쾅거린다. 하늘은 이미 검다. 바람이 거세지고 파도가 배를 때려댄다. 배가 뒤집힐 것 같다. 위험하다!

낚싯줄을 놓지 않고 족히 한 시간은 괴물과 싸운 것 같다는 그의 실감나는 재연에 여러분의 눈은 어느새 커져 있다. 우리의 낚시꾼, 처음에는 이렇게 말한다. "뭐, 한 시간까지는 아니고 30분?" 그리고 정정한다. "최소한 5분은 버텼을걸요." 시간을 바로잡은 후 이웃은 다시 이야기로 돌아간다. 드디어 송어가 물 밖으로 튀어 올라 악마처럼 요동치고, 이웃은 그대로 서서 눈에 보이지 않는 물고기와 씨름하며 끙끙 욕설을 퍼붓는다. 마침내 물고기를 배 안으로 끌어들인 듯 쿵 하고 의자에 앉는다. 이 겼다! 어마어마한 이야기를 끝마치고 이웃은 아이스티를 한 모금 꿀꺽 마신다. 그런 다음 낚시통 뚜껑을 툭툭 치며 얼이 빠진 여러분의 얼굴에 대고 대수롭지 않은 듯 말한다. "요 녀석 때문에 갖은 짓을 다 했죠. 뭐!"

이 이웃집의 노련한 이야기꾼은 상대나 조건, 환경에 맞서 제압당하고 밀리는 판국으로 이어지는 듯하지만, 의지와 힘으로 결국에는 주인공에게 유리한 쪽으로 저울의 방향을 바꾸는 대서사를 생생하게 펼쳐낸다. 설령 그 안에 허풍과 과장이 섞여 있을지언정 그는 분명 핵심을 알고 있다. 욕구(동기)를 갖고 그 욕구를 채우는 목표를 설정하는 것만으로는 위대한 이야기가 되지 않는다는 것. 모든 것이 내게 불리할 때 즉, 갈등이 있을 때에야 욕구의 충족과 목표의 성취가 그야말로 위대한 이야기가 된다는 것 말이다. 시선을 단숨에 사로잡는 재미있는 이야기는 일종의 낚시와 같다. 능숙한 이야기꾼은 솜씨 좋은 낚시꾼처럼 비장의 미끼로 듣는 이의 마음을 낚아채버린다. 따라서 독자를 꿰어 이야기 속으로 쥐도 새도 모르게 끌어들이기 위해서는 목표와 동기, 그리고 비장의 미끼인 흥미진진한 갈등이 필요하다. 쓸 만한 사건들을 계속 떠올리며 글을 써나가는데, 그 속에 특정한 갈등이 없다면 이야기의 플롯은 허공을 맴돌 뿐이고, 독자의 관심도 진작에 날아가버리고 만다는 걸 여러분은 기억해야 한다.

GMC 공식: 목표-동기-갈등

캐릭터와 장소, 상황에 대한 흥미진진한 아이디어들을 촘촘히 조직하지 않고 앞뒤 가릴 것 없이 무작정 쓰기만 하면 이도 저도 아닌 글이 되고 만다. 다시 말해 소재를 맹목적으로 나열만 해놓고 정작 갈등의 국면으로 진입하는 데 시간을 끌면 끌수록, 작가는 딴생각이나 새로운 아이디어에 골몰하면서 괜히 엉뚱한 길로 빠져버릴 확률이 높아진다. 그렇게 또 한 편의 원고가 빛을 보지 못하고 묻혀버리는 것이다.

다행히도 이야기의 뼈대를 갖추는 데 활용할 만한 손쉬운 방법이 있다. 저술가 데브라 딕슨Debra Dixon이 고안한 목표-동기-갈등 공식. 일명 GMC 공식이다. 딕슨의 책 『GMC: 목표와 동기와 갈등Goal, Motivation, and Conflict』에 따르면 이 공식은 이야기의 세 가지 핵심 요소에 기반을 두고 있다.

> **목표**(Goal): 캐릭터들이 원하는 것
> **동기**(Motivation): 캐릭터들이 그것을 원하는 이유
> **갈등**(Conflict): 캐릭터들의 길을 방해하는 것

이야기의 중요한 기틀은 이 세 가지 요소로 이루어진다. 목표, 동기, 갈등이 없는 이야기란 있을 수 없다. 숲속의 미스테리한 살인자, 아슬아슬한 밀회, 돌이킬 수 없는 파국과 같은 소재와 아이디어가 넘쳐나는데도 정작 이야기가 짜임새 있게 갖춰졌다는 확신이 들지 않는다면 GMC 공식을 활용해보길 권한다. 소설과 영화의 사례로 살펴보자.

> **GMC 공식** - 캐릭터는 원하는 것이 있다(목표). 이유가 있기 때문이다(동기). 하지만 뭔가 길을 가로막는다(갈등).

- 〈오징어 게임〉

 성기훈은 돈이 필요하다(목표). 가족을 먹여 살리고 큰 빚을 갚아야 하기 때문이다(동기). 하지만 그가 참가하기로 한 게임은 지는 순간 죽어야 하는 난제들이 넘쳐나는 가학의 현장으로 돌변한다(갈등).

- 『손과 이빨의 숲The Forest of Hands and Teeth』

 메리는 해변에 가고 싶다(목표). 안전과 안정이 필요하기 때문이다(동기). 하지만 좀비들의 숲이 길을 가로막고 있다(갈등).

- 〈그린치〉

 그린치는 크리스마스를 없애버리고 싶다(목표). 평화와 고요를 원하기 때문이다(동기). 하지만 북적이는 크리스마스 분위기 때문에 후빌Whoville 사람들을 방해하기가 쉽지 않다(갈등).

이렇게 GMC 공식을 활용하면 이야기가 가장 기본적인 요소들로 축약된다는 걸 알 수 있다. 여러분의 이야기에도 GMC 공식을 적용해 주인공이 원하는 바, 주인공이 그걸 원하는 이유, 어떤 층위의 문제가 가장 큰 장애물을 제공하는지에 관한 다양한 아이디어들을 실험해볼 수 있을 것이다. 부록 A에 이에 관한 주요 사항을 정리해놓았으니 참고하길 바란다.

갈등의 4가지 층위

이야기를 쓸 때 가장 큰 죄악은 뭘까? 바로 갈등을 빠뜨리는 것이다. 이야기 속 난제, 장애물, 내적 갈등 같은 요소는 목표를 향해 나아가는 캐릭터의 능력을 의심하게 만들면서, 그 자체로 독자들의 시선을 사로잡는다.

한편 독자는 이야기에서 발생하는 사건들을 장면 단위로 집중해서 보는 경향이 있다. 따라서 갈등 역시 장면 단위로 일어나는 것처럼 보일 수 있는데, 실제로 갈등은 장면 단위를 넘어 이야기의 전체 구조에 걸쳐 다양하고 복잡한 층위에 존재한다. 그러므로 풍부하고 강력한 이야기를 펼치려면 다양한 장애물과 난제가 상호 작용하는 방식을 극대화하는 작업이 핵심이라 할 수 있다. 한번 살펴보자.

중심 갈등

모든 이야기에는 이야기 전체에 걸쳐 있으면서 결말에서 해결되어야 하는 매우 중요한 갈등이 있다. 자신의 세계로 들어오려는 악한 존재들을 막아야 한다거나(《기묘한 이야기》), 빌딩을 접수한 테러범을 저지해야 한다거나(《다이 하드》), 신랑을 찾아 제시간에 결혼식장으로 데려가려하는(《행오버》) 등 주인공은 어떤 문제를 해결해야 한다. 어떤 이야기건 중심 갈등은 아래 6가지 형식 중 한 가지 형식을 띤다.

• 캐릭터 vs 캐릭터
주인공이 다른 캐릭터와 맞붙어 두뇌, 의지, 힘을 겨룬다.

- 캐릭터 vs 사회

주인공이 사회나 조직에 맞서 필요한 변화를 만들려 한다.

- 캐릭터 vs 자연

주인공이 악천후나 험한 지형, 동물 등 자연과 사투를 벌인다.

- 캐릭터 vs 기술

주인공이 컴퓨터나 기계, 로봇 등 인공적으로 만들어진 적과 마주한다.

- 캐릭터 vs 초자연적 존재

주인공이 이해할 수 없는 힘과 맞붙어 싸운다. 운명, 신, 마법이나 영적 상대와의 대결이 여기 포함된다.

- 캐릭터 vs 자아

상충하는 신념이나 희망, 욕구나 공포 등으로 주인공이 커다란 내적 갈등을 경험한다.

중심 갈등은 이야기라는 롤러코스터의 바퀴를 특정한 트랙으로 몰아넣는다. 작가는 거기다 크고 작은 난제를 추가해 플롯과 캐릭터의 발전을 뒷받침하게 된다.

이야기 충위의 갈등(거시적 갈등)

어떤 갈등은 캐릭터가 방편을 마련하거나 능력을 발휘할 수 없을 만큼 큰 문제다. 이야기의 전반에 어렴풋이 드리워져 있는 이 거대한 난제를 주인공은 장면 충위의 즉각적인 위험과 여러 도전을 처리하면서 해결해야 한다.

가령 영화 〈다이 하드〉에서 존 맥클레인은 나카토미 빌딩을 접수한 무장 단체와 홀로 맞선다. 중심 갈등(캐릭터 vs 캐릭터)은 맥클레인이 이 테러범들을 막아 건물 안에 있는 사람들을 구하는 것, 특히 아내인 홀리를 구하는 것이다. 그것만으로도 이미 불가능한 미션처럼 보이는데, 처리해야 하는 다른 몇 가지 문제 때문에 일은 더욱 복잡해진다. 이를테면 맥클레인은 테러범들이 아내를 무기 삼아 협박하지 못하도록 홀리의 신분을 숨겨야 하고, 악당 한스 그루버가 빌딩에 침입한 진짜 동기를 알아내야 하며, 무능하고 실수투성이인 FBI의 간섭까지 받아가면서 모든 일을 해내야 한다.

그리고 맥클레인의 마음 한구석에는 애초에 그를 캘리포니아로 오게 만든 가장 어려운 문제가 도사리고 있다. 바로 망가져가는 결혼 생활을 복구하고, 너무 늦기 전에 아내 홀리와 화해하는 것이다.

홀리와의 불화와 같이 이야기 전체에 도사리고 있는 큰 갈등은 주인공이 해결해야 할 대상이기는 하지만 즉시 풀리지는 않는다. 캐릭터는 장면마다 일단 위험을 피하고 작은 목적을 이루어나가면서 단계별로 문제를 해결해나가야 한다.

장면 층위의 갈등(미시적 갈등)

장면 층위의 갈등은 캐릭터와 목표 사이에 끼어드는 공교롭거나 우연한 충돌, 위협, 장애물, 난제 등의 형태로 들이닥친다. 캐릭터는 코앞에 닥친 문제부터 해결한 다음, 내적 갈등도 해결하고 재난을 미리 막기 위해 혼신의 힘도 다하게 된다. 이러한 노력은 성공하거나 실패하며, 실패는 과정의 일부다. 일에 차질이 생기는 건 이야기에서 필수적인 요소다. 캐릭터가 받는 압력을 키우고 복잡한 문제를 유발해 위기를 고조시키며, 캐릭터가 일이 왜 잘못됐는지 살필 수밖에 없도록 해준다. 특히 일이 잘못된 이유를 파악하는 과제는 변화호 선상에 있는 캐릭터에게 중요하다.

캐릭터가 이유를 파악해 잘못을 바로잡는 과정에서 내적으로 성장을 해야만 이야기 전체의 목적을 성공적으로 달성할 수 있기 때문이다.

〈다이 하드〉에서 존 맥클레인은 소방관들이 빌딩에 당도해 무슨 일이 벌어지고 있는지 알아채도록 하기 위해 화재경보기를 누른다. 그러나 테러범들이 화재경보가 거짓 정보라고 말하는 바람에 맥클레인의 계획은 수포로 돌아간다. 설상가상으로 존은 이 일로 테러범들의 표적이 된다. 이제 한스 그루버 일당은 건물 안 누군가가 자신들을 방해하고 있다는 것을 알게 된 것이다. 존을 추적하는 사냥이 시작된다. 존은 무기도 신발도 없지만 적들과 싸우며 한발 한발 앞으로 전진한다. 장면마다 존은 자신을 제거하기 위해 한스가 보낸 악당들보다 지략과 힘에서 이겨야 하고, 결국 그들을 처단해야 한다.

내적 갈등

캐릭터의 내면에서 벌어지는 갈등도 있다. 거시적 층위에서 볼 때 내면의 갈등은 주인공이 이야기 전체의 목적을 달성하기 위해 대처해야만 하는 중요한 싸움이다.

존 맥클레인의 결혼 생활은 파탄나기 직전이다. 존이 자신의 욕구와 경력을 우선시하며 자기에게만 몰두하고 포용력이란 없는 인간이기 때문이다. 홀리는 존의 아내로 남편의 세계에서 보잘것없는 작은 퍼즐 조각이 되는 대신, 자신의 커리어를 좇기 위해 멀리 이사를 가버린다. 존은 화해를 하려고 아내를 찾아가지만, 그가 진정 바라는 것은 따로 있다. 바로 아내가 뉴욕에서 자신과 살았을 때 더 유복하고 행복했다고 깨닫는 것이다. 그러나 아내는 행복하고 무탈하게 경력을 이어가며 독립적으로 살고 있다. '맥클레인'이라는 성도 버리고 결혼 전에 쓰던 성을 쓰고 있을 정도다.

자기중심적 자아에 큰 타격을 입은 존은 아내를 되찾기가 쉽지 않으

리라는 것, 일이 잘 풀리려면 자신이 어느 정도 희생을 해야 하리라는 것을 깨닫게 된다. 이제 존의 내적 갈등을 위한 무대가 마련된 셈이다. 자신과 타인 중에 누구를 우선시할 것인가? 홀리의 목숨이 위협을 받는 상황이 되자, 우리의 주인공은 비로소 자신이 그동안 얼마나 이기적이고 자기 생각만 했는지, 아내에게 미안하다고 말할 기회를 얼마나 간절히 원하는지 깨닫는다. 이러한 각성은 존이 내적 갈등을 해결하기 위한 첫 단계다. 존은 한스 일당의 악행을 중단시키고 어떤 희생을 치르건 아내를 보호하려 혼신의 힘을 쏟아 목표를 성취한다.

내적 갈등은 개별 장면에서 발생하는 갈등과 함께 미시적 층위에서도 일어날 수 있다. 고통스러운 상황, 압력, 반대에 마주해 캐릭터들은 대개 무엇을 해야 할지, 옳고 그른 것이 무엇인지 갈등하며 심지어 자신이 무엇을 느껴야 하는지조차 몰라 괴로워한다. 상충되는 감정들, 경합을 벌이는 욕망과 욕구와 공포는 캐릭터를 마비시키고 판단을 흐리게 하며 결정과 선택을 훨씬 더 어렵게 만든다.

외적 갈등이건 내적 갈등이건, 거시적 갈등이건 미시적 갈등이건 갈등은 이야기에 권능을 부여한다. 갈등은 캐릭터를 밀어붙이고 압박을 가해 가장 큰 욕망의 성취를 방해하고 캐릭터가 자신의 한계를 직시하도록 압박하며 자포자기하고 싶게 만든다. 이때 캐릭터는 싸움, 희생, 목적을 이루기 위한 변화 의지 등으로 자신의 능력과 가치를 증명해야 한다.

갈등을 고조시키려면
대결의 불균형을 증강하라

이야기에 4가지 층위의 갈등을 전략적으로 활용하기 위해서는, 불균형이 두드러지게 만들 기회를 찾아야 한다. 이야기 요소들의 균형을 깨버

리면, 주인공이 불리한 상황에 놓이게 되어 즉시 갈등이 발생하는 효과를 빚어낸다. 〈다이 하드〉에서 몇몇 의도적인 갈등의 불균형이 어떻게 녹아들어가 있는지 살펴보자.

얼핏 보기에 뉴욕의 노련한 경찰인 존은 경험상 한스 그루버 같은 자들의 위협을 상대할 기량을 충분히 갖추고 있다. 하지만 한스는 일행과 함께 있는 데 반해, 존은 무장조차 하지 못한 상태인 데다 낯선 장소에 혼자 있다. 설상가상으로 건물이 접수되자 존은 아무 지원이나 자원도 없이 덫에 갇힌 상태가 된다. 심지어 신발조차 없다. 반면 한스는 기량 좋고 무장이 잘된 용병들과 함께인 데다 건물 접근도 자유롭고 존의 아내를 포함해 인질까지 잔뜩 붙잡고 있다. 존에 비해 훨씬 유리한 고지를 점하고 있는 셈이다.

이러한 불균형으로 인해 한스의 테러를 중단시키고 홀리를 보호하는 일은 가당치 않게 보인다. 실제로 이야기가 흘러가는 내내 존의 목표는 이루기가 거의 불가능해 보인다. 장면 층위에서 갈등을 처리하는 방식(적들을 하나씩 처리하고, 시체를 차에 떨어뜨려 경찰의 관심을 끌면서 무기를 손에 넣고, 한스의 폭발물을 훔치는 것)으로 승리가 가능해질 때까지 존은 저울의 추를 자기 쪽으로 옮겨놓는다. 갈등에 대한 존의 대응 또한 독자(혹은 관객)에게 그가 진정 누구인가를 알 수 있는 기회를 제공한다. 존의 창의력과 집요함과 인내는 관객으로 하여금 6억 5000만 달러어치 채권을 훔치려는 고도로 조직적인 음모를 단 한 명이 깨부술 수 있다고 믿게끔 해주는 열쇠다.

〈다이 하드〉는 각 층위의 갈등이 전체 이야기에 추가되어 역동적인 플롯과 호를 만들어내는 방식을 보여주는 훌륭한 사례다. 외적으로 이 영화는 경찰이 범인을 추적하는 전형적인 액션 영화, 힘들게 머리 쓸 필요 없이 그저 즐기기만 하면 되는 영화처럼 보이지만, 이야기상의 내적 갈등은 영화에 깊이를 더한다. 결혼 생활의 유지를 비롯해 목표를 모두

이루고 싶다면 존이 자기 중심적인 태도에서 벗어나 타인의 욕구를 더 존중해야 한다는 사실을 일깨우는 것이다.

갈등 층위를
연계하는 법

여러분은 이제 상이한 층위의 갈등이 함께 작용하여 일련의 지속되는 난제들을 쌓아 캐릭터의 정신과 육체와 감정에 압박을 가하는 과정에 대해 알게 되었을 것이다. 그렇다면 이것을 이야기에 어떻게 적용하면 될까?

〈다이 하드〉의 기법을 마지막으로 살펴보자. 나카토미 빌딩을 여러분이 지어낸 이야기의 배경이라 생각하고, 그 건물의 한 층 한 층이 각 장면을 나타낸다고 상상해보라. 캐릭터의 목적은 옥상까지 올라가는 것이다. 누군가 옥상에서 도움을 필요로 하기 때문이다(위기). 가족이 캐릭터의 적에게 인질로 잡혀 있고 적은 폭탄을 갖고 기다리고 있다(거시적 갈등). 게다가 적은 캐릭터에게 패배하느니 차라리 건물을 날려 재로 만들어버릴 의지가 충만한 인간이다.

주인공은 다리에 부상을 입었고, 승강기는 고장이 나 35층 건물을 걸어 올라가기란 절대 쉽지 않다. 설상가상으로 각 층마다 부비트랩까지 설치되어 있어 매우 위험하다(미시적 갈등). 하지만 캐릭터는 한 층에서 다음 층으로 이동하면서 적들과 문제와 위험을 마주한다. 캐릭터가 마주하는 온갖 문제에는 진행을 방해해 다른 길로 빠뜨리고 미궁으로 밀어넣어 헤매도록 하는 가능성이 잠복해 있다. 그뿐 아니라 주인공은 마음 깊은 곳에서 자신이 실제로는 이만한 일을 해낼 재목이 아니라는 의구심에 시달린다(내적 갈등). 구사일생으로 위기를 모면할 때마다 주인공은 이러다 죽는 거 아닌가, 도저히 불가능한 미션 아닌가 하는 의구심을 느

낀다.

하지만 계단을 오를 때마다 덫을 피하는 주인공의 실력은 나아진다. 어쩌면 무기와 도구 상자를 찾아 도움을 받을지도 모른다. 힘도 점점 세지고 더 잘할 수 있다는 마음도 든다. 물론 자신에 대한 의구심은 여전히 주인공을 좀먹고 있지만, 지금 포기하기에는 너무 멀리까지 와버렸고 너무 많은 것을 견뎌냈다. 이제부터는 전진하는 수밖에 없고, 다른 길은 없다.

마침내 우리의 주인공은 옥상에 올라 적을 마주한다. 여기서 지면 악당의 폭탄이 빌딩과 사랑하는 아내와 주인공 자신까지 파괴할 것이다. 이 싸움에서 주인공은 전처럼 의구심에 압도당하기를 한사코 거부한다. 주인공은 굳건한 결의와 여기까지 오는 중에 구한 도구를 활용해 폭탄의 뇌관을 풀고, 적을 쳐부순 후, 사랑하는 아내를 구한다. 이렇게 중심 갈등은 마침내 해결되고 주인공은 목표를 이루어낸다.

이야기마다 개성은 다 다르겠지만, 갈등의 주된 역할은 목적을 이룰 역량이 없는 캐릭터를 끌고 나가 이야기가 진행되는 과정에서 그를 역량 갖춘 인물로 변모시키는 것이다. 장애물과 난제와 적을 선택해 캐릭터와 갈등을 빚도록 만들 때는 그 요소들이 갈등의 진화에 기여하는지 자문해 보라. 장면 층위의 사소한 마찰과 분쟁을 설계할 때는 상관이 덜하겠지만, 갈등에 필요한 장치를 선택할 때는 캐릭터가 자신과 세상에 관해 배워야 할 것을 배우도록, 캐릭터가 승리할 역량을 갖춘 인물로 성장해 당면한 싸움에 대비할 수 있도록 돕기 위한 것들을 주로 선택해야 한다.

갈등의 범주

상이한 갈등 층위를 보탤수록 이야기에는 깊이가 생기며, 다양한 난제를 더할수록 장면마다 참신함을 유지할 수 있다. 캐릭터가 계속해서 동일한

스트레스 요인만 만나게 될 경우 독자는 인내심의 한계를 겪으면서 책을 띄엄띄엄 읽거나, 급기야는 덮어버릴 수 있다.

이야기의 장르와 중심 갈등과 캐릭터의 인물호character arc◆는 갈등 시나리오의 일부를 결정하지만, 플롯을 원숙하게 진행하려면 훨씬 더 많은 요소가 필요하다. 선택할 것이 많은 상황에서 출발점을 도대체 어디로 잡아야 할까? 이 책은 난제의 범주를 유형별로 구성해놓았다. 각 범주마다 특정한 유형의 강력한 갈등 항목이 있으니, 여러분의 이야기에 필요한 거시적 난제 및 미시적 난제의 완벽한 조합을 구상해보길 바란다.

위험과 위협

가장 빤하면서도 다양한 목적으로 쓸 수 있는 형태의 갈등은 캐릭터에게, 혹은 캐릭터가 사랑하는(그리고 책임져야 할) 사람에게 직접적인 위해를 가하는 위험이나 위협이다.

매슬로의 인간 욕구 단계 이론에 따르면, 인간의 가장 중요한 욕구 중 하나는 안전과 안정이다. 현실 세계에서 우리는 보통 자신을 위험에 빠뜨리는 상황은 피하고 본다. 캐릭터 역시 살과 피를 지닌 현실의 인간을 반영해 기본적으로 자신에게 위해를 가할 상황을 경계한다. 그렇지만 우리는 이야기 속에서 캐릭터의 차가 빙판길에 미끄러지거나, 숲길을 지나고 있는 캐릭터 눈앞에 포식자 동물이 나타나는 상황을 어느 정도 만들어줘야 한다.

위험의 원인은 주로 타인, 환경, 특정 장소이지만 캐릭터 자신의 내면 문제일 수도 있다. 중독 증상 때문에 위험을 감지하지 못하거나, 도움을 구하지 못해 병원에 입원하거나, 심하면 사망에까지 이를 수 있다. 과

◆ 이야기가 진행되며 캐릭터, 특히 주인공이 겪는 변화를 가리키는 개념. 인물호가 있는 이야기는 캐릭터가 급격히 혹은 천천히 다른 인물로 바뀐다. 인물호가 있는 캐릭터는 평면적 인물이 아니라 입체적 인물이다.

거의 실수에 대한 죄책감에 기진맥진한 사람은 자기 파괴적인 성향을 갖게 되어 자신의 능력을 훨씬 뛰어넘는 난제나 역경에 뛰어들기도 한다. 형벌이나 희생만이 죄를 값을 유일한 방법이라 생각하기 때문이다.

위험을 유기적으로 조직해 캐릭터에게 타격을 입히려면, 캐릭터가 자리한 시공간의 범위를 넘어서지 않아야 한다. 이야기의 모든 배경에는 나름의 위험이 내재되어 있기 마련이다. 불륜을 저지르는 캐릭터의 집에 탐정이 잠복하고 있을 수도 있고, 캐릭터가 숨어 있는 공간의 바닥이 비에 흠뻑 젖어 무너져 내릴 수도 있다. 특정 장소에 내재된 위험의 규모는 작을 수도 있고(독을 품은 벌레 한 마리가 캐릭터가 자는 침낭에 후다닥 들어간다든지) 거대할 수도 있다(허리케인이 덮친다든지). 이야기에 필요한 것이 무엇이냐에 따라 이러한 위협은 불편함을 초래하거나 일이 지체되는 정도에서 일단락될 수도 있고, 캐릭터가 열심히 세운 계획을 망칠 수도 있으며, 더 큰 해악을 끼칠 수도 있다.

위험과 위협이라는 범주는 어떤 결과에 책임을 지는 캐릭터를 만들고 싶을 때 좋은 선택지이기도 하다. 캐릭터는 위험을 과소평가하거나 자기 능력을 과신하다 결국 대가를 치르게 되고, 이때 치러야 하는 대가는 더 통렬할 수 있다. 자신의 실수만 아니었다면 지금 경험하는 고통을 피했을지도 모르기 때문이다. 따라서 캐릭터가 위험을 무시하거나 보지 못하게 만드는 시나리오로 얻을 수 있는 것은, 캐릭터가 이러한 경험을 통해 다시는 되풀이하고 싶지 않은 가혹한 삶의 교훈을 배울 수 있다는 점이다.

자아에 관한 갈등

자아에 관한 갈등은 캐릭터의 신망과 위신을 깎아내릴 수 있는 문제 상황을 말한다. 위신과 신망이라는 욕구는 모두 인간의 가치에 결부되어 있다. 타인이 부여해주는 가치일 수도 있고, 캐릭터 자신이 생각하는 가

치일 수도 있다.

현실에서 사람들은 창피해질 상황을 피하는 경향이 있다. 남들이 어떻게 생각할지 걱정스럽고, 함부로 재단당하고 싶지도 않기 때문이다. 이러한 불안 때문에 마음속에서 자신의 실수는 더욱 확대된다. 과거에 비슷한 실수로 욕을 먹었거나 자아를 다쳤다면 특히 더 그렇다.

구축이 잘된 캐릭터는 이러한 심리적 동인이 있어 부정적인 경험에서 오는 불안과 씨름한다. 자기 실수 때문에 정서적 내상을 입은 적이 있을 경우에 더 그렇다. 캐릭터는 배제당하거나, 불신의 대상이 되거나, 거짓말을 듣거나, 시시한 존재로 취급받으면 애써 드러내지 않으려 노력해도 결국은 상처를 입곤 한다.

자아에 관한 난제는 내적 갈등을 일으키며, 숨기기 힘든 예민함을 유발한다. 그래서 캐릭터는 뒤로 빠지거나, 스스로 고립되거나, 분노를 폭발시키거나, 상황을 오히려 악화시키는 가시 돋친 솔직함을 드러내는 등 다양한 반응을 보일 수 있다. 캐릭터가 아무런 잘못을 저지르지 않은 경우에도 자아에 관한 갈등은 부정적인 경험의 연상이나 사건 목격자의 등장만으로도 깊은 내상을 입힐 수 있다. 사례를 살펴보자.

피오나라는 여성이 있다. 그는 고향 집을 찾은 지 꽤 오래되었다. 남자친구인 드루와의 연애가 진지한 궤도에 오르자 피오나는 집으로 가는 비행기를 예약한다. 부모님의 세계관이 좀 희한해서 걱정은 되지만, 피오나는 드루가 자신의 천생연분이라는 확신이 든다. 이제 가족에게 소개할 때가 된 것 같다.

피오나의 부모가 저녁 식사 후 와인을 마시고 있을 때쯤 둘은 고향 집에 도착한다. 처음에는 모든 것이 예상대로 흘러간다. 피오나의 부모는 예상치 못한 깜짝 방문에 들떠 드루를 환대하며 그의 직장과 가족과 관심사 등을 물어댄다. 그러나 와인 한 잔이 여러 잔이 되면서 피오나의 아버지는 세상사에 대해 큰소리로 불평을 해대더니 숨소리가 들릴 만큼의

정적이 이어진 끝에 급기야는 어둡고 기이한 음모론으로 빠져들고 만다.

피오나가 얼마나 당황하고 창피했을지, 이날 저녁의 만남이 재앙으로 끝나지 않도록 얼마나 노력했을지 상상해보라. 피오나는 아버지의 황당한 음모론을 농담처럼 웃어넘기거나, 드루에게 '아빠가 네 반응을 보려고 놀린 것일 뿐'이라고 이야기해줄 수도 있다. 하지만 피오나가 수습하려 애를 쓰면 쓸수록 아버지의 말은 더욱더 험악해지면서, 결국에는 자기 딸이 너무 순진하다고 나무라기까지 한다. 피오나가 꿈의 세계에 사느라 외계인들이 인류를 꼭두각시 흔들 듯 조종하고 있다는 명백한 증거를 인정하지 않는다며 비난하는 것이다. 아버지가 노여움에 고함을 쳐대자 부끄러움이 피오나를 물밀듯 덮친다. 운명의 짝이 우리 아버지가 부리는 광기의 목격자가 되다니. 드루가 우리 가족을 뭘로 보겠는가?

굴욕, 창피함처럼 자아에 얽힌 갈등은 깊은 충격과 내상을 안긴다. 캐릭터의 가장 중요한 기본 욕구 중 하나를 공격하기 때문이다. 피오나는 대응책으로 아버지와 맞붙어 논쟁을 벌일 수도 있고(싸우기) 침묵에 돌입할 수도 있으며(얼음장 되기) 아니면 다시는 부모의 집을 방문하지 않을 수도 있다(회피하기). 어떤 것이건 이 과정은 캐릭터를 취약하게 만들 수밖에 없다. 이때 피오나의 반응에 상관없이 독자들은 그가 느끼는 고통과 닿아 있다고 느낀다. 자아와 관련된 상처에 면역력을 갖춘 사람은 아무도 없기 때문이다.

자아에 관한 갈등을 겪는 사람이 자기비난이나 자책으로 갈등을 내면화하는 대응 역시 흔하다. 피오나는 드루를 자기 부모님과 괜히 만나게 했다고, 혹은 드루가 당하게 될 일을 미리 경고하지 않았다고 자책감에 빠질 수 있다. 자신이 아버지의 광기 어린 소동에 잘못이 없다는 것, 자신의 가치는 아버지의 생각이나 습관과 하등 상관이 없다는 것을 피오나가 깨닫기까지는 시간이 걸릴 것이다.

자아에 관한 갈등은 내적 갈등을 일으키는 경향이 있으므로 변화호

를 건너가는 캐릭터에게 어울리는 적절한 선택지가 될 수 있다.

통제 불능

현실에서 통제는 꼭 필요한 요소다. 우리가 매일 내리는 크고 작은 수십 가지 결정을 떠올려보면 이해하기 쉬울 것이다. 대학 학위가 안정적인 직업을 택할 수 있게 해준다면 교육비에 투자를 해야 하고, 양질의 교육이 보장되는 학군에 집을 구할 수도 있다. 한편 우리는 휘발유가 떨어지지 않게 차에 기름을 넣어야 하고, 까진 무릎을 깨끗이 씻어 감염을 막아야 하며, 상황이 막장으로 흘러가지 않도록 대체로 솔직함보다는 예의를 택해야 한다. 다시 말해 우리는 인과의 규칙에 따라 살아가는 셈이다.

그런데 삶이라는 게 항상 이렇게 시시한 인과 규칙대로 술술 굴러갈 수 있을까? 절대로 그렇지 않다. 우리는 인생이라는 녀석과 확률 게임을 벌이고, 인생은 얄궂게도 생각지도 않은 순간에 우리를 마구 흔들어댄다. 언제가 됐건 예상치 못한 일은 꼭 터져 우리가 세심하게 짜놓은 계획을 멋대로 망쳐버리고 만다. 이쯤에서 한 가지 확실하고 끔찍한 진실을 여러분은 알아챘을 것이다. '통제는 환상이다.'

현실에서 통제력을 상실하는 일이 벌어지면 사람들은 상당한 충격을 입는다. 무슨 일이 닥칠지 예견했어야 했다고 생각하는 경향이 있기 때문이다. 닥칠 일을 예상하고 피할 계획까지 짜놓았어야 한다고 생각하는데 그러지 못했기 때문에 당황하는 것이다. '자아에 관한 갈등'에서처럼 우리는 삶의 모든 측면을 통제하지 못한 자신의 무능을 실패로 간주하고 자신에게 잘못이 있다는 착각에 빠진다.

이런 종류의 일은 누구에게나 벌어질 수 있다. 그러므로 캐릭터를 멈출 수도 미리 막을 수도 없이 꼬여버린 상황 속으로 힘껏 밀어 넣어 보라. 캐릭터는 엉망진창이 될 것이고, 독자 역시 초조하지만 익숙한 방식으로 이런 상황에 끌려 들어가게 될 것이다. 통제할 수 없을 만큼 상황이

꼬여갈 때 독자는 캐릭터의 자책감과 고뇌에 감정이입을 하게 된다.

통제의 신화를 무너뜨리는 갈등은 주인공이 가장 밑바닥에 떨어진 순간의 성격을 드러내는 데도 유용하다. 캐릭터의 배우자가 심장발작을 일으켜 갑자기 사망한 상황을 상상해보라. 며칠 동안 슬픔에 빠진 주인공이 화만 내며 주위 사람들을 밀어내는 바람에 그 관계에 이미 나 있던 균열이 표면으로 드러나는 사태를 만들 것인가? 아니면 현실 부정의 늪에 빠져 일어난 일을 인정하지 않으려 몸부림칠 것인가? 그도 아니면 자신의 고통과 슬픔을 내려놓고 아이들과 다른 가족들이 사랑하는 가족을 잃은 슬픔을 극복할 수 있도록 도울 것인가?

주인공이 통제력을 상실하는 것을 얼마나 빨리 겪어낼지, 그 속도는 작가인 여러분에게 달려 있다. 다만 주인공의 회복이 지나치게 빨라서는 안 된다는 점을 기억하자. 한 가지 갈등이 다른 고통스러운 부작용으로 이어지거나, 헤쳐나가야 하는 감정의 트라우마를 남길 경우에는 회복하는 데 시간이 훨씬 더 오래 걸린다는 점에 유념해야 한다.

유리한 고지를 잃거나 결실을 박탈당하다

작가가 캐릭터에게 저지를 수 있는 최악의 짓 중 하나는 캐릭터의 희망을 빼앗는 것이다. 갈등이라는 예리한 칼은 이미 이야기 전반에 걸쳐 캐릭터에게 무참한 타격을 입혀놓았다. 캐릭터는 싸웠고, 희생했고 앞으로 나가려 발톱을 세워 장애물을 긁어대며 길을 개척했다. 마침내 고군분투가 보상을 받기 시작하려는 찰나다. 캐릭터는 이제 필요한 것을 얻고 세상이 그를 지지하기 시작한다. 캐릭터가 경쟁에서 상대를 앞서나가기 시작하는 시나리오도 있다. 하지만 작가란 사악한 종자들이기 때문에 캐릭터가 점한 유리한 고지와 어렵게 얻어낸 결실을 싹 걷어가버린다.

캐릭터가 지닌 유리한 환경이나 이점, 노력의 결실을 빼앗는 것은 다양한 상황에 쓸 수 있는 유용한 갈등이다. 다만 특정 시점에 특히 도움

이 되기 때문에 매우 전략적으로 활용해야 한다. 가령, 모험으로 초대하는 나팔 소리가 울려퍼진다고 모든 캐릭터가 문밖으로 뛰어나가지는 않는다. 오히려 캐릭터는 고양이가 발톱으로 긁어놓는 바람에 다 헤져버린 집 안의 애착 의자에 더 집착할 수도 있다. 근사하진 않아도 자신에게는 인생 최고의 거실인 그 공간이야말로 캐릭터에게 친숙하고 안정감을 주기 때문이다. 자기 집 거실의 낡은 안락의자야말로 캐릭터의 안전지대인 것이다.

그렇다고 해서 작가가 캐릭터를 이러한 안전지대에 계속 방치해둔다면 이야기는 죽은 것이나 다름없다. 캐릭터가 중시하는 것, 가령 캐릭터에게서 권위 있는 자리, 신뢰하는 자기편, 소중한 관계 같은 중요한 뭔가를 뺏어갈 때 캐릭터는 이야기의 첫 관문에서부터 비틀거릴 수 있다.

캐릭터의 결실을 박탈하는 유형의 갈등은, 캐릭터의 헌신성을 평가해볼 시험대이기도 하다. 캐릭터가 스스로를 지탱하도록 동기를 부여해주던 뭔가를 잃는다면 어떤 일이 벌어질까? 만일 재판에서 주요 증인을 잃거나, 후원자의 지원이 끊기거나, 공들였던 입양이 실패로 돌아간다면? 캐릭터는 어떻게든 실패를 딛고 다시 앞으로 나갈까, 아니면 수건을 던져버리고 항복할까? 중시하던 뭔가를 잃어버리는 경험은 잘못된 목표를 쫓아왔던 캐릭터를 각성시키는 계기를 제공할 수도 있다. 캐릭터들이라고 늘 이야기 첫 부분부터 올바른 목적을 올바른 순서로 설정해놓고 추구하는 것은 아니다. 이들도 현실의 우리들처럼 잘못된 꿈을 쫓거나 옳지 못한 이유로 목표를 이루려 할 수 있다. 예를 들면 캐릭터가 부모에게 가급적 좋은 자식이 되고 싶어, 대도시로 나가 성공하는 꿈을 포기하고 부모의 압력에 굴복해 농장 일손을 도울 수 있다. 아니면 대장간 일이 꿈은 아니지만, 너무 오랫동안 도제로 일을 해왔기 때문에 그동안 들인 노력과 희생이 아까워 대장장이로 남을 수도 있다.

이러한 캐릭터의 인물호 가운데 어떤 것은 캐릭터 자신이 진정으로

원하는 것을 발견하는 과정을 다룬다. 캐릭터가 이룬 결실을 박탈하는 경우, 캐릭터가 결정을 내려야 하는 갈림길의 계기가 만들어진다. 캐릭터는 자신의 목적을 향해 계속 전진하기 위해 잃은 것을 되찾으려 노력하게 될까? 아니면 어차피 결실을 잃은 이상 추구하던 목표 역시 매력을 잃었다고 생각할까? 올바른 목표란 캐릭터가 전적으로 매진하는 종류의 목표일 테니, 결실이라는 이득을 잃었다고 해서 목표 추구를 중단하지는 않을 것이다.

힘겨루기

우리가 창조한 캐릭터들에 관해 아는 게 있다면, 그것은 어느 시점엔가 이들이 충돌하리라는 점이다. 이유는 하등 새로울 게 없다. 이야기의 구성원인 캐릭터들은 저마다 자신의 목적과 의제와 욕구와 신념을 갖고 있고, 그것이 타인의 목적과 의제와 욕구와 신념과 늘 맞아떨어지지는 않기 때문이다. 마찰이 지나치면 힘겨루기가 뒤따르기 마련이다.

힘겨루기는 경찰과 용의자, 상사와 직원, 교사와 학생처럼 캐릭터 사이의 관계가 동등하지 않을 때 발생한다. 힘겨루기는 힘이 적은 사람이 경쟁의 장을 평평하게 만들려 하거나 상대를 지금 있는 자리에서 몰아내려 할 때도 발생한다. 누군가 지위를 부당하게 이용한다는 사실을 인식할 때도 마찬가지다. 여러분의 캐릭터가 힘겨루기 상황의 한쪽 당사자가 된다면, 가령 불만이 있는 소비자에게 고소를 당하거나, 경쟁자에게 억울하게 비난을 받거나, 정실 인사로 승진에서 누락되거나 하는 일을 당한다면, 이러한 사태가 캐릭터의 윤리 의식을 건드려 격렬한 싸움을 일으킬 수 있다.

이러한 힘겨루기 상황은 적대적 관계뿐 아니라 긍정적 관계에서도 벌어질 수 있으며, 그런 경우 해결이 더 어려울 수 있다. 캐릭터에게 압력을 행사하는 쪽이 캐릭터가 사랑하거나 존경하는 사람이기 때문이다. 예

를 들어 아버지가 아들에게 자신의 경력을 따라 군에 입대하라고 밀어붙일 때, 아들이 아버지의 바람을 자신에 대한 통제로 인식하면서 둘이 힘겨루기에 돌입할 수 있다. 물론 아버지는 아들과 싸움을 벌일 의도가 있었던 게 아니라, 단지 조직적인 생활과 훈련이 아들에게 도움이 될 거라고 믿었을 것이다. 하지만 서로의 시각 차이 때문에 이렇듯 의견의 불일치가 생기는 경우, 상황을 세심하게 다루지 않으면 소중한 부자 관계가 망가질 수 있다.

힘겨루기 요소는 힘겨루기에 연루된 캐릭터들이 서로 매우 다른 인물들일 때, 가령 올곧고 존경할 만한 인물과 남을 괴롭히고 조종하려는 인물일 때와 같이 인물의 성격을 대조시키는 데 활용할 수 있다. 흥미진진한 결전을 만들기 위해서는 캐릭터들을 갈등에 몰아넣을 재료로 무엇이 좋을지 고민해보라. 캐릭터들이 동일한 목적을 이루길 원하는가? 아니면 둘의 목적이 너무 달라 한 사람이 이기려면 나머지 사람은 져야 하는 상황인가? 과거에 일어났던 일 때문에 둘 사이에 적대감이 강한가? 이런 요소는 이야기의 무대에서 어떤 양상으로 펼쳐질까?

힘겨루기를 부각시킬 아주 좋은 형식이 있는데, 바로 목표가 다른 캐릭터들 간의 대화다. 한쪽이 다른 쪽에서 공유하고 싶어 하지 않는 정보를 원하는 경우, 상대를 향한 찬란한 욕설과 은밀한 위협과 조롱과 모욕이 넘치는 근사한 줄다리기가 펼쳐진다.

힘겨루기는 이야기의 많은 부분을 차지할 만큼 거대한 갈등이 되어 이야기 내내 지배력을 행사할 수도 있다. 이렇듯 이야기 전체를 아우르는 대치 국면은 대개 더 큰 위기를 포함하고, 캐릭터가 어떤 대가를 치르더라도 다른 캐릭터를 무찌르겠다고 결심하면서 캐릭터 개인의 문제로 급속히 치닫게 될 수 있다.

주저하지 말고 갈등이 캐릭터 개인의 문제로 비화되도록 만들라. 감정이 고조되면 캐릭터의 상식뿐 아니라 도덕성까지 위기에 몰릴 수 있

다. 캐릭터는 어떻게든 이기려는 결심 때문에 상대를 일부러 곤경에 빠뜨리거나 억울한 누명을 씌우거나 고의적으로 상대의 일을 방해하는 등 개탄스러운 행동을 정당화하려는 동기를 가질지 모른다.

주인공이건, 주인공의 적이건, 둘 사이에서 악행을 저지르는 캐릭터 건 이들의 행동을 유발하는 동기는 명확해야 한다. 그렇지 않으면 그 힘겨루기가 인위적으로 만든 억지스러운 갈등이라는 느낌을 주게 된다. 주인공이 상대를 헐뜯거나 나쁜 짓을 하는 경우라 해도 그로 인해 주인공이 매력을 잃는 지경까지 가서는 안 된다. 이를 방지하기 위해서는 주인공이 어떤 위기에서 나쁜 짓을 하고 있는지 명확히 제시하고, 주인공이 길을 잃고 나쁜 길로 빠졌음을 스스로 깨닫고 부끄러워하는 순간을 이야기를 전개하는 과정에 끼워 넣어야한다. 주인공이 악행에 책임을 지고 추후 대응을 바꾸는 경우, 독자들은 그의 악행을 용서할 수 있게 된다.

다양한 난제

갈등은 다면적이므로, 실질적으로 모든 시나리오를 깔끔하게 범주화하기는 어렵다. 다만, 생각지도 못한 상황으로 여러분의 캐릭터를 밀어 넣을 만한 갈등 상황을 찾고 있다면, 다양한 난제라는 항목의 아이디어들을 살펴보길 바란다. 여러분의 캐릭터는 엉뚱한 시간에 엉뚱한 장소에 있을 수도 있고, 누군가 다른 사람으로 오해를 받을 수도 있으며, 아니면 끔찍한 상황에서 어쩔 수 없이 낯선 사람을 맹목적으로 신뢰해야 할 수도 있다. 가능성은 무궁무진하다.

중심 갈등은 항상
무대 중앙에 두어야 한다

이제 이야기가 진행되는 과정에서 캐릭터가 마주할 수 있는 수많은 갈등 시나리오가 있다는 것을 실감했을 것이다. 그런데 사건이 진행되고 주인공에게 어려움이 쌓일수록, 중심 갈등은 주변 소음에 가려져 점점 존재감이 축소되거나 아예 사라질 위험이 있다. 너무 많거나 사소한 문제가 시간을 지나치게 많이 잡아먹는 경우, 갈등들이 제 속도를 잃고 우왕좌왕하거나 캐릭터가 어디로 향하는지 몰라 독자들의 혼란을 초래하는 사태가 벌어진다. 중심 갈등과 플롯에 최대한 집중할 때 여러분이 이야기에 배치해놓은 요소들이 최종 클라이맥스를 향해 착착 진행될 수 있다.

여러분의 이야기가 6가지 중심 갈등 중 어떤 갈등을 위주로 진행되는지 생각해보자. '해리 포터' 시리즈의 경우 중심 갈등은 캐릭터 vs 캐릭터 간의 갈등이다. 이야기의 주요 대립 세력은 볼드모트와 그 수하들이다. '헝거게임' 시리즈에서 캣니스와 캐피톨의 전투는 캐릭터 vs 사회라는 대립 역학에 속한다. 영화 〈터미네이터〉에서 사라 코너와 적의 관계는 캐릭터 vs 기술의 결전을 창조한 사례다.

플롯 구조를 짜기 시작하는 단계에서 갈등 문제로 여전히 고민하고 있다면, 목표-동기-갈등 공식, 즉 GMC 공식의 도움을 받아 주요 대립을 설정할 수 있다. 또 쓰고 있는 글의 내용과 중심 갈등이 잘 어우러지게 만들고 싶을 때도 GMC 공식을 활용하면 좋다.

'중심 캐릭터 vs X'라는 갈등 구도가 이야기에서 어떻게 보일지 시험해볼 때도 GMC 공식은 탁월한 도구다. 이후 문제와 갈등을 유발하는

상황 선택에 돌입하면 된다. 문제와 갈등 유발 상황은 캐릭터의 헌신과 노력을 시험에 들게 하고, 캐릭터의 성격을 드러내며, 캐릭터가 자신의 목표를 성취해가는 과정에서 어떻게 하면 더 강해질 수 있는지 생각하도록 밀어붙일 장치 역할을 해준다.

하지만 올바른 갈등을 골라 적시에 도입하지 않으면, 이야기에 포함시킨 특정 문제들이 더 커져 미리 설정한 주요 줄거리가 궤도에서 이탈하는 사태가 벌어질 수 있다. 주요 줄거리가 궤도에서 이탈할 때 특히 문제가 될 수 있는 두 가지 요소를 아래에 소개한다.

인물호

캐릭터가 자신의 주된 내적 갈등을 해결하면 마음과 생각이 잘 정리가 되는데, 이는 캐릭터가 목표를 달성하는 데 필요한 요소다. 따라서 인물호와 엮여 있는 내적 갈등이 플롯에서 부각되는 건 당연하다. 그러나 이야기상에서 중요하다는 이유만으로 내적 갈등이라는 요소가 플롯 같은 다른 모든 요소를 압도해버려도 된다는 말은 아니다.

캐릭터의 내적 갈등과 외적 갈등 간에 균형을 맞출 때는 비율을 잘 조정하면 된다. 변화를 향하는 캐릭터의 점진적 여정을 보여줄 만큼 내적 갈등을 포함시키되, 외적 플롯과 외적 갈등을 망치지 않는 선에서 조절해야 한다는 뜻이다.

이러한 비율을 아주 탁월하게 다룬 사례가 '해리 포터' 시리즈 1권이다. 도입부에서 해리 포터라는 캐릭터와 그의 세계를 소개할 때 작가 J. K. 롤링은 대개 외적 갈등에 초점을 맞춘다. 해리는 이모와 이모부인 더즐리 부부에게 사랑을 받지 못하는 아이다. 조롱과 무시, 구박만 받고 살아왔다. 더즐리 부부는 해리를 계단 밑 벽장 속에서 자게 하고 호그와트 마

법학교에서 온 편지를 감추어 아이를 고립시킨다. 하지만 해그리드가 나타나 해리의 세계를 뒤집어놓는다.

여기서 우리는 해리가 겪는 내적 갈등의 첫 단추를 보게 된다. 해리가 더즐리 부부와 살면서 배운 건 최대한 머리를 조아리고 관심을 피하는 법이다. 해리는 힘든 상황을 감내하면서 자신에게 주어진 상황은 무엇이건 받아들이는 데 익숙해져 있다. 그러나 해리는 자신이 그냥 머글이 아니라 역대 가장 무시무시한 마법사를 쳐부술 만큼 강한 힘을 지닌 마법사임을 알게 되고, 껍질을 깨고 나와 새로 알게 된 자신에 대한 사실을 과거 자신의 모습과 조화시키려 고군분투하게 된다.

외적 갈등과 내적 갈등을 적절히 섞어놓는 이러한 패턴은 해리가 내적 투쟁(갈등)을 간헐적으로 겪는 순간순간을 통해 이야기 내내 지속된다. 해리는 반 배정 모자를 쓰게 되고, 소망의 거울을 마주해 상충된 감정을 보이며, 자신의 퀴디치(스포츠) 능력을 의심한다. 그 밖에도 내적 갈등의 사례는 많다. 해리의 이야기를 고려하면 이러한 배치는 균형의 관점에서 매우 적절하다. 주인공 해리는 1권에서 내적 갈등과 변화를 겪지만, 그 정도는 이야기 전체의 목표에 비하면 크게 중요하지 않다. 볼드모트를 무찌르는 목표는 1권뿐 아니라 이 시리즈 전체의 주요 갈등이기 때문이다. 볼드모트가 마법사의 돌을 얻어 부활하지 못하도록 해리가 준비되어 있으려면 수많은 외적 갈등이 필요하다.

액션이 많지 않은 이야기를 쓰는 경우에는 내적 갈등과 외적 갈등 사이의 적절한 균형을 맞추기 위해 실험을 해야 한다. 어떤 캐릭터들은 다른 캐릭터보다 내적 장애물이 더 많을 수 있다. 캐릭터 vs 자아의 플롯라인을 세웠다면, 내적 갈등이야말로 핵심 스토리이므로 내적 갈등에 더 초점을 맞추는 것이 당연하다. 예를 들어 영화 〈뷰티풀 마인드〉에서 주인공 존 내시가 겪는 갈등은 그가 앓고 있는 정신 질환과의 싸움이다. 따라서 영화 내러티브의 많은 시간은 존이 조현병과 싸우고, 조현병이 일으

키는 성격과 싸우는 데 할애된다.

　내적 갈등과 외적 갈등의 균형을 맞추는 또 한 가지 방법은 속도를 적절히 조절하는 일에 집중하는 것이다. 내적 갈등에 지나치게 치중하는 경우 캐릭터가 행동을 진행하는 데 방해가 된다. 게다가 외부의 장애물과 적과 위협은 도통 쉴 시간을 주지 않는다. 이 갈등 또한 해결해야 한다. 내 외부 갈등의 올바른 균형을 유지하고 적정하게 속도 조절을 하면 독자들이 캐릭터가 이루어야 하는 목표가 무엇인지 정확히 알기 쉽다.

서브플롯

주요 줄거리상에서 적절한 비중의 갈등이 발생하는 동안 일부 거시적 갈등은 해결할 시간이 더 필요하다. 좀 더 명확히 짚기 위해 서브플롯의 개념을 알아보자. 핵심 갈등을 압도하지 않는 선에서 서브플롯의 갈등을 해결하는 좋은 방법에 관해서도 살펴보자.

　서브플롯subplot이란 주요 줄거리와 관련이 있으면서 대개 주인공이나 주인공과 가까운 캐릭터가 등장하는 부차적인 이야기다. 예를 들어 『해리 포터와 마법사의 돌』에서 이야기의 목적과 중심 갈등은 다음과 같다.

　　이야기의 목적 … 볼드모트가 마법사의 돌을 찾아 힘을 되찾지 못하게 막아야 한다.
　　중심 갈등 … 해리 vs 볼드모트 (캐릭터 vs 캐릭터)

　서브플롯은 아주 다양하지만, 그중 두드러지는 것 몇 가지를 소개한다.

서브플롯 1 ⋯ 해리, 론, 헤르미온느가 친구가 되다.

서브플롯 2 ⋯ 해리와 말포이 사이에 적대 관계가 형성되다.

서브플롯 3 ⋯ 스네이프 선생이 해리의 적수로 등장하다.

각 서브플롯은 자체의 이야기 호를 갖추고 있어야 한다. 중심 플롯보다는 단순하고 짧되, 시작과 중간과 끝이 명확해야 하고, 부침과 우여곡절을 갖추어야 한다. 각 서브플롯은 또한 이야기를 앞으로 밀고 나가는 기능을 수행해야 하며, 어떤 면에서는 중심 플롯에 영향을 끼친다. 가령 시리즈 1권인『해리 포터와 마법사의 돌』에서 론, 헤르미온느와의 우정은 해리가 볼드모트를 무찌르는 데 있어 핵심적인 관계이다. 클라이맥스만 따져봐도 헤르미온느가 악마의 덫에 대해 알고 있는 지식, 마법사의 체스 게임에 대한 론의 풍부한 경험과 자기희생이 해리를 볼드모트와 최후의 결전을 치르는 데까지 도달할 수 있게 한다. 따라서 해리가 친구를 사귀게 된 일은 그 자체로도 훌륭한 동시에 이들이 구성하는 서브플롯은 주인공 해리가 주된 목표를 이루는 데 꼭 필요하다(그뿐 아니라 이 서브플롯은 캐릭터의 성격을 묘사할 수 있는 귀중한 기회도 제공한다).

말포이가 포함된 서브플롯 역시 중요하다. 왜냐하면 이야기의 특정 부분까지는 볼드모트가 물리적으로 아예 등장하지 않아, 해리가 싸워야 할 물리적 적수 역할을 말포이가 맡기 때문이다. 말포이는 장면 층위의 수많은 갈등에서도 해리가 전반적인 목표를 완수하는 쪽으로 가까이 도달하게끔 데려가는 역할도 맡는다.

하지만 가장 흥미로운 것은 단연 세 번째 서브플롯, 바로 스네이프가 포함된 서브플롯이다. 말포이와 마찬가지로 스네이프 역시 해리의 스파링 파트너 역할을 한다. 그리고 스네이프가 등장하는 장면들은 대개 마법사의 돌을 향한 경쟁과 관련이 있기 때문에 중심 플롯을 뒷받침하는 역할을 한다. 스네이프 서브플롯의 매력은 책의 결말 부분이 되어서야

서서히 드러나는데 스네이프가 등장하는 장면마다 독자의 주의를 딴 데로 돌리는 속임수가 내재되어 있었다는 것, 그 속임수는 해리와 독자들에게 어마어마한 충격을 안긴다는 것이다. (스포일러가 있다!) 스네이프는 사실 마법사의 돌을 얻기 위해 볼드모트와 협조하고 있었던 것이 아니었다. 스네이프가 한 모든 일은 볼드모트의 손에 마법사의 돌이 들어가지 않도록 해서 해리를 보호하기 위한 것이었다! 책을 본 독자라면 알겠지만, 눈속임 캐릭터로서 스네이프는 진행 중인 주제이기도 하다. 따라서 스네이프의 서브플롯은 『해리 포터와 마법사의 돌』의 스토리에 기여할 뿐 아니라 이후로 이어지는 시리즈 전체의 토대 역할 또한 수행한다고 할 수 있다.

이러한 서브플롯의 갈등에는 독자를 깜짝 놀라게 하고 흥분시키는 요소가 많으며, 그런 만큼 이야기에서 벗어나 따로 놀게 되기 쉽다. 그러나 좋은 서브플롯은 이야기와 따로 놀지 않는다. 서브플롯들이 맡은 역할을 충실히 할 수 있도록 중심 플롯에 짜임새 있게 섞여 들어가 있기 때문이다. 해리 포터의 이야기에 포함된 서브플롯들은 해리와 친구들에게 더 큰 싸움에 맞서는 데 필요한 지식과 경험을 제공하는 역할을 충실히 한다는 뜻이다. 그 결과 볼드모트가 힘을 되찾지 못하게 막는 해리의 싸움은 이야기라는 무대의 중심 자리에서 벗어나지 않을 수 있었다.

갈등이라는 황금 실이
이야기에 힘을 싣는 방식

갈등에는 이야기의 다른 요소에는 없는 특별한 힘이 있다. 갈등은 플롯과 호에 영향을 끼치며 그 과정에서 이들을 한데 엮어주는 황금 실golden thread과 같은 역할을 하기 때문이다. 갈등이 없다면, 캐릭터는 자신이 처한 평범한 세계를 떠나 새로운 세계로 가도록 떠미는, 이른바 선동적 사건Inciting Incident을 얻을 수가 없다. 적들과 난제들로 가차 없이 두들겨 패고 뒤흔들어놓아야만 여러분의 캐릭터는 바닥을 친 후 맞이하는 '모든 것을 상실한 순간'을 경험할 수 있다. 모든 것을 상실한 순간은 곧 '영혼의 어두운 밤The Dark Night of the Soul'◆과 같다. 영혼의 어두운 밤, 주인공은 갈등이라는 불길을 뚫고 자신의 여정을 성찰하면서 굽히지 않고 변화의 길을 나아가게 된다. 그리고 '클라이맥스'. 클라이맥스는 캐릭터가 내적 갈등을 얼마나 잘 해결했는지에 따라 승패가 결정되는 외부의 충돌로서 이야기의 절정에 이르는 지점이다.

갈등의 인장은 도처에서 발견된다. 플롯, 호, 그 너머 어디에서든 말이다. 의미 있는 대립과 난제를 통해 이야기를 향상시킬 몇 가지 방법을 살펴보자.

◆ 중세 유럽의 신비주의자 십자가의 성 요한이 만든 개념으로, 자아와 신성의 합일이라는 목적을 이루기 위해 거쳐야 할 시련과 고난을 뜻하는 비유로 쓰인다.

갈등은 캐릭터의
성장을 돕는다

이야기의 첫 페이지에서부터 캐릭터가 목적을 이룰 수 있게 해서는 안된다. 즉, 이야기의 도입부부터 갈등이 절정에 이르면 캐릭터는 비참한 실패를 맞이하게 될 거라는 뜻이다. 갈등은 온갖 고통을 초래하면서 그만큼 캐릭터를 담금질하는 단련의 장이다. 캐릭터는 규모가 작은 위기와 적수를 상대하는 동안, 이후에 더 크고 두려운 문제와 맞서는 데 필요한 지식과 기술, 회복탄력성을 얻게 된다.

　캐릭터가 맞이하는 결전이 모조리 성공하는 것만은 아니다. 캐릭터가 성장하는 데 성공 못지않게 중요한 요소가 바로 실패다. 캐릭터의 실수와 실책으로 상황은 복잡하게 꼬여가고, 무력감, 불안, 실망 같은 불편한 감정이 캐릭터를 덮친다. 이러한 감정은 불쾌함을 유발하기 때문에 캐릭터는 이를 피하려는 동기를 갖게 된다. 따라서 캐릭터는 잘못된 점을 파악하기 위해 자신의 강점과 약점을 더욱 열심히 들여다보게 되고, 결정에 해악을 끼쳤을 법한 신념이나 욕구, 두려움, 편견을 분석하게 된다. 자신을 앞으로 나아가지 못하게 막는 요소를 찾아낸 캐릭터는 미래에 유리한 결과를 맞도록 변화를 꾀한다.

　이렇듯 진화하고 발전하려는 캐릭터의 의지는 갈등이 고조되고 싸움에 걸린 판돈이 커져 실패하지 말아야 할 필요성이 커질수록 더욱 중요해진다. 다시 말해 캐릭터는 최상의 자아를 찾아야만 더욱 어려운 난제와 역경을 헤쳐나갈 수 있다. 캐릭터는 자신의 길을 방해하는 공포와 결함을 없애고 선한 자질과 역량과 지식을 얻는다. 변화와 성장을 거듭하면서 더욱 큰 성공을 구가하게 되고, 내면의 발전을 이루어 최종적인 성공을 이룬다. 내적 갈등을 온전히 해결하는 캐릭터는 이상적인 인간, 어떤 역경을 만나건 해결할 수 있는 강한 인간이 된다.

이는 변화호에 있는 캐릭터가 성장할 때 전형적으로 밟는 길이다. 그런 한편 갈등이 더 어두운 길로 이어지는 경우도 있다. 기회가 많은데도 주인공은 과거의 고통과 편견과 망가진 사고방식을 떠나보내지 못할 수 있고, 그 때문에 공포에 압도당해 실패가 누적되면 방황을 거듭하다, 승리에 필요한 자아상에서 더욱 멀어질 수 있다. 이런 경우 주인공의 태도와 관점은 점점 더 부정적으로 변하고, 좌절로 인해 윤리 기준이 바뀌거나 아예 사라져버릴 수도 있다.

갈등은 자부심을
증강시키거나 산산조각낸다

험난한 상황을 능동적으로 헤쳐나가는 캐릭터는 사건이 일어나기를 방관자처럼 기다리지 않는다. 능동적인 캐릭터가 지닌 힘은 스스로 결정을 내려야 앞으로 나아갈 수 있다는 인식에서 비롯된다. 설사 힘에 부쳐 실패한다고 해도 캐릭터는 거울을 들여다보며 자신이 옳은 일을 하고 있다는 것을 확신한다. 넘을 수 없어 보이는 난관에 맞서려면, 특히 쉽게 승리할 가망이 거의 없는 상황에 맞서려면 용기와 배짱이 필요하다. 때로는 그 정도까지도 필요 없다. 문제를 회피하지 않는 것만으로도 캐릭터가 자신의 가치를 남들과 자신에게 증명하는 경우도 있다.

갈등의 또 한 가지 역할은 자기 적성과 능력에 대한 의심의 씨앗을 캐릭터의 내면에 심어놓는 것이다. 위험이 큰 상황에서 지나치게 많은 실수를 하는 경우, 캐릭터는 자신을 믿지 못하는 상태가 되고 의심에 잠식당한다. 타인들까지 캐릭터를 더 이상 신뢰하지 못하는 듯 보인다면 설상가상이다. 험난한 난제들이 다닥다닥 붙어 캐릭터를 연달아 때려대 캐릭터는 자신에 대한 의심을 도저히 극복할 수 없는 지경에 이른다. 이

시점이 도래하면 캐릭터가 자포자기에 빠질 가능성은 높아진다. 그렇게 캐릭터는 더 이상 버티지 못하고 과거의 행동으로 돌아가 감정적 방어 기제를 작동시킬 수도 있다. 더 강하고 심지 굳은 인간으로 성장하기 위해 캐릭터가 이루어나가던 발전은 이러한 방어 반응으로 인해 무산되고 만다.

갈등은 캐릭터의 가치와
믿음을 부각시킨다

모든 캐릭터에게는 결정과 행동 방향에 영향을 끼치는 신념체계가 있다. 캐릭터의 윤리와 가치와 핵심적 신념과 정서적 애착은 세계관을 결정하며, 인생을 살아가는 방식(행동과 생각과 포용적 태도)의 토대가 된다.

신념체계는 시간이 지나면서 발전하거나 퇴보하는데 그 기틀이 되는 것은 초창기의 경험이다. 인생의 중요한 순간, 캐릭터가 유대감을 느끼고 캐릭터에게 배움을 준 사람, 그리고 세상이 캐릭터를 대하는 방식 등은 캐릭터가 가장 가치 있게 여기는 것에 기여하며 영향을 끼친다.

인생의 경험이란 개인마다 고유하므로 캐릭터마다 고유한 이상, 윤리, 세계관이 있다. 가령 지원과 안정과 애정이 넘치는 환경에서 성장한 캐릭터는 신뢰, 관계, 소속감에 높은 가치를 부여할 확률이 높다. 한편 남의 집을 전전하면서 자라 성년이 된 캐릭터라면 독립과 자급자족을 중시할 것이다. 그의 경험상 무조건적인 애정과 지원은 신화에 불과하기 때문이다.

이렇듯 상반된 캐릭터 둘(A, B라고 하자)이 만난다면 이들이 관계에 어떤 접근법을 취하게 될지 생각해보라. 캐릭터 B는 관계란 일시적이며, 사람들은 힘들면 결국 떠나버린다는 것을 어릴 때부터 배웠다는 이유로

친밀한 관계를 피한다. 반면 캐릭터 A는 친밀한 유대의 가치를 잘 알고 있기 때문에 가까운 관계를 신속히 형성하고자 할 것이다. 하지만 이러한 가치에 대한 저항을 마주하면 A는 혼란을 느끼게 된다. 사랑과 애정에 상처를 받아본 경험이 없어 다른 사람의 반발을 쉽게 이해하지 못하기 때문이다.

이야기의 마력은 독자들이 다양한 신념체계를 탐색하고 경험할 지형을 제공한다는 것이며, 이러한 경험을 가능하게 하는 것이 다름 아닌 갈등이다. 캐릭터의 가치와 이상이 마찰을 빚게 될 때 그의 윤리는 곤경에 처하게 되고 이제 그가 진정 어떤 인간인지가 드러나며, 이런 종류의 도덕적 갈등이 포함된 장면은 깊이와 몰입감을 더해준다. 캐릭터가 추구하는 이야기상의 목적은 그가 버팀목으로 삼아 살아가는 가치 및 진실과 엮여 있어 독자가 그의 여정에 더욱 관심을 갖게 되기 때문이다.

갈등은 과거를 보는 창을 제공한다

어떤 상황이나 캐릭터가 주인공의 신념체계 및 관점에 도전을 가할 때 주인공이 보이는 반응은 독자에게 그가 지닌 가치관이나 윤리에 대한 통찰을 제공한다. 스트레스로 넘치는 상황이 주인공이 지닌 과거의 상처와 두려움을 휘저어놓는 경우에도 마찬가지다. 주인공은 숨은 사연이 가득한 정보를 제공하거나, 궁금증을 유발하는 행동을 보임으로써 독자의 호기심을 불러일으킨다. 갈등은 이야기의 속도를 늦추지 않으면서 주인공의 과거 중 일면을 독자와 공유할 방안을 마련해준다.

영화 〈가디언즈 오브 갤럭시〉의 캐릭터 로켓을 생각해보자. 로켓은 사이버네틱스와 유전학을 통해 종을 개선한 너구리로, 과학자들에게 학

대당하고 변형되어 성격이 비뚤어졌다. 과거에 당한 학대로 세상에 대한 분노와 불신이 커진 로켓은 엄격한 윤리 따위는 개나 줘버리라는 듯 나부터 우선 살고 보자는 태도로 살아간다. 그는 기회주의적이고 적대적이며 필요한 것을 얻기 위해서라면 도둑질과 폭력도 불사한다. 관객이 보기에 로켓은 내상이 심한 캐릭터이며 실제로도 그러하다. 학대당한 과거를 생각하면 그다지 놀랄 일도 아니다.

포상금을 타기 위해 퀼(스타로드)을 잡으려던 시도가 실패한 후 로켓은 퀼과 그루트, 가모라와 감방에 갇히는 신세가 된다. 감방에서도 로켓은 다른 재소자들에게 조롱을 당한다. 분노한 로켓은 아픈 진실을 밝힌다. 자신은 스스로를 괴물로 만들어달라고 한 적이 없다는 것. 로켓이 왜 현재의 모습이 되었는지 설명하는 데는 이 진실의 순간과 주요 캐릭터 몇 명이면 충분하다.

캐릭터들 간의 마찰은 개별 캐릭터의 편견, 비뚤어진 관점, 그리고 오해를 드러내는 기능을 한다. 이러한 마찰을 통해 작가는 과거의 부정적인 사건, 특히 캐릭터의 세계관과 믿음을 형성했던 정서적 상처에 대한 힌트를 제공할 수 있다.

갈등은 캐릭터의
그릇된 믿음을 드러낸다

캐릭터의 신념체계에는 그릇된 확신이나 믿음도 포함되어 있다. 그릇된 확신이란 캐릭터가 자신과 주변 세계를 향해 갖고 있는 유해하고 파괴적인 거짓들이다. 캐릭터가 성장의 여정을 걷고 있는 경우, 그릇된 믿음은 캐릭터의 인식을 왜곡하기 때문에 성장의 여정을 완성하려면(그래서 캐릭터의 목표를 달성하려면) 반드시 해결해야 하는 난관이다.

〈가디언즈 오브 갤럭시〉로 돌아가보자. 로켓은 퀼과 가모라가 감방을 탈출하면, 큰돈을 받는 대가로 강력하고 무한한 에너지를 지닌 인피니티 스톤 '오브Orb'를 수송하는 일을 돕기로 동의한다. 이 집단은 갈등을 통해(처음에는 탈출하면서 그 후로는 상대하기 더 어려운 적들을 꾸준히 만나 대적하면서) 연대한다. 그러나 '오브'를 도난당하는 바람에 로켓은 기대했던 보상을 받지 못하게 된다. 보상이 없는 상황에서 집단이 이행해야 하는 임무는 이제 이타적인 성격의 것으로 바뀐다. 악당 로난이 '오브'로 세상을 파괴하지 못하도록 막는 과제를 대가 없이 해야 하는 상황이 된 것이다. 로켓의 의리는 금전적 보상을 통해 확보한 것이므로 이쯤 되면 로켓이 집단을 이탈하리라는 예상이 가능하다. 그러나 로켓은 이탈하지 않는다.

금전적 보상을 원하는 동기가 큰 캐릭터가 어떻게 이타적인 일을 할 수 있을까? 로켓은 외면상 까칠한 성격의 소유자로 보이지만, 사실은 따뜻한 환대를 갈망하는 버림받은 인물이다. 여기서 난관은 로켓이 믿고 있는 거짓, 즉 자신이 환대를 받을 만한 가치가 없다는 편견이다. 로켓이 자신을 괴물로 보는 이유는 세상이 그렇게 보기 때문이다. 그래서 로켓은 사람들이 자신을 보는 모습대로 밉살스럽고 부산스러운 행동을 보인다. 그러다 퀼의 등장으로 이제 이 소란스러운 부적응자 무리는 가족이 된다.

난생처음으로 로켓은 다른 눈으로 세상을 보게 된다. 이제 서로를 보호하고 사랑하는 집단의 일원이 된 것이다. 새롭고 더 이타적인 사명을 갖게 된 로켓은 괴물이라면 절대 하지 못할 일을 할 수 있다. 바로 다른 사람들을 보호하는 일이다.

로켓은 그릇된 믿음을 버리고 자신의 가치를 인정하면서 자기가 속한 집단의 가치를 자신의 신념체계에 통합시킨다. 그는 자기 잇속만 차리는 존재에서 타인들을 배려하는 존재로 변모한다. 늘 그런 것은 아니

고 대체로 그렇게 변했다는 말이다. 로켓이 로켓이라는 캐릭터의 일관성을 유지하려면 어느 정도의 기회주의와 갈취는 필요하기 때문이다.

한 인물호에서는 다양한 요소들이 결합하여 이야기를 작동시킨다. 하지만 상수는 갈등이라는 황금 실이다. 갈등이 없었다면 로켓은 퀸과 다른 친구들을 만날 수 없었을 것이고 인피니티 스톤을 둘러싼 더 큰 싸움에 끌려 들어가는 일도 없었을 것이다. 갈등이 없었다면 그는 평정심을 잃고 자신을 혐오하는 내적 진실을 드러냄으로써 퀼이 그를 다루는 태도를 바꾸어놓지도 못했을 것이다. 마지막으로, 갈등이 없었다면 로켓은 자신이 함께하는 사람들을 좋아하고 배려한다는 점, 그 속에서 자신이 속할 가족을 찾아낼 수 있다는 사실 또한 깨닫지 못했을 것이다.

갈등은 독자에게
성찰할 기회를 제공한다

이야기를 통해 독자는 타인의 삶을 경험한다. 여기서 갈등은 사건에 더 큰 흡인력과 재미를 선사하는 동시에 독자에게 인생에 관한 심오한 질문을 던짐으로써 독자 자신이 세상을 어떻게 바라보고 있는지 점검하도록 이끌기도 한다.

도덕적 갈등은 흑백 논리가 아니다. 본디 도덕적 갈등은 독자들을 상이한 세계관에 노출시키는 기능을 하며, 독자 자신의 가치와 상충되는 가치와 만나게 하기도 한다. 이야기가 펼쳐질수록 각 캐릭터가 지키기 위해 싸우는 가치들은 특정 상황에서 무엇이 옳고 그른지, 인간이 자신의 삶을 어떻게 살아야 하는지, 그리고 어떤 믿음이 싸워서라도 지킬 만한 가치가 있는지 등에 관한 철학적 질문을 유발한다.

이야기의 소재와 주제에 따라, 독자는 자신이 갖고 있던 세계관이

흔들리는 경험을 할 수도 있다. 가령, 윤리 의식이 강한 선한 사람은 절대로 다른 사람을 고문할 리 없다는 관념은 현실과 다를 수 있다(영화 〈프리즈너스〉). 혹은 사랑을 위해서라면 못할 짓이 없다는 비뚤어진 가치관이 도대체 어떻게 가능해지는지를 다루는 이야기를 통해 기존의 윤리관이 도전을 받을 수도 있다(영화 〈공포의 묘지〉). 또한 독자는 자신이 캐릭터와 공유하는 신념에 어두운 측면이 있음을 인식하고 자신의 신념을 더 깊이 성찰하게 될 수도 있다.

그렇다고 독자의 가치관에 의문을 던지거나 각성을 일으킬 계기를 제공하는 갈등이 이야기마다 꼭 있어야 하는 것은 아니다. 하지만 독자의 사유를 유도하는 이야기는 다 읽거나 본 후, 다만 얼마간이라도 독자에게 더 오랜 여운을 남기는 경향이 있다.

갈등은 긴장을 배가한다

흔히들 갈등과 긴장을 혼동한다. 둘 다 대개 설상가상의 상황을 만드는 데 쓰이기 때문이다. 그러나 갈등과 긴장 사이의 차이는 미묘하지만 중요하다.

갈등conflict이 캐릭터와 그가 가장 원하는 것 사이를 방해하는 힘이라면, 긴장tension은 다음에 벌어질 일을 둘러싼 기대감이다. 로건이라는 캐릭터가 앨리스와 샤이 두 여성과 이중으로 데이트를 하고 있다고 상상해 보라. 앨리스와 샤이는 상대의 존재를 모른다. 로건이 비밀로 하고 싶어 하기 때문이다. 그런데 로건은 어처구니없는 실수를 저지른다. 같은 날, 같은 식당에서 두 여성 모두와 저녁 약속을 잡은 것이다.

두 여성이 같은 시간에 식당에 도착하면 그것이 갈등이다. 두 여성

이 자신이 같은 남자를 만나리라는 것을 모른 채 식당을 가로지르면 그것이 긴장이다. 긴장은 독자들을 이야기로 끌어들여 다음과 같은 질문을 제기하게 만든다.

- 저 여자 둘이 로건이 자신 말고 다른 여자와도 데이트를 하고 있다는 것을 알게 될까?
- 로건은 곤경을 벗어날 수 있을까?
- 두 여자는 어떤 행동을 할까?
- 한바탕 난리가 벌어질까?

강한 긴장은 조였다 풀었다 하는 패턴을 따른다. 긴장이 최고조에 다다를 때까지 쌓이게 두었다가 답 없는 질문 일부에 답을 제시함으로써 긴장을 조금 풀어준다는 뜻이다.

로건이 두 여자를 만나리라 상상해볼 수 있다. 하이힐을 신은 파국이 또각또각 다가오고 있는데 로건은 어찌해야 할지 갈피를 잡지 못한다. 한 가지는 확실하다. 두 여자가 함께 자신이 앉아 있는 테이블에 당도하면 끝이라는 것.

긴장을 계속해서 쌓고 싶다면 불가피한 결말을 지연시키는 사건을 플롯에 추가하면 된다. 샤이가 테이블까지 오는 길에 장갑을 떨어뜨리고 앨리스가 그걸 본다. 앨리스가 장갑을 주워 샤이를 멈춰 세우고 장갑을 돌려준다.

두 여자가 몇 마디를 주고받는 사이 긴장이 증폭된다. 로건은 무시무시한 상황이 펼쳐지는 모습을 주시한다. '둘 중 하나가 내 이야기를 할까? 만일 나를 가리킨다면? 둘이서 무시무시한 눈으로 나를 향해 돌아설까?'

독자들은 로건에게 사망선고가 떨어졌음을 안다. 작가가 로건의 편

의를 봐 주어 그를 둘러싼 긴장을 부정적 예상에서 긍정적 예상으로 확 바꿔주지 않는 이상 로건은 끝장났다. 예상의 성격을 바꾸어놓으려면 다른 사건을 끼워 넣으면 된다.

앨리스가 주워 전해준 장갑을 받은 샤이가 이번에는 화장실 쪽으로 눈길을 돌릴 수 있다. 지금 로건의 머리에서는 불이 날 지경이다. 샤이가 화장실로 들어가 시간을 벌어주는 사이, 앨리스가 자신이 앉은 테이블로 오면 몸이 아프다며 식당을 당장 나가자고 설득해야 한다. 그런 다음 샤이에게 문자를 보내 역시 몸이 아프다는 핑계로 약속을 지키지 못하겠다고 둘러대면 된다.

독자들은 새로운 국면이 전개되는 모습을 보면서 생각할 것이다. '샤이는 과연 화장실로 들어갈까? 로건은 결국 이런 식으로 곤경을 빠져나갈까?' 예상이 다시 쌓이고 독자들은 속으로 질문을 던지면서 긴장을 조였다 풀었다 한다. 샤이는 결국 화장실로 가지 않는다. 두 여성은 동시에 로건이 앉아 있는 자리에 당도한다. '안됐다 로건, 요 사악한 인간아! 이제 달아날 길은 없단다!'

잠깐, 혼동의 순간이 지난 후 로건과 독자들이 예상했던 대로 난리가 벌어진다. 샤이와 앨리스는 로건에게 고함을 지르기 시작하고 식당에서 저녁을 먹던 모든 사람이 식사를 멈추고 이 난리 통을 구경한다. 창피해 죽을 지경인 로건이 두 여성에게 제발 진정하라고 호소해보지만 오히려 둘의 화만 돋운 꼴이 된다. 급기야 앨리스는 마침 옆을 지나던 웨이터의 쟁반에서 수프 그릇을 집은 다음 로건의 머리에 쏟아버린다. 긴장은 순식간에 풀린다.

샤이는 앨리스에게 한잔 하지 않겠느냐며 의향을 묻고 둘은 같이 자리를 떠난다. 로건은 머리에서 수프를 뚝뚝 떨어뜨리며 계산서를 달라고 신호를 보낸다. 그 와중에 로건은 식당이 집에서 멀리 떨어져 있어 자신을 아는 사람은 아무도 이 꼴을 보지 못했으리라는 안도감을 느낀다.

이 사건의 마지막 부분, 로건이 안도감을 느끼는 부분은 전형적이지만 긴장 구조에 또 한 가지 도구를 활용할 기회를 제공한다. 바로 (불길한) 전조foreshadowing다.

로건은 얼굴로 흘러내리는 수프를 닦다 말고 누군가 휴대폰으로 자신의 모습을 찍고 있는 모습을 보게 된다. 누군가 올가미로 자신의 내장을 조이는 듯하다. 사진을 찍히는 상황에서 좋은 결과가 나올 리 없다는 것을 잘 알고 있기 때문이다. 독자도 마찬가지다. 독자는 다시 질문을 쏟아낸다.

- 저 영상이 온라인에 올라올까?
- 영상을 본 누군가가 수프를 뒤집어쓴 인간이 로건이라는 것을 알아볼까?

알다시피 긴장은 독자와 캐릭터 모두에게 영향을 끼친다. 새로운 상황이나 위협이나 장애물이 나타나고, 위기가 닥치면 장차 무슨 일이 벌어질 것인지 대답 없는 질문이 허공을 떠돈다. 긴장은 온갖 종류의 갈등 시나리오에 등장할 수 있다. 가령 캐릭터가 다음과 같은 상황에 처하거나 행동을 하면 긴장이 유발된다.

- 상충되는 목적이나 욕구나 욕망들로 고민할 때
- 사실을 제대로 알지 못한 채 결정을 내려야 할 때
- 문제를 해결할 수 없을 때
- 어떤 결과를 기다리는 중일 때
- 좋은 선택지가 전혀 없을 때
- 결과가 얼마나 나쁠지 종잡을 수 없을 때
- 자신의 행동에 대한 대가를 누가 치르게 될지 모를 때

- 누구를 믿어야 할지 모를 때
- 타인이 어떤 반응을 할지 예측할 수 없을 때

앞에서 제시한 갈등 상황에는 공통된 주제가 있다. 바로 정보가 없다는 것. 무지와 불확실성을 충분히 활용해 긴장을 쌓을 수 있다.

긴장은 캐릭터가 맺고 있는 관계에서도 일관되게 찾아볼 수 있다. 긴장은 힘겨루기, 자격이나 권리 의식, 경계 의식 부재, 질투나 시샘, 잘못된 충성 등에서 발생한다. 심지어 다정한 관계를 맺고 있는 캐릭터들 사이에서도 의견의 불일치가 나타나면 캐릭터들은 서로 회피하거나 상대의 호출이나 문자를 씹거나 정보를 감추거나 수동적 공격성을 보이거나 상처가 되는 말을 하는 등 다양한 방식으로 반응한다. 이러한 반응은 해결의 가능성을 감소시키고 관계의 골을 더 깊게 만듦으로써 긴장을 증폭시킨다.

캐릭터들이 서로에게 선의라고는 없는 경쟁자이거나 적일 때 각자는 상대가 무엇을 할지 예측하려 힘써야 한다. 상대는 원하는 것을 얻기 위해 어떤 짓까지 할 수 있을까? 상대에게 나를 이길 힘이 있는가? 상대는 비열한 짓을 벌이거나 속임수를 쓰거나 조종하려 들거나 내 노력을 방해할까?

모르는 상황이나 상대에 대한 두려움은 캐릭터를 불안하게 만든다. 불안이 참을 수 없는 지경이 되면 캐릭터는 충동적으로 행동하다 일을 더 그르친다. 여러분의 주인공이 팽팽한 정쟁에 연루된 정치가라고 상상해보자. 정치가는 정적이 자신을 중상 모략해 험한 꼴을 당하게 될까 불안해하며 중압감에 시달린 나머지 선제공격에 나선다. 정적이 술을 마시고 방탕하게 노는 장면이 담긴 옛 영상을 공개해버리는 것이다.

그 덕에 바랐던 언론 스캔들이 터지고, 이 일로 깨끗한 선거를 치르려 하던 정적의 태도가 변한다. 정적의 내면에 있던 뭔가가 이 스캔들로

자극을 받은 것이다. 복수의 열망이다. 우리의 주인공은 경쟁의 긴장을 견디지 못해 선제공격을 취했다. 그러나 단기적인 데 불과한 스캔들은 정적이 주인공의 옛 스캔들과 비밀을 들추어 보복할 때 나타날 결과에 비하면 그리 대단한 것이 못 된다.

긴장은 부정적인 형태를 띨 때 대개 효과가 좋지만, 긍정적 긴장 역시 그 나름의 역할이 있다. 연애를 다룬 작품의 경우 긍정적 긴장은 연애 상대 둘이 가까워질수록 흥분이나 열망의 형태를 띠고 나타난다. 이야기는 (의견의 충돌, 생각이나 목표의 불일치 등) 작은 규모의 마찰로 시작되지만 결국 두 사람은 차이를 해결하고 감정의 방어막을 해제해가며 상대를 받아들여 독자들에게 안도감과 기쁨을 준다. 성적 긴장 역시 잊으면 안 된다! 두 사람의 욕망이 충돌하고 서로를 만지지 않는 데서 오는 긴장은 견딜 수 없는 지경에 이른다.

긴장의 다른 사례로는 상황 때문에 헤어져야 했던 캐릭터들이 다시 만날 계획을 짜는 데서 오는 긴장, 혹은 주인공이 자신이 세운 목표에 가까이 다가갈 때 오는 짜릿한 긴장이 있다. 상황에서 비롯되는 이런 긴장은 긍정적이고 희망적인 예상과 기대의 형식을 띤다.

이야기 층위에서 보면, 긴장은 걸린 판돈이 크고 거시적 갈등이 아직 해결되지 않았을 때 존재하는 요소다. 장면 층위에서 보면, 미시적 갈등들은 해결되되 불확실성은 장면 끝까지 유지해야 한다. 이때 갈등은 중화되거나 지연되거나 감소된다. 특정 장면에서 새로운 문제가 제시되면서 그 장면이 끝날 때도 있다. 독자들이 소화해야 할 새로운 긴장을 요리해 내놓은 셈이다.

대체로 좋은 이야기의 경우 마지막 페이지까지 긴장이 사라지지 않는다. 마지막 장면에 가서야 마침내 세부사항들의 매듭이 지어지고 캐릭터들은 안전하게 새로운 그리고 더 나은 세계에 안착한다.

갈등은 감정을 불러일으킨다

잘 짜놓은 갈등은 캐릭터를 이상적이지 않은 상황, 원치 않는 상황에 처하게 만들어 감정적 반응을 끌어낸다. 원인이 사람이건 사건이건 환경이건 갈등은 투쟁이나 회피 혹은 얼어붙는 반응을 초래해 캐릭터를 경계 태세에 돌입시킨다.

캐릭터가 자기 집에서 이상한 소리를 들었다고 가정해보자. 캐릭터는 바로 공세를 취할 것이고 주위 소리에 세심한 주의를 기울여 위험 정도를 가늠하려 들 것이다. 긴장은 캐릭터의 내면에 질문을 일으킨다.

- 나는 저 소리를 제대로 인식하고 있는가?
- 지금 이 순간 저 소리가 나는 게 맞나?(가령 캐릭터가 낮이나 밤이나 혼자 있는 경우)
- 문은 잠겨 있고 경보기는 제대로 작동하고 있는가?

무슨 일이 일어나고 있는지 모르는 상태는 불안과 불편을 유발하기 때문에 캐릭터는 답을 찾아 자신이 (호기심, 불안, 공포, 혹은 다른) 어떤 느낌을 가져야 하는지 알려고 든다. 어떤 감정이 내면에서 끓고 있느냐에 따라 캐릭터는 자리에서 일어나 소리가 나는 곳을 살펴보거나 경찰을 부르거나 움츠러들거나 아니면 다시 잠자리에 들 것이다. 캐릭터가 일어나는 경우 그가 발견하는 것(혹은 발견하지 못한 것)은 그의 감정을 고조시키거나 변화시킬 수도 있고 아예 긴장감을 떨어뜨릴 수도 있다.

감정을 유발하는 문제에 관해 생각해보자면, 큰 감정을 일으키려면 사건도 클수록 좋다고들 생각하지만 늘 그렇지는 않다. 감정을 폭발시키는 큰 사건 한 가지보다 사소한 실망들이 이어질 때 훨씬 더 큰 감정이 유발될 수도 있기 때문이다.

굶주린 구렁이가 방을 사르륵 가로질러 당신을 향해 다가오고 있는 심장 쫄깃한 시나리오를 상상해보라. '어?' 하고 흠칫 놀란 감정은 순식간에 공포로 바뀐다. 그런 다음 도망치거나 그 자리에 얼어붙어버리는 반응이 나올 것이고 이때 겪는 감정은 다양할 여유가 없다. 당장 생존하는 일에 무조건 집중해야 하기 때문이다.

오해는 금물. 단순히 구렁이가 나오는 상황만 극단적인 감정을 불러일으키는 것은 아니다. 극적 갈등 시나리오로도 극단적인 감정을 불러일으킬 수는 있다. 그러나 연쇄적인 갈등을 활용하면 캐릭터의 열기를 점진적으로 고조시킬 수 있고, 이러한 과정들을 잘 엮어 넣으면 다채로운 스릴감과 여러 종류의 감정을 이끌어낼 수 있다.

상상해보자. 딸을 키우는 수전이라는 캐릭터가 있다. 딸 네드라가 축구 연습 중에 넘어지는 바람에 수전은 학교에서 호출을 받는다. 학교까지 운전해가면서 엄마는 딸이 심하게 다친 것이 아닐까, 도대체 딸에게 무슨 일이 닥쳤을까 걱정하면서 마음이 요동친다. 학교에 도착해보니 상황은 불안해했던 것만큼 나쁘진 않다. 그저 넘어져서 축구장 바닥에 부딪히는 바람에 머리에 상처가 난 것뿐이다. 몇 바늘 꿰매야 하지만 뇌는 전혀 문제없다.

수전은 딸을 응급실로 데려가고 네드라는 의사에게 바닥에 머리를 찧었을 때 얼마나 어지러웠는지 설명한다. 아마 너무 더워서 그랬던 것 같다는 말도 덧붙인다. 의사가 찢어진 곳을 꿰매는 동안 수전은 네드라에게 물을 충분히 마시지 그랬냐며 잔소리를 한다. 해리 포터에 관한 농담도 던진다. 너도 그렇게 멋진 흉터가 생길 거라고 딸을 달래기도 한다.

그런데 네드라가 묻는다. '해리 포터'가 누구냐고. 수전과 의사가 눈길을 주고받는다. 해리 포터를 모르는 아이는 세상에 없다. 엄마는 아무 일 없다는 듯 딸에게 미소를 짓지만 머릿속이 새하얘진다. 의사가 몇 가지 검사를 지시하면서 그저 만일을 위해서일 뿐 걱정할 건 하나도 없다

고 모녀를 안심시킨다.

집으로 돌아오는 길에 수전은 네드라의 기분을 돋워주는 데 각별히 신경을 쓴다. 하지만 머릿속에서는 미친 듯 질문이 쌓여간다. '이게 정상일까? 머리에 받은 충격으로 일시적 기억 상실이 온 걸까?'

검사 결과가 나온다. 네드라에게 뇌출혈이 있다. 그리고 종양이 있다. 꽤 크단다. 즉시 병원에 입원해야 한다. 수전은 딸이 누워 있는 병원 침대 곁에 앉아 딸의 손을 꼭 잡고 옳은 말이란 말은 죄다 주워섬기고 있다. 다 잘될 것이고, 이 병원에는 최고의 의사가 잔뜩 있고, 지금이라도 종양을 발견했으니 얼마나 다행이냐고, 딸에게 위로가 될 말이라면 무엇이든 상관없다. 한없이 불안한 엄마는 입에서 나오는 대로 중얼댄다. 두려움이나 죄책감 같은 감정을 드러내면 절대로 안 된다. 과거에 딸은 샤워기를 틀어놓은 채 샤워를 깜빡 잊거나 토스트를 구워달라 부탁해놓고 자기가 언제 그랬느냐고 항변한 적이 있다. 수전의 머릿속에는 지금 한 가지 생각뿐이다. 이런 사소한 징후들을 놓치지 않고 네드라를 병원에 데려가 검사를 받게 했더라면 종양이 이토록 나빠지지는 않았으리라는, 물밀 듯 밀려드는 후회.

수전의 사례에서 보이듯, 얼핏 사소해 보이는 갈등을 천천히 전달하면 캐릭터들에게 걱정, 안도감, 불안, 낙담, 죄의식 같은 광범위한 감정을 경험할 여지를 더 많이 제공할 수 있다. 층층이 쌓인 갈등은 감정의 이행과 성장을 유도하며 아예 다른 감정을 유발하기도 한다. 갈등을 통해 감정을 쌓는 것은 접시에 놓인 매운 닭요리를 먹는 것과 같다. 먹으면 먹을수록 매운 기운이 점차 올라온다. 반면 갑작스레 벌어지는 큰 갈등은 지독하게 매운 고추를 한입에 꿀꺽 삼키는 것처럼 극도의 매운맛을 즉시 느끼게 한다. 어떤 갈등에 의지할 것인지는 작가가 목표로 하는 결과가 무엇이냐에 따라 달라진다.

갈등은 이야기를 진행시킨다

갈등이 없으면 긴장도 없다. 캐릭터와 그의 목적 사이를 방해하는 요소가 아무것도 없기 때문이다. 목표로 가는 일은 직선으로 쭉 뻗어 있어 장애물도 없고, 그러니 경쟁 따위 걱정할 필요도 없다. 캐릭터가 목표 지점에 도달할 때까지 실제적인 절박함이 하나도 없다는 뜻이다. 따라서 캐릭터는 시간이 많다. 쇼핑몰에 들르고, 친구들을 만나고 크루즈 여행을 예약하며 평화롭게 지내면 된다.

　전문 작가들 사이에 돌아다니는 격언이 있다. 행복한 땅의 행복한 캐릭터들은 이야기를 죽이는 살인마라는 것. 안타깝지만 사실이다. 그러나 갈등(그리고 실패하면 망하는 내기)은 주인공의 발뒤꿈치에 불을 질러 주인공이 펄펄 뛰게 만든다. 그리고 갈등이 꼬여 점점 고조될수록 주인공에게는 상황을 조율할 여지가 적어진다. 무조건 빨리 움직인다고 능사가 아니다. 이제 주인공은 실수를 줄이기 위해 대응의 질을 개선해야 한다. 성장이 필요하다는 뜻이다. 내면의 변화를 겪는 캐릭터는 자신이 배우는 기술과 역량에 더욱더 집중하게 되고 자신이 어떤 사람이 되는가에 더욱 신경을 쓰게 되며 자신의 옛 모습에 크게 개의치 않는 쪽으로 발전해간다. 캐릭터의 이러한 변화를 통해 플롯도 앞으로 나아가고, 인물호 역시 전진한다.

갈등을
증대시키는 방법

지금쯤 여러분의 머릿속은 갈등이라는 황금 실을 활용할 방안들로 가득할 것이다. 캐릭터를 좀 더 꽉 조일 수 있는 몇 가지 아이디어를 소개한다.

결과에 불확실성을 줄 것

독자가 갈등 시나리오의 결과를 쉽게 예상하지 못하도록 몇 가지 의심할 거리를 심어두라. 주인공이 쉬운 길을 가도록 내버려두지 말라는 뜻이다. 주인공을 힘들게 하라. 지나치다는 생각이 들면 쉬운 승리를 만끽하게 해주되, 진정한 승리여서는 안 된다. 예를 들면 높은 자리에 있는 친구 덕에 캐릭터가 큰 승진을 하는데 막상 캐릭터는 '친구'라는 작자가 범죄 행동에 자신을 끌어들여 희생양으로 삼고 있다는 것을 알지 못한다. 이러한 승리는 예기치 못한 다른 결과로 이어질 수 있고, 당장은 아니지만 주인공은 결국 대가를 치러야 한다.

캐릭터가 필요로 하는 것을 선선히 내주지 말 것

캐릭터가 정보, 금전적 뒷배, 멘토, 타인의 지지 등 모든 것을 갖고 있는 경우 결승선까지 달리기는 더 쉬워진다. 하지만 모든 게 갖춰져 있다면 무슨 재미가 있겠는가? 캐릭터가 성공을 위해 가장 필요로 하는 것이 무엇인지 생각해보고, 그것을 박탈하라. 캐릭터에게 약이 필요하다면 유리병에 넣어두었다가 결정적인 순간에 깨뜨려버리라. 길을 찾기 위해 지도가 필요하다면 물속에 빠뜨려 망가뜨리라. 지식, 소통을 위한 방안,

무기 등 필요한 것을 갖지 못한 상태에서 행동할 수밖에 없는 캐릭터는 대개 일을 망쳐 더 많은 갈등을 낳는다.

캐릭터에게 위험부담을 안길 것

모든 이야기에는 위험부담이 있어야 한다. 캐릭터가 실패하면 위험에 빠지는 뭔가가 있어야 한다는 뜻이다. 이 위험부담이 지극히 사적인 성격을 띠는 경우 캐릭터는 더욱 절박하게 승리를 원하게 된다. 실패하면 뭔가 잃기 때문이다. 캐릭터, 그리고 그가 소중히 여기는 사람들과 장소들과 물건들을 파악해두라. 그런 다음 그들을 위험에 빠뜨리라. 자식의 목숨, 캐릭터의 직장, 명성, 결혼을 파탄내버리는 것이다. 대부분의 캐릭터는 자신이 사랑하는 사람이나 물건을 지키기 위해 불 속으로 걸어 들어가게 되어 있다.

승산 없는 상황을 고려할 것

캐릭터가 가장 가슴 아파할 때는 언제일까? 자신이 어떤 선택을 하건 누군가 대가를 치러야 하는 상황에서 결정을 내려야 할 때이다. 이야기 속 이런 순간은 캐릭터가 어떤 결정을 내리건 나쁜 결과가 초래되기 때문에 과감하게 밀어붙여볼 수 있다. 위험한 순간, 캐릭터는 딸을 구하면 아들을 포기해야 하는데도 딸을 구할까? 캐릭터는 붙잡히는 위험을 감수하고라도 있던 자리에 계속 남을까, 아니면 도망치다 노출되어 죽는 위험을 감수할 것인가? 승산 없는 시나리오는 캐릭터뿐 아니라 해결이 불가능한 상황을 인식하면서 캐릭터가 과연 어떤 선택을 할지 궁금해하는 독자들에게도 긴장감을 조성한다.

캐릭터를 한시도 가만히 있게 두지 말 것

상어가 헤엄치기를 멈추면 죽는다는 것을 아는가? 스토리텔링에 상

어의 교훈을 적용해야 하는 이유는 캐릭터가 너무 오랜 시간 동안 가만히 있는 경우 긴장이 풀어지기 때문이다. 캐릭터를 쉴 새 없이 움직이게 만들라. 캐릭터가 쉼터를 찾으면 그곳에도 위험을 숨겨놓아 캐릭터가 떠날 수밖에 없게 만들라. 연애 관계가 일상이 되어 안정적이 될 것 같으면 방해꾼을 도입하라. 상대의 비밀이 드러나거나, 전에 사귀던 애인이 나타나 관계 회복을 바라는 등 연인들의 이별을 강제하도록 상황을 복잡하게 꼬아놓으라.

캐릭터를 시종일관 움직이게 만들라는 원칙은 내적인 측면에서도 예외가 아니다. 캐릭터가 전진해 내적 갈등을 해결하지 못하면, 그가 이루기 위해 노력해온 모든 것들이 수포로 돌아가도록 위험을 창조하라. 캐릭터가 원하는 것을 얻으려면 계속 발전해야 한다는 사실, 설사 마주하기 고통스러운 진실을 마주하거나 옛 상처를 건드려야 하는 대가를 치르게 되더라도 캐릭터의 성장은 거저 얻는 것이 아니라는 사실을 캐릭터에게 늘 일깨워주라.

팀을 뒤흔들 것

캐릭터가 남들에게 의지하고 있다면 마찰과 기능 장애를 도입할 방안을 찾으라. 의견 차이, 오해, 이기심, 경쟁심, 억울함 같은 감정은 관계의 토대를 뒤흔들고 힘겨루기 상황을 창출하며 캐릭터에게 몹시 필요한 지원을 박탈할 수 있다.

시간 압박을 가할 것

압박을 쌓는 데 시한폭탄만 한 것은 없다. 그러니 기회의 창을 줄이는 법, 데드라인의 압박을 증가시키는 법, 캐릭터에게 기다릴 수밖에 없도록 압박을 가하는 법, 캐릭터에게 최후통첩을 할 방안을 고민하라. 캐릭터는 서두르다 실수를 하기 마련이고 자연히 트러블은 더욱 심화된다.

트리거를 당길 것

캐릭터는 저마다 어느 정도 과거의 짐을 지고 있다. 캐릭터가 변화호를 거치는 경우 그에게는 해결되지 못한 상처가 있고, 그 상처를 가슴 깊이 묻어두었을 확률이 크다. 문제는 캐릭터가 앞으로 나아가려면 무엇이 됐건 앞길을 막는 장애물을 극복해야 한다는 것이다. 트리거를 잘 배치하기만 하면 상처는 다시 표면으로 떠오른다.

가령 캐릭터가 자기 사촌을 피한다. 사촌이 동생을 밤길에 차로 데려다주다 동생이 충돌 사고로 죽었기 때문이다. 하지만 이제 주인공은 가족의 사업을 성공시키기 위해 사촌과 같이 일해야만 한다. 아니면 캐릭터가 자신을 학대한 부모와 살던 아파트에서 근무를 해야 할 수도 있다. 공포스럽고 고통스러운 계획에 노출된 캐릭터는 과거가 자신을 죄수처럼 옭아매고 있었다는 사실을 새삼 깨닫게 될 수 있다.

희생을 포함시킬 것

감당할 수 없는 난제를 마주한 캐릭터는 모든 걸 잃지 않으려면 어쨌건 어려운 선택을 해야 한다. 두 가지 목표 중 한 가지 목표에 에너지를 더 투입하기 위해 다른 하나를 포기하거나, 친구의 편을 들어주기 위해 자신이 원하는 일을 포기해야 할 수도 있다. 희생은 중요한 가치이기 때문에 독자들은 캐릭터에게 애정을 품게 된다. 그러니 두려워 말고 희생을 활용하라.

자신 있는 장르를 십분 활용할 것

모든 장르에는 갈등을 키울 고유한 구체적 기회가 있다. 캐릭터가 특정 질환이 유행한 시대에 살고 있나? 인종이나 성별이나 종교 때문에 권리에 제약을 받는 곳에 살고 있나? 혹시 미래 세계에 감시받지 않고 이동할 수 있는 캐릭터의 능력을 방해하는 기술이 존재하는가? 캐릭터의

현실과 그가 마주할 난제를 고려하여 자신 있는 장르를 기반으로 유기적 갈등을 이끌어내라.

폭력이라는 해결책에 손쉽게 기대지 말 것

갈등을 키울 방안을 찾을 때는 명백한 위협 상황을 도입하기 위해 폭력을 활용하고 싶은 유혹에 빠지기 쉽다. 물론 갈등을 조장할 때 폭력은 정당한 수단이며 시나리오에 잘 맞기도 하지만, 그저 쉬운 해결책으로 작가가 기대는 방안으로 전락하기도 쉽다. 폭력이라는 극단적 선택을 하기 전에 이야기에 가장 좋은 수단이 무엇인지 더 고민하라. 폭력을 쓰더라도 그걸 여러분의 전략 주머니에 든 유일한 해결책으로 활용하는 것은 금물이다. 캐릭터 설정에 과도한 폭력을 활용하고 싶을 때는 한번 더 깊이 생각해보는 게 좋다. 특히 여성이나 아이가 그 폭력의 대상으로 설정되어 있다면 더욱더 신중을 기해야 한다.

조용한 갈등을 일으킬
힘을 활용하라

때론 작은 갈등이 겹겹이 쌓여 가장 큰 충격을 줄 수 있다는 것을 우리는 알고 있다. 미묘한 갈등의 경우에도 효과는 같다. 역사는 조용한 저항의 강력한 순간들로 가득 차 있다. 2차 대전이 벌어지는 동안 평범한 사람이 나치의 손길을 피해 유대인을 숨겨주는 일도 있었고, 누군가는 제3세계 국가의 불공정한 노동 조건에 항의하기 위해 몰래 숨겨야 하는 메시지를 옷에 꿰매는 일도 있었다. 드러낼 수 없지만 만족스러운 갈등이 필요하다면 아래의 요소들을 시도해보라.

전복

캐릭터가 설득과 조종을 이용해 경쟁자나 적의 내부 사람들을 자기 편으로 '돌려세우도록' 만들라.

공모

현 상태를 무너뜨리고자 힘 있는 자들과 싸우려는 캐릭터보다 갈등 창조에 탁월한 선택이 있을까? 물론 주인공 캐릭터와 비슷한 생각을 가진 다른 인물도 추가해야 한다. 두 캐릭터는 설사 경쟁자라 하더라도 힘을 합쳐 영향력 있는 인물이나 기관에 맞서 공모한다. 이것이 궁극의 저항이다.

방해

고요한 갈등은 늘 파괴와 방해라는 형태를 띤다. 예상치 못한 일의 지연, 일의 성사를 지연시키는 관료주의 요식 절차, 자원을 잃는 사고, 고의로 잘못된 정보를 흘리는 적수, 캐릭터를 방해하기 위해 누군가가 뒤에서 일으키는 사소한 문제 등 어떤 것이든 좋다.

정보 누설

사생활 노출을 좋아할 사람은 없다. 사생활 공개는 대개 영향력 손실로 이어지기 때문이다. 따라서 경쟁자나 적에게 정보를 누설하면 캐릭터에게 큰 피해를 일으킬 수 있다. 정보 누설은 캐릭터의 목적 달성에 방해가 될 뿐 아니라, 설상가상으로 자기 편 사람이 캐릭터에 대한 정보를 갖고 있는 경우 캐릭터가 주변 누구도 믿지 못하게 되어 깊은 불안을 전염시킬 수 있다.

영향력

영향력을 가진 자들은 본디 신뢰와 호의를 얻기 때문에 자신의 지위

를 이용하여 타인들을 설득하려 한다. 선한 영향력이 있는 이들은 캐릭터가 더 나은 결정을 내리도록 돕지만 사악한 영향력을 지닌 자들은 자신의 자원을 악용하여 캐릭터의 확신을 깎아내리고 의존적으로 만들어 장기적으로 캐릭터를 약화하는 선택과 행동을 유도한다.

협박

협박은 영향력 중 가장 사악한 요소로, 영향력의 큰형님쯤 된다. 폭력이나 불쾌한 조건으로 상대를 협박하는 행동은 캐릭터로 하여금 특정 결정을 내리도록 압력을 행사한다. 협박은 신체적 공격의 형태를 띠기도 하고, 누군가의 원치 않는 존재, 심지어 의미심장한 눈길의 형태를 띨 수도 있다. 정신적인 협박도 있다. 특히 유용한 협박 수단은 대상이 협조하지 않는 경우 불리해지는 정보다.

악당과 한 방에서
: 강력한 충돌 창조하기

여러분의 주인공은 이야기 내내 수많은 갈등을 만나게 되며, 그중 많은 갈등은 다양한 적수들에게서 나온다. 연애의 경쟁자, 선의의 간섭자, 프레너미Frenemy◆, 침입자는 주인공이 공격에 대응하는 법을 배울 귀중한 기회를 제공해줄 수 있다. 이러한 대립은 이야기에 악당이 포함되어 있을 경우 특히 중요하다. 악당을 통해 주인공은 클라이맥스에서 그와 최후의 대결을 할 수 있게 자신을 단련하고 결전에 대비할 수 있기 때문이다. 부도덕한 악당 캐릭터는 많은 이야기에 고정적으로 들어가기 때문에 악당을 잘 쓰는 방법에 관해 시간을 들여 꼼꼼히 논해보자.

악당은 주인공에게 해를 끼치고 싶어 하는 잔인하거나 사악하거나 적의가 있는 존재이다. 악당은 주인공의 목표를 방해하거나 계획을 막는 정도에 그칠 것이 아니라 주인공에게 고통을 줌으로써 주인공이 그를 이기는 일을 중요하게 여길 정도의 존재여야 한다. (예를 들어 영화 〈양들의 침묵〉에서 수사관 클라리스는 자신의 과거를 극복하고 훌륭한 FBI 수사관이 되려면 버펄로 빌을 반드시 잡아들여야 한다. 또한 영화 〈죠스〉에서 경찰서장 브로디는 마을을 지키기 위해 식인 상어를 제거해야 한다.) 악당이 어떤 형태를 띠건 이들을 가공할 만하면서도 신뢰감을 주는 존재로 만들어줄 조건과 특징이 있다. 영화 〈휴 그랜트의 선택Extreme Measures〉에서 진 해크먼이 연기한 로렌스 마이릭 박사의 사례를 통해 악당의 특징들을 살펴보자.

◆　친구이자 경쟁자를 뜻하는 말

악당이라도
고유한 도덕률이 있다

최상의 악당은 자신이 악당인줄 모르는 악당이라는 말이 있다. 악당은 자신이 이야기의 주인공이라 여긴다. 잘 만들어진 악당에게는 자신만의 도덕률이 있기 때문이다. 악당의 도덕률은 주인공의 도덕률에 비해 배배 꼬여 있고 부패한 것일망정 이야기 내내 악당을 인도하는 방호책이 되어 준다. 영화 〈휴 그랜트의 선택〉에 등장하는 마이릭 박사는 탁월한 실력으로 명망이 높은 신경외과의로, 마비 환자를 치료하는 일을 필생의 업으로 삼아 매진해온 인물이다. 마비 환자 치료는 그가 무엇보다 중시하는 고귀한 명분이다. 이 명분은 자신을 위한 것이 아니라 세상의 모든 마비 환자를 위한 대의다. 그 대의가 너무 중요한 나머지 박사는 치료법을 개발하고서, 수십 년 동안 시험을 거쳐 승인을 받는 지난한 과정을 도무지 기다릴 여유가 없다. 결국 그는 동물 실험을 건너뛰고 인간을 대상으로 한 임상 실험으로 직행한다. 그런데 이런 위험을 감수할 의지가 있는 건강한 피험자를 찾기가 어려워진 박사는 집 없는 사람들을 납치해 자신의 비밀 의료 시설에 가둔 다음, 이들의 척수를 갈라 자신의 치료법을 시험한다.

　세상 사람들이 보기에 이런 짓은 터무니없이 부도덕하다. 잔인하고 비인간적이며 공포스럽다. 그러나 마이릭 박사는 목적으로 수단을 정당화할 수 있다고 믿는다. 그는 아무렇지도 않게 사람들을 납치해 자유와 움직임을 빼앗고 끔찍한 의학 실험에 동원한다. 그리고 피험자들이 더 이상 연구에 쓸모가 없는 시점이 오면 아무도 이들을 찾지 않을 것이라는 이유로 태연히 제거해버린다. 그는 실제로 이들을 영웅으로 간주한다. 더 큰 선을 위해 희생했다는 이유에서다. 그의 윤리는 광기 가득하지만 절대적이며 그의 선택과 행동을 인도하는 안내자 역할을 한다. 그의 도

덕률을 알게 되면 여러분은 동의하지는 않지만 적어도 그의 행동을 추진하는 힘이 무엇인지는 이해하게 되고, 이런 식으로 그의 행동은 이치에 맞는 것이 된다.

악당 캐릭터를 계획할 때는 그가 악하다는 이유만으로 아무 가치관도 없다고 생각해서는 안 된다. 옳고 그름에 대한 악당의 신념을 탐색해 보라. 그의 세계관과 이상을 파악하라. 악당의 믿음이 주인공의 믿음과 구체적으로 어떻게 다른지 면밀히 살피라. 이러한 분석 작업을 통해 악당이 어느 틀 안에서 움직일 의지를 발휘하는지 분명히 파악할 수 있을 뿐 아니라 악당이 일으키는 갈등의 방향을 조정할 수 있고, 주인공과의 극명한 대조점도 명확히 포착할 수 있다.

악당에게도 이야기상의
목표가 있다

주인공처럼 악당 또한 전반적인 목표가 있고, 그것을 이루기 위해 자신의 도덕률 내에서 무엇이건 할 의지가 있다. 악당의 목표가 주인공의 목표와 대립할 때, 둘은 적이 되고 이러한 상황에서는 오직 한 사람만 성공할 수 있다.

마이릭의 목표는 명백하다. 마비를 치료하는 것. 그가 근무하는 병원의 응급실 의사 라탄이 집 없는 환자들이 사라진다는 것을 발견할 때까지 일은 착착 진행된다. 라탄이 비로소 주변 조사에 돌입하고 누군가 못된 짓을 하고 있다는 것을 알아채면서 이제 그 누군가의 악행을 멈추는 일이 라탄의 사명이 된다. 이렇게 두 사람은 대적한다. 한 사람이 성공하면 다른 사람은 실패할 수밖에 없다. 영화 〈하이랜더Highlander〉를 인용하자면, '남는 자는 하나뿐이다.'

배배꼬인 상상력으로 악당에게 영혼을 불어넣는 작가인 여러분은 악당의 목표를 알아야 한다. 악당의 목표는 주인공의 목표 못지않게 명확하고 명백해야 한다. 악당의 목표는 주인공의 목표와 정반대인가? 대립하는 두 캐릭터의 목표 때문에 서로 원하는 것과 필요로 하는 것을 얻지 못하는 상황을 만들어내면 금상첨화다.

목표를 추진하는 힘은
위험부담이다

주인공이 가진 목표가 무엇이든 간에 그 목표 때문에 아주 중요한 뭔가가 위험에 처한다. 해리 포터가 볼드모트를 쳐부수지 못하면 세상은 '이름을 말해서는 안 되는 자'(볼드모트)가 권력을 처음 잡았던 때보다 더 나쁜 생지옥이 될 것이다. 『레 미제라블』의 장발장은 자신과 아이의 삶을 꾸려가기 위해서라도 더 나은 인간이 되어 범죄자였던 과거를 감춰야 한다.

악당의 목표 역시 위험부담이 있어야 한다. 볼드모트는 해리를 죽여야만 예언을 무화시켜 자신이 과거에 가졌던 권력을 되찾을 수 있다. 자베르 경감은 장발장을 잡아들여 감옥으로 돌려보내야 한다. 장발장 같은 범죄자가 법망을 피할 경우, 자신이 평생 신념으로 지켜온 모든 이상이 위협받기 때문이다. 그 이상이 편견 덩어리여도 마찬가지다.

악당의 목적을 아는 것도 중요하지만, 그가 실패할 경우 어떤 위험이 닥치는지도 알아야 한다. 독자에게 그 점을 명확히 설명해야 독자는 악당이 행동하는 동기를 이해할 수 있다.

악당은 입체적이다

악당은 악한 존재이기 때문에, 결함만 잔뜩 안겨주고 긍정적인 특징도 있다는 점을 간과하기 쉽다. 하지만 선한 사람이라고 선한 면만 있는 것이 아니고 악한 사람이라고 해서 모조리 악하지만도 않다. 흑백논리로 성격을 설정한 캐릭터는 얇은 종잇장처럼 피상적인 존재가 되고 만다. 한편 마이릭이란 캐릭터는 잔인하고 냉정하고 부도덕하다. 하지만 그는 또한 지적이고 관대하며, 많은 사람들의 생명을 위협하는 끔찍한 질환을 치료하는 데 절대적으로 헌신하는 인물이기도 하다.

악당의 긍정적 특징은 그의 성격에 진정성을 부여하는 한편, 그를 더욱 위협적이고 처부수기 만만치 않은 존재로 만들기도 한다. 악당의 강점을 주인공의 강점과 대립하게 만들면 더욱 좋다. 판타지 문학인『워터십 다운의 열한 마리 토끼』에 등장하는 악당인 운드워트 장군은 고약하고 못됐지만 엄청난 완력에다 무지막지한 의지력이라는 장점까지 있어 도저히 동물이라고는 볼 수 없을 정도다. 이에 비해 주인공 헤이즐은 토끼라는 것이 의도하는 바를 그대로 구현한다. 헤이즐은 몸이 재고 영리하다. 자신이 누구인지 정확히 알고 있으며 자신을 자신으로 만드는 특징을 포용할 줄 안다. 결국 헤이즐과 그의 토끼 무리들은 자신의 본성에 충실함으로써 천하무적으로만 보였던 적을 무찌른다.

악당을 스케치하는 단계에서 여러분은 그에게 부정적 성질과 더불어 일부 긍정적 특징을 부여하는 걸 놓쳐서는 안 된다. 잘 만든 악당은 여러분이 창조한 주인공에게 걸맞은 가치를 지닐 뿐 아니라 독자들에게도 잊지 못할 캐릭터로 다가갈 것이다.

악당에게도 사연이 있다

악당을 창조할 때 저지르는 가장 큰 실수 중 하나는 악당에게 고유한 탄생 서사를 부여하지 않는 것이다. 절박한 이유나 동기 없이 악행을 저지르는 악당은 현실성이 떨어지기 때문에 뻔하디 뻔하고 영 매력 없는 캐릭터가 되어버리고 만다.

맛맛한 악당을 만들어내지 않으려면 자신이 창조해낼 악당의 기원을 알아야 한다. 악당은 어쩌다 현재의 모습이 되었는가? 어떤 상처, 유전적 요인, 혹은 부정적 영향력이 그를 지금의 상태로 몰아갔는가? 악당이 자신의 목표를 추구하는 이유는 무엇인가? 인간의 기본 욕구 중 무엇이 부족하기에 자신의 목표를 정해 그걸 채우려 하는 것인가? 악당 캐릭터에 대한 철저한 계획과 조사는 매우 중요하므로 고생이 크겠지만, 그 고생은 도저히 잊기 힘든 악당, 유례를 찾아볼 수 없는 악당, 여러분의 주인공과 접전을 벌이며 독자의 흥미를 확 잡아끄는 악당의 형태로 보상을 받게 될 것이다.

악당은 가공할 만한 적이다

이야기란 주인공의 여정에 관한 것이면서 또한 주인공이 위험한 적을 무찌르는 서사이기도 하다. 이야기의 입체감이 떨어지는 이유 중 하나는 악당이 충분히 강하지 못하기 때문이다. 주인공이 자기 적을 쉽게 쳐부술 수 있다면 그 이야기는 제값을 충분히 하고 있는 것일까? 쉬운 적이나 무찌르는 주인공이 진정 영웅일까? 그런 주인공이 독자의 시간과 찬탄과 지지를 받을 가치가 과연 있을까?

절대 그렇지 않다. 영웅이 되려는 주인공은 도저히 대적할 수 없는

역경을 극복해야 한다. 여러분이 창조하는 악당에게 주인공이 갖고 있지 못한 힘을 부여해 충분히 강력한 존재로 만들라. 주인공이 무슨 수를 써서라도 갖고 싶어 할 만한 동맹과 자원을 적에게 제공하라. 적의 승부욕을 인상적이고 가공할 만한 존재, 도대체 지칠 줄 모르며, 무자비하고 자신이 원하는 것을 얻기 위해서라면 무슨 짓이든 할 수 있는 존재로 창조하라. 그리고 악당의 목표 자체가 거대한 위협이 되어야 한다. 악당이 원하는 바를 이루게 될 가능성을 생각하는 것만으로도 주인공이 공포를 느끼며 머리털이 쭈뼛 서게끔 만들어야 한다.

공포의 힘을 과소평가해서는 안 된다. 부하, 피해자, 주인공, 심지어 독자들에게서 공포를 불러일으키는 능력이야말로 악당이 지닌 힘의 핵심 요소다. 그러니 악당을 가공할 만한 존재, 불안을 조성하는 존재, 생각만 해도 괴로운 존재, 말 그대로 끔찍한 존재로 만들 방법을 알아낸 다음 그런 특성들을 더욱 부각시켜야 한다.

악당은 주인공과 인연이 있다

실생활에서 우리에게는 적수가 많다. 고속도로의 불쾌한 운전자나 바보같이 표를 줘버린, 자기 잇속만 차리는 표리부동한 정치가. 이러한 적수들은 문제를 일으킬 수 있지만 우리에게 가장 큰 피해를 주는 적수, 즉 우리가 대적하기 가장 어려워하는 적수는 매일 만나는 부모, 형제자매, 전배우자, 이웃, 존경하면서 시샘하는 경쟁자와 같이 우리와 인연이 닿아 있는 인물들이다. 어떤 면에서 닮은 점이 있으면서도, 또 싫어하는 부분이 있는 이런 사람들과의 갈등과 트러블은 이들이 일으키는 감정의 파장때문에 더 복잡하게 흘러간다.

이야기 속 주인공도 마찬가지다. 주인공에게 가장 의미심장한 충돌

은 그가 아는 사람들과의 갈등이다. 악당과 주인공 사이에 인연을 만들어 놓음으로써 거기서 빚어지는 갈등을 주인공의 개인적인 문제로 만들어두어야 한다. 아래에 방편으로 삼을 만한 몇 가지 선택지를 소개한다.

악당과 주인공이 과거를 공유하게 만든다

주인공과 악당이 과거를 많이 공유할수록 더 많은 감정이 둘의 관계에 개입된다. 죄의식, 분노, 비탄, 공포, 질투, 후회, 욕망 같은 강력한 감정은 이들의 만남에 불꽃을 일으킨다. 감정은 주인공의 판단을 흐리게 만들고 악당이 우위를 차지할 확률을 높인다.

악당과 주인공이 서로에게서 자신의 모습을 보게 만든다

주인공이 악당에게서 자신의 모습을 본다면 어떤 일이 벌어질까? 감정이입의 씨앗이 형성된다. 주인공은 자신이 파괴해야 하는 인간과 이어져 있다는 느낌을 갖게 되고, 이로 인해 사태는 어마어마하게 꼬인다. 이 모든 것들(그리고 그 이상)은 중요한 관계에 복잡성과 깊이를 더해준다.

악당과 주인공에게 공동 목표를 제공한다

주인공과 악당이 동일한 목표를 좇고 있으면 승자는 한 사람뿐이므로 둘은 크게 부딪치게 된다. 그러나 동시에 둘은 서로를 더 잘 이해하게 될 공산이 크다. 꿈을 뒤좇는 이유도 방법도 다르지만, 공동의 목표는 감정적 유대를 형성하기 때문이다.

악당이라고 반드시
구제불능은 아니다

꼭 그래야 하는 건 아니지만, 염두에 둘 필요는 있다. 분명 독자의 관심을 끌 만한 요소이기 때문이다. 대부분의 악당은 결코 자신의 길을 바꾸지 않는다. 게다가 악당이 강력한 이유는 그의 목표와 비뚤어진 윤리가 어찌할 수 없을 만큼 뿌리 깊기 때문이다. 주인공이 악당을 바꾸어 놓을 수 없다는 점 때문에 악당은 가공할 존재가 된다.

하지만 구제 가능한 악당에게는 취약성이라는 요소가 있다. 만일 악당이 태도를 180도 바꾼다면 그는 자신의 결함을 인정하고 바뀌기로 결심해야 한다. 취약성은 호소력이 있다. 어떤 쪽이든 선택할 수 있는 악당에게 수반되는 예측 불가능성이 매력적인 것과 마찬가지다. 우리는 또한 사람들이 바뀔 수 있다는 관념을 좋아한다. 심지어 최악의 악당이라 하더라도 구원 가능하다는 생각을 마음에 들어한다. 악당조차 마음이 바뀌어 구원을 받을 수 있다면 보통 사람은 누구나 구원을 받을 수 있다는 뜻이 되기 때문이다. 다스베이더, 월터 화이트(〈브레이킹 배드〉의 마약 제조범), 야수(〈미녀와 야수〉의 괴물)처럼 구원받는 악당들은 우리에게 자신과 세상을 향한 희망을 전하기 때문에 악당에게 구제 가능성을 주는 것도 좋은 선택일 수 있다.

현실성 있고, 충분히 걱정할 만한 존재에다 악당의 자격을 제대로 갖춘 적수를 만들려면 많은 노력이 필요하다. 주인공에게 할애하는 만큼 상당한 고민과 노력을 들여 매력적인 악당을 만들어낸다면 여러분의 이야기는 더욱 막강해질 것이다. 주인공에게 결전을 불사하겠다는 결의를 불어넣는 악당의 탄생은 독자들을 매료시키는 구석이 있기 때문이다.

클라이맥스
: 갈등의 정점

갈등의 점진적 고조는 성공하는 이야기 구조의 중요한 요소다. 도입부는 대개 핵심 캐릭터들을 소개하고 배경을 정하고 주인공의 세계에 무슨 일이 잘못되었는지 독자가 얼핏 감지하게 만드는 단계인 만큼 조용히 흘러간다. 그리고 이제 본격적으로 갈등이 도입되며, 이는 주인공이 자신의 일상을 떠나 새로운 세계로 발을 내딛는 선택으로 이어진다. 이야기의 후반부에서 주인공은 자신에게 충만함을 안겨줄 목표를 향해 나아간다. 그 와중에 자신의 방법들과 사고방식에 도전을 가하는 수많은 갈등 시나리오를 마주하게 된다. 이야기의 이러한 계기마다 위기는 고조되고 결과는 극적인 성격을 띠게 되며 충돌은 더욱 과격해져 모든 것이 최후의 결전에서 정점을 이룬다. 이 결전은 주인공이 목표를 이루었는지 여부를 결정한다.

이야기의 클라이맥스란 바로 이런 것이다. 독자는 처음부터 이 결전이 발생하리라는 것을 알고 있다. 클라이맥스는 독자들이 고대해왔던 것, 수많은 페이지를 참고 읽어왔던 이유이기도 하다. 성공적인 클라이맥스는 독자가 이야기에 얼마나 만족했는지를 결정하는 요소다. 그러므로 클라이맥스 장면은 제대로 쓰는 것이 무엇보다 중요하다.

클라이맥스란 무엇인가?

클라이맥스란 주인공과 적수 간에 벌어지는 최후의 결전이다. 주인공과 적수는 이미 이야기에서 여러 차례 충돌했을 수도 있고, 아니면 이야기가 착착 진행되면서 오래 기다렸던 대결을 향해 가다 그 한 번의 결전에서 마주할 수도 있다. 이야기에 따라 클라이맥스라는 기둥은 이곳저곳에 배치할 수 있지만, 대체로 3막짜리 이야기의 후반부에 배치할 때 가장 효과가 좋다고들 한다. 3막 구조는 클라이맥스까지 사건이 올바르게 쌓이도록 하는 동시에 나중에 사건이 해결될 시간을 벌어주는 효과도 발휘한다.

클라이맥스의 목적은 주인공이 성공을 거둬 자신의 목표를 이룰 수 있는 기회를 갖게 해주는 것이다. 수많은 갈등 시나리오는 여태껏 주인공의 결의와 능력을 시험해왔다. 주인공이 늘 성공한 것은 아니지만 갈등과 위험이 커질수록, 주인공은 자신의 외적 목표(주인공이 변화호를 겪는다면 내적 목표)를 향해 꾸준히 움직여왔다. 그리고 이제 모든 시험 가운데 가장 큰 시험이 닥친다. 적과 벌이는 최후의 결전이다. 이는 주인공이 자신을 입증할 마지막 기회다. 여기서 실패하면 영원히 실패다. 따라서 클라이맥스는 누가 이기는지 확실한 승패를 보여줘야 한다.

클라이맥스는 또한 주인공이 여정에서 배운 바를 보여주는 장 역할도 한다. 그 여정에서 주인공이 기량을 획득했건, 자신이 약점이라고 생각했던 것이 강점이라는 것을 알게 되었건, 아니면 오랫동안 믿었던 거짓을 거부하게 되건, 새로운 태도를 취하게 되건, 클라이맥스상의 저울추는 주인공이 배운 것을 통해 그에게 유리한 쪽으로 기울어야 한다. 바로 이 시점에서 내적 여정과 외적 여정이 합류하게 되는데, 주인공이 겪은 내적 변화와 자신에 관해 배운 교훈이야말로 외적 목표를 이루는 데 필요한 요건이기 때문이다. 내적 여정과 외적 여정이 기막히게 합류하는 순간 이야기 내내 맞춰 왔던 조각들이 제자리에 들어가 착착 자리를 잡

으면서 독자에게 충족감을 선사할 수 있다.

마지막으로, 클라이맥스는 기폭제catalyst 혹은 기회opportunity◆를 반영해야 한다. 마이클 하우지Michael Hauge가 『잘 팔리는 극본 작법Writing Screenplays That Sell』에서 주장한 바를 살펴보자.

각본의 결과가 도입부 구조와 대조를 이루듯, 이야기의 클라이맥스는 기폭제(기회)를 거울처럼 비춰주는 역할을 해야 한다. 기폭제는 주인공을 새로운 상황으로 끌어들여 가시적인 여정을 시작하도록 만들지만, 클라이맥스는 주인공의 외적 동기(이야기상의 목표)를 해결하는 것으로 여정을 마무리한다.

3막 구조를 가진 이야기에는 중간 지점쯤에 이야기 전체를 두 부분으로 나누는 어떤 것이 존재한다. 제임스 스콧 벨James Scott Bell은 이 중간 지점을 거울에 비유한다. 한쪽의 사건(기폭제)이 다른 한쪽의 사건(클라이맥스)을 거울처럼 비춰준다는 이유에서다. 이렇게 클라이맥스는 도입부와 다시 연결되고 거기서 시작된 여정을 종결시킨다. 정리하자면 성공적인 클라이맥스의 요소는 다음과 같다.

- 클라이맥스는 주인공과 적수 간에 벌어지는 최후의 결전이며 확실한 승자가 존재하는 단계이다.
- 클라이맥스는 기폭제(기회)를 거울처럼 비춰준다.
- 주인공은 자신이 배운 것을 활용한다.
- 주인공이든 적이든 승자는 자신의 목표를 이룬다.

예를 들어, 몇 가지 인기 있는 클라이맥스 장면과 이 클라이맥스가

◆　기폭제 혹은 기회란 이야기의 도입부에서 주인공을 여정이나 모험으로 초대하는 사건, 갈등의 실마리가 되는 사건을 의미한다.

성취한 것들을 아래에 소개한다.

- 영화 〈글래디에이터〉
막시무스는 경기장에서 코모두스를 죽여 가족의 원수를 갚고 내세에서 가족과 재회한다.

- 영화 〈콜드 마운틴〉
아이다와 인만과 루비는 티그와 그의 일당인 의용군을 무찌른다. 그 과정에서 인만은 죽지만 아이다와 루비는 블랙코브 농장에서 자신들의 힘으로 평화로운 삶을 일궈나간다.

- 영화 〈스타워즈: 새로운 희망〉
루크 스카이워커는 제다이 훈련을 이용해, 가공할 행성파괴 무기인 죽음의 별을 파괴하고 은하제국을 망가뜨려 다스 베이더를 비롯한 적을 물리친다. 그렇게 은하계에는 평화와 안전이 다시 찾아든다.

이야기의 중요한 장면인 클라이맥스를 만드는 방법은 무궁무진하다. 성공적인 클라이맥스의 요소들을 유념한다면 여러분은 독자를 만족시킬 만한 장면을 분명 쓸 수 있을 것이다. 물론 예외는 항상 존재한다. 딱히 규칙을 따르지 않거나, 따라도 예기치 않은 방식으로 따르는 이야기들이다. 이어서 몇 가지 예를 소개하겠다.

고요한 클라이맥스

대개 클라이맥스라고 하면 어마어마한 충돌이나 요란한 대립을 상상하

는 경향이 있다. 스릴러나 스포츠, 법정 드라마에서는 그런 경우가 많지만, '웅장한 전투'가 이야기를 완성하는 절대적인 필요조건이라고 하긴 어렵다. 가령 『오만과 편견』의 클라이맥스는 주인공 리지와 다시가 산책을 하는 장면이다. 둘은 클라이맥스에 이르러서야 언쟁을 멈춘다. 둘은 과거에 저질렀던 과오를 인정하고, 서로에 대한 애정을 표현하며 결혼을 약속한다.

이렇듯 조용한 클라이맥스도 이야기의 목적을 달성하는 데 손색이 없다. 이 클라이맥스 장면에서 리지와 다시는 서로 으르렁거리는 적수였던 관계를 끝낸다. 이러한 변화는 3막이라는 적절한 시점에 발생한다. 리지는 자신의 치명적 결함이 오만이라는 것을 깨달음으로써 그 결함을 극복하고 다시라는 남자와 진정한 행복을 찾는다. 리지가 다시를 남편으로 선택하는 결말은 다시를 처음 만났을 때 그와는 전혀 연을 맺지 않겠다고 결심한 사건이라는 기폭제를 비춰주는 거울 역할을 수행한다.

많은 로맨스 플롯의 클라이맥스는 커플이 마침내 투닥거리던 싸움을 중단하고 함께 하게 되는 장면이다. 이러한 클라이맥스는 대화나 포옹이나 키스를 통해 일어난다. 사랑하는 상대가 영원히 떠나버리기 전에 잡으러 달려나가는 장면, 마침내 서로를 알아보고 의미 있는 눈빛을 교환하는 데서 절정을 이루는 장면도 가능하다. 물론 싸우던 커플이 맺어지는 것처럼 결정적 장면이 있는 마무리도 좋다. 갈등의 해결을 뜻하는 '클라이맥스'라는 단어에 깃든 낭만적 의미를 잘 살릴 수 있으니까 말이다. 낭만적 플롯의 결말은 대개 요란하지 않으며, 요란하지 않아도 좋다. 갈등의 해결이라는 이야기의 목표만 이루어지면 된다.

승리하지만 목표를 이루지 못한다

캐릭터가 적을 무찌르지만, 자신이 원한 바를 이루지 못하는 이야기를 보는 것은 늘 흥미롭다. 이 달콤하지만 씁쓸한 클라이맥스는 독자들에게 다양한 감정을 경험하고, 감정을 정리하기 위해 마지막 사건들을 곱씹어 보며 곰곰이 생각해보게 한다는 점에서 복잡다단한 면이 있다.

이러한 클라이맥스는 실제로 어떻게 작동할까? 주인공이 클라이맥스 장면 동안 적을 무찌르면서도 자신의 목적을 이루지 못한다는 것은 정확히 무슨 의미일까? 대부분 그것은 주인공의 목적이 틀린 목적이라는 것, 캐릭터가 자신의 목표가 실제로 자신에게 필요했거나 자신이 원했던 것이 아니었다는 것을 깨닫는다는 뜻이다.

영화 〈당신이 잠든 사이에While You Were Sleeping〉의 주인공 루시는 자신의 삶에 좌절한 젊은 여성으로 외롭게 살면서 간절히 가족을 원한다. 기기묘묘한 일련의 사건이 익살스러운 분위기에서 벌어지는 동안 루시는 어쩌다 피터라는 남자와 약혼을 하게 된다. 오랫동안 멀리서만 선망해왔던 남자다. 피터의 가족을 알아가는 동안 루시는 천천히 그의 가족과 사랑에 빠지고 자신의 약혼을 가족 찾기라는 목적을 이루기 위한 수단으로 여긴다. 그의 동생을 만날 때까지는 그랬다. 루시의 감정은 시간이 갈수록 두 남자 모두에게 향하지만, 루시는 아무런 행동도 취하지 않는다. 피터가 더 나은 삶으로 가는 티켓 같은 존재이기 때문이다. 그러다 결혼식이 닥치고 나서야 루시는 자신의 원래 목적을 버리고 피터의 동생 잭을 향한 마음을 고백한다. 자신의 새로운 목적, 옳은 목적을 선언한 것이다.

잘못된 목적이 있는 이야기의 경우, 모든 것을 바로잡기 위해 그걸 밝히는 순간이 필요하다. 루시의 경우 그 일은 클라이맥스 동안 벌어지며 루시가 이뤄야 하는 이야기상의 목표는 루시와 잭이 결혼을 약속하는

대단원에 가서야 이뤄진다.

많은 경우 캐릭터의 깨달음은 이야기 초반에서 이뤄진다. 그 시점에서 캐릭터는 목표의 초점을 바꾸고 사태는 평상시처럼 클라이맥스를 향해 진행된다. 영화 〈금발이 너무해Legally Blonde〉의 주인공 엘 우즈의 목적은 하버드대학교에 들어가 변호사가 되어 전 약혼자를 되찾는 것이다. 그러나 2막에서 자신이 남자 친구 워너의 가식적인 기준에 맞춰 살 수 없으리라는 깨달음을 얻자 엘 우즈는 남자친구를 쫓는 일을 그만두고 법대 공부에 집중해 중요한 법원 사건에서 승소하려 노력하게 된다.

잘못된 목표를 추구하느라 시간을 허비했음에도 루시와 엘 우즈는 모두 자신이 원하는 바를 이룬다. 하지만 모든 주인공이 산뜻하고 깔끔한 결실을 맺는 것은 아니다. 주인공이 새로운 목표를 정해도 주인공이 목표를 쫓는 모습을 결말에서 보여줄 시간이 없을 때도 있다. 그럴 경우, 마지막 장면은 목표를 이루러 길을 떠나는 모습만 보여줄 수도 있다. 어떨 때는 캐릭터가 스스로 엉뚱한 목표를 뒤쫓고 있었다는 것을 깨닫는 데 머무르고, 결국 무엇이 올바른 길인지 알지 못한 채 이야기가 끝나기도 한다. 어떤 결말이건 목표는 달성하지 못했지만, 캐릭터는 자신에 대한 진실을 발견하고 평화를 찾는다. 이런 식으로 캐릭터는 자기 내면의 목표를 이루며, 내면의 성취를 이룬 캐릭터는 흔들림 없이 중심을 잡는다. 그리고 독자들은 캐릭터가 해결책을 알아냈으므로 괜찮으리라 확신하게 된다.

적대적인 힘을 담은 이야기

가장 흔한 갈등은 캐릭터와 캐릭터 간의 갈등이지만, 적대적인 힘과 대적하는 주인공을 다룬 이야기도 드물지 않다. 캐릭터가 사회나 기술, 자연이나 초자연적인 존재, 심지어 자기 자신과 싸우는 시나리오에서 적수

는 인간의 형태를 띠지 않을 수도 있다. 조 마치 vs 변화 및 성장(『작은 아씨들』), 존 내시 vs 그의 조현병(〈뷰티풀 마인드〉), 오스카 쉰들러 vs 나치(〈쉰들러 리스트Schindler's List〉) 등이 대표적인 사례다. 그렇다면 캐릭터가 눈에 보이지 않는 세력과 싸우는 클라이맥스 장면은 어떻게 써야 할까?

눈에 보이지 않는 적을 상징하는 물리적인 존재를 만들어 주인공과 대립하게 하는 방법이 있다. 존 내시의 이야기 중 많은 부분은 그가 파처, 찰스, 그리고 마시(다른 사람들은 볼 수 없지만 내시에게는 실재하는 인물들)와 말씨름을 하는 장면에 할애된다. 쉰들러는 독일군 전체와 대적할 수 없기 때문에 아몬 괴트가 나치를 대표하는 인물로 등장해 쉰들러와 싸운다.

손에 잡히는 적이 아니라 관념으로서의 적이 등장하는 이야기를 쓰고 있다면, 그 적의 수하건 다른 인물이건 그 관념을 상징하는 인물을 정해두라. 그가 바로 주인공이 대적하고 충돌하며 결국 승리를 거둘 상대이다.

주인공과 가장 중요한 적이 마지막 회가 되어서야 끝장을 보는 싸움을 치르는 시리즈물을 쓸 때도 이러한 작전은 효력을 발휘한다. 시리즈 한 편 한 편마다 조금 약한 적을 내세워 주인공의 스파링 파트너로 삼되, 클라이맥스에서 대적할 상대는 따로 챙겨두라.

서브플롯 클라이맥스는 어떻게 만들까?

각 서브플롯에도 주요 플롯과 마찬가지로 도입부와 중심부와 결말 구조가 있지만, 규모는 더 작고, 진행 시간도 더 짧다. 각 서브플롯은 더 작은 자체 클라이맥스가 필요하다는 뜻이다. 작지만 중요한 사건들은 언제 발생해야 할까?

영화 〈양들의 침묵〉의 사례에서 작은 사건이 어떻게 이루어지는지

살펴보자.

> **중심 플롯** … 클라리스 스털링은 훌륭한 FBI 요원이 되어 과거를 극복하려 한다.
> **서브플롯 1** … 한니발 렉터가 감옥을 나가고 싶어 한다.
> **서브플롯 2** … 버팔로 빌이 새로운 정체성을 갖고 살고 싶어 한다.

이 이야기의 클라이맥스는 중심 갈등의 해결에 집중해야 하므로, 서브플롯의 클라이맥스가 따로따로 발생하는 편이 대개 가장 좋다. 〈양들의 침묵〉에서 중심 플롯의 클라이맥스는 클라리스와 버팔로 빌 간의 어두운 지하실 결투 장면이다. 여기서 클라리스는 버팔로 빌을 죽이고 최고의 요원이 되는 목표를 이룬다. 렉터의 서브플롯 클라이맥스는 이 장면 전에 일어난다. 유혈이 낭자하고 동요를 일으키는 살육은 렉터의 탈옥 성공으로 끝난다.

하지만 이야기의 클라이맥스로 중심 플롯과 서브플롯의 갈등을 한방에 해결하는 것도 가능하다. 꼭 두 개의 장면이 분리될 필요는 없다. 클라리스가 버팔로 빌을 죽일 때 바로 두 장면이 통합된다. 그녀는 버팔로 빌이 새로운 정체성으로 살 수 있는 능력을 박살내면서 탁월한 수사관이 되는 것이다. 이때 두 가지 플롯은 하나의 클라이맥스 순간에서 통일을 이룬다.

이제 여러분은 클라이맥스가 무엇인지, 클라이맥스에서 성취해야 할 것이 무엇인지 감을 잡게 되었을 것이다. 캐릭터의 이야기 중 최후의 가장 중요한 순간인 클라이맥스는 기억에 남는다. 따라서 가능한 한 강력하면서도 설득력 있는 클라이맥스를 써야 한다. 그러기 위해 무엇을 해야 하고 무엇을 하지 말아야 할지 논의해보자. 부록 B를 참고해도 좋다. 클라이맥스의 흔한 문제점과 해결방안을 편리한 목록 형식으로 정리해놓았다.

지나치게 빠른 해결

클라이맥스라는 중요한 장면은 독자들이 고대하던 순간이다. 독자들은 적수가 처음 등장한 이후 주인공과 적수가 벌일 최후의 대결을 이미 머릿속에 그려왔고, 이 대결에서 자신이 상상한 모든 것이 펼쳐지기를 바란다. 그러므로 지나치게 빨리 마무리되는 클라이맥스는 독자들이 기대했던 만족감을 앗아가버리면서 독자들이 끝내 불만스러운 상태로 책장을 덮게 만든다.

　　클라이맥스 장면이 너무 빨리 끝날 것 같다는 우려가 든다면 초고를 읽고 오류를 잡아주거나 비평을 해줄 수 있는 동료에게 의견을 구해 피드백을 얻길 바란다. 살을 더 붙여야 할 필요가 있다면, 주인공에게 긍정적인 요소가 될 만한 것들을 덜어내거나 부상을 가하거나 주인공을 감정적으로 파괴시킬 정보를 도입해야 한다. 주인공의 상황은 악화시키고 적의 상황은 개선하는 것이 관건이다. 주인공이 승리하기 위해 더 열심히 뛰어야 한다면 대립은 더 오래 지속되어야 하며, 그래야 주인공이 성공할 때 독자들의 만족감도 커진다.

끝날 줄 모르는 클라이맥스

클라이맥스를 고대해온 것은 독자뿐만이 아니라 작가도 마찬가지다. 따라서 작가들은 클라이맥스 시점에서 향수에 잠기기 쉽다. 클라이맥스는 작가인 여러분이 사랑하는 캐릭터의 발전이 결말을 맺는 아주 중요한 단계이므로, 여러분은 그 한 장면에 필요한 모든 것을 담고 싶을 것이다. 다만, 장면의 길이가 이야기의 진행 속도를 더디게 하지 않고 독자들을 실망시키지 않는다는 조건이 필요하다. 클라이맥스 장면이 끝날 줄 모르고

질질 끄는 듯한 느낌이 들면 독자들은 짜증스럽게 페이지를 넘길 것이 분명하기 때문이다.

여러분이 다른 모든 장면을 창조할 때 공을 들이는 것과 마찬가지로, 적정 길이의 클라이맥스 장면을 완성하기 위해서는 세심한 계획이 필요하다. 즉 필요한 말이 무엇인지, 어떤 일이 일어나야 하는지, 어떤 순서로 일어나야 하는지 먼저 결정한 다음에 비로소 집필을 시작해야 한다. 그리고 초고 단계에서 클라이맥스 장면에 문제의 소지가 있는지를 조언받길 바란다. 초고를 읽은 독자가 여러분의 웅장한 전투 장면이 질질 끄는 느낌이라며 불만을 제기한다면 과감히 잘라내야 한다. 실황중계 같은 장면, 불필요한 갈등, 지나친 성찰, 시간을 때우기 위해 만든 듯한 장치들을 다 들어내고, 속도와 긴장을 유지하는 선에서 해당 장면의 목표를 충족시키는 데 필요한 것만 남겨둬야 한다.

너무 뻔해 예측이 쉽다

작가인 여러분은 자신의 클라이맥스가 어떤 결말을 맞이할지 이미 알고 있다. 주인공은 이기거나 질 것이다. 그리고 이야기가 이 시점쯤에 다다르면 독자들 역시 사건이 어떻게 전개될지 어느 정도 감을 잡은 상태다. 하지만 성공이냐 실패냐가 확실해서는 안 된다. 상황이 아무리 끔찍하다 해도 독자가 무슨 일이 벌어질지 진작 안다면 긴장이라고는 없는 맥빠진 이야기로 남을 것이기 때문이다. 긴장이야말로 성공적인 클라이맥스가 꼭 채워야 할 조건이다.

사실, 여러분의 캐릭터는 이야기 내내 성장을 통해 자신의 적에게 어울리는 주인공으로 변모했다. 만일 주인공이 변화호를 거치는 중이라면 자신의 치명적인 결함을 발견했을 것이고, 적절히 해결도 했을 것이

다. 그럼에도 주인공에게는 여전히 약점이 있고 불안이 상존한다. 주인공의 공포는 눌러놓은 것일 뿐, 사라진 것이 아니기 때문이다. 주인공이 결말에 있을 결전을 향해 전진하는 동안 그러한 불안과 약점들이 사라지지 않도록 챙김으로써 독자들의 긴장을 높이고 의혹을 유지해야 한다. 장소를 어떻게 활용해야 적에게 유리할지, 혹은 주인공이 어떤 심리적 싸움을 실행해야 할지에 관해서도 숙고하라. 주인공과 적의 싸움이 진행 중일 때에도 동맹을 잃는다거나, 시간이 얼마 남지 않았다거나, 위험이 높아진다거나 하는 다양한 방안을 활용해 주인공을 더 취약한 상태로 몰아넣을 수도 있다.

클라이맥스의 성공이 너무 쉽다면 그 이유는 적이 그저 너무 약해서일 수도 있다. 적은 당당하고 위협적이어야 한다. 적수는 공포를 조성해야 한다. 주인공이 이야기의 여정에서 자신을 더욱 강하게 만드는 뭔가를 배웠다 해도 그 장점이나 가치는 적수를 완전히 제압하는 수준보다는 적수에게 대적할 수준까지 맞춰주는 것이 좋다. 주인공이 클라이맥스까지 춤추듯 가볍게 들어가서 손쉽게 해치워버리는 적은 바람직하지 않다.

불명확한 결과

성공적인 클라이맥스를 실현하는 요건 중 하나는 바로, 주인공은 승자거나 패자가 되어야 한다는 것이다. 누가 이겼는지 명확하지 않으면 클라이맥스 장면은 목적에 복무하지 못한 것이다. 클라이맥스가 끝이 났는데도 주인공이 이야기상의 목적을 이룬 것인지 독자들이 확신하지 못하게 된 경우도 마찬가지다. 주인공이 이겼는지 졌는지, 주인공이 이야기상의 목적을 달성했는지 아닌지 여부를 분명히 하는 것은 매우 중요하다. 그러니 '명확한 결과'라는 문제를 미흡하게 다루는 것은 금물이다.

클라이맥스의 중요성이 충분치 않다

클라이맥스는 '가장 높은 지점'을 뜻하기도 한다. 문학의 맥락에서 보면 이러한 정의는 타당하다. 갈등과 후퇴와 대립이 이야기 내내 점증하다 가장 높아지는 정점의 순간이 클라이맥스이기 때문이다. 따라서 클라이 맥스는 이야기상에 존재하는 다른 어떤 대립보다 중요성이 커야만 한다.

그렇다고 클라이맥스가 폭발력이 가장 커야 한다는 뜻은 아니다. 『오만과 편견』의 클라이맥스에서 리지와 다시가 사랑을 고백하고 결혼을 약속하는 순간은 둘이 이전에 벌였던 투닥거림만큼 전투적이진 않다. 하지만 이 순간이 강력한 클라이맥스 효과를 발휘하는 이유는 그 중요성 때문이다. 만일 두 사람이 이전에 서로를 어떤 식으로건 좋아한다고 말했거나 함께 하는 삶을 상상이라도 했다면, 클라이맥스가 이 정도로 큰 중요성을 지니지는 않았을 것이다. 그러나 제인 오스틴은 작품에서 사력을 다해 이 클라이맥스 장면을 가장 의미 있는 장면으로 창조해냈다.

데우스 엑스 마키나

주인공이 스스로를 구할 수 없을 때 작가는 데우스 엑스 마키나Deus Ex Machina를 쓰고 싶은 유혹을 느낄 수 있다. 갈등을 풀기 위해 강력한 존재가 갑자기 예상치 못한 곳에서 등장하는 것과 같은 뜬금없는 사건을 일으키는 플롯 장치로, 예를 들면 타임머신, 거대 독수리, 기이한 기상 현상, 혹은 아예 신이 등장해 확실한 해결책을 제시해주는 것이다. 하지만 캐릭터는 정작 이들에게 행동의 주도권을 빼앗길 수 있다. 독자들은 자신의 문제를 깨끗하게 해결하지 못하는 게으른 주인공을 응원하고 싶어 하지 않기 때문에 클라이맥스에서 주인공을 구출하고 싶은 유혹을 떨쳐내야 한다.

관계상의 갈등,
서둘러 해결하지 말 것

인간은 누구나 갈등을 불편해한다. 갈등을 피하기 위해서라면 어떤 일도 무릅쓰려 하는 게 인간이며, 피할 수 없이 갈등을 마주해야 할 때는 얼른 해결하고 다음 단계로 나가려 하는 것이 또 인간이다. 여러분의 캐릭터도 이런 식으로 갈등을 피하려들겠지만, 캐릭터가 갈등을 너무 빨리 극복하게 만들어버리면 이야기는 맥없이 무너져 흐지부지될 수도 있다.

갈등은 해결되지 않은 채로 둔다

앞에서 이야기 내내 긴장을 유지하는 것이 얼마나 중요한지, 그리고 갈등이 어떤 식으로 이야기를 재미있게 굴러가게 하는지에 대해 살펴보았다. 긴장을 죽이는 가장 빠른 길은 캐릭터가 자신의 인간관계 문제를 직접, 그리고 효과적으로 해결하게 만드는 것이다. 노력이나 시도를 하지 말아야 한다는 뜻이 아니라, 이들의 노력이나 시도가 실패하는 편이 이야기 측면에서는 가장 좋다는 말이다. 캐릭터가 얄밉도록 성숙해서 타인과 겪는 문제를 독자가 원하기도 전에 맞대면해 척척 해결하고 있는 상태에 머물러 있어 고심 중이라면, 주인공의 전진을 방해할 만한 다음의 몇 가지 방법들을 참고해보길 바란다.

오해

친구나 연인과의 사이가 갈 데까지 가고 나서야 단순한 오해 때문에 갈등의 골이 그토록 깊어졌다는 것을 깨달은 경험이 있는가? 있다면 얼마나 되는가? 만일 오해를 하는 당사자 둘이 애초에 간결하고 명확하게 소통을 했다면 얼마나 일이 쉬워졌을까? 오해와 부정확한 소통은 수많은 갈등과 트러블의 원인이다. 따라서 여러분의 주인공이 상대와의 문제를 해결하려 하는 중이라면, 오해를 만들어내라. 애매모호한 언어는 상대가 말의 의미를 의도와 다르게 해석하는 결과를 낳고 억측과 추측은 캐릭터를 잘못된 길로 들어서게 만들 수 있다.

책임을 꺼리는 태도

갈등이 발생하면 캐릭터는 갈등이 자신에게 어떤 영향을 끼쳤는지, 자신이 얼마나 부당한 대접을 받았는지에 주로 초점을 맞춘다. 그러나 갈등의 원인은 양측에 있는 경우가 대부분이다. 관계상의 갈등을 해결하려면 한쪽이 다른 쪽보다 잘못이 더 크다 하더라도 양쪽 당사자가 심호흡을 하고 자신의 대응이 어떻게 다를 수 있었는지, 더 배려를 했거나 열심히 노력했어야 했던 것은 아닌지 생각해보고 자신의 잘못을 인정해야 한다. 양쪽 다 그 정도 노력을 하지 않으면 평화 회담은 진전을 볼 수 없다.

감정을 추스르지 않은 상태에서의 대립

누구나 대립 상황에서 감정을 추스르지 못해본 경험이 있을 것이다. 문제가 있다는 것을 알고 뭔가 해야 한다는 것도 알지만, 상처를 입었거나 혼란을 느끼거나 아니면 그저 열을 심하게 받은 상태라 아무것도 할 수가 없는 상태에 처해본 적이 있을 것이다. 감정이 가라앉기를 기다리지 않고, 그것도 감정이 한껏 고조된 상태에서 내게 상처를 준 사람을 만나 대립하게 되면 일은 제대로 풀리지 않기 마련이다.

그러므로 캐릭터가 대화를 시작하면 상처에 불을 붙이는 방식으로 대화가 오고가게 만들어야 한다. 두 사람이 충동적으로 반응해 상황을 악화시킴으로써 어려운 대립을 또 하나 창조해내 캐릭터들이 새로운 갈등을 해결해야 하는 사태를 만들면 된다.

불쑥 나타나는 새로운 문제

아마 여러분의 캐릭터는 자기 문제를 해결하려 옳은 일이라면 뭐든 하고 있을 것이다. 명확히 소통하고 자신이 맡은 역할을 분석해 책임을 인정하며, 감정을 제쳐두고 이성적으로 해결하려 고군분투하고 있을 것이다. 이제 상황이 착착 정리되어가기 시작할 것이다. 단, 새로운 문제를 일으키는 일이 생길 때까지만.

영화 〈어 퓨 굿 맨〉의 한 장면을 보자. 새로운 문제가 등장하는 상황을 탁월하게 그려낸 장면이다. 군법무관 대니얼 캐피와 그의 법무팀은 관타나모 기지로 가서 자의식이 강한 고위직 장교들을 만난다. 이들은 캐피가 맡은 사건에 대해 불만이 있는 권력자들이지만, 사건을 해결하려면 이들의 협조가 꼭 필요하기 때문에 캐피는 불필요한 대립을 조성하지 않고 부드럽게 이야기를 풀어가야만 한다. 점심 식사는 원활히 이뤄지고 캐피는 자리를 떠나려다 제섭 대령에게 그가 제공하길 원치 않는 기록을 달라고 청한다. 그리고 이 요청 때문에 사태는 순식간에 혼란으로 치닫는다. 캐릭터의 관계는 다시 원점으로 되돌아간 것이다.

이런 기법의 이점은 캐릭터들이 원래 갈등의 뇌관을 제거할 뻔한다는 것, 그야말로 뇌관을 제거할 뻔하지만 결국에는 못한다는 것이다. 높이 고조되었던 긴장이 풀어지기 시작하려는 찰나에 모든 것이 수포로 돌아가고 다시 긴장이 고조된다. 캐릭터들에게 승리를 안겨준 다음, 예상치 못한 곳에서 다시 가격해 압박 수위를 높이고 독자들에게 추측과 짐작의 여지를 줘야 한다.

성격상의 갈등

사람은 각자 고유한 성격이 있고 자신만의 소통, 행동, 교류방식이 있다. 그러므로 모든 성격이 서로 잘 어우러지리란 법은 없다. 분위기를 가볍게 하려 했던 농담이 상대의 예민한 부분을 건드려 긴장을 유발할 수도 있고, 내향적인 캐릭터의 조용한 반응이 수동적이거나 비협조적인 태도로 비칠 수도 있다. 성격이 서로 다른 사람끼리 서로에게 끌리지 않는다면 둘은 껄끄러운 관계가 되고, 여기서부터 갈등이 시작될 수 있다.

차이

캐릭터들은 힘을 합쳐 문제를 해결할 때가 많지만, 생각이나 방법이 너무 달라 함께 할 수 없다는 것을 깨닫게 되기도 한다. 두 명의 캐릭터가 왕국의 특정 계층에 대한 차별이 심한데 해결의 기미가 보이지 않는다는 명분으로 문제 제기를 하려 한다고 상상해보자. 처음에는 변화에 대한 열의와 상호 간의 욕망이 두 사람의 연대를 가능하게 해주지만 곧이어 '방법'의 문제가 등장한다. 주인공은 생각이 비슷한 사람들을 모아 왕에게 호소하고 싶어 한다. 반면 다른 캐릭터는 이런 생각에 코웃음 치며 이제 칼을 갈아 봉기를 이끌 때라고 선포한다. 일에 연루된 양쪽의 가치관과 이상이 지나치게 다를 때 양쪽이 공유한 목표는 이들이 차이를 극복할 만큼 중요한 것이 아니게 되어버릴 수 있다.

편견과 개인사

캐릭터가 상대와 얽힌 역사가 깊을수록 상황은 복잡해진다. 둘에게는 해결해야 할 최신의 문제가 있지만, 과거의 경험들과 상대를 향해 품은 고유한 감정이 문제를 명료하게 볼 수 없도록 시야를 흐려놓기 때문이다.

개인사와 선입견 시나리오를 발전시킬 때는 독자들이 추측할 여지를 마련하는 방법을 쓰길 바란다. 캐릭터들이 과거에 겪은 중요한 폭발

적 갈등을 독자가 인식하게 만들거나, 아예 캐릭터들의 갈등을 현재진행 중인 상황으로 만들어 독자로 하여금 보게 만들어야 한다. 그리고 캐릭터의 내적 대화를 이용해 상대에 대한 재단이나 편견을 독자들이 알아보게 만들어야 한다. 그런 다음 정작 두 캐릭터가 만나 상황을 해결하려 할 때가 오면 이들의 선입견과 과거사는 둘이 노력을 시작하기도 전에 공중 분해되어 버릴 것이다.

심드렁한 노력

갈등에 대한 현실적 반응은 심드렁한 것일 때가 많다. 캐릭터들이 문제를 늘 해결하고 싶어 하는 것은 아니기 때문이다. 아마 캐릭터는 제 3자에게 조종을 당하거나 화해를 하라고 강요당하고 있을 수도 있고, 아니면 다른 이유가 있어 갈등의 온전한 해결에 마음을 쓰지 않을 수도 있다. 이러한 상황에서 캐릭터들은 실패할 것이 빤한 피상적인 시도만 할 것이고 이로 인해 긴장이 연장될 뿐 아니라, 갈등을 가중시키는 대립까지 발생하게 된다.

회피

사람들은 대부분 대립을 싫어하기 때문에 어떻게든 피할 방법을 찾기 마련이다. 그리고 우리는 문제를 정면으로 응대하지 않을 때 벌어지는 일이 무엇인지 잘 알고 있다. 문제는 곪아가고 상황은 더욱 꼬이며 사태를 해결하기는 훨씬 더 어려워진다.

회피 행동은 그 자체만으로도 갈등을 유발할 수 있다. 캐릭터가 문제를 대면하기를 계속 피하는 지경까지 가기 때문이다. 이런 기법은 현실적이면서도, 문제를 질질 끌거나 더 많은 문제를 이끌어낼 수 있다는 점에서 활용해볼 수 있는 방안이다. 따라서 여러분이 창조한 캐릭터의 성격에 적합할 경우, '회피' 반응을 활용해보길 바란다.

일시적인 갈등 해결

화해를 미루는 또 한 가지 방법은 주인공에게 문제를 일부만 해결하게 하는 것이다. 문제는 해결된 것이 아니라 그저 미뤄진 상태가 된다. 그러는 사이 좋지 않은 감정이 자라나고 사람들은 편을 정하며 캐릭터의 목적은 정체되고 만다. 이러한 모든 상황은 이야기 전개에 있어 유익하다. 따라서 캐릭터가 일을 질질 끌 가능성이 있다면, 그런 행동을 유발할 수 있는 경로를 마련할 방안을 고려해봐도 좋다.

희극적 전환으로 숨 돌리기

유머는 사소한 긴장을 완화함으로써 사람들을 모아두기에 효과적인 기법이다. 불편한 순간을 끝내려 하는 캐릭터가 자연스럽게 도움을 청할 수 있는 수단이 유머다. 과거에 캐릭터의 유머와 매력이 잘 통했을 경우에 특히 더 그렇다. 그러나 유머는 단기적 해결책에 불과하다. 상대로 하여금 마찰을 일시적으로 잊게 해주지만 문제는 사라지지 않고, 결국 캐릭터들은 언제건 문제를 해결해야 할 테니 말이다.

시간 벌기

시간 벌기 전략을 통해 캐릭터는 일을 집중해서 처리하기 전에 시간을 더 벌 수 있게 된다. 예컨대 법정 드라마에서 주인공은 재판이나 심리를 연기하거나 휴회를 요청함으로써 증거를 모으거나 증인이 도착할 시간을 벌 수 있다. 일상적인 이야기의 경우에서도 직장인인 캐릭터가 상사에게 일을 정리할 시간을 늘려달라고 요청함으로써 스스로 상황을 해결하려고 노력하거나 불편한 대화를 미룰 수도 있다.

시간 벌기 전략은 갈등을 지속시키는 한편 또 다른 긴장 유발 요소를 추가해준다는 장점이 있다. 또 다른 긴장 유발 요소란 시한폭탄, 즉 시

간제한이다. 최후의 담판이 다가오고 있고 이제 데드라인은 정해졌다. 캐릭터가 본능이나 직감에만 의존하다가는 압력이 더욱 커질 테고 결국 일이 더 틀어지기 전에 캐릭터는 어떤 계획이건 짜내야 한다.

주의를 다른 곳으로 돌리기

주의 전환은 스릴러와 액션물의 단골 기법으로, 더 급박한 위협으로 주의를 돌려 주인공에게 필요한 시간을 벌어줄 때 효과적이다.

드라마 〈브레이킹 배드〉 세 번째 시즌에서 주인공 월터 화이트는 다시 한 번 위기에 몰린다. 이번에는 처남이자 마약수사국 경찰 행크가 월터의 마약 제조 행각을 알아낼 뻔한다. 월터는 행크가 전화를 받게 만든다. 병원 직원을 사칭해 행크의 아내가 큰 사고를 당했다고 거짓말을 하는 상황을 만든 것이다. 행크는 황급히 자리를 떠나고 사이렌이 울리며 월터는 곤란한 상황을 모면한다. 둘의 대립은 다른 날로 미뤄진다.

주의 전환의 형태와 규모는 다양하다. 주인공이 일부러 만든 상황일 수도 있고, 자연히 발생하는 사건을 주인공이 자신에게 유리하게 이용하는 경우도 있다. 어떤 경우건 믿을 만하다면 이런 주의 전환은 긴장을 유지해주는 효과를 발휘한다.

거짓말로 모면하기

누군가의 의심을 살 때 캐릭터는 거짓말로 상황을 모면할 수 있다. 예컨대 캐릭터는 절차를 무시했을 수도 있고, 회사 사무실에 있는 현금을 몰래 가져가 도박을 하는 데 썼을 수도 있고 아니면 친구의 비밀을 누설했을 수도 있다. 잘못을 실토하고 그 여파를 감당하느니 거짓말로 위기를 모면하길 선택한 캐릭터는 얼마간 의심의 눈초리에서 벗어나게 된다. 그러나 거짓말이 결국 들통이 나면 그 화는 맹렬히 되돌아와 캐릭터를 곤경에 빠뜨리고 말 것이다.

캐릭터에게
주도권을 쥐여준다

중요한 법정 소송에서 승소해 명망을 얻고 싶어 하는 여성에 관한 이야기를 해보겠다. 사태는 순조롭게 돌아가지만, 그녀는 무리하게 진상 조사를 하다 발각되어 회사에서 해고당한다. 그래도 갖은 고생 끝에 회사에서 용서를 받고 다시 고용되긴 하지만, 이번에는 베이비시터가 갑자기 일을 그만둬버리는 바람에 아이를 돌봐 줄 사람이 없다. 설상가상으로 소송의 중요한 시점에 본인이 병이 나 일을 계속할 수가 없게 되어버린다.

이는 장애물 때문에 주인공이 목표를 달성할 수 없는 흥미로운 플롯에 해당된다. 하지만 단조롭다는 것이 흠이다. 캐릭터가 이야기를 주도적으로 끌어가지 못하고 있기 때문이다. 여기서 이야기를 진행시키는 것은 사건이다. 주인공은 주도권을 잡지 못한 채 그저 자신에게 던져지는 사건에 반응만 하고 있다. 주인공은 자신의 운명에 통제권이 전혀 없어 보인다. 그렇다면 이번에는 주인공에게 책임을 지우면 어떤 일이 벌어지는지 살펴보자.

영화 〈에린 브로코비치〉의 주인공 에린은 먹고 살기 위해 동네 변호사를 성가실 정도로 졸라 변호사 사무실 비서로 취직한다. 자신이 맡은 범위의 일을 처리하던 에린은 겉으론 아무 문제도 없어 보이지만 어쩐지 앞뒤가 맞지 않는 듯한 정보를 발견한다. 정보를 더 탐색해보려 허가를 구하는데 상사와 그만 오해가 생겨버린다. 상사는 에린이 일주일을 모조리 바쳐 정보를 찾아다니리라고는 생각을 못 하고 그저 게으름을 피운 것이라 지레짐작한 것이다. 상사는 에린을 해고하지만, 곧 그녀가 정

보 수집 능력으로 어마어마한 인권 유린에 관해 밝혀냈음을 알게 된다. 에린이 발견한 정보는 그녀가 주도권을 갖고 찾아다녔기에 알아낸 것들이다. 에린은 곧 복직된다. 그러나 이번에는 베이비시터가 일을 그만둔다. 에린은 오래 지체하지 않는다. 재빨리 옆집 남자를 베이비시터로 들인 것이다(에린의 이야기에서 중요한 역할을 하는 연애 스토리의 시작점이기도 하다). 사건은 중요한 시점을 향해 진행되고, 그 시점이 오자 에린은 또 심하게 앓는다. 하지만 그녀는 포기하지 않고 사무실로 나가고, 자신이 조사한 사건에 대한 판결이 자기 등 뒤에서 내려졌음을 알게 된다.

맨 처음의 이야기와 그리고 지금의 이야기, 모두 에린 브로코비치의 이야기다. 하지만 첫 번째 이야기와 달리 두 번째 이야기에서 운전대를 잡고 있는 사람은 주인공 에린이다. 문제에 봉착하거나 장애물을 만날 때마다 에린은 이야기를 앞으로 전진시키고, 자신을 목표를 향해 조금씩 움직이도록 만드는 방식으로 선택하거나 행동을 이어나간다. 바로 이것이 캐릭터 주도권의 핵심이다.

정의하기가 간단하지는 않지만, 기본적으로 캐릭터 주도권이란 선택을 통해 이야기를 앞으로 밀고 나가는 캐릭터가 지닌 힘이다. 갈등이 벌어지면 주인공은 그저 반응만 하는 것이 아니라 행동을 취한다. 주인공은 선택을 하고 선택을 통해 다음에 올 일을 결정한다.

주도권이 중요한 이유는 간단하다. 주도권이 없는 이야기는 주인공의 이야기가 아니기 때문이다. 이야기 속에 주인공이 존재하면서도 정작 주인공이 사건을 일어나게 만들고 사건의 속도를 재촉하고 자신의 목표를 향해 능동적으로 움직이지 않으면 이야기에 과연 무슨 의미가 있겠는가? 주인공이 하는 일이 이야기의 결과를 조금도 바꿔놓지 않는다면, 이야기 속에 주인공이 굳이 존재할 필요가 있을까?

'캐릭터 주도권'이라는 주제로 영화 〈인디아나 존스〉 시리즈의 주인공 인디아나 존스를 놓고 인터넷에서 논쟁이 벌어진 적이 있다. 시리즈

중 하나인 〈레이더스Raiders of the Lost Ark〉의 클라이맥스와 그 이후에 성물이 사라지는 사건은, 주인공 인디가 그 자리에 있건 없건 일어났을 것이라는 문제가 제기된 것이다. 이러한 주장에 따르면, 인디의 결정은 어떤 것도 플롯에 영향을 전혀 끼치지 못했다는 것이다. 다시 말해, 인디는 많은 선택을 했지만 거대한 기획 속에서 그의 결정은 전혀 중요하지가 않았다는 말이다.

영화를 폄훼할 생각은 전혀 없다. 〈인디아나 존스〉 시리즈는 20세기에 나온 영화 중에서도 가장 인상적인 주인공을 담고 있는 놀라운 영화임에 틀림없다. 하지만 이런 경우는 아주 드물다. 주도권이 없는 주인공을 다룬 이야기는 대부분 성공하지 못한다. 여기에는 이유가 있다. 캐릭터가 자기의 이야기 속에 존재하면서도 방관자 역할밖에 못해 독자에게 큰 감흥을 주지 못하기 때문이다. 그런 이야기는 설득력도 없고 영감도 주지 못한다. 따라서 주인공을 운전대 앞에 앉혀 스스로 장애물을 헤쳐나가게 하고 이야기 플롯을 마무리하는 쪽으로 움직이게끔 조율해줘야 한다.

선택을 활용하라

캐릭터에게 갈등Conflict을 도입할 때는 선택Choice이 이뤄져야 하고 결과Consequence가 뒤따른다. 이러한 순환 구조는 이야기 내내 여러 차례 되풀이된다. 때로 캐릭터는 선택을 통해 목표로 다가가고, 자신이 내린 결정 때문에 엉뚱한 방향으로 끌려가기도 한다. 어떤 식으로건 주인공은 자신에게 일어나는 일에 주도권을 쥐고 있다.

여러분이 도입하는 갈등 시나리오, 그리고 거기서 유래되는 선택은 이야기에서 캐릭터에게 주도권을 주는 데 필요한 핵심 열쇠다. 선택에

유념해 계획을 세우고 캐릭터가 가야 할 곳으로 데려다 놓는 결정을 북돋우거나 혹은 좌절시키는 목적을 가지고 갈등을 활용하길 바란다.

장면마다 목적을 포함시킨다

변화는 하룻밤 사이에 생기지 않는다. 주인공의 성공은 그를 최종 목적으로 데려가는 수많은 작은 단계들로 이루어져 있다. 이야기에 장면이 있는 이유는 주인공을 최종 목적지로 안착시키기 위함이며, 따라서 모든 장면에는 장면 고유의 목적이 필요하다.

여러분이 쓰는 이야기의 주인공이 경찰인데 미심쩍은 방법을 써서라도 누군가를 납치범으로부터 구해내는 데 혈안이 되어 있다고 생각해보자. 처음에 그에게는 정보가 많지 않지만 매 장면 장면에는 납치범을 찾는 쪽으로 그를 끌고 가는 목적이 포함되어 있다. 어떤 장면의 목적은 피해자를 본 적 있는 이웃과 대화를 나누는 것일 수 있다. 또 다른 장면의 목적은 핵심 용의자와의 면담일 수도 있다. 경찰은 또한 자신이 이 사건을 해결할 수 없다고 생각하는 상사를 설득해야 할 수도 있다.

캐릭터에게 주도권이 없다면 장면 층위의 목표를 충분히 설정해놓지 못했기 때문일 수 있다. 주인공이 무엇을 향해 자신이 움직이는지 알지 못하면 그가 하는 선택 역시 중요성이 떨어진다. 주인공은 결정을 내리겠지만 가야 할 방향이 없기 때문에 지도상에서 이곳저곳 헤맬 뿐이다. 목적 없이 헤매는 주인공에게는 주도권이 없다. 그러므로 장면마다 캐릭터의 목적을 정확히 파악해야 한다.

갈등이 필요하지 않은 장면은 없다

일단 캐릭터가 장면 층위에서 추구하는 목표를 알고 있고 그 목표가 주인공의 전체 목적으로 가는 로드맵에 속한다는 확신이 든다면, 주인공이 그 목적지에 가기 어렵게 만드는 갈등을 추가하라. 갈등을 추가하면 이야기가 더욱 흥미진진해진다. 하지만 갈등은 또한 대응을 필요로 한다.

경찰이 용의자를 만나 이야기를 해야 하는 장면을 생각해보자. 용의자는 변호사를 청할 수 있다. 그렇게 되면 답을 듣기란 어려워진다. 주인공은 어떻게 대응할까? 용의자에게 법적 대리가 필요 없다는 점을 납득시킬까? 용의자에게 강압을 행사할까? 용의자의 가방에 도청장치를 달아 불법으로라도 정보를 취득할까?

모든 장면에는 갈등이 필요하다. 갈등은 캐릭터가 이런저런 방향으로 나아갈 기회를 제공하기 때문이다. 경찰은 물리적인 힘이나 협박을 사용하면 용의자의 대답을 즉각 얻을 수 있겠지만, 마음을 고쳐먹고 윤리적으로 행동한다면 범인을 잡는다는 내적 목표에서 더 멀어져 나중 장면에서 문제를 해결해야 할 것이다. 어떤 대응을 하건 경찰은 선택을 하는 셈이고, 그러한 선택들이 운명을 결정하는 데 기여할 것이다.

선택은 캐릭터가 직접 해야 한다

갈등만으로는 주인공에게 주도권을 줄 수 없다. 주인공이 자신의 삶에서 벌어지는 사건을 통해 선택을 하지 않으면, 즉 주인공이 마지못해 특정한 사고방식을 채택하거나 일련의 행동에 순응한다면 결국은 다른 캐릭터가 극을 끌고 가는 셈이 된다. 만일 경찰인 캐릭터가 받은 사건이 정치적인 동기가 있고 여기에 상관이 특정한 방향으로 진행되기를 원하면서

일을 맡긴 것이라면, 따라서 캐릭터는 그저 꼭두각시에 불과한 것이라면 상관은 그의 행동에 대해 일일이 지시할 것이다. 캐릭터는 상관이 말하는 대로만 할 것이므로 닥쳐올 갈등은 무엇이건 이미 정해져 있는 셈이다. 윗선에서 하라는 대로 '네'를 연발하는 인물이나 윗선을 추종하는 하급자는 이상적인 주인공이 아니다. 그러니 뭔가 강요당하거나 속박당한 주인공이 저항하고 제멋대로 굴도록 만들 방안을 마련해둬야 한다.

초자연적인 요소가 있는 이야기에서도 동일한 문제가 생길 수 있다. 괴물, 마법을 휘두르는 세력, 반신 등의 초자연적 존재 혹은 지진이나 쓰나미 같은 대자연의 위력은 인간에 불과한 존재보다 우위에 서 있다. 기본적으로, 과도한 양의 힘이나 영향력을 지닌 적수는 주인공의 주도권을 빼앗을 가능성이 높다. 그 점에 유념해 주인공을 결정권자로 만들 방안을 찾아야 한다.

좋은 사례는 『반지의 제왕』 1권에서 찾아볼 수 있다. 반지 원정대 일행은 사우론의 반지를 파괴하러 가는 여정에서 산을 넘는 난제에 직면한다. 그러나 마법사 사루만은 이들이 산을 넘을 수 없도록 초자연적 눈보라를 보낸다. 일행은 어깨를 한 번 으쓱하고는 안전한 땅으로 내려가는 대신 눈보라 한가운데서 회의를 소집한다. 카라드라스는 산을 넘지 말자는 쪽이다. 자, 이제 일행은 어떤 선택을 해야 할까? 프로도가 모리아를 지나가자는 결정을 내리고서야 일행은 산을 떠난다.

이 장면은 캐릭터들이 이리저리 헤매는 상황으로 쉽게 변질될 수도 있었다. 그러나 작가 톨킨은 그런 일이 일어나도록 방치하지 않았다. 그는 캐릭터들에게 선택할 기회를 준 것이다. 이후의 이야기에서 확인할 수 있듯, 이러한 선택에는 대가가 따랐지만 캐릭터들은 특정 조치를 취함으로써 분명 스스로 갈 길을 택했다.

이야기의 주제를 활용하라

대부분의 이야기에는 주제가 있다. 주인공이 고민하는 문제나 생각이 바로 주제이다. 그 주제를 건드리는 갈등 시나리오는 주인공을 운전석에 앉힐 수 있는 좋은 도구이다. 주인공은 선택에 관해 주의 깊게 생각할 수밖에 없기 때문이다.

영화 〈월 스트리트〉는 탐욕이라는 주제를 탐색함으로써 주인공의 주도권 면에서 탁월한 성취를 일구어낸다. 풋내기 증권사 직원이지만 증권계 거물이 될 야심에 불타는 주인공 버드 폭스가 말했듯, 탐욕은 선한가? 아니면 탐욕은 완전히 부패할 잠재력이 있는 악인가? 영화 각본가는 탐욕이 일정 역할을 수행하는 시나리오와 선택지를 도입함으로써 버드가 이 질문에 대한 답을 구하도록 주도권을 부여한다. 버드는 자신을 이롭게 할 정보를 취득하기 위해 법을 어길 수 있을까? 그가 우상으로 여기며 무한 신뢰를 보내는 상사 고든 게코와 내부 정보를 공유해도 괜찮을까? 버드는 고든 게코가 그 정보를 이용해서 하는 짓에 일말의 책임을 져야 하는가?

주제를 이용하여 갈등 및 선택 시나리오를 만들면 결정은 아주 개인적인 문제가 된다. 이런 갈등과 선택 시나리오는 주인공이 이미 예민하게 생각하는 문제들을 건드리기 때문이다. 갈등과 선택지들을 통해 질문이 생겨나고 주인공은 답을 생각할 수밖에 없다. 이러한 질문은 주인공이 심층적으로 어떤 인물인지 결정해주는 윤리적 성격을 띤 질문들이다. 주인공은 이런 중대한 결정을 남들이 내리도록 방치할 수 없다. 잠시 동안 남에게 결정을 미룰 수 있을지 몰라도 궁극적인 결정은 자신이 내려야 한다.

캐릭터를 온전한 형태로 구축하라

캐릭터 주도권의 이점은 독자가 캐릭터를 잘 알게 된다는 것에 있다. 주인공이 내리는 모든 결정을 통해 독자는 그가 지닌 가치와 두려움과 목적과 동기를 파악하게 되고, 주인공의 반응과 대응을 통해 성격과 감정의 범위도 알게 된다. 독자가 캐릭터를 더 내밀하게 알게 될수록 독자와 캐릭터 간의 유대는 더욱 돈독해지고 독자는 캐릭터의 성공을 간절히 원하게 된다.

　단, 캐릭터 주도권이 통하려면 그에게 일관성이 있어야만 한다. 주인공은 세상 모든 주도권을 쥐고 있을 수도 있지만 만일 그의 결정에 질서나 일관성이 없다면 자신이 원하는 곳으로 가지 못할 테고, 그렇게 되면 독자는 주인공과 유대감을 느끼지 못하게 된다. 작가로서 캐릭터의 내면과 외면을 샅샅이 알고 있어야만 하는 이유가 바로 이것이다. 캐릭터 구축은 힘든 작업일 수 있으나, 선택과 행동을 통해 캐릭터를 전진시켜 독자들에게 사랑을 받도록 구축하기만 한다면 고된 작업은 큰 보람으로 이어질 것이다.

갈등 요소에 관한
흔한 난제

이제 갈등이라는 스토리텔링 요소에서 자주 마주치는 난제들을 논할 차례가 된 것 같다. 일부 내용은 앞에서 심층적으로 다루었으니 여기에 소개하는 내용은 흔히 빠지기 쉬운 함정을 피하기 위한 체크리스트 정도로 참고해보길 바란다.

하품 나게 지루한 갈등

갈등이 밋밋한가? 비현실적인가? 지루한가? 독자들에게 별 감흥을 주지 못하는가? 다음과 같은 이유 때문은 아닌지 고민해보자.

위험이 없거나 적다

각 갈등 시나리오에 주인공을 이야기의 목표로 혹은 목표에서 멀리 움직이도록 만드는 선택을 포함시켜 두었다면, 이제 주인공으로 하여금 올바른 결정을 내릴 동기를 마련해줘야 한다. 그 동기란 바로 위험이다. 위험은 주인공이 시나리오를 성공적으로 헤쳐나가지 못하는 경우 초래하는 희생이자 대가이다. 여기서 문제는 장애물을 너무 낮게 설정하는 오류이다. 위험이나 장애물이 충분히 크지 않거나, 캐릭터에게 미치는 영향이 미미하거나 아예 없는 경우, 주인공은 앞으로 나갈 동기를 얻지 못하며 갈등은 무의미해진다. 주인공이 중시하는 뭔가가 반드시 위험에 빠지

도록 만들어서 위험을 시시한 것으로 만드는 문제를 애초에 피해야 한다.

갈등이 억지스럽다

흥미진진한 갈등 시나리오를 쓰기만 한다면, 이야기가 더 근사하게 개선될 거라는 생각에 골몰하게 될 수 있다. 그런데 예상치 않은 임신이나 주먹다짐, 테러와 같은 사건이 상황마다 굳이 필요한 것은 아니다. 무턱대고 이런 상황을 포함시키면 이야기에 맞지 않아 억지스럽다는 느낌이 들 수 있다. 무리하고 억지스러운 갈등 대신 이치에 맞고 전체 갈등 구조에 딱 맞는 갈등 시나리오만 플롯에 보태야 한다. 뭔가 커다란 계기가 되는 사건이 일어나야 한다면, 그러한 사건이 느닷없이 발생해 독자들을 깜짝 놀라게 하지 않도록 이야기의 적재적소에 잘 배치해야 한다.

갈등이 유발하는 속도 조절 문제

이야기가 질질 늘어져 독자들을 졸음으로 몰아넣고 있지는 않은지 점검해야 한다. 속도 조절과 관련한 문제의 원인은 꽤 많지만, 그중에 하나가 갈등을 잘못 사용하는 것이다.

지나치게 많은 갈등

우리는 누구나 허구 상의 갈등에 매료된다. 작가들이 꼭두각시를 잡아맨 끈을 확 당긴다고 해도 거기서 비롯된 갈등으로 현실세계의 우리가 다칠 일도 없다. 아니, 그럴 거라 착각하기 쉽지만 사실 그렇지 않다. 갈등도 지나치면 독이다. 갈등이 지나치게 많으면 사건을 나열한 식의 글이 되고 만다. 하나의 시나리오가 반드시 다른 시나리오로 이어지는 것은 아닌 지지부진한 나열식 시나리오. 나열식 시나리오의 결과는 확실한

방향으로 나아가지 못한 채 여기저기서 방황하는 이야기가 되고 만다. 이런 이야기는 독자들에게 부담을 준다. 끝없는 긴장과 감정을 고조시켜 쉽게 지치게 만든다. 따라서 중심 갈등이나 서브플롯에 복무하는 갈등 시나리오만 선별해 독자들에게 여유를 줘야 한다. 갈등을 잘 선별해서 이야기를 헝클어뜨리고 독자를 기진맥진시키는 불필요한 이야기를 걷어 내야 한다.

좁은 시야

주인공이 생각에 빠져 너무 많은 시간을 낭비하는 것도 문제다. 주인공의 내적 성찰은 그가 마주한 문제, 내려야 할 결정, 혹은 원하는 것을 알아내는 일 등 중요한 문제에 관한 내용을 담고 있을 수 있다. 하지만 생각을 하는 캐릭터는 말 그대로 생각만 할 뿐 행동을 하고 있는 것이 아니다. 생각은 수동적이기 때문에 지나치게 많은 생각은 이야기의 속도를 떨어뜨린다.

역시 중요한 것은 적정 비율이다. 이야기에서 생각이 얼마나 필요한지 교과서와 같은 정답이 있는 건 아니지만, 보통 80:20 정도의 비율을 고려하면 좋다. 행동이 80%, 생각은 20% 정도가 적당하다. 캐릭터가 생각에 빠져 많은 시간을 보내는 장면을 세심히 검토한 다음, 필요한 것만 빼고 적당히 다듬어내야 한다.

생각이 많아 장면이 단조로워지는 문제를 해결하는 또 한 가지 방법은 캐릭터에게 생각하는 시간 동안 할 수 있는 일을 안겨주는 것이다. 침대에 눕거나 탁자 앞에 앉아 있거나 창밖을 응시하며 인생을 고민하게 하지 말고 캐릭터가 움직이게 해야 한다. 생각하는 동안 반드시 중요한 일을 해야 하는 것은 아니다. 그저 출근길을 걷거나 아이들이 어지럽게 먹은 밥상을 치우는 행동 정도여도 상관없다. 이런 일상은 캐릭터를 움직이게 만들어 생각하는 장면에 생생함을 더해줄 수 있다. 생각을 하는

장면에 행동을 도입하면, 독자들은 주인공이 성찰이나 생각에 빠져 있는 장면에 대해 마냥 지루해하지 않을 수 있다.

과잉설정

과잉설정으로 악명이 높은 시나리오는 주로 연속극에 많다. 불륜, 살인, 배신과 기억 상실. 죽은 사람이 갑자기 살아나 사생아를 데리고 등장하는 것 등이다. 연속극의 과잉설정이 효력을 내는 이유는 그것이 장르이기 때문이다. 연속극 시청자들은 바로 그런 장르 장치를 기대한다. 하지만 소설은 다르다. 독자들은 캐릭터들이 공감이 갈 수 있을 정도로 현실적이기를 바란다. 일부 극적 장치는 효과가 있지만, 지나친 갈등은 원치 않는 선정적 멜로 드라마를 만들어낸다.

선정적 멜로 드라마의 덫을 피하기 위해서는 선택한 갈등, 특히 선정적인 갈등이 이야기에 매끄럽게 어울리는지 확인해봐야 한다. 어떤 갈등을 선택한 이유가 그저 흥미진진하거나 개인적으로 관심이 있어서였는가? 아니면 '현재' 진행 중이거나 시류에 잘 맞는다고 생각했기 때문인가? 충격적이기 때문이었는가? 갈등은 늘 캐릭터나 이야기에 복무해야 한다는 점을 기억하자. 주인공의 결심을 테스트하거나 윤리 의식이나 용기를 시험하는 것, 주인공에게 기량을 실천할 기회를 주는 것, 주인공으로 하여금 이야기를 특정 방향으로 끌고 갈 결정을 내리도록 하는 것 등이다. 채택해놓은 커다란 갈등이나 트러블이 캐릭터의 발전이나 주요 플롯을 뒷받침해주지 못한다면 과감히 고쳐야 한다.

갈등 자체가 문제가 아니라면, 갈등에 대한 캐릭터의 대응이 문제일 수도 있다. 큰 갈등은 큰 대응이 필요하고, 일부 캐릭터들은 다른 캐릭터보다 더 감정적이고 민감한 반응을 보이기도 한다. 이때 가장 중요한 점

한 가지. 여러분이 만든 캐릭터의 감정 범위를 잘 파악해두고, 갈등에 대한 캐릭터의 반응을 그의 성격과 잘 맞도록 조율해야 한다.

그런 다음에는 장면 내내 캐릭터가 느끼는 감정의 진행을 살핀다. 캐릭터의 감정 상태는 똑같은 상태에 머물러서는 안 된다. 캐릭터가 장면의 첫 부분에서 느낀 감정은 어느 시점에선가 다른 감정으로 바뀌어야 한다. 행복감에서 충격으로, 좌절에서 흥분으로, 분노에서 체념으로 변화가 일어나야 한다는 뜻이다. 변화가 있어야 속도 조절을 유지할 수 있고, 이야기의 굴곡이 생겨 캐릭터가 길을 헤쳐나갈 수 있다.

그러나 쓰는 과정에서 아무리 천재성이 불타오르고 화려한 말이 꽃처럼 만발해도 잊기 쉬운 게 하나 있다. 이야기에 필요한 사건들을 쓰는 데 골몰한 나머지 사건에 대한 캐릭터의 반응에 충분한 노력을 기울이지 못할 수 있다는 것이다. 캐릭터가 사건에 제대로 반응하지 못하는 결과는 재앙이다. 어떤 것에도 제대로 반응하지 못하는 캐릭터가 클라이맥스 장면에서 뜬금없이 감정만 고조되는 꼴을 보일 수 있기 때문이다. 이런 재앙을 피하려면 인간이 느끼는 감정의 정상적인 흐름을 파악해둬야 한다. 짜증은 좌절을 거쳐 화와 분노로 이어진다. 감정의 자연스러운 진행 과정을 파악해두면 캐릭터의 현실적인 반응을 이끌어냄으로써 두려워하던 감정 과잉의 덫을 피할 수 있다.

과도하게 복잡한 플롯

갈등의 층위를 세심하고 신중하게 쌓아가기 위해서는 기억해야 할 점들이 있다. 갈등을 제대로 만들려는 열의에 가득 차 있다 보면 도를 넘을 수 있다. 마치 재료와 양념을 대중없이 너무 많이 넣어 음식 맛을 몽땅 망치는 것과 다름없다. 이야기가 헝클어지고 혼잡하다는 느낌이 든다면, 그래

서 중심 갈등과 서브플롯들을 따라가기가 어렵다면 플롯을 너무 복잡하게 만들었다는 뜻이다. 그리고 작가로서 이를 바로잡지 못한다면 독자들은 이야기에 몰입하지 못한다. 아예 가망이 없다고 봐야 한다. 이때는 플롯을 단순하게 고쳐야 한다.

먼저 여러분이 만든 서브플롯들을 객관적으로 살펴본 다음, 주요 스토리라인을 뒷받침하지 못하거나 관련이 없어보인다면 모조리 제거해야 한다. 그런 서브플롯들은 자리만 차지하면서 물을 흐려놓기만 할 뿐이다. 불필요한 서브플롯을 들어내는 작업만으로도 이야기가 쓸데없이 복잡해지는 상황을 크게 완화할 수 있다.

그리고 다음 장면에서도 같은 작업을 시행한다. 장면들 가운데 캐릭터를 스토리 전체의 목표로 전진하게 하지 못하거나 서브플롯을 전진시키지 못하는 것이 있는지 살펴보고, 만약 그런 경우에 해당하는 장면이라면 모조리 자르거나 고쳐내자. 그러한 장면들은 그저 무거운 짐일 뿐이다.

그런데 이러한 점검은 간단해 보이면서도 결코 쉬운 작업은 아니다. 중요한 장면에 끼워놓았던 부분을 들어내는 일은 생각보다 어렵다. 그리고 불필요한 부분을 찾아냈다 해도 그걸 이야기에서 싹둑 잘라내는 것은 훨씬 더 힘들다. 그러나 가장 어려운 작업이야말로 가장 만족스러운 결과를 산출하는 경우가 많다. 그러니 이 과정에서 주저하지 말자. 애지중지했던 글의 일부를 들어내는 것을 결코 두려워해서는 안 된다.

작가들을 위한
마지막 제언

이야기 속 갈등은 일인다역을 하는 재간꾼이다. 갈등은 캐릭터에게 선택지와 선택으로 인한 결과를 제공하고, 그 과정에서 캐릭터의 성장과 변화를 통한 발전을 돕는다. 그뿐 아니라 이야기 구조의 토대로서, 이야기 전체를 뒷받침하고 지지하며 긴장을 조였다 풀어주는 역할도 수행한다. 따라서 이야기 전체와 각 장면과 적절히 맞는 강도의 갈등을 선택해 배치하고, 핵심 갈등과 연결되어 있는 갈등 시나리오만 최종 명단에 포함시켜야 한다. 그리고 상이한 종류의 갈등을 장면마다 배치해 플롯을 다채롭게 짜야 한다. 여러분이 쓰는 이야기에 적절한 갈등 시나리오를 구상해볼 수 있도록 이 책에서 다양한 갈등 유형들을 목록으로 정리했다. 특정 장면이나 이야기 전체에 딱 맞는 갈등을 찾아내는 데 부디 도움이 되길 바란다.

더불어 예상치 못한 요소를 위한 여지를 남겨두는 걸 잊지 말자. 주인공 모르게 사건이 벌어지는 장면에서 실제로 일어나는 일은 무엇일까? 같은 편이었던 자가 주인공을 공격하게 될까? 갑작스러운 핸디캡이 등장할까? 주인공보다 기량이 훨씬 더 뛰어난 경쟁자가 나타날까? 예상치 못한 놀라움의 요소들을 섞어 넣어 캐릭터들이 방심하지 못하도록, 그리고 독자들이 긴장감에 좌불안석인 상태에 빠지게 하는 것이 핵심이다.

글을 쓰는 여정과 배움의 과정은 모름지기 끝이 없는 법이다. 그러니 계속해서 읽고, 질문을 던지고, 자신에게 도전장을 던져 더 나은 이야기, 더 좋은 이야기를 쓰시길 바란다. 이 책이 그 여정에 동행할 수 있다면 더 바랄 것이 없겠다. 오늘도 쓰고 있는 여러분을 진심으로 응원한다!

114

통제 불능

- 가족의 죽음
- 고아가 되다
- 공공장소에서 아이를 잃어버리다
- 공황 발작을 겪다
- 교통사고를 당하다
- 나쁜 소식을 알게 되다
- 누군가를 남겨두고 떠나야 하다
- 누명을 쓰다
- 무단 침입
- 반려동물이 죽다
- 발이 묶이다
- 부상을 입다
- 불황이나 경기 폭락
- 사기를 당하다
- 심문을 받다
- 악천후
- 어떤 운명에 내몰리다
- 억류되다
- 예상치 못한 임신

- 원하는 목표를 이루지 못하다
- 유산하다
- 이사를 가야 하다
- 임대료가 오르다
- 자식이 있다는 사실을 알게 되다
- 퇴거당하다
- 파트너가 빚을 지다

ㄱ ㄴ ㄷ ㄹ ㅁ ㅂ ㅅ ㅇ ㅈ ㅊ ㅋ ㅌ ㅍ ㅎ

사례

- 심각한 부상이나 사고로 가족을 잃는다.
- 사랑하는 사람이 자살한다.
- 가족이 살해당한다.
- 부모나 자식이 자연사한다.
- 질병으로 자식을 잃는다.
- 아내 혹은 다른 가족이 출산 중에 사망한다.

사소한 문제

- 혼자서 아이를 길러야 한다.
- 장례식, 화장이나 매장 절차를 챙겨야 한다.
- 다른 사람들에게 가족의 사망 소식을 알려야 한다.
- 예상치 못한 의료비와 빚을 갚아야 한다.
- 사망한 가족이 남긴 일들을 처리해야 한다(재산, 사회보장, 보험 등).
- 사망한 가족이 유언이나 신탁을 남기지 않았다는 것을 알게 된다.
- 가족의 사망에 관한 결정을 두고 사랑하는 사람들과 언쟁을 벌인다.
- 다른 사람들이 슬픔이나 상실감을 극복하도록 도와야 한다.
- (죽은 가족이 유명인사일 경우) 미디어가 따라다니며 괴롭힌다.
- 동의하지 않는 유언을 집행해야 한다.
- 가십, 어색한 대화와 질문을 상대해야 한다.
- 캐릭터가 자신이 유언장에서 누락되었다는 사실을 알게 된다.

초래할 수 있는 심각한 결과

- 파산 신청을 해야 한다.
- 가족을 죽게 만든 치명적 질환의 유전자(유전적 특성)에 주의를 기울이지 못한다.
- 가족의 죽음에 대해 캐릭터 스스로가 슬픔에 깊이 빠진 나머지, 자기 자식이 그 슬픔을 감당할 수 있게 적절히 돌보지 못한다.
- 캐릭터가 사랑하는 가족의 죽음에 책임이 있다며, 남들에게 비난의 대상이 된다.
- 가족의 죽음에 캐릭터가 법적 책임이 있는 것으로 밝혀진다.

- 가족이 죽은 후, 캐릭터가 인생이 바뀔 만큼 충격적인 사실을 알게 된다.
- 캐릭터가 마음 둘 곳을 잃는다.
- 중요한 기존 체제(경찰, 의료계 등)에 대한 신뢰를 잃는다.
- 욕심 많은 친지들이 사망자의 재산을 놓고 다툼을 벌인다.
- 친지가 사후에 악독한 범죄에 연루되어 그의 남은 가족이 살던 곳에서 살 수 없게 된다.
- (캐릭터가 연루되어 있을 경우) 가족의 죽음이 의혹의 대상이 된다.
- 상실의 고통을 이기려 약물이나 술과 같은 자기 파괴적인 행동에 의지한다.

| 생길 수 있는 감정 | 분노, 괴로움, 혼란, 부정, 우울함, 상심, 불신, 의심, 두려움, 비애, 죄의식, 외로움, 압도당하는 느낌, 무력감, 후회, 안도감, 회한, 자기연민, 창피함, 충격, 침울함, 놀라움, 의구심, 연민, 반신반의 |

ㄱ

| 생길 수 있는 내적 갈등 | • 다른 사람들(자식들, 예민한 가족 등)에게 어떻게 말해야 할지 자신이 없다.
• 가족의 죽음을 믿거나 받아들일 수가 없다.
• 슬프고 우울한 감정과 씨름한다.
• 어려운 상황에 가족을 남겨두고 떠난 사람(고인)이 원망스럽다.
• 떠난 이에게 했던 말이나 하지 못한 말 때문에 후회스럽다.
• 캐릭터가 가족의 죽음을 감당할 수 있을지에 대해 자신의 능력을 의심한다.
• 가족의 죽음으로 캐릭터가 자신의 죽음에 대해 새삼 생각하게 된다.
• 가족의 죽음이 부당하거나 불공정해 보일 경우, 캐릭터는 의심이나 신념의 위기를 겪는다.
• 죽은 가족을 위해 더 많은 일을 하지 못한 것 같아 자책한다.
• 캐릭터가 죽은 가족에게 했던 행동 때문에 가책을 느낀다.
• 가족의 죽음에 안도감이 들어 부끄럽다.
• 가족의 죽음에 연루된 사람을 용서하기 힘들다.
• 사망한 가족에 대한 뭔가 어려운 비밀을 아는데 알려야 할지 말지 |

확신이 없다.
- 죽은 사람에게 아무 감정도 없지만, 체면을 위해 숨겨야 한다.

상황을 악화시킬 수 있는 부정적인 특성

중독 성향, 반사회적 성향, 통제 성향, 어수선함, 무례함, 탐욕, 무책임함, 질투, 순교자인 양하는 태도, 감정 과잉, 병적인 성향, 애정 결핍, 비관적인 성향, 분개, 자기 파괴적인 성향, 미신을 믿는 성향, 의혹

기본 욕구에 미치는 영향

- **자아실현 욕구** 슬픔에 빠져 있거나, 새로 맡은 책임과 씨름하다 보면 개인적 목표나 열의를 쫓을 시간과 에너지가 부족해지고 캐릭터는 당분간 그것을 접어둬야 한다.
- **존중과 인정의 욕구** 사랑하는 가족의 죽음에 책임을 느끼는 캐릭터는 (실제로 책임이 있건 없건) 자신의 가치를 의심한다.
- **애정과 소속의 욕구** 의지할 사람이 거의 없는데 사랑하는 가족을 잃을 경우, 캐릭터는 아무런 지원도 받지 못하고 떠돌 수 있다.

대처에 도움이 되는 긍정적인 특성

적응 능력, 굳은 심지, 공감 능력, 유머, 독립심, 영감을 주는 성향, 성숙함, 돌보는 성향, 객관성, 낙관적인 성향, 체계적인 성향, 인내, 지략, 책임감, 영성, 지지하는 태도, 사람을 잘 믿는 성향, 이타적인 성향

긍정적인 결과

- 친구와 가족과 공동체 구성원들의 지원을 받는다.
- 죽음이 삶의 일부라는 사실을 받아들인다.
- 캐릭터가 자립성이 커지고 자신의 회복탄력성에 자신감을 얻게 된다.
- 떠난 가족의 소원을 이뤄주는 가운데 만족감을 느낀다.
- 캐릭터가 신앙이나 신념을 다시 확인한다.

- 필요한 변화(이사, 새로운 관계, 직장 등)가 전화위복이 된다.
- 기존의 관계가 돈독해진다.
- 인생에 대한 새로운 관점 덕에 기회를 잡고 애정을 솔직하게 표현하게 된다.
- 깨달음을 위한 여행을 떠나거나, 다른 사람들이 같은 운명으로 고통받지 않도록 경제적 도움을 준다.
- 어떤 식으로건 책임을 지고 책임의 굴레를 벗어난다.
- (캐릭터와 사망한 가족 사이에 힘든 사연이 있었을 경우) 캐릭터는 종결되었다는 느낌을 갖게 된다.

ㄱ

사례

- 캐릭터의 부모나 보호자가 사망한다.
- 부모에게 버림받는다.
- 캐릭터의 부모나 보호자가 아무 말없이 사라진다.
- 부모나 보호자가 감옥에 가게 되어 그 아이를 국가가 맡는다.
- 아이가 난민 신세가 된다.
- 나라가 아이를 관리한다.

사소한 문제

- 캐릭터를 맡아줄 형편이 되거나 의향이 있는 가족이 없다.
- 위탁 가정이나 보호 시설로 가게 된다.
- 새로운 집과 동네로 이사하고 학교도 옮겨야 한다.
- 부모나 보호자에 대한 고통스럽거나 해로운 진실을 알게 된다.
- 달라진 사회경제적 지위에 적응해야 한다.
- 새로운 가정의 규칙을 배워야 한다.
- 위탁 가정의 형제자매에게 제대로 된 대우를 받지 못한다.
- 새로운 상황에서 그동안 열의를 갖고 추구했던 활동이나 취미를 포기해야 한다.
- 친구와 연락이 끊긴다.
- 새로운 언어를 배워야 한다.
- 새로운 규칙과 기대에 적응해야 한다.

초래할 수 있는 심각한 결과

- 부와 권력을 타고난 캐릭터가 다른 사람들에게 이용당한다.
- 새로운 관계를 맺는 일을 피한다.
- 의지할 사람이나 이야기할 사람이 없다.
- 엉뚱한 사람을 믿는다.
- (십 대의 나이에) 부채, 소송, 가족의 수치심을 짊어진다.
- 아이가 문화적 정체성을 잃게 된다.
- 형제자매와 떨어져 있게 된다.

ㄱ

- 학대 가정에 들어간다.
- 새로 처한 상황에 대처하기 위해 약물, 알코올, 기타 해로운 행동에 의존한다.
- 캐릭터가 취약한 상태여서 (인신매매범, 갱단 등의) 표적이 된다.
- 가출해서 노숙자가 된다.
- 고아라는 이유로 불운의 상징이나 성가신 존재로 여겨져 쫓겨난다.
- 자살을 고민한다.

생길 수 있는 감정	분노, 불안, 쓸쓸함, 혼란, 부정, 우울함, 불신, 두려움, 비애, 향수, 불안정한 상태, 외로움, 방치당한 느낌, 압도당하는 느낌, 편집증, 무력감, 울화, 자기연민, 창피함, 충격, 반신반의, 취약하다는 느낌, 자신이 하찮다는 느낌

생길 수 있는 내적 갈등

- 고아가 된 후 다른 관계에서도 버려지거나, 관계를 잃게 되는 일을 두려워한다.
- 다른 사람을 신뢰하는 데 어려움을 겪는다.
- 진실을 숨기기 위해 다른 사람에게 거짓말을 해야 한다는 강박감을 느낀다.
- 관계는 조건부라는 생각을 갖게 된다.
- 자신의 가치를 다른 사람에게 증명하는 일에 집착한다.
- 수치심과 자책감으로 힘들어한다.
- 버림받는 것이 흔한 일이라고 믿는다.
- 새로운 관계에서 안심시키는 말을 자꾸 들으려 한다.
- 자신이 통제할 수 있는 것이 하나도 없어 힘들다.
- 관계에서 건강한 경계를 원하면서도, 한편으로 사람들이 자신을 받아들여주기를 갈망한다.
- 부모나 보호자에 대한 분노가 생긴다.
- 혼자 생존한 경우, 생존자로서 죄책감에 시달린다.
- 거부당할 수 있는 일을 최소화하려 위험을 피한다.
- 헌신이나 책임을 두려워한다.
- 고아가 된 상황의 충격, 고통, 슬픔에 제대로 대처하지 못한다.

중독 성향, 반사회적 성향, 냉소적인 태도, 남을 잘 믿는 성향, 불안정한 상태, 순교자인 양하는 태도, 병적인 성향, 애정 결핍, 신경과민, 편집증적 성향, 비관적인 성향, 분개, 자기 파괴적인 성향, 제멋대로인 성향, 폭력성, 변덕, 의지박약, 내성적인 성향, 잔걱정이 많은 성향

기본 욕구에 미치는 영향

- **존중과 인정의 욕구** 자신에게 결함이 있거나 자신이 무가치하다고 보는 캐릭터는 건강하지 못한 방식으로 다른 사람의 사랑을 얻으려 하는 상황에 내몰릴 수 있다.
- **애정과 소속의 욕구** 또다시 혼자 남겨지지 않을까 하는 두려움에 사로잡힌 캐릭터는 관계를 구축하고 유지하는 일을 어려워하게 될 수 있다. 고아가 된 여파로 해로운 사람들에게 둘러싸이는 경우, 캐릭터는 사람들을 차단하고 거리를 두는 것을 대처 전략으로 삼을 수 있다.
- **안전 욕구** 고아가 된 캐릭터의 세계는 급격히 변할 테고, 따라서 캐릭터의 안정감과 안전도 흔들릴 것이다.
- **생리적 욕구** 부모나 보호자를 잃었는데 아무도 돕지 않는 경우 캐릭터는 음식, 물, 잘 곳이 없는 곳에 남게 될 수 있다. 학대하거나 불안정한 사람에게 맡겨진다면 캐릭터는 생명까지 위험해질 수 있다.

대처에 도움이 되는 긍정적인 특성

적응 능력, 경각심, 굳은 심지, 용기, 공감 능력, 독립심, 성숙함, 자애로움, 통찰력, 낙관적인 성향, 보호하려는 성향, 상황을 주도하는 성향, 지략, 책임감, 분별력, 사회의식, 영성

긍정적인 결과

- 실종된 부모를 찾아 재회한다.
- 실종된 부모에게 무슨 일이 일어났는지 알아내고 어느 정도 상황이 종결

된다.

- 다른 사람에게 충실한 친구나 가족이 된다.
- 위탁 가정에서 의미 있고 보람 있는 관계를 찾는다.
- (같은 집으로 가게 됨, 함께 입양되는 경우 등) 형제자매와 재결합한다.
- 부당한 죄책감을 더 이상 느끼지 않게 된다(자기에게 책임이 없다는 사실을 인식한다).
- 독립적이고 자립적인 사람이 된다.
- 긍정적인 관계의 가치를 인식한다.
- 부모나 보호자의 실수를 반복하지 않는다.
- 캐릭터가 성인이 된 후 부모가 없는 아이의 멘토 혹은 양부모나 후원자가 된다.

ㄱ

공공장소에서
아이를 잃어버리다
Losing a Child in a Public Place

 일러두기
놀이공원, 식료품점, 쇼핑몰, 수영장, 해변, 복잡한 도심과 같은 혼잡한 장소에서 아이를 잃어버리는 일은 모든 부모, 보호자에게 끔찍한 악몽이나 다름없다. 최악의 시나리오를 생각하면서 느끼는 공포감은 그 누구도 경험하고 싶지 않을 것이다. 이 경우 잃어버린 아이는 캐릭터의 아이일 수도 있고, 캐릭터가 맡아서 돌보고 있던 아이일 수도 있다.

사소한 문제
- 모든 일을 제쳐놓고 아이를 찾는 일에 집중한다.
- 방관하던 사람들이 캐릭터의 잘못이라고 함부로 재단한다.
- 잃어버린 아이를 찾을 때, 다른 아이들까지 데리고 다녀야 한다.
- 들고 있는 짐들이 거추장스럽다.
- 낯선 곳에서 아이를 찾아야 한다.
- 안내방송을 하기 위해 경비원이나 매장 관리자를 급히 찾아야 한다.
- 현지 언어를 모른다.
- 창피할 정도로 과민반응을 보인다.
- (산만한 생각, 현기증 등) 불안 증상으로 아이를 찾는 일이 더 어려워진다.
- 다른 사람들도 아이를 찾는 일을 도울 수 있도록 신속하게 상황을 설명해줘야 한다.
- 같이 있는 사람들에게 화를 내고 쏘아붙인다.
- 순간적으로 빠른 선택을 해야 하는 바람에 오히려 판단력이 떨어진다.

초래할 수 있는 심각한 결과
- (약물, 다음날로 예정된 수술 등) 특정 약이나 의학적 처치가 꼭 필요한 아이를 잃어버렸다.
- 감정적으로 무너지는 바람에 아이를 찾는 일을 계속할 수가 없다.
- 캐릭터가 극단적인 반응을 보이면서 다른 아이들에게 상처를 준다.

- (악천후, 관계 기관과 연락하기 어렵게 만드는 재난 등) 외부 상황 때문에 아이를 찾기가 더욱 어려워진다.
- 아이를 찾는 중에도 캐릭터의 일행 중 누군가를 특별히 주의해 돌봐줘야 한다.
- 관계 당국이나 도움을 주려는 다른 사람에게 폭언을 한다.
- (배우자, 동생을 보고 있어야 했던 십 대 자녀 등) 다른 사람을 가혹하게 비난해 치유되기 힘든 균열을 만든다.
- (아이를 바로 찾지 못하는 경우) 장기간의 아드레날린 분비로 인해 신경이 예민해져 병이 생기는 등 신체적 문제를 겪는다.
- 아이가 행방불명된 상황에서 캐릭터가 이상한 반응을 보여 당국의 의심을 산다.
- 세부사항을 잘못 기억하는 바람에 아이를 찾는 일이 더 어려워진다.
- 아이를 유괴했다는 혐의로 엉뚱한 사람을 고발한다.
- 공황 발작, 뇌졸중 또는 기타 심각한 정신적 반응이나 신체적 반응을 보인다.
- 아이가 납치당한다.
- 아이의 시신을 수습 중이다.
- 영원히 아이를 찾지 못한다.

생길 수 있는 감정	괴로움, 짜증, 불안, 절망, 좌절, 각오, 상심, 당혹감, 두려움, 좌절감, 죄의식, 공포, 히스테리, 신경과민, 압도당하는 느낌, 공황, 창피함, 충격, 경악, 고통스러움, 근심, 취약하다는 느낌

생길 수 있는 내적 갈등	- 자신의 잘못으로 아이가 없어진 것이 아닌데도 비난을 받는다. - 옳지 못한 일이라는 것을 알면서도 사라진 아이에게 분개한다. - 긍정적인 마음가짐을 유지하면서 최악의 상황을 상상하지 않으려 애쓴다. - 다른 사람들을 위해 침착한 태도를 유지해야 하지만 내면은 공황 상태로 힘들다. - 몸이 얼어붙는다(그 순간 무엇을 해야 할지 알 수 없다). - 복잡한 여러 감정이 빠르게 교차하는데 어떻게 처리해야 할지 모

르겠다.

- 자신의 기억과 발생한 사건의 세세한 부분에 대해 확신이 없다.
- 뭔가 해야 한다는 생각에 사로잡혀 있지만, 아이를 찾는 일은 경찰이 할 일이라는 사실을 모르지 않는다.

상황을 악화시킬 수 있는 부정적인 특성

반사회적 성향, 냉담함, 통제 성향, 무례함, 회피 성향, 인내심 부족, 충동적 성향, 부주의함, 합리적이지 않은 성향, 감정 과잉, 신경과민, 편집증적 성향, 소유욕, 산만함, 자기 파괴적인 성향, 비협조적인 성향, 변덕, 잔걱정이 많은 성향

기본 욕구에 미치는 영향

- **자아실현 욕구** 아이가 장기간 실종된 경우, 캐릭터는 자신이 좋은 부모(조부모, 누나 등)라는 인식이 무너지고 마는 경험을 하게 될 것이다. 또한 캐릭터는 아이를 되찾는 일 외에 어떤 일에도 집중할 수 없을 것이므로 의미 있는 다른 목표와 열정은 모조리 보류된다.
- **존중과 인정의 욕구** 아이를 잃은 상황에 처한 캐릭터는 적어도 부분적으로나마 자신에게 책임이 있다고 늘 자책할 것이고, 이는 자신의 능력과 신뢰성에 대한 의심을 불러일으킬 것이다. 캐릭터가 잘못했다고 생각하는 타인들도 캐릭터를 얕잡아보게 될 것이다.
- **애정과 소속의 욕구** 캐릭터의 배우자(혹은 캐릭터가 어머니나 아버지가 아닌 경우, 그 아이의 부모)가 보이는 반응에 따라 중요한 관계가 회복할 수 없을 만큼 손상되어 캐릭터는 자신이 지원도 사랑도 받지 못한다는 상실감에 시달릴 수 있다.
- **안전 욕구** 아이를 안전하고 건강한 상태로 되찾게 되더라도, 그 경험 자체는 캐릭터가 이제껏 누렸던 안정감을 없애버릴 수 있다.

대처에 도움이 되는 긍정적인 특성

분석력, 과감함, 차분함, 협조적인 성향, 예의, 효율성, 집중력, 통찰력, 낙관적인 성향, 끈기, 지략

긍정적인 결과

- 아이가 다치지 않은 상태로 신속히 발견된다.
- 납치범으로부터 아이를 구출한다.
- 다시는 아이를 잃어버리지 않도록 대비를 철저히 하게 된다.
- 함께 아이를 찾던 사람들과 동지애가 생긴다.
- 범인이 잡혀서 더 이상 다른 사람에게 피해를 입히지 못하게 된다.
- 아이와 보내는 단 한순간도 당연한 것으로 흘려보내지 않겠다고 다짐한다.
- 다른 부모를 재단하던 태도가 줄어든다.

ㄱ

공황 발작을 겪다 Having a Panic Attack

 **일러
두기**
공황 발작은 갑작스럽게 극도의 두려움을 느끼는 증상으로 캐릭터가 처한 환경에서 상처가 되는 사건, 스트레스를 주는 삶의 변화, 과거의 트라우마를 상기시키는 일 등이 도화선이 되어 발생한다. 공황 발작은 또한 명백한 위험이나 원인 없이도 나타날 수 있다. 실제 일어난 일 때문이건 상상의 산물이건 공황 발작이 일으키는 반응은 강력하다. 공황 발작은 (특정 상황으로부터) 고립되어 발생할 수도 있고, 공황 장애의 일환으로 재발할 수도 있으며 본능적으로 제어하기 어려운 극단적 신체 반응을 보인다. 공황 발작은 재발에 대한 공포를 유발하는데 특히 캐릭터가 사람들에게 노출되는 공공장소에서 더욱 그렇다.

**사소한
문제**

- 또렷하게 생각을 할 수가 없다.
- 현실과 단절된 느낌이 든다.
- 혼자 있을 수 있는 장소로 빨리 몸을 피해야 한다.
- 심장 박동이 빨라지고, 땀이 나며, 몸이 떨리고, 구역질이 나고, 숨이 차는 등 불편한 신체 반응이 일어난다.
- 현기증 때문에 걷거나 길을 찾는 것이 힘들어진다.
- 다른 사람들에게 자신의 두려움을 숨겨야 한다.
- 자신이 공황 발작을 일으켰다는 사실을 다른 사람들이 알게 되면 어떻게 생각할지 걱정한다.
- 나약한 모습이나 두려워하는 모습을 보이고 싶지 않다.
- 공공장소에서 발작이 일어나 당황한다.
- 자신에게 심장 마비가 일어났다고 생각해 구급차를 부른다.
- 심장 마비로 간주되어 치료를 받은 후, 값비싼 의료비가 발생한다.

**초래할 수
있는
심각한
결과**

- 두려움에 압도된 느낌이다.
- 부끄러워 도움을 청하지도 못하겠다.
- 다음 발작이 언제 일어날지 모른다.
- 사랑하는 사람들이 기꺼이 도와줄 용의가 있음에도 불구하고 혼

자 발작을 감당한다.
- 발작이 재발할까 두려운 마음에 멀쩡한 기회를 놓친다.
- 정신 건강 문제에 경험이 없는 다른 사람들로부터 비난을 받는다.
- 직장이나 학교에서 맡은 일이나 공부를 똑바로 해나가느라 고군 분투한다.
- 책임지고 있는 일을 제대로 하기가 어렵다.
- 치료비가 없다(특히 치료비가 보험으로 보장되지 않는 경우).
- 자율성을 잃고 다른 사람에게 의존하게 된다.
- (취업 면접 중, 시험 직전, 데이트를 하는 도중 등) 캐릭터가 최상의 상태에 있어야 할 때 하필 발작이 일어난다.
- 캐릭터가 발작을 일으키는 것을 기회로 이용하려는 적이 있는 장소에서 발작이 일어난다.
- (운전 공포증, 집에서 멀어지는 것에 대한 공포 등) 공포증으로 이어지는 또 다른 발작이 두렵다.
- 공황 발작의 빈도나 심각성이 증가한다.
- 발작이 자주 일어나면서 공황 장애로 발전한다.
- 탈출 수단으로 약물이나 알코올을 남용한다.
- 우울해진다.
- 자살 생각을 한다.

생길 수 있는 감정	괴로움, 불안, 근심, 쓸쓸함, 우울함, 절망, 좌절, 두려움, 무력감, 당혹감, 두려움, 공포, 수치심, 히스테리, 압도당하는 느낌, 공황, 편집증, 무력감, 창피함, 고통스러움, 근심, 취약하다는 느낌
생길 수 있는 내적 갈등	• 다른 사람들이 자신의 공황 발작을 목격하는 게 싫지만 혼자 감당하고 싶지도 않다. • 발작에 대한 공포가 불합리하다는 사실을 알고 있지만 멈출 수가 없다. • 자신의 머리를 신뢰할 수 없다(두려워할 것이 전혀 없는데도 극도의 공포 반응이 일어나기 때문에). • 정신을 잃게 될까 봐 두렵다.

- 자신의 책임을 다할 수 없다는 사실에 대한 죄책감과 수치심으로 괴롭다.
- (심장 마비가 일어났다고 믿고 있는 경우) 병원 침대에 묶여 있어 죄책감이나 수치심을 느낀다.
- 자신의 상태가 비정상이 아니라는 것을 알리기 위해 아이들에게 솔직하게 이야기하고 싶지만 아이들을 겁나게 하고 싶지 않다.
- 관심 있는 일을 하고 싶지만 발작이 두렵다.
- 방문하고 싶은 곳이 있지만 발작이 재발할 수 있다는 두려움 때문에 가는 것을 피한다.
- 적극적으로 친구를 사귀고 싶지만 다른 사람들이 자신의 정신 상태를 알게 될까 두렵다.

상황을 악화시킬 수 있는 부정적인 특성

중독 성향, 통제 성향, 유연성 부족, 감정표현을 꺼리는 성향, 불안정한 상태, 마초적인 성향, 신경과민, 완벽주의, 자기 파괴적인 성향, 소통 부족, 비협조적인 성향, 내성적인 성향, 잔걱정이 많은 성향

기본 욕구에 미치는 영향

- **자아실현 욕구** 공황 발작으로 중요한 순간을 망치는 경험을 한 캐릭터는 모험을 하는 쪽보다는 늘 안전한 길만 선택하게 될 수 있다. 그리고 이루지 못한 꿈에 미련이 남는 반쪽짜리 인생을 살아갈 수 있다.
- **존중과 인정의 욕구** 다른 사람들 앞에서, 특히 캐릭터가 좋은 인상을 남기고 싶은 사람들 앞에서 공황 발작을 일으키는 것은 당혹스러운 일이라 캐릭터의 존중과 인정 욕구에 부정적인 영향을 끼칠 수 있다.
- **애정과 소속의 욕구** 공황 발작이 잦은 사람은 다른 사람들과 함께 있는 것보다 혼자 있는 편을 선호할 수 있다. 이렇듯 고독을 강요당하는 캐릭터는 주위의 모든 사람들과 떨어져 깊은 단절감과 고독감을 느낄 수 있다.
- **안전 욕구** 두려움이 실제이건 상상한 것이건, 공황 발작의 고통 속에서 지내는 캐릭터는 근원적으로 자신이 안전하지 않다고 느낀다.

대처에 도움이 되는 긍정적인 특성

경각심, 분석력, 객관성, 낙관적인 성향, 직관력, 끈기, 상황을 주도하는 성향, 지략, 영성, 사람을 잘 믿는 성향, 거리낌 없음

긍정적인 결과

- 발작의 징후를 인식해 발작이 일어나기 전에 적절한 조치를 취할 수 있게 된다.
- 발작을 견뎌낸 경험으로 새로운 힘이 생겨 어려움을 극복한다.
- 도움을 청함으로써 발작에 대비하거나 발작 빈도를 줄이거나 아예 중단시킬 수 있게 된다.
- 공황 발작으로 어려움을 겪는 다른 사람들에 대한 공감 능력이 커진다.
- 공황 장애가 있어도 충만한 삶을 사는 법을 배운다.

교통사고를
당하다

Getting in a Car Accident

**일러
두기**

교통사고는 사소한 불편, 엄청난 인명 손실, 그리고 그 사이의 온갖
결과를 초래할 수 있다. 캐릭터에게 사고의 책임이 있는 경우라면, 상
황이 더욱 복잡해진다. 이에 대해서는 『딜레마 사전』의 '자동차 사고
를 내다' 항목에서 살펴본 바 있다. 교통사고가 어떻게 문제를 일으킬
수 있는지에 관한 아이디어는 아래를 살펴보길 바란다.

사례

- (홍수, 폭설 등) 악천후로 인해 사고가 발생한다.
- (후드가 위로 올라오면서 운전자의 시야를 가림, 브레이크가 작동하지
 않음, 전기 합선으로 인한 화재 등) 최악의 상황에서 차량이 오작동
 을 일으킨다.
- (폭풍우에 떨어진 나뭇가지, 트럭에서 떨어진 장비 등) 파편이 차에 부
 딪친다.
- 타이어에 펑크가 나면서 캐릭터의 자동차가 제어 불능 상태로 회
 전한다.
- 보행자나 동물과 충돌하지 않기 위해 방향을 틀다 도로를 벗어난다.
- 난폭한 운전자, 부주의한 운전자, 음주 운전자의 차에 치인다.

**사소한
문제**

- 사고 때문에 지각한다.
- 캐릭터가 지각하면서 그동안 불편했던 사람과 마찰이 생긴다.
- 경찰이나 견인차가 올 때까지 기다려야 한다.
- 사고에 대한 책임을 인정하지 않는 사람을 상대해야 한다.
- 공격적이거나 참을성 없는 동승자가 캐릭터와 상대편 운전자의
 일을 더 꼬이게 만든다.
- 편견이 있거나 무능하거나 동정심이 없는 경찰관이 사고 처리를
 맡는다.
- 보험료가 인상된다.
- 당장 이용할 다른 교통수단을 찾아야 한다.

- 자동차 수리비를 지불해야 한다.
- 사고로 겁을 먹은 아이들을 안심시켜줘야 한다.
- 타박상, 자상, 찰과상 등 경미한 부상으로 불편해진다.
- 캐릭터의 자동차가 사고 때문에 손상을 입어 안정성이나 편안함이 떨어진다.
- 사건에 대한 캐릭터의 관점을 뒷받침할 수 있는 목격자를 찾아야 한다.
- 부모나 배우자가 캐릭터에게 책임이 있으리라 지레 짐작해 캐릭터를 비난한다.

초래할 수 있는 심각한 결과	
	- (영장 발부, 불법 입국 관련 강제 추방에 대한 두려움 등) 경찰을 피해 현장에서 도주한다.
	- 상대편 운전자와 동승자가 비난을 피하기 위해 벌어진 일에 관해 거짓말을 한다.
	- 캐릭터의 잘못이 아닌데 책임을 지게 된다.
	- 사고 때문에 중요한 회의를 놓친다.
	- 무보험 운전자에게 사고를 당한다.
	- 상대편 운전자에게 고소를 당한다.
	- 보험사가 법의 허점을 이용해 사고 보상을 회피한다.
	- 캐릭터의 차가 완전히 파손되어 교통수단이 없어진다.
	- 캐릭터가 일을 빼먹을 상황이 아닌 시기에 장기간 입원하게 된다.
	- 부상 때문에 현재 하던 일을 계속할 수 없게 된다.
	- 막대한 치료비가 발생한다.
	- 만성적인 통증이 생긴다.
	- 평생 동안 이어지거나 인생을 바꿔놓을 만큼 심각한 부상을 입는다.
	- 누군가 사고로 사망한다.

생길 수 있는 감정	분노, 괴로움, 짜증, 예감, 불안, 섬뜩함, 근심, 상심, 실망, 낙담, 의심, 두려움, 허둥거림, 좌절감, 공포, 안달, 위협감, 공황, 무력감, 체념, 충격

<table>
<tr>
<td>생길 수
있는
내적 갈등</td>
<td>

- 자기 잘못이 아닌데도 죄책감이 든다.
- 일어난 사건의 진실이 의심스럽다.
- (이동성 저하, 차량 파손으로 인해 대중교통을 이용해야 하는 일 등) 사고로 발생한 변화를 받아들이기 어렵다.
- 사고에 책임이 있는 사람에 대한 분노와 울분이 생긴다.
- 보험업계에 실망감을 느끼지만 대처할 방법을 모르겠다.
- 발이 묶인다(사고를 당한 자리에서 움직일 수 없게 된다).
- 사고가 일어나지 않았으면 가능했을 것들에 집착하게 된다.
- 사고의 여파로 외상 후 스트레스 장애나 운전 공포증으로 고생한다.

</td>
</tr>
</table>

상황을 악화시킬 수 있는 부정적인 특성

중독 성향, 대립하는 성향, 무례함, 인내심 부족, 충동적 성향, 자기가 다 안다는 태도, 순교자인 양하는 태도, 병적인 성향, 강박적인 성향, 예민한 성향, 편집증적 성향, 무모함, 분개, 비협조적인 성향, 양심

기본 욕구에 미치는 영향

- **자아실현 욕구** 심각한 교통사고로 인한 부상이나 정신적 어려움은 캐릭터의 꿈을 끝장낼 수 있다. 따라서 캐릭터는 다른 목표를 세울 수밖에 없어지면서 이러한 상황을 받아들이기 힘들어할 수 있다.
- **존중과 인정의 욕구** 사고 이후 신체에 문제가 생기거나 불구가 된 캐릭터는 다른 사람들이 자신을 어떻게 생각하는지 걱정할 수 있다.
- **안전 욕구** 심각한 사고 후에 캐릭터는 자신이 안전하지 않다고, 특히 운전 중에는 취약하다고 느낄 수 있다. 교통사고로 인한 경제적 어려움은 생활환경의 변화를 유발해 캐릭터의 안정감에 영향을 끼칠 수 있다.

대처에 도움이 되는 긍정적인 특성

적응 능력, 감사하는 태도, 과감함, 차분함, 굳은 심지, 외교술, 객관성, 통찰력, 낙관적인 성향, 지혜로움

- 사고를 두고 비난을 받았던 캐릭터가 블랙박스 증거 덕분에 누명을 벗는다.
- 사고 후 삶에 꼭 필요한 것들을 당연시하는 경향이 줄어든다.
- 물질 소유가 그리 중요하지 않다는 것을 깨닫는다.
- 새 차를 구입해야 하는 상황 덕분에 원했던 더 좋은 차를 구입하게 된다.
- 사고 이후 받은 검사에서 심각한 질병이나 몸 상태를 발견하게 된다.
- 자동차 제조업체를 상대로 낸 소송에서 큰돈을 배상받는다.

나쁜 소식을
알게 되다

Being Given Bad News

사례

- 사랑하는 사람이 사고를 당했다는 소식을 듣는다.
- 캐릭터가 암이나 다른 질병에 걸린다.
- 승진이 다른 사람에게 돌아간다.
- 캐릭터가 제시한 계약 입찰가가 너무 높아 계약을 따지 못했다.
- 예정된 여행이 취소된다.
- 중요한 서류를 너무 늦게 받는다.
- 집을 팔지 못한다.
- 중요한 자금을 확보할 수 없다.
- 캐릭터가 일하고 있는 회사에서 직원이 모두 해고된다.
- (새로운 디자인, 프로젝트, 책 등의) 제안을 거절당한다.
- 약이나 치료법이 효과가 없다.
- 아이가 대학에 불합격한다.
- 사랑하는 사람이 피해를 입는다.
- 가족이나 가까운 친구가 살해당한다.

**사소한
문제**

- 일정을 다시 짜야 한다.
- 우선순위를 다시 조정하기 위해 하던 일을 중단한다.
- 계획이 취소된다.
- 슬퍼하느라 시간을 빼앗긴다.
- 누군가를 믿은 일, 주의를 더 기울이지 않은 일, 더 빨리 무언가를 하지 않은 일을 후회한다.
- 기회를 놓친다.
- 마감일이나 약속을 지키지 못한다.
- 스트레스와 불안 때문에 잘못된 결정을 내린다.
- 집중할 수 없어서 시간을 낭비한다.
- 안전하게 일을 처리할 수 있을 때까지 감정을 절제해야 한다.
- 상황을 악화시키는 그 순간의 스트레스 속에서 무언가를 말하거

나 행동한다(예를 들면 부적절하게 분노를 표시하는 일, 다른 사람에게 어떤 영향을 미칠지 생각하지 않고 그 소식을 알리는 일 등).

- 영향을 받게 될 다른 사람들에게 나쁜 소식을 어떻게 전해야 할지 모르겠다.

초래할 수 있는 심각한 결과	• 다른 사람에게 거짓말을 하고 이 일을 부정하며 살기로 마음먹는 바람에 모든 일이 악화된다. • 돈이 부족해 대출 이자를 갚거나 채무를 이행하지 못하게 된다. • 나쁜 소식이 최후의 원인이 되어 결국 결혼 생활이 파탄난다. • 화를 내며 직장을 그만둔 뒤 후회한다. • (사랑하는 사람, 안정된 직장, 살 곳, 목숨을 구하는 수술 등) 잃어버린 것 없이는 대처할 수 없는 상황이다. • 들은 소식이 너무 큰 차질을 빚은 데다 실망스러워 삶의 방향을 잃고 포기해버린다. • 잠재적 결과를 고려하지 않은 채 두려움 때문에, 혹은 안전 때문에 잘못된 기회를 무모하게 잡는다. • 사람들을 밀어내는 바람에 고립되거나 우울해진다. • 소식을 들은 여파로 자멸한다. • 약물 과다 복용으로 결국 병원에 입원한다.
생길 수 있는 감정	동요, 배신감, 쓸쓸함, 혼란, 부정, 우울함, 절망, 실망, 불신, 환멸, 비애, 죄의식, 수치심, 상처, 자격지심, 압도당하는 느낌, 후회, 회한, 울화, 체념, 슬픔, 자기연민, 창피함, 충격, 인정받지 못한다는 느낌, 걱정
생길 수 있는 내적 갈등	• 지나치게 충성하거나 너무 많은 희생을 한 후 환멸감에 시달린다. • 죄책감, 후회, 실패감으로 계속 괴로워한다. • 우울증이나 불안에 시달린다. • (재난, 사망, 피해 등을 막지 못한 일에 대해) 불합리하지만 책임감을 느낀다. • 비탄이나 슬픔에 굴복하고 싶지만 다른 사람들을 위해 강해져야 한다.

- (일련의 좌절감을 계속 맛본 후 이번 일까지 겹친 경우) 짐을 짊어지는 일에 지쳐버린다.
- 캐릭터가 부양가족, 배우자 혹은 자신이 이끄는 사람들을 어떻게 보호할 수 있을지 걱정한다.
- 조용히 진실을 숨기는 것이 나은 일인지 다른 사람들에게 고통을 안겨주더라도 알리는 것이 나은 일인지 결정하려 애쓴다.
- 미래에 대해, 그리고 이 소식이 가져올 여파가 두렵다.
- 필요한 온갖 수단을 동원해 통제권을 되찾는 일에 집착한다.
- 지나치게 불공평하거나 부당해 보이는 상황에서 믿음 문제로 괴로워한다

상황을 악화시킬 수 있는 부정적인 특성

남의 속을 긁는 성향, 중독 성향, 반사회적 성향, 방어적 성향, 무례함, 충동적 성향, 감정 과잉, 병적인 성향, 예민한 성향, 비관적인 성향, 소유욕, 무모함, 분개, 자기 파괴적인 성향, 요령 없음, 배은망덕, 허영심, 양심, 폭력성, 내성적인 성향

기본 욕구에 미치는 영향

- **자아실현 욕구** 나쁜 소식 때문에 꿈을 실현할 계기가 되었을 중요한 기회를 잃는 경우, 캐릭터는 삶의 방향을 재고해야 한다.
- **존중과 인정의 욕구** 캐릭터가 승진을 하지 못하거나 상을 받지 못할 경우, 다른 사람보다 무능하거나 숙련도가 낮은 사람으로 보일 수 있다.
- **애정과 소속의 욕구** 나쁜 소식이 사랑하는 사람의 죽음과 관련된 경우, 중요한 관계를 상실한 캐릭터의 삶은 공허해질 것이다.
- **안전 욕구** 캐릭터의 안전을 위협하는 소식은 무엇이건 캐릭터의 안정을 해칠 수 있고, 결국 캐릭터는 위험에 취약해질 수 있다.

대처에 도움이 되는 긍정적인 특성

적응 능력, 차분함, 외교술, 온화함, 친절함, 돌보는 성향, 객관성, 상황을 주도하

는 성향, 보호하려는 성향, 감상적인 성향, 지혜로움

- 인생에서 정말로 중요한 것이 무엇인지에 관한 시야를 얻는다.
- 결과가 더 나빠지지 않았다는 사실에 안도한다.
- 비상 계획이 필요하다는 사실을 깨닫고 계획을 세운다.
- (비상계좌에 돈을 저축하는 것, 보장이 더 좋은 의료 보험에 가입하는 것, 더 안정적인 직장으로 이직하는 것 등) 위험에 덜 취약하게 해주는 변화를 일군다.

누군가를 남겨두고
떠나야 하다

**일러
두기**

인생에는 캐릭터가 누군가를 뒤에 남겨두고 떠나는 선택을 할 수밖에 없도록 강요하는 불행한 상황이 많다. 이 시나리오의 여파는 여러 요인에 따라 달라진다. 아래 항목들은 누군가를 두고 떠나는 캐릭터에게 다른 선택의 여지가 없는 상황에 초점을 맞춘 것들이다.

사례

- 생사가 걸린 상황에서 부상당한 사람을 두고 떠나야 한다.
- 다른 피해자들을 남겨둔 채 사이비종교 단체나 유괴범에게서 탈출한다.
- 가족을 모두 데려갈 돈이 없어 혼자 위험한 조국을 탈출한다.
- 떠나고 싶어 하지 않는 친구를 남겨둔 채 자연재해를 피해 도망친다.
- 사랑하는 사람 중 한 명만 선택하는 고통스러운 결정을 내려야 한다.
- 마지막 운송수단을 타고 위험한 지역을 떠나는 상황인데 모든 사람을 태울 수가 없다.
- 어린 동생들이나 다른 아이들을 그대로 둔 채 학대 가정에서 도망친다.
- 부상당한 아군이 (짐이 된다는 이유로) 캐릭터에게 자신을 두고 떠나라고 강력히 요구한다.
- 병사들이 부상병들을 남겨두고 후퇴한다.
- 군에 징집되어 배우자와 자녀들을 남겨두고 전쟁터로 나간다.

**사소한
문제**

- 남겨진 사람이 캐릭터가 하던 일을 책임져야 하는 바람에 어려움이 생긴다(불 피우기, 별을 보면서 해야 하는 항해, 사냥, 물물교환, 문제 해결 협상 등).
- 남겨진 사람이 그립다.
- 남겨진 사람의 금융 자산을 잃는다.

- 남겨진 사람의 인맥을 활용할 수 없어 조언, 재정 지원, 정보 등을 얻을 수 없다.
- 경계, 업무량 분담, 식량 탐색 등을 할 사람이 없다.
- 남겨두고 온 사람이 더 이상 없는 상황에서 계획을 변경해야 한다.
- 남겨두고 온 사람에게 조언을 구하거나 전략을 세워달라고 할 수가 없다.
- 잠을 자거나 먹는 일이 어려워진다.

초래할 수 있는 심각한 결과

- 두고 온 사람의 가족에게 사정을 해명해야 한다.
- 누군가를 두고 가는 결정을 슬퍼하는 일행을 설득해야 한다.
- 누군가를 두고 가는 결정에 동의하지 않는 다른 사람들에게 비난을 받는다.
- 누군가를 두고 떠난 것이 잘못된 선택이었다는 사실을 알게 되지만 감내하고 살아가야 한다.
- 누군가를 두고 왔다는 죄책감과 수치심과 싸우면서도 계속 일행을 이끌어야 한다.
- 누군가를 두고 떠나면서 야간 공포증과 외상 후 스트레스 장애 증상으로 고통받는다.
- 남겨진 사람이 살아남아, 자신을 두고 떠난 캐릭터를 용서하지 않는다.
- 버림받은 일행이 (적에게 붙잡혀 고문을 당하고 홀로 중병을 앓는 등) 끔찍한 고통을 겪었다는 사실을 알게 된다.
- 버림받은 일행이 죽는다.
- 자신이 살기 위해 누군가를 버렸는데 캐릭터도 살아남지 못한다.

생길 수 있는 감정

분노, 괴로움, 자기방어, 우울함, 절망, 상심, 낙담, 의심, 두려움, 비애, 죄의식, 공포, 외로움, 압도당하는 느낌, 공황, 무력감, 후회, 회한, 체념, 슬픔, 자기혐오, 창피함, 고통스러움

생길 수 있는 내적 갈등	• 후회와 회한에 휩싸인다.
	• 다른 결정을 할 수도 있지 않았을까 하는 생각을 떨칠 수 없다.
	• 자신만 생존했다는 죄책감으로 고통받는다.
	• 돌아가고 싶은 유혹과 씨름한다. 분명 옳은 일이 아닌데도 마찬가지다.
	• 탈출이 가능해 안도감을 느끼면서도 안도감을 느끼는 자신이 수치스럽다.
	• 자신을 용서할 수 없다.
	• 자신의 본능과 결정을 의심한다.
	• 상대를 두고 온 자신의 동기를 곱씹는다(특히 남겨진 사람과 사이가 좋지 않은 경우).
	• 슬퍼해야 하지만 그럴 여유가 없다.
	• 다른 사람들 앞에서 힘든 티를 내지 않기 위해 애쓴다.
	• 자신의 선택을 의심하면서도 다른 사람들에게는 확신을 표명해야 한다.
	• 사람들을 이끄는 일이 두렵다.
	• 어차피 불가능한 구조 임무를 시작조차 못하도록 다른 사람들에게 거짓말을 해야 한다(가령 두고 온 사람이 이미 죽었다고 말해버린다).

상황을 악화시킬 수 있는 부정적인 특성

중독 성향, 냉담함, 비겁함, 냉소적인 태도, 방어적 성향, 우유부단함, 불안정한 상태, 병적인 성향, 무모함, 자기 파괴적인 성향, 내성적인 성향, 잔걱정이 많은 성향

기본 욕구에 미치는 영향

- **자아실현 욕구** 죄의식, 의심, 자기혐오 등으로 만신창이가 되는 경우 캐릭터는 꿈과 열정을 추구하지 못한다.
- **존중과 인정의 욕구** 끔찍한 결정을 내려야 하는 캐릭터는 자신의 가치를 의심하게 되고 자신이 용서받을 가치가 없다는 자책감에 괴로워할 수 있다.

143

- **안전 욕구** 일의 여파로 발생하는 정신 건강 문제는 캐릭터의 안정감을 악화시킬 수 있다.

대처에 도움이 되는 긍정적인 특성

분석력, 굳은 심지, 결단력, 집중력, 객관성, 상황을 주도하는 성향, 책임감, 지혜로움

긍정적인 결과

- 희생 덕분에 캐릭터나 다른 사람들이 구조된다.
- 어려웠던 결정을 돌이켜보면서 어렵지만 옳은 선택이었다는 사실을 깨닫는다.
- 버려진 일행의 친지들에게 용서받는다.
- 자신을 용서할 수 있게 된다.
- 상대방의 희생에 보답하는 가치 있는 삶을 살기로 결심한다.
- 상대방의 희생이 알려져 희생을 기리도록 한다.
- 이 경험을 통해 다른 사람들에게 '커다란 갈등이나 전쟁이 인간의 생명을 희생시킬 수 있다'는 교훈을 알려 같은 상황이 되풀이되지 않게 한다.

누명을 쓰다

사례
- 민간인이 저지르지도 않은 범죄의 용의자가 된다.
- 다른 사람의 잘못 때문에 고용주에게 고발을 당한다.
- 정치인이 경쟁자에게 모함을 받는다.
- 행동강령 위반, 윤리 위반, 부정 거래로 유죄 판결을 받은 고용주가 캐릭터를 희생양으로 삼는다.

**사소한
문제**
- 수사를 받는다.
- 고용주가 캐릭터에게 휴직을 강요한다.
- 법적 대리인의 비용을 지불해야 한다.
- 보석금을 마련해야 한다.
- (변호사, 형사, 고용주 등과의) 만남이나 회의에 참석하기 위해 결근해야 한다.
- 자신의 결백을 증명할 증거를 찾아야 한다.
- 친구나 가족에게 자신의 결백을 납득시켜야 한다.
- 벌금을 내야 한다.
- 알리바이를 가지고 있지 않다.
- 과거 범죄 기록 때문에 자신의 결백을 사람들에게 납득시키기가 어렵다.
- 체포당한다.
- 유죄 판결을 받게 되고 이 때문에 분노 관리 교육을 들어야 하는 등 불필요하거나 당혹스러운 결과를 맞게 된다.

**초래할 수
있는
심각한
결과**
- 필요한 기술이나 경험이 없음에도 불구하고 변호사 없이 법정에서 자신을 변호하기로 한다.
- 형량을 줄이기 위해 거짓 자백을 한다.
- 법 집행기관에서 도망치거나 법정에 출두하지 않는다.
- 무능한 변호사가 캐릭터의 사건을 맡는다.
- 해고당하거나 학교에서 쫓겨난다.

- 친구와 가족이 캐릭터를 믿어주지 않는다.
- 캐릭터의 평판이 망가진다.
- 문제가 있는 결혼 생활 중에 누명을 쓴 상황과 관련된 오해까지 덮쳐 결혼 생활이 결국 파경을 맞는다.
- 파산 신청을 해야 한다.
- 특정 경력을 추구할 수 없다.
- 편견을 피하기 위해 거주지를 옮기거나 자신의 정체성을 바꿔야 한다.
- 누명에 책임이 있는 사람에게 복수하려고 한다.
- 감옥에 간다.
- 캐릭터의 가족과 친구들도 표적이 된다.

생길 수 있는 감정	분노, 불안, 배신감, 혼란, 자기방어, 부정, 우울함, 좌절, 불신, 두려움, 수치심, 안달, 위협감, 편집증, 무력감, 울화, 충격, 의구심, 고통스러움, 반신반의, 복수심, 취약하다는 느낌

생길 수 있는 내적 갈등

- 무죄를 받을 수 있을지 걱정된다.
- 누명을 쓰게 만든 자신의 여러 선택을 후회한다.
- 자신이 약하기 때문에 표적이 되었다는 엉뚱한 생각이 굳어진다.
- 친구나 가족이 자신 때문에 감당할 일에 죄책감을 느낀다.
- 시스템을 신뢰할지 아니면 자신이 직접 문제를 해결할지 고민한다.
- 누명을 써서 벌어질 수도 있었던 일을 받아들이려 애쓴다.
- 캐릭터의 운명을 결정하는 사람에게 아부하거나 뇌물을 주고 싶은 유혹을 받는다.
- 누군가 자신의 삶을 쉽게 망칠 수 있다는 사실 때문에 취약하고 무력하다는 느낌이 든다.
- 자신에게 누명을 씌운 사람을 보면서 분노와 울분으로 힘들어한다.
- 인류의 선에 대한 믿음을 잃고 상실감에 빠진다.

상황을 악화시킬 수 있는 부정적인 특성

반사회적 성향, 무관심, 우쭐대는 성향, 통제 성향, 부정직함, 남을 잘 믿는 성향, 충동적 성향, 남을 조종하려는 성향, 비관적인 성향, 소통부족, 비협조적인 성향, 부도덕함, 식견 부족, 앙심, 변덕, 의지박약

기본 욕구에 미치는 영향

- **자아실현 욕구** 꿈을 추구하려는 캐릭터의 계획은 억울한 기소로 인해 궤도를 벗어날 가능성이 높아진다.
- **존중과 인정의 욕구** 누명을 쓰는 상황은 타인들의 인식에 직접적인 영향을 미칠 것이며 캐릭터의 자아상과 평판에도 문제를 일으킬 수 있다. 심지어 캐릭터가 혐의를 벗는 경우에도 어떤 피해는 돌이킬 수 없을 가능성이 높다.
- **애정과 소속의 욕구** 사랑하는 사람과 가족이 캐릭터의 무고함을 믿지 않는 경우 이들과의 중요한 관계가 약화될 것이다.
- **안전 욕구** 자유를 잃을 위협을 받는 경우(유죄 판결을 받는 경우) 캐릭터는 신변의 안전을 걱정해야 할 수 있다.

대처에 도움이 되는 긍정적인 특성

차분함, 굳은 심지, 협조적인 성향, 공감 능력, 집중력, 정직성, 고결함, 근면함, 영감을 주는 성향, 공정함, 남의 말을 잘 듣는 성향, 낙관적인 성향, 인내, 끈기, 설득력, 상황을 주도하는 성향, 지략, 책임감, 사회의식, 영성, 지혜로움

> **긍정적인 결과**
> - 누명을 쓰거나 억울하게 유죄 판결을 받는 사람을 옹호하고 돕게 된다.
> - 비판적으로 생각하는 방법과 정보를 액면 그대로 받아들이지 않는 방법을 배운다.
> - 무죄 판결을 받으면서 사법제도에 대한 믿음이 굳건해진다.
> - 곁에 있어준 사람들과의 관계가 견고해진다.
> - 승소해 배상금을 받게 된다.

- 사회적 인식과 상황에 대한 인식 수준이 높아진다.
- 누명을 쓰지 않았다면 얻을 수 없었던 취업 기회를 얻게 된다.
- 누구를 믿어야 하고 어떻게 하면 이용당하지 않을지에 관해 귀중한 교훈을 배운다.
- 사람들이 보내는 특정 위험 신호를 인식하는 법을 배운다.
- 이메일 계정, 개인정보, 파일링시스템 등 혹여 자신에게 불리하게 이용될 수 있는 온갖 위험을 예방할 보호책을 새로 개발한다.

사례
- 집에 강도가 든다.
- 캐릭터의 자동차에 누군가 침입한다.
- 캐릭터의 직장이 침입당한다.
- 창고나 별채에 강도가 든다.

사소한 문제
- 귀중품을 잃어버린다.
- 불안하고, 사생활을 침해받았다는 느낌이 든다.
- 침입으로 인한 손상을 수리해야 한다(문, 창문, 자물쇠나 잠금장치 등).
- 침입으로 인해 난장판이 된 걸 치워야 한다(깨진 유리, 부서진 가구, 낙서 등).
- 안전장치를 다시 살펴 개선해야 한다.
- 경찰에 보고를 하거나 보험양식 서류를 작성해야 한다.
- 침입당한 곳을 수리하고 안전해질 때까지 다른 곳에서 지내야 한다.
- 도난당한 물건을 대신해 새 물건을 사야 한다.
- 아이들을 달래야 한다.
- 가족들이 장기적으로 걱정을 하거나 스트레스를 겪지 않도록 태연한 척해야 한다.
- 선의로 걱정해주는 것 같지만 실은 같은 일을 당하지 않으려고 정보를 캐는 데 관심이 많은 이웃을 상대해야 한다.
- 잠을 자기 어렵다.

초래할 수 있는 심각한 결과
- (캐릭터가 침입 현장에 있었던 경우) 심각한 부상을 입는다.
- 대체 불가하거나 아주 귀중한 물품을 도난당한다.
- 안전에 집착하게 되어 캐릭터가 (그리고 가족이) 삶을 제대로 영위할 수 없게 된다.
- 파산 신청을 해야 한다.
- 사업이 망한다.

- 범죄현장의 목격자로 표적이 된다.
- 개인 정보를 도난당해 캐릭터나 사랑하는 친지가 위험에 처한다.
- 강도가 협박의 형태로 이용할 수 있는 비밀을 발견한다.
- 캐릭터가 아직 잡히지 않은 범죄자가 노리는 표적이 자신임을 알게 된다(가령 범죄자가 원하는 복수 관련 개인 정보 때문에).
- 친척에게 원인이나 책임이 있는 증거를 발견한다.
- 가족이나 룸메이트가 살해당한다.
- 정당방위로 범죄자를 살해한다.

생길 수 있는 감정	분노, 불안, 근심, 배신감, 상심, 불신, 환멸, 두려움, 무력감, 두려움, 죄의식, 증오, 불안정한 상태, 압도당하는 느낌, 공황, 편집증, 무력감, 후회, 꺼리는 마음, 울화, 충격, 경악, 복수심, 취약하다는 느낌, 걱정

생길 수 있는 내적 갈등	- 남들을 믿지 못한다. - 침입을 초래했을 선택들을 한 것이 수치스럽다(범죄자들과 어울린 것, 돈을 빌리지 말아야 할 사람들에게 빌린 것, 약한 자물쇠나 고장 난 걸쇠를 미리 고쳐놓지 않은 일 등). - 침입을 가능하게 만든 잘못을 한 사람이 용서가 안 된다. - 침입 동안 현장에 없었던 것 때문에 죄책감이 든다. - 외상 후 스트레스 장애에 시달린다. - 작은 일만 생겨도 침입당한 기억이 떠오른다. - 건물의 안전을 보장하기 위해 뭔가 더 했어야 했다는 질문이 떠오른다. - 범인을 알고 있는데 고발을 해야 할지 고민이다. - 불법적이더라도 보복을 하거나 정의를 구현하고 싶다. - 침입 당시에 다른 행동을 했어야 하는 것이 아닌가 후회와 의구심이 든다. - 똑같은 일이 일어날 것 같다는 피해망상이나 공포에 시달린다. - 침입 동안 다른 사람의 심각한 부상이나 사망을 초래하는 선택을 한다. - (범죄자가 굶주렸거나 음식이 절박했거나 정신 문제로 고통을 받는다

는 이유로) 범죄자에게 감정을 이입하게 되어 정의를 구현하거나 안전을 도모해야 하는데 잘 되지 않는다.
- 침입으로 인한 상처를 극복하라는 말을 듣지만 잘 되지 않는다.

상황을 악화시킬 수 있는 부정적인 특성

남의 속을 긁는 성향, 충동성, 대립하는 성향, 낭비벽, 망각, 남을 잘 믿는 성향, 부주의함, 무책임함, 마초적인 성향, 물질만능주의, 감정 과잉, 편집증적 성향, 비협조적인 성향, 앙심, 폭력성, 변덕, 내성적인 성향, 잔걱정이 많은 성향

기본 욕구에 미치는 영향

- **자아실현 욕구** 부모나 리더나 보호자인 캐릭터의 경우, 자신이 보는 곳에서 침입이 일어난 뒤에 스스로 보호자 역할을 할 자격이 있는지 의구심을 갖게 된다.
- **존중과 인정의 욕구** 침입으로 피해를 입은 캐릭터는 확신이 흔들리는 경험을 하게 된다. 특히 자신의 행동 때문에 침입이 일어났거나 사랑하는 사람들이 위험에 처하게 되었을 경우 더욱 그러하다.
- **애정과 소속의 욕구** 캐릭터가 아는 사람이 범인일 경우, 자신이 믿지 말아야 할 사람을 믿었다는 충격을 받게 되고 그 때문에 신뢰할 만한 사람을 삶에 들이는 자신의 능력을 의심하게 된다. 그리고 캐릭터는 다른 의미 있는 관계를 찾지 못하게 될 수 있다.
- **안전 욕구** 사적 공간을 침해받는 경험은 캐릭터의 안정감을 망가뜨린다.

대처에 도움이 되는 긍정적인 특성

적응 능력, 조심성, 협조적인 성향, 용기, 독립심, 공정함, 성숙함, 자애로움, 세심함, 객관성, 통찰력, 인내, 상황을 주도하는 성향, 보호하려는 성향, 지략, 책임감, 분별력

긍정적인 결과

- 상황에 대한 인식과 경계심이 더욱 커진다.

- 바람직하지 못한 결과에 대비하는 법을 배운다.
- 캐릭터가 자신의 경험을 이용해 다른 사람들이 같은 일을 당하지 않도록 돕는다.
- 더 안전한 집이나 직장으로 옮긴다.
- 힘든 시기에 사랑하는 사람을 지원하고 그 경험을 통해 사이가 더욱 돈독해진다.
- 물질에 집착하지 않는 건전한 사고방식을 얻게 된다.
- 트라우마에 대한 도움을 받는 법을 배우게 된다.
- 범인이 잡혀 정의의 심판을 받게 된다.

반려동물이 죽다 The Death of a Pet

일러두기

반려동물은 대단한 격려와 사랑, 위안을 전해준다. 따라서 반려동물을 잃는 일은 엄청난 타격이 될 수 있고, 무엇보다 반려동물의 죽음이 예상하지 못했거나 죄책감을 수반하는 종류일 경우에는 상실감이 더욱 커진다. 이렇듯 캐릭터를 힘들게 하는 사건을 여러 사소한 갈등이 이어지는 끝에 덧붙이면, 캐릭터를 마치 낭떠러지로 몰아가는 것과 같은 최후의 한방이 될 수 있다.

사소한 문제

- 반려동물의 죽음을 아이에게 조심스레 알려야 한다.
- 상실을 경험한 적 없는 어린 아이에게 죽음의 의미를 설명해줘야 한다.
- 슬퍼하는 가족을 도와야 한다.
- 집에 남은 반려동물용 물건을 보는 것만으로도 큰 고통으로 다가오기 때문에 뭐라도 해야 한다.
- 반려동물을 보낼 마지막 채비를 해야 한다(반려동물을 화장하거나 박제 등의 방법을 통해 보존하는 경우).
- 매장하기 위해 유골을 회수하면서 반려동물을 잃었다는 사실을 다시 실감한다.
- 반려동물이 죽은 뒤에도 슬픈 사실을 자꾸 언급해야 한다(전에 했던 예약을 취소하려고 동물병원에 전화를 걸 때, 반려동물이 어디에 있는지 물어보는 이웃에게 대답하는 등).
- 비슷하게 생긴 다른 동물을 보면 죽은 반려동물이 다시 떠오른다.
- 반려동물이 없는 새로운 일상에 익숙해져야 한다(혼자 산책하기, 홀로 잠자기 등).
- 반려동물이 떠난 후에 슬픔을 빨리 극복하지 못했다며 다른 사람들에게 비난을 받는다.

초래할 수 있는 심각한 결과	• 미처 준비가 되어 있지 않은데도 새 반려동물을 들인다.
	• 반려동물을 잃은 후 가족들이 마음의 준비가 아직 되지 않은 상태인데, 친척이 떠난 동물을 대신할 다른 동물을 선의로 데려온다.
	• 반려동물의 죽음에 캐릭터가 일부 책임이 있기 때문에 다른 동물을 들일 수 없다.
	• 반려동물을 잃은 후 치유를 위해 가족들에게 필요한 것이 다 다르다(가령 한 사람은 새 반려동물을 들여오길 원하고 다른 가족은 싫다고 한다).
	• 캐릭터의 아이들이 반려동물의 죽음으로 힘들어한다.
	• 안내견 같은 보조견이 죽어서 생활에 문제가 생긴다.
	• 슬픔에 잠긴 가족에게 억울한 비난을 받는다.
	• 수술비와 검사 때문에 엄청난 빚을 진다.
	• 반려동물의 죽음이 범죄 수사와 관련되었다는 이유로 세세한 사항을 다시 떠올려야 한다.
	• 부모의 죽음, 유산, 이혼 결정 같은 슬픈 일이 일어난 시기에 반려동물까지 죽는다.
	• 캐릭터에게 소중한 사람이 떠난 것과 같은 방식으로 반려동물이 죽는다.
	• 반려동물이 끔찍하거나 폭력적인 방식으로 죽어 도저히 잊히지 않는다.
	• 남은 반려동물들이 죽은 친구를 그리워한다.
	• 반려동물의 죽음으로 캐릭터에게 있던 정신 건강 문제가 악화되어 정서적으로 불안해지고 자해 위험이 커진다.
생길 수 있는 감정	분노, 괴로움, 쓸쓸함, 부정, 우울함, 절망, 상심, 불신, 낙담, 두려움, 비애, 죄의식, 외로움, 갈망, 향수, 압도당하는 느낌, 회한, 슬픔, 충격
생길 수 있는 내적 갈등	• 반려동물을 살리기 위해 더 노력을 기울이지 않았던 일을 후회한다.
	• 반려동물의 죽음에 대해 (책임이 있는지 여부와 상관없이) 스스로를 탓한다.
	• 반려동물을 더 오래 살게 했을 수도 있는 치료를 감당할 경제적 여

유가 없었던 사실에 수치심이나 죄책감을 느낀다.

- 결국 실패로 돌아간 고통스러운 치료를 반려동물에게 받게 했던 자신의 결정을 곱씹는다.
- 아이들에게 고통을 주지 않기 위해 반려동물의 죽음을 두고 (개가 도망갔다거나 농장으로 갔다고) 거짓말을 할까 말까 고민한다.
- 다른 반려동물을 키우고 싶지만 또다시 헤어지는 슬픔을 겪는 일이 두렵다.
- 반려동물이 죽었는데 마음의 정리가 되지 않는다(캐릭터가 작별인사를 할 기회가 없었던 경우).
- 슬픔으로 무너질 것 같은데 힘들어하는 아이들이나 다른 가족을 위해 꿋꿋하게 버텨야 한다.
- 반려동물의 죽음에 가족이 일조했던 일(실수였다고 해도)을 용서할 수 없다.
- 다른 반려동물을 기르고 싶지만 키울 경제적 여력이 없다.
- 슬픔의 악순환에 갇힌다.

상황을 악화시킬 수 있는 부정적인 특성

불안정한 상태, 합리적이지 않은 성향, 순교자인 양하는 태도, 감정 과잉, 애정 결핍, 신경과민, 내성적인 성향

기본 욕구에 미치는 영향

- **존중과 인정의 욕구** 반려동물이 살아 있는 동안 충분한 시간을 함께 보내지 못했거나 값비싼 치료를 해주지 못했던 일 등을 후회하는 경우, 캐릭터의 자존감은 악화될 것이다.
- **애정과 소속의 욕구** 캐릭터가 다른 사람과 단절되어 지내면서도 반려동물과는 유대감이 강했던 경우, 반려동물을 잃게 되면 자신에게 남은 사람이 아무도 없다고 느껴 고통이 더 클 수 있다.
- **안전 욕구** 위험한 지역에서 안전을 제공해주던 반려동물을 잃으면 가족이 안전하지 않다는 느낌을 받을 수 있다.

적응 능력, 애정, 감사하는 태도, 여유, 공감 능력, 외향성, 환대, 독립심, 돌보는 성향, 객관성, 낙관적인 성향, 감상적인 성향, 사회의식

긍정적인 결과

- 반려동물과 즐거웠던 시간을 추억한다.
- 자신이 반려동물을 잘 키우고 돌보았다고 인정한다.
- 떠나간 반려동물을 추억하며 동물구호 단체에 기부를 결심한다.
- 사랑하는 가족이 필요로 하는 새 반려동물을 입양한다.
- 반려동물의 사랑과 우정이 상실의 위험을 감수할 가치가 있다는 사실을 인정한다.
- 반려동물의 죽음을 슬퍼하는 일이 정상이라는 사실을 받아들인다(애도 과정을 거치며 마음의 평화를 얻는다).
- 두려움과 슬픔을 한 편에 제쳐둔 뒤 도움이 필요한 동물을 새로 받아들여 치유를 체험한다.

발이 묶이다

사례
- 외딴 지역에서 자동차가 고장난다.
- 가야 할 곳이 있는데 교통수단이나 교통비가 없다.
- 비행기 결항으로 공항에 발이 묶인다.
- 적진에서 탈출하는 도중 안내인이 캐릭터를 버리고 가버린다.
- 불완전하거나 기한이 지난 서류 때문에 타국에서 발이 묶인다.
- 함께 있던 사람들이 캐릭터를 낯선 장소에 남겨두고 떠난다.
- 안정적이었던 기반시설을 무너뜨리는 재해가 발생하는 동안 캐릭터는 집에서 멀리 떨어져 있다.
- 어린 나이의 캐릭터가 집에 갈 수 없다(운전을 맡은 사람이 술에 취해 그냥 가버리거나, 전화기가 고장 나 집에 전화를 할 수 없는 등).

사소한 문제
- 불안한 여행자가 되어 무엇을 해야 할지 모른다.
- 기다리는 동안 아이들을 즐겁게 해줘야 한다.
- 낯선 사람의 친절에 의존해야 한다.
- 새로 준비를 해야 하는 데에 따른 불편함이 생긴다.
- 새로운 교통수단이 올 때까지 기다려야 한다.
- 지연된 일로 인해 시간을 낭비하게 되었다는 좌절감에 대처해야 한다.
- (더위, 추위, 배고픔, 혼잡한 상황 등으로 인해) 신체적 불편함을 겪는다.
- 사이가 좋지 않았던 사람들과 함께 발이 묶인다.
- 해당 지역의 언어나 관습을 모른다.
- (여권, 충분한 현금, 날씨에 적합한 옷 등) 필요한 자원을 확보해야 한다.
- 새로 준비를 하기 위해 엄청난 비용을 지불해야 한다.
- 발이 묶이도록 원인을 제공한 사람과 함께 있어야 한다.

초래할 수 있는 심각한 결과	• 중요한 업무 관련 회의나 가족 행사를 놓친다.

<table>
<tr><td rowspan="12">초래할 수
있는
심각한
결과</td><td>• 중요한 업무 관련 회의나 가족 행사를 놓친다.</td></tr>
<tr><td>• 위험한 지역에서 발이 묶인다.</td></tr>
<tr><td>• 특별히 취약한 상태(부상, 질병, 만취, 임신 등)인 중에 발이 묶여
있다.</td></tr>
<tr><td>• 발이 묶인 곳을 벗어날 방법을 찾을 수 없다(계속 그곳에 남아 있어
야 한다).</td></tr>
<tr><td>• 기다리는 동안 음식, 물, 돈, 의약품, 기타 중요한 자원이 부족해
진다.</td></tr>
<tr><td>• 친구나 가족들과 함께 발이 묶여 있는 중에 서로 헤어지게 된다.</td></tr>
<tr><td>• 불안한 지역에서 발이 묶여 있다가 인종, 종교, 피부색 등으로 인
해 표적이 된다.</td></tr>
<tr><td>• 의도치 않게 원치 않은 관심을 불러일으키는 행동을 하면서 표적
이 된다.</td></tr>
<tr><td>• 몸이 마비될 정도로 어쩔 줄 모른다.</td></tr>
<tr><td>• 도움이 되지 않는 사람을 믿는다.</td></tr>
<tr><td>• 강도를 당하거나 사기를 당한다(교통수단만 막힌 것이 아니라 돈, 전
화기 등도 잃어버린다).</td></tr>
<tr><td>• 극단적인 행동(절도 등)을 하다 적발된다.</td></tr>
<tr><td>생길 수
있는
감정</td><td>동요, 분노, 불안, 근심, 배신감, 좌절, 각오, 실망, 불신, 낙담, 의심, 두
려움, 공포, 허둥거림, 죄의식, 향수, 안달, 외로움, 갈망, 압도당하는
느낌, 공황, 무력감</td></tr>
<tr><td>생길 수
있는
내적 갈등</td><td>• 조바심 때문에 힘들어진다.
• 준비되지 않은 상태에서 발이 묶인 스스로를 자책한다(책임 여부
와 상관없이).
• 사랑하는 사람과 헤어지게 되어 걱정한다.
• 더 나은 대처를 위해 자신감이 떨어져도 극복하려 애쓴다.
• 자신이 견지하던 도덕적 잣대를 바꾸고 싶다는 유혹을 받는다.
• 발이 묶인 상황을 일으킨 사람에 대한 분노나 증오에 사로잡혀
있다.</td></tr>
</table>

- 도움이 절실히 필요한 상태임에도 불구하고 다른 사람을 신뢰하기가 어렵다.
- 무슨 일이 일어날지 몰라 불안하다.
- 부정적인 생각을 애써 참으며 낙관적인 생각을 해보려 노력한다.

상황을 악화시킬 수 있는 부정적인 특성

남의 속을 긁는 성향, 유치함, 냉소적인 태도, 신의를 저버리는 성향, 어수선함, 무례함, 어리석음, 남을 잘 믿는 성향, 무지, 인내심 부족, 충동적 성향, 강박적인 성향, 굴종적인 성향, 소심함, 비협조적인 성향, 투덜대는 성향, 잔걱정이 많은 성향

기본 욕구에 미치는 영향

- **자아실현 욕구** 발이 묶인다는 것은 집, 가족, 생계 수단과 떨어져 있어야 한다는 것을 의미한다. 성공적으로 집으로 돌아가려면 일시적으로 자아실현을 희생해야 할 것이다.
- **존중과 인정의 욕구** 발이 묶인 일에 원인을 제공한 캐릭터는 자신을 의심하게 되고 자신감이 부족해진다. 캐릭터가 계획을 잘못 세웠거나 짜임새가 없어 같은 상황에 휘말린 다른 사람들도 캐릭터에 대한 존경심을 잃을 수 있다.
- **애정과 소속의 욕구** 사랑하는 사람과 오랜 기간 멀리 떨어져 있는 캐릭터는 집과 가족을 그리워할 수 있다.
- **안전 욕구** 위험한 상황에 처한 캐릭터에게 안전은 완전히 사라질 수 있다.
- **생리적 욕구** 캐릭터가 부상을 입거나 병에 걸리거나 생존에 필요한 것들을 갖고 있지 못한 경우, 상황이 악화되어 생명까지 위험해질 수 있다.

대처에 도움이 되는 긍정적인 특성

적응 능력, 모험심, 경각심, 차분함, 협조적인 성향, 외교술, 근면함, 통찰력, 낙관적인 성향, 인내, 끈기, 설득력, 보호하려는 성향, 지략, 사회의식, 거리낌 없음

- 함께 발이 묶인 사람들과 예상치 않게 생긴 휴식 시간을 최대한 활용한다.
- 이런 상황으로 끌어들인 사람들로부터 캐릭터가 귀중한 교훈을 얻는다.
- 발이 묶인 곳의 문화를 배우게 된다.
- 낯선 사람의 친절 덕분에 변화를 겪는다.
- 집의 중요성을 새롭게 인식하게 된다.
- 더 적은 돈으로 어떻게든 해나가는 법을 배운다.
- 새로운 생존 기술을 습득한다.
- (인내, 관용, 재치 등) 도움이 되는 성격을 개발한다.

부상을 입다 Being Injured

사례
- 젖어 있는 바닥에서 미끄러진다.
- 계단에서 넘어진다.
- 공구를 잘못 사용한 탓에 부상을 입는다.
- 운동 중에 무리한다.
- 스포츠 경기 중 부상을 입는다.
- 동물이나 다른 사람에게 공격을 당한다.
- 과음한 상태에서 다친다.
- 안전 수칙을 따르지 않아 상해를 입는다.
- 교통사고로 다친다.

사소한 문제
- (캐릭터에게 잘못이 있는 경우) 스스로 바보 같다는 기분이 든다.
- 여러 의사와 물리치료사에게 치료를 받아야 한다.
- 치료받는 동안 결근이나 결석을 해야 한다.
- 의료 보험이나 법률 관련 문서를 제출해야 한다.
- 회복하는 동안 다른 사람에게 의지해야 한다.
- 합병증 때문에 회복 시간이 일반적인 경우보다 길어진다.
- 자신의 부상과 치료 방법에 관해 알아야 한다.
- 아이를 봐줄 사람을 구해야 한다.
- 저렴한 의료 서비스를 찾아야 한다.
- 경찰(불법행위에 연루된 경우), 안전 검사관, 인사부(직장에서 부상이 발생한 경우)의 조사를 받는다.
- 전에 세웠던 계획을 실행하지 못한다.
- 몸이 회복되는 동안 가족을 돌볼 수 없다.
- 병원에 다녀야 한다.

초래할 수 있는 심각한 결과	• 다른 사람의 잘못임에도 불구하고 비난을 받는다. • 부상당한 일과 관련된 범죄 혐의로 기소될 상황이다. • 누군가가 간병해줘야 하는데 도와줄 사람이 없다. • 고립된 장소에서 부상을 입는다. • 사랑하는 사람들이 있는 곳이나 병원과 더 가까운 곳으로 거주지를 옮겨야 한다. • 부상 때문에 일을 계속할 수 없다. • 적절한 의료 서비스를 받지 못한다. • 감당할 수 없는 의료비가 발생한다. • 외모가 변하거나 장애가 생겨 삶이 바뀐다. • 부상이 치명적인 합병증으로 이어진다. • 아이를 유산한다. • 만성 통증에 시달린다. • 진통제에 중독된다. • 캐릭터가 부상당한 상황에 가족도 함께 있어 같이 부상을 입거나 사망한다.
생길 수 있는 감정	불안, 쓸쓸함, 패배감, 부정, 우울함, 상심, 불신, 무력감, 당혹감, 두려움, 좌절감, 비애, 죄의식, 초라함, 안달, 무능하다는 느낌, 불안정한 상태, 무력감, 후회, 자기연민, 충격, 반신반의, 자신이 하찮다는 느낌
생길 수 있는 내적 갈등	• 다른 사람에게 의존하게 되어 죄책감을 느낀다. • 부상 상황과 관련된 트라우마로 힘들어한다. • 부상 상황을 초래한 선택에 부끄러움을 느낀다. • 독립성과 자립성을 상실해 고통스럽다. • 자존감이 흔들린다. • 부상을 당한 뒤 사람들이 자신을 다르게 대하는 것이 싫다. • 사고로 생긴 불안 때문에 캐릭터의 능력이 영향을 받는다. • 부상에 대한 두려움이나 공포증이 생긴다. • 부상이 자신의 삶에 미치는 영향을 받아들이기 어렵다. • 생존자로서 죄책감을 겪는다.

ㅂ

상황을 악화시킬 수 있는 부정적인 특성

중독 성향, 통제 성향, 비겁함, 인내심 부족, 충동적 성향, 유연성 부족, 불안정한 상태, 마초적인 성향, 감정 과잉, 병적인 성향, 애정 결핍, 완벽주의, 비관적인 성향, 무모함, 분개, 자기 파괴적인 성향, 허영심, 의지박약, 내성적인 성향

기본 욕구에 미치는 영향

- **자아실현 욕구** 캐릭터는 부상으로 더 높은 수준의 욕구에 초점을 맞출 수 없게 된다. 전에 즐겼던 활동을 부상 때문에 할 수 없는 경우에는 특히 더 그렇다. 또한 부상 때문에 꿈을 포기하게 되는 경우, 캐릭터는 비관적인 태도를 갖게 되고 억울함을 느낄 수도 있다.
- **존중과 인정의 욕구** 부상 때문에 캐릭터가 예전에 지녔던 능력을 잃는 경우, 캐릭터의 자아상은 손상된다.
- **안전 욕구** 부상을 당해 자신이나 사랑하는 사람들을 돌볼 수 없게 되면 캐릭터의 안정감이 위태로워진다.
- **생리적 욕구** 특정 상황에서는 고립된 장소에서 당한 부상이 생명을 위협할 수 있다.

대처에 도움이 되는 긍정적인 특성

적응 능력, 야심, 분석력, 감사하는 태도, 굳은 심지, 용기, 절제력, 근면함, 영감을 주는 성향, 객관성, 낙관적인 성향, 인내, 끈기, 상황을 주도하는 성향, 지략, 책임감, 분별력, 영성

긍정적인 결과

- 인내하는 법과 장애물을 극복하는 법을 배운다.
- 부상 덕분에 더 나은 진로를 찾게 된다.
- 부상을 통해 깨달은 바가 있어 남들을 돕거나 자선활동을 시작한다.
- 부상이나 부상과 관련된 상황에 대해 다른 사람들에게 알려준다.
- 다른 사람의 도움을 받아들이는 법을 배운다.

- 더욱 신중해지고 책임감이 커진다.
- 삶의 어려운 상황 속에서 믿음을 찾는다.
- 생존자 모임을 발견한다.
- 인생에 대한 새로운 시야를 얻게 된다.

불황이나
경기 폭락

A Recession or Economy Crash

사례

- 정치 환경의 불안, 혹은 자연재해나 유행병 발발 같은 위험 때문에 관광객이 많은 지역에 경제 불황이 닥친다.
- 전 세계를 덮친 팬데믹이 불황을 일으킨다.
- 주식시장이 폭락해 국민들의 투자금을 위험에 빠뜨린다.
- 전면전으로 인해 경제 불안이 닥친다.
- 지역의 대규모 자동차 공장이나 어장 등이 노동 감축을 단행해 많은 사람이 실업자가 되어 일자리를 찾아 떠나야 한다.

사소한 문제

- 일자리를 잃었는데 선택할 일자리에 제약이 있다.
- 새로운 직장이나 생활환경에 적응하기 위해 새로운 기술을 배워야 한다.
- 부업을 해야 해서 가족과 개인적 관심사를 챙길 시간이 줄어든다.
- 경제 상황을 놓고 사랑하는 사람들과 자주 다툰다.
- 친구나 가족에게 돈을 빌려 달라 부탁해야 한다.
- 필수품이 아닌 물건을 살 수 없게 되어 전자기기나 인기 있는 장난감, 다른 사치재가 부족해진다.
- 예산을 검토하고 (자식의 과외비나 약속했던 휴가 등) 사정상 지출하기 힘든 항목에 대한 비용을 줄여야 한다.
- 캐릭터가 힘든 시기를 극복하는 데 도움을 받기 위해 가족이나 친구들에게 의지해야 한다.
- 캐릭터가 인생 계획이나 미래를 위해 예상하고 대비한 일들을 바꿀 수밖에 없게 된다.
- 캐릭터가 자신이나 가족의 건강, 안전을 두려워한다.

165

- 최악의 시기에 비용이 더 들어간다(입원이나 자동차 사고 등으로).
- 캐릭터의 집값이 대출금에도 못 미칠 만큼 떨어진다.
- 깨끗한 물이나 식품이나 연료 등 꼭 필요한 생활재가 부족하다.
- 물가상승률이 캐릭터의 가용 소득보다 높다.
- 지역의 회사들이 문을 닫는다.
- 캐릭터가 저금이 바닥 난 상태에서 파산을 겪는다.
- 상황이 더 나빠진 다른 가족을 책임지게 된다.
- 캐릭터가 수년간 근면과 희생으로 일군 사업을 접어야 한다.
- 사랑하는 사람이 치료가 필요한데 의료비를 댈 수가 없다.
- 대중의 좌절 때문에 캐릭터가 강도를 당한다.
- 캐릭터의 건강이 나빠진다.
- 상황이 바뀐 후 무력감 때문에 우울증이 찾아온다.
- 타인들의 절망에서 이득을 취하는 자들(인신 매매범, 신용사기꾼 등)에게 이용당한다.
- 캐릭터가 금전 압박을 피하기 위해 자살을 생각한다.
- 만연한 폭력이 전쟁으로 비화한다.

분노, 불안, 근심, 씁쓸함, 우려, 좌절, 불신, 낙담, 환멸, 두려움, 분개, 압도당하는 느낌, 무력감, 체념, 자기연민, 충격, 반신반의, 근심, 걱정

- 캐릭터가 세상이 바뀌었다는 사실을 받아들이려 애쓰는데 잘 되지 않는다.
- (실직으로 가족의 생계를 책임질 수 없는 경우) 수치심에 괴롭다.
- 상황에 압도되어 매일매일 할 일조차 버겁다.
- 경제 상황을 개선하기 위해 불법행위에 가담하거나 도덕률을 위반하는 직업을 택하려는 유혹을 느낀다.
- 캐릭터가 무력감과 절망을 다른 사람들에게 숨긴다.
- 다른 사람들의 고통이 더 심한데 자신의 상황에만 신경 쓰는 게 죄스럽다.
- 책임의 짐을 벗어나고 싶은데 그런 생각을 하는 게 비겁하다는 느낌이 든다.

- 연줄이 있거나 부자거나 운이 좋아 상황을 쉽게 헤쳐나갈 수 있는 사람들에게 화가 난다.

상황을 악화시킬 수 있는 부정적인 특성

중독 성향, 낭비벽, 경박함, 충동적 성향, 무책임함, 물질만능주의, 비관적인 성향, 방종, 제멋대로인 성향, 잔걱정이 많은 성향

기본 욕구에 미치는 영향

- **자아실현 욕구** 어려운 상황에 처한 캐릭터는 생계 때문에 자아실현을 포기하고 좋아하지 않는 직장에 가야 한다.
- **존중과 인정의 욕구** 캐릭터의 자존감이 잃고 만 직장이나 직위와 관련이 깊을 경우, 자존감이 떨어지고 남들도 자신을 우습게볼까 봐 두려워진다.
- **애정과 소속의 욕구** 상황 때문에 어쩔 수 없이 선택한 생활방식의 변화로 가족 간에 불화가 생기고 캐릭터의 애정과 소속감도 부정적인 영향을 받게 된다.
- **안전 욕구** 생필품 부족이나 치안 불안 상황은 폭력이 일반화되는 상황으로 이어지고, 그렇게 되면 캐릭터의 안전과 안정감에 문제가 생길 수 있다.
- **생리적 욕구** 특정 상황에서는 고립된 장소에서 당한 부상이 생명을 위협할 수 있다.

대처에 도움이 되는 긍정적인 특성

적응 능력, 모험심, 차분함, 절제력, 효율성, 세심함, 낙관적인 성향, 체계적인 성향, 지략, 재능, 검약

긍정적인 결과

- 캐릭터가 어려운 시절의 경험을 통해 개인적으로 교훈을 배워 경제가 안정될 때 더 충만한 삶을 살게 된다.
- 캐릭터의 사업이 불황기에 생필품을 제공하며 성공을 경험한다.
- 캐릭터가 가진 기술이나 재능이 불황기에 특히 유용해져 다른 사람들은 쉽

게 취하기 어려운 방식으로 불안한 시기를 헤쳐나갈 수 있게 된다.

- 캐릭터가 소박한 생활방식을 택해 기쁨을 얻게 된다.
- 영리한 투자가 성공해 경제 상황이 회복되고 캐릭터는 부유해진다.
- 불황의 타격을 입은 가족들을 도우면서 보람을 느끼게 된다.
- 경제적 타격으로 캐릭터는 중심축이 필요하다는 것을 깨닫고 새로운 직장이나 살 곳을 정해 다시는 같은 일을 겪지 않게 된다.
- 생활방식을 경기 불황에 타격을 덜 받는 방향으로 바꾼다.

사기를
당하다

Being Scammed

일러
두기

사기는 누군가를 속이려는 고의적인 시도이다. 일반적으로는 사람들을 속여 돈을 빼앗는 것을 의미하지만, 돈뿐 아니라 귀중한 물건도 사기 대상이 될 수 있다. 아래에 캐릭터가 피해를 입게 되는 몇 가지 사기 사례를 소개한다.

사례

- 아이디와 비밀번호, 은행 계좌 정보를 알려달라는 이메일에 회신한다.
- 사기를 치는 사람에게 돈을 갖다바칠 기회에 투자한다.
- 가짜 인구조사 직원으로 둔갑한 사람에 의해 전화로 개인정보를 수집당한다.
- 대학 등록금 같은 고액 지출에 대해 허위로 정부 보조금을 약속받는다.
- 다단계 금융 사기를 당한다.
- 특정 행사에 참석하는 가짜 표를 산다.
- 존재하지 않는 유령 자선단체에 돈을 기부한다.
- 비용을 지불할 필요가 없는 약속된 서비스에 거금을 들인다.
- 곤경에 처한 친척을 사칭하는 사람에게 돈을 보내준다.
- 캐릭터가 받지도 못할 서비스나 제품에 돈을 쓴다(가령 경품 추첨에 '당첨'되어 당첨금을 수령하기 위해 은행계좌 정보를 제공했는데, 해당 회사가 '영업을 중단했음'을 알게 된다).

**사소한
문제**

- 신용카드, 은행계좌 등을 새로 발급받아야 해서 번거롭다.
- 비밀번호를 변경하고 이메일 계정을 없애야 한다.
- 벌어진 일을 사람들에게 알리는 일이 당혹스럽다.
- 손실을 메우기 위해 지출을 줄여야 한다.
- 물건 구매나 휴가를 미뤄야 한다.
- 사기를 신고하거나 고발할 때 굴욕감이 되살아난다.

- 손실을 벌충하기 위해 투자한 돈을 조기에 현금화해야 한다.
- 자신의 신원을 되풀이해 증명해야 한다(신원 도용 위험 때문에).

- 시스템에 염증이 난다(정의가 지켜지지 않는 경우).
- 캐릭터가 사기를 당한 사실을 사람들이 알게 되면서 체면이나 존경받는 지위를 잃는다.
- 캐릭터의 신용 등급이 떨어진다.
- 캐릭터의 금전 문제를 해결해줘야 하는 친지들과 캐릭터 사이의 관계에 마찰이 생긴다.
- 노후 대비금을 잃는다.
- 학교 등록금이나 결혼식 비용처럼 특수 목적을 위해 떼어놓은 돈을 잃는다.
- 캐릭터의 개인정보가 악한 사람들에게 팔리면서 문제가 더욱 복잡해진다.
- 불안정한 재정 상황 때문에 급격한 생활의 변화를 감수해야 한다(부업을 찾는 것, 아이들이 학교와 친구들과 헤어져 떠나야 하는 것, 이사를 해야 하는 것 등).
- 다시는 사기를 당하지 않도록 기술 자체를 거부해버린다.
- 사기로 돈을 잃어 은퇴를 번복하고 직장으로 돌아가야 한다.
- 캐릭터가 갖고 있는 세상에 대한 관점과 사람들의 선에 대한 관점이 부정적으로 바뀐다.
- 다른 사람의 동기, 심지어 도움이 필요한 사랑하는 사람의 동기까지 의심하게 되고 인색해진다.
- 사기 과정에서 다른 사람이 캐릭터를 이용한 꼴이라 캐릭터가 꿈을 포기한다.
- 또다시 사기를 당하는 일을 피하기 위해 외딴 곳으로 거주지를 옮긴다.
- 우울감에 빠져 새 출발을 할 수 없게 된다.

생길 수 있는 감정	분노, 괴로움, 불안, 배신감, 씁쓸함, 혼란, 패배감, 자기방어, 반항심, 우울함, 절망, 좌절, 상심, 불신, 증오, 공포, 수치심, 압도당하는 느낌, 공황, 무력감, 격노, 후회, 자기혐오, 자기연민
생길 수 있는 내적 갈등	• 사람들을 신뢰하기 위해 애쓰지만 잘 되지 않는다. • 미래를 걱정하게 되고 전과 달리 시간이 부족하다는 느낌이 든다. • 사기당한 일이 머릿속에서 계속 떠오르면서 패배감과 수치심을 떨칠 수가 없다. • 자신이 현명한 결정을 내릴 수 있다는 믿음을 잃게 된다. • 매사 신랄해지고 냉소적이 된다. • 확신이 사라지고 결정 장애에 시달린다. • 모든 것을 과하게 분석하고 숨겨진 동기나 의도를 찾으려 한다. • 위험은 모조리 회피하게 된다(매사에 안전만 따지게 된다).

상황을 악화시킬 수 있는 부정적인 특성

중독 성향, 남을 잘 믿는 성향, 충동적 성향, 부주의함, 무책임함, 자기가 다 안다
는 태도, 물질만능주의, 편집증적 성향, 비관적인 성향, 자기 파괴적인 성향, 방
종, 이기심, 제멋대로인 성향, 소심함, 허영심, 폭력성, 변덕, 의지박약, 투덜대는
성향

기본 욕구에 미치는 영향

• **자아실현 욕구** 캐릭터가 내면으로만 파고들어 매사를 두려워하고 위험을 감수
 하지 않게 되는 경우, 자신의 행복과 만족감을 증가시킬 기회를 놓칠 수 있다.
• **존중과 인정의 욕구** 남들은 알아차렸을 징후를 자신이 어떻게 그리 쉽게 놓쳤는
 지 믿을 수 없다는 생각에 빠지는 캐릭터는 자존감에 타격을 입을 가능성이
 높다.
• **애정과 소속의 욕구** 사기 때문에 캐릭터의 재정 상태가 악화되는 경우, 캐릭터
 에게 개입해 재정적인 지원을 해야 하는 친지가 분노를 표하면서 관계가 악
 화될 수 있다.

- **안전 욕구** 사기는 캐릭터의 재정을 고갈시키고 미래의 안전을 위태롭게 할 뿐 아니라 현재의 안전 역시 훼손할 수 있다. 무해한 상황조차 캐릭터에게는 속임수와 부정처럼 보이기 때문이다.

대처에 도움이 되는 긍정적인 특성

적응 능력, 조심성, 절제력, 근면함, 인내, 보호하려는 성향, 지략, 책임감, 분별력, 검약

| 긍정적인 결과 |

- 사기의 징후를 인식하고 앞으로 사기를 피할 수 있게 된다.
- 다른 사람을 교육시켜 사기를 당할 운명에서 벗어나게 돕는다.
- 사법 시스템을 통해 사기꾼들을 법정에 세운다.
- 특정 기술(소프트웨어 설계)을 이용해 사기꾼을 방지하고 사기 탐지율을 높이는 도구와 자원을 개발한다.
- 후회와 자책을 극복하고 삶의 긍정적인 면에 집중하기로 마음먹는다.

심문을 받다 Being Taken in for Questioning

사례	• 사고나 범죄를 목격한 캐릭터가 보고서를 작성해야 한다.
	• 살해당한 친구나 친척과 마지막으로 만난 날에 관해 질문을 받는다.
	• 범죄 현장에 얼마나 가까이 있었는지 심문을 받는다.
	• 일상적인 교통 검문 때 경찰관이 캐릭터에게 질문을 한다.
	• 전에 진술했던 정보가 분명치 않아 캐릭터가 다시 소환된다.
	• 친한 친구나 동업자가 저지른 범죄에 관해 심문을 받는다.
	• 범죄가 성립될 가능성이 있는 사건에 대한 질문을 받는다(가령 캐릭터의 교수가 성적 학대로 조사를 받고 있는 경우).

사소한 문제
- 심문 때문에 회사에 지각한다.
- 심문을 받는 중에 아이를 봐줄 사람을 구하고 비용을 지불해야 한다.
- 친구와의 약속을 지키지 못하게 되거나 예정 중이었던 외출을 못 하게 된다.
- 친지의 유죄를 입증하는 증거를 제공해야 한다.
- 법 집행기관에 대한 신뢰를 잃는다.
- 자신이 범죄 수사에 관여되어 있다고 다른 사람에게 설명해야 한다.
- 가십거리가 된다.
- 심문의 긴장감 때문에 캐릭터가 유죄인 것처럼 보이거나 증언이 불확실한 것처럼 비친다.
- 심문으로 나쁜 기억이 되살아난다(과거에 경찰과 나쁜 경험이 있는 경우).
- 교통문제가 발생해 캐릭터가 약속을 지키지 못한다.

초래할 수 있는 심각한 결과
- 캐릭터가 피로감이나 계속된 위협으로 인해 세부사항을 뒤섞어 말하는 통에 의심을 사게 된다.
- 캐릭터가 자신이 목격한 것을 두고 거짓말을 하다 발각된다.
- 무고한 캐릭터가 다른 불법 행위에 대해 뭔가 실언을 해버린다.

173

- 수사관이 캐릭터의 말을 이용해 (캐릭터에게 불리한 쪽으로) 이야기를 조작한다.
- 위험한 재판의 핵심 증인으로 증언하라는 압력을 받는다.
- 캐릭터가 이미 자신에 대해 결론을 내린 수사관을 상대한다.
- 사건에 연루된 누군가로부터 캐릭터나 캐릭터의 가족이 위협을 받는다.
- 변호사가 무능하거나 부도덕하다.
- 누군가 캐릭터의 신뢰성을 떨어뜨리려 캐릭터의 과거를 언론에 공개한다.
- 캐릭터의 과거 행동을 알고 있는 친지들이 캐릭터와 사건의 연관성에 대해 최악의 상황이 닥치리라 생각한다.
- 캐릭터의 판단력 부족으로 상황이 악화된다(경찰본부에서 눈에 크게 띄거나 경찰을 뇌물로 매수하려 하는 등).
- 체포되어 기소당한다.
- 범죄 혐의가 있는데 혐의를 벗자 앞으로 범죄 행위를 계속할 용기가 생긴다.

생길 수 있는 감정	동요, 분노, 불안, 혼란, 반항심, 좌절, 두려움, 당혹감, 두려움, 허둥거림, 죄의식, 위협감, 신경과민, 무력감, 울화, 경멸, 의기양양함, 망연자실, 반신반의, 근심, 취약하다는 느낌, 걱정

생길 수 있는 내적 갈등	잘못한 일이 전혀 없는데도 불구하고 겁을 먹는다.일어난 일에 대한 자신의 기억이 의심스럽다.자신이 내린 결정이나 관여한 일을 후회한다.범죄를 막지 못한 것에 죄책감을 느낀다.변호사에게 도움을 청하고 싶지만 그러면 유죄로 보이지 않을까 두렵다.심문을 받는 일이 자신의 평판에 미칠 영향이 걱정스럽다.심문을 받는 이유를 알아내기 위해 애쓴다.사실을 말하고 싶지만 특정 정보는 숨겨야 한다.증언을 바꾸라는 위협이나 요구에 굴복하고 싶은 유혹을 받는다.

- 피해망상에 시달린다(항상 감시당하는 느낌이다).
- 자신이 목격한 사항에 대해 거짓말을 해야 하는 상황에서 설득력 있는 거짓말을 지어내기 위해 필사적으로 노력한다.
- 유죄인 캐릭터가 자신의 흔적을 충분히 숨겼는지 우려한다.
- 자신이 진실을 말하고 있는지 미덥지 않다.
- 자신의 증언이 다른 사람의 인생을 망칠 것이라는 사실 때문에 부담스럽다.

상황을 악화시킬 수 있는 부정적인 특성

남의 속을 긁는 성향, 무관심, 대립하는 성향, 통제 성향, 부정직함, 무례함, 회피 성향, 망각, 충동적 성향, 부주의함, 감정 과잉, 편견, 요령 없음, 소통부족, 비협조적인 성향, 폭력성

기본 욕구에 미치는 영향

- **자아실현 욕구** 심문 상황에서 도덕적 규범을 따랐는데 정의가 실현되지 않는 것을 본 캐릭터는 자신이 지켜왔던 가치관과 신념 체계에 의문을 품기 시작할 수 있다.
- **존중과 인정의 욕구** 친구나 사랑하는 사람이 캐릭터의 유죄 여부를 놓고 성급한 판단을 내리는 경우, 캐릭터를 하찮게 여기기 시작할 것이다. 다른 유죄 당사자(가령 사기 혐의로 조사를 받고 있는 회사의 직원)와 가까이 있다는 사실만으로도 캐릭터의 평판이 손상을 입을 수 있다.
- **애정과 소속의 욕구** 친구나 가족이 캐릭터의 행동 방침에 동의하지 않거나 캐릭터가 특정 정보를 비밀로 유지하고 싶어 하는 경우, 이들과의 관계에 긴장이 감돌 수 있다.
- **안전 욕구** 비밀을 지키기 위해 무슨 짓이라도 할 폭력적이거나 절박한 가해자가 사건에 연루된 경우, 캐릭터와 캐릭터의 가족이 위험에 처할 수 있다.

대처에 도움이 되는 긍정적인 특성

분석력, 차분함, 조심성, 자신감, 협조적인 성향, 예의, 외교술, 겸손, 남의 말을 잘 듣는 성향, 통찰력, 낙관적인 성향, 직관력, 끈기, 설득력, 책임감, 지혜로움

긍정적인 결과

- 모든 혐의를 벗는다.
- 정보를 제공해 범죄자가 체포된다.
- 캐릭터의 증언으로 더 이상의 피해가 발생하지 않게 된다.
- 경찰력, 그리고 정의에 대한 이들의 헌신에 새삼 존경심을 느끼게 된다.
- 시스템의 불평등이나 불공정함을 목격하고 변화를 위해 노력한다.
- 목격한 범죄 관련 위험으로부터 스스로를 보호하기 위한 조치를 취한다.

악천후 Bad Weather

사례
- 예상치 못한 폭풍우를 만났는데 피할 곳이 없다.
- 결혼식과 같이 중요한 행사가 있는 날에 날씨가 나쁘다.
- 산사태로 진흙더미가 도로를 쓸어버렸다.
- 폭우가 그치지 않아 강물이 범람해 건너기가 위험해졌다.
- 안개가 고속도로를 가려 통행이 위험하다.
- 토네이도나 허리케인 등을 만나 꼼짝도 못한다.
- 눈보라가 닥치는데 연료나 식료품이 떨어졌다.
- 빙판길이라 여행이 불가능해진다.

사소한 문제
- 악천후로 인한 피해를 막기 위해 재빨리 물품을 덮거나 밖으로 옮겨야 한다.
- (창문을 닫고, 연료용 장작을 모아두고, 양초나 랜턴을 준비하는 등) 집에서 악천후를 대비해야 한다.
- 좌절과 불안과 근심을 겪는다.
- 음식이 부족하다거나 뭔가를 말리기도 어려울 만큼 너무 습해서 불편하다.
- 교통편이나 여행 일정이 지연되어 이동이 늦어진다.
- 경쟁에서 선점했던 고지 등 이득을 잃게 된다.
- 자동차나 배를 타고 이동하다 악천후로 가려진 장애물에 부딪친다.
- 계획을 취소하거나 다시 세워야 한다.
- 악천후로 여행이 더욱 위험해진다.
- 정치 집회나 스포츠 행사 등 행사 시작 시간을 조정해야 한다.
- 날씨가 좋아지기를 기다리느라 가던 길을 멈추고, 고립된 장소에 머물러야 한다.
- 라디오를 듣지 못하거나 인터넷을 할 수 없어 날씨 상황 추이를 알 수가 없다.
- 날씨 때문에 해야 할 일을 하지 못하거나 약속을 지킬 수 없다.
- 날씨가 풀려 여행을 재개할 수 있을 때까지 음식과 숙박비를 내야

한다.
- 악천후를 피해 낯선 곳에서 낯선 사람들과 함께 있어야 한다.
- 결혼식이 연기된다.

초래할 수 있는 심각한 결과	- 도움을 받을 수 없는 외딴 곳에서 부상을 당한다. - 폭풍에 길을 잃는다. - 위험한 것과 가까운 곳으로 피신한다(토네이도, 산불, 분출하는 화산 등). - 도로 상황이 악화되어 자동차 사고가 난다. - 필요한 물품이 충분치 못한 상태에서 폭설을 만난다. - 위태로운 상황에 갇힌다(홍수지대에 갇히거나 물에 쓸려 내려갈 수 있는 다리에서 연료가 떨어지거나 산불에 갇히는 것 등). - 위기 상황을 탈출하다 친지들과 떨어지게 된다. - 집이나 자산에 손상을 입는다. 가령 폭풍에 나무가 쓰러져 캐릭터의 자동차를 덮친다. - 폭풍 피해로 지역사회에 새 고아원을 건립하는 일 같은 중요한 프로젝트가 차질을 빚는다. - 악천후가 지나가고 사랑하는 사람이 행방불명되었다는 사실을 알게 된다.
생길 수 있는 감정	동요, 근심, 패배감, 좌절, 각오, 실망, 좌절감, 향수, 희망, 안달, 신경과민, 압도당하는 느낌, 공황, 무력감, 체념, 자기연민, 반신반의, 근심, 걱정
생길 수 있는 내적 갈등	- 상황을 통제하고 싶지만 무기력하다. - 다른 사람들의 불안을 없애주고자 비관적인 생각과 공포를 숨긴다. - 날씨를 읽어내고 당장 결정을 내려야 한다. - 앞으로 나가는 것이 위험할지 지금 있는 곳에 머무는 것이 더 위험할지 판단을 내려야 한다. - 위험하다는 것을 알면서도 계속 리더 역할을 하고 싶은 유혹, 혹은 이득을 보고 싶다는 유혹이 든다.

- 위험을 피해 달아나고 싶지만 다른 사람들도 구해야 한다.
- 자신부터 보호해야 한다는 생각과 옳은 일을 하고 남을 도와야 한다는 생각이 갈등을 빚는다.
- 남들에게도 필요한 물건을 자기 혼자만 확보해 쓰고 싶다.
- 희생을 해야 한다는 것을 알지만 쉽지 않다. 가령 캐릭터가 불을 끄려는 시도를 포기하면 집이 망가지겠지만 안전한 곳으로 대피하려면 집을 포기해야 한다.

상황을 악화시킬 수 있는 부정적인 특성

통제 성향, 비겁함, 인내심 부족, 충동적 성향, 물질만능주의, 감정 과잉, 애정 결핍, 신경과민, 완벽주의, 비관적인 성향, 무모함, 잔걱정이 많은 성향

기본 욕구에 미치는 영향

- **애정과 소속의 욕구** 위험천만한 악천후 동안 불행한 일이 생기면 남은 가족들은 캐릭터가 사랑하는 가족을 더 잘 지키지 못했다고 원망할 수 있다. 이 경우 캐릭터는 더욱 깊은 내상을 입고 고립의 고통을 겪게 된다.
- **안전 욕구** 극단적 악천후는 캐릭터에게 안정감을 주는 것들(집, 일터, 가업, 자동차와 자산 등)을 파괴할 수 있다. 그 때문에 캐릭터의 안정감도 무너지지만 사라진 것들을 복구하느라 경제적 어려움까지 겪을 수 있다.
- **생리적 욕구** 특정 악천후의 위험 때문에 캐릭터의 목숨이 위험해지거나 살아가는 데 필요한 자원을 모조리 잃을 수도 있다.

대처에 도움이 되는 긍정적인 특성

적응 능력, 차분함, 조심성, 결단력, 절제력, 여유, 환대, 근면함, 영감을 주는 성향, 지적 능력, 내향적인 성향, 돌보는 성향, 끈기, 설득력, 철학적으로 사유하는 능력, 상황을 주도하는 성향, 보호하려는 성향, 지략, 책임감, 분별력, 검약

- 악천후를 한번 겪은 덕에 이후에 악천후를 다시 겪게 되면 더욱 능동적으로 대비할 수 있게 된다.
- 악천후로 일이 지연된 덕에 캐릭터가 위험이나 재난을 벗어난다. 가령 홍수로 물이 갑자기 불어난 탓에 캐릭터가 전투에 나가지 못하게 되어 목숨을 건진다.
- 캐릭터가 악천후 경험을 통해 갈등을 치유하거나, 함께 악천후를 대피했던 사람과 친밀한 관계가 되거나 공통 분모를 찾게 된다.
- 악천후를 이용하여 적의 계획을 아수라장으로 만든다.
- 악천후로 인한 지연 덕에 캐릭터가 중요한 일을 두고 상대의 마음을 바꿀 시간을 벌게 된다.
- 캐릭터가 악천후 때 뭔가 기여를 한 덕에 인정을 받는다.

어떤 운명에 내몰리다

Being Pushed Toward
a Specific Destiny

사례
- 가업을 이어받으리라는 기대를 받는다.
- 특정 학교로 가거나 특정 진로를 선택하라는 부모의 압력을 받는다.
- 통치자의 집안에서 태어난다.
- 다른 사람들이 캐릭터에게 특정인과 결혼하라고 강요한다.
- 예언을 실현해줄 사람이라는 기대를 받는다.

사소한 문제
- 자신이 원하는 것을 포기해야 한다.
- 지나친 간섭을 받고 간섭에 따라 결정을 내려야 한다.
- 누군가 지켜보고 감시한다.
- 정해진 운명을 받아들이기를 기대하는 사람들에게 맞서야 한다.
- 기대를 따르기를 거부하다 다른 사람들의 (정서적, 재정적) 지원을 잃는다.
- 미래의 일을 두고 사랑하는 사람들과 싸우고 언쟁한다.
- 죄책감 때문에 힘들어 한다.
- 자신만의 길을 선택한 캐릭터의 결정을 두고 다른 중요한 사람이 비난을 받는다.
- 대중의 경멸이나 비판을 받는다.
- 이해 당사자들이 불쾌해한다.
- 자신의 운명을 다른 누군가에게 넘겨줘야 한다.

초래할 수 있는 심각한 결과
- 대인관계를 마음대로 선택할 수 없다.
- 부모의 요구에 따라 이루어진 연애 관계에서 힘들어한다.
- 캐릭터가 압력에 굴복하기를 거부하면서 관계에 균열이 생긴다.
- 요구를 따르지 않은 벌로 재정 지원이 아예 끊긴다.
- 수용하기로 되어 있는 운명을 캐릭터가 공개적으로 비난하거나 포기하면서 위험이 발생한다.
- 이해관계자들이 캐릭터를 비방한다.

181

- 캐릭터가 운명을 거부한 탓에 가문이 사업을 잃거나 대를 잇지 못하게 된다.
- 사랑하는 사람과 멀어지거나 버림받는다.
- 신체적 위협을 받거나 피해를 입는다.
- 굴복하기보다는 집을 떠나 용감하게 노숙 생활을 한다.
- 자신이 부적합하다는 사실을 증명하기 위해 의도적으로 자기 파괴적 행동을 한다.
- 갇혀 있다는 느낌이 들고 우울증이 생긴다.
- 압력을 감당하려 불량한 행동에 빠진다.
- 자살한다.

생길 수 있는 감정	불안, 씁쓸함, 갈등, 반항심, 부정, 우울함, 절망, 불만, 무력감, 두려움, 좌절감, 죄의식, 외로움, 압도당하는 느낌, 무력감, 꺼리는 마음, 울화, 체념, 자기혐오, 창피함, 고통스러움

생길 수 있는 내적 갈등	• 선택할 자유를 원하면서도 그런 생각이 이기적인 게 아닐까 걱정한다. • 자신이 원하는 것과 다른 사람이 원하는 것 사이에서 갈등한다. • 이 상황에서 벗어날 방법이 보이지 않는다. • 조건부인 사랑이라도 받기 위해 애쓴다. • 자유로워지고 싶지만 다른 사람에게 자신의 결정이 옳다는 것을 입증해야 할 것 같다. • 아무 말도 할 수 없고 무력하다는 생각이 든다. • 의무에 대해, 그리고 개인의 선택이 그 때문에 어느 정도나 좌우될 수 있는지를 두고 고민한다. • 자존감 저하, 그리고 자신이 대상화된다는 사실이 괴롭다. • 자신에게 솔직하고 싶지만 진짜 감정이나 생각을 숨겨야 한다. • 혈통이든 예언이든 다른 무엇 때문이든 이런 운명을 강요하는 사람이나 세력이 원망스럽다. • 캐릭터가 자신의 상황에 아이들이나 다른 중요한 사람을 끌어넣는 게 두려워 애초에 아이를 갖거나 결혼 등의 의미 있는 관계를

원하지 않는다.

상황을 악화시킬 수 있는 부정적인 특성

통제 성향, 부정직함, 신의를 저버리는 성향, 남을 잘 믿는 성향, 적대감, 위선, 충동적 성향, 우유부단함, 게으름, 순교자인 양하는 태도, 반항심, 분개, 완고함, 굴종적인 성향, 소심함, 소통부족, 부도덕함, 의지박약

기본 욕구에 미치는 영향

- **자아실현 욕구** 자신이 원하지 않는 길을 강요당한다면 캐릭터가 성취 욕구를 실현하는 일은 불가능해진다.
- **존중과 인정의 욕구** 요구받는 운명에서 벗어날 수 없는 캐릭터는 스스로 길을 개척할 수 없는 나약한 존재로 자신을 보게 되고 남의 말에 끌려다니게 된다.
- **애정과 소속의 욕구** 운명을 강요당하는 상황에 처한 캐릭터는 사람들과 친밀한 관계를 유지하는 데 어려움을 겪을 수도 있다. 자신과 인연을 맺는 사람들까지 자신처럼 암울하거나 위험한 미래로 끌어들이는 것이 두렵기 때문이다. 또한 순응하라는 압력은 애정 관계에 대한 불건전한 생각을 불러일으킬 수 있고, 사랑은 조건을 전제로 하는 게 아니라는 진실을 캐릭터가 바로 보기 어렵게 만들 수 있다.
- **안전 욕구** 캐릭터가 자신의 운명에서 벗어나기로 선택한다면 다른 사람들이 캐릭터를 표적으로 삼거나 해를 입힐 수 있다.

대처에 도움이 되는 긍정적인 특성

적응 능력, 모험심, 굳은 심지, 자신감, 용기, 창의성, 결단력, 외교술, 정직성, 독립심, 근면함, 영감을 주는 성향, 낙관적인 성향, 사색적 성향, 설득력, 혼자 조용히 있는 성향, 상황을 주도하는 성향, 지략

긍정적인 결과

- 다른 사람도 스스로를 위해 일어설 수 있도록 캐릭터가 영감을 전하게 된다.

- 남이 강요한 운명을 따랐을 때보다 자신이 선택한 길에서 더 많은 성공을 거둔다.
- 기대의 악순환을 깬다.
- 동일한 압력을 받고 있는 다른 사람을 보호해준다.
- 진정으로 열의를 쏟을 일을 찾고 그 일에 자신이 탁월하다는 사실을 발견한다.
- 개인의 자유를 제한하는 시스템을 사람들이 알도록 해준다.
- 캐릭터의 자기옹호로 인해 캐릭터의 부모는 자신들이 너무 통제가 심했다는 사실을 깨닫고, 관계가 깨지기 전에 복구된다.
- 캐릭터가 외부 압력이 아닌 자신의 선택으로 운명을 받아들인다.

억류되다 **Being Captured**

사례

- 납치당한다.
- 인질이 된다.
- 적군에게 포로로 붙잡힌다.
- 법 집행기관에 체포된다.
- 누군가에게서 탈출했지만 다시 붙잡힌다.

사소한 문제

- 가족, 친구, 일상의 편안함이 그립다.
- 사랑하는 사람에게 현재 상황을 알릴 방법이 없다.
- 신체적, 정신적, 정서적 피해가 지속된다.
- 자신이 어디 있는지 알지 못한다.
- 잠을 잘 수 없다.
- 사랑하는 사람들이 캐릭터가 어디 있는지 무슨 일을 겪고 있는지 알지 못한다.
- 납치범의 심기를 거스르지 말아야 한다.
- 납치범이 누구이고 동기가 무엇인지 알아내려 애쓴다.
- 납치범이 얻으려는 정보를 보호해야 한다.
- 붙잡힌 상태에서 벗어날 방법을 찾아야 한다.
- 다른 사람들의 사기를 떨어뜨릴 선동을 하라는 강요를 받는다.
- 안전하게 석방되기 위해서는 납치범에게 몸값을 지불해야 한다.
- 납치범에 대한 정보를 알아냈지만 활용할 수 있는 사람에게 전달할 수 없다.

초래할 수 있는 심각한 결과

- 맞서 싸우다 부상당한다.
- 풀려나는 데 필요한 자원이 부족하다(몸값, 영향력 등).
- 친구나 사랑하는 사람도 잡혀왔다는 사실을 알게 된다.
- 안전하게 탈출하기 위해서나 사랑하는 사람을 보호하기 위해 민감한 정보를 포기한다.
- 구조대가 찾아올 수 없는 숨겨진 장소로 이동하게 된다.

- 중요한 의료적 처치를 거부당한다.
- 외상 후 스트레스 장애가 발생한다.
- 성공 가능성이 희박한데 탈출을 시도한다.
- 음식, 물, 의류, 잘 곳 같은 필수 자원을 공급받지 않는다.
- 정보 때문에 고문을 당한다.
- 실험을 당한다.
- 성폭행을 당한다.
- 살해당한다.

생길 수 있는 감정	불안, 배신감, 씁쓸함, 갈등, 혼란, 패배감, 자기방어, 반항심, 우울함, 절망, 좌절, 의심, 두려움, 향수, 안달, 위협감, 외로움, 공황, 무력감, 고통스러움, 반신반의, 취약하다는 느낌, 경계심
생길 수 있는 내적 갈등	납치범에 대한 두려움을 숨기려고 애쓴다.고립감에 몸부림친다.정신 건강이 악화되거나 정신이 무너진다.희망이 흔들리면서 힘들어한다.자원이나 자유를 얻기 위해 도덕성이나 안전을 희생시킬지 고민한다.살아남기 위해 도덕률을 어겨야 한다는 사실에 죄책감을 느낀다.무력감을 느끼면서도 다른 포로들의 기운을 북돋아주기 위해 숨겨야 한다.자신의 석방을 위해 희생할 것(몸값 지불, 사악한 정치범 석방 등)이 있다는 사실에 괴로워한다.캐릭터에게 전해지는 정보(사랑하는 사람, 조국의 상황 등)가 정확한지 알 수 없다.절망감 때문에 굴복하고 싶은 마음이 든다.심문을 받는 중에 거짓말을 하고 싶지만, 납치범이 사실을 얼마나 알고 있는지 모른다.외상 후 스트레스 장애 증상을 홀로 참아내야 한다.다른 포로와 친구가 되고 싶지만 죽거나 끌려갈 수 있는 사람과 가

까워지고 싶지 않다.

상황을 악화시킬 수 있는 부정적인 특성

대립하는 성향, 통제 성향, 비겁함, 신의를 저버리는 성향, 어리석음, 남을 잘 믿는 성향, 적대감, 충동적 성향, 부주의함, 편집증적 성향, 비관적인 성향, 지나치게 밀어붙이는 성향, 반항심, 무모함, 이기심, 부도덕함, 장황함, 변덕, 의지박약

기본 욕구에 미치는 영향

- **존중과 인정의 욕구** 캐릭터가 갇혀 있으면서 마치 물건인 양 취급을 받는 경우, 캐릭터는 자신감뿐 아니라 자신의 가치를 인식하는 방식에 있어서도 부정적인 영향을 받게 된다.
- **애정과 소속의 욕구** 동료 포로가 살해되는 경우, 캐릭터는 자신이 아끼는 사람들을 잃는 트라우마를 다시는 겪지 않기 위해 새로운 관계를 맺는 일을 피할 수 있다.
- **안전 욕구** 억류 경험은 캐릭터에게 안전하고 예측 가능한 환경을 잃는 상황으로 이어질 수 있다. 스트레스가 많고 위험이 큰 상황에서 캐릭터의 정신 건강 역시 고통을 겪을 수 있다.
- **생리적 욕구** 억류한 자가 협조를 강요하느라 음식과 물과 쉼터를 제공하지 않으면 캐릭터는 기본 욕구를 채우지 못할 수 있다.

대처에 도움이 되는 긍정적인 특성

경각심, 조심성, 굳은 심지, 매력, 협조적인 성향, 용기, 외교술, 절제력, 신중함, 집중력, 고결함, 통찰력, 인내, 애국심, 직관력, 끈기, 설득력, 지략, 영성, 이타적인 성향

긍정적인 결과

- 가까스로 탈출한다.
- 구출된다.

- 신앙을 쇄신하거나 새로 발견한다.
- 스트레스가 엄청난 환경 속에서 우정을 발견한다.
- 자신의 강점을 발견한다.
- 미래에 유사한 결과로 이어질 수 있는 상황을 방지한다.
- 간과되거나 잊힌 사람에 대한 공감 능력이 커진다.
- 트라우마를 경험한 다른 사람들에게 영감을 주고 그들을 도와준다.
- 그동안 자신에게 있는 줄 몰랐던 신중함과 회복력을 발견한다.

예상치 못한
임신

An Unexpected Pregnancy

일러
두기

부모가 되는 일은 한 사람의 인생을 근본적으로 바꾸어놓는 엄청난 책임이 따르는 사건이다. 따라서 원하지 않거나 계획하지 않았던 임신은 훨씬 더 큰 혼란으로 부모와 조부모, 그리고 이야기에 등장하는 다른 사람들에게까지 온갖 현실적인 문제를 유발한다. 이야기상에서 예상치 못한 임신이라는 종류의 갈등을 더할 생각을 하고 있다면 다음의 사례를 참고하길 바란다.

사례

- 십 대의 임신
- 장성한 자식을 내보낸 후의 뒤늦은 임신
- 성폭력 생존자의 임신
- 이미 대가족과 사는 상황에서의 임신
- 빈곤 가정의 임신
- 이제 막 꿈에 그리던 직장에 들어간 여성의 임신
- 남편이 방금 해고당한 상황에서 아내의 임신
- 아이의 아버지가 누군지 모르는 임신

사소한
문제

- 불편함을 초래하는 신체적 증상.
- 아이를 낳을지 말지 결정을 내릴 때까지 임신 사실을 숨겨야 한다.
- 사람들에게 임신 사실을 알려 가십거리가 된다.
- (고등학교 졸업이나 여행 등) 중요한 계획을 미뤄야 한다.
- 독립했던 캐릭터가 다시 부모와 한집에 살아야 한다.
- 미래의 불확실성 때문에 승진 같은 좋은 기회를 거절해야 한다.
- 친구나 지인들에게 재단을 당하거나 비난 받는다.
- 가족의 생각과 달리 임신 중절을 고려한다.
- 임신 중절을 고려하지만 터놓고 말할 사람이 아무도 없다.

초래할 수 있는 심각한 결과	• 지원해줄 사람들이나 체계가 아예 없다.

초래할 수 있는 심각한 결과

- 지원해줄 사람들이나 체계가 아예 없다.
- 산모가 입원을 해야 하거나 직장을 그만둬야 할 만큼 임신 관련 증상이 심하다.
- 임신한 캐릭터가 부모나 파트너에게 거절당한다.
- 태아의 안전 때문에 필요한 약 복용을 중단해야 한다.
- 암 진단을 받았는데 아이를 낳을 때까지 치료를 시작할 수가 없다.
- 임신이 성폭력으로 인한 것이라 상담을 받아야 하는데 받을 수가 없다.
- 캐릭터가 유명인사인데 임신 중단을 결정하는 바람에 대중의 분노를 산다.
- 캐릭터가 임신 중단을 결정했다는 이유로 가족이나 교회 등 집단에서 회피 대상이 된다.
- 임신 중단으로 패혈증이나 생명을 위협하는 다른 위급한 상태가 유발된다.
- 태아나 산모의 생명을 위협하는 합병증이 생긴다.
- 임신 중단을 했는데 평생 가책에 시달린다.
- 캐릭터가 자신의 의지에 반해 임신을 지속해야 한다.

생길 수 있는 감정

불안, 근심, 부정, 우울함, 좌절, 각오, 상심, 두려움, 당혹감, 두려움, 죄의식, 수치심, 외로움, 쓸쓸함, 압도당하는 느낌, 공황, 후회, 꺼리는 마음, 슬픔, 자기연민, 창피함, 충격, 취약하다는 느낌, 걱정

생길 수 있는 내적 갈등

- (임신 중단, 임신 지속, 입양 등) 해야 할 일을 놓고 윤리적 딜레마가 생긴다.
- 아이를 키울 경제적 형편이 되는지 걱정스럽다.
- 다른 사람들이 사실을 알게 되면 어떻게 생각할지 우려가 된다.
- 불안과 공황 장애 때문에 괴롭다.
- 호르몬 변화로 인한 기분 변화 때문에 힘들다.
- 임신 사실을 숨겨야 하지만 털어놓고 싶다.
- 아무에게도 말하지 못하고 혼자 지고 가야 한다.
- 캐릭터가 도덕적으로 옳지 못하다고 느끼거나 하고 싶지 않은 일

을 해야만 한다.
- 예상치 못한 임신이라는 힘든 상황 때문에 태아에게 복잡한 감정이 든다.

상황을 악화시킬 수 있는 부정적인 특성

무관심, 유치함, 회피 성향, 경박함, 무지, 충동적 성향, 우유부단함, 무책임함, 감정 과잉, 애정 결핍, 신경과민, 비관적인 성향, 제멋대로인 성향, 신경질적인 성향, 비협조적인 성향, 앙심, 의지박약

기본 욕구에 미치는 영향

- **자아실현 욕구** 캐릭터에게 원대한 꿈이 있는데 갑자기 임신을 하게 되면 계획에 차질이 생긴다. 영원히 꿈을 좇지 못할 수도 있다. 임신과 출산으로 인해 전문가나 창작자가 되는 꿈을 이루지 못하는 경우, 캐릭터는 인생 전반에서 결핍감을 느낄 수 있다.
- **존중과 인정의 욕구** 타인들이 캐릭터의 임신 관련 선택을 창피해하거나 지지하지 않는다고 말하는 경우, 캐릭터의 존중 및 인정 욕구가 타격을 입는다.
- **애정과 소속의 욕구** 캐릭터의 파트너나 부모나 다른 중요한 친지가 캐릭터를 버리거나 임신 문제를 회피하면 지원과 지지가 절실할 때 캐릭터가 고립된다.
- **안전 욕구** 산모의 안전을 위협하는 상황은 매우 다양하다. 몸져눕거나 입원이 필요한 것과 같은 임신과 관련한 심각한 증상 혹은 태아의 건강을 위협하는 합병증, 임신 중 집에서 쫓겨나거나 직장을 잃거나, 심지어 아기 아빠가 엄마와 아기를 위험에 빠뜨릴 만큼 강력한 적을 두고 있을 수도 있다.
- **생리적 욕구** 의료 기술의 발전으로 현대에 와서 임신과 출산은 과거에 비해 상대적으로 크게 위험하진 않지만, 아직도 특정 상황에서는 위험이 따르기도 한다. 산모가 신체적, 정신적으로 특정한 질환이 있을 때, 특정 지역에 살 때, 혹은 심각한 합병증이 생기거나 의료 혜택을 받을 수 없는 경우에 더욱 그렇다.

야심, 차분함, 독립심, 신의, 돌보는 성향, 사색적 성향

긍정적인 결과

- 부모로서 역할을 하고 시련을 거치면서 성숙해지고 성장한다.
- 자립을 배운다.
- 캐릭터가 자신의 신념을 지킨다.
- 타인의 필요를 우선시하는 법을 배운다.
- 캐릭터가 자신이 생각보다 역량이 있다는 사실을 발견한다.

원하는 목표를
이루지 못하다

Not Achieving a Coveted Goal

사례

- 프로 스포츠 팀에 들어가지 못한다.
- 꿈꾸던 일자리를 얻지 못한다.
- 아이를 가질 수 없다.
- 꿈꾸던 대학에 합격하지 못한다.
- 선거에서 진다.
- 관계가 제대로 이어지지 못하게 된다.
- 엘리트 대회나 시합에서 1등을 놓치고 2등을 차지한다.
- 초청을 받아야 가입할 수 있는 모임에 들어가지 못한다.
- 학위를 취득하기 전에 대학을 중퇴한다.
- 사업에 실패한다.
- 과거의 잘못을 고치거나 화해를 할 수가 없다.

**사소한
문제**

- 계획과 기대치를 조정해야 한다.
- 관련된 재정 투자가 손실을 입는다.
- 다음에 올 일이 무엇이건 만족하지 못한다.
- 당혹감을 느낀다.
- 다른 사람에게 실패에 대해 설명해야 한다.
- 목표를 추구하는 데 소요된 시간이 낭비라는 생각이 든다.
- 다른 사람들의 실망이 부담스럽다.
- 목표를 달성할 수 있었던 다른 사람들이 부럽다.
- 캐릭터가 이루고 싶었던 것을 이룬 친구들이 주위에 있어 어색하고 껄끄럽다.
- 자신이 추구했던 목표와 관련된 사람들 혹은 일을 피하기 위해 습관을 바꾼다.
- 호의는 갖고 있지만 도움이 되지 않는 다른 사람들의 위로를 감당해야 한다.

193

초래할 수 있는 심각한 결과	• 열정을 쏟았던 취미나 활동을 하면서 느꼈던 기쁨을 잃는다.
	• 큰 꿈을 꾸거나 위험을 감수하는 일을 꺼리게 된다.
	• 하던 일에 심드렁해져 성취도도 떨어진다.
	• 목표에 너무 매여 있어 정체성을 상실한다.
	• 신을 원망하고 신앙을 잃는다.
	• 미래의 목표를 무너뜨리는 파괴적인 자기 의심과 가치관 손상이 생긴다.
	• 캐릭터에게 진심어린 애정이 없는 파트너가 캐릭터가 유명해지거나 부자가 될 수 없다는 사실을 깨닫고 결별한다.
	• 달성 불가능한 성공에 대한 비현실적 몽상을 버리지 못한다.
	• 강요에 의해 목표를 달성하기로 한다.
	• 다른 활동으로 옮겨갈 수가 없다.
	• 실패에 대처하기 위해 자기 파괴적이 되어 중독이나 건강하지 못한 관계를 수용하게 된다.
	• 정서적 상처를 입는다.
	• 공황이나 불안 장애가 생긴다.
	• 우울증에 빠진다.
생길 수 있는 감정	수용, 분노, 괴로움, 배신감, 씁쓸함, 혼란, 패배감, 자기방어, 부정, 우울함, 절망, 각오, 상심, 환멸, 불만, 의심, 당혹감, 비애, 죄의식, 불안정한 상태, 갈망, 공황
생길 수 있는 내적 갈등	• 자기 의심과 불안감으로 힘겨워한다.
	• 다른 결과가 나올 수도 있지 않았을까, 다르게 행동할 수도 있지 않았을까 하는 생각에서 벗어나지 못한다.
	• 괴로움과 싸운다.
	• 다른 사람을 실망시켰다는 사실에 책임감을 느낀다.
	• 결과를 인정하지 못해 괴롭다(결과를 인정하고 새로 시작해야 하는데 그러지 못한다).
	• 꿈을 놓지 못한다.
	• 슬퍼해야 하는데 별로 그럴 필요를 느끼지 못하겠고 그다지 큰일

이라는 생각도 들지 않는다.
- 타인의 희생을 헛된 것으로 만든 게 아닐까 하는 죄책감이 든다.
- 단 한 번뿐인 기회를 놓쳐 다시는 행복을 얻을 수 없을 것이라 믿는다.
- 새 출발을 하고 싶지만 어떻게 해야 할지 모르겠다.

상황을 악화시킬 수 있는 부정적인 특성

무관심, 냉소적인 태도, 어리석음, 불안정한 상태, 합리적이지 않은 성향, 질투, 강박적인 성향, 완벽주의, 분개, 자기 파괴적인 성향, 양심, 내성적인 성향

기본 욕구에 미치는 영향

- **자아실현 욕구** 행복과 정체성이 실패로 돌아간 목표에 묶여 있는 캐릭터는 그보다 낮은 목표로는 만족하기 어려울 것이다.
- **존중과 인정의 욕구** 어느 정도의 적성이나 재능이 필요한 목표인 경우, 실패는 캐릭터로 하여금 자신의 능력을 의심하게 만들어 자존감에 영향을 미칠 것이다. 다른 사람들이 캐릭터의 재능을 그의 가치를 평가하는 기준으로 여기는 경우, 그들 역시 캐릭터를 얕보게 될 수 있다.
- **애정과 소속의 욕구** 캐릭터가 목표를 달성할 수 없다는 이유로 친구나 가족이 캐릭터를 비난하거나 등을 돌리는 경우, 캐릭터의 소속감은 위협받게 될 것이다.
- **안전 욕구** 이루어야 했던 목표가 경제적 안정성이나 건강이나 안전을 확보하는 능력에 관한 것일 경우, 목표를 달성할 수 있는 새 방법을 찾을 때까지 안전 욕구는 충족되지 않을 것이다.

대처에 도움이 되는 긍정적인 특성

적응 능력, 야심, 감사하는 태도, 굳은 심지, 자신감, 절제력, 겸손, 근면함, 낙관적인 성향, 끈기, 재능, 거리낌 없음

- 자신의 약한 지점을 인식하고 없앨 방법을 찾는다.
- 성공의 정의를 다시 생각하게 된다.
- 최고가 되지 못했어도 원하는 활동에 참여할 수 있는 다른 방법을 찾는다.
- 속도를 늦추고 일을 줄이면서 성취감을 얻는다.
- 자신의 가치가 재능으로 측정되지 않는다는 사실을 깨닫는다.
- 자신을 흥분시키는 또 다른 목표에 집중할 수 있게 된다.
- 성공이 인간 가치의 척도가 아니라는 사실을 깨닫는다.

유산하다

Having a Miscarriage

사례
- 임신 사실을 알게 되자마자 아이를 유산한다.
- 뱃속에 있던 쌍둥이 혹은 세쌍둥이를 잃는다.
- 아이를 유산해 유도분만을 해야 한다.
- 오랜 불임 끝에 얻은 아이를 유산한다.

사소한 문제
- 아이를 유산한 사실을 사람들에게 말해야 한다.
- 사람들이 꼬치꼬치 캐묻거나 어색한 질문을 한다.
- (아무도 임신 사실을 모르고 있던 경우) 아무 일도 없었던 것처럼 살아가야 한다.
- 유산했는데 형제자매나 가장 친한 친구는 임신 중이다.
- 좋은 뜻이지만 도움이 되지 않는 말을 듣는다(다음에는 잘 될 거야, 모든 일에는 다 이유가 있어 등).
- 몸을 추스르기 위해 일을 쉬어야 한다.
- 이런저런 일을 처리하기 위해 직장이나 학교를 쉬어야 하지만 그렇게 하기가 쉽지 않다.
- 당분간은 임신한 친구들을 피해야 한다.
- 준비가 되기도 전에 임신을 또 시도해야 한다는 부담을 느낀다.
- 파트너가 준비가 되기도 전에 캐릭터가 다시 임신을 시도하고 싶어 한다.
- 아기 선물을 잘 싸놓거나 반품해야 한다.
- 아이를 가지려는 시도가 실패해 돈을 낭비한 꼴이 된다.
- 공공장소에서 유산한다.

초래할 수 있는 심각한 결과
- 도와주는 사람 없이 혼자 유산한다.
- 유산이 캐릭터 탓이라고 비난받는다.
- 가족을 갖는 일을 포기한다.
- 유산 때문에 장기간 입원을 해야 하거나 엄청난 의료비가 발생하게 된다.

- 유산의 여파로 배우자나 파트너와 헤어진다.
- 불임 치료를 다시 받을만한 돈이 없다.
- 나이가 있는 캐릭터가 이제 더 이상 아이를 가질 수 없다고 절망한다.
- 유산된 아기의 어머니 혹은 아버지가 우울증에 빠진다.
- 유산 때문에 산모의 생명이 위험해진다.
- 유산이 캐릭터에게 있어서 해결되지 않는 감정의 상처가 된다.

생길 수 있는 감정	분노, 괴로움, 씁쓸함, 패배감, 부정, 우울함, 절망, 좌절, 각오, 상심, 실망, 불신, 낙담, 의심, 당혹감, 비애, 죄의식, 질투, 외로움, 갈망, 무력감, 안도감, 체념, 자기연민, 취약하다는 느낌

<div style="border-top: 1px solid"></div>

생길 수 있는 내적 갈등

- 자신이 이 유산에 책임이 있는 것 같다는 죄책감이 든다.
- 친구가 임신한 사실에 대해 질투하거나 화를 내고 싶지 않지만 멈출 방법을 모르겠다.
- 신앙의 위기를 겪는다.
- 다른 사람들이 유산을 한 사실에 대해 만족하리라는 것을 알게 되어 마음이 괴롭다.
- 유산에 대해 모르는 어린 자녀의 질문에 어떻게 대답해야 할지 모르겠다.
- 다시 시도하고 싶지만 두렵다.
- 캐릭터가 유산을 부모가 되어서는 안 된다는 신호로 받아들이고 의심하게 된다.
- 슬픔에 갇혀 있는 느낌이 든다.
- 끊임없이 고통을 상기하게 된다(육아 관련 TV 광고, 친구의 임신 소식, 텅 빈 아기방 등).
- 유산에 별다른 감정의 동요를 보이지 않는 파트너나 배우자를 원망한다.
- 임신 상황이 끝나 안도감을 느끼면서도 죄책감을 느낀다.
- 내심 원치 않은 임신이었기 때문에 유산이 된 게 아닌가 하는 책임감을 느낀다.

- (베이비샤워를 계획했던 날, 출산 예정일, 매년 생일이 되었을 때) 유산한 사실이 계속 떠올라서 고통스럽다.

상황을 악화시킬 수 있는 부정적인 특성

통제 성향, 냉소적인 태도, 충동적 성향, 합리적이지 않은 성향, 질투, 순교자인 양하는 태도, 신경과민, 강박적인 성향, 비관적인 성향, 자기 파괴적인 성향, 미신을 믿는 성향, 잔걱정이 많은 성향

기본 욕구에 미치는 영향

- **자아실현 욕구** 항상 가족을 원했지만, 가족을 만드는 데 어려움을 겪는 캐릭터는 자신의 꿈이 불가능한 것이라 느끼기 시작할 수 있다.
- **존중과 인정의 욕구** 부모의 역할에 자신의 가치와 자존감이 묶여 있는 캐릭터는 이러한 이정표를 달성한 사람들과 자신을 비교하면서 자신이 부족하다고 생각할 수 있다.
- **애정과 소속의 욕구** 파트너와 캐릭터의 관계가 이미 정서적 어려움을 겪고 있는 상황에서 유산과 불임을 겪을 경우, 이는 둘의 관계에 쐐기를 박는 엄청난 스트레스 요인이 될 수 있다.
- **안전 욕구** 유산으로 인해 부모 중 한 사람에게 정신 건강 문제가 발생하는 경우, 안전 욕구에 부정적 영향이 생길 수 있다.

대처에 도움이 되는 긍정적인 특성

적응 능력, 굳은 심지, 자신감, 여유, 객관성, 낙관적인 성향, 끈기, 영성

긍정적인 결과

- 유산을 겪은 후 자신을 돌보는 일이 얼마나 중요한지 깨닫게 된다.
- 치료 과정에서 캐릭터와 파트너의 사이가 더욱 돈독해진다.
- 고통을 겪는 중 자신이 혼자가 아니라는 사실을 알게 된다.
- 치료 과정 중 심리상담의 장점을 인식한다.

- 멋대로 재단당할 것이라고 예상한 순간 도움이나 지원을 받는다.
- 유산이라는 일반적 문제에 대한 지원이나 인식을 높이기 위해 노력한다.
- 원치 않은 임신이 끝나면서 캐릭터가 인생의 기회를 다시 얻게 된다.
- 입양을 통해 꿈을 이룬다.

이사를
가야 하다

사례

- 전근을 가게 된다.
- 재정적인 문제로 이사를 가게 된다.
- 별거나 이혼 때문에 이사를 가게 된다.
- 지역 사회의 구성원이 바뀌면서 더 안전한 곳으로 이사를 가야 한다.
- 양로원이나 의료시설 등 전문적인 관리를 제공하는 곳으로 거주 지를 옮긴다.
- 캐릭터가 살고 있는 건물에 법적 문제가 생기거나 안전에 관한 우려가 일어난다.
- 집을 잃게 된다.
- 어려움을 겪고 있는 가족을 더욱 잘 돌볼 수 있도록 이사를 간다.
- 도망쳐야 한다(적으로부터 탈출하기 위해, 경찰에 붙잡히지 않기 위해, 폭력적인 전 배우자나 애인에게서 벗어나기 위해).

사소한 문제

- 짐을 싸기 위해 여가 시간을 사용해야 한다.
- 이사가 맘에 들지 않아 화를 내는 아이들을 진정시켜야 한다.
- 은행 잔고 문제 때문에 이사하는 데 필요한 예산이 부족하다.
- 집을 팔 준비를 하다 대대적인 수리가 필요하다는 사실을 알게 된다.
- 새로 이사올 사람들에게 집을 보여주기 위해 불편한 시기에 집을 떠나야 한다.
- 소지한 귀중품을 줄이고 팔아야 한다.
- 약속, 휴일, 기타 맡은 일의 일정을 다시 잡아야 한다.
- 친구와 이웃에게 작별인사를 하기가 쉽지 않다.
- 전학을 가야 한다.
- 통근 시간이 늘어난다.
- 직장을 옮겨야 한다.

- 급히 이사를 가는 바람에 다른 사람들에게 폐를 끼친다(가령 미리 알리지 않고 직장을 그만두는 것 등).

<table>
<tr><td>초래할 수
있는
심각한
결과</td><td>
- 불안정한 관계를 회복하기 위해 이사를 갔지만 관계가 결국 파탄 난다.
- 아이들이 새로 전학 간 학교를 싫어하거나 그곳 아이들에게 괴롭힘을 당한다.
- 새로 얻은 직업이 마음에 들지 않는다(혹은 직업을 구할 수 없다).
- 새로 가게 된 집에 문제가 많다는 사실을 발견한다(배관 누수, 많은 해충 등).
- 새로운 동네가 안전하지 않거나 어떤 식으로든 바람직하지 않다는 사실을 깨닫는다(근처에 마약상이 있거나 공장을 건설 중인 경우).
- 양로원이 안전하지 않고 제대로 보살핌을 받을 만한 곳도 아니라는 사실을 발견한다(열악한 음식, 일에 지쳐 있거나 양면적인 태도를 지닌 간병인, 부족한 활동 시간, 잦은 약물 투여 실수 등).
- 옆집에 범죄자가 산다는 사실을 알게 된다.
- 새 주택담보 대출금을 계속 갚을 여력이 없다.
- 병 때문에 큰 어려움이 생기지만 주위에 기댈만한 사람이 없다.
- 새로 간 곳에서 만난 싫은 사람과 한 동네에 살 수 없어 다시 이사를 가야 한다.
</td></tr>
<tr><td>생길 수
있는
감정</td><td>근심, 갈등, 패배감, 각오, 실망, 좌절감, 죄의식, 향수, 희망, 외로움, 향수, 반신반의, 취약하다는 느낌, 걱정</td></tr>
<tr><td>생길 수
있는
내적 갈등</td><td>
- 이사가 자포자기 같아 인생의 실패자가 된 느낌이 든다.
- 사랑하는 사람들이나 자신을 필요로 하는 사람들과 멀어지게 되어 죄책감을 느낀다.
- 거주지를 옮긴 결정을 곱씹는다.
- 자존감이 낮아져 힘들다(이사 때문에 거주 환경이 전보다 열악해진 경우).
- 변화에 불안감을 느낀다.
</td></tr>
</table>

- 아이들이 이사에 어떻게 대처하고 있는지 걱정된다.
- 향수병과 씨름한다.
- 새집이나 새 동네가 불만스럽다.
- 가족이나 친구로부터 멀어져 고립된 느낌이다.
- 미래가 걱정스럽다.
- 과거 문제가 자신의 발목을 잡을 것이라는 생각을 떨쳐버릴 수 없다.

상황을 악화시킬 수 있는 부정적인 특성

통제 성향, 어수선함, 망각, 까다로움, 인내심 부족, 물질만능주의, 감정 과잉, 예민한 성향, 비관적인 성향, 소유욕, 편견, 산만함, 신경질적인 성향, 비협조적인 성향, 변덕

기본 욕구에 미치는 영향

- **존중과 인정의 욕구** 어쩔 수 없이 이사를 가야 하는 바람에 상황이 악화되거나 새로운 환경이 캐릭터를 해치는 경우, 캐릭터는 새로 이사 간 곳에서 고통을 겪을 것이다.
- **애정과 소속의 욕구** 새로운 장소에 적응하는 일이 항상 쉬운 것은 아니며, 특정 부류의 사람들은 다른 사람들과 인연을 맺는 일이 특히 더 어렵다. 캐릭터가 사랑하는 사람들과 떨어져 외로움을 겪는 경우, 자신은 어디에도 소속되지 못하며 앞으로도 그럴 것이라고 느낄 수 있다.
- **안전 욕구** 캐릭터가 안전을 담보할 수 없는 동네로 이사를 가야 하거나, 보호해 주는 대가로 돈을 요구하는 범죄단체의 두목이 장악한 건물로 들어가는 등의 특수한 상황에 처했을 때 안전을 위협받을 수 있다.
- **생리적 욕구** 캐릭터가 위험한 자에게서 도망치고 있거나 증인 보호 프로그램에 들어가 있는 중에 캐릭터를 보면 안 될 사람이 캐릭터가 사는 곳을 알게 될 경우, 이러한 상황은 자칫 캐릭터의 사망을 초래하게 될 수도 있다.

대처에 도움이 되는 긍정적인 특성

적응 능력, 조심성, 집중력, 외향성, 자연 친화적 성향, 돌보는 성향, 통찰력, 책임감, 감상적인 성향, 검약

| 긍정적인 결과 |

- 이사 같은 변화와 역경을 극복하는 것이 인생의 일부라는 사실을 인식한다.
- 새로운 곳에서 새로운 우정과 기회를 발견한다.
- 예전의 집, 상황과 관련된 고통을 벗어버린다.
- 인생을 새롭게 보게 된다.
- 더욱 독립적이고 유능한 삶을 꾸릴 자신감이 생긴다.
- 새로운 상황에 놀라게 되는 것이 기분 좋다(더 친절한 이웃, 더 좋은 기후, 아이들이 찾은 새로운 활동 때문에).
- 선입견이 없고 멋대로 재단하지 않는 사람들과 새롭게 출발한다.
- 캐릭터가 특정 친구들이 곁에 있어 자신의 삶이 온전치 못했다는 것, 그들이 곁에 없어 오히려 더 나은 삶을 살 수 있다는 사실을 깨닫는다.

임대료가
오르다

Rent Being Raised

 사례

- 얼마 안 있어 임대료가 인상될 예정이다.
- 예상치 못한 임대료 인상 통지를 받는다.
- 룸메이트가 이사를 가는 바람에 더 이상 함께 집세를 내지 못하게 된다.
- 임대료가 아주 높은 곳으로 이사를 가야 한다.
- 이제껏 임대료 없이 지내다가 (부모, 조부모, 이웃 등에게) 집세를 내라는 말을 듣는다.

사소한 문제

- 집주인과 충돌한다.
- 재정 문제로 파트너와 마찰이 생긴다.
- 인상된 만큼의 돈을 구할 시간을 벌기 위해 변명을 하거나 거짓말을 해야 한다.
- 새 집을 구해야 한다.
- 더 많은 돈을 벌기 위해 초과근무를 한다.
- 지출을 줄여야 한다(아침에 마시는 라테를 포기함, 자동차 대신 자전거 타기 등).
- 혼자 사는 생활을 포기하고 룸메이트를 구해야 한다.
- 적당한 룸메이트를 찾기 위해 고군분투한다.
- 친구 집에서 잠시 신세를 져야 한다.
- 급히 현금을 구하기 위해 갖고 있던 물건을 팔아야 한다.
- 사랑하는 사람에게 돈을 빌려달라고 부탁해야 한다.
- 이사를 해야만 한다는 사실에 낙담한 가족을 상대해야 한다.
- 투 잡 혹은 쓰리 잡을 해야 한다.
- 회사나 아이들의 학교에서 먼 곳으로 이사를 가야 해서 전보다 생활이 불편해진다.

초래할 수 있는 심각한 결과	• 부모가 청구서를 내지 못하거나 집을 지킬 수 없는 상황에 아이들이 스트레스를 받는다. • 근무 시간이 줄어들어 상황이 더 악화된다. • 잘 맞지 않는 룸메이트를 받아들이면서 함께 사는 일이 악몽이라는 사실을 알게 된다. • 파트너와 동거할 때가 아직 아닌데 서둘러 동거를 하게 된다. • 생계를 유지하기 위해 자신의 꿈이나 평생의 목표를 희생해야 한다(가령 장학금을 받아 대학 진학하기를 포기하고 가정 형편을 돕기 위해 집에 남는 것 등). • 경제적 어려움으로 인해 부부 사이가 악화되어 이혼한다. • 무력감을 보충하기 위해 삶의 다른 영역을 더욱 통제하게 된다. • 전보다 집세는 저렴하지만 치안이 더 나쁜 동네로 이사한다. • 집세가 인상되었지만 경제적 도움을 보태기를 거부하는 사람들(직장을 얻어 캐릭터를 돕지 않는 가족, 캐릭터에게 돈을 빌려주지 않는 부모 등)과 캐릭터의 관계가 나빠진다. • 실직, 임금 삭감, 예상치 못한 비용 등의 문제 때문에 상황이 악화된다. • 돈을 모으기 위해 도박이나 범죄로 눈을 돌린다. • 퇴거당한다. • 노숙자가 된다.
생길 수 있는 감정	분노, 괴로움, 짜증, 불안, 근심, 우울함, 절망, 좌절, 각오, 불신, 두려움, 당혹감, 두려움, 좌절감, 수치심, 압도당하는 느낌, 공황, 무력감, 자기연민, 창피함, 충격, 걱정, 자신이 하찮다는 느낌
생길 수 있는 내적 갈등	• 새 집이 마음에 들지 않아 제대로 자리를 잡지 못한다. • 가족을 부양하고 자신을 돌볼 수 없다는 사실 때문에 자존감에 상처를 입는다. • 돈이 없는 형제자매를 원망하고는 그런 생각을 했던 일을 부끄러워한다. • 무력감을 느낀다.

- 집세 인상에 책임이 있는 사람에 대한 분노와 씨름한다.
- 자신의 삶이 바뀌어 불만족스럽다.
- 패배주의와 씨름한다(상황이 결코 나아지지 않을 것 같은 느낌이 든다).
- 자신이나 사랑하는 사람들에게 무슨 일이 닥칠지 끊임없이 걱정한다.
- 수입을 늘리기 위해 도덕적인 선을 넘고 싶다는 유혹을 받는다.
- 경제적으로 도움을 주지 않거나 줄 수 없는 가족에게 화가 난다.

상황을 악화시킬 수 있는 부정적인 특성

남의 속을 긁는 성향, 충동성, 대립하는 성향, 어수선함, 무례함, 회피 성향, 까다로움, 적대감, 인내심 부족, 부주의함, 무책임함, 물질만능주의, 감정 과잉, 강박적인 성향, 분개, 제멋대로인 성향, 잔걱정이 많은 성향

기본 욕구에 미치는 영향

- **존중과 인정의 욕구** 살림의 규모를 줄이거나 원치 않는 동네로 이사하는 경우, 캐릭터는 삶이 한 단계 후퇴한 것으로 여겨 남들이 어떻게 생각할지 걱정할 수 있다.
- **애정과 소속의 욕구** 친구 없이 새로운 지역에서 다시 시작하는 일은 소속감 부족으로 인한 고립감과 외로움을 초래할 수 있다. 경제적 어려움 또한 캐릭터와 파트너 사이에 갈등을 일으키고 유대감을 약화시킬 수 있다.
- **안전 욕구** 열악한 동네로 이사하는 경우, 캐릭터와 가족에게 보안과 안전 문제가 생길 수 있다.
- **생리적 욕구** 집을 잃은 캐릭터는 기본 욕구를 충족시키기 위해 고군분투할 것이다. 결과적으로 직장에서까지 일을 제대로 못하게 되면 캐릭터의 생계마저 위협받을 수 있다.

대처에 도움이 되는 긍정적인 특성

적응 능력, 모험심, 분석력, 조심성, 굳은 심지, 용기, 절제력, 여유, 근면함, 성숙함, 낙관적인 성향, 체계적인 성향, 상황을 주도하는 성향, 지략, 책임감, 분별력

긍정적인 결과

- 집주인과 타협해 나가지 않을 수 있게 된다.
- 새로 만난 룸메이트와 사랑에 빠진다.
- 새로 구한 집이나 동네에서 성공을 거둔다.
- 재정 계획을 미리 세우는 법을 배운다.
- 소박한 삶, 물질을 덜 소비하는 삶에 만족한다.
- 재정적으로 미리 계획하는 것에 있어 빠삭해진다.
- 생활 규모를 줄이면 비상시에 필요한 돈을 비축할 수 있게 된다는 뜻이므로 캐릭터가 느끼는 스트레스가 줄어든다.
- 혼자가 아니라 다른 사람들과 같이 사는 일의 장점을 발견한다.
- 부모가 집세를 내라고 한 것을 계기로 캐릭터는 집을 나가 스스로 독립적인 미래를 도모하게 된다.

자식이 있다는
사실을 알게 되다

<div style="text-align:right">Discovering One
Has a Child</div>

일러두기

이 항목에서는 캐릭터가 자신도 모르게 태어난 아이가 있다는 사실을 알게 되는 상황을 소개한다. 아직 태어나지 않은 아기에 대한 시나리오는 '예상치 못한 임신' 편을 참조할 것.

사례

- 전 여자 친구와의 관계가 거의 끝나갈 때 아이를 임신했었다는 이야기를 뒤늦게 듣는다.
- 캐릭터에게 예기치 않은 사람이 방문해 자신이 캐릭터의 아들이나 딸이라고 소개한다.
- 족보를 연구하다 그동안 몰랐던 후손을 발견한다.
- 친자확인 검사를 해달라는 요청을 받았는데 양성 결과가 나온다.
- 태어나면서 죽었다고 알고 있던 자식이 살아 있었다는 사실을 알게 된다.
- 도움이 필요한 상태인 전 애인이 몇 년 만에 연락을 해온다(캐릭터의 병력을 확인하기 위해, 금전적인 지원을 부탁하기 위해).
- 아이의 어머니가 사망한 후, 정부 당국에서 아이 아버지에게 연락한다.

사소한 문제

- 사실 여부를 확인하기 위해 당시 상황을 조사해야 한다.
- 미래에 대한 걱정으로 잠을 자지 못한다.
- 직장이나 학교에서 집중하기가 어렵다.
- (복통, 체중 감소, 불안 등) 경미한 스트레스 관련 질환을 겪는다.
- 어떻게 해야 할지 생각을 정할 때까지 아이가 있다는 사실을 비밀로 유지해야 한다.
- 아이와의 만남이 어색하다.
- 아이를 위한 공간을 마련하기 위해 삶의 우선순위를 다시 정해야 한다.
- 상황에 대한 헛소문과 잘못된 정보를 듣는다.

ㅈ

- 친자확인 검사를 받는다.
- 전 애인과 난감한 대화를 나눈다.
- 친구와 가족이 캐릭터를 시시하게 본다.

초래할 수 있는 심각한 결과	• 캐릭터가 감당할 수 없는 새로운 경제적 의무를 짊어지게 된다. • 아이가 생긴 상황에 대해 캐릭터와 캐릭터의 현 배우자 사이에 마찰이 일어난다. • 아이와 관계를 쌓기 위해 큰 변화를 줘야 한다(이사, 이직 등). • 아이가 나타나면서 불륜이 드러난다. • 전 애인과 이로울 것 없는 관계를 다시 이어가야 한다. • 캐릭터의 자식이 새로 오게 된 아이를 원망한다. • 나타난 아이가 자신의 자식이 아니라는 사실을 알지만 증명할 길이 없다. • 아이에게 장애가 있어서 캐릭터가 스스로 감당할 수 없다는 생각이 든다. • 아이가 복수심에 캐릭터에게 폭탄 선언을 한다. • 아이의 용서를 얻지 못하거나 아이와 의미 있는 관계를 맺지 못한다. • 캐릭터가 아이를 반기는데 아이의 어머니가 아이를 다시 데려가 버린다. • 캐릭터가 아이와 애착 관계를 형성했는데 아이가 자신의 자식이 아니라는 사실을 발견한다. • 캐릭터가 (그리고 아이가) 교활한 전 애인의 계략에 휘말린다.
생길 수 있는 감정	분노, 불안, 배신감, 쓸쓸함, 혼란, 멸시, 부정, 우울함, 불신, 수치심, 상처, 히스테리, 불안정한 상태, 위협감, 압도당하는 느낌, 후회, 회한, 울화, 충격, 회의감, 취약하다는 느낌
생길 수 있는 내적 갈등	• 이런저런 딴 생각, 부정적인 생각과 씨름한다. • 아이가 갑자기 등장하는 상황을 만든 자신의 선택을 후회한다. • 아이를 양육할 능력이 자신에게 있는지 믿지 못하겠다.

- 현 배우자에게 아이에 관해 말해야 한다는 사실을 알면서도 말하기가 두렵다.
- 아이가 정말 자기 자식인지 의심스럽다.
- 무엇을 해야 할지 모르겠다(결정을 내리지 못해 마비가 올 지경이다).
- 아이가 자기 자식이라는 증거가 충분한데도 계속 부정한다.
- 부모가 되고 싶은 마음이 없진 않지만, 제대로 된 부모의 보살핌을 받지 못한 자신의 과거를 반복할까 봐 두렵다.
- 아이의 인생에 관여하지 않겠다는 결정을 정당화하려는 유혹을 받는다.
- 아이와 관계를 맺지 못했다는 사실로 인한 부끄러움이나 자기혐오에 휩싸인다.

상황을 악화시킬 수 있는 부정적인 특성

냉담함, 유치함, 대립하는 성향, 통제 성향, 잔인함, 냉소적인 태도, 방어적 성향, 부정직함, 적대감, 무책임함, 남을 함부로 재단하는 성향, 게으름, 편견, 분개, 이기심, 지저분한 행실, 요령 없음, 앙심, 변덕

기본 욕구에 미치는 영향

- **자아실현 욕구** 육아를 담당해야 하는 상황 때문에 캐릭터는 자신의 꿈을 희생하는 등 삶을 크게 바꿀 수밖에 없게 된다.
- **존중과 인정의 욕구** 여러분이 묘사하는 캐릭터가 도덕적으로 완전무결해 타인의 존경을 받는 인물일 경우, 외도나 하룻밤 정사로 태어난 아이가 있다는 사실이 알려지면 캐릭터는 다른 사람들과의 관계에 있어 크게 손상을 입을 수있다.
- **애정과 소속의 욕구** 상황에 따라 캐릭터는 아이가 나타난 일로 친지들에게 재단을 당하거나 거부당하거나 욕을 먹게 될 수도 있다. 그뿐 아니라 그동안 모르고 있던 아이를 가족으로 들이는 일은 현재 같이 살고 있는 다른 가족들과의 관계에 마찰과 갈등을 초래할 수 있다.
- **안전 욕구** 아이가 나타나 급격히 바뀐 삶에 대처할 준비가 되어 있지 않은 경

ㅈ

우, 캐릭터는 경제적, 정서적으로 불안정해질 수 있다.

대처에 도움이 되는 긍정적인 특성

적응 능력, 차분함, 굳은 심지, 자신감, 공감 능력, 유머, 관대함, 온화함, 고결함,
환대, 겸손, 성숙함, 돌보는 성향, 낙관적인 성향, 보호하려는 성향, 지략, 책임감,
영성, 지지하는 태도, 검약

| 긍정적인 결과 |

- 아이와 건강한 관계를 맺는다.
- 전 배우자와 관계를 회복한다.
- 부모 노릇을 할 기회를 갖게 된다.
- 가족을 얻게 된다(전에 가족이 없었던 경우).
- 캐릭터가 새로 나타난 아이 덕분에 성숙해지고 책임감이 커지고 다른 사람
 을 먼저 배려하게 된다.
- (사재기 행동 극복, 중독 치료, 양극성 장애에 대한 도움 요청 등) 삶을 개선하고
 좋은 부모가 되겠다고 결심한다.
- 아이의 삶을 극적으로 개선할 수 있게 된다.

사례

- 거주지를 잃는다.
- 사업장에서 쫓겨난다.

사소한 문제

- 공개적인 퇴거로 당혹감을 느낀다.
- 친구나 가족과 함께 지내야 한다.
- 캐릭터의 신용이 망가진다.
- 집을 잃는 일을 막기 위해 서류를 제출하고 법적 자문을 구해야 한다.
- (변호사 고용, 창고 임대료 지불 등) 예상치 못한 비용이 발생한다.
- 자신의 물건이 친구 집이나 창고에 보관되어 있어 접근이 불가능하다.
- 새로 살 곳을 구하러 다녀야 한다.
- 보증금을 잃는다.
- 집에 있던 물건을 압수당한다.
- 캐릭터 개인의 평판이나 사업 관련 평판이 손상된다.
- 다른 직장을 구해야 한다(새로 살게 된 곳이 이전의 직장과 멀리 떨어져 있는 경우).
- 캐릭터의 자녀가 전학을 해야 한다.
- 가까웠던 이웃과 멀리 떨어져 살게 되고, 지역 사회에서 차지하던 지위를 잃는다.
- 집에 있던 물건을 옮길 방법을 찾아야 한다.
- 새 집으로 이사하기 위해서 반려동물을 포기해야 한다.
- 이전보다 열악한 새로운 거주지에 적응해야 한다.
- 새로운 사업장을 찾는 데 어려움을 겪는다.

초래할 수 있는 심각한 결과

- 집주인이나 관리 회사와 몸싸움을 벌인다.
- 가족에게 외면당한다.
- 누군가의 숨은 의도로 퇴거를 당하게 되었음을 알게 된다.
- 직원을 해고해야 한다.

E

- 사업이 실패한다.
- 파산신청을 해야 한다.
- 고소당한다.
- 캐릭터와 가족에게 위험한 새 동네로 이사한다.
- 자동차에서 살아야 한다.
- 불안이나 공황 장애가 생긴다.
- 중독이 더욱 심해진다.
- 안전한 생활공간을 마련할 수 없어 자녀를 양육할 자격을 상실한다.
- 노숙자가 된다.
- 예전 거주지나 사업장의 위험한 환경 때문에 심각한 부상을 당하거나, 질병을 겪거나 사망한다.

| 생길 수 있는 감정 | 쓸쓸함, 자기방어, 반항심, 부정, 우울함, 당혹감, 좌절감, 죄의식, 증오, 수치심, 불안정한 상태, 위협감, 압도당하는 느낌, 무력감, 후회, 울화, 반신반의, 복수심, 취약하다는 느낌, 걱정, 자신이 하찮다는 느낌 |

| 생길 수 있는 내적 갈등 | • 가족에게 집을 마련해주지 못해 부끄러움을 느낀다.
• 집을 잃게 한 원인이 되었을 재정적 선택이 후회스럽다.
• 앞으로 어떤 일이 벌어질지 몰라 두렵다.
• 집을 잃게 만든 상황에 대해 분개한다.
• 퇴거에 책임이 있는 사람이나 회사에 복수를 하고 싶다.
• 집주인이 퇴거를 번복하게 만들기 위해 설득할 방법에 집착한다.
• 잘못이 있는 사람이 누구든 용서하기 위해 애쓴다.
• 자신이 다르게 행동할 수도 있지 않았을까 되풀이해 곱씹는다.
• 부당한 퇴거 상황에서 무력감이나 절망감을 느낀다.
• 절망감 끝에 다 포기하고 싶은 유혹을 받는다(이번 퇴거가 계속된 타격 속에서 자신이 잡을 수 있는 마지막 지푸라기였던 경우). |

상황을 악화시킬 수 있는 부정적인 특성

중독 성향, 부정직함, 어수선함, 경박함, 적대감, 무지, 유연성 부족, 불안정한 상

태, 합리적이지 않은 성향, 무책임함, 분개, 소통부족, 비협조적인 성향, 부도덕함, 앙심, 폭력성, 변덕

기본 욕구에 미치는 영향

- **자아실현 욕구** 캐릭터가 집이나 재정적 안정을 잃으면 안정을 되찾는 일이 최우선 순위가 될 것이며, 캐릭터의 꿈과 열정은 뒷전으로 밀려난다.
- **존중과 인정의 욕구** 집이나 사업체를 잃으면 캐릭터의 평판, 자존감, 공동체 내의 위치에 부정적인 여파가 미칠 수 있다.
- **애정과 소속의 욕구** 누군가 퇴거에 분명한 책임이 있는 경우, 그와 캐릭터의 관계는 악화될 것이다. 이 일의 여파로 친구나 가족과 함께 거주해야 하는 상황도 문제를 일으킬 수 있다.
- **안전 욕구** 거주지가 없으면 캐릭터는 신체적으로 취약해지고 불안해진다. 캐릭터의 경제적 상황도 타격을 입을 가능성이 커진다.

대처에 도움이 되는 긍정적인 특성

적응 능력, 굳은 심지, 자신감, 협조적인 성향, 용기, 창의성, 외교술, 여유, 근면함, 낙관적인 성향, 체계적인 성향, 끈기, 설득력, 상황을 주도하는 성향, 지략, 책임감

긍정적인 결과

- 더 나은 거주지나 사업장을 찾는다.
- 더욱 신중하게 계약을 따르는 법을 배운다.
- 재정이나 행동에 더 큰 책임감을 갖게 된다.
- 어려운 시기에 친구, 가족, 지역 사회의 도움을 실감한다.
- 비윤리적인 집주인을 법정에 세운다.
- 더욱 큰 만족감을 주는 새 직업을 찾는다.
- 캐릭터의 자녀가 새 거주지에서 더 나은 보살핌이나 학교 교육을 받게 된다.
- 출퇴근 시간이 단축된다.
- 사랑하는 사람과 함께 지내거나 집세가 낮아지면서 돈을 절약하게 된다.
- 중독이나 정신 건강 문제에 대한 도움을 구한다.

E

파트너가
빚을 지다
A Partner Racking Up Debt

사례
- 학자금 대출을 받는다.
- 개인 신용대출을 최대한도로 받는다.
- 돈 먹는 하마가 될 임대 자산을 구입한다.
- 친척의 파산할 사업에 투자한다.
- 파트너가 악덕 사채업자에게 돈을 빌린다.
- 배우자가 법적 곤경에서 벗어나기 위해 변호사가 필요하다.
- 파트너가 담보대출을 지나치게 많이 받아서 망해가는 사업을 떠받친다.
- 파트너가 잘못된 선택을 한 성인인 자식을 돕느라 없는 돈까지 끌어다 쓴다.
- 파트너가 가족의 신용카드로 자신의 반려동물의 비싼 수술비나 치료비를 지불한다.
- 파트너의 중독 치료 센터 비용을 대느라 담보대출을 또 받아야 한다.
- 파트너가 실수를 해서 가족의 이름에 먹칠을 할 수 있는 협박을 당하고 있다.
- 사업 파트너가 회사 자금을 잘못 운영했다는 것을 알게 된다.

사소한
문제
- 물건을 구입하는데 예기치 않게 카드 지불이 안 된다.
- 물건 구매를 하지 못해 망신당한다.
- 파트너의 경제적 결정을 탓하느라 언쟁을 벌인다.
- 상황이 실제로 얼마나 나쁜지 은행에 알아봐야 한다.
- 계산이 맞지 않는 다른 사항이 있는지 과거 계산서를 뒤져야 한다.
- 숨겨진 빚이 또 있는지 알아보기 위해 컴퓨터나 파일을 뒤진다.
- 예산을 조정한다.
- 신용카드를 차단한다.
- 비용 절감 때문에 정기구독이나 회원권을 취소한다.

- 안경을 새로 맞추는 등 계획했던 일을 비용이 부담스러워 미룬다.
- 곤경을 벗어날 방법을 찾기 위해 신용 상담을 받아야 한다.

초래할 수 있는 심각한 결과	빚 문제를 제일 늦게 알게 되어 상대와 마찰이 생기고 신뢰 문제가 발생한다.이차적 배신 때문에 빚 문제가 악화된다(가령 파트너가 온라인상에서 바람을 피우다 사기를 당하는 것 등).불법 금융 거래가 법률문제로 비화한다.은퇴용으로 저축한 돈이나 대학 등록금까지 가져다 썼다는 것을 발견한다.파트너에게 (마약, 도박이나 다른 위험 활동 등) 해결해야 할 중독 문제가 있다.캐릭터의 자산이 압류당한다.집을 팔아 셋집으로 옮겨야 한다.캐릭터가 조기 은퇴 계획을 변경해야 한다.결혼이 파탄난다.사채업자에게 협박을 당한다.가족에게 돈을 빌리러 가서 더욱 수치스럽다.가족이 이미 파트너에게 돈을 빌려주어 빚 문제에 연루되었음을 알게 된다.전 재산을 잃고 새로 시작해야 한다.사업장을 닫고 파산 신청을 해야 한다.
생길 수 있는 감정	분노, 섬뜩함, 배신감, 씁쓸함, 혼란, 멸시, 상심, 불신, 두려움, 비애, 죄의식, 수치심, 상처, 압도당하는 느낌, 공황, 격노, 꺼리는 마음, 울화, 체념, 경멸, 자기혐오, 자기연민, 창피함, 충격, 인정받지 못한다는 느낌, 취약하다는 느낌, 걱정
생길 수 있는 내적 갈등	캐릭터가 이 문제에 관해 놓친 것이 무엇인지 알아내려 과거의 대화들을 복기하고 자책한다.수치스럽다.

- 이제 자신의 파트너가 낯설다. 도대체 어떤 사람인지 잘 모르겠다.
- 누가 상황을 알고 있는지, 자신이 무슨 생각을 해야 하는지 모르겠다.
- 안정을 얻기 위해 했던 모든 희생과 노력이 수포로 돌아갔다는 느낌이 든다.
- 무턱대고 상대를 믿었던 것, 상황을 제대로 통제하지 못했던 것 때문에 스스로를 탓한다.
- 도움을 청하고 싶지만, 누구에게 가야 할지 모르겠다.
- 시간을 되돌리고 싶지만, 이런 생각을 하는 것 자체가 약해빠진 짓이라는 느낌이 든다.
- 배신에 대한 분노가 커, 극복하고 앞으로 나아갈 수 있을지 확신이 없다.

상황을 악화시킬 수 있는 부정적인 특성

중독 성향, 냉담함, 대립하는 성향, 통제 성향, 신의를 저버리는 성향, 어수선함, 경박함, 탐욕, 위선, 유연성 부족, 무책임함, 남을 함부로 재단하는 성향, 물질만능주의, 완벽주의, 방종, 이기심, 제멋대로인 성향, 허영심, 폭력성

기본 욕구에 미치는 영향

- **자아실현 욕구** 경제적 불안 때문에 핵심적인 생존 관련 비용을 모두 재조정해야 한다. 캐릭터가 갖고 있는 의미 있는 목표는 시간과 돈이 필요하지만, 상황이 개선될 때까지는 목표를 이루는 데 필요한 것들을 얻지 못한다.
- **존중과 인정의 욕구** 파트너의 빚 문제가 알려지면 캐릭터는 남들이 자신을 재단한다는 느낌을 받을 테고 자존감에 상처를 입는다.
- **애정과 소속의 욕구** 숨겨진 빚 문제는 아주 강한 유대 관계도 불안하게 만들 수 있다. 두 사람 사이의 신뢰가 부족하다는 사실이 드러났기 때문이다.
- **안전 욕구** 부채, 특히 청산하는 데 시간이 걸리는 빚은 두 사람의 자금 사정을 압박해 경제적으로 취약한 상태를 만들 것이다.
- **생리적 욕구** 빚의 구렁텅이가 너무 깊어 빠져나갈 수 없을 정도일 경우, 캐릭터

는 집을 비롯해 모든 것을 잃을 수 있다.

대처에 도움이 되는 긍정적인 특성

적응 능력, 야심, 조심성, 절제력, 근면함, 신의, 자애로움, 낙관적인 성향, 체계적인 성향, 끈기, 상황을 주도하는 성향, 검약, 이타적인 성향

| 긍정적인 결과 |

- 빚을 줄여 부채 상황을 신속히 벗어난다.
- 중독 문제에 대해 도움을 청한다.
- 신용 상담사가 빚을 감당할 수 있는 정도로 통합해준다.
- 빚을 대부분 갚을 정도의 유산을 받는다.
- 습관을 고쳐 소통을 강화해 다시는 같은 상황이 되풀이되지 않도록 한다.

힘겨루기

- 가족에게 압력을 받다
- 괴롭힘을 당하다
- 목표가 엇갈리다
- 방해 공작을 당하다
- 소송을 당하다
- 순응 압력을 받다
- 신념이 충돌하다
- 억울하게 비난받다
- 억지로 참석하다
- 정실 인사 혹은 편애
- 차별을 겪다
- 차별이나 희롱 등의 괴롭힘을 당하다
- 체포되다

ㄱ
ㄴ
ㄷ
ㄹ
ㅁ
ㅂ
ㅅ
ㅇ
ㅈ
ㅊ
ㅋ
ㅌ
ㅍ
ㅎ

가족에게
압력을 받다

Being Pressured by Family

사례

- 결혼을 하거나 친구 관계를 끝내는 등 현재의 관계를 바꾸라는 압력을 받는다.
- 부모나 조부모가 아이를 가지라고 잔소리를 한다.
- 가족이 캐릭터에게 어떤 학교를 다니라거나 특정 경력을 쌓으라고 강요한다.
- 재정적인 압박(물건 구입, 저축, 형제자매가 하는 벤처 사업에 대한 투자 등)을 받는다.
- 가족이라는 이유로 사교모임이나 종교 행사에 당연히 참석할 것이라는 기대를 받는다.
- 가족을 보호하기 위해 비밀을 지키거나 거짓말을 하라는 말을 듣는다.
- 가족이 캐릭터의 삶에 간섭한다.
- 가족이 하는 불법적인 사업에 동참하거나 은폐하는 일을 도와달라는 강요를 받는다.
- 캐릭터가 사랑하는 사람들이 캐릭터에게 사회에서 받아들여지기가 어려우니 진정한 본모습을 숨겨야 한다고 조언한다.
- 특정한 장소(가족과 가까운 곳이나 가족 소유지 근처)에 거주하라는 압력을 받는다.
- 가업(목장, 마피아 등)을 이어받으라는 강요를 받는다.

**사소한
문제**

- 좋아하는 사람과 헤어지게 된다.
- 맺고 있는 관계를 가족에게 숨겨야 한다.
- 가족이 미리 알아보고 허락한 사람하고만 데이트를 한다.
- 가족이 원한다는 이유로 어떤 모임에 가입하거나 특정 활동을 해야 한다.
- 아무 관심도 없는 학교나 직장에 지원한다.
- (캐릭터는 가족과 거리를 두고 싶어 하지만) 항상 가족들에게 둘러싸

여 있다.
- 독립적으로 결정을 내릴 수 없고 항상 허락을 받아야 한다.
- 가족이 문제로 삼을 수 있는 모든 것에 대해 언쟁할 준비를 해야 한다.
- 자신이 무슨 말을 하고 누구와 말하는지 가족들의 감시망을 피할 수 없다.
- 갈등을 피하기 위해 언제나 양보만 한다.
- 가족의 요구에 따라 치료, 상담, 재활을 받아야 한다.

초래할 수 있는 심각한 결과	• 제대로 준비되기도 전에 결혼을 하거나 아이를 낳는다. • 사랑하지도 않는 사람과 결혼한다. • 이사를 해야 한다. • 의미 있는 관계가 억울한 이유로 끝나게 된다. • (학교를 중퇴하거나 가족이 싫어할 만한 사람과 데이트를 하는 등) 바람직하지 않은 방식으로 반항한다. • 가족이 하는 불법적인 사업에 참여한다. • 믿을 수 없는 외부인에게 가족의 비밀을 공유한다. • 자신의 진짜 모습을 숨겨야 한다. • 체포된다. • 자신을 통제하는 가족의 명성에 해를 입히기 위해 사람들 앞에서 일부러 자기 파괴적인 행동을 한다. • 스트레스를 풀기 위해 해로운 약물에 빠져들거나 자해를 한다.
생길 수 있는 감정	분노, 괴로움, 불안, 배신감, 씁쓸함, 갈등, 혼란, 멸시, 패배감, 우울함, 의심, 감정이입, 좌절감, 죄의식, 증오, 상처, 무능하다는 느낌, 불안정한 상태, 갈망, 무력감, 울화, 인정받지 못한다는 느낌, 자신이 하찮다는 느낌
생길 수 있는 내적 갈등	• 자신이 가족을 배신했다는 생각에 괴로워한다. • 불의와 타협하게 되면서 옳고 그름의 문제로 괴로워한다. • 중요한 두 가지 일 가운데 하나만 선택해야 한다.

224

- 자신의 판단을 믿지 못하게 된다.
- 가족에게 자신의 일을 비밀로 하는 것은 힘들지만 이런 식으로 자율성을 지키는 것이 필요하다는 사실도 알고 있다.
- 자신의 욕구를 충족시켜야 할지 아니면 가족의 이익에 보탬이 되는 일을 해야 할지 갈등한다.
- 자신과 자신의 욕망 중 어느 것을 우선해야 하는지 고민한다.
- 가족에게서 받는 사랑이 조건적인 것 같다는 생각이 든다.
- 가족을 배신하거나 가족의 믿음을 저버리는 일에 대해 죄책감을 느낀다.
- 자신의 진짜 모습을 지키기 위해 싸운다.
- 우울감과 불안감에 시달린다.
- 가족을 원망한다.

상황을 악화시킬 수 있는 부정적인 특성

비겁함, 부정직함, 신의를 저버리는 성향, 무례함, 어리석음, 남을 잘 믿는 성향, 우유부단함, 불안정한 상태, 반항심, 분개, 이기심, 완고함, 굴종적인 성향, 소통 부족, 비협조적인 성향, 의지박약

기본 욕구에 미치는 영향

- **자아실현 욕구** 가족을 기쁘게 해주기 위해 자신이 정말로 하고 싶었던 일을 희생하는 경우, 캐릭터는 결국 온전한 성취를 이루지 못하게 될 것이다.
- **존중과 인정의 욕구** 가족이 캐릭터의 선택을 반대하는 경우, 캐릭터는 자신이 부족하다고 느낄 수 있다. 캐릭터가 사랑하는 사람들이 캐릭터가 이룬 인상적인 성취에 대해 자신들이 바라던 길이 아니라는 이유로 이를 쳐다보지도 않는 경우, 캐릭터는 인정을 받지 못한다.
- **애정과 소속의 욕구** 캐릭터는 가족이 간섭하는 일을 가끔씩은 그냥 넘길 수 있다. 그러나 이러한 개입이 통제적인 성격을 띠고 잦아지면 캐릭터는 최후통첩을 하거나 가족과의 관계를 끊고 자신만의 길을 가야할 수 있다.
- **안전 욕구** 가족이 불법적인 일에 연루되어 있는 경우 캐릭터가 위험에 직면하

게 될 수 있다.

대처에 도움이 되는 긍정적인 특성

애정, 야심, 조심성, 굳은 심지, 자신감, 예의, 결단력, 외교술, 공감 능력, 집중력, 온화함, 정직성, 고결함, 독립심, 근면함, 공정함, 친절함, 신의, 성숙함, 객관성, 책임감

긍정적인 결과

- 다른 사람의 간섭에 굴하지 않고 자신의 신념을 지키는 법을 배운다.
- 다른 사람들도 압력에 저항하도록 영감을 준다.
- 가족애라는 것은 존중을 통해 얻어지는 것이지 혈연, 전통 등의 것으로 저절로 생기는 것이 아니라는 사실을 가족들이 깨달을 수 있게 돕는다.
- 건강하지 못한 가족 내 힘의 관계를 깨버린다.
- 사랑하는 사람의 생각을 변화시킨다.
- 가족의 행동 뒤에는 사랑이 있다는 사실을 깨닫는다.
- 가족의 긍정적인 압력 덕분에 캐릭터가 술을 끊거나 건강을 되찾는다.

괴롭힘을
당하다

 일러두기 괴롭힘의 행동과 반응은 청소년과 성인에게 다르게 나타난다. 이 항목에서는 두 가지 경우를 모두 다룬다.

사례
- 학교나 직장 혹은 캐릭터가 자주 다니는 장소에서 괴롭힘을 당한다.
- 아는 사람이나 낯선 사람에 의해 온라인상의 표적이 된다.
- 집에 있는 가족이 캐릭터를 학대한다.
- 어떤 조직이나 그곳에 있는 사람들이 캐릭터에게 자신들이 시키는 대로 하거나 그 결과를 받아들이라는 위협을 한다.
- (간수와 재소자 사이의 경우처럼) 힘의 불균형 때문에 괴롭힘을 당한다.

사소한 문제
- 괴롭힘을 당해도 아무렇지 않은 척해야 한다.
- 괴롭힘을 피하기 위해 매일 하는 일정이나 일과를 바꾼다.
- 가까운 친구나 캐릭터를 신뢰했던 윗사람이 캐릭터의 말을 믿지 않는다.
- 학교 화장실에 가기가 무서워 바지에 오줌을 싼다.
- 친구나 가족이 캐릭터가 괴롭힘을 당하고 있다는 사실을 알고 있지만 이를 막기 위한 일을 하지 않는다.
- 괴롭히는 사람에게 맞서야 한다.
- 스트레스 때문에 체중이 변하거나 병이 생긴다.
- 학교, 직장, 중요한 활동에 집중할 수 없다.
- 낮은 성적이나 나쁜 업무 평가를 받게 된다.
- 괴롭히는 사람을 피하기 위해서는 자신의 진짜 모습을 드러내지 말아야 한다.
- 캐릭터는 완전히 혼자가 되고 아무도 캐릭터와 얽히고 싶어 하지 않는다.

ㄱ

초래할 수 있는 심각한 결과	• 괴롭힘을 피하기 위해 중요한 것(학교, 놀이, 직장 등)을 포기해야 한다.
	• 수업, 학교, 직장 등을 옮겨야 한다.
	• 괴롭힘을 당하다가 다치게 된다.
	• 괴롭히는 사람이 공격의 강도를 높인다.
	• 괴롭히는 사람이 다른 사람들을 같은 편으로 끌어들여 캐릭터의 삶을 더욱 비참하게 만든다.
	• 캐릭터의 평판이 망가진다.
	• 가해자에게 반격하다가 정학이나 퇴학을 당하거나 체포되는 일이 생긴다.
	• 분노가 커지면서 다른 관계도 망가진다.
	• 괴롭힘을 당하는 일을 참아내기 위해 약물이나 술에 빠져든다.
	• 자신이 받았던 괴롭힘을 다른 사람에게 그대로 반복한다.
	• 심각한 불안장애가 생긴다.
	• 신경쇠약에 시달린다.
	• 고통에서 벗어나기 위해 자살을 시도한다.

생길 수 있는 감정	불안, 갈등, 멸시, 패배감, 우울함, 절망, 좌절, 두려움, 공포, 증오, 수치심, 상처, 불안정한 상태, 위협감, 외로움, 무력감, 자기혐오, 창피함, 고통스러움, 복수심, 취약하다는 느낌, 자신이 하찮다는 느낌

생길 수 있는 내적 갈등	• 자존감과 자긍심이 낮아져 고통받는다.
	• 사태의 심각성을 부정한다.
	• 누군가에게 괴롭힘을 당하고 있다는 것을 말할지 말지 고민한다.
	• 학교, 직장 등 괴롭힘이 일어나는 곳에 가는 일이 불안해진다.
	• 자신이 괴롭힘을 당할 만해서 그런 일이 일어나지는 않았는지 생각하게 된다.
	• 괴롭히는 사람이나 실세에게 보복을 당하지 않을지 두렵다.
	• 우울감과 불안감에 시달린다.
	• 복수에 집착하게 된다.
	• 도움을 청하고는 싶지만 자신이 나약한 존재로 인식되지는 않을

지 두려워한다.

- 괴롭힘을 방관한 사람들에게 배신감을 느낀다.
- 환멸을 느낀다(힘 있는 실세가 괴롭힘을 묵인하는 경우).
- 상황이 절대 나아지지 않을 것 같다는 생각이 든다.
- 가족이나 선생님에게 괴롭힘을 당하는 경우 피할 수 없는 덫에 빠진 것 같다는 생각이 든다.
- 학교, 좋은 직장, 좋아하는 활동과 같이 중요한 무언가를 그만둬야 하는 것은 아닌지 고민한다.

상황을 악화시킬 수 있는 부정적인 특성

중독 성향, 대립하는 성향, 비겁함, 회피 성향, 남을 잘 믿는 성향, 충동적 성향, 불안정한 상태, 합리적이지 않은 성향, 강박적인 성향, 편집증적 성향, 소통부족, 앙심, 폭력성, 변덕, 의지박약, 내성적인 성향

기본 욕구에 미치는 영향

- **자아실현 욕구** 괴롭힘이 목표의 달성을 방해하거나 목표 추구의 가치에 의문을 갖게 하는 경우, 캐릭터는 자신의 꿈을 포기할 수 있다.
- **존중과 인정의 욕구** 괴롭힘은 정서적, 심리적으로 나쁜 영향을 끼칠 수 있고 신체적으로도 영향을 줄 수 있기 때문에 캐릭터는 자존감이 망가질 수 있고 자신이 나약하고 무력하다고 느끼게 될 수 있다. 이를 멈출 수 없는 경우 다른 사람들도 동일한 관점으로 캐릭터를 보게 될 수 있다.
- **애정과 소속의 욕구** 괴롭힘은 고립과 불신으로 이어질 수 있기에 캐릭터가 다른 사람에게 마음을 열고 의미 있는 관계를 구축하는 일은 어려워지게 된다.
- **안전 욕구** 항상 뒤를 돌아보며 안전하게 있을 곳이 없는 캐릭터의 안전 욕구는 위협받는다.

대처에 도움이 되는 긍정적인 특성

차분함, 굳은 심지, 자신감, 용기, 결단력, 외교술, 공감 능력, 친근감, 온화함, 행

복감, 공정함, 친절함, 자애로움, 객관성, 낙관적인 성향, 직관력, 끈기, 상황을 주도하는 성향, 지략, 사회의식, 영성

긍정적인 결과

- 괴롭힘을 헤쳐나갈 수 있도록 도와주는 동료, 친구, 심리상담사를 만나게 된다.
- 괴롭힘을 피하지 않고 맞서 상황이 악화되는 일을 피한다.
- 침묵하지 않고 말할 때 문제가 해결된다는 사실을 깨닫는다.
- 친구들이 나서서 괴롭힘(그리고 가해자)을 막아주고 이러한 행동이 용납될 수 없다는 사실을 분명히 밝혀준다.
- 해로운 행동의 악순환을 끊어내고 앞으로 나아간다.
- 괴롭힘을 당하는 다른 사람들의 멘토가 되어 그들도 다시 힘을 얻을 수 있게 도와준다.
- 괴롭히는 사람을 막아서서 자신에게 상처를 주는 일을 더 이상 하지 못하게 하거나 다른 사람을 괴롭히지 못하게 한다.
- 괴롭힘을 끝내준 당국을 다시 믿게 된다.
- 괴롭히는 사람이 자신의 행동에 대해 반성을 하게 된다.

ㄱ

목표가
엇갈리다

Misaligned Goals

사례

- 아기를 갖고 싶지만 파트너는 생각이 다르다.
- 청혼이 계획대로 이루어지지 않는다.
- 한 캐릭터는 잘못을 바로잡고 싶어 하지만 다른 캐릭터는 현상 유지를 원한다.
- 한 캐릭터는 성장과 개선을 추구하지만 다른 캐릭터는 관성대로 움직이려고만 한다.
- 캐릭터는 로맨틱한 감정을 갖고 있지만 상대방은 같은 감정이 아니다.
- 회사에서 임원들이 서로 다른 목표를 갖고 있다.
- 한 동업자는 이타적인 목표를 갖고 있고 다른 동업자는 이익만을 추구한다.
- 안면이 있는 두 사람이 서로 다른 목적으로 대화를 시작한다(가령 한 사람은 상대방이 자신의 말을 경청하고 공감해주기를 원하지만 다른 한 사람은 자신이 대화를 주도하기를 원한다).
- 부모는 아이를 보호하거나 통제하고 싶어 하지만 아이는 간섭받고 싶어 하지 않는다.
- 십 대 청소년인 캐릭터가 다른 친구의 인기와 인맥을 이용해 돈을 벌고 싶은 마음으로 친해지려고 한다.

사소한
문제

- 마음대로 넘겨짚다가 오해가 생긴다.
- 기대치를 조정해야 한다.
- 관계에 긴장이 생긴다.
- 마찰이 생기면서 서로를 피하게 된다.
- 문제를 해결하기 위해 조금 양보를 한다.
- 상대방을 목표에서 멀어지도록 하기 위해 주의를 분산시키려고 한다.
- 갈등이 생길 수 있는 말을 하지 않기 위해 부드럽게 사실(혹은 거

231

짓)을 말한다.

- 상대방도 자신과 같은 목표를 갖고 있다고 생각하며 멋대로 넘겨짚는다('저 사람들은 이기적이라서 아이를 갖지 않는다', '그들의 적극적인 비즈니스 전술은 공격적이고 위압적인 것에 불과하다' 등).
- 더 나아질 수 있는 선택을 미룬다(미래지향적인 사업상의 결정, 자기실현 등).
- 사소한 문제 때문에 시간을 낭비한다(캐릭터가 더 큰 문제를 보지 못하는 바람에).

초래할 수 있는 심각한 결과	- 자신의 목표가 옳았음에도 불구하고 뒤로 물러난다. - 양쪽 당사자가 자신들의 입장만 고집하다가 교착상태에 빠진다. - 갈등을 피하려고 문제를 외면하다가 그 문제가 곪아서 커지게 된다. - 캐릭터가 자신의 의제를 밀어붙이다가 평판을 망치고 사람을 내쫓는다. - 다른 사람이 옳거나 최선인 일을 하지 못하도록 막는다. - 어떤 대가를 치르더라도 자기가 생각한 길을 가겠다고 결심한다. - 상대편이 자신의 목표를 달성하기 위해 캐릭터를 조정하고 훼손하고 방해한다. - 갈등이 사적인 문제가 되면서 관계가 돌이킬 수 없을 정도로 망가진다. - 관계가 마찰과 갈등으로 치닫는다. - 자신도 모르게 성장을 방해하는 일을 한다(지나치게 돈을 아끼는 경영진, 자녀를 통제하는 부모 등). - 목표가 어긋나 있다는 사실을 알아차리지 못하고 이와 관련된 갈등에 빠진다. - (아이를 갖는 일과 같은) 중요한 무언가를 양보하고 평생 동안 후회한다.
생길 수 있는 감정	분노, 짜증, 씁쓸함, 갈등, 혼란, 멸시, 자기방어, 각오, 실망, 불신, 불만, 의심, 좌절감, 상처, 안달, 위협감, 무력감, 꺼리는 마음, 회한, 울화

232

- 좌절감이 커진다.
- 무시당하거나 없는 사람 취급을 당한다고 느낀다.
- 상대방을 원망한다.
- 제약을 받고 있거나 잠재력을 최대한 발휘할 수 없다는 느낌이 든다.
- 다른 견해를 받아들이기보다는 자신의 생각이 옳기만을 바란다.
- 관계가 적절한지 의구심이 든다.
- 마찰을 끝내기 위해 그만두거나 떠나고 싶지만 그게 답이 아니라는 사실을 알고 있다.
- 포기한 후 자신감의 위기로 힘들어한다.
- 앞으로 나아갈 올바른 길이 무엇인지 고민한다(두 가지 목표 모두 가능해 보이기 때문에).
- 둘 다 원하지만 하나는 희생해야 한다는 것을 안다.

상황을 악화시킬 수 있는 부정적인 특성

대립하는 성향, 통제 성향, 탐욕, 남을 잘 믿는 성향, 우유부단함, 자기가 다 안다는 태도, 남을 조종하려는 성향, 감정 과잉, 분개, 이기심, 완고함

기본 욕구에 미치는 영향

- **자아실현 욕구** 캐릭터는 두 가지 의미 있는 목표를 가지고 있을 수 있으며 하나(가령 아이를 원하지 않는 파트너와의 결혼)를 위해 다른 하나(아이를 낳는 것)를 희생해야 하는 상황에 처할 수 있다. 무엇을 선택하든 운명의 조각 하나가 빠져있거나 평생 어딘가 부족하다는 느낌을 받을 수 있다.
- **애정과 소속의 욕구** 부모와 자녀 사이에 존재하는 힘의 불균형으로 관계에 마찰이 생기고 유대감이 약화될 수 있다. 또한 부부가 특정 목표(나라 반대쪽으로 이사 가는 것, 아이를 낳지 않는 것, 널리 여행하는 것 등)에 관해 의견이 다른 경우 관계의 안정성이 깨질 수 있다.

233

대처에 도움이 되는 긍정적인 특성

애정, 열의, 고결함, 이상주의, 내향적인 성향, 남의 말을 잘 듣는 성향, 철학적으로 사유하는 능력, 혼자 조용히 있는 성향, 사람을 잘 믿는 성향

<div>긍정적인 결과</div>

- 새롭거나 도전적인 아이디어에 더욱 열려 있는 사람이 된다.
- 건강한 방식으로 타협하는 법을 배운다.
- 중요한 것이 무엇이고 싸울 필요가 없는 것이 무엇인지 분간하게 된다.
- 자기 의견을 고수하는 데 익숙해 있던 캐릭터가 포기하는 법을 배우게 된다.
- 계획이나 과정보다는 사람에 더 가치를 두게 된다.
- 자신의 약점을 상대방이 보완해준다는 인식을 갖게 된다.
- 상대방과 협력하고 갈등을 완화하는 방법을 배운다.
- 다른 사람이 정말로 필요로 하는 것과 갖고 있는 동기를 캐릭터가 알게 된다.
- (심리상담사 같은) 제3자를 통해 타협점에 이른다.
- 관계가 더 이상 의미없다는 사실을 인식하고 갈등 없이 잘 끝내기 위한 조치를 취한다.

방해 공작을
당하다

Being Sabotaged

사례

- 캐릭터가 숨겼던 과거의 비밀을 경쟁자가 공개한다.
- 직장이나 학교의 프로젝트가 엎어지거나 변경된다.
- 물리적인 공격을 받아 대회에 참가하지 못하게 된다.
- 작업이나 아이디어가 도용당한다.
- 사회운동 단체가 기계, 시설, 시스템을 파괴한다.
- 거짓말이나 조작 때문에 캐릭터에 대한 사람들의 생각이 바뀌게 된다.
- 동료나 직원이 고의적으로 태업을 하며 저조한 성과를 낸다.
- 누군가가 중요한 공급품을 엉뚱한 곳으로 보내 분실을 초래한다.
- 공문서가 파기된다.
- 언론이 캐릭터, 조직, 이슈에 대해 부정적인 기사만 내보낸다(긍정적인 기사는 내지 않는다).
- 위조된 서신이 퍼지면서 발신자로 여겨지는 사람의 평판이 망가진다.
- 딥페이크 기술로 피해를 입는다.
- 아군이 적에게 설득당하거나 완전히 제압당한다.
- 누군가의 함정에 빠져 실패한다.
- 캐릭터와 같은 편(동맹)이 적의 쪽(상대편)으로 넘어가거나 게임에서 완전히 빠진다.

사소한 문제

- 여론이 캐릭터에게 불리한 쪽으로 돌아선다.
- 공급품을 새로 마련하고 수리비, 인건비 등을 지불하는 바람에 수입이 줄어든다.
- 차질이 생겨 조직을 재정비해야 한다.
- 다시 시작해야 한다.
- 새롭게 생긴 문제를 해결하기 위해 창의적인 생각을 해야 한다(새로운 공급업체 물색, 다른 전략의 시도, 증거 수집, 여론 장악 등).

235

- 중요한 일 대신 소문을 불식시키는 일에 에너지와 시간을 쓰게 된다.
- 프로젝트에서 하급 직위를 맡게 되거나 빠지게 되는 등 책임과 기회가 줄어든다.
- 방해 공작에 흔들려 신경질적인 반응을 보이는 이해관계자들을 진정시켜야 한다.

초래할 수 있는 심각한 결과	- 캐릭터의 평판이 돌이킬 수 없이 망가진다. - 중요한 자산이나 자원을 잃는다. - 중요한 우군, 영향력 있는 사람, 거래처를 잃는다. - 해고당한다. - 처음에 생각했던 목표를 달성하지 못한다(부패한 조직의 붕괴, 사회악 개선 등). - 캐릭터나 캐릭터의 회사를 상대로 집단 소송이 제기된다. - 사랑하는 사람들이 이런 소란에 지쳐 캐릭터에게서 등을 돌린다. - 가족이 괴롭힘이나 공격을 당한다. - 독창적인 아이디어, 레시피나 제조법, 누군가의 생명 등 대체할 수 없는 것을 상대편에게 빼앗기거나 망쳐버리게 된다. - 방해꾼에게 신체적인 피해를 입는다. - 캐릭터의 편에 있는 누군가가 적을 돕고 있다는 사실을 발견한다. - 하지도 않은 일로 체포된다.
생길 수 있는 감정	분노, 불안, 근심, 배신감, 쓸쓸함, 패배감, 자기방어, 절망, 좌절, 각오, 상심, 불신, 낙담, 환멸, 두려움, 수치심, 상처, 분개, 불안정한 상태, 위협감, 편집증
생길 수 있는 내적 갈등	- 누군가가 그렇게나 비굴해질 수 있다는 사실에 충격을 받고, 환멸을 느낀다. - 앞으로 무슨 일이 생길지 그 일로 누가 상처를 받게 될지 걱정한다. - 캐릭터가 다른 사람들이 소문을 믿고 자기를 나쁘게 생각할까 봐 걱정한다.

- 분노 때문에 판단력이 흐려진다.
- 누구를 믿어야 할지 모르겠다.
- 상황이 달라지면서 무너진 느낌이 든다.
- 무력감에 시달린다.
- 이런 일을 일으킨 사람에게 피해를 입히고 싶지만, 그렇게 하는 것이 옳지 않다는 사실을 알고 있다.
- 자신이 두려움 때문에 망설이게 된다는 사실을 알고 있고, 이런 자신의 모습이 겁쟁이 같다는 생각이 든다.
- 이 일의 여파를 피하려고 거리를 두는 사람들에게 실망한다.
- 방해꾼을 물리치기 위해 도덕적인 선을 넘고 싶다는 유혹이 생긴다.

상황을 악화시킬 수 있는 부정적인 특성

비겁함, 냉소적인 태도, 남을 잘 믿는 성향, 순교자인 양하는 태도, 감정 과잉, 신경과민, 예민한 성향, 편집증적 성향, 무모함, 분개, 지저분한 행실, 소심함, 허영심, 앙심

기본 욕구에 미치는 영향

- **자아실현 욕구** 방해 공작이 캐릭터의 삶과 관련된 무언가를 손상시키는 경우 (특히 무언가를 쌓아나가고 설계하고 만들어내는 데 오랜 시간이 걸린 경우) 그 충격은 파괴적일 수 있다. 캐릭터는 처음부터 다시 시작하기보다 차라리 포기를 선택할 수 있다.
- **존중과 인정의 욕구** 방해 공작이 수면에 드러난 형태가 아닌 경우, 오로지 캐릭터의 잘못 때문에 실패한 것으로 보일 수 있다. 이러한 오해는 사람들이 캐릭터를 무능하고 비윤리적이고 무책임하다고 생각하면서 존경심을 거두는 결과를 낳을 수 있다.
- **애정과 소속의 욕구** 연애관계가 방해 공작을 받는 경우, 가령 어떤 '친구'가 거짓말을 해서 캐릭터가 연인과 이별하도록 조장하면 캐릭터는 연인과 친구를 모두 잃어버린 일로 상실에 빠지게 될 수 있다. 즉 자신이 믿었던 사람에 의해 벌어진 사실이라는 걸 알게 되면, 캐릭터는 보호막을 치고 사람들과 다시 가까

워지는 게 어려워진다.
- **안전 욕구** 세간의 이목을 끌거나 사람들에게 많은 영향을 끼친 실패로 인해 비난을 받는 경우, 캐릭터는 분노한 대중 때문에 위험에 처하게 될 수 있다.
- **생리적 욕구** 방해 공작 중에는 의도적인 것이든 실수로 이루어진 것이든 인명의 손실로 이어지는 경우도 있다.

대처에 도움이 되는 긍정적인 특성

지성(지적 능력), 공정성, 객관성, 관찰 능력, 체계성, 인내, 설득력, 선제적 행동 능력, 창의력, 불굴의 의지

| 긍정적인 결과 |

- 회복력이 커진다.
- 캐릭터가 삶에서 믿으면 안 될 사람들을 분간할 수 있게 된다.
- 처음에 의도했던 것을 이루기 위해 새로운 결심을 한다.
- 자신이 너무 믿었거나 순진하게 굴었던 부분을 돌아보고 미래를 위해 변화를 도모한다.
- 독창적인 사고를 하게 되면서 더 나은 아이디어나 방법을 찾게 된다.
- 방해 공작이 있는 것에 대해 자신이 올바른 길로 가고 있다는 사실을 확인한다.

소송을
당하다

Being Sued

사례
- 미지급된 송장 때문에 소송을 당한다.
- 캐릭터의 잘못이 아닌데도 피해자의 사망에 대한 손해배상 청구를 받는다.
- 손해배상 소송을 당한다.
- 이혼이나 양육권 분쟁에 휘말린다.
- 계약 위반이나 보증 위반으로 소송을 당한다.
- 명예훼손, 비방, 차별, 괴롭힘으로 소송을 당한다.
- 재산 분쟁에 휘말린다.
- 제조물 책임 소송을 당한다.
- 업무상 과실로 소송을 당한다.

**사소한
문제**
- 자신의 말이 불리하게 사용되지 않게 조심해서 말해야 한다.
- 문제를 해결하기 위해 공식 발표를 한다(사람들의 주목을 받는 소송인 경우).
- 자신에게 유리한 증거나 증인을 확보해야 한다.
- 변호사를 선임하고 관련 서류를 제출해야 한다.
- 고소인과 사건의 타당성을 조사할 사람을 고용한다.
- 소송에 대해 친구나 가족이 묻는 말에 대답한다.
- 법정 출석으로 인해 비용이 발생한다(그동안 일을 하지 못한다거나 아이를 맡겨야 하는 등).
- 평판이 무너져 내리는 것을 막기 위한 대책을 세워야 한다.
- 소송비용을 내기 위해 생활방식을 바꾼다.
- 다친 사람에 대한 의료비나 기타 손해배상금을 지불해야 한다.
- 합의를 하기 위해 타협해야 한다.
- 공개적으로 사과해야 한다.

초래할 수 있는 심각한 결과	• 고소 사실과 소환장을 무시하다가 법적인 문제가 커진다.
	• 고소인이 부상으로 사망하면서 문제가 커진다.
	• 원고와의 협상이 실패하고 사건이 법정으로 넘어간다.
	• 또 다른 여러 원고가 나타나 개별 소송을 제기한다.
	• 집단 소송이 제기된다.
	• 무능한 변호사가 변호를 맡는다.
	• 사건에 악영향을 끼치는 불리한 증거가 발견된다.
	• 선서를 한 뒤에 거짓 증언을 하거나 증거를 위조하다가 발각된다.
	• 무죄임에도 불구하고 소송에서 패소한다.
	• 임금이 압류되고 벌금을 내지 못하는 상황이 된다.
	• 면허가 취소된다.
	• 사업을 접거나 매각해야 한다.
	• 배우자나 애인을 잃게 되거나 자녀의 양육권을 빼앗긴다.
	• 재산이 압류당한다.
	• 징역형을 받고 수감된다.
	• 탈출구를 삼을 목적으로 나쁜 행동에 눈을 돌린다.

생길 수 있는 감정	분노, 불안, 배신감, 멸시, 패배감, 자기방어, 반항심, 부정, 우울함, 좌절, 당혹감, 두려움, 안달, 위협감, 압도당하는 느낌, 무력감, 후회, 울화, 반신반의, 복수심, 취약하다는 느낌

생길 수 있는 내적 갈등	• 법정 공방의 결과에 대해 불안해한다.
	• 소송당할 상황을 만든 자신의 선택을 후회한다.
	• 원고를 맞고소할지 고민한다.
	• 최선을 다한 일 때문에 고소당한 사실에 좌절한다(가령 교통사고 환자를 치료하다가 부상으로 사망하자 환자의 가족들이 의사를 고소하는 경우).
	• 소송의 결과로 남에게 함부로 재단당하고 공격당했다고 느낀다.
	• 혼란스러운 상황에서 벗어날 방법을 찾기 위해 애쓴다.
	• 재정 상황은 어떤지 어떻게 하면 파산을 피할 수 있을지 걱정한다.
	• 해당된 일에 함께 관여했지만 소송 대상에서 빠진 사람들에게 분

노한다.
- 소송의 배후에 정치적인 이유가 있다고 확신하지만 이를 입증할 수 없다.
- 가족이 힘든 시간을 보내게 한 일에 대해 죄책감을 갖는다.

상황을 악화시킬 수 있는 부정적인 특성

남의 속을 긁는 성향, 무관심, 우쭐대는 성향, 어수선함, 적대감, 인내심 부족, 무책임함, 남을 조종하려는 성향, 편견, 인색함, 완고함, 소통부족, 비협조적인 성향, 부도덕함, 식견 부족, 장황함, 앙심

기본 욕구에 미치는 영향

- **자아실현 욕구** 소송을 당한 캐릭터는 자신의 수중에 있는 자원을 자아실현이 아니라 자기보존에 써야 한다.
- **존중과 인정의 욕구** 소송을 당하면 캐릭터의 이름이 언급되면서 캐릭터의 평판이 영향을 받을 수밖에 없다. 특히 재판이 끝없이 계속되거나 언론의 주목을 받는 경우 더욱 그렇다.
- **애정과 소속의 욕구** 소송 내용이 무엇이냐에 따라 친구나 가족이 캐릭터를 버리면서 혼자서 사법 시스템과 싸워야 할 수도 있다. 이때 생긴 배신감은 쉽게 잊어버릴 수 없을 것이다.
- **안전 욕구** 캐릭터의 경제 상황이 법률 비용과 법원 판결에 따라 위태로워질 수 있다.

대처에 도움이 되는 긍정적인 특성

차분함, 조심성, 굳은 심지, 협조적인 성향, 예의, 외교술, 공감 능력, 정직성, 고결함, 공정함, 남의 말을 잘 듣는 성향, 객관성, 낙관적인 성향, 체계적인 성향, 인내, 설득력, 상황을 주도하는 성향, 지략, 책임감, 분별력, 지혜로움

- 무죄가 밝혀지면서 소송이 기각된다.
- 자신과 자신의 재산을 더 잘 지키는 법을 배운다.
- 향후에 소송이 발생하지 않도록 예방책을 세운다.
- 맞고소에서 이긴다.
- 더 큰 소송이나 다른 여러 소송을 피하게 된다.
- 타협하는 법을 배운다.
- 자신의 행동에 책임을 진다.

순응 압력을
받다

Being Pressured to Conform

사례
- 무리에 맞추기 위해 특정한 방식으로 보여야 한다는 압력을 받는다.
- 정치적 신념을 조롱당한다.
- 타고난 성별을 따르라는 압력을 받는다.
- 종교적 견해에 대해 공격을 받는다.
- 영향력 있는 사람의 눈에 들기 위해서는 특정한 방식으로 행동하거나 특정한 생각을 가져야 한다.
- 특정한 관행과 의례를 준수하라는 압력을 받는다.
- 사이코패스나 소시오패스 성향이 있는 사람이 자유를 지키기 위해 보통 사람과 비슷한 척해야 한다.

**사소한
문제**
- 거짓말을 해야 한다.
- 내키지 않아도 예의 바르게 행동한다.
- 특정한 사람들에게 맞춰주면서 그들이 중요한 사람이라고 느끼게 해줘야 한다.
- 자신에게 부당한 기대를 하는 사람과 언쟁한다.
- 남에게 조롱당한다.
- 기대에 미치지 못했다는 비판을 받는다.
- 자신의 관점이 위협적이지 않다는 사실을 납득시켜야 한다.
- 다른 사람들과 어울리기 위해 돈을 쓴다(회원권, 적당한 종류의 차량, 좋은 집 등).
- 남들이 기대하는 행동을 해야 한다.
- 자신이 갖고 있는 관심을 내보일 수 없고, 재능을 발휘할 수도 없다.
- 자신이 어떤 일에 열의를 보이지 않는 것, 참여하지 않는 것, 노력을 기울이지 않는 것 등에 대해 변명해야 한다.
- 하지 말아야 할 일을 하다가 들키는 바람에 적당히 둘러대야 한다.

초래할 수 있는 심각한 결과	• 자제력을 잃고 폭발하는 바람에 자신의 진짜 생각과 우군을 드러 내게 된다. • 이중생활이 밝혀진다. • 가족에게 버림받아 지지와 도움을 받지 못하게 된다. • 친구들에게 따돌림을 당하게 된다. • 무책임한 지출로 파산하게 된다. • 위협을 받는다. • 협박을 당한다. • 따돌림, 괴롭힘, 차별을 겪는다. • 직장을 잃게 된다. • 사랑하는 사람들이 위협을 받는다. • 비밀이 밝혀지게 된다. • 자신의 진짜 모습을 숨기거나 억눌러야 한다. • 해로운 약물이나 자기 파괴적인 행동에 의존한다. • 가출한다. • 강제로 세뇌당한다. • 자살한다.
생길 수 있는 감정	괴로움, 불안, 배신감, 씁쓸함, 갈등, 자기방어, 우울함, 절망, 불만, 시 기, 죄의식, 무능하다는 느낌, 위협감, 외로움, 갈망, 편집증, 무력감, 울화, 자기혐오, 창피함, 취약하다는 느낌, 자신이 하찮다는 느낌
생길 수 있는 내적 갈등	• 남들과 다르다는 느낌이 든다. • 자신의 진정한 모습과 다른 사람들이 자신을 보는 모습 사이에서 혼란스럽다. • 자신을 인정해주지 않아 상처받는다(특히 캐릭터와 가까운 사람들 이). • 자존감이 없어지면서 자기혐오와 증오심이 생긴다. • 자신의 안전을 걱정한다(위험하다고 여겨지는 비밀스러운 신념을 가 진 경우). • 가족과 친구를 사랑하지만 그들의 마음이 닫혀 있다는 사실이 싫다.

- 자신을 남에게 맞추거나 변화시키는 일에 집착하게 된다.
- 사랑하는 사람을 다치게 하고 싶지는 않지만 언젠가는 나만의 길을 가야 한다는 사실을 알고 있다.
- 개인적인 신념을 억누르면 자신의 건강과 행복에 문제가 생긴다는 사실을 알고 있다.
- 사랑에 조건이 따르는 것 같은 느낌이 든다.
- 경건함을 내세우면서도 편견에 가득 차 남을 재단하는 종교에 환멸을 느낀다.

상황을 악화시킬 수 있는 부정적인 특성

남의 속을 긁는 성향, 반사회적 성향, 부정직함, 신의를 저버리는 성향, 회피 성향, 남을 잘 믿는 성향, 무지, 불안정한 상태, 애정 결핍, 예민한 성향, 편견, 분개, 자기 파괴적인 성향, 굴종적인 성향, 소심함, 소통부족, 의지박약

기본 욕구에 미치는 영향

- **자아실현 욕구** 캐릭터의 진정한 정체성이 재능과 연결되어 있는데도 사람들의 조롱을 피하기 위해 강점을 숨겨야 하는 경우, 캐릭터는 결국 자신의 정체성에 따라 살아갈 수 없게 된다.
- **존중과 인정의 욕구** 캐릭터는 다른 사람들이 자신을 반대한다는 말을 들으면서 자존감을 잃게 될 것이다.
- **애정과 소속의 욕구** 자신이 아닌 다른 사람이 되라는 압력을 받는다면, 이러한 관계에서 친밀감을 찾는 일은 거의 불가능할 것이다.
- **안전 욕구** 사회적 규범에 맞지 않는 캐릭터는 타인에게 위협을 받거나 표적이 될 수 있으며 신변의 안전도 위협받을 수 있다.

대처에 도움이 되는 긍정적인 특성

굳은 심지, 자신감, 용기, 예의, 결단력, 외교술, 공감 능력, 정직성, 고결함, 독립심, 성숙함, 객관성, 직관력, 분별력, 사회의식, 지지하는 태도, 너그러움

- 남이 어떻게 생각하든 자신을 사랑하겠다고 다짐한다.
- 긍정적인 자아상을 드러낸다.
- 캐릭터의 진정한 자아를 다른 사람들이 받아들일 수 있게 영감을 전한다.
- 처음에는 캐릭터를 비판했던 사람들의 시야가 결국에는 넓어진다.
- 자신의 목소리를 찾는다.
- 순응하라는 압력을 받고 있는 사람들을 도와주는 사람이 된다.
- 꽉 막힌 신념에 맞서 필요한 변화와 포용을 이끌어낸다.

신념이
충돌하다

사례

- 다른 사람과 반대되는 정치적 견해를 갖고 있다.
- 다른 사람과 종교 때문에 의견 충돌을 빚는다.
- 캐릭터와 배우자가 서로 다른 양육 방식을 갖고 있다.
- 직업윤리가 서로 다른 사람과 한 팀이 된다.
- 캐릭터의 도덕률이 다른 사람의 도덕률과 충돌한다.
- 일, 여가, 가족 등의 우선순위를 다르게 두는 사람과 함께 산다.
- 시민의 자유에 대한 캐릭터의 생각이 통치 당국의 행위와 충돌한다.
- 예방접종과 의료개입에 대한 캐릭터의 관점이 캐릭터가 속한 문화권의 관점과 다르다.
- 완전히 다른 관점을 지닌 누군가와 함께 일하려 애쓴다.
- 부모와 자녀가 생각하는 교육의 우선순위가 서로 다르다.
- 국가에 대한 책임과 도덕적 책임이 충돌한다.

사소한 문제

- 남들에게 함부로 재단을 당한다(양육방식, 정치적 견해, 교회에 가지 않는 일 등).
- 틀렸다는 말을 듣는다.
- 놀림을 당한다.
- 특정 사람들에 대한 대화를 회피한다.
- 사람들이 자신의 의견에 대해 빈정거려도 논쟁을 피하기 위해 참아야 한다.
- 다른 사람들이 자신의 생각을 캐릭터에게 강요하려고 한다.
- 신념을 바꾸라는 압력을 받는다.
- 평화롭게 지내기 위해 특정 견해에 대해 거짓말을 해야 한다.
- 갈등을 피하기 위해 타협해야 한다.
- 싸움이나 논쟁에 휘말린다.
- 본의 아니게 누군가의 기분을 상하게 한다.
- 자신의 믿음 때문에 어떤 기회나 정보에 접근할 수 없다.

- 사교 모임에 초대받지 못한다.

초래할 수 있는 심각한 결과	• 의사 결정권자와 같은 신념을 갖고 있는, 자격 없는 사람에게 밀려난다. • 직장을 잃는다. • 특정 주제에 대한 생각이 너무나 달라 결혼 생활이 실패한다. • 캐릭터가 편협하고 남을 혐오하는 사람이라는 비난을 받는다. • 공동체 밖으로 쫓아내려는 사람들에게 괴롭힘을 당한다(물건 파손, 계속되는 짓궂은 장난, 방해 공작 등). • 자신이 어디에 갔는지 무엇을 했는지 숨겨야 한다. • 친구나 가족과 소원해진다. • 신념을 바꾸라는 강요를 받는다. • 극단주의적 견해를 가진 파트너가 캐릭터의 자녀에게 자기 생각을 물려준다. • 신념의 충돌이 폭력으로 확대된다. • 신념 때문에 살해당한다.
생길 수 있는 감정	괴로움, 불안, 배신감, 씁쓸함, 갈등, 멸시, 자기방어, 각오, 실망, 불신, 두려움, 허둥거림, 좌절감, 증오, 위협감, 거슬림, 강박, 울화, 창피함, 의기양양함
생길 수 있는 내적 갈등	• 자신의 신념을 숨기면서 겉치레를 하는 일에 괴로워한다. • 자신의 굳은 신념에 의문을 갖게 된다. • 고립되고 외면당하는 것 같고 우울한 기분이 든다. • 정체성의 위기를 겪는다. • 자신이 틀렸거나 평가절하된 느낌이 든다. • 생각이 다르다는 이유로 관계가 깨지는 일에 대해 죄책감을 느낀다. • 함께 하거나 도와주는 사람이 없어 외로움을 느낀다. • 자신이 안전하지 못한 것은 아닌지 두려워한다. • 위험한 신념을 지지하는 사람과 관계를 끊어야 할지 고민한다.

상황을 악화시킬 수 있는 부정적인 특성

대립하는 성향, 통제 성향, 방어적 성향, 무례함, 광신적인 열의, 적대감, 위선, 무지, 유연성 부족, 남을 함부로 재단하는 성향, 자기가 다 안다는 태도, 남을 조종하려는 성향, 예민한 성향, 편견, 지나치게 밀어붙이는 성향, 비협조적인 성향

기본 욕구에 미치는 영향

- **자아실현 욕구** 캐릭터에게 가장 핵심적인 신념이 위협받는 경우, 그 신념을 보호하기 위해 캐릭터는 다른 의미 있는 생각과 목표를 희생하게 된다.
- **존중과 인정의 욕구** 신념이 도전받는 경우, 캐릭터는 자기 의심에 빠질 수 있다. 조롱당하고 가혹한 대우를 받는 캐릭터는 자존감이 떨어질 수 있다.
- **애정과 소속의 욕구** 캐릭터가 (이미 약해진 것이라고 해도) 관계를 유지하기 위해 자신의 입장을 양보하는 경우나, 좁힐 수 없는 차이 때문에 관계를 끊는 경우에는 사람들과의 소속감이 위협받게 될 것이다.
- **안전 욕구** 논쟁의 여지가 있는 견해가 열띤 언쟁과 물리적 충돌로 확대되는 경우, 캐릭터는 자신의 의견에 반대하는 사람들과 함께 있을 때 안전을 보장받지 못한다는 느낌을 받을 수 있다.
- **생리적 욕구** 극단적인 경우, 서로 다른 신념 체계는 전쟁, 폭력, 죽음으로 이어질 수 있다.

대처에 도움이 되는 긍정적인 특성

적응 능력, 조심성, 굳은 심지, 협조적인 성향, 예의, 외교술, 신중함, 공감 능력, 고결함, 독립심, 공정함, 친절함, 신의, 성숙함, 자애로움, 객관성, 설득력, 사회의식, 지지하는 태도, 너그러움

긍정적인 결과

- 자제하는 법과 사회의식을 배우게 된다.
- 반대되는 신념을 가진 사람과의 공통점을 발견한다.
- 다른 믿음에 대해 배우고 시야를 넓히게 된다.

- 자신의 신념 체계를 더 잘 이해하게 된다.
- 자원봉사나 자선활동에 더 많이 참여하게 된다.
- 자신의 신념을 검증하고 더욱 확고한 기반을 갖게 된다.
- 자신의 신념을 긍정적으로 발휘해 더 나은 사람이 된다.
- 캐릭터의 가치관에 더 잘 맞는 새로운 직업이나 사회적 관계에서 만족감을 얻는다.

억울하게 비난받다

Being Falsely Accused

 일러 두기
가해자의 조작으로 이루어지는 '누명을 쓰다'의 경우와 달리 이 항목에서 캐릭터는 피해자, 목격자, 경쟁자, 가족 등 누구에게나 억울한 비난을 받게 될 수 있다. 캐릭터가 억울하게 비난을 받게 되는 몇 가지 사례를 소개한다.

사례
- 다른 사람을 괴롭힌다는 비난
- 거짓말을 한다는 비난
- 신체적 폭력이나 성폭행을 한다는 비난
- 바람을 피운다는 비난
- 누군가를 스토킹하거나 사생활을 침해한다는 비난
- (시험, 대회 등에서) 부정행위를 한다는 비난
- 범죄를 저지른다는 비난
- 인종차별, 여성차별 혹은 다른 차별적인 신념을 갖고 행동한다는 비난
- 갈등이 생겼을 때 한쪽 편만 들거나 자신이 좋아하는 대로만 행동한다는 비난

사소한 문제
- 변론 준비(증거 수집, 증인 확보, 변호사 선임 등)를 해야 한다.
- 다른 사람의 질문에 시달린다.
- 친구나 가족의 추궁을 받는다.
- 자신의 행동을 변호하고 혐의를 단호하게 부정해야 한다.
- 직장을 휴직하게 된다.
- 사이가 좋았다고 생각했던 친구들에게 외면당한다.
- 배우자나 애인이 캐릭터에게 거리를 두거나 집에서 나가거나 헤어지자고 한다.
- 공공연한 조롱에 대응해야 한다.
- 남들이 캐릭터를 감시하듯 지켜보고 멋대로 평가한다.

- 자유나 출입이 제한된다.
- 기자들에게 쫓긴다.
- 스트레스로 불면증이 생긴다.

초래할 수 있는 심각한 결과	• 해고당하거나 일자리를 얻을 수 없게 된다. • 가족에게 따돌림을 당한다. • 결혼 생활이 무너진다. • 비난하는 사람을 피해 아무도 자신을 알아보지 못하는 곳으로 이사를 가거나 직장을 옮겨야 한다. • 사람들이 자신이 유죄라고 생각한다는 사실을 알게 되었는데, 심지어 무죄가 선고된 후에도 자신을 유죄라고 생각한다는 것을 알게 된다. • 범죄 혐의를 받게 되면서 가까운 사람들과의 관계가 끊어진다. • 비난한 사람을 스토킹한다. • 고발한 사람에게 보복한다. • 자신의 이름을 지우기 위해 증거를 위조하거나 인멸한다. • (자해, 약물 남용, 알코올 중독 등) 해로운 행동에 빠져든다. • 자신이 저지르지도 않은 범죄로 유죄 판결을 받는다. • 심한 우울증에 빠진다. • 낙심하고 절망한 나머지 스스로 목숨을 끊는다.
생길 수 있는 감정	분노, 불안, 배신감, 씁쓸함, 자기방어, 반항심, 우울함, 환멸, 당혹감, 두려움, 증오, 수치심, 위협감, 외로움, 편집증, 무력감, 꺼리는 마음, 의구심, 반신반의, 복수심, 정당성을 입증 받은 느낌, 취약하다는 느낌
생길 수 있는 내적 갈등	• 결백을 증명해야 한다는 사실에 분개한다. • 보복할지의 여부를 고민한다. • 자신을 진정으로 아는 사람이 아무도 없다고 느낀다. • 자신을 비난한 사람에게 사실을 밝히라고 말하고는 싶지만, 그의 손에 놀아나게 되지는 않을까 두려운 마음이 든다. • 자신의 이름을 지우는 일에 온 힘을 쏟는다.

- 억울하게 비난받은 일의 원인이 아니었을까 싶은 자신의 선택을 곱씹는다.
- 어떤 결과가 나올지 몰라 불안하고 걱정스러운 마음이 든다.
- 자신의 판단에 의문이 생기고 누구를 믿어야 할지도 모른다.
- 이러한 상황에 대해 무력감을 느낀다.
- 무죄가 입증될 때까지는 자신이 유죄로 인식된다는 사실에 환멸을 느낀다.
- 비난한 사람의 말만 듣고 사람들이 자신을 오해한다는 사실에 분노한다.

상황을 악화시킬 수 있는 부정적인 특성

남의 속을 긁는 성향, 우쭐대는 성향, 대립하는 성향, 통제 성향, 부정직함, 적대감, 충동적 성향, 합리적이지 않은 성향, 남을 조종하려는 성향, 강박적인 성향, 편집증적 성향, 비관적인 성향, 분개, 의혹, 비협조적인 성향, 부도덕함, 양심, 폭력성

기본 욕구에 미치는 영향

- **자아실현 욕구** 캐릭터는 사법제도, 사회, 인류에 커다란 환멸을 느껴 의미 있는 목표를 추구하려는 욕구가 사라질 수 있다.
- **존중과 인정의 욕구** 캐릭터는 자신에 대한 비난을 믿는 친구들을 보고, 친구들도 저런데 누가 자신의 진정한 모습을 알지 의구심을 갖게 될 수 있다. 혹은 친구들이 캐릭터가 부당한 의심을 받고 있다는 것을 알아줄 수도 있다.
- **애정과 소속의 욕구** 사회적으로 단절되거나 다른 사람들이 자신과 거리를 두는 모습을 보는 캐릭터는 자신을 지지하는 사람들이 빠르게 줄어드는 것을 발견할 수 있다.
- **안전 욕구** 억울한 비난은 불안으로 이어질 수 있는데, 비난에는 협박, 공격, 기타 공포스러운 일이 수반될 수 있기 때문이다.

대처에 도움이 되는 긍정적인 특성

조심성, 굳은 심지, 협조적인 성향, 외교술, 공감 능력, 정직성, 고결함, 공정함, 신의, 객관성, 통찰력, 낙관적인 성향, 인내, 설득력, 전문성, 지략, 책임감, 분별력, 영성

긍정적인 결과

- 적절하게 선을 긋는 법과 사람을 함부로 믿어서는 안 된다는 사실을 배운다.
- 자신을 고발한 사람이 거짓말을 하고 있다는 사실을 밝혀낸다.
- 손해에 대한 배상을 받는다.
- 사법제도가 제대로 작동하고 있다는 사실을 경험한다.
- 새로운 직업, 관계, 자리에서 더 큰 만족감을 얻는다.
- 섣불리 판단하지 않는 법을 배운다.
- 억울한 누명을 쓴 이들을 도와주는 사람이 된다.

억지로
참석하다

사례

- 다른 사람들의 기대 때문에 장례식, 결혼식, 종교 행사에 참석한다.
- 회의, 교육, 명절 모임, 직장 행사에 참석해야 한다.
- 분노관리 프로그램, 재활 프로그램, 법원에서 명령하는 프로그램에 참석해야 한다.
- 학교에 다니거나 직업훈련을 받아야 한다.
- 의무로 해야 하는 심리상담, 결혼상담, 기타 정신 건강 관련 모임에 참석한다.
- 육아수업에 참석해야 한다.
- 운전자 교육을 이수해야 한다.
- 학부모 총회나 학교 행정과 관련된 회의에 참석해야 한다.
- 가족 모임이나 동창회에 참석해야 한다.
- 배심원 소환에 응해야 한다.
- 가석방 담당관에게 계속 연락해야 한다.
- 소환을 받거나 법원 출두 날짜가 정해진다.
- 예배에 참석해야 한다.

사소한 문제

- 아이나 반려동물을 맡아줄 사람을 구해야 한다.
- 행사 참석 때문에 교통비, 숙박비, 기타 비용이 발생한다.
- 식단과 관련 있는 어려움을 겪는다(캐릭터가 특이한 알레르기나 과민증이 있는 경우).
- 일을 하지 못해 수입이 줄어든다.
- 다른 계획을 미뤄야 하거나 중요한 행사를 놓치게 된다.
- 긴 연설, 팀워크 활동, 가족 생일잔치에서 날뛰는 아이들의 경우와 같이 짜증나거나 싫어하는 일들을 참아야 한다.
- 행사가 갖고 있는 문화적 규범을 따라야 한다.
- 정치, 종교 등에 대해 논쟁을 하게 된다.
- 공격적으로 굴었다가 질책을 받는다.

- 행사장에서 만취한다.
- 누군가를 모욕한다.
- 누군가를 험담하거나 쓸데없는 소리를 하는 모습을 보게 된다.
- 적절한 복장을 갖추지 못했다.
- 참석해야 하는 행사에서 요구하는 수수료나 수업료를 지불해야 한다.
- 만나고 싶지 않은 사람과 마주친다.
- 마음에 들지 않는 참가자나 트레이너를 상대해야 한다.

초래할 수 있는 심각한 결과

- 행사장에 있고 싶지 않아 그곳에서 못되게 행동한다.
- 참석은 하지만 공격적이고 거칠고 폭력적으로 군다.
- 술에 취해 잘못된 행동을 하게 된다(외도, 불법약물 사용 등).
- 자신을 억지로 참석하게 만든 사람과 싸운다.
- 행사를 방해하기 위해 의도적으로 무언가를 한다.
- 가석방 조건을 위반하게 되거나 같은 시간에 하기로 되어 있었던 중요한 약속을 어기게 된다.
- 긴급 상황이나 재난이 발생했을 때 집에 없는 상태다.

생길 수 있는 감정

동요, 짜증, 예감, 불안, 근심, 멸시, 반항심, 두려움, 당혹감, 죄의식, 증오, 수치심, 불안정한 상태, 압도당하는 느낌, 편집증, 무력감, 회한, 울화, 자기연민, 의기양양함, 취약하다는 느낌

생길 수 있는 내적 갈등

- 강제로 참석하게 만든 사람을 원망한다.
- 솔직한 감정을 드러내거나 이 일에 책임이 있는 측에 앙갚음을 하고 싶다는 생각이 든다.
- 가족이나 다른 참석자의 행동에 당혹스러워한다.
- 자신의 진짜 모습이나 그 밖의 비밀을 숨겨야만 할 것 같은 느낌이 든다.
- 부정적인 과거의 감정이 떠오른다.
- 방어적인 느낌이나 곤혹스러운 느낌이 든다.
- 행사에 참석한 일로 불안한 마음이 든다.

- 참석한 상황에 대한 반감을 숨길 수밖에 없다.
- 행사의 결과와 관련한 부정적인 감정에 시달린다.
- 행사장에서 불법 약물, 연애 감정 등의 유혹에 대처해야 한다.
- 오해를 받고 있거나 자신의 감정이 인정받지 못한 것 같은 느낌이 든다.
- 조바심을 느끼게 된다(행사가 얼마나 오래 이어질지, 싫지만 아는 척해야 하는 사람 등).

상황을 악화시킬 수 있는 부정적인 특성

남의 속을 긁는 성향, 중독 성향, 반사회적 성향, 유치함, 대립하는 성향, 통제 성향, 무례함, 남의 뒷말을 좋아하는 성향, 충동적 성향, 불안정한 상태, 신경과민, 반항심, 무모함, 분개, 이기심, 요령 없음, 비협조적인 성향, 장황함, 일중독

기본 욕구에 미치는 영향

- **자아실현 욕구** 법적으로 감시당하고 자유를 억압당한 경우, 캐릭터는 그 파장이 두려워 특정 목표를 추구하지 못할 수 있다.
- **애정과 소속의 욕구** 참석을 강요당하는 일이 가족들 사이에 자주 일어나는 경우, 캐릭터는 자신이 바라는 바와 다른 사람의 기대 중 하나를 선택해야 한다는 사실에 분개할 수 있다. 이러한 상황에서 억울한 마음이 점점 커지면서 가족과 관계가 악화될 수 있다.

대처에 도움이 되는 긍정적인 특성

모험심, 협조적인 성향, 예의, 여유, 열의, 외향성, 친근감, 유머, 행복감, 성숙함, 남의 말을 잘 듣는 성향, 인내, 적절한 판단 능력, 책임감, 분별력, 사회의식, 지지하는 태도, 이타적인 성향

긍정적인 결과
- 참석한 행사의 장점을 발견한다(가령 새로운 거래처를 만난다든지).

- 개인적인 성장을 이룬다.
- 새로운 것을 시도하고 그 경험을 즐긴다.
- 지식, 기술, 자원을 얻게 된다.
- 캐릭터가 편안하게 여기는 영역이 넓어진다.

정실 인사
혹은 편애

Nepotism or Favoritism

- 부모가 특정 자식을 다른 자식보다 편애한다.
- 스포츠팀에서 코치의 조카가 경기에 더 자주 출전한다.
- 중요한 인물이나 돈벌이가 되는 고객에게 아첨한다.
- 교사가 선택받은 일부 학생에게만 관심을 보이며 그들에게 특별한 의무와 역할을 맡긴다.
- 한 자녀가 다른 자녀보다 유산을 더 많이 받는다.
- 일을 제대로 하지 않는 동료가 상사의 골프 친구라는 이유로 잘못을 책임지지 않는다.
- 우대고객에게는 특정 문제를 으레 눈감아준다.
- 부모가 의붓자식보다 친자식의 말을 믿는다.
- 다른 선수와는 달리 스타급 선수에게만 지각한 일에 대해 뭐라 하지 않는다.
- 대학의 모든 학과가 감원을 하고 있는 와중에 특정 학과만 면제받는다.
- 아무 경험도 없는 사람이 친인척이라는 이유로 누구나 탐내는 정치적 지위를 갖게 된다.
- 고객과 가까운 사이인 사람이 계약을 따 낸다.

사소한 문제
- 분란만 일으키게 될 것이 분명한 반대 입장을 속으로 삼켜야만 한다.
- 사안에 목소리를 높이다가 말썽꾼으로 낙인이 찍힌다.
- 직장 내 사기가 서서히 떨어진다.
- 대학 내 정치에 휘말린다.
- 분란이 생겨 가족의 정상 기능을 누릴 수 없다.
- 상사의 총애를 받는 직원이 무능하거나 게을러서 캐릭터가 해야 할 일이 늘어난다.
- 편애 때문에 상처받은 아이의 감정을 다독여줘야 한다.

- 경쟁이 사적 충돌로 확대된다.
- 캐릭터가 자신의 가치를 증명하기 위해 총애를 받는 팀원보다 앞서가고자 노력한다.
- 서로 다른 대접을 받는 형제자매 사이에 마찰이 생긴다.

<table>
<tr><td>

초래할 수
있는
심각한
결과
</td><td>

- 능력 없는 가족 구성원이 책임을 맡으면서 가업이 파산한다.
- 가족 모임에 가서 그동안 자신이 차별을 받았다는 사실을 말해 모임을 망친다.
- 편애를 받았던 측에 반대의 목소리를 높였다가 방해 공작을 당한다.
- 혜택을 받는 당사자가 눈치도 없이 정실 인사 이야기를 했다가 난감한 상황이 된다.
- 부당한 대우에 항의했는데 부당한 대우의 이득을 누리는 자들 가운데 영향력 있는 인물들이 항의하는 캐릭터를 방해한다.
- 작업 환경이 열악해져 직장을 그만둔다.
- 전문성을 발휘할 기회가 막혀 발전이 불가능하다.
- 재혼으로 이루어진 가족인데 편애 문제로 한 가족처럼 지내지 못한다.
- 형제자매가 평생 서로 경쟁한다.
- 가족 관계가 깨진다.
- 부당한 체재와 맞설 수 없다 믿고, 의미 있는 목표를 포기한다.
- 자신의 윤리 기준을 버리는 대응을 한다(편애하는 사람들에게 복수하거나 소문을 퍼뜨리는 행동 등).
- 모든 일에 무감각해지고 성취도도 떨어져 노력해도 소용없다고 생각하게 된다.
- 삶을 부정적으로 바라보게 된다.
- 조건 없는 사랑이란 없으며, 성취를 해야만 얻는 것이라 믿게 된다.
- 상대방을 방해하는 방식으로 저울의 균형을 맞춘 탓에 결국 모두가 손해를 보게 된다.
</td></tr>
</table>

생길 수 있는 감정	동요, 분노, 배신감, 씁쓸함, 멸시, 저항감, 좌절, 각오, 실망, 환멸, 좌절감, 분개, 불안정한 상태, 질투, 방치당한 느낌, 편집증, 무력감, 격노, 울화, 체념, 남의 불행을 기뻐하는 마음, 인정받지 못한다는 느낌, 반신반의

생길 수 있는 내적 갈등	• 불공정한 대접을 심하게 받아 강박관념을 갖게 된다. • 질투, 원망, 심지어 분노에 시달린다. • 편애나 정실 인사가 정말 존재한 것인지 아니면 자신의 상상인지 자신이 없다. • 다른 사람과 같은 혜택을 받기 위해 상사의 비위를 맞추고 싶다는 유혹이 든다. • 발전하지 못하는 것이 자신의 잘못이 아닐까 스스로를 의심한다. • 낮은 자존감과 씨름한다. • 우려하는 목소리를 내면 질투하는 것으로 보이지는 않을까 걱정한다. • 편애에 완전히 질려 편애가 없는 곳에서도 편애가 있다고 착각할 지경이다.

상황을 악화시킬 수 있는 부정적인 특성

심술궂음, 유치함, 통제 성향, 기만하는 성향, 위선, 감정표현을 꺼리는 성향, 불안정한 상태, 순교자인 양하는 태도, 애정 결핍, 편집증적 성향

기본 욕구에 미치는 영향

• **자아실현 욕구** 캐릭터는 정실 인사가 발전을 막고 자신의 큰 꿈을 절대 이루지 못하게 한다고 느낄 수 있다.
• **존중과 인정의 욕구** 편애에 대해 알지 못하는 사람들은 캐릭터의 기술이 부족하고, 열심히 일하지 않아서 발전하지 못한 것이라고 오해할 수 있다.
• **애정과 소속의 욕구** 편애가 가장 파괴적으로 나타나는 관계가 가족 관계다. 계속 무시당하고 폄하되는 캐릭터는 자신이 도움을 받지 못했다고 느낄 수 있고,

이렇게 취약해진 자신의 상태를 불편해 한다.

- **안전 욕구** 공정하지 못한 공동체에 갇힌 캐릭터는 마음이 지쳐 건강에도 영향을 받을 수 있다.

대처에 도움이 되는 긍정적인 특성

야심, 과감함, 이상주의, 독립심, 공정함, 인내, 상황을 주도하는 성향

긍정적인 결과

- 공정해야 하는 상황에서 푸대접받는 느낌이 어떤 것인지를 가해자가 이해할 수 있게 도와준다.
- 잘못된 관행에 목소리를 높이다가 자신과 비슷한 생각을 하는 사람을 발견해 지지를 얻는다.
- 정실 인사가 자극이 되어 도움이나 편애 없이 자신의 능력을 발전시킨다.
- 정실 인사의 부당함을 인식하고 자신은 절대 그런 일을 하지 않겠다고 결심한다.
- 공정하다는 것이 무엇인지 그 누구보다 잘 알게 되어 이를 모든 상황과 관계에 적용하게 된다.

차별을 겪다

Experiencing Discrimination

일러두기

차별은 캐릭터의 정체성이 지닌 특정 요소, 그리고 특정 집단의 일원으로서 지닌 특성 때문에 발생하는 일종의 괴롭힘이라고 정의할 수 있다. 차별은 나이, 인종, 지적 능력, 가족 상황, 젠더, 섹슈얼리티, 종교, 신체적 능력 등의 다양한 요인을 기반으로 한다.

차별과 괴롭힘 사이의 경계는 모호한 편이고 구체적인 상황의 맥락에 따라 결정되는 경우가 많다. 여기서 말하는 차별이란 캐릭터가 지니고 있는 어떤 특성 때문에 특정한 방식으로 '취급당하는 것'을 의미한다. 캐릭터가 어떤 특성으로 인해 개인적으로 표적이 되는 경우(반복적으로 이루어지는 경우가 많다)에 대해서는 '차별이나 희롱 등의 괴롭힘을 당하다' 편을 참조할 것.

사례

- 종교 의식을 진행할 장소가 마련되어 있지 않다.
- 차별적 요소 때문에 일자리를 얻지 못한다.
- 직장에서 더 낮은 급여를 받고 불평등한 대우를 받는다.
- 직장에서 제대로 대해주지 않는다.
- 주거, 교육, 직업훈련, 기타 혜택에 있어서 동등한 기회를 제공받지 못한다.
- 물건을 살 때 다른 고객이라면 받지 않을 질문을 받는다.
- 결혼을 할 수 없거나 아이를 입양할 수 없다.
- 사람들이나 관계기관이 캐릭터를 예의주시한다.
- 모임, 회원 가입, 특정 직업군에서 배제된다.
- 누구에게나 열려 있는 재정지원(대출, 장학금, 후원 등)을 거부당한다.

사소한 문제

- 삶의 여러 측면을 숨겨야 한다.
- 자신의 가치를 군이 타인에게 납득시켜야 한다.
- 차별 요인 때문에 사는 곳이나 직업 선택에 제한을 받는다.
- 다른 교통수단을 찾아야 한다.

263

- 다른 사람의 비판적 시선이나 의견에 대처해야 한다.
- 차별을 당해도 알아차리지 못한 척해야 한다.
- 직장에서 다른 사람과 동일한 책임을 맡거나 혜택을 받지 못한다.
- 으레 그럴 것이라는 취급을 당한다.
- 무지한 질문에 대처해야 한다.
- 다른 사람들에게 인종, 섹슈얼리티, 젠더 등이 무엇인지 가르쳐줘야 한다.
- 상대방이 갖고 있는 이중 잣대를 지적하고 평등한 지위를 얻기 위해 싸워야 한다.
- 경제적 안정을 이루기 위해 애쓴다.

초래할 수 있는 심각한 결과	- 누군가를 고소해야 한다. - 차별을 가한 개인이나 단체를 공개적으로 고발했다가 증거가 없다고 묵살당하고 처벌받게 된다. - 사적이고 애써 감추고 있었던 차별적 요소가 드러난다. - 언쟁이나 싸움에 휘말린다. - 차별한 사람에 대한 복수를 계획한다. - 따돌림, 위협, 폭력을 경험한다. - 결혼하거나 아이를 입양하거나 가족을 늘리는 능력을 부정당한다. - 필요한 진료나 정신 건강 상담을 거부당한다. - 이렇다 할 이유나 재판 없이 구금된다. - 불안이나 우울에 대처하기 위해 자가 치료를 하다가 약물에 중독된다. - 자살을 시도하거나 성공한다.
생길 수 있는 감정	분노, 괴로움, 불안, 쓸쓸함, 패배감, 자기방어, 우울함, 좌절, 불신, 낙담, 환멸, 좌절감, 수치심, 상처, 무능하다는 느낌, 불안정한 상태, 위협감, 무력감, 울화, 취약하다는 느낌, 자신이 하찮다는 느낌

<table>
<tr>
<td>생길 수
있는
내적 갈등</td>
<td>

- 고립감과 우울감을 느낀다.
- 자부심에 의문을 품는다.
- 공개적으로 말하고는 싶지만 망설인다(공개적으로 말하고 싶은데 상황만 악화되는 것이 아닐까하는 두려운 마음이 든다).
- 사랑하는 사람이 차별받지 않게 보호해주지 못한다는 사실에 무력감을 느낀다.
- 남들이 자신을 있는 그대로 받아들여줄 수 있을지 의구심이 든다.
- 적응해야 한다는 압박감을 느낀다.
- 차별을 겪어보지 않은 사람들을 원망한다.
- 같은 편이면서도 나서서 도와주지 않은 사람들을 원망한다.
- 다른 이가 차별받는다는 사실을 가벼이 생각하거나 무시하는 사람들에게 분노를 느낀다.

</td>
</tr>
</table>

상황을 악화시킬 수 있는 부정적인 특성

남의 속을 긁는 성향, 반사회적 성향, 비겁함, 부정직함, 무례함, 적대감, 감정표현을 꺼리는 성향, 불안정한 상태, 신경과민, 편견, 분개, 굴종적인 성향, 소심함, 소통부족, 앙심, 폭력성, 변덕, 의지박약, 내성적인 성향

기본 욕구에 미치는 영향

- **자아실현 욕구** 캐릭터가 다른 사람과 동일한 기회를 갖지 못한 경우, 자신의 잠재능력에 미치지 못하는 삶을 살게 될 수 있다.
- **존중과 인정의 욕구** 선택한 것이 아니라 우연히 갖게 된 어떤 요인 때문에 사회에서 받아들여지지 않는 경우, 캐릭터는 자신의 가치에 의문을 품게 될 수 있다.
- **애정과 소속의 욕구** 캐릭터는 자기 삶의 경험과 접점이 없는 사람들과 관계를 맺는 데 어려움을 겪을 수 있다. 뿐만 아니라 다른 사람들도 자신이 캐릭터와 같은 사람으로 취급받고 부당한 대우를 받을까 봐 캐릭터와 더 깊은 관계를 맺지 않으려 할 수 있다.
- **안전 욕구** 차별 때문에 일자리와 안전한 주거 환경을 얻지 못하거나, 의료 접근성도 떨어지게 될 수 있다. 이러한 차별은 캐릭터의 취약성을 증가시켜 특정

사람들이 캐릭터 주위에 있을 때나 캐릭터가 특정 상황에 있을 때 안전하지 않다고 느끼게 만든다.

대처에 도움이 되는 긍정적인 특성

굳은 심지, 용기, 예의, 외교술, 친근감, 고결함, 끈기, 전문성, 지략, 책임감, 사회 의식

긍정적인 결과

- 개인 간의 차이를 사람들에게 알려주면서 문화에 영향을 미친다.
- 다른 사람들도 더욱 안전한 환경을 갖게 해준다(직장, 학교, 공공장소 등).
- 해로운 관행을 폭로하거나 영향력 있는 사람의 나쁜 행동을 밝혀 변화를 가져온다.
- 자신의 권리를 주장하여 평등한 혜택과 기회를 얻는다.

차별이나 희롱 등의
괴롭힘을 당하다

Experiencing Harassment

일러두기
차별이나 희롱과 같은 괴롭힘은 캐릭터의 인종, 성별, 종교, 정치적 견해, 기타 요소로 인해 개인적이고 반복적으로 표적이 될 때 발생한다. 단순한 차별이 어떤 요소를 지니고 있는 사람 모두를 부당하게 대우하는 것이라면, 괴롭힘으로 이어지는 차별은 여기서 한 걸음 더 나아가 어떤 요소를 구실로 캐릭터 개인을 표적으로 삼는 것이다. 학대는 일회성으로 이루어질 수도 있고, 같은 사람이 반복해서 일으킬 수도 있다.

사례
- 누군가가 캐릭터를 부적절하게 만지거나 신체적인 폭행을 한다.
- 캐릭터에 대한 위협, 소문, 개인정보가 온라인에 퍼진다.
- 또래, 동료, 코치, 감독자에게서 위협이나 협박을 당한다.
- 반복적으로 놀림을 당하거나 조롱을 당한다(억양, 지능, 재정상태 등).
- 모욕적인 농담, 경멸적인 발언, 별명 부르기, 욕설, 비방의 대상이 된다.
- 누군가가 캐릭터의 동의도 없이 불쾌한 그림이나 물건을 보여준다.
- 권력을 지닌 사람이 캐릭터에게 부당한 요구나 기대를 한다.
- 말하기 불편한 사생활에 대한 질문을 받는다.
- 스토킹을 당한다.
- 모두가 받는 혜택이지만 캐릭터에게는 어떤 일을 해야만 받을 수 있다는 조건이 붙는다(캐릭터가 이에 동의하지 않을 경우, 혜택을 받을 수 없다).

사소한 문제
- 증거를 모으고 소송을 제기하기 위해 괴롭힘을 견딘다.
- 불만 사항을 문서로 남기거나 고발해야 한다.
- 괴롭히는 사람과 맞서야 한다.
- 괴롭힘을 피할 방법을 찾아야 한다.

- 소문이나 대중의 이목에 대처해야 한다.
- 괴롭힌다는 혐의를 받을까 봐 캐릭터와 어울리는 것을 지레 겁내는 사람들과 캐릭터와의 관계가 어색해진다.
- 괴롭히는 사람이나 괴롭힘을 보고도 방관하는 사람들에게 위협당한다.
- 괴롭히는 사람과 친해지려고 노력한다.
- 가해자와 가까운 사람에게 알려야 한다.
- 괴롭힘에 대한 조사가 이루어지는 동안 업무를 보지 못하게 된다.
- 다른 일자리, 학교, 활동 장소를 찾아야 한다.

초래할 수 있는 심각한 결과	• 학교를 떠나거나, 좋아했던 활동을 하지 못하게 된다. • 일자리를 잃는다. • 사람들의 믿음을 잃거나 근거 없는 비난을 받게 된다. • 캐릭터가 관심을 돌리기 위해 부정적인 행동을 하는 것이라고 가해자가 비난한다. • 괴롭힘이 있었다는 사실을 믿지 않는 친구나 가족을 잃는다. • 소송을 제기해야 한다. • 캐릭터의 평판이 억울하게 망가진다. • 상황이 알려지게 되면서 캐릭터가 원치 않는 주목을 받게 된다. • 가해자가 권력이나 영향력 덕에 빠져 나간다. • 폭행의 대상이 된다.
생길 수 있는 감정	불안, 섬뜩함, 갈등, 멸시, 자기방어, 불신, 환멸, 두려움, 당혹감, 허둥거림, 증오, 불안정한 상태, 위협감, 편집증, 무력감, 울화, 창피함, 고통스러움, 취약하다는 느낌, 자신이 하찮다는 느낌
생길 수 있는 내적 갈등	• 괴롭힘을 당하고 있는지 아니면 자신이 지나치게 민감한 것인지 의문을 품는다. • 가스라이팅을 당하면서 자신이 혹시 오해한 것은 아닌지 의심하게 된다. • 보복을 두려워한다.

268

- 수치심, 낮은 자존감, 우울증을 겪게 된다.
- (교사, 상사, 코치, 트레이너 등) 가해자가 힘을 가지고 있는 인물이라 캐릭터가 무력감을 느낀다.
- 다른 사람들로부터 입을 다물라는 압력을 받는다.
- 끝이 보이지 않는다.

상황을 악화시킬 수 있는 부정적인 특성

남의 속을 긁는 성향, 중독 성향, 무관심, 비겁함, 부정직함, 어리석음, 남의 뒷말을 좋아하는 성향, 남을 잘 믿는 성향, 위선, 감정표현을 꺼리는 성향, 불안정한 상태, 신경과민, 예민한 성향, 편집증적 성향, 지저분한 행실, 굴종적인 성향, 소통부족, 허영심, 의지박약

기본 욕구에 미치는 영향

- **자아실현 욕구** 괴롭힘을 당하면서 캐릭터는 직장이나 학교에서 활동의 제약을 받을 수 있다. 표적이 되지 않도록 조심한 나머지 성공할 기회를 거부할 수도 있다.
- **존중과 인정의 욕구** 반복되는 위협과 협박은 캐릭터의 자존감에 부정적인 영향을 미친다. 시간이 지나면서 괴롭힘 때문에 캐릭터의 힘은 고갈되고 스스로를 바라보는 방식도 부정적인 영향을 받는다.
- **애정과 소속의 욕구** 자신이 누구를 믿을 수 있을지 혹은 이 상황에 대해 이야기하면 어떤 결과를 초래할지 모르는 캐릭터는 적대적인 환경에서 친밀한 관계를 맺는 일을 포기하게 될 수 있다.
- **안전 욕구** 괴롭힘은 반복적이고 위협적이기 때문에 캐릭터는 일상생활에서도 안전하다는 느낌을 받지 못할 수 있다. 학교나 직장에서 고립감과 두려움을 느끼면서 이런 곳들도 캐릭터에게 공포를 느끼게 하는 장소가 될 수 있다.

대처에 도움이 되는 긍정적인 특성

적응 능력, 차분함, 조심성, 굳은 심지, 용기, 예의, 외교술, 친근감, 정직성, 고결

함, 공정함, 객관성, 끈기, 상황을 주도하는 성향, 전문성, 보호하려는 성향, 지략, 책임감, 분별력, 사회의식

| 긍정적인 결과 |

- 괴롭힘을 당하는 다른 사람을 보호해준다.
- 피해자를 변호해주거나 괴롭힘을 증언해줄 같은 편을 발견한다.
- 주도권을 쥐겠다는 태도가 강화된다.
- 가해자를 뉘우치게 한다.
- 자신과 타인 사이에 명확한 경계를 세운다.
- 괴롭힘을 당하는 일에 대해 문제 의식을 갖고 목소리를 높일 수 있도록 다른 사람에게 영감을 준다.
- 괴롭힘이 벌어지고 있음을 알고 개입해 돕는다.

체포되다 **Being Arrested**

사례
- 법 집행기관에 구금당한다.
- 민간인이 캐릭터를 법 집행기관에 넘긴다.

사소한 문제
- 변호사나 가족에게 바로 연락이 안 된다.
- 사람들 앞에서 체포되면서 당혹감이나 굴욕감을 느낀다.
- 체포 당시 술에 취해 있었다.
- 심문을 받게 된다.
- 차를 압수당한다.
- 이런저런 소문과 억측에 시달린다.
- 체포된 사실과 그 뒤에 일어난 일로 사람들과의 관계가 망가진다.
- 법적대리인 비용을 지불해야 한다.
- 사랑하는 사람과 떨어져 있게 된다.
- 변호사 비용을 감당할 수 없다.
- 수감 중에 금단 증세를 겪는다.
- 운전면허가 취소된다.
- 언론 취재와 보도에 시달린다.
- 직장을 휴직하게 된다.
- 보석이 기각된다.
- 보석금을 내줄 여유가 있는 사람이 주위에 없거나 내주는 사람이 없다.

초래할 수 있는 심각한 결과
- 체포에 저항한다.
- 변호사 없이 범죄를 자백한다.
- 체포 전이나 체포 중에 누군가를 다치게 하거나 죽게 만든다.
- 법 집행기관이 캐릭터에게 심각한 부상을 입힌다.
- 전과가 생긴다.
- 학교나 직업훈련원에서 쫓겨난다.
- 체포당한 일로 평판이 무너진다.

- 직장에서 쫓겨나거나 일자리를 구할 수 없게 된다.
- 자녀의 양육권을 빼앗긴다.
- 친구와 가족들에게 외면당한다.
- 입을 다물길 원하는 사람들의 표적이 된다.
- 병원이나 심리상담기관에 갈 수 없게 된다.
- 누명을 쓴다.
- 유죄 판결을 받고 징역을 선고받는다.
- 감옥에서 폭행당한다.
- 재판을 기다리는 도중 살해된다.

생길 수 있는 감정	동요, 불안, 배신감, 패배감, 자기방어, 반항심, 우울함, 무력감, 두려움, 죄의식, 향수, 안달, 외로움, 무력감, 후회, 울화, 자기혐오, 자기연민, 창피함, 반신반의, 복수심, 취약하다는 느낌, 자신이 하찮다는 느낌

생길 수 있는 내적 갈등	- 체포된 일로 외상 후 스트레스 장애를 겪는다. - 재판을 기다리는 동안 고립감과 외로움으로 괴로워한다. - 체포당하게 만든 자신의 선택에 대해 자책한다. - 원망과 원한을 품으며 괴로워한다. - 무력하고 무기력한 느낌이 든다. - 아무리 그만하려고 해도 체포당하는 순간이 머릿속에서 떠나지 않는다. - 자신의 결백을 입증할 수 없다. - 사랑하는 사람을 실망시킨 일에 대해 죄책감을 느낀다. - 자신의 판단에 의구심이 생긴다. - 부정적인 행동에서 벗어날 수 없다는 느낌이 든다. - 정보를 제공하고 형량을 줄이고 싶지만 그러면 위험해진다는 사실을 알고 있다. - 진짜 감정을 표현하고 싶지만 자신이 약하다는 사실을 드러내고 싶지는 않다. - 감방에 있는 사람들에게 일어나는 일을 전해 들어 괴롭다.

ㅈ

상황을 악화시킬 수 있는 부정적인 특성

남의 속을 긁는 성향, 우쭐대는 성향, 대립하는 성향, 통제 성향, 무례함, 회피 성향, 적대감, 충동적 성향, 합리적이지 않은 성향, 남을 조종하려는 성향, 편견, 가식, 반항심, 무모함, 비협조적인 성향, 장황함, 폭력성, 변덕

기본 욕구에 미치는 영향

- **자아실현 욕구** 자유를 빼앗기면 성취를 이룰 기회나 꿈을 좇을 기회가 사라진다. 자아실현 욕구는 의미 있는 새로운 목표가 세워진 뒤에만 충족될 수 있다.
- **존중과 인정의 욕구** 후회하고 있는 캐릭터는 자신이 용서, 신뢰, 새로운 기회 같은 것을 받을 자격이 없다고 느끼게 된다.
- **애정과 소속의 욕구** 캐릭터가 체포되면 친구와 가족이 그를 피하거나 지지를 접을 수 있다. 투옥된 상태에서는 깊고 건강한 관계를 유지하는 데에 어려움을 겪을 수 있기 때문에 애정과 소속 욕구를 충족하지 못하게 된다.
- **안전 욕구** 체포되는 순간 캐릭터의 자율성이 사라진다. 자신의 의지에 반해 붙잡혀 있는 상태에 내포된 예측불가능성은 불안과 두려움을 증폭시킬 수 있다.

대처에 도움이 되는 긍정적인 특성

적응 능력, 차분함, 조심성, 매력, 협조적인 성향, 예의, 외교술, 절제력, 신중함, 여유, 친근감, 정직성, 공정함, 남의 말을 잘 듣는 성향, 낙관적인 성향, 인내, 애국심, 설득력, 지략, 사람을 잘 믿는 성향

긍정적인 결과

- 기소 없이 석방된다.
- 진짜 가해자를 법정에 세우는 데 성공한다.
- 자신의 삶을 더 나은 방향으로 이끈다.
- 캐릭터가 해왔던 삶의 선택을 재평가하게 된다.
- 위험에 처한 이들을 도와주는 사람이 된다.
- 교도소에 있는 동안 갖게 된 직업훈련과 교육의 기회를 활용한다.
- 시련을 겪는 동안 자신을 지지해준 사람들을 새로운 눈으로 보게 된다.

유리한
고지를 잃다

- 같은 편을 잃다
- 경쟁자가 등장하다
- 규칙이 불리하게 바뀌다
- 안전한 공간이 위험해지다
- 재정 손실을 입다
- 중요한 것에 접근할 수 없게 되다
- 중요한 것을 도난당하다
- 중요한 물건을 잃어버리다
- 중요한 물자가 부족해지다
- 중요한 사람과의 관계가 끊어지다
- 중요한 자원이 부족하다
- 집단에서 쫓겨나다
- 집이나 고향을 떠나야 하다
- 핵심 증인을 잃다

ㄱ ㄴ ㄷ ㄹ ㅁ ㅂ ㅅ ㅇ ㅈ ㅊ ㅋ ㅌ ㅍ ㅎ

같은 편을 잃다 Losing an Ally

사례

- 캐릭터가 이웃과 함께 소송 명단을 제기했는데 이웃이 이제 와 자기 이름을 지워달라고 한다.
- 까다로운 상사를 막아주던 동료가 퇴사한다.
- 캐릭터가 공부하는 대학에서 자금 지원에 영향력을 행사해주던 인물을 잃는다.
- 캐릭터가 소속되어 있는 위원회가 특정 사건에서 발을 뺀다.
- 영향력 있는 신문사나 법 집행기관 사무실에 있던 인맥을 잃는다.
- 중요한 정보를 전해주던 형사가 사건에서 손을 뗀다.
- 동업자나 공동 창업자가 회사를 떠나기로 결심한다.
- 언제나 응원과 격려를 보내주던 친구가 세상을 떠난다.
- 배우자가 육아에 대한 입장을 뒤집고 캐릭터와 충돌한다.
- 형제자매가 캐릭터와의 결의를 깨고 가족의 압력에 굴복한다.
- 정치적 동지가 변절해 다른 정당으로 들어간다.
- 팀 동료가 다른 스포츠 팀으로 이적한다.
- 조직 개편으로 유능한 부하를 잃는다.
- 동료가 다른 회사에서 거절하기에는 너무 좋은 자리를 제안받는다.
- 캐릭터가 학교에서 인기가 떨어지자 이전에는 사이가 좋았던 친구가 다른 친구들과 어울리기 시작한다.

사소한 문제

- 한 사람이 감당할 수 있는 것보다 더 많은 일을 하게 된다.
- 새로운 책임을 떠맡는다.
- 다른 곳에서 정보를 얻어야 한다.
- 핵심적인 위치에서 멀어진다.
- 임무나 목표를 이룰 자신감을 상실한다.
- 어떤 문제나 도전에 대해 함께 이야기할 사람이 없다.
- 나간 사람과 관련된 연줄과 기술을 잃는다.
- 우정을 그리워한다.
- 남은 사람들의 기운을 북돋아줘야 한다.

- 강한 것처럼 보이기 위해 자신감 있게 행동해야 한다.
- 불안과 의심을 허심탄회하게 털어놓을 사람이 없다.
- 같은 편이었던 사람이 새로운 기회를 갖게 된 데 실망했지만, 내색하지 않고 기쁜 척해야 한다.
- 새로운 동맹을 구축해야 한다.

초래할 수 있는 심각한 결과	• 기술이나 경험이 떨어지는 사람이 대신 온다. • 근무 환경이 견디기가 어려운 쪽으로 변화한다. • 친구와 가족이 힘을 모아 캐릭터의 생각을 바꾸려 한다. • 중요한 관계가 회복할 수 없을 정도로 손상된다. • 특정 지역에서 최후까지 팔지 않고 버티는 집에 대해 지역 당국이 집주인에게 접근해서 가혹한 위협을 가한다. • 반란군이 지도부의 내분으로 무너진다. • 중요한 정부 동맹이 관련 당사자들의 의견 차이로 실패한다. • 배우자가 상대의 지지를 받지 못해 외로워하는 문제로, 결혼 생활이 끝난다. • 상대 법무팀의 혼란으로 범죄자가 풀려난다. • 변화에 충분히 대비하지 못해 고결한 대의가 무너진다.
생길 수 있는 감정	분노, 불안, 근심, 갈등, 패배감, 반항심, 우울함, 각오, 상심, 실망, 비애, 초라함, 무능하다는 느낌, 외로움, 방치당한 느낌, 향수, 압도당하는 느낌, 무력감, 회한, 울화
생길 수 있는 내적 갈등	• 절망감을 느끼지만 내색할 수 없다. • 관계의 결속력이란 걸 믿을 수 있는 것인지 의구심이 생긴다(같은 편이 떠나기로 선택했기 때문이다). • 같은 편이었던 사람에게 새로운 기회가 생긴 것은 기쁘지만 이제는 그 사람을 잃게 되어 슬프다. • 같은 편 없이 어떻게 해나갈 수 있을지 걱정스럽다. • 포기하거나 굴복하고 싶은 유혹을 받는다(그리고 그러한 감정이 들어 수치심이 든다).

- 떠난 사람을 대신할 사람을 구해야 하지만 왠지 배신하는 느낌이 든다.
- 같은 편이 떠난 게 원망스럽고 배신감까지 든다.
- 같은 편이 떠난 이유가 의심스럽다(혹시 자신에게 문제가 있어서 그런 것은 아닌지 의구심이 든다).

상황을 악화시킬 수 있는 부정적인 특성

무관심, 냉담함, 심술궂음, 대립하는 성향, 통제 성향, 신의를 저버리는 성향, 어수선함, 적대감, 불안정한 상태, 남을 조종하려는 성향, 애정 결핍, 완벽주의, 비관적인 성향, 소유욕, 무모함, 분개, 요령 없음, 배은망덕, 장황함

기본 욕구에 미치는 영향

- **존중과 인정의 욕구** 같은 편이 캐릭터의 자신감과 자기 신념을 지탱해준 사람인 경우, 그를 잃는 일로 캐릭터에게는 자기 의심이 촉발될 수 있다.
- **애정과 소속의 욕구** 가족 내에서 같은 편을 잃는 일은 특히 치명적일 수 있으며 배신감을 불러일으킬 수 있다. 배신당한 느낌 때문에 캐릭터는 용서가 힘들어지고 관계는 결코 예전으로 돌아갈 수 없게 된다.
- **안전 욕구** 보호하고 지켜줬던 같은 편을 잃으면 캐릭터는 위험에 무방비로 노출된 느낌을 갖게 될 수 있다.

대처에 도움이 되는 긍정적인 특성

적응 능력, 감사하는 태도, 차분함, 매력, 자신감, 외향성, 고결함, 이상주의, 독립심, 영감을 주는 성향, 지적 능력, 신의, 낙관적인 성향, 체계적인 성향, 열정, 인내, 끈기, 설득력, 지략

긍정적인 결과

- 같은 편이 없어졌다 해도 캐릭터는 계속해서 옳은 일을 해나간다.
- 캐릭터가 하는 일을 믿어주는 같은 편을 새롭게 발견한다.

- 포기하지 않은 덕분에 다른 사람에게 영감을 주게 된다.
- 새로운 관계를 만들어 서로 도와주고 조언하고 지원해준다.
- 자신이 일을 주도하고 인내하는 능력이 있다는 사실을 발견한다.
- 떠나간 사람의 선택이 자신의 탓이라는 생각을 극복한다.
- 가족의 특정 구성원과 선을 그음으로써 그에게 지나치게 의존하지 않게 된다.

경쟁자가
등장하다

A Competitor Showing Up

**일러
두기**
경쟁은 삶의 모든 측면에 자주 등장하지만 연애와 관련이 있는 경쟁은 다른 경쟁과 달리 특수한 면이 있다. 이에 관해서는 『딜레마 사전』에 있는 '연애에 경쟁자가 등장하다' 편을 참조하길 바란다.

사례

- 유능한 동료가 팀에 합류한다.
- 떠오르는 업체가 시장에 진입해 캐릭터의 업체와 경쟁하게 된다.
- 새로운 누군가가 캐릭터의 친구들과 어울리기 시작한다.
- 자원을 두고 누군가와 경쟁한다(근처 지역의 소유권을 주장하는 금광 개발업자, 강에서 많은 양의 물을 끌어오는 공장, 사냥꾼의 유입으로 인한 사냥감 부족 등).
- 누군가가 나타나면서(별거 중인 배우자, 파산한 아들, 성공해서 관심을 얻게 된 사촌 등) 가족의 시간, 에너지, 관심을 빼앗는다.
- 정치적으로 반대편에 있는 사람이 캐릭터와 경쟁한다(시장 선거, 구직 경쟁, 위원장 선거 등).
- 소중하게 생각했던 자리를 놓고 재능 있는 신인과 경쟁하게 된다(연극의 주인공, 팀장 자리, 승진 등).
- 대학의 종신 재직권 자리에 다른 후보가 이름을 올린다.
- 정부의 재정 지원을 놓고 다른 그룹이나 조직과 경쟁한다.
- 캐릭터가 가고 싶어 하는 대학의 얼마 남지 않은 자리에 여러 학생들이 지원한다.
- 캐릭터가 입찰경쟁을 하게 된다(주택, 영업권, 사업, 영업권 등).

**사소한
문제**

- 새로운 인물이 주목을 받는 동안 캐릭터는 잠시 무시당하거나 잊혀진다.
- 경쟁에서 승산을 높이려면 이제까지 없던 난관을 뛰어넘어야 한다.
- 경쟁자를 부정적으로 바라보는 사람이 캐릭터뿐이다.
- 경쟁에 부담을 느껴 감정적으로 혼란스러운 모습을 보여 경쟁에

서 탈락한다.
- (캐릭터가 당연하다고 생각했던) 사람이나 자원을 이전만큼 활용할 수 없게 된다.
- 경쟁에서 우위를 차지하기 위해 다른 사람의 신세를 져야 한다.
- 누군가에게 장소를 안내하고 규칙을 설명해주는 일을 어쩔 수 없이 해야 한다.
- 상대에게 허를 찔려 뒤처지는 바람에 허둥지둥 따라잡아야 한다.
- 원하지 않는 상황에서도 반가운 모습을 보이며 즐거운 척해야 한다.
- 사람들에게 나쁘게 비춰질 수 있는 분노, 좌절, 상처의 경험 등을 숨겨야 한다.

초래할 수
있는
심각한
결과

- 경쟁자에게 캐릭터가 따라갈 수 없는 장점이 있다는 사실을 알게 된다.
- 경쟁 절차가 규칙을 무시하거나 피해를 입힌다는 사실을 알게 되지만 입증이 불가능하다.
- 비열한 행동을 하는 경쟁자와 맞선다.
- 경쟁자에게 패배한다.
- 경쟁자에게 싸움을 걸었다가 평판이 무너진다.
- 중상모략 때문에 명망, 영향력, 지지를 잃는다.
- 일자리를 잃거나 임금 인상, 승진 등을 하지 못하게 된다.
- 경쟁자가 쳐놓은 함정에 빠진다.
- 상대편의 협박을 받아 경쟁에서 물러나게 된다.
- 도덕적인 선을 넘어서고 후회한다.
- 지나친 경쟁심과 성급한 행동 때문에 (가족, 모임, 조직에서) 추궁을 받거나 쫓겨난다.
- 경쟁자가 심리적으로 불안정하다는 사실을 발견하고 자신의 안전에 위험이 생기는 것은 아닐까 두려워한다.

생길 수 있는 감정	감탄, 동요, 불안, 씁쓸함, 갈등, 멸시, 자기방어, 각오, 초라함, 자격지심, 위협감, 질투, 신경과민, 공황, 울화, 남의 불행을 기뻐하는 마음, 자기연민, 망연자실, 반신반의, 취약하다는 느낌, 걱정
생길 수 있는 내적 갈등	• 반칙을 저지르고 경쟁이란 원래 그런 것이라고 정당화하고 싶다. • 자본주의 체제의 경쟁 논리는 신뢰하지만, 새롭게 등장한 사람 때문에 경쟁을 하게 된 상황은 원망스럽다. • 캐릭터는 자신에게 충성심이 있고 헌신하는 사람이기 때문에 이겨야 한다고 생각하지만 경쟁자가 더 능숙하거나 적합하다는 사실을 알고 있다. • 다른 사람들이 자신과 같은 압박감 없이 경쟁한다는 사실에 분노를 느낀다. • 경쟁자를 제거하겠다는 생각이 계속 떠오른다. • 경쟁자가 다른 사람을 조종하고 있다는 사실을 알면서도 증명할 수 없다. • 경쟁자에게 감탄하며 그가 자기 편이었으면 좋겠다는 생각이 든다. • 질투심에 몸부림친다. • 사랑하는 가족이 자신 아닌 경쟁자를 지지하는 모습에 분개한다.

상황을 악화시킬 수 있는 부정적인 특성

심술궂음, 유치함, 우쭐대는 성향, 마초적인 성향, 애정 결핍, 예민한 성향, 소유욕, 무모함, 분개, 자기 파괴적인 성향, 제멋대로인 성향, 허영심, 앙심, 폭력성, 변덕

기본 욕구에 미치는 영향

• **자아실현 욕구** 목표 전체를 보지 못하고 경쟁자를 이기는 데만 초점을 맞추는 경우, 캐릭터는 자신의 정체성과 신념을 돌아보지 못하게 될 수 있다.
• **존중과 인정의 욕구** 경쟁 상황에서는 캐릭터가 동료의 존경을 잃게 되는 경우가 많다. 결국 지게 되거나 의심스러운 방법을 사용하거나 경쟁자에게 의도적으로 비방을 당하는 경우 등이 해당된다.

- **애정과 소속의 욕구** 어떤 대가를 치르더라도 이겨야 한다고 마음먹은 캐릭터는 삶에서 중요했던 관계를 외면하다가 사람들과 갈등을 일으켜 멀어질 수 있다.
- **안전 욕구** 원하는 것을 얻을 때 누구나 규칙을 따르는 것은 아니다. 승리에 많은 것이 걸려 있는 상황에 처한 상대를 만나는 경우, 그가 어떤 대가를 치르더라도 이기겠다고 나선다면, 결국 캐릭터는 상처를 입을 수 있다.

대처에 도움이 되는 긍정적인 특성

야심, 굳은 심지, 자신감, 절제력, 객관성, 인내, 끈기, 설득력, 상황을 주도하는 성향, 재능

긍정적인 결과

- (선발되거나 이기는 것이 왜 중요한지 등에 관한) 깨달음을 얻어 옛 상처를 극복하거나 더 건강한 목표를 추구하는 쪽으로 관심을 옮기게 된다.
- 경쟁에서 이기려 더욱 노력할 수밖에 없는 상황이 되어 캐릭터가 자신의 가장 깊은 강점을 발견하게 된다.
- 경쟁을 하는 과정에서 캐릭터의 창의성이나 독창성을 적임자가 알아본다.
- 자신을 진정으로 지지하는 사람이 누구인지 알게 되고, 부정적이거나 방해가 되는 사람들과 관계를 끊는다.

규칙이 불리하게
바뀌다

사례

- (체중, 신장, 약물검사 등) 스포츠 경기의 참가 조건이 변경된다.
- 대출금리가 오른다.
- 전문직 승인 요건이 바뀐다.
- 계약이나 임대에서 비용 요건이 새로 정해지거나 갱신 조건이 더욱 엄격해진다.
- 회원 자격 요건이 더욱 엄격해진다.
- 업무 방침이 변경된다(승진 요건, 일정 등).
- 캐릭터의 의사와 다르게 자녀양육권이 변경된다.
- 채점 기준이 바뀐다.
- 배우자나 애인이 캐릭터와 결별하고 싶어 한다.
- 사랑하는 사람이 다른 수혜자를 추가해 법적 유언이나 신탁을 갱신한다.
- 학교 입학 조건이 더 어려워진다.
- 캐릭터의 결혼, 투표권, 이주, 시민권 획득, 자신의 몸에 대한 자율권 등을 제한하는 새로운 법이 통과된다.
- 규칙이 완화되어 새로운 경쟁자가 시장에 넘쳐나는 상황이 된다.

**사소한
문제**

- 새로운 프로세스를 살펴보거나 문서 작성이 늘어 시간을 낭비한다.
- 이전 규정을 따를 때보다 돈이 더 든다.
- 특별 수당이 없어진다.
- 혜택이 줄어드는 상황에서도 그 일을 계속 해야 할 가치가 있는지 결정해야 한다.
- 승진 기회가 줄어든다.
- 경기 참가 자격이 없어진다.
- 세금이나 수수료가 인상되면서 전체 급여가 줄어든다.
- 특정 사항을 위반할 위험이 증가한다.
- 시험, 진로, 입학에 대한 대비 과정을 변경해야 한다.

- 최근 바뀐 규칙을 따르지 않아 벌금이 부과된다.
- 여가를 보내거나 종교 의식을 거행할 장소를 새로 찾아야 한다.
- 다른 수입원을 찾아야 한다.
- 기존에 참여하던 사교 모임이나 사람들과의 관계를 잃는다.
- 변경 사항에 이의를 제기하느라 골치 아프다.

초래할 수 있는 심각한 결과	- 규칙이 변경된 사실을 미처 알지 못해 대체할 수 없는 경험을 놓친다.

- 규칙이 변경된 사실을 미처 알지 못해 대체할 수 없는 경험을 놓친다.
- 새로운 상황 때문에 중요한 사람과 만나는 일이 힘들어진다.
- 전문가 자격을 잃게 되거나 프로그램 참여가 거부된다.
- 추방당한다.
- 이사를 해야 한다.
- 직장이나 학교를 옮겨야 한다.
- 일자리 제안이 취소된다.
- 유언장에서 이름이 빠진다.
- 타협 불가능한 차이 때문에 별거하거나 이혼한다.
- 채무 불이행이나 파산 신청이 불가피해진다.
- 캐릭터의 신용이 망가진다.
- 위험할 정도의 높은 금리로 돈을 빌려야 한다.
- 새로운 규칙을 따르지 않아 투옥된다.

생길 수 있는 감정

분노, 짜증, 불안, 패배감, 부정, 실망, 불신, 낙담, 환멸, 두려움, 허둥거림, 좌절감, 무능하다는 느낌, 불안정한 상태, 거슬림, 압도당하는 느낌, 무력감, 울화, 인정받지 못한다는 느낌, 반신반의, 취약하다는 느낌

생길 수 있는 내적 갈등

- 더 나은 혜택을 제공하는 새로운 회사로 옮겨야 할 때가 바로 지금인지 고민한다.
- 자신의 자격을 조작하고 싶다는 유혹이 든다.
- 제대로 된 대접이나 존중을 받지 못하고 있다고 느낀다.
- 솔직해지고 싶지만 그렇게 하면 자신이 원하는 것을 얻지 못한다

는 사실을 알고 있다.

- 승산이 없는 것 같다는 느낌이 든다.
- 희생은 캐릭터가 했는데, 그걸로 이익을 얻은 집단에 화가 난다.
- 변경된 일에 이의를 제기할지 고민한다.
- 캐릭터 개인을 겨냥한 일이 아니라는 것을 알면서도 자신을 표적으로 해 변화가 생긴 것 같다는 느낌이 든다.

상황을 악화시킬 수 있는 부정적인 특성

우쭐대는 성향, 통제 성향, 부정직함, 어수선함, 무례함, 부주의함, 우유부단함, 유연성 부족, 게으름, 남을 조종하려는 성향, 완벽주의, 가식, 지나치게 밀어붙이는 성향, 분개, 제멋대로인 성향, 비협조적인 성향, 부도덕함, 일중독

기본 욕구에 미치는 영향

- **자아실현 욕구** 직장이나 학교에서 규칙이 변경되면 캐릭터가 극복해야 하는 새로운 문제가 발생할 수 있다. 이는 캐릭터의 의미 있는 목표 달성을 지연시키거나 완전히 포기하도록 만들 수 있다.
- **존중과 인정의 욕구** 요구사항이 완화되면 자격이 부족한 경쟁자들이 참여할 장이 열릴 것이고, 캐릭터는 자신이 전에 쌓은 업적과 명성이 무의미해졌다고 느낄 수 있다.
- **애정과 소속의 욕구** 캐릭터가 바뀐 요건을 맞추지 못하면 어떤 사회적 환경에서건 지위를 잃을 수 있다.
- **안전 욕구** 규칙이 변경되면 캐릭터는 직업, 재산, 의료 접근성처럼 귀중한 것을 잃게 될 수 있다.

대처에 도움이 되는 긍정적인 특성

적응 능력, 야심, 협조적인 성향, 결단력, 효율성, 집중력, 정직성, 고결함, 근면함, 공정함, 세심함, 남의 말을 잘 듣는 성향, 체계적인 성향, 끈기, 상황을 주도하는 성향, 전문성, 지략, 책임감, 학구적인 성향

긍정적인 결과

- 더 열심히 노력할 수밖에 없게 되어 열심히 해내고 결국 성장한다.
- 새로운 활동, 직업, 학교 등을 찾는다.
- 훈련이나 학교 교육을 받고 나서 전에는 발견하지 못했을 관심사에 눈을 뜨게 된다.
- 이전의 규칙으로 되돌리는 일을 성공적으로 이루어낸다.
- 더 높은 수준을 달성하는 데에 도움을 줄 수 있는 멘토를 찾는다.
- 더욱 치열해진 경쟁을 직장, 스포츠 등에서 더 큰 성취의 동기로 활용한다.
- 변경된 조건이나 규칙이 스트레스를 일으키는 요인이 되지 않도록 적응 능력과 능동성을 키운다.

안전한 공간이
위험해지다

사례

- 캐릭터를 위협하던 사람이나 단체가 캐릭터의 집 주소를 알게 된다.
- 아이에게 안전했던 장소(나무 위 집, 놀이터, 공원, 학교)가 파손된다.
- 악당이 안전가옥의 위치를 발견한다.
- 교전의 중립 공간이 훼손된다.
- 폭도가 도로와 공공장소를 점거한다.
- 집, 자동차, 사무실이 도청당하고 있었다는 사실을 발견한다.
- 자신의 집에서 위협적이거나 폭력적인 일을 겪는다.
- 아동 범죄자가 자녀의 학교에서 일하고 있다는 사실을 알게 된다.
- 총기를 소지한 사람이 교회나 기타 공공장소에 침입한다.
- 직장이나 집에서 위협이 되는 자에게 감시당한다.
- 집단 심리치료 모임에 캐릭터의 지인이 가입한다.

**사소한
문제**

- 위협이 커지는 걸 막기 위해 아무 일 없는 척해야 한다.
- 안전한 장소를 새로 찾아봐야 한다.
- 법 집행기관이나 법률대리인에게 서류를 제출해야 한다.
- 위험해진 공간을 다시 안전하게 만들어야 한다.
- 당국의 심문을 받는다.
- 하는 말이나 행동에 항상 신경 써야 한다.
- 예전에 했던 약속을 지킬 수 없게 된다.
- 집 주변의 보안을 강화해야 한다.
- 대가를 바라는 누군가에게 도움을 청해야 한다.
- 위협받고 있다는 사실을 아무에게도 말할 수가 없다(위험이 여전히 존재하거나 커지고 있기 때문에).
- 경상을 입는다.

- 도청 중인 장소에서 무심코 민감한 정보를 말한다.
- 안전했던 장소에서 위협이나 폭력을 당한다.
- 위험을 무시하고 위험이 도사리는 곳으로 돌아간다.
- 위험한 곳으로 꼭 돌아가야만 하는 상황이다.
- 이사를 가고 싶지만 새로 살 집을 마련할 여유가 없다.
- 당국에 보호를 요청하지만, 당국이 부패하고 무능하다는 사실이 밝혀진다.
- 누구도 믿을 수 없어 어디를 가도 안전을 위협받는다는 느낌에 시달린다.
- 안전을 위협받게 된 상황에 책임이 있는 사람에게 복수하려 한다.
- 자구책으로 무기를 구입했다가 사랑하는 사람이 다친다(안전장치가 풀려 있거나 캐릭터가 무기 사용법을 잘 모르는 경우 등).
- 위험을 무시하다가 (혹은 자신이 처리할 수 있다고 생각했다가) 사랑하는 사람이 다친다.
- 공황 장애가 생긴다.

생길 수
있는
감정

동요, 분노, 불안, 우려, 반항심, 상심, 실망, 불신, 환멸, 두려움, 좌절감, 향수, 불안정한 상태, 위협감, 편집증, 무력감, 꺼리는 마음, 울화, 의구심, 근심, 복수심, 취약하다는 느낌

생길 수
있는
내적 갈등

- 위험이 있는 곳으로 돌아가기가 두렵다.
- 사랑하는 사람에게 어디까지 말을 해야 할지 고민한다.
- 안전을 위협받은 일이 우연히 생긴 것인지 캐릭터가 표적이 된 것인지 몰라 고민한다.
- 항상 감시를 받고 있는 듯한 생각에서 벗어나지 못하겠다.
- 안전을 위협받은 일 때문에 외상 후 스트레스 장애를 겪는다.
- 자신이 가해자에게 맞설 수 있을지 의구심이 든다.
- 캐릭터의 도덕률이 흔들린다.
- 타인들을 불신하게 된다.
- 가해자가 누구인지 알고 있는데 법적으로 고발할지 고민한다.
- 공간의 안전에 별다른 조치를 취하지 않는 듯한 당국에 분노한다.

- 아이를 안전하게 보호하고는 싶지만, 과잉보호로 아이의 활동을 제약하고 싶지는 않다.
- 안전에 대한 결정과 조치를 뒤늦게 곱씹는다.
- 직감을 따라야 할지 아니면 그저 자신의 편집증적 반응인지 갈등한다.

상황을 악화시킬 수 있는 부정적인 특성

무관심, 우쭐대는 성향, 대립하는 성향, 통제 성향, 부정직함, 신의를 저버리는 성향, 어리석음, 무지, 충동적 성향, 부주의함, 유연성 부족, 합리적이지 않은 성향, 신경과민, 강박적인 성향, 편집증적 성향, 무모함, 의혹, 장황함, 양심

기본 욕구에 미치는 영향

- **존중과 인정의 욕구** 자신이나 타인을 위해 공간을 안전하게 지키지 못한 캐릭터는 자신을 실패자처럼 느끼게 될 수 있다.
- **애정과 소속의 욕구** 신뢰를 잃어버린 캐릭터는 친밀했던 사람들과 멀어질 수 있다.
- **안전 욕구** 안전했던 장소에서 일어난 공격 때문에 캐릭터는 자신이 신체적, 심리적, 정서적으로 안전하지 못하다고 느낄 수 있다.
- **생리적 욕구** 원래 있던 장소를 떠나게 되는 경우, 캐릭터가 기본 욕구를 충족시키지 못할 수 있다.

대처에 도움이 되는 긍정적인 특성

적응 능력, 경각심, 분석력, 조심성, 용기, 외교술, 신중함, 여유, 효율성, 근면함, 지적 능력, 공정함, 객관성, 통찰력, 인내, 애국심, 직관력, 혼자 조용히 있는 성향, 지략, 사회의식

긍정적인 결과

- 더 안전한 공간을 찾는다.

- 자신과 타인을 더 잘 보호하는 법을 배운다.
- 사전에 위험 징후를 더 잘 인지하게 된다.
- 유연해지는 법을 배운다.
- 두려움을 마주하고 극복한다.
- 자신의 삶에 누구를 받아들일지 더욱 신중하게 선택하게 된다.
- 학교, 동네, 직장 등을 선택하기 전에 안전을 더 꼼꼼히 따지게 된다.
- 가해자를 추적해 법정에 세운다.

재정 손실을
입다

Losing One's Funding

(사례)

- 비영리 단체가 중요한 기부자를 잃는다.
- 장학금이나 지원금 지급이 중단된다.
- 사업 자금 조달이 고갈되거나 중단된다.
- 가족의 지원이 중단된다.
- 복지 수당, 위자료, 자녀 양육비의 지급이 중단된다.
- 강요로 어쩔 수 없이 후견인이 된다.
- 연구비나 프로젝트 기금을 잃는다.
- 자금 부족으로 건설 프로젝트가 중단된다.
- 자선 사업을 계속할 수 있을 만큼 기부금이 모이지 않는다.
- 선교단체의 기금이 떨어진다.
- 경기 침체 때문에 지역사회의 지원금이 중단된다.
- 거액의 기부자가 선거운동 지원을 중단한다.

**사소한
문제**

- 예산을 삭감해야 한다.
- 가족에게 돈을 빌려야 한다.
- 독립생활을 접고 집으로 다시 들어가야 한다.
- 대출을 받아야 한다.
- 학업이나 프로젝트 진행이 늦어진다.
- 기금을 마련하거나 새로운 기부자를 찾아야 한다.
- 새로운 사업 개발이나 프로젝트가 연기된다.
- 주택 건설 프로젝트가 진행 도중에 중단된다.
- 어려운 경제 상황 때문에 사업 확장과 고용이 불가능해진다.
- 자선 사업의 범위를 축소하거나 프로젝트를 취소해야 한다.
- 기업의 주가가 하락한다.
- 손실에 대해 비난받는다.

ㅈ

293

초래할 수 있는 심각한 결과	
	• 직원을 해고해야 한다.
	• 친구나 가족에게서 받던 재정 지원이 중단된다.
	• 신용 기록이 나빠진다.
	• 대출을 갚지 않거나 관련 의무를 이행하지 않아 다른 사람을 힘들게 한다.
	• 자선 사업을 접어야 한다.
	• 대학에서 자퇴할 수밖에 없다.
	• 임대료를 내지 못해 쫓겨난다.
	• 특정 의무를 이행하지 못해 소송을 당한다.
	• 회사가 파산한다.
	• 돈을 잃어 캐릭터가 꿈을 포기한다.
	• 비용을 절감하면서 프로젝트를 지속하기 위해 안전기준을 낮추어야 한다.
	• 도덕적으로 문제가 있는 현금 조달 수단에 눈을 돌린다.
	• 약물이나 다른 중독 행동으로 눈을 돌린다.

생길 수 있는 감정	
	괴로움, 불안, 배신감, 패배감, 부정, 우울함, 절망, 좌절, 상심, 실망, 좌절감, 비애, 초라함, 무능하다는 느낌, 압도당하는 느낌, 공황, 무력감, 체념, 창피함, 반신반의, 자신이 하찮다는 느낌

생길 수 있는 내적 갈등	
	• 경제적으로 어려운 상황을 초래한 선택에 의문을 품는다.
	• 끝까지 노력하지 못했던 사실 때문에 실패자가 된 것 같다.
	• 금전적 손실을 만회하기 위해 (수상한 구석이 있는 후원자에게 기부를 받거나 범죄자로 알려진 사람과 동업 관계를 맺는 등) 도덕적 타협을 고민한다.
	• 남에게 의존하게 되어, 혹은 사람들을 실망시켜 부끄럽다.
	• 자신이 부족하다는 느낌이 든다.
	• 다른 사람들이 자신을 어떻게 생각할지 걱정한다.
	• 프로젝트, 사업, 장학금 등에서 손실을 입어 우울해진다.
	• 앞으로 어떻게 할지 자신이 없다.
	• 스스로를 과신해 위험을 감수했던 일이 후회막급이다.

상황을 악화시킬 수 있는 부정적인 특성

중독 성향, 통제 성향, 낭비벽, 경박함, 무지, 인내심 부족, 충동적 성향, 우유부단함, 유연성 부족, 무책임함, 자기가 다 안다는 태도, 완벽주의, 소유욕, 지나치게 밀어붙이는 성향, 분개, 자기 파괴적인 성향, 일중독

기본 욕구에 미치는 영향

- **자아실현 욕구** 학업, 프로젝트, 혹은 캐릭터의 꿈을 좇는 일에 쓰일 돈을 잃으면 자아실현을 추구하던 일을 중단하게 될 수 있다.
- **존중과 인정의 욕구** 캐릭터가 자금 손실 문제로 가던 길을 갑자기 갈 수 없게 되면 스스로 패배자가 된 것 같다고 느낄 수 있다. 캐릭터의 평판 또한 경제적 차질로 인해 낮아질 수 있다.
- **애정과 소속의 욕구** 캐릭터가 경제적 어려움에서 벗어나기 위해 가족에게 의지하게 되면 가족관계에 긴장과 갈등의 여지가 생길 수 있다. 특히 사랑하는 사람들이 캐릭터의 과거 무책임했던 행동이나 혹은 현재의 상황에 분노하는 경우 더욱 그렇다.
- **안전 욕구** 자금이 고갈되는 경우 개인, 기업, 자선단체가 재정적으로 불안정해질 수 있다.

대처에 도움이 되는 긍정적인 특성

적응 능력, 야심, 과감함, 굳은 심지, 자신감, 결단력, 절제력, 집중력, 상상력, 독립심, 근면함, 지적 능력, 낙관적인 성향, 열정, 인내, 끈기, 설득력, 상황을 주도하는 성향, 지략

긍정적인 결과

- 예상치 못한 방법으로 같은 편을 찾게 된다.
- 창의적인 수단으로 대체 자금을 마련한다.
- 프로젝트의 안정성을 검증하고 다시 확인하는 일에 매진하게 된다.
- 새로운 직업, 학교, 프로젝트에서 더욱 큰 행복감을 느낀다.

- (크라우드 펀딩 같은) 기꺼이 도와줄 사람들이 있는 곳을 발견한다.
- 선제적인 조치를 취해 재정 파탄을 막는다.
- 미래에 필요할 때를 대비해 재정 관련 내용을 습득해 적용한다.

중요한 것에
접근할 수 없게 되다

사례
- 리소스, 데이터베이스, 암호가 걸려 있는 응용 프로그램에 접근할 수 없다.
- 계좌가 동결된다.
- 통신 채널에 접속할 수 없다.
- 금고나 귀중품 보관실을 열 수 없다.
- 키, 암호, 변환 코드의 접근 권한이 상실된다.
- 도로나 중요 이동 경로에 진입할 수 없다.
- 캐릭터가 수도나 전기를 쓸 수 없게 된다.
- 자동차나 보트를 압류당한다.
- 카메라 영상이나 중요한 증거에 접근할 권한이 없어진다.
- SNS 계정이 잠긴다.
- 범죄 현장이라는 이유로 집이나 사무실에 들어갈 수 없다.
- 신용카드를 정지당한다.
- 백업 파일이 손상되어 작업한 내용이나 정보가 손실된다.

사소한 문제
- 중요한 비밀번호를 누군가가 바꾼 사실을 발견한다.
- 고객지원 서비스나 연락처 정보를 찾기 위해 인터넷 사이트를 검색해야 한다.
- 인터넷 사이트에 접속하기 위해 관리자에게 문의해야 한다.
- 인터넷으로 자신의 재무 상태를 확인하거나 청구 대금을 지불할 수 없다.
- 백업 계획을 세워야 한다.
- 신용카드가 정지되어 밥값을 낼 수 없다.
- 대체 경로나 다른 교통수단을 찾아야 한다.
- 누군가에게 도움을 요청해야 한다.
- 대체할 것을 누군가에게 빌려야 한다.
- 개인 물품을 찾으러 가지 못하게 되었다.

ㅈ

297

- 비밀번호, 키, 신분증 등을 새로 만들어야 한다.
- 관리자나 권한 있는 사람을 만나겠다고 요청해야 한다.
- 암호, 번역 코드, 키 등을 다시 만들어야 한다.
- 전보다 통신이 불편해졌다.
- 접속이 다시 이루어질 때까지 기다리느라 시간을 낭비한다.

초래할 수 있는 심각한 결과	• 자물쇠 상자, 보관함, 건물에 다시 접근하게 되었는데 없어진 물건이 있다는 사실을 발견한다. • 수도나 전기가 다시 들어오지 않는다. • 중요한 정보나 기밀 사항에 대한 접근 권한이 없어진다. • 계정에 접속해보고 개인정보가 빠져나갔다는 사실을 알게 된다. • 은행 계좌의 잔액이 사라진다. • 신원을 도용당한다. • 관리자가 응답하지 않아 SNS 계정에 다시 접속할 수 없게 된다. • 봉쇄된 곳을 몰래 지나가다 붙잡힌다. • 일반인의 출입이 금지된 구역에 침입한 혐의로 체포된다. • 시스템을 해킹하려고 시도하다 적발된다. • 협박이나 위협으로 문제를 해결하려다 상황이 악화된다. • 잃어버린 물건을 되찾기 위해 사유지에 무단으로 침입한다. • 긴급하게 필요한 일을 해결하기 위한 비용을 지불할 수 없게 된다. • 통신의 경계를 위반한다. • 접근 권한 상실로 보안 문제가 발생하거나, 문제 대응이 무책임했다는 이유로 해고당한다. • 다른 누군가 캐릭터를 돕기 위해 규칙을 어겼다 적발되어 해고당한다.
생길 수 있는 감정	동요, 불안, 배신감, 갈등, 패배감, 반항심, 좌절, 불신, 낙담, 허둥거림, 좌절감, 안달, 신경과민, 강박, 압도당하는 느낌, 공황, 편집증, 무력감, 의구심, 복수심, 취약하다는 느낌, 걱정

생길 수 있는 내적 갈등	• 자신의 실패가 누군가 파놓은 함정 같다는 느낌이 든다. • 접근권 상실로 득을 본 사람에게 화가 난다. • 자신에게 삶의 기복에 대처하는 역량이 과연 있는지 의구심이 든다. • 불의와 타협하고 싶다는 유혹이 든다. • 잃어버린 것을 다시 찾기 위해 문제가 있는 방법을 사용한 후 심사가 복잡하다. • 무력함을 느끼고 자기통제를 하지 못하게 된다. • 도움을 요청해야 할지 말아야 할지 모르겠다. • 중요한 것을 잃은 후, 세상사에 염증이 나 냉소적으로 변한다.

상황을 악화시킬 수 있는 부정적인 특성

우쭐대는 성향, 대립하는 성향, 통제 성향, 기만하는 성향, 어수선함, 적대감, 인내심 부족, 충동적 성향, 유연성 부족, 합리적이지 않은 성향, 무책임함, 남을 조종하려는 성향, 강박적인 성향, 편집증적 성향, 완벽주의, 신경질적인 성향

기본 욕구에 미치는 영향

• **자아실현 욕구** 잃어버린 자원이 목표를 달성하기 위해 필요한 것인 경우, 캐릭터는 성공을 거두지 못할 수 있다.
• **존중과 인정의 욕구** 접근권 상실이 자신의 책임이라고 느끼는 캐릭터는 이를 개인적인 실패로 볼 수 있다. 향후 캐릭터가 다시 중요한 임무를 맡았을 때 다른 사람들이 하나같이 캐릭터를 불신하게 될 수 있다.
• **안전 욕구** 정말 중요한 것을 쉽게 잃어버리거나 빼앗길 수 있는 경험 때문에 캐릭터는 무력하다는 느낌에 빠진다. 이런 느낌은 좀처럼 없어지지 않는다.

대처에 도움이 되는 긍정적인 특성

적응 능력, 야심, 차분함, 자신감, 협조적인 성향, 창의성, 외교술, 외향성, 집중력, 친근감, 근면함, 지적 능력, 세심함, 체계적인 성향, 인내, 끈기, 설득력, 상황을 주도하는 성향, 지략

- 접근 권한을 되찾고 아무런 피해가 발생하지 않았다는 사실을 확인한다.
- 중요한 자원 없이도 임무를 완수하고 거기에 자부심을 느낀다.
- 앞으로는 자기 물건을 더 잘 보호할 수 있게 된다.
- 적응력이 향상된다.
- 자신을 위해 애써준 사람에게 감사하고 자신도 남에게 같은 도움을 주기로 결심한다.

ㅈ

중요한 것을
도난당하다

Something Important
Being Stolen

사례

- 누군가 캐릭터의 신분을 도용한다.
- 도둑이 캐릭터의 돈(현금, 신용카드, 은행 계좌 등)을 노린다.
- 수첩이나 일기가 사라진다.
- 누군가가 캐릭터의 약을 훔친다.
- 보석, 예술품, 자동차 같은 귀중품을 도둑맞는다.
- 정서적 가치가 있는 물건(사진, 선물, 가보, 유품 등)을 도난당한다.
- 중요한 전자기기를 빼앗긴다(전화, 컴퓨터, 카메라 등).
- 캐릭터가 책임을 맡고 있는 민감한 정보를 누군가가 훔친다.
- 지갑을 소매치기 당한다.
- 도둑이 캐릭터의 출입카드로 건물의 보안 구역에 들어간다.
- 법적인 허점이나 수상한 은행 거래로 인해 가족의 재산(토지, 자원, 광물 자산)이 다른 사람의 손으로 넘어간다.
- 아이의 순진무구함을 빼앗긴다.

사소한 문제

- 경찰에 신고해야 한다.
- 도난당한 물품이 있던 자리에 새 물품을 마련해놓아야 한다.
- 신용카드를 정지시키거나 암호를 변경해야 한다.
- 보험회사나 금융기관에 서류를 제출해야 한다.
- 도난당한 사실을 친구, 가족, 고용주에게 알려야 한다.
- 결백을 증명하거나 신용 기록을 원래대로 돌려놓아야 한다.
- 법정에서 증언해야 한다.
- 보안 대책을 개선해야 한다.
- 보안 영상을 확인해봐야 한다.
- 알고 지내는데 범인으로 의심이 가는 사람과 맞서야 한다.
- 경찰서로 가서 용의자를 확인해야 한다.
- 여행 계획을 취소해야 한다.
- 예상되는 피해를 회사나 상사에게 보고해야 한다.

ㅊ

초래할 수 있는 심각한 결과	• 물건이 도난당하면서 중요한 법률 증거가 없어진다.
	• 중요한 물건을 지키지 못했다는 이유로 대중의 신뢰를 잃는다.
	• 사랑하는 사람의 믿음을 잃는다.
	• 이용당했다는 이유로 가족에게 버림당한다.
	• 파산 신청을 해야 한다.
	• 또다시 도둑의 표적이 된다.
	• 민감한 정보가 드러나는 바람에 난처한 상황에 처한다.
	• 해고당한다(도난품이 캐릭터의 업무와 관련 있는 경우).
	• 잘못된 판단을 했거나 도난을 막지 못했다는 이유로 보호관찰을 받는다.
	• 회사에서 일어난 도난 사건 때문에 전략에 차질이 생긴다.
	• 절도나 범죄 혐의로 억울하게 고발당한다.
	• 도난당한 일 때문에 트라우마가 생긴다.
	• 도둑을 쫓다가 형사책임을 지게 된다.
	• 엉뚱한 사람을 고발했다가 그와의 관계를 완전히 망치게 된다.
	• 엉뚱한 사람이 절도죄로 유죄 판결을 받는다.
	• 목격자가 사는 곳이나 비밀요원의 이름 같은 핵심 정보가 악한의 손에 들어가는 바람에 사람들이 다치거나 죽게 된다.

생길 수 있는 감정	분노, 예감, 불안, 배신감, 우울함, 좌절, 상심, 불신, 환멸, 당혹감, 두려움, 비애, 불안정한 상태, 갈망, 강박, 편집증, 무력감, 자기연민, 충격, 의구심, 근심, 복수심, 취약하다는 느낌

생길 수 있는 내적 갈등	• 자신이 물건, 정보, 사람을 지킬 능력이 있는지 불안하다.
	• 가까운 동료를 의심하거나 편집증적으로 반응하게 된다.
	• 비합리적이거나 비정상적인 불안감이 생긴다.
	• 속은 일이나 주의를 더 기울이지 않은 일에 대해 자신에게 화가 난다.
	• 고용주, 이해당사자 등으로부터 도난당한 사실을 숨기라는 요구를 받는다.
	• 가까운 사람이 연루되어 있기 때문에 도난 신고를 망설인다.

- 도둑맞은 것을 되찾기 위해 터무니없는 방법을 고민한다.
- 도난에 대한 책임이 스스로에게 있건 없건 책임을 진다.

상황을 악화시킬 수 있는 부정적인 특성

대립하는 성향, 통제 성향, 냉소적인 태도, 부정직함, 어리석음, 망각, 남을 잘 믿는 성향, 부주의함, 합리적이지 않은 성향, 물질만능주의, 강박적인 성향, 편집증적 성향, 편견, 분개, 산만함, 의혹, 부도덕함, 양심

기본 욕구에 미치는 영향

- **존중과 인정의 욕구** 도둑의 표적이 된 캐릭터는 그 여파로 자신을 나약하거나 실패한 사람처럼 느낄 수 있다.
- **애정과 소속의 욕구** 가해자가 유명인사인 경우, 캐릭터가 누군가를 신뢰하는 데 문제가 생길 수 있다. 이 경우 캐릭터는 자신과 자신에게 중요한 것을 보호하기 위해 차라리 다른 사람들과 멀어지는 편을 선택할 수 있다.
- **안전 욕구** 캐릭터가 표적이 되었기 때문에 캐릭터와 캐릭터가 사랑하는 사람의 안전뿐만 아니라 갖고 있는 물건의 안전에도 문제가 생길 수 있다.

대처에 도움이 되는 긍정적인 특성

적응 능력, 경각심, 차분함, 조심성, 굳은 심지, 신중함, 겸손, 근면함, 공정함, 자애로움, 객관성, 통찰력, 낙관적인 성향, 체계적인 성향, 인내, 직관력, 끈기, 보호하려는 성향, 지략, 책임감

긍정적인 결과

- 도난당한 물건을 되찾고, 범인 수사도 성공적으로 마무리된다.
- 캐릭터가 자기 주변 환경의 안전 관련 문제를 개선한다.
- 다른 사람들이 도난 경험을 통해 능동적으로 행동하게 된다.
- 낡은 것을 더 나은 것으로 교체한다.
- 절도 수사를 하다 훨씬 더 심각한 범죄와 관련이 있는 자를 발견한다.

중요한 물건을
잃어버리다

사례

- 야외 활동에 나섰는데 지도나 나침반을 가지고 오지 않았다.
- 휴대전화나 노트북을 잃어버린다.
- 집안의 가보가 보이지 않는다.
- 여권, 출생증명서, 친척의 유언장, 기타 서류를 분실한다.
- 필요한 약, 의료기기, 보철물을 잃어버린다.
- 해외여행에 필요한 플러그 어댑터를 가지고 있지 않다.
- 자동차 열쇠나 업무용 보안카드를 분실한다.
- 사물함에 있던 경찰 배지와 총을 도난당한다.
- 항공사에서 캐릭터의 짐을 잃어버린다.
- 야외 활동 중에 중요한 도구를 잃어버린다(정수장치, 부싯돌, 칼 등).
- 범죄 수사 중에 핵심적인 증거가 엉뚱한 곳으로 가서 찾을 수 없게 된다.
- 지갑, 신용카드를 도둑맞는다.
- 휴대용 에너지원을 분실한다.

사소한
문제

- 잃어버린 물건을 찾아야 한다.
- 보안 담당자에게 알리는 데 시간을 낭비한다.
- 보험금을 청구하기 위해 서류를 제출해야 한다.
- 잃어버린 사실에 대해 친구, 가족, 고용주에게 알려야 한다.
- 은행과 채권자에게 통지해야 한다.
- 다른 사람에게 물건을 빌려야 한다.
- 여행 계획이 변경되거나 취소된다.
- 대체할 물건을 찾거나 분실된 일을 해결하기 위해 서둘러야 한다.
- 도와줄 사람을 불러야 한다(자물쇠 수리공, 기술자 등).
- 전화, 컴퓨터, 기타 전자장치를 사용할 수 없다.
- 무책임하다는 말을 듣게 된다.
- 무슨 일이 있었는지 거짓말을 한다.

- 물건을 잃어버린 일로 질책을 받는다.

<table>
<tr><td>

초래할 수 있는 심각한 결과

</td><td>

- 야외 활동을 하던 곳이나 모르는 지역에서 길을 잃는다.
- 분실에 책임을 져야 한다.
- 서류 미비로 법 집행기관에 구금당한다.
- 잃어버린 일을 해결하기 위해 중요한 무언가와 물물교환을 해야 한다.
- 비상 상황이 닥쳤을 때 다른 사람과 연락이 안 된다.
- 물건의 행방에 대해 거짓말을 하다 들킨다.
- 상황을 해결하기 위해 서두르다 결국 기준에 미달하거나 결함이 있는 물건으로 대체하게 된다.
- 도둑이 훔친 물건을 사용해 민감한 정보나 보안 구역에 접근한다.
- 누군가가 범죄에 사용한 물건이 캐릭터의 것으로 밝혀진다.
- 잃어버린 물건을 꼭 되찾아오라는 협박을 당한다.
- 잃어버린 물건이 꼭 필요한 것이라서 부상을 당하거나 죽게 된다.

</td></tr>
<tr><td>

생길 수 있는 감정

</td><td>

동요, 짜증, 불안, 자기방어, 부정, 절망, 좌절, 상심, 불신, 두려움, 당혹감, 두려움, 허둥거림, 좌절감, 죄의식, 초라함, 강박, 압도당하는 느낌, 공황, 무력감, 회한, 반신반의, 취약하다는 느낌

</td></tr>
<tr><td>

생길 수 있는 내적 갈등

</td><td>

- 매 순간 도둑맞은 물건이 수중에 없다는 사실을 걱정하며 공황 상태에 빠진다.
- 물건을 찾는 일에 집착한다.
- 분실한 일로 다른 사람을 비난한다.
- 분실로 인한 최악의 상황을 상상한다.
- 잃어버린 일로 심하게 자책한다.
- 물건을 되찾거나 다른 것으로 대체하기 위해 윤리를 저버리고 싶다는 유혹을 받는다.
- 당혹감과 수치심으로 괴로워한다.
- 물건을 잃어버린 일에 대해 다른 사람에게 알릴지 고민한다.
- 물건이 부도덕한 자의 손에 넘어가면 벌어질 수 있는 일에 책임감

</td></tr>
</table>

을 느낀다.
- 물건을 잃어버린 일로 다른 사람들이 고통을 받아 죄책감을 느낀다.

상황을 악화시킬 수 있는 부정적인 특성

통제 성향, 방어적 성향, 부정직함, 어수선함, 회피 성향, 망각, 부주의함, 무책임함, 물질만능주의, 강박적인 성향, 편집증적 성향, 완벽주의, 소유욕, 무모함, 산만함, 인색함, 의혹, 부도덕함

기본 욕구에 미치는 영향

- **존중과 인정의 욕구** 중요한 물건을 잃어버린 캐릭터의 자존감은 줄어들 것이다. 캐릭터가 (실제로 분실에 책임이 있는지 없는지에 상관없이) 책임감을 느낄 뿐 아니라 다른 사람들이 자신을 무능하다 여기리라 생각하기 때문이다.
- **애정과 소속의 욕구** 분실로 동료들이 캐릭터와 관계를 끊고 싶어할 수 있고, 사랑하는 사람들이 실망하거나 화를 내며 캐릭터와 거리를 둘 수 있다.
- **안전 욕구** 캐릭터의 안전에 영향을 미치는 중요한 자원의 손실은 캐릭터를 취약하게 만들고 안전을 보장할 수 없는 상황을 초래할 것이다.
- **생리적 욕구** 잃어버린 물건이 생존에 직접적인 영향을 미치는 종류일 경우, 캐릭터는 기본욕구를 충족시키지 못해 위험한 상황에 처할 수 있다.

대처에 도움이 되는 긍정적인 특성

적응 능력, 차분함, 협조적인 성향, 집중력, 정직성, 겸손, 근면함, 결백함, 공정함, 신의, 성숙함, 세심함, 자연 친화적 성향, 낙관적인 성향, 체계적인 성향, 인내, 끈기, 상황을 주도하는 성향, 지략, 책임감

긍정적인 결과

- 협상이나 제삼자의 개입을 통해 잃어버린 물건을 되찾는다.
- 낯선 사람이 물건을 발견해 주인에게 돌려줄 수 있도록 당국에 넘겨준다.
- 물건을 짜임새 있게 간수하는 습관을 키운다.

- 만일의 사태에 대비한 계획을 세운다.
- 캐릭터가 의지해왔던 물건을 분실하는 경험을 통해 그동안 의지해왔던 물건과 관련해 해결해야 할 문제가 무엇인지 식별할 수 있게 된다.
- 도움을 요청하고 받을 수 있게 된다.
- 실수에 책임을 지는 법과 정직성을 배운다.
- 용서를 받고 남에게도 용서를 베풀 줄 알게 된다.

중요한 물자가
부족해지다

Running Out of
Critical Supplies

사례
- 깨끗한 물을 구할 수 없다.
- 아무도 없는 곳에서 휘발유가 떨어진다.
- 의약품이 부족하다.
- 전투 중에 탄환이 떨어진다.
- 위기 상황에서 식량이 부족해진다.
- 긴급 보급품이 남아 있지 않다(담요, 휴대 식량, 백신 등).
- 야전병원에서 수술 용품이 부족하다.
- 심을 씨앗이 없다.
- 기르는 동물에게 줄 먹이가 없다.
- 장작, 석탄, 석유, 기타 연료가 다 떨어졌다.

**사소한
문제**
- 굶주림, 탈진, 갈증으로 고통을 겪는다.
- 상처를 치료하지 못한다.
- 치료를 받지 못해 통증이 심해진다.
- 불안, 공포, 두려움 같은 심리적 고통을 겪는다.
- 당장 필요한 것을 얻기 위해 석연치 않은 뭔가를 하겠다고 동의를 해 버린다.
- 완전하진 못해도 임시적인 해결책이나마 당장 생각해내야 한다.
- 사람들이 당황해하지 않도록 거짓말을 하거나 사실을 숨겨야 한다.
- 필요한 물건을 다른 사람에게 양보한다.
- 도움을 구걸해야 한다.

**초래할 수
있는
심각한
결과**
- 주요 물품 공급자가 무리를 버리고 독립해버린다.
- 살아남기 위해 중요한 것(권력, 안전, 자유 등)을 포기해야 한다.
- 도움을 구하려다 길을 잃거나 발이 묶이거나 다친다.
- 잘 알지 못하거나 해보지 않은 일을 해야 한다(가령 의사가 아닌 사람이 응급수술을 하는 경우).

- 몸 상태가 악화된다.
- 방향감각을 상실하고 탈진하면서 심각한 부상을 입거나 실수를 저지른다.
- 경솔하거나 위험한 행동을 한다(오염된 물을 마시는 일, 도둑질을 하다 발각되는 일 등).
- 전투 중에 포로로 잡힌다.
- 항복할 수밖에 없게 된다.
- 남은 물건을 지키려고 약자를 죽이거나 식인을 하는 등 생존을 위해 도덕성을 저버린다.
- 가족을 부양하기 위해 암시장에서 장기를 팔아야 한다.
- 동상을 입거나 상처가 괴사되어 신체부위를 잃게 된다.
- 죽는다.

생길 수 있는 감정	괴로움, 불안, 패배감, 절망, 좌절, 각오, 두려움, 좌절감, 감정이입, 고마움, 죄의식, 압도당하는 느낌, 무력감, 후회, 울화, 자기연민

| 생길 수 있는 내적 갈등 | - 누군가를 구하지 못해 자신이 실패자처럼 느껴진다.
- 모두가 고통스러운데 자신에게 필요한 물품 걱정을 하는 게 죄스럽다.
- 다른 사람이 물품을 얻지 못하는 상황이 오더라도 자신에게 필요한 물건을 확보할 수 있는 방법을 고민한다.
- 다른 사람들이 공황 상태에 빠지는 것을 막기 위해 거짓말을 하면서도 그들이 진실을 알 자격이 있다고 생각한다.
- 도움이 필요한 무리를 떠나면 자신이 살아남을 확률이 높아지는 상황인데, 떠나는 행동으로 어떤 도덕적 대가를 치를지 저울질한다.
- 가진 것이 풍족한 사람들을 질투한다.
- 생존이 위태로운 경우에 법을 어겨도 되는지 고민한다.
- 규칙을 지키고 싶지만, 규칙을 만든 자들에게 버림받았다는 생각이 든다.
- 필요한 것을 확보하기 위해 구걸을 하거나 학대를 받아야 하는 상황에 수치심과 자기혐오를 느낀다. |

ㅈ

상황을 악화시킬 수 있는 부정적인 특성

중독 성향, 대립하는 성향, 통제 성향, 냉소적인 태도, 신의를 저버리는 성향, 낭비벽, 경박함, 남을 잘 믿는 성향, 거만함, 비관적인 성향, 소유욕, 분개, 이기심, 제멋대로인 성향, 배은망덕, 투덜대는 성향, 잔걱정이 많은 성향

기본 욕구에 미치는 영향

- **자아실현 욕구** 물자를 조달하고 유지하는 데 집중해서 캐릭터가 지치게 되면, 보람 있고 만족스러운 목표를 추구할 에너지를 다른 곳으로 빼앗길 수밖에 없어진다.
- **존중과 인정의 욕구** 자신과 자신이 사랑하는 사람들에게 필요한 물건을 공급하지 못할 경우, 캐릭터는 스스로 '하찮다'는 느낌을 받을 수 있다.
- **애정과 소속의 욕구** 캐릭터는 생존이 걸려 있는 상황에서 물자를 받을 사람과 받지 못할 사람을 선택해야만 하는 상황에 처할 수 있다. 사람들을 가장 중요한 집단과 없어도 될 집단으로 나누는 상황(가령 가족을 먼저 챙기고, 이웃과 친구는 후순위로 미룬다든지)을 마주하는 바람에 사람들과의 관계가 시험에 들 수 있다.
- **안전 욕구** 물자가 부족하면 캐릭터가 여러 가지 면에서 위험에 처할 수 있다. 장작이나 연료 같은 기본적인 자원이 고갈되는 것도 분명 문제지만, 물자에 다른 조건 따위가 수반되는 경우 또 다른 안전 문제가 생길 수 있다. 가령 캐릭터의 자원 덕에 영향력 있는 누군가와 동맹이 유지되는 상태라면 자원이 고갈될 때 그와의 관계도, 그가 제공하던 이점도 사라지는 식이다.
- **생리적 욕구** 인슐린이 떨어진 당뇨병 환자의 경우처럼 꼭 필요한 자원이 부족해지거나 없어지면 생명이 위태로워질 수도 있다.

대처에 도움이 되는 긍정적인 특성

절제력, 여유, 관대함, 환대, 이상주의, 친절함, 신의, 남의 말을 잘 듣는 성향, 사람을 잘 믿는 성향

- 필요로 하는 것을 다른 것과 기꺼이 교환해줄 사람을 찾게 된다.
- 장차 자원관리 문제를 더 잘 대처하게 된다.
- 어려운 일을 헤쳐나가기 위해 지역사회 사람들이 함께 모인다.
- 문제를 피해갈 수 있는 창의적인 해결책이나 혁신적인 방법을 생각해낸다.

중요한 사람과의
관계가 끊어지다

Losing Access to
Someone Important

사례

- 정보원이 살해당한다.
- 중요한 사람(변호사, 의사, 심리상담사 등)이 먼 곳으로 떠난다.
- 이해가 상충되는 사람과의 관계를 끝내야 한다.
- 자녀의 양육권을 잃는다.
- 중요한 누군가가 감옥에 갇힌다.
- 절교한다.
- 중요한 정보를 가지고 있는 누군가와 연락이 안 된다(배를 타고 바다에 나가 있거나 혼수상태인 경우 등).
- 캐릭터와 연락하는 사람과의 연락 상황을 제삼자가 좌우한다.
- 인기 있는 직원이나 많은 수익을 내게 해준 직원이 캐릭터의 사업장을 떠나 자기 사업을 시작한다.
- 캐릭터가 존경하거나 우상으로 여기던 사람이 캐릭터를 상대로 접근금지 명령을 받아낸다.
- 사랑하는 사람이 실종된다.
- 캐릭터의 전 배우자가 아이를 납치해 사라진다.
- 캐릭터가 멘토의 조언과 지도를 절실히 필요로 할 때 그 멘토가 병에 걸린다.
- 같은 편이 되어주던 사람을 잃는다.

**사소한
문제**

- 표류하는 느낌, 방향을 잃은 느낌이 든다.
- 독립적으로 결정을 내리는 데 어려움을 겪는다.
- 차선책이나 대안을 생각해야 한다.
- 건물, 문서 등에 접근할 때 다른 쪽의 허가가 필요하다.
- 정보를 찾기 위해서 상대편의 소지품을 뒤져야 한다.
- 새로운 전문가(변호사, 의사, 심리상담사 등)를 구해야 한다.
- 관계가 끊긴 사람에 대한 최신 정보를 찾아야 한다.
- 상대편을 보기 위해 몰래 움직여야 한다.

- 교도소에 갇힌 사람을 면회하러 가야 한다.
- 서비스를 받지 못하게 되거나 일을 할 수 없게 된다.
- 관계가 끊어진 사람이 제공해주던 자원을 잃게 된다.
- 조언을 구할 사람이 없다.
- 캐릭터와 어중간하게 관계가 끝난 사람과 일은 계속해야 한다.

초래할 수 있는 심각한 결과	- 캐릭터가 상대와 험악하게 헤어졌다. - 정서적 지원이나 중요한 의료 서비스를 받지 못하게 된다. - 다른 사람에게 조언을 구하다가 잘못된 방향으로 가게 된다. - 정보원이 고문당하거나 체포되거나 살해당한다. - 헤어진 사람에 대한 중요한 정보를 잃어버린다(유언장이 있는 곳, 가족이 사는 곳 등). - 헤어진 사람의 마지막 소원을 알지 못한다. - 아무런 길잡이 없이 독자적인 결정을 내리다가 끔찍한 일이 일어난다. - 헤어진 사람에게 접근하기 위해 통제된 구역에 침입해 들어간다. - 헤어진 상대에 대해 사이버스토킹을 하다가 붙잡힌다. - 접근금지 명령을 위반한다. - 자포자기 행동을 한다(전 배우자에게서 아이를 납치하거나 폭력적으로 대응하는 등). - 자식을 다시는 볼 수 없다. - 관계가 끊어진 사람을 만나지 못해, 혹은 그가 갖고 있던 정보에 접근하지 못해 누군가 죽는다.
생길 수 있는 감정	분노, 짜증, 불안, 배신감, 쓸쓸함, 갈등, 혼란, 반항심, 부정, 우울함, 좌절, 상심, 실망, 불신, 좌절감, 상처, 강박, 무력감, 후회, 울화, 인정받지 못한다는 느낌, 복수심
생길 수 있는 내적 갈등	- 헤어진 사람의 행복이나 안전이 걱정스럽다. - 헤어진 사람과 만날 수 없게 만든 사람들이나 조직을 원망한다. - 이해가 상충되는 두 가지 이익 가운데 하나를 선택해야 한다.

- 독립적으로 결정을 내리는 것이 어렵다는 사실을 알게 된다.
- 실수하지는 않을까 걱정한다.
- 불안과 우울을 겪는다.
- 헤어진 상대와의 일이 마무리되지 않아 다음 단계로 나아가지 못한다.
- 짝사랑으로 괴로워한다(캐릭터가 그 사람에게 미련을 갖고 있는 경우).
- 자신이 멋대로 재단당하고 있거나 부당하게 벌을 받는다고 느낀다.

상황을 악화시킬 수 있는 부정적인 특성

남의 속을 긁는 성향, 중독 성향, 반사회적 성향, 통제 성향, 신의를 저버리는 성향, 적대감, 무지, 충동적 성향, 합리적이지 않은 성향, 애정 결핍, 강박적인 성향, 소유욕, 지나치게 밀어붙이는 성향, 반항심, 무모함, 분개, 비협조적인 성향, 부도덕함, 앙심, 폭력성

기본 욕구에 미치는 영향

- **자아실현 욕구** 전문적인 멘토나 핵심 지식을 지닌 사람과 관계가 끊어진 캐릭터는 혼자 힘으로 어떻게 해나가야할지 몰라 무력감을 느낄 수 있다.
- **존중과 인정의 욕구** 실패와 상실을 내면화한 캐릭터는 자신에게 재능이 더 있거나 충분히 똑똑했다면 승리할 수 있었을 것이라는 불합리한 생각에 빠질 수 있다.
- **애정과 소속의 욕구** 캐릭터가 누군가와 정서적으로 연결되어 있는 경우, 그 사람이 없는 상태에서는 단절되고 고립되고 오해를 받는 듯한 느낌이 들 수 있다.
- **안전 욕구** 의미 있고 신뢰하는 관계를 구축하는 것은 시간과 용기가 필요한 일인데 신뢰하던 상대가 떠난 후 캐릭터는 새로운 관계를 다시 맺어야 한다. 따라서 캐릭터는 불안과 불확실성을 크게 느낄 수 있고, 특히 신뢰가 깨졌을 경우 더욱 그렇다.

대처에 도움이 되는 긍정적인 특성

적응 능력, 야심, 매력, 자신감, 창의성, 외교술, 절제력, 여유, 외향성, 가벼운 바람기, 친근감, 근면함, 인내, 끈기, 설득력, 상황을 주도하는 성향, 지략, 사회의식

> **긍정적인 결과**

- 잃어버린 관계보다 더 좋은 관계를 찾는다.
- 변화에 적응하는 법을 배운다(자립성이 커진다).
- 현재 맺고 있는 관계를 전보다 더 값지게 여기게 된다.
- 다른 이들에게 더욱 신뢰할 수 있는 사람으로 거듭난다.
- 만약의 경우를 대비해 계획을 세우는 법을 배운다.
- 사람들과의 관계에 머뭇거리지 않기로 결심한다. 생각하고 느낀 바를 솔직하게 표현하게 된다.
- 상대와 관계를 회복한다.
- 헤어진 사람에게 다시 연락해, 하지 못했지만 꼭 해야 할 말을 하거나 사과하거나 감정을 솔직하게 표현하거나 자신의 생각을 명확하게 밝히면서 관계를 제대로 마무리한다.

중요한 자원이
부족하다

사례

- 음식이나 물이 없다.
- 피난처나 보호처 없이 지낸다.
- 중요한 약이나 의약품이 없다.
- 현지에서 사용할 돈이 부족하다.
- 교통수단이 없다.
- 다른 사람과 소통할 방법이 없다.
- 해독제가 없다.
- 영향력이나 협상할 만한 것이 없다.
- 집세를 낼 돈이 없다.
- 안전한 장소에 들어가기 위한 열쇠, 출입증, 암호가 필요하다.
- 위기를 극복하기 위해 특별한 기술을 가진 사람(해커, 무기 전문가)
 이 필요하다.
- 캐릭터가 누구인지 확인해주거나 보장해주는 중요한 문서를 잃어
 버렸다.

**사소한
문제**

- 필요한 자원이나 적절한 대체품을 찾아야 한다.
- 다른 사람에게 필요한 것을 빌려야 한다.
- 필요한 물건을 얻기 위해 다른 것을 포기해야 한다.
- 자원을 두고 다른 사람과 경쟁한다.
- 살아남기 위해서는 다른 사람의 몫을 빼앗아야 한다.
- 필요한 자원 없이 지내다가 쇠약해지거나 병에 걸리게 된다.
- 자원을 찾기 위해 다른 곳으로 가야 한다.
- 잠을 자지 못한다.
- 도와달라고 사정해야 한다.
- 위험이 증가한다.
- 기회가 사라진다.
- 자원 부족으로 인해 벌어진 착취에 대처해야 한다.

316

초래할 수 있는 심각한 결과	• 이용만 당하다가 결국 더 나쁜 상황에 빠지게 된다. • 자원을 얻기 위해 다른 것을 내줘야 한다. • 개인적인 희생을 치르고 자원을 얻는다(가령 자유의 희생, 조국을 떠난다는 약속, 사랑하는 사람과의 이별 등). • 안전하지 않거나 해로운 대체물을 사용한다. • 자원을 찾다 길을 잃는다. • 필수품을 더 이상 구할 수 없다. • 사랑하는 사람의 희생으로 자원을 얻는다. • 현실에서 도피하기 위해 해로운 것에 눈을 돌린다. • 자원을 얻는 대가로 무언가를 바치라는 강요를 당한다(인신매매를 당하거나 노예가 되는 것, 강제 노역 등). • 자원을 훔치다 쫓기고 붙잡혀 감방에 갇힌다. • 자원을 얻기 위해 누군가를 공격하거나 죽인다. • 심각한 병에 걸리거나 죽게 된다.
생길 수 있는 감정	불안, 우려, 패배감, 절망, 좌절, 낙담, 무력감, 당혹감, 시기, 두려움, 향수, 초라함, 수치심, 무능하다는 느낌, 불안정한 상태, 강박, 압도당하는 느낌, 공황, 무력감, 자기연민, 반신반의, 취약하다는 느낌
생길 수 있는 내적 갈등	• 사랑하는 사람들 곁에 있고 싶지만, 자원을 찾기 위해서 떠나야 한다. • 중요한 물자를 얻지 못해 패배자가 된 듯한 느낌이 든다. • 필요한 물건을 확보하는 일에 집착한다. • 자원을 얻기 위해 도덕성을 포기해야 할지 고민한다. • 일어날 수도 있는 결과 때문에 공포에 사로잡힌다. • 다른 사람의 필요를 못 본 척해야 한다는 사실에 괴로워한다. • 절박한 상황 때문에 캐릭터는 자신이 싫어했던 누군가처럼 변하게 된다. • 도움을 받기 위해서는 비굴해져야 하지만 그러고 싶지 않다. • 생필품을 얻기 위해 정서적 가치가 있는 뭔가를 포기해야 한다. • 자신처럼 어려운 처지가 아닌 남들에게 함부로 재단당한다는 느

ㅈ

낌이 들어 억울하다.

상황을 악화시킬 수 있는 부정적인 특성

중독 성향, 반사회적 성향, 기만하는 성향, 부정직함, 신의를 저버리는 성향, 어리
석음, 남을 잘 믿는 성향, 인내심 부족, 충동적 성향, 감정표현을 꺼리는 성향, 불
안정한 상태, 게으름, 강박적인 성향, 비관적인 성향, 무모함, 제멋대로인 성향,
소심함, 소통 부족, 부도덕함, 의지박약

기본 욕구에 미치는 영향

- **존중과 인정의 욕구** 자신이나 타인을 부양할 수 없는 상황에서 캐릭터는 (자신의
 잘못이 아니더라도) 자신이 실패자 같다고 느낄 수 있고 자존감도 심하게 떨어
 질 수 있다.
- **애정과 소속의 욕구** 캐릭터는 수치심 때문에 혹은 자신의 상황을 비밀로 유지해
 야 할 필요성 때문에 스스로를 고립시키게 될 수 있다.
- **안전 욕구** 필요한 자원이 없으면 캐릭터의 개인 건강과 안전은 확보할 수 없게
 된다. 캐릭터는 이러한 필요를 충족시키기 위해 위험한 행동에 의지하다 스스
 로를 결국 위험에 빠뜨릴 수 있다.
- **생리적 욕구** 기본적인 자원이 없으면 심각한 병에 걸리거나 사망할 수 있다.

대처에 도움이 되는 긍정적인 특성

적응 능력, 경각심, 차분함, 굳은 심지, 절제력, 집중력, 독립심, 근면함, 통찰력,
낙관적인 성향, 인내, 끈기, 상황을 주도하는 성향, 지략, 책임감, 분별력, 소박함,
사회의식, 영성, 검약

긍정적인 결과

- 더 철저히 준비하는 법을 배운다.
- 창의력과 근면을 키운다.
- 새로운 집단에서 의미 있는 관계를 쌓는다.

318

- 다른 사람에게 도움을 청하고 받아들이는 법을 배운다.
- 도움이 필요한 사람들에게 더욱 관대해진다.
- 자신의 경험을 통해 자선 활동에 나선다.
- 물질적인 것에 대한 집착이 줄어든다.
- 새로운 곳에서 더 나은 삶을 찾아 나아가야 할 때임을 깨닫는다.
- 헤어지기로 한 결정이 옳았다는 사실을 나중에 깨닫게 된다.

ㅈ

집단에서 쫓겨나다

사례
- 교회나 종교 단체에서 쫓겨난다.
- 사랑하는 사람과 소원해진다.
- 전문 자격이나 지위를 잃게 된다.
- SNS에서 차단당한다.
- 사교 모임에서 쫓겨난다.
- 조직 활동에서 배제된다.
- 스포츠 팀에서 자리를 잃는다.
- 위원회나 이사회 자리에서 해임된다.
- 공동체나 커뮤니티를 나가달라는 말을 듣는다.

**사소한
문제**
- 전용 주차장 같은 혜택이나 특전을 포기해야 한다.
- 떠나야 할 집단과 관련 있는 물건을 반납해야 한다(출입카드, 열쇠 등).
- 수치심, 굴욕감, 분노 등과 같은 다양한 감정을 숨겨야 한다.
- 자신을 쫓아낸 조직과 맞서야 한다.
- 단체의 대표자가 캐릭터와의 관계를 완전히 끊어내려 하면서 캐릭터가 조직 내의 친한 사람들을 잃는다.
- 집단에 속한 사람들과 마주치는 일을 피하기 위해 매일 해온 일과를 바꾼다.
- 가족, 친구, 소문을 좋아하는 사람들이 질문 공세를 퍼붓는다.
- 자신이 쫓겨난 사태에 관해 집단 내에서 돌아다니는 소문을 지켜볼 수밖에 없다.
- 새로운 사람들을 만나고 직업 관계도 새로 맺어야 한다.
- 벌어진 일에 관해 떠도는 소문에 대처해야 한다.
- 자신이 쫓겨난 일을 두고 거짓말을 한다.

초래할 수 있는 심각한 결과	• 쫓겨나면서 저질렀던 잘못(정보를 빼내거나 기물을 파손하는 일 등)으로 고발당한다. • 캐릭터의 평판이 망가진다. • 민감한 비밀이 알려진다. • 자신을 쫓아낸 조직을 공개적으로 비난하다가 더 많은 이목을 끌게 된다. • 법적 다툼에 휘말린다. • 직장을 잃거나 학교에서 쫓겨난다. • 조직에 남아 있는 사랑하는 사람들과 멀어진다. • 자신을 쫓아낸 단체를 위협하고 협박하고 공격한다. • 캐릭터를 쫓아낸 조직이 캐릭터를 망치기로 마음먹는다. • 위협, 협박, 폭력의 표적이 된다. • 조직이 캐릭터가 사랑하는 사람들에게도 적의를 품는다. • 쫓겨나는 바람에 더 큰 위협에 무방비 상태가 된다.
생길 수 있는 감정	분노, 불안, 배신감, 씁쓸함, 혼란, 패배감, 우울함, 상심, 불신, 당혹감, 증오, 수치심, 상처, 무능하다는 느낌, 위협감, 외로움, 무력감, 망연자실, 인정받지 못한다는 느낌, 복수심, 취약하다는 느낌
생길 수 있는 내적 갈등	• 이미 벌어진 일을 받아들이지 못해 계속 곱씹는다. • 배신감을 느낀다. • 자신을 쫓아낸 단체를 무너뜨리는 일에 집착하게 된다. • 나온 단체에서 사람들과 맺었던 우정을 그리워한다. • 방향감을 상실한다(어디로 가야 할지 무엇을 해야 할지 알 수 없다). • 나온 집단으로 다시 들어가기 위해 자신의 도덕률을 위반할까 고민한다. • 집단을 나오고도 여전히 그곳 소속이기를 원하는 자신이 싫다. • 아직도 집단의 주문에 걸려 있는 가족이나 친구가 걱정스럽다. • 쫓겨난 원인이 된 문제에 계속 집착한다. • 피해망상과 무력함에 시달린다. • 집단 밖에서도 자신의 능력이 여전한지 의구심이 든다.

ㅈ

- 자신의 믿음에 의문을 품는다.
- 자신을 쫓아낸 집단을 위해 했던 희생을 돌이켜보며 환멸을 느낀다.

상황을 악화시킬 수 있는 부정적인 특성

유치함, 우쭐대는 성향, 대립하는 성향, 통제 성향, 신의를 저버리는 성향, 남의 뒷말을 좋아하는 성향, 적대감, 유머 감각이 없는 성향, 위선, 무지, 불안정한 상태, 남을 조종하려는 성향, 잔소리가 심한 성향, 애정 결핍, 강박적인 성향, 분개, 의혹, 부도덕함, 양심

기본 욕구에 미치는 영향

- **자아실현 욕구** 종교 단체에서 외면을 받은 캐릭터는 환멸을 느끼고 자신의 목적, 이 세상에서의 위치, 신과의 관계에 의문을 가질 수 있다.
- **존중과 인정의 욕구** 공동체에서 쫓겨난 캐릭터는 한때 속해 있던 공동체를 떠난 뒤에도 자신의 능력이 여전한지 의구심을 품을 수 있다.
- **애정과 소속의 욕구** 다른 사람들과의 관계가 끊어진 캐릭터는 자신이 집단의 일부가 아니라 혼자라는 사실을 빠르게 실감하면서 감정적으로나 심리적으로 흔들릴 수 있다.
- **안전 욕구** 집단과의 관계로 캐릭터가 보호를 받았던 경우(신체적 안전, 면책 특권, 독보적인 사회적 지위 등), 쫓겨난 뒤부터는 이러한 보호를 더 이상 받을 수 없어 위협과 위험에 노출될 것이다.
- **생리적 욕구** 집단이 캐릭터의 기본적인 필요를 제공하는 데 도움을 준 경우, 캐릭터는 해당 지원 시스템의 외부에서 필요를 충족시키는 데 있어서 어려움을 겪을 수 있다.

대처에 도움이 되는 긍정적인 특성

적응 능력, 모험심, 굳은 심지, 자신감, 협조적인 성향, 창의성, 외교술, 친근감, 독립심, 근면함, 객관성, 낙관적인 성향, 인내, 끈기, 상황을 주도하는 성향, 지략, 사회의식, 영성

322

긍정적인 결과

- 자신을 다르게 보는 법, 다른 사람의 관점을 존중하는 법을 배운다.
- 해로운 환경을 더욱 건강한 환경으로 바꾼다.
- 행동에는 결과가 따른다는 사실을 깨닫는다.
- 집단에서 벗어나 독립하는 법을 찾아 나서고 성장한다.
- 어느 정도로 주고받아야 적당한 것인지에 관해 균형감을 얻게 된다.
- 용서하고 용서받는 법을 배운다.
- 더 자유로운 사고와 열린 태도를 갖추게 된다.
- 기존의 집단을 대체할 새로운 집단으로 들어가 더 큰 성취감을 얻는다.

집이나 고향을
떠나야 하다

<div align="right">

**Having to Leave
One's Home or Homeland**

</div>

사례

- 정치, 인도주의, 경제 관련 위기 관련 문제로 안전과 안정을 도모하기 위해 살고 있던 곳을 떠난다.
- 먼 곳에 사는 사람과 결혼한다.
- 팔려가거나 납치되거나 인신매매를 당한다.
- 집에서 멀리 떨어진 곳에 있는 학교를 다니게 된다.
- 먼 곳에 있는 일자리를 구한다.
- 외교 업무나 선교 활동에 나선다.
- 자연재해 때문에 집이나 고향이 살 수 없는 곳이 된다.
- 큰 병에 걸리거나 부상을 입어 다른 지역으로 가서 치료를 받아야 한다.
- 심각하고 확실한 위협을 받아 어쩔 수 없이 다른 곳에서 다시 시작해야 한다.
- 아픈 가족을 돌보기 위해 거주지를 옮긴다.

**사소한
문제**

- 새로운 일상에 익숙해져야 한다.
- 새로운 언어를 배워야 한다.
- 새로운 관계를 구축해야 한다.
- 낯선 일자리라도 구해야 한다.
- 길을 잃는다.
- 이전과는 다른 사회경제적 지위나 사회적 지위를 갖게 된다.
- 캐릭터의 자식들이 학교를 옮겨야 한다.
- 갖고 있던 물건을 두고 떠나야 한다.
- 새로 가게 된 곳의 문화적 규범을 알지 못한다.
- 새로운 상황에서는 학교에 다닐 수 없다.
- 본의 아니게 누군가를 화나게 한다.
- 집을 구해야 한다.
- 반려동물을 두고 가야 한다.

ㅈ

- 가지고 있는 자격증이 새로 가게 된 곳에서는 인정받지 못한다.
- 새 일자리를 구하거나 서비스 제공자를 구해야 한다.
- 그동안 받던 지원을 받지 못하게 된다.
- 아직은 누구를 믿어야 할지 모른다(또는 아무도 믿을 사람이 없다고 느끼게 된다).
- 남겨두고 온 사람들과 연락할 수 없다.

초래할 수 있는 심각한 결과	• 합법적인 이주를 거부당해 불법적으로 새로운 나라에 가야 한다. • 성별이나 성적지향 때문에 전과 다른 취급을 당한다. • 일자리를 구할 수 없다. • 어리숙하게 나쁜 사람을 믿는다. • 착한 척하는 사람에게 사기를 당한다. • 사랑하는 사람을 만나러 돌아갈 수가 없다. • 중요한 의료 서비스에 대한 접근성이 떨어진다. • 사랑하는 사람을 남겨두고 떠나야 한다. • 새로 가게 된 곳에서는 캐릭터의 종교 때문에 죽음을 당할 수도 있다. • 전에 있었던 곳에서 악당들이 캐릭터를 추격한다. • 위험이 실재하므로 불안과 공포에 떨게 된다. • 인신매매의 피해자가 된다.
생길 수 있는 감정	불안, 쓸쓸함, 갈등, 우울함, 실망, 낙담, 두려움, 두려움, 좌절감, 죄의식, 향수, 불안정한 상태, 위협감, 외로움, 갈망, 압도당하는 느낌, 후회, 울화, 자기연민, 충격, 의기양양함, 근심, 취약하다는 느낌
생길 수 있는 내적 갈등	• 다시 돌아가야 한다는 편집증에 시달린다(전에 있던 곳이 위험하기 때문에 떠난 경우). • 문화충격으로 괴로워한다. • 향수병에 걸린다. • 사랑하는 상대가 이주를 원했거나 필요로 했기에 이동을 결정했지만, 그가 원망스럽기도 하다.

ㅈ

- 어쩔 수 없는 이유였지만, 다른 사람들을 남겨두고 떠난 데 죄책감을 느낀다.
- 새로 살게 된 곳에서는 밖으로 나가 사람들과 교류하기가 두렵다.
- 행복하고 안전하게 지낼 수 있을지 확신이 없어 겁이 난다.
- 자신의 정체성과 새로운 곳의 문화 사이에서 갈등한다.
- 살던 곳에서 쫓겨났다는 고립감에 괴로워한다.

상황을 악화시킬 수 있는 부정적인 특성

남의 속을 긁는 성향, 반사회적 성향, 통제 성향, 무례함, 어리석음, 남을 잘 믿는 성향, 적대감, 무지, 인내심 부족, 유연성 부족, 감정표현을 꺼리는 성향, 편견, 제멋대로인 성향, 요령 없음, 소심함, 소통 부족, 의지박약, 내성적인 성향, 잔걱정이 많은 성향

기본 욕구에 미치는 영향

- **존중과 인정의 욕구** 지위나 인지도는 지리적이거나 문화적인 요소에 의존하는 것이기 때문에 캐릭터는 살고 있던 곳을 떠난 뒤 자존감에 상처를 입을 수 있다.
- **애정과 소속의 욕구** 집이나 고향을 떠나는 것은 가족을 남겨두고 떠나는 것을 의미하는 경우가 많다. 이러한 상황에서 캐릭터는 새로운 관계를 구축하려 애쓰면서도 사랑하는 사람들을 그리워할 수 있다.
- **안전 욕구** 익숙했던 집이나 고향을 떠난 캐릭터는 안전과 보안을 확보하기 위해 새로운 자원을 알아보는 능력을 키워야 한다. 건강, 개인의 안전, 직업이 이러한 변화 때문에 어려움을 겪게 될 수 있다.
- **생리적 욕구** 낯선 곳으로 쫓겨가게 되면 기본적인 욕구를 충족시키는 능력을 발휘할 수 없게 되어 오랜 기간 음식, 물, 쉼터, 휴식 없이 지내다가 치명적인 위험에 처할 수 있다.

대처에 도움이 되는 긍정적인 특성

적응 능력, 모험심, 굳은 심지, 자신감, 호기심, 외교술, 여유, 공감 능력, 열의, 외

향성, 친근감, 근면함, 통찰력, 인내, 지략, 사회의식, 즉흥성, 너그러움

| 긍정적인 결과 |

- 갑작스러운 변화를 견딜 수 있는 자신의 강점과 역량을 발견한다.
- 자신의 필요에 더 잘 맞는 집을 찾는다.
- 문화와 사회에 대한 시야를 넓히게 된다.
- 교육, 음식, 직업 등 더 나은 자원에 접근할 수 있는 기회를 얻는다.
- 새로운 관계를 맺는다.
- 자신의 문화에 관해 새로운 깨달음을 얻는다.

핵심 증인을
잃다

Losing a Key Witness

사례
- 범죄를 목격한 사람이 말을 하지 못하는 상태가 되거나 사망한다.
- 결정적인 증인이라고 생각했던 사람이 문제가 있다는 사실을 알게 된다(범죄 기록, 거짓말하는 성향, 증언의 신뢰를 떨어뜨릴 편견을 갖고 있는 경우 등).
- 증인이 자신의 배우자나 부모가 곤란을 겪을 수 있다는 이유로 법정 증언을 거부한다.
- 캐릭터의 형제자매가 자신의 평판을 지키려 캐릭터의 사건에 개입하기를 거부한다.
- 사고를 우연히 목격한 사람의 연락처를 구하지 못한다.
- 증인이 사건에서 손을 떼라는 협박을 받는다.
- 정상 참작 정황이 드러나 배심원이 증인을 신뢰하기 어렵다고 생각한다.
- 증인의 나이가 지나치게 어려 증언을 인정할 수 없다는 판사의 결정이 내려진다.
- 증인이 법정에 설 정신 상태가 아니라고 여겨진다.
- 증인이 갑자기 증언을 바꾼다.
- 증인이 아무 말 없이 사라진다.
- 개입하지 말라는 상사의 말을 듣고 직장 동료가 증언을 거부한다.

**사소한
문제**
- 누군가에게 무슨 말이라도 해달라고 간청해야 한다.
- 도움을 꼭 받겠다고 약속을 해놓았다.
- 잘못된 행동이라는 증거를 찾아내야 한다.
- 무언가를 봤을지도 모르는 사람이라면 누구라도 상관없이 이야기해본다.
- 증거를 모아야 하기 때문에 직장이나 학교에 가지 못한다.
- 일어난 일을 휴대전화로 녹음한 사람을 찾아 나선다.
- 주변 사업장에 보안 감시 영상이 있는지 묻고 다녀야 한다.

6

- 특정 인물이나 장소를 조사해달라고 경찰에 탄원한다.
- 다른 증인을 찾아야 한다.
- 변론을 보강해야 한다.
- 캐릭터가 스스로를 지키기 위해 증언대에 서야 한다.
- 항소를 제기해야 한다.
- 재판 연기를 신청해야 한다.

초래할 수 있는 심각한 결과	• 새 증인을 찾았는데 신뢰가 가지 않는다. • 잘못된 혐의인데 반박할 수가 없다. • 형편이 안 될 만큼 비싼 변호사를 법적 대리인으로 고용해야 한다. • 사건과 관련된 수리비나 기타 비용을 지불해야 한다. • 부정적인 평판이 쌓인다. • 직장에서 강등당한다. • 캐릭터의 가족이 상대편이 말하는 사건 내용을 믿으면서 캐릭터가 고립된다. • 억울한 혐의로 평판이 망가지는 바람에 직장을 옮겨야 한다. • 혐의가 취하되자 범죄자가 보복으로 캐릭터나 가족을 노린다. • 캐릭터에 대한 거짓말을 믿는 동료들이 적대적인 모습을 보인다. • 재판에서 져서 징역형이나 다른 벌을 받게 된다. • 위협이나 학대를 당한다. • 살인범이 풀려나 더 많은 사람이 다친다.
생길 수 있는 감정	분노, 불안, 배신감, 씁쓸함, 우려, 절망, 좌절, 상심, 불신, 낙담, 좌절감, 비애, 죄의식, 증오, 위협감, 공황, 편집증, 무력감, 회의감, 의구심, 반신반의, 복수심, 취약하다는 느낌
생길 수 있는 내적 갈등	• 믿을 수 있다고 생각했던 사람들에게 지지받지 못한다고 느낀다. • 자신의 진실성이 의심받았다는 모욕감을 느낀다. • 재판이나 조사 결과에 불안감을 느낀다. • 다른 증인 혹은 자신이 사랑하는 사람들을 위험에 빠뜨리지는 않을까 걱정된다.

ㅎ

- 피해망상에 시달린다(표적이 되었다고 느낀다).
- 무력감과 패배감으로 괴로워한다.
- 자신을 지지한다고 생각했던 사람에게 배신감을 느낀다.
- 재판에 참석해달라고 증인에게 압력을 가한 일에 죄책감을 느낀다.
- 범인이 석방되어 더 많은 사람이 다치게 되지 않을까 노심초사한다.
- 회사, 교회, 단체의 도움이 부족했다는 사실에 환멸을 느낀다.
- 사람들이 시스템을 조종해 빠져나갈 수 있다는 사실에 좌절한다.
- 강력하고 부패한 시스템 앞에서 속수무책이다.

상황을 악화시킬 수 있는 부정적인 특성

남의 속을 긁는 성향, 무관심, 우쭐대는 성향, 통제 성향, 신의를 저버리는 성향, 인내심 부족, 충동적 성향, 합리적이지 않은 성향, 남을 조종하려는 성향, 신경과민, 강박적인 성향, 편집증적 성향, 비관적인 성향, 분개, 의혹, 부도덕함, 앙심

기본 욕구에 미치는 영향

- **존중과 인정의 욕구** 핵심적인 증인을 얻지 못하는 경우 (특히 증인을 확보하기 위해 많은 노력을 기울였을 때) 캐릭터는 긍정적인 결과를 얻어내지 못한 자신의 능력에 의문을 제기할 수 있다.
- **애정과 소속의 욕구** 핵심적인 증인이 친구나 가족인데 나서기를 거부하는 경우, 캐릭터는 그가 할 수 있는 일의 한계를 확인하면서 그와의 관계가 나빠지리라는 것을 알게 된다.
- **안전 욕구** 위험, 협박, 폭력으로 핵심 증언을 잃은 경우, 캐릭터는 자신과 자신이 사랑하는 사람의 안전이 위험하다고 느낄 수 있다.

대처에 도움이 되는 긍정적인 특성

적응 능력, 차분함, 굳은 심지, 매력, 자신감, 외교술, 집중력, 공정함, 성숙함, 객관성, 통찰력, 낙관적인 성향, 인내, 끈기, 설득력, 상황을 주도하는 성향, 지략, 책임감, 영성, 사람을 잘 믿는 성향

긍정적인 결과

- 신뢰할 수 있고 사건의 흐름을 뒤집을 만한 새로운 증인을 찾게 된다.
- 핵심 증인 없이도 성공적인 수사 및 법적 결과를 얻는다.
- 어려운 시기에 옳은 일을 했다는 사실 때문에 캐릭터의 자부심이 커진다.
- 자신을 진정으로 지지해주는 사람이 누구인지 알게 된다.
- 법적인 문제에 처한 사람들을 돕는 자선 활동에 참여한다.

ㅎ

자아에 관한 갈등

- 공개 망신을 당하다
- 권위를 위협받다
- 다른 사람들에게 의존해야 하다
- 돈을 빌려야 하다
- 뒤에 남겨지다
- 명망이나 부를 갑자기 잃다
- 배제당하다
- 사실을 말해도 믿어주지 않다
- 상대에게 속다
- 소소한 일까지 간섭당하다
- 신임을 잃다
- 입양되었다는 사실을 알게 되다
- 자기 의심이라는 위기를 겪다
- 자신의 기술이나 지식을 뛰어넘는 도전에 직면하다
- 중요한 행사를 앞두고 몸에 문제가 생기다
- 진지한 고려대상이 되지 못하다
- 팀에서 제외되다

ㄱ ㄴ ㄷ ㄹ ㅁ ㅂ ㅅ ㅇ ㅈ ㅊ ㅋ ㅌ ㅍ ㅎ

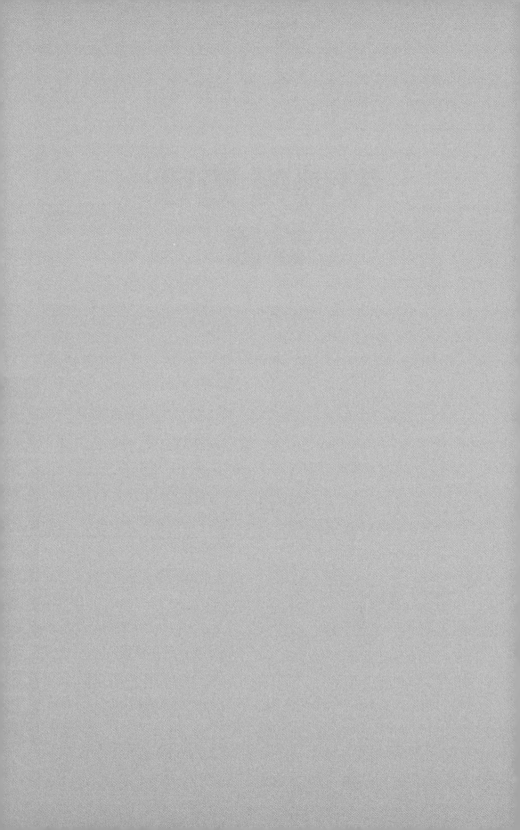

공개 망신을
당하다

Public Humiliation

ㄱ

사례
- 불륜이 알려진다(표지판, 광고판, 소셜미디어를 통해).
- 사적인 편지, 사진, 영상이 온라인에 공유된다.
- 또래들 앞에서 지목을 당해 야단을 맞는다.
- 모임 자리에서 가족이나 친구들에게 조롱을 당한다.
- 비밀이 대중에게 밝혀진다.
- 엄청난 비밀(마약 복용, 성적인 페티시, 범죄행위)이 폭로된다.
- 준비되어 있지 않거나 불리한 입장에 처해 있을 때 곤혹스러운 일이 일어난다.
- 평판을 떨어뜨리려는 적에게 부당한 표적으로 몰려 모욕을 당한다.
- 자신의 지위나 나이 등에 걸맞지 않다고 생각했던 일을 해야 한다.
- 자신의 잘못을 공개하는 벌을 받는다(가령 아이인 캐릭터가 친구를 괴롭혔는데 부모가 '나는 친구를 괴롭혔습니다'와 같이 잘못한 내용을 적은 표지판을 길모퉁이에서 강제로 들고 있게 하는 벌을 준 경우).

사소한 문제
- 친구와 지인이 캐릭터에게 거리를 두고 캐릭터는 혼자 뒷감당을 해야 한다.
- 소문이 소문을 낳아 상황이 심각해진다.
- 누구를 믿어야 할지 모르겠다.
- 무슨 일이 일어났는지 반복해 설명해야 한다.
- 괴롭힘이나 조롱을 피하기 위해 평소의 일과를 바꾼다.
- 좋아했던 활동이나 취미를 사생활 보호 차원에서 포기해야 한다.
- 기자들이나 시위대 때문에 밖으로 나가지 못해 집에 갇힌 느낌이 든다.
- 캐릭터의 가족이 불편을 겪거나 괴롭힘을 당한다.
- 법률적인 조언을 받기 위한 비용을 지불해야 한다.
- 캐릭터가 한 말을 언론에서 뉴스가 될 만한 내용으로 왜곡한다.
- 감시받는 느낌이 든다.

335

- 과거의 행동이 조명되어 샅샅이 파헤쳐진다.
- 회원 자격을 잃거나 수상을 취소당한다.
- 주위에 있는 사람들이 멋대로 재단해 불편하다.
- 클럽, 행사, 시설에서 환영받지 못한다.
- 위협이나 괴롭힘을 당한다.
- 온라인에서 괴롭힘을 당하거나 표적이 된다.

초래할 수 있는 심각한 결과	모든 행적이 파헤쳐지면서 다른 비밀도 밝혀진다.결혼 생활이 파탄난다.가족, 친구, 고용주에게 버림받는다.중요한 동맹을 잃는다.억울하게 비난받거나 희생양이 된다.범죄 혐의로 기소된다.중요한 지원이나 자금을 잃는다.직장을 잃는다.사업을 접게 된다.조사를 피하기 위해 신분을 바꾸거나 가족과 함께 이사를 가야 한다.가족들이 함께 십자포화를 맞으면서 생활이 무너진다.무죄인데 입증할 증거가 없다.꿈을 포기해야 한다.투옥되거나 감시 목록에 올라간다.외상 후 스트레스 장애, 불안장애, 기타 질환에 걸린다.벌어진 일을 모두 감당하기 힘들어 마약이나 알코올에 눈을 돌린다.
생길 수 있는 감정	괴로움, 불안, 배신감, 씁쓸함, 자기방어, 절망, 상심, 불신, 환멸, 두려움, 무력감, 두려움, 비애, 죄의식, 후회, 회한, 울화, 자기연민, 창피함, 고통스러움, 인정받지 못한다는 느낌, 취약하다는 느낌, 자신이 하찮다는 느낌

<table>
<tr>
<td>

생길 수
있는
내적 갈등

</td>
<td>

- 스스로를 탓하는 마음과 폭로한 사람을 탓하는 마음이 왔다갔다 한다.
- 자기연민에 빠진다.
- 진실이 밝혀진 데 대해 아쉬움과 안도감을 동시에 느낀다.
- 진실한 사람이 되고 싶지만, 복수하고 싶은 마음도 든다.
- 자리를 피하는 것(그리고 자유와 사생활을 되찾는 것)과 진실을 밝히기 위해 싸우는 것 사이에서 결정을 내리지 못한다.
- 폭로한 친구에게 배신감을 느끼면서도 그의 본모습을 알게 된 것을 다행이라 생각한다.
- 당혹감, 죄책감, 수치심에 시달린다.
- 사람들이 뭐라 생각해도 별일 아닌 척하고 싶은 마음이 간절하지만 계속 신경이 크게 쓰인다.

</td>
</tr>
</table>

상황을 악화시킬 수 있는 부정적인 특성

남의 속을 긁는 성향, 중독 성향, 충동성, 대립하는 성향, 잔인함, 사악함, 남을 잘 믿는 성향, 감정표현을 꺼리는 성향, 불안정한 상태, 순교자인 양하는 태도, 애정 결핍, 예민한 성향, 편집증적 성향, 완벽주의, 반항심, 무모함, 자기 파괴적인 성향, 앙심, 폭력성

기본 욕구에 미치는 영향

- **존중과 인정의 욕구** 공개적인 굴욕은 캐릭터의 자존감과 캐릭터에 대한 타인들의 태도를 완전히 붕괴시킨다.
- **애정과 소속의 욕구** 캐릭터와 가까운 사람들이라고 해서 폭로가 일어난 후에 모두 캐릭터를 지지하지는 않는다. 지지하는 사람이 없어졌다는 사실은 캐릭터에게 또 다른 충격으로 다가와 캐릭터는 상황에 대처하기 더욱 어려워질 수 있다.
- **안전 욕구** 인터넷 문화의 특성상 흥미진진한 이야기는 온라인에서 확대되는 경우가 많다. 캐릭터의 잘못이 아주 심각하거나 그동안 캐릭터에게 칼을 갈고 있던 사람들이 캐릭터의 이야기를 알게 되면, 캐릭터와 캐릭터의 가족은 인터

넷 밖에서도 표적이 될 수 있다.

대처에 도움이 되는 긍정적인 특성

적응 능력, 굳은 심지, 외교술, 정직성, 고결함, 인내, 끈기, 설득력, 상황을 주도하는 성향, 지혜로움

긍정적인 결과

- 오랫동안 숨겨온 비밀의 이면에 있는 진실을 인정하고 책임을 짐으로써 속죄한다.
- 캐릭터가 자신의 삶에서 독이 되는 세력들을 잘라낸다.
- 바닥을 친 경험을 통해 변화하고 성장할 수 있는 힘을 끌어낸다.
- 다른 사람의 생각에 전보다 덜 신경 쓰게 된다.
- 다른 사람의 인생을 망칠 목적으로 부당하게 표적을 삼는 사람들을 쓰러뜨리기 위해 노력한다.

ㄱ

권위를
위협받다

One's Authority
Being Threatened

(사례)
- 수감자가 경찰관에게 침을 뱉는다.
- 국가 원수가 쿠데타 소문을 듣는다.
- 고집이 세거나 말을 듣지 않는 아이가 끊임없이 부모에게 도전한다.
- 스포츠 팀의 주장이 재능과 인기가 많은 팀원에게 위협을 느낀다.
- 직원들이 자신의 생각으로는 이해가 안 되는 상사에 관해 불평한다.
- 종교 지도자의 행동이나 신념에 교인들이 이의를 제기한다.
- 장교의 명령을 병사들이 따르지 않고 무시한다.
- 심판이 경기의 통제권을 잃는다.
- 교사가 학생들에게 끊임없이 무시당한다.

사소한
문제
- 곤란하고 당황스러운 마음과 굴욕감을 숨길 수가 없다.
- 자신의 권위를 누가 인정하고, 누가 인정하지 않는지 확신할 수 없다.
- 통제권을 되찾기 위해 소리를 지르거나 위협을 가한다.
- 말을 듣지 않는 아이나 10대 청소년을 야단쳐야 한다.
- 뒷말과 비꼬는 말과 비아냥을 감내해야 한다.
- 캐릭터가 주재하는 회의에 아무도 참석하지 않는다.
- 문제가 커지는 것을 막기 위해 양보해야만 한다.
- 일을 성사시키기 위해서 복잡하게 얽힌 사내정치를 헤쳐나가야 한다.
- 반대 측의 선동에 대응해야 한다(SNS를 통한 공격, 허위사실 유포 등).
- 자신의 행동을 계속 방어하고 정당성을 주장해야 한다.
- 정보와 규칙에 각별히 유의하여 자신에게 불리하게 사용되지 못하게 해야 한다.
- 루머와 거짓 정보에 대처하느라 시간을 낭비한다.
- 규칙이 시행되도록 영향력을 행사할 수가 없다.

ㄱ

- 스스로 내리는 모든 결정을 지나치게 고민한다.

초래할 수 있는 심각한 결과	• 전문가답지 않게 분노를 폭발시킨 탓에 캐릭터가 문제의 일부가 되어버린다. • 지나치게 방어적인 태도를 보이다가 다른 사람의 좋은 제안을 받아들이지 않는다. • 자신을 따르는 사람을 확보하기 위해 뇌물이나 기타 비윤리적인 방법에 의존한다. • 논쟁이 폭력으로 확대된다(팀원, 시설의 수용자, 교인들 사이에서). • 부하 직원을 함부로 대한다. • 자신을 따르는 사람들에게서 받았던 금전적 지원을 잃게 된다. • 긴급 상황이 발생했을 때 지속적인 마찰로 캐릭터의 지휘 능력이 제대로 발휘되지 못해 누군가 사망한다. • 리더의 직함이나 지위를 잃는다. • 지원 부족으로 앞으로 있을 기회를 놓친다. • 해고당한다. • 하던 일을 그만두고 중요한 조직을 떠나 조직의 리더가 없는 상태가 된다. • 자신의 지위를 지키려 과감한 행동을 취한다(군사적 행동, 직원의 해고 등). • 자신을 지지하지 않는 사람을 조직에서 내치거나, 벌금을 매기거나, 징역형으로 처벌한다. • 포기하고 무심한 듯 굴면서 자신의 역할을 제대로 수행하지 않는다. • 일을 잘하지 못하거나 사람들을 이끌 능력이 없는 강탈자에게 굴복한다. • 무기나 무력으로 자신의 권위를 보호한다. • 국가 지도부의 약점이 노출되면서 전쟁이 발발한다.
생길 수 있는 감정	분노, 불안, 배신감, 씁쓸함, 자기방어, 부정, 우울함, 좌절, 무력감, 당혹감, 두려움, 좌절감, 초라함, 수치심, 무능하다는 느낌, 신경과민, 편집증, 무력감, 자부심, 인정받지 못한다는 느낌, 자신이 하찮다는 느낌

 생길 수 있는 내적 갈등	• 책임지고 싶은 생각과 스트레스를 받고 싶지 않은 생각 사이에서 방황한다. • 스스로에게 질문한다(자리를 지키기 위해 필요한 것을 자신이 갖고 있는지 아닌지). • 옳은 일과 사람들이 좋아하는 일 중 무엇을 할지 고민한다. • 예전에 했던 방식으로 돌아가고 싶은 마음이 든다. • 자신의 결정과 통솔 방식을 곱씹는다. • 상대방의 주장이 정당한 것인지 아니면 단순히 경쟁자의 힘겨루기인지 알 수 없다. • 자신의 자아가 결정에 영향을 끼친다는 것을 알면서도 변화를 초래할 힘이 없다고 느낀다.

상황을 악화시킬 수 있는 부정적인 특성

남의 속을 긁는 성향, 냉담함, 심술궂음, 유치함, 우쭐대는 성향, 통제 성향, 잔인함, 부정직함, 사악함, 탐욕, 적대감, 인내심 부족, 유연성 부족, 불안정한 상태, 합리적이지 않은 성향, 마초적인 성향, 남을 조종하려는 성향, 순교자인 양하는 태도, 편집증적 성향, 편견, 반항심, 무모함

기본 욕구에 미치는 영향

• **존중과 인정의 욕구** 권위를 의심받는 캐릭터는 자신에게 보고하는 사람들에게 존경심을 어느 정도 잃은 상태다. 자아에 대한 이러한 종류의 타격은 받아들이기 어려울 수 있으며, 캐릭터는 이를 계기로 자신의 내면을 들여다보고 자신의 가치에 의문을 제기하게 된다.

• **애정과 소속의 욕구** 캐릭터가 자신이 통솔하는 사람들을 위해 희생했는데도, 사람들이 충성심을 보이지 않고 고마워하지도 않는 모습을 보이는 경우 캐릭터의 책임감은 쓰라린 회한으로 뒤덮여 무력화될 수 있다.

• **안전 욕구** 아랫사람에게 권위가 먹히지 않는 상황에서 (정부 수반으로서의) 정치적 위치에서 강제로 쫓겨난 캐릭터는 신체적인 위협을 받아 안전을 도모하지 못하게 될 수 있다.

대처에 도움이 되는 긍정적인 특성

적응 능력, 차분함, 조심성, 굳은 심지, 매력, 자신감, 외교술, 친근감, 고결함, 겸손, 영감을 주는 성향, 지적 능력, 공정함, 친절함, 자애로움, 열정, 애국심, 설득력, 사회의식, 이타적인 성향, 지혜로움

<div style="border:1px solid black; display:inline-block; padding:2px 8px;">긍정적인 결과</div>

- 무기력해지거나 스트레스를 받거나 부담을 느끼던 자리에서 물러난다.
- 새로운 기술을 개발해 리더로 성장한다.
- 전체 시스템의 결함을 드러내는 대화를 통해 문제를 해결할 수 있게 된다.
- 대처가 필요한 경쟁자나 말썽꾼을 알아보는 눈을 갖게 된다.
- 캐릭터를 변호해주기 위해 뜻밖의 지지자들이 찾아온다.
- 권위에 대한 저항을 어느 정도 감수할 생각이 있는지, 아니면 이제 떠날 때가 된 것인지를 결정한다.
- 캐릭터가 해로운 상황을 벗어나 자신의 기여가 정당한 평가를 받을 수 있는 곳으로 간다.

다른 사람들에게
의존해야 하다

Having to Rely on Others

사례
- 건강 문제(뇌졸중이나 치매 등)가 생긴 부모가 성인인 자녀와 함께 살기 위해 집을 옮겨야 한다.
- 교통사고로 뇌손상을 입어 배우자에게 의존하게 된다.
- 뇌성마비, 근위축증, 다운증후군 같은 신체적, 정신적인 건강 문제 때문에 간병인이 상주해서 돌봐줘야 한다.
- 취업 허가를 받지 못한 불법 이민자가 친구와 가족의 지원에 의존한다.
- 부모가 없는 캐릭터를 나이 많은 형제나 친척이 돌본다.
- 실직한 캐릭터가 가족에게 자주 돈을 빌려야 한다.
- 도망 중이거나 박해받는 캐릭터를 위험이 사라질 때까지 친구들이 숨겨준다.
- 모든 것을 잃은 뒤 다른 사람의 친절에 의지해야 한다.
- 병이 나는 바람에 자신을 지원해주는 가족이나 지역사회에 기여할 수 없게 된다.

사소한
문제
- 다른 사람의 규칙을 따라야 하는 것이 부담스럽다.
- 간병인의 일정에 맞춰야 한다.
- 하지 못하게 된 일 때문에 어려움을 겪는다(필수적인 일일 수도 있고 필수적이지 않은 일일 수도 있음).
- 자신을 맡게 된 간병인과 잘 맞지 않는다.
- 장애를 가지고도 할 수 있는 일을 찾아야 한다.
- 의사 결정 과정에 더 이상 참여할 수 없게 된다.
- 병원에 가거나 치료받아야 하는 일이 자주 생긴다.
- 돌봐주는 사람의 집에서는 캐릭터의 애인을 달갑게 여기지 않는다.
- 어떻게 하면 캐릭터를 가장 잘 돌볼 수 있을지 가족들의 의견이 충돌한다.
- 캐릭터가 고집을 부리거나 막무가내로 행동하면서 힘겨루기가 발

생한다.

- 사생활이 없어진다.
- 이런저런 일을 알기 위해서 다른 사람에게 의존해야 한다.
- 누군가가 지켜보거나 감시한다(캐릭터가 도망갈 위험이 있거나 혼자 지내는 일에 익숙한 경우).
- 새로 있게 된 집에서 기억력 문제가 생겨 혼란스러워한다.
- 추가 비용이 생기면서 캐릭터와 캐릭터를 돌봐주는 사람 사이에 마찰이 생긴다.

<table>
<tr><td>초래할 수
있는
심각한
결과</td><td>
- 간병인이 캐릭터를 돌보기 위해 여행 계획을 연기하거나 휴학하거나 구직을 미뤄야 한다.
- 캐릭터의 특권의식이 커진다(간병인이 자신에게 모든 것을 맞춰줘야 한다고 생각한다).
- 제대로 된 돌봄을 받지 못하고 방치되어, 활동을 하거나 사람들과 교류할 수 있는 기회가 제한된다.
- 아무 권리도 없는 죄수 취급을 당한다.
- 캐릭터의 상태가 악화된다.
- 간병인의 결정이 옳다는 사실을 믿지 않는다.
- 떠나고 싶지만 어쩔 수 없이 발이 묶인다.
- 추방을 앞두고 있다.
- 캐릭터가 생사에 대한 결정을 대답할 수 없는 상황에서 간병인이 캐릭터의 생사를 결정하게 된다.
- 비윤리적인 간병인이 캐릭터의 돈, 관심, 재산을 완전히 통제한다.
- 가족이 캐릭터의 위임장을 무기 삼아 캐릭터가 노후대비로 저축해놓은 돈을 마구 쓴다.
- 새로운 환경에서 신체적 혹은 정서적인 학대를 당한다.
</td></tr>
<tr><td>생길 수
있는
감정</td><td>분노, 괴로움, 불안, 배신감, 쓸쓸함, 혼란, 패배감, 반항심, 부정, 우울함, 절망, 두려움, 좌절감, 죄의식, 초라함, 수치심, 외로움, 방치당한 느낌, 공황, 무력감, 자부심, 자기연민, 창피함, 취약하다는 느낌, 자신이 하찮다는 느낌</td></tr>
</table>

생길 수 있는 내적 갈등	

<table>
<tr><td rowspan="11" style="vertical-align:top">생길 수
있는
내적 갈등</td><td>• 독립성과 통제력을 잃어버린 일로 괴로워한다.</td></tr>
<tr><td>• 변해버린 모든 것과 새로운 상황에 극심한 불안감을 느낀다.</td></tr>
<tr><td>• 집주인이나 간병인에게 고맙지만 한편으로는 또 쓸쓸하다.</td></tr>
<tr><td>• 다른 사람들의 꿈을 희생시킨 데 죄책감이 든다.</td></tr>
<tr><td>• 남에게 의지해야 하고, 사람들이 다 하는 일도 자신은 못 한다는
사실 때문에 스스로를 남보다 못하다고 느낀다.</td></tr>
<tr><td>• 간병 방법에 대해 뭔가 말하고 싶지만, 죄책감 때문에 아무 말도
하지 못한다.</td></tr>
<tr><td>• 캐릭터가 돌봐주는 사람에게 학대를 당하고 있는데도 오히려 그
사람에게 충분히 감사하지 못했다며 죄의식을 느낀다.</td></tr>
<tr><td>• 자신도 뭐든 하고 싶지만 할 수 없거나 허락받지 못한다.</td></tr>
<tr><td>• 가정이나 지역사회에서 제 몫을 하지 못하는 상황이 수치스럽다.</td></tr>
<tr><td>• 아무도 자신을 보지 않고 무시하는 것 같다는 느낌을 받는다.</td></tr>
</table>

상황을 악화시킬 수 있는 부정적인 특성

남의 속을 긁는 성향, 유치함, 대립하는 성향, 통제 성향, 야단스러움, 까다로움, 유연성 부족, 순교자인 양하는 태도, 참견하기 좋아하는 성향, 예민한 성향, 편집 증적 성향, 신경질적인 성향, 소통 부족, 비협조적인 성향, 배은망덕, 폭력성, 변덕, 투덜대는 성향

기본 욕구에 미치는 영향

- **자아실현 욕구** 남에게 기대야 하는 상황에 처한 캐릭터는 간병인을 두는 일이나 기본 생계 이상을 필요로 하는 자신에 대해 죄책감을 느낄 수 있다. 죄책감 때문에 캐릭터는 인생에서 진정으로 원하는 것을 추구하는 능력을 기르지 못하게 된다.
- **존중과 인정의 욕구** 캐릭터가 신체적, 정서적, 재정적 보살핌을 받기 위해 다른 사람에게 의존해야 하는 경우, 자아가 타격을 입고 자신감을 잃거나 자신을 보는 방식에 영향을 받을 수 있다.
- **애정과 소속의 욕구** 맞지 않는 사람들과 함께 살아야 하는 캐릭터는 사랑받는다

는 느낌과 소속감이 줄어드는 경험을 하게 된다.

- **안전 욕구** 안전과 기초적인 공급 물자를 타인에게 의지해야 하는 캐릭터는 자신의 욕구를 충족시킬 수 있는지 여부를 늘 확신하지 못하면서 살게 될 수 있다.

대처에 도움이 되는 긍정적인 특성

적응 능력, 애정, 경각심, 감사하는 태도, 차분함, 협조적인 성향, 용기, 여유, 겸손, 영감을 주는 성향, 영성, 너그러움, 사람을 잘 믿는 성향, 이타적인 성향, 재치

| 긍정적인 결과 |

- 캐릭터가 상황에 도움을 주는 자선단체를 만나 충족감을 얻는다.
- 간병인과 지속적인 정을 쌓는다.
- 병이 낫거나 회복 이후의 계획을 짤 여유가 생겨 성공할 수 있는 더 나은 기회를 만난다.
- 고립되어 있었던 캐릭터가 가족의 일원이 된다.
- 도움을 받는 것은 부끄러운 일도, 나약함 때문에 생긴 일도 아니라는 사실을 배운다.
- 타인을 돕는 데 기여하는 의미 있는 방법을 찾는다.

돈을 빌려야 하다 Needing to Borrow Money

사례

- 신용카드를 잃어버렸다는 사실을 깨닫고, 데이트 상대에게 결제를 요청해야 한다.
- 직장을 잃은 캐릭터가 매달 나가는 돈 때문에 도움을 받아야 한다.
- 예상치 못한 비용이 생겨 생활비가 모자란다(새 차 구입, 응급의료 상황 등).
- 감옥에서 풀려날 보석금을 낼 돈이 없어 남의 도움이 필요하다.
- 젊은 캐릭터가 집을 사거나 사업을 시작하려 부모에게 돈을 빌린다.
- 돈 관리를 잘못한 캐릭터가 가족에게 돈을 빌려달라고 한다.
- 중독자가 술이나 마약을 사기 위해 거짓말을 하고 돈을 빌린다.
- 캐릭터가 분수에 맞지 않는 호화생활을 하느라 가족에게 돈을 빌린다.
- (비밀 은폐 따위 문제로) 누군가를 매수하기 위해 급히 돈을 구해야 한다.

사소한 문제

- 자금 부족으로 불편함이 생긴다.
- 창피를 당한다.
- 돈을 빌리는 문제에서 배우자나 애인이 캐릭터와 생각이 다르다.
- 자신이 돈에 쪼들리는 상황에 처해 있다는 사실을 다른 사람들에게 인정해야 한다.
- 돈을 빌려달라는 말을 어떻게 할지 고민하며 시간을 보낸다.
- 돈을 빌려야 하는 이유를 솔직하게 말할 수 없다.
- 아는 사람에게 접근해 돈을 빌려달라고 부탁하는 게 어려울 것 같아 고민이다.
- 자신에게 해로워서 관계를 끊었던 사람에게 어쩔 수 없이 접근해 돈을 빌려야 한다.
- 돈을 빌려주는 사람과 사이가 어색해진다.
- 빌린 돈에 조건이 있다는 사실을 알고 있다.
- 서류를 작성해야 한다(은행에서 돈을 빌리는 경우).

	• 좋아하지 않거나 존경하지 않는 사람의 비위를 맞춰야 한다.
초래할 수 있는 심각한 결과	• 돈을 빌린 쪽과 빌려준 쪽 중 한쪽이 나쁜 감정을 갖게 되면서 두 사람의 관계가 끊어진다. • 고리대금업자 같은 악질적인 자에게 돈을 빌린다. • 캐릭터가 잃으면 안 되는 뭔가를 담보로 잡힌다. • 예상치 못한 일이 발생해 돈을 갚을 수 없게 된다. • 돈을 빌려주는 사람이 상황을 이용해 캐릭터에게 영향력을 발휘할 수 있게 된다. • 심하게 절박한 상황이라 나쁜 조건에 동의할 수밖에 없다(과도한 이자를 내야 하거나 돈을 대가로 부도덕한 일을 해야 하는 등). • 돈을 빌리기 위해 문제가 있는 방법을 사용한다(조작, 협박, 폭력 등). • 돈을 빌리는 대가로 중요한 것을 포기한다(병원 진료, 아이의 교육 등).
생길 수 있는 감정	불안, 근심, 쓸쓸함, 우려, 갈등, 자기방어, 좌절, 각오, 실망, 환멸, 두려움, 무력감, 당혹감, 허둥거림, 불안정한 상태, 질투, 꺼리는 마음, 자기연민, 창피함
생길 수 있는 내적 갈등	• 돈이 필요하다는 사실을 알고 있으면서도 자존심 때문에 다른 사람에게 부탁하지 못한다. • 돈을 구하지 못해 생겨날 일을 걱정한다. • 경제적인 문제가 없는 사람을 질투한다. • 잘못된 결정으로 돈을 빌려야 하는 상황을 만들었다는 죄책감에 시달린다. • 돈을 가진 상대가 자신에게 빚이 있기 때문에 떳떳하게 돈을 요구할 자격이 있다는 생각이 든다(가령 돈이 많은 상대가 과거에 캐릭터를 학대한 적이 있기 때문에). • 재무상황에 대한 책임이 자신에게 있다는 사실을 인정하지 않고, 그 문제를 누군가 언급할 때마다 방어적인 태도를 취한다.

- 상대를 장악하기 위해 교묘한 수를 쓸까 고민한다.
- 돈을 구하기 위해 도덕적으로 어느 선까지 갈 생각이 있는지 하는 문제로 씨름한다.

상황을 악화시킬 수 있는 부정적인 특성

남의 속을 긁는 성향, 우쭐대는 성향, 통제 성향, 방어적 성향, 어수선함, 무례함, 경박함, 거만함, 무책임함, 남을 조종하려는 성향, 지나치게 밀어붙이는 성향, 방종, 이기심, 인색함, 비협조적인 성향, 부도덕함

기본 욕구에 미치는 영향

- **자아실현 욕구** 캐릭터가 꿈을 이루는 데 필요한 돈이 없는 경우, 충만한 삶을 살 수 있는가의 여부는 다른 사람에게 그 돈을 빌려달라고 부탁할 생각이 있는지에 따라 달라진다.
- **존중과 인정의 욕구** 자신과 가족을 부양하기 위해 누군가에게 도움을 청해야 하는 캐릭터는 자신이 부족하다고 느껴 자존감이 낮아지는 경험을 할 수 있다.
- **애정과 소속의 욕구** 돈을 빌리고 빌려주는 것은 친구나 사랑하는 사람들 사이에서도 곤란한 일일 수 있으며, 이들과의 중요한 관계에 긴장이나 갈등을 초래할 수 있다. 특히 캐릭터가 금전적인 도움을 요청하는 것이 처음이 아니라면 더욱 그렇다.
- **안전 욕구** 돈이 안전에 필요한 경비일 경우(캐릭터가 아파트에서 계속 지낼 수 있게 해주는 집세, 더 안전한 지역으로 이사를 가기 위한 경비, 가족을 안전하게 지켜주는 개에게 드는 병원비 등), 이러한 경비를 확보하지 못하면 안전에 나쁜 영향을 줄 수 있다.

대처에 도움이 되는 긍정적인 특성

분석력, 감사하는 태도, 매력, 협조적인 성향, 예의, 외교술, 절제력, 고결함, 친절함, 설득력, 책임감, 분별력, 검약, 이타적인 성향, 지혜로움

- 친구와의 관계를 해치지 않고 돈을 빌린다.
- 논쟁이나 제안을 할 때 성공 가능성을 극대화하는 방법을 알게 된다.
- 앞으로는 돈을 빌리지 않을 수 있도록 재정을 더 잘 관리하는 방법을 배운다.
- 돈은 빌리지 못했지만 빌린 돈이 없어도 어떻게든 해결할 수 있는 독창적인 방안이 떠오른다.

이 항목은 다른 사람이 앞으로 나아가는 동안 뒤에 남아있어야 하는 캐릭터에 관한 것으로, 자발적인 경우와 비자발적인 경우를 모두 다룬다. 앞으로 나아가는 사람의 입장에서 본 경우의 사례는 '누군가를 남겨두고 떠나야 하다' 편을 참조할 것.

사례

- 갑자기 집에서 물이 새는 바람에 혼자만 가족여행을 가지 못하게 된다.
- 병에 걸리는 바람에 명절에 다 같이 모이는 자리에 가지 못한다.
- 캐릭터가 하이킹 중에 부상을 당해서 다른 사람들이 도움을 청하러 간 동안 혼자 남아 있게 된다.
- 배우자가 다른 도시에서 일자리를 얻게 되어, 캐릭터는 집이 팔릴 때까지 배우자와 떨어져 지내게 된다.
- 한 해 중 가장 큰 행사(파티, 경축 행사, 연주회 등)가 있는 동안에도 일을 해야 한다.
- 아프고 연로한 부모를 돌보기 위해 해외여행을 가지 못한다.
- 학생이 학업에 뒤처져서 낙제한다.
- 친구들이 모두 대학에 합격할 때 혼자만 합격하지 못한다.
- 자신은 절대 들어갈 수 없는 엘리트 모임에 친구들이 가입하는 것을 지켜만 본다.
- 모두가 선망하는 스포츠 팀에 가입하지 못한 사람은 친구들 중 자신뿐이다.

사소한 문제

- 익숙하지 않은 상황을 혼자 헤쳐나가야 한다.
- 상황적 한계로 인한 지루함에 대처해야 한다.
- 가지 못하게 된 행사에 이미 지불했던 돈을 되돌려 받지 못한다.
- 장거리 연애나 결혼 생활을 하는 동안 상대와 마찰이 생긴다.
- 침대에 누워만 있거나 집에 틀어박혀 있으면서 미칠 지경이 된다.
- 가버린 친구나 가족을 그리워한다.

- 자기연민에 사로잡힌다.
- 자신이 놓친 것을 살펴보기 위해 SNS를 뒤진다.
- 전화나 문자로 연락을 주고받아야 한다.
- 혼자서 하는 활동을 익힌다(채집, 요리, 사냥, 안전한지 살펴보는 일 등).
- 다른 사람이 언제 돌아올지 몰라 계획을 세울 수 없다.
- 무슨 소리만 들려도 사랑하는 사람이 집에 돌아온 것이라 신경을 곤두세운다.
- 걱정만 하고 지내지 않기 위해 바쁘게 지낼 방법을 찾아야 한다.

초래할 수 있는 심각한 결과	- 기다림이 몇 주나 몇 개월로 길어진다. - 떠난 사람들에게 아무 연락도 받지 못한다. - 장거리 문제로 연애나 결혼 생활이 끝난다. - 친구들이 정서적으로나 관계 면에서 발전하는데 캐릭터는 모든 면에서 뒤처진다. - 갖고 있는 자원이 다 떨어진다. - 자신을 순교자로 여기며 뒤에 남은 결정에 대해 칭찬과 관심을 기대한다. - 건강에 해로운 방법(과음, 과식 등)으로 지루함을 달랜다. - 자신의 불행을 남 탓으로 돌린다. - 혼자 지내는 동안 무책임하게 행동하거나 잘못된 결정을 내린다(난잡한 파티를 열거나 늦게까지 자지 않고 깨어있거나 학교나 직장에 가지 않는 것 등). - 가족과 떨어져 있는 동안 자연재해나 정치적 위기가 발생한다. - 기다리는 동안 위험한 일을 겪는다.
생길 수 있는 감정	괴로움, 짜증, 불안, 배신감, 씁쓸함, 혼란, 멸시, 호기심, 우울함, 욕망, 절망, 실망, 당혹감, 좌절감, 상처, 안달, 질투, 외로움, 갈망, 방치당한 느낌, 자기연민, 인정받지 못한다는 느낌, 아쉬움

- 자발적으로 뒤에 남겠다고 했으면서도 강렬한 질투와 원망으로 몸부림친다.
- 뒤에 남지 않았더라면 누릴 수 있었던 재미있는 일을 상상하면서 힘들어 한다.
- 뒤에 남지 않았더라면 얼마나 좋았을까 후회한다.
- 자기연민, 무관심, 우울증과 싸운다.
- 떠난 사람을 걱정하다 최악의 시나리오가 계속 떠오른다.
- 자신이 남겠다고 약속했음에도 불구하고 떠난 사람이나 일행을 따라가고 싶은 마음이 든다.
- 자신이 남게 된 일에 책임이 있는 사람에 대한 원망과 그를 탓했다는 죄책감 사이에서 갈등한다.
- 책임을 회피하고 다른 사람들을 따라가고 싶은 유혹에 빠진다.

상황을 악화시킬 수 있는 부정적인 특성

중독 성향, 유치함, 냉소적인 태도, 적대감, 유머 감각이 없는 성향, 인내심 부족, 유연성 부족, 무책임함, 질투, 순교자인 양하는 태도, 감정 과잉, 애정 결핍, 신경 과민, 무모함, 분개, 소란스러움, 방종, 제멋대로인 성향, 내성적인 성향, 일중독

기본 욕구에 미치는 영향

- **자아실현 욕구** 뒤에 남기로 한 캐릭터의 결정이 누군가의 유일한 간병인이 되는 것 같은 장기적인 상황으로 바뀌는 경우, 캐릭터는 교육을 받거나 직업을 얻을 기회를 쫓지 못하게 될 수 있다.
- **존중과 인정의 욕구** 자발적인 결정이라 하더라도 남겨졌다는 생각 때문에 캐릭터는 자신과 자신의 기여가 대수롭지 않은 취급을 받았다는 생각이 들어, 버려진 느낌이 들 수 있다.
- **애정과 소속의 욕구** 뒤에 남은 것이 가족이나 사랑하는 사람과의 헤어짐에 해당하는 경우, 캐릭터는 고통을 겪을 수 있다. 특히 도와줄 다른 사람이 없는 경우에 더욱 그렇다.
- **안전 욕구** 뒤에 남겨진 이유가 정신 건강 문제인데 해결되지 않은 경우, 캐릭터

의 안정감이 위험에 처할 수 있다.

대처에 도움이 되는 긍정적인 특성

적응 능력, 차분함, 굳은 심지, 자신감, 협조적인 성향, 여유, 공감 능력, 대담함, 고결함, 겸손, 독립심, 내향적인 성향, 신의, 성숙함, 인내, 사색적 성향, 혼자 조용히 있는 성향, 지략, 책임감, 이타적인 성향

긍정적인 결과

- 평소라면 할 수 없었던 일을 해보는 혼자만의 시간을 갖게 된다.
- 주위에 방해할 사람이 없어 혼자 많은 일을 해치울 수 있다.
- 사랑하는 사람과 멀리 떨어져 있어도 연락을 유지하고 관계를 돈독히 할 수 있는 방법을 찾는다.
- 뒤에 남는 희생을 통해 의미 있는 뭔가를 이루어낸다.
- 지루함, 불확실성, 두려움을 딛고 일어나면서 회복력이 커진다.
- 전보다 더 독립적이고 자족적인 사람이 된다.
- 타인들의 그늘을 벗어나 자신만의 길을 찾을 수 있는 기회를 얻는다.

명망이나 부를 갑자기 잃다

사례

- 선출직을 잃는다.
- 무일푼이 된다(주식시장 폭락, 잘못된 투자, 강도 등으로).
- 사업주가 파산 선언을 하고 회사를 닫는다.
- 상위 직급 직원이 강등된다.
- 왕실의 직함이나 고위 신분을 박탈당한다.
- 존경받는 사회 구성원이 자신의 특권을 인정받지 못하는 새로운 문화권으로 이주한다.
- 온라인에서 사기꾼에게 돈을 잃는다.
- 부유하거나 유명한 캐릭터가 유죄 판결을 받는다.
- 잘못된 행동이 드러나거나 스캔들에 휘말려 고위 신분을 박탈당한다.
- 사교 모임에서 쫓겨나 모임에서 누렸던 혜택(연줄, A급 이벤트 초대 등)을 잃게 된다.

사소한 문제

- 당혹감과 굴욕감을 느낀다.
- 상황이 변했다는 사실을 친구와 가족에게 말해야 한다.
- 운전, 청소, 요리 같은 일상생활을 도와주는 사람이나 직원을 더 이상 둘 수 없게 된다.
- 친구들에게 외면당한다.
- 새로 지낼 집을 구해야 한다.
- 갖고 있는 능력이나 지위보다 못한 일자리를 갖게 된다.
- 새로운 친구를 사귀어야 한다.
- 좋아하는 행사나 클럽의 입장을 거부당한다.
- 특별회원 자격을 박탈당한다.
- 가십거리가 된다.
- 쓰는 돈을 가늠하고 계획을 세우는 일을 새로 배우느라 고생한다.
- 캐릭터의 옷이 새로운 생활방식에 적합하지 않다.

- 사람들에게 거짓말을 하고 아무것도 변하지 않은 척한다.
- 사치스러운 낭비벽을 포기하기가 어렵다.
- 새로운 환경에 어울리는 사회적 규범과 문화적 규범을 배워야 한다.
- 사이가 좋았다고 생각했던 친구들이 캐릭터와 거리를 둔다.
- 더 이상 캐릭터와 공통점이 없어진 사람들과 자연스럽게 멀어진다.

초래할 수 있는 심각한 결과	• 가족에게 정서적 지원이나 재정적 지원을 받지 못하게 된다. • 더 이상 감당할 수 없는 생활방식을 어떻게든 유지하기 위해 빚을 진다. • 캐릭터의 아이들이 새로운 학교나 친구와 적응하느라 힘들어한다. • 일어난 일을 설명하기 위해 정교한 음모론에 빠져든다. • 캐릭터의 평판을 더욱 망가뜨리기 위해 적이 중상모략을 시작한다. • 언론 마녀사냥의 표적이 된다. • 파산 선언을 한다. • 일자리를 구할 수가 없다. • 복수하기 위해 맹렬한 공격을 퍼붓고 예전 동료들의 비밀을 흘린다. • 자신의 것을 빼앗아간 사람에 대한 복수를 꾀한다. • 스트레스 때문에 정신 건강을 해친다. • 자녀, 배우자, 친척들에게 소외된다. • (캐릭터가 불법 행위에 연루된 경우) 교도소에 수감된다. • 술이나 약물에 의존한다. • 잃어버린 재산을 되찾기 위해 의심스럽거나 불법적인 행위(도박, 절도 등)를 한다. • 자살 충동을 느낀다.
생길 수 있는 감정	분노, 불안, 혼란, 우울함, 절망, 상심, 실망, 무력감, 당혹감, 두려움, 비애, 초라함, 수치심, 무능하다는 느낌, 공황, 무력감, 후회, 울화, 체념, 자기연민, 창피함, 충격, 자신이 하찮다는 느낌

생길 수 있는 내적 갈등	• 우울감에 빠지고 자책하며 자신이 쓸모없다고 느낀다.
	• 부유한 친구와 동료의 삶을 부러워하고 집착한다.
	• 새로운 상황을 받아들이느라 힘이 든다.
	• 일이 이렇게 된 것이 누군가의 책임이라는 사실을 알지만 증명할 수 없다.
	• 원하는 만큼 지지해주지 않는 친구들에게 복잡다단한 감정이 든다.
	• 생각이 점점 부정적으로 변한다.
	• 새로운 상황에 맞는 정체성을 찾기 위해 몸부림친다.

상황을 악화시킬 수 있는 부정적인 특성

남의 속을 긁는 성향, 중독 성향, 유치함, 우쭐대는 성향, 낭비벽, 경박함, 야단스러움, 탐욕, 까다로움, 거만함, 무지, 인내심 부족, 게으름, 마초적인 성향, 편집증적 성향, 가식, 방종, 이기심, 제멋대로인 성향, 의혹, 허영심, 투덜대는 성향

기본 욕구에 미치는 영향

• **자아실현 욕구** 캐릭터는 어려운 전환기 동안 재정 상황을 안정시키고 사랑하는 사람들을 부양하기 위해 시간과 에너지를 투자해야 하기 때문에, 자신이 원하는 일을 추구할 시간이 거의 남아 있지 않게 된다. 게다가 상실로 인한 슬픔의 단계를 헤쳐나오기 전까지는 더 높은 목표에 집중하지도 못한다.
• **존중과 인정의 욕구** 갑자기 어려워진 상황에서 캐릭터의 자아는 고통받게 될 것이며, 지위가 바뀌면 주위에 있었던 많은 사람의 선망과 존경도 잃을 수 있다.
• **애정과 소속의 욕구** 갑작스러운 손실을 겪은 캐릭터는 사교계나 동료 집단에서 쫓겨나게 될 수 있어 소속감을 상실한다.
• **안전 욕구** 재산을 잃은 캐릭터는 이제까지 안전과 편의를 제공해주었던 보안 시스템과 고용인 없이 살아가야 한다.

대처에 도움이 되는 긍정적인 특성

적응 능력, 야심, 감사하는 태도, 차분함, 굳은 심지, 용기, 창의성, 여유, 행복감,

상상력, 근면함, 지적 능력, 성숙함, 낙관적인 성향, 인내, 끈기, 지략, 책임감, 영성, 검약

긍정적인 결과

- 전보다 소박해진 생활방식에서 위안을 찾는다.
- 가족과 더 많은 시간을 보내고 사랑하는 사람과 더욱 가까워진다.
- 믿을 수 없을 만큼 성취감을 주는 새로운 직업을 발견한다.
- 돈이 없는 사람에 대한 자신의 편견에 근거가 없었음을 알게 된다.
- 신분의 변화가 없었다면 결코 만나지 못했을 사람과 우정을 맺게 된다.

배제당하다 Being Excluded

사례
- 예정된 행사(생일잔치, 경축행사, 결혼식 등)에 초대받지 못한다.
- 가장 친한 친구가 새 애인과 만나느라 캐릭터와 시간을 보내지 않는다.
- 전 애인의 친구들이 전 애인 편을 들며 캐릭터와 관계를 끊는다.
- (야외활동 마니아, 채식주의자, 종말론자, 나체주의자, 특정 종교의 신자 등) 다른 생활방식을 추구하는 사람들 사이에서 외부인 취급을 당한다.
- 자신이 속해 있다고 생각했던 종교 단체에서 쫓겨난다.
- 사교 모임이나 친목 단체에 들어가지 못한다(경제적 지위, 인종, 교육 수준 때문에).
- 협회, 갱단, 비밀결사, 기타 조직의 가입이 거부된다.
- 결혼했지만 배우자의 집안에서 외부인 취급을 받는다.
- 새로운 학교나 친목 단체에 들어갔지만 어울리지 못한다.
- 캐릭터 모르게 다른 팀원이나 동료들이 결정을 내린다.

사소한 문제
- 동료들에게 불필요한 사람으로 간주된다.
- 캐릭터가 무리에 잘 어울리기 위해 무리수를 둔다.
- 자신을 배제하는 사람들과 마주칠 때마다 어색한 대화를 나눈다.
- 전에 누리던 지위를 잃는다.
- 자신이 특정 행사에서 다른 사람들만큼 대접받지 못한다는 것을 알면서도 참석해야 한다.
- 자신을 배제시킨 모임이나 행사 대신 새로운 모임이나 행사를 만들어야 한다.
- 상처받은 감정 때문에 집중하기가 어렵다는 사실을 깨닫는다.
- 특별한 계획을 같이 세울 사람이 없다.
- 시간이 남아돌 만큼 많다.
- 빈자리를 채우기 위해 새로운 사회 집단, 공동체, 종교를 찾아나서는 데 시간을 소비한다.

- 건강하지 못한 대처(가령 외로울 때마다 뭔가를 먹음, 무리에 끼워주려 하는 좋은 사람들을 거부함)로 새로운 문제를 만든다.
- 모임에 들어가기 위해 남의 비위를 맞춰야 한다.
- 자신을 배제시키는 이유를 알아내느라 시간을 낭비한다.

초래할 수 있는 심각한 결과	• 자신을 지지하고 환영하는 모임을 찾지 못한다. • 캐릭터의 아이들까지 배제당해 힘들어한다. • 우울증에 빠져서 어떤 사회 활동도 참여하고 싶지 않아진다. • 자존감을 상실한다(배제의 내면화). • 캐릭터를 소외시켰던 사람들이 서로 편을 이루어 갈라지면서 배제의 강도가 높아진다. • 캐릭터가 들어가지 못한 모임에 다니는 친구들을 잃는다. • 들어가지 못한 모임과 경쟁할 수 있는 다른 모임을 만들려고 애쓰지만 뜻을 이루지 못하면서 실패만 커진다. • 모임에 들어가기 위해 성격이나 가치관을 바꾼다. • 사람들이 있는 곳에서 소란을 피우다 자신뿐 아니라 다른 사람들을 당혹스럽게 만든다. • 모임을 무너뜨리기 위해 극단으로 치닫는다. • 모임에 들어가는 일에 지나치게 집착해 기존에 있던 친구들을 소외시킨다. • 모임에 속한 사람들에게 지나치게 집착한다. • 모임에서 배제당한 일이 심해져 따돌림이나 폭력으로 커진다.
생길 수 있는 감정	괴로움, 불안, 배신감, 쓸쓸함, 우울함, 절망, 상심, 실망, 환멸, 무력감, 당혹감, 시기, 좌절감, 울화, 체념, 슬픔, 경멸, 자기혐오, 자기연민, 창피함, 인정받지 못한다는 느낌
생길 수 있는 내적 갈등	• 모임의 구성원에게 시기심과 질투심을 강하게 느낀다. • 자신이 그 모임에 들 자격이 없는 것은 아닐까 하는 의구심이 든다. • 그 모임이 자신에게 좋지 않을 것임을 알면서도 들어가고 싶어 한다.

- 모임에 들어가려면 도를 넘어야 한다는 것을 알지만 그렇게 해서라도 꼭 들어가야 할 것만 같다.
- 캐릭터가 자기 인생의 목적에 의문을 갖는다.
- 다른 사람도 배제되었다는 사실에 몰래 기뻐하면서도 그런 느낌이 드는 것이 좋지 않다.

상황을 악화시킬 수 있는 부정적인 특성

남의 속을 긁는 성향, 중독 성향, 대립하는 성향, 비겁함, 잔인함, 냉소적인 태도, 방어적 성향, 남의 뒷말을 좋아하는 성향, 인내심 부족, 질투, 마초적인 성향, 순교자인 양하는 태도, 감정 과잉, 예민한 성향, 분개, 잔걱정이 많은 성향

기본 욕구에 미치는 영향

- **자아실현 욕구** 캐릭터가 특정 집단에 들어가는 일에 집착하는 경우, 자신의 욕망과 열정, 즉 자신이 진정으로 좋아하는 일을 희생시키는 결과를 초래할 수 있다.
- **존중과 인정의 욕구** 다른 사람들에게 배제당한 캐릭터는 자신의 문제가 무엇이고 자신이 왜 '받아들여질 만큼 뛰어나지' 않은지에 대해 자연스레 의문을 품는다. 캐릭터의 자존감은 곤두박질치고 캐릭터는 결국 자신의 가치를 불신하는 지경에 처할 수 있다.
- **애정과 소속의 욕구** 돌보고 지지할 사람이 없어진 캐릭터는 인생을 함께 헤쳐나갈 사람이 없어 힘들 것이다.
- **안전 욕구** 법을 어기는 캐릭터는 권위자에게 맞서게 되고, 그 결과 자유를 빼앗기거나 신변이 위험해질 수 있다.

대처에 도움이 되는 긍정적인 특성

모험심, 대담함, 차분함, 굳은 심지, 용맹함, 결단력, 외교술, 단련과 수양, 신중함, 고결함, 이상주의, 영감을 주는 능력, 자애로움, 열정, 설득력, 사회적 자각, 자유로움, 이타심

- 혼자 보내는 시간을 통해 캐릭터는 자신을 더 잘 알게 되고, 자신의 장점을 깨닫게 된다.
- 배제당하는 원인이었던 자신의 결함(훈련 부족, 지식의 부족, 교활한 성향 등)을 고쳐 결국에는 성장을 이룬다.
- 캐릭터는 자기 삶에서 자기를 사랑해주는 사람들에게 더 큰 고마움을 느끼게 된다.
- 자신과 더 잘 맞는 다른 친구들을 발견한다.
- 자신에게 문제가 있는 것이 아니라 모임에 문제가 있다는 사실을 알게 된다.
- 자신을 푸대접하는 사람들과 함께 있느니 혼자 있는 편이 낫다는 사실을 깨닫는다.
- 배제당한 사람들을 이해하게 되어 그들이 배제당하지 않도록 마음을 쓰고 조치를 취하게 된다.

사실을 말해도 믿어주지 않다

사례

- 형제자매가 한 일로 대신 야단을 맞는다.
- 저지르지도 않은 범죄로 무고한 사람이 유죄 판결을 받는다.
- 친구의 이야기나 알리바이를 믿었다가 범인을 은폐했다는 혐의를 받는다.
- 심각한 범죄(강도, 폭행, 살인 등)를 신고했지만 제대로 된 수사가 이루어지지 않는다.
- 경찰에 너무 자주 전화를 했다가 정말로 위급한 순간에는 무시당한다.
- 캐릭터가 괴롭힘을 당한 것에 대해 상대에게 이야기를 했지만 도리어 오해한 것 아니냐는 말을 듣는다.
- 불륜을 저질렀다고 비난을 받은 캐릭터가 이를 부인했지만 믿어주지 않는다.
- 폭행을 당했지만, 보호는커녕 오히려 가해자가 되어 처벌을 받는다.
- 책임을 져야 할 자들이 캐릭터를 희생양으로 삼는 바람에, 캐릭터가 규칙을 위반했다고 비난당하는 상황에서 아무도 캐릭터의 말을 믿어주지 않는다.
- 대중의 정서에 반하는 사실을 말했다가 허위사실 유포로 고소당한다.

사소한
문제

- 자신의 사건을 변호해야 한다.
- 사건을 목격한 사람을 찾으려 애쓴다.
- 관여하고 싶어 하지 않는 사람들에게 부탁해 아는 것을 말해달라고 부탁해야 한다.
- 사람들과 함께 하던 무리에서 쫓겨난다.
- 거짓말을 한 혐의로 공개적으로 비난받는다.
- 뒷말과 험담에 대처해야 한다.
- 조사와 증거 수집에 시간을 들여야 한다.

- 당연히 이겼어야 하는 대회나 게임에서 진다.
- 친구나 가족에게 자신이 믿을 만한 사람임을 보증해달라고 부탁해야 한다.
- 점점 더 냉소적이 된다.
- 친구나 동료가 캐릭터의 편을 들다가 역풍을 맞는다.
- 자신이 옳아도 언쟁이나 토론에 서투르다.
- 억울한 상황에 대해 캐릭터가 쏟아내는 이야기에 친구나 가족이 지쳐간다.
- 단순한 오해를 마음에 오래 담아두게 된다.

<table>
<tr><td>초래할 수 있는 심각한 결과</td><td>

- 양치기 소년처럼 별것 아닌 일에 소란을 떨다 정작 필요할 때 도움을 받지 못한다.
- 캐릭터의 자아상이 손상된다.
- 친구나 가족에게 누구 편을 들지 선택하라고 강요한다.
- 배우자나 애인과의 사이에 심각한 분열이 생긴다.
- 자신이 옳다는 사실을 증명하는 데 집착한다.
- 자신을 비난한 사람에게 원한을 품는다.
- 사람들이 다시는 자신을 믿지 않을까 두려워 누구에게건 아무 말도 하지 않는다.
- 믿을 수 없는 사람이라는 평판이 생긴다.
- 캐릭터가 화를 내며 폭발하는 바람에 다른 사람들이 캐릭터에 대해 갖고 있던 편견만 더욱 커진다.
- 범죄 사실이 영구적으로 기록에 남는다.
- 자신에게 향하는 의심을 없애기 위해 남 탓을 한다.
- 전문가 자격을 잃는다(의사, 변호사, 공무원 등).
- 보상을 해야 한다(잃어버린 돈을 다시 채워 넣음, 파손된 물건의 교체 등).
- 감옥에 간다.
- 캐릭터는 포기해버리고, 끔찍한 불의는 끝내 처벌받지 않게 된다.

</td></tr>
</table>

생길 수 있는 감정	동요, 분노, 불안, 배신감, 쏩쏩함, 멸시, 자기방어, 좌절, 환멸, 무력감, 당혹감, 좌절감, 비애, 수치심, 상처, 불안정한 상태, 거슬림, 강박, 무력감, 자기연민, 충격, 근심
생길 수 있는 내적 갈등	• 부당한 대접을 받고 배신당했다는 생각 때문에 캐릭터가 극복할 수 없는 깊은 분노가 일어난다. • 마음속에서 논쟁을 반복한다. • 자신을 공격한 사람을 비난하고 싶지만 그러면 상황이 악화될 것임을 안다. • 캐릭터가 자신을 의심하기 시작한다. • 위험한 상황에서 벗어나고 싶지만, 평지풍파는 일으키고 싶지 않다. • 복수하고 싶다.

상황을 악화시킬 수 있는 부정적인 특성

우쭐대는 성향, 대립하는 성향, 부정직함, 까다로움, 거만함, 적대감, 합리적이지 않은 성향, 마초적인 성향, 순교자인 양하는 태도, 감정 과잉, 예민한 성향, 편집증적 성향, 완벽주의, 이기심, 제멋대로인 성향, 완고함, 부도덕함, 투덜대는 성향, 잔걱정이 많은 성향

기본 욕구에 미치는 영향

• **자아실현 욕구** 이러한 위치에 있는 캐릭터는 소속의 욕구, 존경의 욕구, 그리고 아마 안전의 욕구 같은 여러 필수적인 욕구가 공격당하게 될 것이다. 이들 욕구의 실현은 다른 더 중요한 문제가 해결될 때까지 뒤로 밀려나 있게 될 것이다.
• **존중과 인정의 욕구** 사람들이 캐릭터에 대해 최악의 것을 생각하는 경우 캐릭터의 신뢰성, 평판, 자아는 타격을 받는다.
• **애정과 소속의 욕구** 캐릭터를 믿어주지 않는 사람들이 캐릭터가 사랑하는 사람이거나 당연히 캐릭터를 지지해줘야 할 가까운 친구인 경우에 애정과 소속 욕구는 특히 치명적인 타격을 입는다.
• **안전 욕구** 영향력 있고 이기적이고 변덕스러운 사람들에게 진실이 위협이 되

는 경우, 캐릭터는 단순히 정직하고자 애쓰는 것만으로도 이들에게 표적이 될
수 있다.

대처에 도움이 되는 긍정적인 특성

차분함, 조심성, 굳은 심지, 매력, 자신감, 용기, 외교술, 정직성, 고결함, 겸손, 이
상주의, 성숙함, 객관성, 통찰력, 낙관적인 성향, 설득력, 지략, 영성, 너그러움, 이
타적인 성향

긍정적인 결과

- 예상치 못한 곳에서 같은 편을 발견한다.
- 자신을 믿어주는 경험을 통해 성숙한 시각을 얻게 되어, 견고한 관계와 그
 렇지 않은 관계를 식별하게 된다.
- 자신을 공격하는 사람이 어떤 인물인지 명확히 알게 되어 그와의 관계를 끊
 는다.
- 끈기를 갖고 어려움을 이겨내어 진실을 밝힌다.
- 수많은 어려움에도 불구하고 옳은 일을 했다는 사실에서 힘을 얻는다.
- 공개적인 지지에 새롭게 열의를 갖게 되어 다른 사람들이 자기 목소리를 낼
 수 있도록 돕는다.
- 신뢰의 가치를 깨닫게 되어 더 정직한 사람이 되기 위해 노력한다.

상대에게 속다

사례
- 데이트 상대가 자신을 속였다는 사실을 알게 된다(직업, 결혼 여부, 종교, 전과, 재정 상황 등).
- 십 대인 자식이 캐릭터에게 자신이 어디 있는지에 대해 거짓말을 한다.
- 직원에게서 아프다는 전화가 오는데 사실 멀쩡하다는 것을 알고 있다.
- 누군가와 친구가 되었는데 그가 자신에 대해 거짓말을 했다는 사실을 알게 된다.
- 배우자가 자신의 소비 습관에 관해 거짓말을 한다.
- 친구가 캐릭터와의 계획을 취소하면서 취소하는 이유를 거짓말로 둘러댄다.
- 학생이 숙제를 하지 못한 이유를 꾸며낸다.
- 가족이 귀중한 물건을 망가뜨린 게 자신이 아니라고 우긴다.
- 경쟁자가 잘못된 정보를 전달해주어 캐릭터를 불리한 상황에 빠뜨린다.
- 정치인이나 공무원이 자신의 과거나 신념, 의도를 숨긴다.
- 부모가 캐릭터에게 거짓말을 한다(입양 사실, 숨겨놓은 이복형제자매 혹은 이부형제자매 등).

사소한 문제
- 상대방이 거짓말을 하고 있는 것 같지만, 아무 증거가 없다.
- 속고 있었다는 사실을 알게 되었지만 내색할 수 없다.
- 거짓말한 사람에게 책임을 물어야 한다.
- 진실을 밝히기 위해 주위를 샅샅이 살펴야 한다.
- 상처받거나 당혹감을 느낀다.
- 관계가 어그러진다.
- 캐릭터와 거짓말을 한 사람 둘 다와 친구인 사람이 거짓말 한 사람을 감싸준다.
- 회사나 조직에서 누구를 믿어야 할지 알 수 없다.

- 자신이 아무것도 몰랐다는 사실에 좌절감을 느낀다.
- 거짓말이라는 것을 알았는데 즉시 대응할 수가 없다(그래서 일이 늦어진다).
- 거짓말이라는 것을 알면서도 싸우고 싶지 않아 대응하지 않다가 다시 똑같은 일을 마주하게 된다.
- 캐릭터가 자신이 들은 거짓말을 믿는다.
- 거짓말을 하는 사람이 언제 진실을 말하는지 알 수가 없다.
- 다른 사람에게 상황을 알리다가 캐릭터가 속한 사회 집단에 불화가 생긴다.

초래할 수 있는 심각한 결과	거짓말이 이번이 처음이 아니라 과거 얼마간 계속해서 일어나고 있었다는 사실을 알게 된다.진실을 부인하며 살아간다(거짓말한 사람을 맹목적으로 믿는다).상대방이 거짓말을 하고 있지 않을 때도 항상 거짓말을 한다고 생각한다.소중한 관계가 돌이킬 수 없을 만큼 망가진다.거짓말에 과민반응을 보이다 회복이 불가능할 만큼 우정을 상하게 하는 말을 한다.거짓말 때문에 어마어마한 대가를 치르게 된다(사기를 당하고 상대방의 불법 행위에 연루되는 등).다른 사람이 했던 거짓말을 그대로 믿고 무심코 옮기다가 캐릭터 자신의 신뢰까지 잃는다.사실을 모른 채 거짓말에 따라 행동하다가 누군가를 다치게 한다.상대의 거짓말을 요란스레 폭로해 상대를 구경거리로 만들어 보복한다.잘못된 정보를 바탕으로 중요한 결정을 내린다.자신에게 거짓말을 했던 친구나 가족을 용서할 수 없다.거짓말을 한 상대에게 거짓말을 비밀로 하라고 협박한다.거짓말 한 상대를 고소하거나 고발해야 한다(본질적으로 그 거짓말이 범죄이기 때문에).사랑하는 사람이 거짓말한 사람의 편을 들어 언쟁을 벌인다.

- 사람들은 모두 거짓말을 하고 정직하지 못하다는 생각이 든다.
- 지나치게 대립을 일삼게 된다.

생길 수 있는 감정	동요, 즐거움, 분노, 괴로움, 배신감, 쓸쓸함, 멸시, 패배감, 부정, 상심, 실망, 역겨움, 환멸, 좌절감, 수치심, 상처, 무력감, 자부심, 격노, 울화, 자기연민, 창피함, 충격, 경계심
생길 수 있는 내적 갈등	상대가 왜 거짓말을 해야 했는지 고민스럽다.거짓말을 폭로할지, 아무 대응도 하지 않을지 망설인다.사람들이 언제 거짓말을 하고 언제 진실을 말하는지 알 수가 없다.스스로를 의심한다(정말 그런 말을 한 것일까? 내가 오해한 것은 아닐까?).거짓말을 한 상대에게 맞서지 못하는 자신이 호구처럼 느껴지고 나약하다는 느낌이 든다.우정, 일자리, 혹은 임무가 거짓말보다 더 중요하기 때문에 상대가 자신을 속인 일을 용서해보려 애쓴다.위험 신호를 알아채지 못하고 상대에게 속아 넘어간 자신이 바보 같다는 생각이 든다.

상황을 악화시킬 수 있는 부정적인 특성

대립하는 성향, 통제 성향, 광신적인 열의, 어리석음, 남의 뒷말을 좋아하는 성향, 까다로움, 남을 잘 믿는 성향, 유머 감각이 없는 성향, 위선, 무지, 부주의함, 남을 함부로 재단하는 성향, 자기가 다 안다는 태도, 감정 과잉, 예민한 성향, 편집증적 성향, 식견 부족

기본 욕구에 미치는 영향

- **존중과 인정의 욕구** 남에게 속은 캐릭터는 자신이 귀가 얇고 나약하고 존중받지 못하는 존재라고 느끼게 되어 스스로를 의심하게 될 수 있다. 마찬가지로 캐릭터가 속은 사실을 아는 사람들은 캐릭터를 하찮게 보게 될 수 있는데, 그 거

짓말이 너무 뻔한 것이고 캐릭터가 당연히 알아차렸어야 했다고 믿는 경우에
는 더욱 그렇다.

- **애정과 소속의 욕구** 부정직함은 신뢰를 깨뜨리고 근본적으로는 사람들 사이의
 유대를 약화시킨다. 깊이 존경했던 사람에게 속는 경우, 캐릭터는 타인을 신뢰
 하기 어려워져 결국 누구에게도 자신의 비밀을 털어놓을 수 없게 된다.
- **안전 욕구** 사기를 당하거나 폭행을 당하거나 성병에 걸리는 등 거짓말로 인해
 안전하지 못하다고 느끼게 되는 여러 경우가 있다.

대처에 도움이 되는 긍정적인 특성

적응 능력, 경각심, 분석력, 과감함, 차분함, 조심성, 굳은 심지, 자신감, 용기, 호
기심, 외교술, 정직성, 지적 능력, 공정함, 성숙함, 직관력, 전문성, 분별력, 너그러
움, 지혜로움

긍정적인 결과

- 거짓말을 한 친구가 실제로는 어떤 사람인지 알게 되고 더 이상의 피해가
 생기기 전에 관계를 끊는다.
- 누가 거짓말을 하고 있는지 알아내고 그 사람으로부터 다른 사람들을 보호
 할 수 있게 된다.
- 이 일의 여파로 더욱 정직한 사람이 된다.
- 거짓말을 알려 다른 사람이 정확한 정보를 얻을 수 있게 해준다.
- 다른 사람의 거짓도 알아볼 수 있게 된다.
- 거짓말하는 사람과 맞서는 올바른 방법을 배워 유사한 상황에 효과적으로
 대응할 수 있게 된다.
- 자신이 사실을 알아보거나 진실을 찾아내는 능력이 있다는 것을 발견한다.
- 사기나 배신행위를 발견하고 경찰에 증거를 제출해 범죄자가 기소될 수 있
 도록 조치한다.

소소한 일까지
간섭당하다

사례
- 캐릭터가 하는 모든 일을 상사가 점검한다.
- 권한 있는 사람이 모든 결정에 의문을 제기한다.
- 배우자가 캐릭터의 일정을 일일이 통제한다.
- 주거개선 자원봉사를 갔는데 누군가 모든 것을 감독하려고 한다.
- 전문가와 결혼했는데 배우자가 집에서도 캐릭터를 심하게 간섭한다(부엌에서 폭군처럼 구는 셰프, 사사건건 캐릭터의 정신분석을 하는 심리상담사 등).
- 캐릭터가 스스로 결정할 수 있는 일도 일일이 허락을 받아야 한다.
- 캐릭터가 업무를 맡았는데 일을 넘긴 사람은 자신이 더 잘한다고 생각한다.
- 부모가 자녀에게 특정 나이 또래면 으레 할 수 있는 결정을 스스로 내리지 못하게 한다.
- 자신에게 가장 적합한 방법을 사용하는 것이 금지되어 있다.

사소한 문제
- 흠잡을 데 없이 훌륭한 프로젝트를 최종적으로 승인받을 때까지 계속 다시 해내야 한다.
- 일을 하는 방법을 놓고 언쟁이 잦아진다.
- 지나친 간섭을 하는 관리자에게서 벗어나고 싶다.
- 캐릭터와 동료 사이의 경계를 지킬 수가 없다.
- 작업 진행이 느려진다.
- 업무 만족도가 떨어진다.
- 지나친 간섭을 했던 사람이 캐릭터의 공로를 빼앗으려고 하거나 나눠 가지려고 한다.
- 지나치게 간섭하는 사람을 피하기 위해 평소보다 무리를 한다.
- 지나친 간섭 때문에 일을 미루게 된다.
- 스트레스와 두려움 때문에 오히려 실수를 더 많이 하게 된다.
- 친구의 간섭을 피해 일이나 물건을 숨겨놓아야 한다.

371

- 모든 일에 대한 답을 항상 준비해둬야 한다.
- 상사가 만족할 정도로 일을 마무리하기 위해 장시간 일해야 한다.
- 상사에게 거세게 항의했다가 호된 질책을 받는다.
- 배우자가 자신을 신뢰하지 않거나 사생활을 인정하지 않아 결혼 생활에서 스트레스를 받는다.

초래할 수 있는 심각한 결과	• 현실에 안주하거나 일에 심드렁해져 아예 모든 결정을 상사에게 맡긴다.

- 비판을 피하기 위해 완벽주의자가 된다.
- 반복되는 일로 비효율성이 커지면서 비용이 급증한다.
- 자기 집에서도 편안하지 못한 지경에 이른다.
- 부모와 자식 사이에 팽팽한 긴장감이 조성된다.
- 유해한 작업 환경에서 벗어나지 못한다.
- 대안을 알아보지도 않은 채 직장을 그만두거나 계약을 포기한다.
- 일에 대한 흥미를 잃고 나쁜 습관에 빠져든다(병가 신청, 점심시간에 오래 자리 비우기, 근무 시간에 게으름 피우기 등).
- 간섭이 심한 상사가 관련되어 있다는 이유로 유망한 기회를 거절한다.
- 결혼 생활이 파탄난다.
- 아무것도 하지 않고 있다가 스트레스가 폭발할 지경이 되어서야 해로운 방식으로 반응하게 된다.
- 우유부단해지고 무력해진다.
- 다른 사람을 지나치게 간섭하게 된다.
- 즐거움을 잃는다(직장에서, 배우자와 있을 때 등).

생길 수 있는 감정	동요, 짜증, 불안, 쓸쓸함, 자기방어, 낙담, 불만, 의심, 두려움, 공포, 허둥거림, 좌절감, 초라함, 거슬림, 울화, 체념, 자기연민, 인정받지 못한다는 느낌, 반신반의, 근심, 자신이 하찮다는 느낌

생길 수 있는 내적 갈등	• 자신의 능력을 의심한다.

- 자신의 능력을 의심한다.
- 갈등을 피하고는 싶지만 그러면 문제가 폭발할 지경이 되어버릴 것 같다.
- 시시콜콜 간섭하는 배우자의 가족에게 질식당하는 느낌이지만 그렇다고 결혼 생활을 망가뜨리고 싶지는 않다.
- 간섭이 심한 상사에게 맞서고 싶지만 결과가 두렵다.
- 속으로는 이런저런 선택을 해보지만 정작 무엇을 해야 할지는 모른다.
- 평지풍파를 일으키지는 않기로 결심했지만 원망과 씁쓸함이 커진다.
- 아무리 해도 변하지 않을 사람과의 관계를 끊어야 할지 고민한다.
- 간섭이 심한 상사에게 화가 나지만 상사의 방법이 더 나은 결과를 만들어낸다는 사실은 알겠다.

상황을 악화시킬 수 있는 부정적인 특성

남의 속을 긁는 성향, 무관심, 유치함, 우쭐대는 성향, 대립하는 성향, 비겁함, 방어적 성향, 까다로움, 거만함, 유연성 부족, 자기가 다 안다는 태도, 게으름, 마초적인 성향, 신경과민, 예민한 성향, 완벽주의, 분개, 완고함, 일중독

기본 욕구에 미치는 영향

- **자아실현 욕구** 직장에서 받는 심한 간섭은 낮은 업무 만족도로 이어질 수 있다. 캐릭터가 열심히 일해서 얻은 자리에서는 이런 변화가 특히 문제가 된다.
- **존중과 인정의 욕구** 끊임없이 비판을 받으면 자기 의심이 생기고 캐릭터는 자신이 저평가되고 인정받지 못한다고 느끼게 된다.
- **애정과 소속의 욕구** 사랑하는 사람에게 받는 지나친 간섭은 캐릭터를 중요한 관계에서 물러나게 만들어 중요한 관계에 거리감이 생긴다.

373

적응 능력, 야심, 분석력, 감사하는 태도, 과감함, 자신감, 협조적인 성향, 절제력, 여유, 열의, 행복감, 겸손, 근면함, 세심함, 남의 말을 잘 듣는 성향, 인내, 설득력, 전문성

긍정적인 결과

- 지나치게 간섭하던 상급자의 개입 덕분에 치명적인 오류를 너무 늦기 전에 발견하게 된다.
- 자신을 비판하던 사람이 쓰는 방식의 특정 측면이 유익하다는 사실을 알게 되어, 그 방법을 활용하게 된다.
- 남에게 휘둘리지 않는 모습을 보이면서 자율권과 존중을 더 얻게 된다.
- 간섭에 저항하여 상대와 건강하게 지킬 선을 만들어낸다.
- 상사가 간섭이 심하다는 사실을 사람들에게 알려 전보다 행복한 환경을 만든다.
- 심한 간섭 방식을 민감하게 포착하게 되어 다른 사람들에게는 그런 방법을 쓰지 않겠다고 결심한다.
- 자신의 재능과 가치를 인식하여 비판이 내면화되지 않도록 한다.
- 다른 일자리를 알아보고 신뢰와 자율성이 더 많은 직장을 찾는다.

신임을 잃다　　　　　　　　　　　　　Being Discredited

사례
- 코치나 책임자가 자신이 맡았던 미성년자를 학대한 일이 드러난다.
- 변호사 자격을 박탈당한다.
- 성직자가 신도들의 존경을 잃는다.
- 정치적이거나 종교적인 신념 때문에 제명당한다.
- 중상모략으로 캐릭터의 평판이 무너진다.
- 의사가 의료 과실로 유죄 판결을 받는다.
- 기업주나 저명한 정치인이 사기죄로 교도소에 가게 된다.
- 유명인의 행동이나 신념에 대한 대중의 반발이 일어난다.
- 거짓말을 하거나 유언비어를 퍼뜨리다 적발된다.

사소한 문제
- 친구, 가족, 팬들의 지지를 잃는다.
- 동료나 이전 지지자와 마주치는 상황이 불편하다.
- 끝없이 이어지는 회의나 조사발표회에서 자신의 평판을 지켜야 한다.
- 공식 발표를 해야 한다.
- 동료나 낯선 사람의 비방이나 비판에 대처한다.
- 자신의 행동에 책임을 지지 않는다.
- 캐릭터의 행동으로 상처받은 사람들에게 사과해야 한다.
- 자신의 행동을 다른 사람의 탓으로 돌리려 한다.
- 징계를 당한다(벌금, 정학, 정직 등).
- 피해를 수습하기 위해 SNS 계정을 닫아야 한다.
- 변론을 준비하지 않은 채 사건에 도움이 되지 않을 말을 한다.

초래할 수 있는 심각한 결과
- 직장과 생계 수단을 잃는다.
- 신분의 변화를 받아들이지 못한다.
- 배우자나 자녀까지 언론의 표적이 된다.
- 몇 년씩 이어지는 시련을 견뎌야 한다.
- 결백하다는 주장을 아무도 믿어주지 않는다.

- 결혼 생활이 파탄난다.
- 엄청난 액수의 벌금을 내야 한다.
- 논란에서 벗어나기 위해 다른 이름과 신분을 사용해야 한다.
- SNS상에서 공격이나 대규모 시위의 표적이 된다.
- 새로운 직장에 지원하거나 진술서에 서명할 때 자신이 겪은 일에 대해 거짓말을 했다가 사실이 들통난다.
- 법적으로 금지되어 있는 상황에서도 계속 업무를 본다(면허가 취소된 뒤에도 진료를 보는 의사, 자격을 잃은 뒤에도 사건을 맡는 변호사 등).
- 자신을 괴롭힌 사람에게 복수를 계획한다.
- 캐릭터의 식구라는 이유로 가족들까지 죄인 취급을 당한다.
- 캐릭터의 잘못된 행동이나 실력 부족 때문에 누군가가 엄청난 영향을 받게 된다(환자가 죽거나 누군가가 희생되는 등).
- 죄책감을 달래기 위해 약물로 눈을 돌린다.
- 성인이 된 자녀가 캐릭터에게 등을 돌린다.
- 결백한 상황임에도 불구하고 유죄 판결을 받는다(법정이나 여론재판에서).
- 교도소에 간다.

생길 수 있는 감정	분노, 괴로움, 불안, 씁쓸함, 자기방어, 불신, 무력감, 당혹감, 죄의식, 초라함, 수치심, 상처, 외로움, 무력감, 격노, 후회, 회한, 체념, 슬픔, 자기연민, 창피함, 복수심, 자신이 하찮다는 느낌
생길 수 있는 내적 갈등	• 당혹감이나 수치심을 느낀다. • 자신의 행동에 대한 죄책감으로 폐인이 된다. • 자신의 행동이 정당했다고 믿기 때문에 징계를 받아들이기 힘들다. • 마음속으로 사건을 계속 떠올리며 새로운 기회를 꿈꾼다. • 결백하지만 증명할 수 없다. • 이 일에 책임이 있는 사람에게 복수하고 싶다. • 한 번의 실수 때문에 사람들이 자신의 잘한 일을 전부 잊어버린다는 사실에 환멸을 느낀다.

- 자신이 함정에 빠졌다고 생각하지만 누가 왜 그랬는지는 알지 못한다.
- 닥친 시련 때문에 자아상, 믿음, 신념이 흔들린다.

상황을 악화시킬 수 있는 부정적인 특성

남의 속을 긁는 성향, 중독 성향, 냉담함, 우쭐대는 성향, 대립하는 성향, 비겁함, 방어적 성향, 사악함, 거만함, 합리적이지 않은 성향, 무책임함, 순교자인 양하는 태도, 편집증적 성향, 비관적인 성향, 편견, 가식, 분개, 비협조적인 성향, 부도덕함

기본 욕구에 미치는 영향

- **자아실현 욕구** 잃어버리게 된 자리에 도달하기까지 캐릭터가 많은 시간과 노력을 들인 경우, 신임을 잃은 상황에서 당장 무엇을 해야 할지 몰라 자아실현을 추구하는 일이 정체될 수 있다.
- **존중과 인정의 욕구** 명예를 잃은 캐릭터는 지위뿐만 아니라 이에 따른 존경과 인정도 잃게 될 것이다.
- **애정과 소속의 욕구** 캐릭터가 신임을 잃은 상황에서 친구, 가족, 동료의 지지를 잃게 되는 경우 자신의 행동이 가져온 결과를 홀로 마주보면서 버림받았다는 느낌을 받게 된다.
- **안전 욕구** 친구가 위험하거나 불법적인 일을 저질렀을 경우, 그걸 알고 있는 것만으로도 캐릭터의 안전에 위협이 될 수 있다. 이러한 위험은 캐릭터가 불법을 공개하기로 선택한다면 더욱 커질 수 있다.

대처에 도움이 되는 긍정적인 특성

적응 능력, 차분함, 매력, 자신감, 협조적인 성향, 용기, 예의, 정직성, 고결함, 겸손, 결백함, 공정함, 친절함, 신의, 성숙함, 열정, 전문성, 적절한 판단 능력, 책임감, 영성

- 캐릭터의 무죄를 입증하는 증거가 발견된다.
- 힘든 일을 겪는 과정에서 새로운 친구나 같은 편을 발견한다.
- 생각을 바꿔 자신의 행동에 대한 모든 책임을 진다.
- 캐릭터의 행동 덕분에 대중을 보호하기 위한 새로운 법률이나 규칙이 생겨난다.
- 자신의 행동에 대해 크게 각성하고 속죄한다.
- 캐릭터가 자신의 분야에서 윤리적으로 옳은 행동을 적극 옹호하게 된다.

입양되었다는 사실을
알게 되다

Learning that One
Was Adopted

사례

- 건망증이 심한 고령의 가족이 대화 중 캐릭터의 입양 사실을 언급한다.
- 어른이 된 자식에게 부모가 화를 내다 비밀로 해뒀던 입양 사실을 말한다.
- 친부모가 갑자기 연락해 만나고 싶다고 한다.
- 자신과 닮은 사람을 만났는데 그 사람이 한 번도 만난 적 없는 형제 혹은 자매라는 사실을 알게 된다.
- 온라인에 DNA 검사를 올렸다가 가족과 유전자가 다르다는 결과가 나온다.
- 세상을 떠난 부모의 짐을 정리하다 입양서류를 발견한다.
- 캐릭터가 어린 나이였을 때 어른들이 입양에 관해 이야기하는 것을 우연히 엿듣는다.
- 입양기관을 상대로 집단 소송을 진행 중인 변호사에게서 연락을 받는다.

사소한
문제

- 상처받은 감정과 배신감 때문에 엇나간다.
- 복잡한 결정들을 내려야 한다.
- 자신을 입양한 부모와 말다툼을 한다.
- 자신이 무엇을 해야 할지 알 때까지는 가까운 사람들에게 이 소식을 비밀로 해야 한다.
- 자신의 성장 배경에 대한 이미지가 산산조각이 난다.
- 자세한 정보를 얻기 위해 조사를 하고 서류작업을 해야 한다.
- 자신의 병력에 대해 아무것도 모른다는 사실을 깨닫는다.
- 자신을 입양해준 가족들과 단절된 느낌이 든다.
- 친부모를 만났지만 호감이 가지 않는다.
- 친부모나 형제자매가 이제부터 연락하며 지내고 싶다고 하지만 캐릭터는 그럴 생각이 없다(혹은 그 반대의 경우).

379

- 양부모와 가족들에게서 친부모를 찾지 말라는 압력을 받는다.
- 양부모와 친부모가 만나면서 어색한 상황이 벌어진다.
- 변호사나 사립탐정을 고용하는 데 비용이 든다.

초래할 수 있는 심각한 결과	• 사이가 별로 좋지 않았던 형제들과의 관계가 더욱 악화된다. • 자신의 뿌리가 지금까지 가지고 있었던 믿음과는 상충되는 문화권이나 종교권에 속해 있다는 사실을 알게 된다. • 입양을 숨기고 거짓말을 했던 양부모에게 섭섭한 마음이 든다. • 입양해준 가족이 혈액이나 장기가 필요하지만, 자신은 줄 수 없다. • 친부모와 형제자매를 찾다가 가족과 갈등을 일으킨다. • 섭섭한 감정 때문에 캐릭터가 친가족과 거리를 둔다. • 어린 나이의 캐릭터가 양부모의 규칙과 권위에 반항한다. • 어디에도 속하지 않은 듯한 감정이 든다. • 친구나 가족이 입양 사실을 알게 된 뒤 캐릭터를 다르게 대한다. • 친부모를 찾는 과정에서 극단적인 행동을 한다(과도한 빚을 지게 됨, 잦은 결근으로 해고됨, 가족과의 관계를 끊음 등). • 친부모를 찾아서 연락했지만 또다시 거절당한다. • 핏줄이 아니라는 이유로 조부모의 유산을 받지 못한다. • 가족사를 살펴보다가 수치스럽거나 끔찍한 일을 발견한다. • 어린 나이의 캐릭터가 혼란스러움, 불확실성, 감정적 동요 때문에 반항적인 행동을 한다.
생길 수 있는 감정	분노, 불안, 근심, 배신감, 혼란, 호기심, 절망, 상심, 불신, 환멸, 비애, 수치심, 상처, 불안정한 상태, 질투, 외로움, 충격, 망연자실, 놀라움, 의구심, 반신반의, 근심, 취약하다는 느낌
생길 수 있는 내적 갈등	• 안정적이라고 생각했던 자신의 상태가 갑자기 불안해지고 모든 것을 다시 조정해야 할 것 같은 기분이 든다. • 친부모에게 연락할지 말지 고민한다. • 양부모의 거짓말이 원망스럽고 그 때문에 힘들다. • 다른 가족과 살았다면 자신의 삶이 어땠을지 상상해본다.

- 그동안 자신이 속아왔고 너무 어리숙했다는 느낌이 든다(몇 년 동안 놓치고 있었던 단서를 이제야 분명히 보게 된 것).
- 친부모에게 연락하고 싶지만, 또다시 거절당하지는 않을까 두렵다.
- 친부모를 생각하지 않고 싶지만 그럴 수가 없다.
- 일어난 모든 변화와 새롭게 닥친 일에 적응하기 위해 고군분투한다.
- 양부모가 또 다른 정보를 숨기고 있지는 않은지 의구심이 든다.
- 친부모의 문화를 포용하고 싶은 생각이 들면서도 양부모에게 배은망덕한 행동으로 보이지 않을까 고민한다.

상황을 악화시킬 수 있는 부정적인 특성

중독 성향, 유치함, 대립하는 성향, 신의를 저버리는 성향, 무례함, 불안정한 상태, 합리적이지 않은 성향, 질투, 순교자인 양하는 태도, 감정 과잉, 애정 결핍, 예민한 성향, 분개, 이기심, 제멋대로인 성향, 의혹, 배은망덕, 내성적인 성향

기본 욕구에 미치는 영향

- **자아실현 욕구** 뿌리, 문화, 역사는 캐릭터가 지닌 정체성의 일부이다. 정체성의 근본적인 측면이 바뀌면 캐릭터도 바뀌어 그동안 품어왔던 꿈과 열정이 무너져 더 이상 캐릭터를 흥분시키지 못하게 될 수 있다.
- **존중과 인정의 욕구** 조상이나 가문의 이름에 큰 자부심을 갖고 있던 캐릭터는 자신이 그 가문의 일원이 아니라는 사실을 알게 되면서 어려움을 겪을 수 있다. 자신의 진짜 가문이 전보다 못한 경우에 더욱 그렇다.
- **애정과 소속의 욕구** 자신의 출생에 얽힌 거짓말을 알게 된 캐릭터는 부모나 형제자매를 신뢰하는 일이 힘들어질 수 있다. 캐릭터가 맺고 있던 다른 관계도 이 사실 때문에 불신으로 얼룩질 수 있다.
- **안전 욕구** 자신의 친부모를 찾거나 받아들여지는 일에 집착하게 된 캐릭터는 자신의 목표를 달성하기 위해 위험한 길로 들어갈 수도 있다(파산, 사랑하는 양부모, 형제자매와의 단절, 실직 등).

대처에 도움이 되는 긍정적인 특성

적응 능력, 감사하는 태도, 차분함, 굳은 심지, 자신감, 용기, 여유, 행복감, 신의, 성숙함, 낙관적인 성향, 영성, 너그러움, 전통을 중시하는 태도, 사람을 잘 믿는 성향, 이타적인 성향

긍정적인 결과

- 자신이 입양 가족과 어딘가 어울리지 않는 것 같다고 생각했던 캐릭터가 입양 사실에 오히려 안도감을 느낀다.
- 새롭게 만나게 된 가족과 만족스러운 관계를 맺는다.
- 세상에 혼자 있는 것만 같다고 느꼈던 캐릭터에게 친가족이 소속감을 준다.
- 방임이나 학대를 경험했던 캐릭터가 사랑하는 친가족과 관계를 맺게 된다.
- 친가족을 찾아 나설지 여부를 결정하고 결정을 흡족해한다.
- 자신이 입양된 사정을 알게 되면서 뭔가 일이 제대로 마무리되었다는 느낌이 든다.

자기 의심이라는
위기를 겪다

일러두기 캐릭터가 가장 좋은 상황에 있을 때조차도 자기 의심에 대처하기는 쉽지 않다. 하물며 스트레스가 심한 일, 혹은 결단력과 빠른 판단이 필요한 순간이 닥치면 자기 의심의 위험은 극적으로 높아진다. 문제를 복잡하게 만들려면 아래의 시나리오에 적절한 수준의 불안을 추가할 것을 고려하라.

사례
- 캐릭터가 청혼을 준비할 때
- (연극 오디션을 보거나, 인턴 생활을 시작하는 것 등) 새로운 일을 시도할 때
- 예상치 못한 상황이나 마지못한 상황에서 사람들의 리더가 되었을 때
- 비행기에서 뛰어내리거나 불타는 건물에 뛰어드는 등 위험한 행동을 하기 전
- 강도, 납치, 암살에 가담하는 동안
- 중요한 연설을 하고 있을 때
- 상황을 모면하기 위해 거짓말을 할 때
- 다른 사람들이 캐릭터에게 의존하고 있을 때
- (팀장을 맡게 되었을 때, 조짐이 좋은 관계에 돌입할 때 등) 캐릭터가 처음으로 큰 도전을 하기 전
- 목소리를 높이거나 행동을 취하는 것이 중요할 때(가령 잘못된 일을 바로잡는 경우)
- 누군가에게 감동을 주는 것이 중요한 순간
- 눈 깜짝할 사이에 결정을 내려야 하는 상황
- 누군가의 목숨이 위태로울 때

ㅈ

사소한 문제	• 미루거나 우유부단하게 행동하는 바람에 귀중한 시간을 허비한다. • 불안한 마음이 커져 집중하기 어려워진다. • 편안하게 마음을 진정시킬 공간을 찾아야 한다. • 일을 진행하기 전에 다른 사람에게 확인받으려고 한다. • 행동을 미루다가 기회를 잃는다. • 다른 누군가가 일을 맡으려고 나선다. • 경쟁자가 우위를 점하고 있다. • 완벽한 순간을 놓친다. • 사람들이 캐릭터를 의심하기 시작한다(캐릭터의 능력, 리더십, 헌신 등). • 중요한 사람에게 말할 기회를 얻지 못한다. • 다른 사람을 실망시킨다.
초래할 수 있는 심각한 결과	• 거짓말이 탄로난다. • 누군가의 목숨을 구하는 데에 실패한다. • 중요한 순간 잘못된 결정을 내린다. • 의심에 굴복해 잘 활용할 수 있는 기회를 포기한다. • 캐릭터가 자신의 직감을 무시한 채 옳은 것에서 벗어나 다른 데 휘둘린다. • 경쟁자에게 진다. • 캐릭터가 행동하지 않아 잘못된 일이 계속 일어난다. • 위대한 일을 이룰 수 있는 문턱에서 포기한다. • 지도자가 되는 대신 추종자가 된다. • 미래의 상황에 대한 두려움에 좌우당한다. • 상황을 벗어나기 위해 무의식적으로 자기 파괴 행위에 빠져든다.
생길 수 있는 감정	괴로움, 불안, 갈등, 패배감, 절망, 좌절, 상심, 실망, 낙담, 환멸, 의심, 두려움, 공포, 좌절감, 자격지심, 갈망, 압도당하는 느낌, 공황, 무력감, 자기혐오

생길 수 있는 내적 갈등	

<table>
<tr><td rowspan="11">생길 수
있는
내적 갈등</td><td>• 과거의 실패로 무력감을 느낀다.</td></tr>
</table>

생길 수 있는 내적 갈등

- 과거의 실패로 무력감을 느낀다.
- 포기하고 싶지만 다른 사람들이 자신을 의지하고 있다는 사실을 알고 있다.
- 옳고 그름의 문제로 씨름한다.
- 자신이 무능하거나 결점이 있다고 믿는다.
- 내면의 나약함이 위대한 목표로 나아가는 길목을 늘 막을까 걱정한다.
- 다른 사람의 관점에 너무 쉽게 영향을 받는다(캐릭터가 자신의 관점을 의심하고 있기 때문에).
- 다양한 관점을 듣고 모든 관점의 가치를 살펴보는 통에 정작 결정하기 어려워진다.
- 다른 사람의 방식으로 일을 해야 한다는 압박감을 느낀다.
- 위험이 너무 커서 일에 헌신하거나 일을 진전시킬 수 없다.
- 자신감 있고 과감한 사람들을 보면 화가 난다.

상황을 악화시킬 수 있는 부정적인 특성

무관심, 유치함, 비겁함, 방어적 성향, 회피 성향, 별종 성향, 남을 잘 믿는 성향, 인내심 부족, 충동적 성향, 우유부단함, 감정표현을 꺼리는 성향, 불안정한 상태, 신경과민, 예민한 성향, 완벽주의, 소심함, 의지박약

기본 욕구에 미치는 영향

- **자아실현 욕구** 의심 때문에 미루거나 그만두거나 차선책에 안주하게 되는 경우, 캐릭터는 진정으로 행복해지는 일을 성취할 수 없을 것이다.
- **존중과 인정의 욕구** 자기 의심은 음흉한 씨앗과 같아서 뿌리를 뽑지 않는 경우, 변화한 자신의 모습을 더 이상 좋아하지 않거나 존중하지 않을 정도로 심각해진다.
- **애정과 소속의 욕구** 자기 의심은 자신이 누구인지에 관한 확신을 잃게 만든다. 자신이 다른 사람을 실망시키고 있다고 믿는 경우, 나약하다는 이유로 거절당하리라는 두려움 때문에 타인과 행복하고 만족스러운 관계를 쌓을 기회를 잡

ㅈ

지 못할 수 있다.

대처에 도움이 되는 긍정적인 특성

적응 능력, 야심, 과감함, 자신감, 결단력, 외교술, 절제력, 열의, 고결함, 객관성, 열정, 인내, 끈기, 책임감, 거리낌 없음, 지혜로움

| 긍정적인 결과 |

- 자기 안에 있는 내면의 힘을 끝까지 추적해 찾아낸다.
- 자기 의심을 극복하고 해야 할 일을 명확히 찾아낸다.
- 다시는 의심과 두려움에 휘둘리지 않겠다고 결심한다.
- 상황을 충분히 검토하기 위해 오래 고민한 덕에 끔찍한 실수를 피하게 된다.
- 자기 의심을 극복하고 어마어마하게 긍정적인 결과를 초래하는 결정을 내린다.

자신의 기술이나 지식을
뛰어넘는 도전에 직면하다

**Facing a Challenge Beyond
One's Skill or Knowledge**

사례
- 생사가 걸린 상황을 이끌어야 한다.
- 의사의 도움 없이 아기를 분만한다.
- 자연재해에서 살아남는다.
- 상처를 치료하거나 응급 수술을 한다.
- 길을 잃고 황야를 헤맨다.
- 차량이 고장 난 상황을 해결한다.
- 납치범이나 추적자에게서 벗어난다.
- 누군가 정신적 위기를 겪을 때 이를 극복하도록 도움을 주려고 함께 이야기를 나눈다.
- 부득이하게 차를 훔치거나 건물에 침입한다.
- 목표를 달성하는 데 필요한 기술이 부족하다(열쇠 없이 철사로 자동차 시동을 거는 기술, 폭발물 관련 지식, 음악성, 자기방어 능력, 달리기 실력, 글쓰기 재주 등).
- 혼자서 아이를 키운다.
- 특별한 도움이 필요한 사람을 혼자서 간병한다.
- 외지의 위험한 곳을 횡단한다.
- 심각한 학습 장애가 있는 사람이 뭔가를 배운다.
- 자격 없이 업무 프로젝트를 맡는다.
- 누군가의 함정에 빠져 실패한다.

**사소한
문제**
- 다른 계획이나 필요한 일을 미뤄야 한다.
- 필요한 것이 수중에 없다.
- 필요한 도구, 의료용품, 목격자, 정보 등을 찾기 위해 허둥댄다.
- 신경이 곤두서거나 아드레날린이 솟구친다.
- 생각할 시간이 필요하지만 여유가 없다.
- 친구나 동료가 캐릭터에 대한 믿음이 없다는 사실을 알게 된다.
- 당면한 일이 불편하다.

- 상황을 살펴보려고 하던 도중에 부상을 입는다.
- 정치적인 실책을 저지른다.
- 자신의 능력을 과대평가하다 사람들에게 멍청이로 비친다.

초래할 수 있는 심각한 결과	• 자신의 능력을 넘는 일 앞에서 얼어붙는 바람에 도전에 실패해 재앙이 초래된다. • 너무 늦게까지 위험을 알아보지 못해 고통스러운 여파가 생긴다. • 자신의 능력을 과대평가하거나 문제를 과소평가하다가 실패한다. • 스스로를 의심하다가 아무 일도 하지 못해 부정적인 결과를 초래한다. • 두려운 마음에 잘못된 충고를 받아들였다가 상황이 점점 더 나빠진다. • 자신에게 그 일을 할 능력이 없다는 사실을 알면서도 잘못된 이유로 일을 밀어붙인다(상대를 감동시키기 위해, 경쟁자보다 앞서기 위해, 자신의 무능함을 인정하지 않기 위해 등). • 책임을 회피하다가 뒤늦게 후회한다. • 지식이 부족한 상태임에도 그 일을 하는 바람에 예상치 못한 결과를 초래한다. • 피해를 입은 사람의 가족에게 고소당하거나 복수의 표적이 된다. • 캐릭터의 능력을 의심하는 한편인 사람들에게 캐릭터가 버림받는다. • 실수로 누군가를 다치게 하거나 죽게 만든다.
생길 수 있는 감정	불안, 근심, 좌절, 각오, 의심, 두려움, 허둥거림, 좌절감, 자격지심, 신경과민, 압도당하는 느낌, 공황, 반신반의, 취약하다는 느낌
생길 수 있는 내적 갈등	• 옳은 이유로 법을 어기는 경우와 같은 윤리적인 문제로 고민한다. • 본능적으로 일어난 투쟁-도피 반응, 혹은 경직 반응과 싸운다. • 미리 예상했어야 하거나, 말해야 했거나, 행동했어야 하지 않았나 뒤늦게 생각하며 괴로워한다. • 필요한 지식이나 기술이 부족하다는 사실을 자책한다.

ㅈ

- 실패를 두려워하고, 사랑하는 사람들에게 상처와 실망을 줄 걸 알면서도 포기하고 싶다.
- 자신의 능력을 넘어서는 일을 해야 하는 긴장으로 인해 나타나는 PTSD 증상을 감당한다.

상황을 악화시킬 수 있는 부정적인 특성

무관심, 어수선함, 별종 성향, 우유부단함, 불안정한 상태, 무책임함, 신경과민, 완벽주의, 산만함, 소심함, 의지박약, 투덜대는 성향

기본 욕구에 미치는 영향

- **자아실현 욕구** 완벽주의에 시달리거나 실패에 제대로 대처하지 못하는 캐릭터는 미래에 더 많은 스트레스를 감내하기보다는 차라리 꿈을 포기할 수도 있다.
- **존중과 인정의 욕구** 압박감을 받아 일을 제대로 해낼 수 없는 사람은 평판의 손상을 입을 수 있다.
- **애정과 소속의 욕구** 생사가 걸린 상황에서 실패한 캐릭터는 자신을 용서하는 데 어려움을 겪을 수 있다. 자신을 용서하지 못하면 스스로 가치 없다는 느낌을 쉽게 받게 되고 그 결과 사람들과 거리를 두려 할 수 있다.
- **안전 욕구** 캐릭터의 무능으로 인해 다른 사람에게 피해나 부상을 입히는 경우 캐릭터의 안전과 안정감은 분명히 훼손된다.
- **생리적 욕구** 여러 시나리오에서 캐릭터의 능력 부족으로 특정 분야에서 실패하는 경우 죽음이라는 결말이 실제 나타날 수 있다.

대처에 도움이 되는 긍정적인 특성

야심, 분석력, 과감함, 차분함, 자신감, 용기, 창의성, 결단력, 집중력, 고결함, 근면함, 세심함, 통찰력, 끈기, 지략, 책임감, 학구적인 성향, 재능

긍정적인 결과
- 자신이 전에 생각했던 것 이상으로 능력이 있다는 사실을 알게 된다.

- 가장 필요할 순간에 앞으로 나서거나 도움을 주게 되어 기쁘다.
- 자신이 다른 사람을 이끌 수 있다는 사실을 깨닫는다.
- 실수를 배움의 기회로 보게 된다.
- 필요할 때 기꺼이 도움을 청하려는 의지의 증거로 어려운 상황을 바라보게 된다.
- 살아 있다는 것, 살아 있음의 장점, 그리고 삶 속에서 함께 있는 사람들에 대해 더욱 감사하게 된다.

중요한 행사를 앞두고
몸에 문제가 생기다

**일러
두기**

신체적인 단점이 두드러지게 드러나는 상황을 원하는 사람은 없다.
다른 사람들 앞에 서야 하거나 좋은 인상을 줘야 할 때 특히 그렇다.

사례

• 졸업파티 날 여드름이 난다.
• 가족사진 촬영 전날에 머리를 잘못 잘랐다.
• 기자회견을 앞두고 알레르기 반응 때문에 얼굴이 붓는다.
• 애인의 부모를 만나기 전날 눈에 멍이 든다.
• 친구 결혼식에서 들러리를 서기 며칠 전 다리가 부러진다.
• 꼭 붙고 싶은 면접을 앞두고 결막염에 걸린다.
• 사회복지사나 가석방 담당관을 만나러 가는 길에 교통사고로 찰
 과상을 입는다.
• 첫 데이트를 앞두고 이가 빠진다.

**사소한
문제**

• 행사 일정을 다시 잡아야 한다.
• 평소보다 준비하는 시간이 오래 걸려 약속에 늦는다.
• 친구들에게 놀림을 당한다.
• 결점을 숨길 방법을 생각해야 한다(화장을 하거나, 새 옷을 입거나,
 선글라스를 쓰거나).
• 다친 상처 때문에 병원에 가야 한다.
• 무슨 일이 있었는지 계속 설명해야 한다(당황스러운 순간을 또 겪어
 야 할 수 있다).
• 신체적 문제가 생긴 원인을 놓고 거짓말을 한다.
• 다 정상인 것처럼 행동하려 애쓴다.
• 사람들이 쳐다봐 불편하다.
• 신체적 문제를 지나치게 의식해 집중하기가 힘들다.
• 신체적 문제로 인한 긴장 때문에 행동이 서투르고 어색해진다.
• 큰 행사에서 사람들의 곤란한 질문에 대처해야 한다.

ㅈ

- 사람들의 가십과 비난에 대처해야 한다(공개적인 행사인 경우).
- 신체적인 불편이 따른다.
- 이런저런 소문이 난다.
- 잘 할 수 있는 일을 부상 때문에 제대로 못하게 된다.
- 약 때문에 멍해진다.
- 사고를 당하거나 그로 인한 부상 때문에 중요한 행사를 준비할 시간이 부족해진다.

초래할 수 있는 심각한 결과	민간요법을 시도했다 상처가 악화된다.캐릭터의 망가진 외모 사진이 사람들 사이에 퍼진다.일정을 변경할 수 없어 행사가 취소된다.사람들이 캐릭터에게 일어난 일을 멋대로 넘겨짚는다.약물 치료로 인해 심각한 부작용을 겪는다.신체적 문제 때문에 불리한 결과가 생긴다(일자리를 얻지 못함, 결혼 승낙을 얻지 못하는 등).통증 때문에 행사 자리에 끝까지 있을 수 없다.무슨 일이 일어났는지 거짓말을 했다가 사실이 들통난다.나쁜 결과를 아무 상관없는 신체 문제 탓으로 돌린다.행사 중에 공황이나 불안발작이 일어난다.흉터가 평생 남는다.
생길 수 있는 감정	분노, 괴로움, 불안, 근심, 우울함, 절망, 좌절, 상심, 실망, 당혹감, 좌절감, 비애, 초라함, 수치심, 갈망, 방치당한 느낌, 공황, 편집증, 격노, 자기혐오, 자기연민, 창피함, 근심
생길 수 있는 내적 갈등	신체적 문제가 일어난 탓을 자신에게 돌린다.행사에 가지 않을 만한 핑계를 대고 싶지만 그런 자신이 얄팍하게 느껴진다.끔찍한 일이 벌어질 것이라는 생각이 들고 최악의 시나리오가 머릿속에서 떠나지 않는다.행사에 참석하는 일은 두렵지만 선택의 여지가 없다고 느낀다.

- 행사에 가기로 하건 가지 않기로 하건 자꾸 곱씹게 된다.
- 자기연민 때문에 행사장 가운데로 나서지 못한다.
- 즐거웠어야 할 행사가 두렵기만 하다(그런 생각을 하고 싶지는 않지만 잘 되지 않는다).

상황을 악화시킬 수 있는 부정적인 특성

유치함, 우쭐대는 성향, 비겁함, 까다로움, 유머 감각이 없는 성향, 불안정한 상태, 질투, 마초적인 성향, 순교자인 양하는 태도, 물질만능주의, 감정 과잉, 애정 결핍, 신경과민, 편집증적 성향, 완벽주의, 편견, 가식, 자기 파괴적인 성향, 허영심

기본 욕구에 미치는 영향

- **자아실현 욕구** 캐릭터가 열정을 가지고 있었거나 오랫동안 노력을 기울여 준비해온 행사인 경우, 취소되거나 연기되거나 중단되면 캐릭터가 완전히 자포자기해버릴 수 있다.
- **존중과 인정의 욕구** 신체적 문제가 생긴 후, 전과 다른 대접을 받거나 안타까워하는 시선을 받게 되면 캐릭터는 자기연민에 빠지게 될 수 있다. 캐릭터의 외모가 자존감과 연결되어 있는 경우, 외모의 변화는 특히 더 치명적일 수 있다.
- **애정과 소속의 욕구** 캐릭터가 자신의 외모를 부끄러워하는 사람을 피하면서 스스로 고립될 수 있다.

대처에 도움이 되는 긍정적인 특성

적응 능력, 차분함, 굳은 심지, 매력, 자신감, 용기, 창의성, 여유, 외향성, 대담함, 유머, 행복감, 겸손, 영감을 주는 성향, 성숙함, 낙관적인 성향, 기발함, 지략, 영성, 투지, 재치

긍정적인 결과

- 신체적 문제에도 불구하고 성공을 통해 자신감이 커진다.
- 행사를 충분히 즐기면서 자신의 순전한 의지와 인내 덕분에 불확실한 시간

을 헤쳐나갈 수 있었다는 사실을 깨닫는다.

- 진정한 친구가 누구인지 알게 된다.
- 앞으로는 중요한 행사를 앞두고 불상사가 없도록 더더욱 주의하기로 결심한다.

진지한 고려대상이
되지 못하다

Not Being Taken Seriously

사례

- 나이나 경험 부족 같은 이유로 특정 자리에서 제외된다.
- 외모, 옷차림, 신분, 장애 등의 이유로 수습직을 받지 못한다.
- 회의에서 아이디어를 냈지만 무시당한다.
- 데이트 신청을 받은 상대방이 농담이라 여기며 웃어넘긴다.
- 부모가 캐릭터의 꿈이 전망이 없다 생각해 반대한다.
- 캐릭터가 자기 사업을 해보려 하지만 배우자가 지지해주지 않는다.
- 캐릭터가 열정을 갖고 있는 일(글쓰기, 미술, 반려동물 기르기 등)을 가족들은 바보 같다고 생각한다.
- 어떤 경력, 자격, 기회를 절대 얻지 못할 것이라는 말을 듣는다.
- 리더 자리에 지원하지만 받아주지 않는다.
- 대화에 참여하려 하는데 아랫사람 취급을 당하거나 무시당한다.

**사소한
문제**

- 다른 사람들 앞에서 망신당한다.
- (수단이 어떻건 목적이 중요하기 때문에) 자존심을 누르고 다시 시도해야 한다.
- 자기가 더 잘 안다고 생각하는 사람들에게 "이건 되고 저건 안 되고" 따위의 말을 들어야 한다.
- 사랑하는 사람들에게 실망감을 느끼지만 드러낼 수 없다(그렇게 하지 않으면 가족들 사이에 분란이 일어나기 때문이다).
- 자신이 그다지 열의가 없는 일을 진지하게 파고들면서 사람들의 신뢰를 더 받으려 애써야 한다.
- 책임자에게 아첨해야 한다.
- 냉소적이거나 무시하는 가족 혹은 친구와 말다툼이 잦아진다.
- 진지한 대접을 받기 위해 (나이, 경험, 재능, 재력 등에 관해) 거짓말을 해야 한다.
- 자신의 능력을 증명하기 위해 더 많은 노력을 기울여야 한다.
- 남들보다 더 열심히 오래 일해야 한다.

- 사람들이 자신의 아이디어를 받아들이도록 하기 위해 자기 대신 말해줄 사람을 찾아야 한다.
- 고용주가 거들먹거리는 모습을 견뎌야 한다.
- 자신의 능력에 못 미치는 일을 맡게 된다.
- 외모가 더 나아보이게 하기 위해 금전적인 투자를 해야 한다(새 옷 구입, 강의 수강 등).
- 친구, 가족, 동료와 동일한 기회를 받지 못한다.
- 고용주에게 아첨을 해야 한다.

초래할 수 있는 심각한 결과

- 자신의 능력에 대한 믿음을 잃는다.
- 꿈을 포기한다.
- 위험을 피하려다 기회를 놓친다.
- 지나치게 열심히 일하다가 탈진해버린다.
- 성취감 없는 삶을 살게 된다.
- 다른 사람들이 하는 말이나 생각을 자신도 믿게 된다.
- 사는데 진저리가 나 무심해진다(현재 상황에 영원히 갇혀 벗어나지 못하리라 믿게 된다).
- 무례한 대접이나 마찰 때문에 관계가 어긋나거나 제대로 기능하지 못하게 된다.
- 가까웠던 친구들과 소원해진다.
- 캐릭터보다 무능한 사람이 팀을 이끌고 있기 때문에 중요한 프로젝트가 어려움에 빠진다.
- 무감각해진다(개선을 위해 말하는 것을 포기한다).
- 받은 기회까지 망쳐버린다.
- 사람들이 자신을 환영해준다고 생각했지만 얼마 지나지 않아 선을 넘지 말라는 경고와 함께 방해를 받는다.
- 자신을 공격한 사람들에게 보복하거나 방해할 계획을 몰래 세운다.
- (거짓말, 속임수, 문서위조 등) 편법을 시도했다 발각된다.

생길 수 있는 감정	불안, 패배감, 자기방어, 욕망, 실망, 낙담, 의심, 무력감, 당혹감, 좌절감, 상처, 무능하다는 느낌, 무심함, 불안정한 상태, 갈망, 울화, 자기연민, 창피함, 인정받지 못한다는 느낌, 자신이 하찮다는 느낌
생길 수 있는 내적 갈등	• 자신이 무시당하고 있는지 아닌지 확실히 알 수 없다(상대방이 의도적으로 모호하게 굴거나 수동적 공격을 가하고 있기 때문이다). • 거절당한 일을 끊임없이 생각하며 스스로를 학대한다. • 누군가 새로 만날 때마다 자신이 어떤 평가를 받을지 걱정한다. • 우울감이나 불안감으로 힘들다. • 사람들이 하는 말이 사실인지 고민한다. • 억압당한 일이나 불공정하게 재단당한 일에서 비롯된 깊은 분노를 참아보려 애쓴다. • 유망한 기회를 잡고 싶지만 거절당하지 않을까 두려워한다. • 힘든 길(생각을 바꾸기)과 쉬운 길(다른 곳으로 옮기기) 중에서 하나를 선택해야 한다.

상황을 악화시킬 수 있는 부정적인 특성

남의 속을 긁는 성향, 반사회적 성향, 유치함, 대립하는 성향, 잔인함, 냉소적인 태도, 방어적 성향, 무례함, 광신적인 열의, 별종 성향, 어리석음, 망각, 무책임함, 질투, 자기가 다 안다는 태도, 마초적인 성향, 물질만능주의, 감정 과잉, 지나치게 밀어붙이는 성향

기본 욕구에 미치는 영향

• **자아실현 욕구** 제대로 된 대접을 받기 위한 힘든 싸움을 시작한 캐릭터는 역경을 견뎌낼 내적 동인이 필요하다. 이것이 부족하다면 결국 캐릭터는 더 높은 소명이나 꿈을 포기하게 될 것이다.
• **존중과 인정의 욕구** 이러한 상황에 놓인 캐릭터는 동료들에게 무능하거나 신뢰할 수 없거나 비현실적이거나 어리석은 사람으로 인식된다. 이들의 판단이 캐릭터의 자존감 수준에 영향을 미치도록 내버려둔다면 캐릭터가 자신을 보는

방식은 바뀌게 될 것이다.

- **애정과 소속의 욕구** 캐릭터가 사랑하는 사람이나 가족이 캐릭터가 추구하는 것에 대해 진지하게 받아들이지 않는 경우, 관계에 균열이 생겨 바로잡기 어렵게 될 것이다.

대처에 도움이 되는 긍정적인 특성

과감함, 조심성, 굳은 심지, 매력, 자신감, 협조적인 성향, 용기, 유머, 행복감, 정직성, 겸손, 상상력, 독립심, 성숙함, 세심함, 열정, 인내, 끈기, 전문성, 너그러움, 재치

긍정적인 결과

- 자기 믿음을 강화하고 다른 사람이 이를 약화시키지 못하게 한다.
- 자신만의 노력을 시작해 성공한다.
- 성장의 기회를 붙잡고 더 균형 잡힌 환경을 구축한다.
- 해로운 친구나 가족과의 관계를 끊는다.
- 상대방을 불러 대화를 시작해 긍정적인 변화를 이끌어낸다.
- 자신이 폄하당한 이유가 자신에게 있음을 깨닫고 행동을 바꾼다.
- 더 많은 지식과 경험을 쌓아 득을 보게 된다.
- 사람들이 틀렸다는 것을 증명하기 위해 싸워 결국 성공한다.

팀에서 제외되다　　　　　Being Cut from a Team

일러두기　이 항목에서는 경합을 나가야 하는 팀에서 제외되는 경우를 살펴본다. 비슷한 다른 경우에 대해서는 '집단에서 쫓겨나다' 편을 참조할 것.

사례
- 토론 대회에서 학교 대표 팀에 선발되지 못한다.
- 중학생 선수가 학교 팀에 들어가지 못한다(배구, 레슬링, 농구 등).
- 프로팀 계약 갱신에 실패한다.
- 프로 골프 선수가 치명적인 부상을 입고 선수 생활을 마감한다.
- 체조 선수가 제 기량을 발휘하지 못해 올림픽 출전 자격을 얻지 못한다.
- 운동선수가 약물 복용으로 출전 자격을 박탈당한다.
- 부정을 저지르거나 스포츠맨십에 어긋나는 행동으로 팀에서 쫓겨난다.
- 동료와 격한 싸움을 벌이다가 팀에서 쫓겨난다.

사소한 문제
- 자신이 제외되거나 팀에 들어가지 못한 이유를 이해하지 못하겠다.
- 팀 동료들과의 친분을 잃게 된다.
- 전의 팀 동료나 팬에게 놀림 혹은 조롱을 받는다.
- 해명을 요구하기 위해 코치를 만나야 한다.
- 경쟁력도 떨어지고 캐릭터가 지닌 수준에도 미치지 못하는 새로운 팀에 들어간다.
- 복귀하기 위해 팀에게 공식적으로 항의를 제기한다.
- 연습이나 경기가 없어서 남아도는 시간에 무엇을 해야 할지 몰라 빈둥거린다.
- 후원이나 홍보로 받았던 수입을 잃는다.
- 선수 선발 테스트가 미뤄지면서 한 해 동안 발전할 기회를 잃어버린다.
- 캐릭터의 자존심이 꺾이게 된다.
- 팀 구성원에게 제공되었던 여행이나 큰 대회에 나갈 기회를 잃는다.

E

- 속했던 팀과 관련 있는 의류나 기타 용품을 더 이상 사용할 수 없게 된다.
- 팀의 구성원이 아니라 관중으로 시합을 지켜보아야 한다.

초래할 수 있는 심각한 결과

- 자신이 잘린 사실을 알리지 않고 친구와 가족에게 거짓말을 한다.
- 팀에게 사과하거나 용서를 구하지만 거절당한다.
- 코치의 개인적인 원한이나 편견 때문에 자신이 잘렸다는 사실을 알게 된다.
- 다음 선수 선발 테스트에 대비해 운동과 근력 단련을 두 배로 늘리다가 부상을 당한다.
- (프로 선수인 경우) 주요 수입원을 잃게 된다.
- 예전의 팀을 대체할 새로운 팀을 찾아 나서다가 나쁜 패거리와 어울리게 된다.
- 캐릭터가 열정을 잃고 자신에게는 열정적으로 뭔가를 이루는 데 필요한 자질이 없다고 믿게 된다.
- 스카우트나 에이전트를 만날 기회를 잃게 된다.
- 대학 장학금을 받지 못하게 되어 자퇴해야 한다.
- 경기력을 향상시키기 위해 불법 약물로 눈을 돌린다.
- 실수를 통해 배우지 못하고 실수를 반복할 운명이다.

생길 수 있는 감정

분노, 쓸쓸함, 멸시, 패배감, 우울함, 상심, 실망, 낙담, 의심, 무력감, 당혹감, 두려움, 좌절감, 비애, 초라함, 수치심, 무능하다는 느낌, 질투, 자기연민, 창피함, 충격, 복수심, 자신이 하찮다는 느낌

생길 수 있는 내적 갈등

- 일어난 일에 분노를 품으면서도 팀에서 가졌던 관계를 그리워한다.
- 자신이 퇴출당한 일과 관련이 있는 팀 동료들에게 화가 난다.
- 그동안 해왔던 희생과 노력이 시간낭비였던 것 같은 느낌이 든다.
- 낮은 수준을 가진 사람들과 한 팀이 되어 어려움을 겪는다.
- 우울감, 부족하다는 느낌, 자신이 무가치하다는 생각과 씨름한다.
- 코치에게 품은 불만이 쓰라린 억울함으로 바뀐다.
- 팀에 남아 있는 선수들에게 질투심을 느끼게 된다.

E

- 다시 한 번 기회를 갖고 싶지만, 요구하기가 두렵다.
- 자신이 퇴출된 상황이 불공정하다는 느낌을 떨칠 수가 없다.
- 팀의 일원이기 때문에 생겼던 정체성을 기반으로 한 자아감을 잃는다.

상황을 악화시킬 수 있는 부정적인 특성

중독 성향, 심술궂음, 유치함, 우쭐대는 성향, 대립하는 성향, 방어적 성향, 부정직함, 무례함, 적대감, 질투, 마초적인 성향, 감정 과잉, 분개, 이기심, 제멋대로인 성향, 허영심, 내성적인 성향

기본 욕구에 미치는 영향

- **자아실현 욕구** 팀의 일원이라는 사실이 캐릭터에게 큰 성취감을 준 경우, 팀에서 퇴출당했다는 사실은 캐릭터가 자신의 잠재력을 온전히 실현하지 못하게 방해할 수 있다.
- **존중과 인정의 욕구** 팀에서 퇴출된 캐릭터는 자신이 부족하다는 느낌과 굴욕감을 느낄 수 있다. 또한 다른 사람들이 캐릭터가 본인 주장처럼 탁월하지 않았다고 캐릭터를 무시할 수 있다.
- **애정과 소속의 욕구** 팀의 일원이 되는 것은 친분과 소속감을 제공해주는데 캐릭터는 팀에서 퇴출됨으로써 이러한 친분과 소속감이 사라졌음을 절감할 수 있다.

대처에 도움이 되는 긍정적인 특성

적응 능력, 차분함, 굳은 심지, 자신감, 용기, 창의성, 여유, 행복감, 겸손, 성숙함, 낙관적인 성향, 끈기, 분별력, 재능, 너그러움

긍정적인 결과

- 젊고 유망한 선수들로 구성된 팀의 코치가 된다.
- 이전보다 성취감을 주는 새로운 스포츠 혹은 예술 분야를 발견한다.

E

- 공격적이거나 경쟁적이지 않은 새로운 팀에 들어가 이전보다 즐겁게 지내게 된다.
- 자신이 시합에서 받는 스트레스를 그리워하지 않는다는 사실을 발견한다.
- 종목을 바꾸고 새로운 기술을 익힌다.
- 자신의 행동에 책임을 진 뒤 그것이 올바른 선택이라는 사실을 깨닫는다.
- 사람들과 어울리고 학교 친구와 우정을 쌓고 새로운 활동을 하는 데 더 많은 시간을 할애한다.
- 어쩔 수 없이 해야 했던 스포츠 활동에서 해방된다.
- 해로운 팀이나 코치에게서 벗어나면서 오히려 자부심과 자긍심이 더욱 높아진다.

E

위험과 위협

- 갇히다
- 괴물이나 초자연력의 표적이 되다
- 기계가 오작동하다
- 기존의 삶이 위태로워지다
- 낯선 사람에게 폭행당하다
- 도움을 차단당하다
- 독에 중독되다
- 목격자가 협박당하다
- 복수의 표적이 되다
- 비무장 상태에서 위협을 마주하다
- 사람들이 알아보다
- 사랑하는 사람이 위험에 처하다
- 숨거나 발각을 피해야 하다
- 안전을 위해 흩어져야 하다
- 알레르기 유발 물질에 노출되다
- 위험한 곳을 건너다
- 위험한 범죄자가 풀려나다
- 위험한 임무를 맡다
- 자연재해가 발생하다

- 전쟁이 발발하다
- 집에 화재가 나다
- 최후까지 버텨야 하다

ㄱ ㄴ ㄷ ㄹ ㅁ ㅂ ㅅ ㅈ ㅊ ㅋ ㅌ ㅍ ㅎ

갇히다 **Being Trapped**

사례

- 적에게서 도망치다 막다른 골목에 다다른다.
- 야생 동물을 피해 나무 위에 올라가거나 바위 사이로 들어가야 한다.
- 집에 침입한 자를 피하기 위해 욕실에 몸을 숨긴다.
- 적군에게 포위된다.
- 험한 날씨나 위험한 환경에 휘말린다.
- 진실을 말하는 것 말고는 빠져나갈 수 없는 거짓말로 궁지에 몰린다.
- 도저히 불가능하거나 혐오스러운 삶의 방식을 따르라는 강요를 받는다.
- 폭력적인 결혼 생활을 그만둘 수 없다(가령 아이들을 두고 떠날 수 없기 때문에).
- 이길 수 있는 선택지가 없는 상황에서 선택을 요구받는다.
- 가난에서 헤어나오지 못한다.
- 중독의 굴레에 갇혀 있다(벗어날 수 없다는 느낌이 든다).
- 인지 문제가 전혀 없는 캐릭터가 몸을 움직일 수 없다.

사소한
문제

- 견딜 수 없이 싫은 사람들과 함께 곤경을 겪어야 한다.
- 탈출 계획을 세워야 한다.
- 탈출에 필요한 자원이 거의 없다.
- 캐릭터의 이동이 제한된다(묶여 있거나 병원 침대에 갇혀 있는 상태여서).
- 갇혀 있어 경미한 부상을 당한다.
- 도움을 청할 데가 없다.
- 캐릭터가 책임을 느끼는 더 약한 사람들과 함께 갇혀 있다.
- 다른 사람이 캐릭터의 고민이나 걱정을 별것 아닌 것으로 치부한다.
- 걱정 때문에 불면증과 가벼운 신체 질환이 생긴다.
- 언어 장벽이나 부상 때문에 다른 생존자와 의사소통이 힘들다.

405

- 자신의 좌절감을 공유할 수 없다.
- (부상, 자원 손실 등) 예상치 못하게 갇히는 바람에 캐릭터의 탈출 계획에 차질이 생긴다.
- 혼자 갇혀 있어 함께 탈출 계획을 세울 사람이 없다.

초래할 수 있는 심각한 결과	- 상황을 악화시키는 결정을 내린다. - 자원을 낭비하는 무능한 리더 때문에 상황이 더 끔찍해진다. - 캐릭터가 붕괴된 현장에 갇혀 있는 다른 사람들에게서 떨어져 고립된다. - 위협이 되는 존재와 함께 갇혀 있다는 것을 발견한다(위험한 동물, 언제 터질지 모르는 다이너마이트, 살인을 저지를 수 있는 사람 등). - 갇혀 있는 곳에 곧 위험이 닥치는데 시간이 촉박해 빠져나가기 어렵다는 사실을 알게 된다. - 믿었던 상대가 결국 캐릭터를 배신한다. - 캐릭터의 몸 상태가 악화된다(자원 부족, 감염, 탈수, 이동 불가, 방치 등으로 인해). - 부정적이고 자기패배적인 생각에 빠져든다. - 같은 편인 사람이나 위로가 될 만한 것이 사라진다. - (PTSD, 불안, 우울 등) 트라우마로 인해 정신 건강에 문제가 생긴다. - 포기한다(갇힌 상황이나 상황을 책임진 자에게 순순히 따른다).
생길 수 있는 감정	동요, 분노, 불안, 씁쓸함, 패배감, 우울함, 좌절, 각오, 낙담, 시기, 위협감, 압도당하는 느낌, 공황, 무력감, 체념, 자기연민, 창피함, 고통스러움, 취약하다는 느낌, 걱정, 자신이 하찮다는 느낌
생길 수 있는 내적 갈등	- 자신이 과연 탈출할 수 있는지 혹은 처해 있는 상황을 개선할 수 있는지 의구심이 생긴다. - 여러 번의 탈출 시도를 실패한 후, 희망을 붙들고 있기가 힘들다. - 긍정적인 생각을 하고 싶지만, 부정적인 생각에 사로잡힌다. - 위험이 너무 커 결단을 내리지 못해 무력하다는 느낌이 든다. - 상황을 피하거나 벗어날 수 없다는 이유로 자책한다.

- 갇히지 않은 사람들이 부럽다.
- 상황을 바로잡을 수 있는 사람들이 자신을 버렸다는 느낌이 든다.
- 살면서 후회되는 일들을 곱씹는다.
- 고통에서 벗어날 최후 수단으로 자살을 고민한다.

상황을 악화시킬 수 있는 부정적인 특성

통제 성향, 야단스러움, 남을 잘 믿는 성향, 인내심 부족, 충동적 성향, 게으름, 마초적인 성향, 자기 파괴적인 성향, 굴종적인 성향, 소심함, 소통부족, 비협조적인 성향, 식견 부족, 의지박약, 투덜대는 성향

기본 욕구에 미치는 영향

- **자아실현 욕구** 바람직하지 않거나 위험한 상황에 갇힌 캐릭터는 개인적인 노력을 추구할 시간이나 에너지가 없다. 캐릭터가 탈출하는 것에 노력을 모두 쏟아야 하거나, 갇힌 느낌에 압도되는 경우, 꿈을 추구하는 일은 헛된 짓으로 보일 것이다.
- **존중과 인정의 욕구** 무력감은 갇힌 상황에 처한 사람에게 흔히 생기는 감정으로, 자신의 능력에 대한 확신과 믿음을 잠식한다.
- **애정과 소속의 욕구** 혼자 갇혀 있는(예를 들어 화학무기 공격이 일어난 후, 벙커에 갇힌 경우) 캐릭터는 고립되어 있어 유대감을 형성할 사람이 없다.
- **안전 욕구** 갇힌 상태에서 지내는 캐릭터는 취약한 상태에 처해 시간이 지날수록 정신 및 신체적 안정감은 악화된다.
- **생리적 욕구** 생사가 걸린 상황에 갇혀 있는 사람은 탈출이 불가능한 경우나 아무도 개입하지 않는 경우, 치명적인 위험에 쉽게 빠질 수 있다.

대처에 도움이 되는 긍정적인 특성

경각심, 야심, 분석력, 과감함, 결단력, 절제력, 신중함, 집중력, 근면함, 낙관적인 성향, 인내, 끈기, 설득력, 상황을 주도하는 성향, 지략

- 캐릭터가 인내, 설득, 완벽한 탐색을 통해 자신을 가둔 사람의 마음을 변화시켜 삶의 경로를 바꾼다.
- 캐릭터가 자신에게 있는지조차 몰랐던 힘을 발견한다.
- 의외의 장소에서 같은 편을 발견한다.
- 상황을 바꿀 수는 없지만 만족하며 평화롭게 사는 법을 배운다.

괴물이나 초자연력의
표적이 되다

**Being Targeted by a Monster
or Supernatural Force**

사례

- 귀신에게 시달린다.
- 악령에게 사로잡힌다.
- 질투심이 많거나 장난이 심한 마녀에게 저주를 받는다.
- 캐릭터가 신과 연결되어 있어 위협이 되기 때문에 불멸의 존재에게 표적이 된다.
- 캐릭터가 강력한 예언과 연관이 있다는 이유로 표적이 된다.
- 캐릭터가 괴수 사냥꾼이라는 이유로 무시무시한 괴수의 표적이 된다.
- 다른 차원에서 온 괴물에게 쫓긴다.
- 미래에서 온 사이보그가 앞으로 벌어질 사건을 종결시키려 캐릭터를 노린다.
- 공룡, 크라켄(바다괴물), 드래곤에게서 탈출해야 한다.
- 늑대인간이나 뱀파이어에게 공격당한다.

**사소한
문제**

- 정확히 무슨 일이 벌어지고 있는지 모르겠다.
- 보이지 않는 힘이 물건을 움직여서 찾을 수가 없다.
- 집 안에서 일어나는 소음 때문에 잠을 잘 수가 없다.
- 아이들이 겁에 질려 진정시켜야 한다.
- 시간이 사라지는 경험을 한다.
- 공격 중에 무슨 일이 일어났는지 명확히 기억이 나지 않는다(마법이 관련되어 있거나 캐릭터의 기억이 조작되었기 때문이다).
- 캐릭터가 겪은 일을 아무도 믿어주지 않아 누구에게도 말할 수 없다.
- 캐릭터가 어떤 대상의 조종을 당하는 동안 일어난 일 때문에 곤경에 처한다.
- 저주 때문에 생긴 사소한 불편을 감내해야 한다(다른 사람을 만지지 않기 위해 장갑을 껴야 하거나, 햇빛을 피해야 하는 등).

409

- 공격을 받아 캐릭터의 물건이 망가진다.
- 새로운 기술, 언어, 지식을 배우느라 시간을 써야 한다.
- 특별한 자원, 무기, 전문가를 찾아나서야 한다.

초래할 수 있는 심각한 결과	- 두려움 속에 산다. - 극심한 육체적 고통을 겪는다. - 언제 공격이 올지 모른다. - 공격한 대상 때문에 정체성의 변화를 겪는다(늑대인간으로 변하거나 불멸의 존재가 되는 등). - 몸과 마음이 마음대로 되지 않는다. - 자신의 운명이나 미래에 대해 아무런 발언권도 갖지 못하게 된다. - 사랑하는 사람이나 가족이 위험에 처한다. - 혐오스러운 행동(살인, 피를 마시는 일 등)을 해야 한다. - 다른 사람을 안전하게 지키기 위해 깊은 관계를 맺지 않으려 한다. - 어두운 비밀의 무게를 홀로 짊어져야 한다. - 물리칠 수 없을 만큼 강력한 적과 마주해야 한다. - 죽음이 임박했다는 사실을 알고 있다. - 캐릭터의 행동을 이해하지 못하는 가족과 친구를 잃는다. - 어디서 도움을 받을 수 있을지(혹은 기꺼이 도와줄 사람을 어디서 찾을 수 있을지) 알지 못한다. - 두려움 때문에 얼어붙는다.
생길 수 있는 감정	분노, 괴로움, 불안, 섬뜩함, 근심, 혼란, 패배감, 반항심, 부정, 우울함, 절망, 좌절, 당혹감, 증오, 공포, 히스테리, 외로움, 공황, 무력감, 자부심, 격노, 자기혐오
생길 수 있는 내적 갈등	- 보통 사람처럼 되고 싶고 자신을 남다르게 만드는 뭔가가 혐오스럽다. - 자신이 미쳐버린 것은 아닐까 걱정한다. - 무엇이 진짜로 일어난 일이고 가짜로 일어난 일인지 알아보기 위해 애쓴다.

- 죽음 뒤에 오는 것이 무엇일지 불안해한다.
- 죽고 싶지는 않지만 죽음이 유일한 탈출구라는 사실을 알고 있다.
- 자살 충동과 씨름한다.
- 맞서고 싶지만 이에 따르는 결과가 두렵다.
- 무력감과 절망감에 시달린다.

상황을 악화시킬 수 있는 부정적인 특성

중독 성향, 우쭐대는 성향, 냉소적인 태도, 감정 과잉, 병적인 성향, 신경과민, 편집증적 성향, 비관적인 성향, 자기 파괴적인 성향, 굴종적인 성향, 미신을 믿는 성향, 신경질적인 성향, 소심함, 내성적인 성향, 잔걱정이 많은 성향

기본 욕구에 미치는 영향

- **자아실현 욕구** 캐릭터가 자신의 운명을 주도하지 못하는 경우, 잠재력을 최대한 발휘할 수 없다. 적으로부터 치명적인 위험에 처하게 되는 경우, 하고 싶은 일을 추구하는 것 자체가 가치 없는 일이라고 생각할 수 있다.
- **존중과 인정의 욕구** 초자연적인 상황에 몰린 캐릭터는 자신과 자신의 정신 상태를 의심하게 되어 자존감이 낮아진다.
- **애정과 소속의 욕구** 지켜야 하는 비밀이 있거나, 남들에게 사실을 말해도 믿어주지 않기 때문에 캐릭터는 의미 있는 관계를 맺거나 유지하기 어려워진다.
- **안전 욕구** 캐릭터가 이런 식으로 가공할 적의 표적으로 남아 있는 한 안전하지 못할 것이다.
- **생리적 욕구** 캐릭터가 초자연적인 일에 연루된 상황에서 죽을 가능성은 매우 높다.

대처에 도움이 되는 긍정적인 특성

적응 능력, 모험심, 분석력, 용기, 호기심, 절제력, 신중함, 근면함, 지적 능력, 끈기, 지략, 분별력, 영성, 학구적인 성향, 거리낌 없음

411

- 전에는 믿지 않았던 것에 더 열린 태도를 갖게 된다.
- 상황을 객관적으로 보게 되어 사소한 일에 연연하지 않게 된다.
- 초자연적인 일에 연루되어 살아남는다면, 무슨 일에서건 살아남을 수 있다는 사실을 깨닫는다.
- 미래에 자신에게 도움이 될 중요한 기술을 배운다.
- 자신의 지식과 기술을 사용하여 같은 힘의 표적이 된 타인들을 돕는다.

ㄱ

기계가
오작동하다
A Mechanical Malfunction

사례
- 차량이 고장난다.
- 휴대전화 배터리가 폭발하는 바람에 무용지물이 된다(혹은 위험해진다).
- 가장 필요한 순간에 도구가 고장난다.
- (전기나 배관에 접근하는) 액세스 패널이 고장난다.
- 응급상황이 일어났는데 구명장비가 고장난 상태다.
- 보트의 모터가 가다가 서버리거나 연료가 바닥난다.
- 낙하산이 펼쳐지지 않는다.
- 산을 오르는 도중 클립이 부러진다.
- 비행기 착륙 중에 랜딩기어가 내려오지 않는다.
- 총알이 걸려 총이 발사되지 않는다.
- 타고 있던 승강기가 멈춰버린다.
- 지하철이 선로에 멈춰선다.
- 전력망이 작동하지 않는다.
- 회사의 컴퓨터 시스템이 고장난다.

사소한 문제
- 프로젝트나 임무가 지연되거나 보류된다.
- 목적지에 늦게 도착한다.
- 캐릭터가 지각하면서 다른 사람들이 불편을 겪는다.
- 누군가에게 도움을 요청해야 한다.
- 일이 실패해 당황한다(책임이 캐릭터에게 있기 때문에).
- 목표를 달성하기 위해서는 우회하거나 다른 방법을 찾아야 한다.
- 신속히 생각해야 한다.
- 대체할 물건을 확보하는 데 시간을 낭비한다.
- 수리비를 지출한다.
- 임시로 해결책을 찾거나, 제대로 작동하지 못하는 대체품이라도 찾아야 한다.

413

- 도와줄 사람이 올 때까지 아무것도 하지 못한다.
- 낯선 사람과 갇혀 있게 된다.

<table>
<tr>
<td>초래할 수
있는
심각한
결과</td>
<td>

- 비상 상황에 처해 있을 때 오작동을 해결할 도구나 자원이 없다.
- 서둘러 수리하다 더 큰 고장이 발생한다.
- 수리를 하기 위해서 의미 있고 대체 불가능한 뭔가를 희생해야 한다.
- (비행기, 잠수함, 지하철 등) 고장 때문에 많은 사람이 위험에 빠진다.
- 누군가의 생명을 구할 수 없게 된다.
- 캐릭터의 운명을 바꿀 수 있는 기회를 놓친다.
- 교통수단, 의사소통의 방법, 지렛대의 일부를 잃게 되어 구조하는 일이 어려워지거나 누군가가 죽는다.
- 위험이 커져 목표를 달성하는 데 실패한다.
- 딱히 좋지도 않고 위험도 더 높은 선택을 따를 수밖에 없다.
- 기계가 고장 나면서 제압당하거나 추월당한다.
- 캐릭터가 취약한 상황에 있을 때 위험한 상황이 발생한다.
- (고소당하거나 해고당하거나 공격을 당하는 등) 책임을 져야 한다.
- 고장 때문에 누군가 다치거나 사망한다.

</td>
</tr>
<tr>
<td>생길 수
있는
감정</td>
<td>분노, 짜증, 혼란, 좌절, 좌절감, 공황, 무력감, 망연자실, 반신반의, 근심, 걱정</td>
</tr>
<tr>
<td>생길 수
있는
내적 갈등</td>
<td>

- 상황을 예측하지 못한 데 대해 자신이 부족하다는 느낌과 수치심이 든다.
- 비용이 많이 들면서 무거운 책임감으로 괴로워한다.
- 문제를 해결하지 못해 실패한 것처럼 느껴진다(자신의 잘못이 아닌 경우에도).
- 고장 때문에 곤란한 선택을 할 수밖에 없다(여러 목표, 필요한 것들, 구조할 수 있는 사람들, 자신이나 다른 사람의 생명 등 중에서).
- 누군가 일부러 고장을 낸 것인지 의심하면서 누구를 믿어야 할지 확신하지 못한다.

</td>
</tr>
</table>

- 문제를 해결하기 위해 신속하게 행동하고 싶지만, 주의 깊고 참을
 성 있게 일을 진행해야 한다는 사실을 알고 있다.

상황을 악화시킬 수 있는 부정적인 특성

적대감, 인내심 부족, 충동적 성향, 자기가 다 안다는 태도, 감정 과잉, 완벽주의,
산만함

기본 욕구에 미치는 영향

- **자아실현 욕구** 때로 인생의 목표를 달성하기 위해서는 모든 일이 제자리에서
 완벽하게 합을 맞춰야 한다. 캐릭터가 목표를 이루기 위해 거쳐야 하는 특정
 사건(가령 혜성 통과나 한 세기에 한 번 일어나는 포털이 열리는 일 같은 사건 등)
 이 일어나는 도중에 기계의 심각한 오작동이 일어난다면, 캐릭터의 꿈이 끝장
 나버릴 수 있다.
- **존중과 인정의 욕구** 캐릭터가 지켜보고 있는 곳에서 무언가 잘못되면 캐릭터는
 (사실이든 아니든) 다른 사람들이 자신을 낮게 평가한다고 지레 믿어버릴 수
 있다.
- **안전 욕구** 고장이 엉뚱한 장소나 시각에 벌어지면 부상을 입을 수 있다.
- **생리적 욕구** 꼭 위험한 장비가 아니라도 인명 사고를 불러일으킬 수 있다. 흡입
 기나 휴대전화 같은 단순한 물건도 고장이 나면 가장 필요한 순간, 누군가에
 게 재앙이 될 수도 있다.

대처에 도움이 되는 긍정적인 특성

적응 능력, 분석력, 창의성, 절제력, 근면함, 끈기, 상황을 주도하는 성향, 지략, 재
능, 검약, 지혜로움

긍정적인 결과

- 서로 의견이 다른 집단이 차이를 제쳐두고 함께 문제를 해결해나간다.
- 문제를 해결하는 독창적인 방법을 생각해낸다.

- 오작동을 해결해줄 올바른 지식이나 기술을 가진 사람을 찾는다.
- 계속 진행되었다면 재앙으로 이어졌을 계획을 일이 지연된 덕분에 막게 된다.
- 상황을 살펴보고 준비해야 할 필요성을 깨달아 앞으로 더 위험한 상황이 닥칠 때 도움을 얻게 된다.
- 기계의 오작동 덕분에 캐릭터가 과거의 실수를 바로잡을 수 있는 기회가 생겨 명예와 가치를 되찾는다.

ㄱ

기존의 삶이 위태로워지다

 사례

- 기술의 발전으로 캐릭터의 경력이 쓸모없어진다.
- 영토를 확장하려는 이웃 나라에게 국경 도시가 위협을 받는다.
- 활화산이나 원자로 같이 위험이 증가하거나 악화되는 곳 근처에 거주한다.
- 기업이 토지를 매입해 자신들의 용도에 맞게 바꾼다.
- 자녀나 손주가 오랫동안 이어온 가업을 맡고 싶어 하지 않는다.
- 은행에서 진 빚 때문에 가족의 재산이 손실을 입는다.
- 새로운 땅에 정착한 사람들이 원주민 소유의 땅을 잠식해 들어간다.
- 정복자나 지주에게 쫓겨난다.
- 대중문화가 캐릭터의 개인적 이상이나 신념과 충돌해 변화를 초래한다.
- 정부가 국민의 자유와 자주성을 지나치게 침해한다.
- 농촌 생활이 점점 어려워진다(약탈자의 위험, 생계의 독립성을 훼손하는 자연재해, 기후변화, 경기 침체 등).

사소한 문제

- 캐릭터의 일상이 방해받는다.
- (소음 공해, 주변 인구의 증가 등) 주위 환경이 변한다.
- 적응하기 위해서 변해야 한다.
- 물가가 상승하거나 다른 사람들을 돕느라 지출이 늘어난다.
- 사생활의 여유가 줄어든다.
- 다른 사람들과 자원을 공유해야 한다.
- 캐릭터의 생활을 제한하는 여러 가지 새로운 규칙이나 규정이 만들어진다.
- 하던 일을 계속하거나 재산을 유지하거나 가족을 부양하기 위해 새로운 것(언어, 기술, 새로운 방법 등)을 배워야 한다.
- 주둔 부대가 늘어나는 상황에 대처해야 한다.
- 의식주 자원이 줄어든 상태에서 생활한다.

- 자신이 어디에 진정으로 충성하고 있는지 숨겨야 한다.
- 무엇을 해야 할지, 어떻게 위협에 대응할지 가족과 의견 충돌을 빚는다.
- 사랑하는 사람에게 충동적으로 성급한 말을 했다가 해악만 늘어난다.

초래할 수 있는 심각한 결과	• 필수 자원이 고갈된다. • 무력 충돌 한가운데에 갇히다. • 과도한 규제 하에 비논리적이거나 불공정한 법이나 조건을 따르라는 강요를 받는다. • 캐릭터의 제품과 기술을 낡은 것으로 만들어버리는 다른 대형 기업에서 고안한 기술로 인해, 캐릭터의 사업이 사양길을 걷는다. • 적대적 인수를 당한다. • 캐릭터와 캐릭터가 사랑하는 사람들이 폭력을 피해 도망쳐야 한다. • 학대나 차별을 당한다. • 적을 만나 당국이 적의 위협을 조장했다는 사실을 알게 되지만 다른 사람들이 믿어주지 않는다. • 책임자에 의해 강제이주를 당하거나 투옥된다. • 위협을 과소평가했다가 파국을 맞는다. • 교전 중에 사랑하는 사람을 잃는다.
생길 수 있는 감정	분노, 배신감, 씁쓸함, 갈등, 멸시, 패배감, 반항심, 환멸, 두려움, 좌절감, 상처, 무능하다는 느낌, 향수, 무력감, 회한, 인정받지 못한다는 느낌, 반신반의, 걱정, 자신이 하찮다는 느낌
생길 수 있는 내적 갈등	• 존중받지 못하면서 자신의 가치에 의문을 갖게 된다. • 회사, 정부, 같은 편에게 배신당한 느낌이 든다. • (이주한 경우) 문화적 정체성을 갑작스레 상실하면서 동요한다. • 온갖 단계의 슬픔에 허덕인다. • 변화는 두렵지만 좋은 일로 이어질 수 있다는 사실을 알고 있다. • 가족에게 새로운 기회가 될 수 있음을 알면서도 변화가 강요로 인

한 것이라는 사실에 화가 난다.

- (다른 사람이 고생하는 모습을 보고 싶은 것, 복수의 필요성 등) 캐릭터가 중시하는 가치에 맞지 않는 나쁜 욕망과 씨름한다.

상황을 악화시킬 수 있는 부정적인 특성

대립하는 성향, 통제 성향, 사악함, 충동적 성향, 불안정한 상태, 합리적이지 않은 성향, 순교자인 양하는 태도, 물질만능주의, 감정 과잉, 반항심

기본 욕구에 미치는 영향

- **자아실현 욕구** 거주지나 삶의 방식이 바뀌면 캐릭터는 자신의 정체성과, 세상에서 자신이 차지하고 있는 위치에 대해 의문을 품을 수 있다.
- **존중과 인정의 욕구** 캐릭터가 열심히 일하고 거래에 더 능숙해진다 해도 기계가 그보다 더 빠르고 일을 더 잘하게 되면, 캐릭터는 자아에 엄청난 타격을 입는다.
- **애정과 소속의 욕구** 서로 다른 집단이 같은 땅이나 상품을 놓고 싸우게 되면, 분노와 편견이 생길 수 있다. 누가 혹은 무엇이 위협이 되는지를 놓고 가족들의 의견이 일치하지 않는다면 관계의 긴장이 발생할 수 있다.
- **안전 욕구** (정당하건 그렇지 않건) 삶의 방식이 위험에 처해 있다고 느끼는 캐릭터는 위협에 달려들어 해결하려 들 수 있다. 이러한 상황이 갈등이나 폭력으로 확대되는 경우, 캐릭터나 캐릭터가 사랑하는 사람들이 상처를 입을 수 있다.
- **생리적 욕구** 캐릭터가 쫓겨나는 경우 집, 땅 등 모든 것을 잃을 수 있다.

대처에 도움이 되는 긍정적인 특성

적응 능력, 굳은 심지, 창의성, 독립심, 근면함, 자연 친화적 성향, 돌보는 성향, 객관성, 상황을 주도하는 성향, 전문성, 보호하려는 성향, 지략, 분별력, 영성, 검약, 너그러움, 거리낌 없음

- 자신의 의견을 분명히 밝힌 뒤 원치 않은 개발, 경쟁자, 위협을 물리친다.
- 이주에 대한 두려움에 근거가 없다는 사실을 발견한다.
- 위태롭다고 생각했던 집단이 캐릭터에게 악의를 품은 것이 아니라 조화롭게 공존하기를 원한다는 사실을 알게 된다.
- 삶을 더 쉽게 만드는 새로운 기술이나 작업 방식을 채택한다.
- 같은 상황에 있는 사람들과 함께 모여 집단의 강점을 활용한다.
- 캐릭터가 원했지만 불가능하리라 생각했던 새로운 일(경력, 이주 등) 쪽으로 방향을 바꾼다.

낯선 사람에게
폭행당하다

Being Assaulted
by a Stranger

일러두기

폭행은 캐릭터의 안전과 통제력을 무너뜨려 신체적, 정신적인 고통을 초래한다. 폭행은 그 자체도 힘들지만 후유증까지 발생하기 때문에 폭행이라는 갈등을 사용할 때는 후유증을 염두에 두어야 한다.

사례

- 강도를 당한다.
- 망상에 빠져 있거나 마약에 취한 사람에게 폭행을 당한다.
- 다른 사람으로 오인되어 공격당하고 고문을 당한다.
- 성폭행을 당한다.
- 증오범죄의 표적이 된다.
- 강도나 주거침입을 막으려는 시도가 폭력으로 확대된다.
- 가학적인 납치범이 납치당한 사람들끼리 싸우라고 강요한다.
- 신고식이나 가입식에서 신참이라는 이유로 학대의 표적이 된다.
- 학대당하는 사람의 편을 들다 가해자의 새로운 표적이 된다.

사소한 문제

- 갑작스러운 공격과 후유증으로 정신이 혼미해진다.
- (멍든 눈, 타박상, 근육통, 찰과상 등) 가벼운 부상을 입는다.
- 무슨 일이 일어났는지 다른 사람에게 설명해야 한다.
- 취약하게 노출되어 있다는 느낌이 들어도 들키면 안 된다.
- 자신이 폭행당하는 모습을 친구나 사랑하는 사람이 보는 바람에 굴욕감을 느낀다.
- (대학 장학금 인터뷰, 캐릭터의 결혼식 등) 중요한 일 직전에 폭행을 당해 다친 상처를 제대로 감출 수가 없다.
- 몸싸움 중에 갖고 있던 물건이 부서진다.
- 옷이 찢어진다.
- 지갑이나 손가방을 빼앗긴다.
- 경찰에 신고해야 한다.
- 폭행의 여파로 자세한 일을 기억하기 힘들다.

초래할 수 있는 심각한 결과	• 공황 발작을 겪는다.
	• 심각한 부상을 입는다.
	• 성추행을 당한다.
	• 잡혀간다(그리고 학대가 이어진다).
	• 공격받을 일을 했다고 억울한 비난을 받는다(피해자에게 책임을 전가한다).
	• 후유증에 대한 도움을 받을 수 없다.
	• 범인이 풀려나거나 잡히지 않는다.
	• 폭행 장면이 녹화되어 온라인에 퍼진다.
	• 가해자가 공격하면서 훔친 정보를 사용하는 바람에 심각한 문제가 일어난다(캐릭터의 신원 도용, 신용카드를 이용한 물건 구입, 거주지 파악 등).
	• 공격자는 잡혔지만 권력과 연줄로 처벌을 받지 않는다.
	• 캐릭터의 삶에 중대한 영향을 미치는 정신적 고통을 겪는다(가령 집밖에 나서기를 두려워하는 것, 자녀 과잉보호).
	• 자신을 폭행한 낯선 사람을 추적하고 복수하는 일에 집착한다.
생길 수 있는 감정	혼란, 멸시, 불신, 역겨움, 무력감, 두려움, 증오, 수치심, 상처, 불안정한 상태, 공황, 무력감, 격노, 충격, 경악, 복수심
생길 수 있는 내적 갈등	• 사는 것이 불안하고 두렵다.
	• 폭행을 당한 순간 혼란스럽다가 그 후에는 정신적인 충격을 줄이려 고군분투한다.
	• 공황 상태에 빠진다.
	• 폭행을 당하고 있다는 사실을 믿지 못한다.
	• 맞서고 싶지만 그래봐야 효과도 없고, 오히려 상황만 악화된다는 것을 알고 있다.
	• 무력하다는 느낌이 든다.
	• 폭행을 당한 후, 자신이 사랑하는 사람의 안전이 걱정스럽다.
	• 폭행 당시가 자꾸 떠오르고 외상 후 스트레스 장애로 힘들다.
	• 정의가 구현되기를 바라면서도 괴로운 기억을 다시 살리고 싶지

는 않다.
- 폭행을 잊으려 애쓰지만 되지 않는다.

상황을 악화시킬 수 있는 부정적인 특성

남의 속을 긁는 성향, 무례함, 어리석음, 적대감, 마초적인 성향, 무모함, 자기 파괴적인 성향

기본 욕구에 미치는 영향

- **자아실현 욕구** 심각한 공격을 받은 캐릭터는 회복의 여정이 길어질 수 있다. 의미 있는 목표를 추구하고 인생을 충만하게 살면서 발견했던 기쁨을 내면의 상처에 빼앗길 수 있다. 증오범죄로 폭행을 당한 경우, 정체성에 대한 공격 때문에 캐릭터는 극복하기가 더 어려워질 수 있다.
- **존중과 인정의 욕구** 캐릭터는 폭행 때문에 생긴 무력감을 떨쳐내기 어려울 수 있다. 또한 폭행이라는 결과에 대해 불합리하지만 자신을 탓할 수도 있다. 이러한 정서적 상처는 캐릭터의 자존감을 낮춘다.
- **애정과 소속의 욕구** 폭행(특히 성폭행)을 당한 뒤 캐릭터는 자신이 다른 사람에게 취약한 상태에 있다는 사실 때문에 힘들 수 있다. 이는 인간관계에 영향을 미칠 수 있다.
- **안전 욕구** 폭행은 캐릭터의 안정감을 없앤다. 폭행의 심각성(그리고 무작위성) 정도에 따라 안전 욕구의 회복이 어려워질 수 있다.
- **생리적 욕구** 신체적 공격은 캐릭터의 생명을 절대적으로 위협할 수 있다.

대처에 도움이 되는 긍정적인 특성

굳은 심지, 자신감, 외교술, 절제력, 결백함, 남의 말을 잘 듣는 성향, 객관성, 설득력, 상황을 주도하는 성향, 너그러움, 재치

긍정적인 결과

- 미래의 위협에 더 잘 대처할 수 있도록 호신술을 배우기 시작한다.

- 공격을 경험한 다른 사람들에 대한 공감이 커지고 이들에게 도움을 준다.
- 맞서 싸운 뒤 승리한 후 자신감을 갖게 된다.
- 다치지 않고 공격에서 벗어난다.
- 친구들이 찾아와 같은 편이 되어주면서 상호 신뢰와 친밀감이 높아진다.
- 범인이 체포되어 유죄 판결을 받는다.

ㄴ

도움을
차단당하다

사례
- 외진 곳에 고립된다.
- 음식, 물, 약 등을 쉽게 조달할 방편이 없다.
- 다른 사람에게 도움을 청할 방법이 없는 상황에서 부상을 입거나 병에 걸린다.
- 화재, 홍수, 적 때문에 같은 편과 연락이 끊어진다.
- 다른 사람과 연락할 방법이 없다(인터넷 서비스 끊김, 전화 고장, 전력이 나가서 기기의 충전이 불가능한 이유로).
- 엘리베이터나 붕괴 현장에 갇힌다.
- 적군에게 붙잡혀 포로가 되고 구출될 가망이 없다.
- 외딴 곳에서 꼼짝 못하게 된다(가령 비행기가 추락하여 섬에 고립되거나 산에 갇힌 경우).
- 적진에서 붙잡힌다.
- 도와줄 사람들과 떨어져 있다(가령 가정폭력범이 배우자가 친구를 못 보게 하는 경우, 왕위 계승이나 쿠데타가 벌어지는 동안 왕실 가족이 소위 '안전을 이유로' 격리당하는 경우).

사소한
문제
- 불편하다(너무 덥거나 춥거나 습하거나 노출되어 있는 상태 등).
- 물자가 한정되어 있다.
- 앞이 잘 보이지 않는다(조명에 문제가 있는 경우).
- 부상을 치료하거나 통증을 줄여주는 의약품이 부족하다.
- 필수 자원을 조달해야 한다.
- 도보로 이동할 수밖에 없다.
- 잔해와 위험물을 지나가야 한다.
- 해당 지역에 어떤 위험이 있는지 알지 못한다.
- 배를 타고 항해하기 어려운 조건이다(GPS 접속 불가, 안개 때문에 별을 보지 못함, 국경을 감시 중인 저격수 등).
- 다른 사람들이 동요하지 않도록 해야 한다(캐릭터가 다른 사람들과

함께 갇힌 경우).

- 무엇을 해야 하고 어떻게 도움을 받을지를 두고 언쟁을 벌인다.

초래할 수 있는 심각한 결과

- 자원이 부족한데 보충할 방법이 없다.
- 부상이 회복되지 않아 쇠약해진다.
- 캐릭터가 어디 있는지 아는 사람이 없다(그래서 어디부터 수색해야 할지 모른다).
- 상황도 어려운데 도움을 얻기 위해 먼 거리를 이동해야 한다.
- 산소량이 부족해진다.
- 옷차림이 상황에 맞지 않는다(영하의 온도에 외투가 없음, 이동에 부적합한 신발 등).
- 포식자가 나타나거나 캐릭터가 은신하고 있는 곳이 불안정해지는 등 캐릭터가 있는 곳을 위태롭게 만드는 위험이 발생한다.
- 추적당하고 쫓긴다.
- 건강 상태가 심각해 계속 살펴봐야 한다(캐릭터가 임신 중이거나 정해진 시간에 약을 복용해야 하거나 발작이 일어나기 쉬운 상태 등).
- (부상이나 수면 부족 때문에) 생각을 또렷이 할 수가 없다.
- 같은 무리의 구성원이 모든 사람의 안전을 위협하고 있다는 사실을 발견한다.

생길 수 있는 감정

수용, 불안, 근심, 씁쓸함, 우려, 신뢰, 절망, 좌절, 각오, 향수, 희망, 초라함, 무능하다는 느낌, 영감, 외로움, 신경과민, 압도당하는 느낌, 무력감, 체념

생길 수 있는 내적 갈등

- 지도자의 계획에 대해 의구심을 갖고 있지만, 더 좋은 생각이 없다.
- 생존 가능성이 불확실하지만 다른 사람들의 사기를 북돋아줘야 한다.
- 곤경에 빠진 일에 대해 자책한다(캐릭터가 할 수 있었던 일이 아무것도 없었다고 해도 그렇다).
- 실패를 자책한다(비상사태에 대비하지 않은 것, 어디로 가는지 아무에게도 말하지 않은 것, 중요한 의료물품을 가지고 가지 않은 것 등).

426

- 자리를 지킬지 다른 곳으로 갈지 마음을 정할 수가 없다.
- 스스로를 지키는 일과 집단을 위해 최선을 다하는 일 사이에서 망설인다.
- 공포가 밀려온다(폐쇄된 공간, 버려진 일 등).
- 포기하고 싶은 유혹에 빠진다.

상황을 악화시킬 수 있는 부정적인 특성

어수선함, 낭비벽, 별종 성향, 경박함, 무책임함, 애정 결핍, 무모함, 산만함, 자기 파괴적인 성향

기본 욕구에 미치는 영향

- **존중과 인정의 욕구** 자신을 나쁘게 생각하는 캐릭터는 압박감 속에서 제대로 행동하지 못할 수 있다. 가장 중요한 순간 실패하게 되면(특히 캐릭터의 행동이 다른 사람에게 영향을 미치는 경우) 자존감에 손상을 입을 수 있다.
- **안전 욕구** 고립된 캐릭터는 안전한 곳으로 가는 경로가 위험한 경우나 부상을 입어 의료 지원이 필요한 경우, 큰 어려움에 처할 수 있다.
- **생리적 욕구** 살아남아야 하는 상황에서 이용할 수 있는 환경과 자원이 무엇이냐에 따라 캐릭터의 생존 여부가 결정된다.

대처에 도움이 되는 긍정적인 특성

적응 능력, 차분함, 조심성, 자신감, 절제력, 독립심, 근면함, 세심함, 상황을 주도하는 성향, 보호하려는 성향, 지략, 책임감, 분별력, 소박함, 영성, 지지하는 태도, 검약, 너그러움, 이타적인 성향, 지혜로움

긍정적인 결과
- 구조된다.
- 앞장서서 도움을 청해 시련에서 살아남는다.
- 자신에게 회복력과 투지가 있었다는 것을 발견한다.

- 집단이 생존하는 데 도움이 되는 유서 깊은 기술, 지식, 능력에 접근할 수 있다.
- 시련 상황을 내면의 힘을 얻는 기회로 본다.
- 자신의 노력만으로 살아남을 수 있었던 체험을 통해 자신감을 얻는다.
- 시련을 극복하는 과정에서 남들을 도울 수 있게 된다.

독에 중독되다 **Being Poisoned**

일러
두기

독에 중독되는 것은 누가 의도적으로 벌인 일일 수도 있고, 우연히 일어날 수도 있다. 어떤 경우건 자신이 중독되었다는 사실을 모르는 캐릭터는 증상을 잘못 진단해 적절한 치료를 제때 받지 못해 상황을 더 악화시킬 수 있다.

사례

- 뮌하우젠 증후군(독극물과 독소를 고의로 섭취해 병에 걸려 관심을 끌려는 경우)에 걸려 있다.
- 대리인에 의한 뮌하우젠 증후군 상태이다(캐릭터를 통제하는 누군가가 치료를 계속 이어가기 위해 캐릭터를 독극물에 중독시키는 경우).
- 캐릭터가 중요한 시기에 병에 걸리게 만들기 위해서 적이나 경쟁 상대가 캐릭터에게 무언가(음식, 뭔가 넣은 음료 등)를 건넨다.
- 캐릭터가 자신을 아프게 만드는 뭔가를 우연히 섭취한다.
- 더 익은 음식을 먹어 병에 걸린다.
- 주위에 있는 독소에 노출된다.
- 납이나 석면 같은 물질에 고농도로 노출되어 고통받는다.
- 방사능 물질에 노출된다.
- 독성이 있는 약물, 마약, 알코올을 과다 복용한다.

**사소한
문제**

- 불편한 증상(현기증, 두통, 정신의 혼란, 발한, 메스꺼움, 떨림 등)을 겪는다.
- 직장에 병가를 신청해야 한다.
- 업무, 약속, 책임 있는 자리에서 물러나야 한다.
- 병원에 계속 다녀야 한다.
- 무슨 병인지 알아내기 위해 여러 가지 검사를 받아야 한다.
- 스트레스와 불안으로 잠을 자지 못한다.
- 피로에 시달린다.
- 집과 직장에서의 책임감으로 괴로워한다.
- 인지과제 수행에 어려움을 겪는다.

- 근력이 약해져 몸놀림이 둔해진다.
- 회복 시간이 예상보다 길어진다.

<table>
<tr><td>초래할 수
있는
심각한
결과</td><td>

- 자신이 독을 먹었다는 사실을 깨닫지 못한다.
- 피를 토한다.
- 내출혈이 생긴다.
- 극심한 통증을 느낀다.
- 독을 먹었다는 사실을 알고 있지만, 의사에게 미처 말하기 전에 의식을 잃는다.
- 입원해야 한다.
- 장기 입원으로 의료비 부담이 커진다.
- 캐릭터의 상황이나 증상에 대해 간병인이 솔직하게 말하지 않고 캐릭터를 돌보는 역할을 고집한다(대리인에 의한 뮌하우젠 증후군).
- 진단이 늦어져 독으로 인한 피해가 더욱 커진다.
- 어떤 독이 원인인지 알 수 없다.
- 어떤 독인지 알아내지만 치료법이 없다는 사실을 알게 된다.
- 사망한다.

</td></tr>
</table>

생길 수 있는 감정

불안, 섬뜩함, 배신감, 우려, 좌절, 상심, 불신, 환멸, 두려움, 공포, 히스테리, 공황, 편집증, 평화로움, 무력감, 격노, 충격, 망연자실, 의구심, 경악, 고통스러움, 복수심, 걱정

생길 수 있는 내적 갈등

- 독을 먹었다는 사실을 알게 되었지만 누가 그런 일을 했는지(또는 누구를 믿어야 하는지) 모른다.
- 독을 먹인 사람이 누구인지 알고 있지만 다른 사람에게 알릴 수 없다.
- 죽음이 두렵다.
- 가족까지 이런 일로 괴롭게 만들어 마음이 힘들다.
- 무슨 조치를 취하기엔 너무 늦었을 때 그동안의 삶을 후회한다.
- 믿고 있었던 누군가가 자신에게 독을 먹였다는 사실을 알고 극심한 배신감에 상처를 입는다.

- 캐릭터가 실수로 독을 먹고는 자책하며 자신에게 분노를 터뜨린다.
- 고통은 싫지만 사람들의 관심을 끌고 싶다(뮌하우젠 증후군 양상).

상황을 악화시킬 수 있는 부정적인 특성

어수선함, 충동적 성향, 불안정한 상태, 자기가 다 안다는 태도, 감정 과잉, 병적인 성향, 산만함, 의지박약

기본 욕구에 미치는 영향

- **자아실현 욕구** 독을 섭취해 장기적이거나 심각한 부작용을 겪고 있는 캐릭터는 자신에게 가장 큰 기쁨을 가져다주는 활동에 참여하기 어려울 수 있다.
- **존중과 인정의 욕구** 피할 수도 있었던 독으로 장기간 피해를 입은 캐릭터는 자신을 혐오하게 되고 자기연민에 휩싸일 수 있다.
- **애정과 소속의 욕구** 대리인에 의한 뮌하우젠 증후군의 피해자는 심각한 신뢰 문제를 겪어 더 이상 사람들과 친밀한 관계를 맺기 어렵게 될 수 있다.
- **안전 욕구** 독을 먹은 캐릭터는 자신이 죽을지 살지 알 수 없을지도 모른다. 캐릭터는 누구를 믿을 수 있을지 확신하지 못하게 되며 이런 불신으로 안전의 욕구를 위협받을 것이다.
- **생리적 욕구** 캐릭터가 뮌하우젠 증후군에 지나치게 빠져드는 경우, 스스로 죽음을 초래할 수 있다.

대처에 도움이 되는 긍정적인 특성

차분함, 조심성, 용기, 세심함, 통찰력, 체계적인 성향, 끈기, 설득력, 상황을 주도하는 성향, 지략, 책임감

긍정적인 결과

- 어떤 독인지 제때 발견하고 해독제를 구한다.
- 병원에 도착한 뒤 피해를 최소화하기 위해 위세척을 받는다.
- 학대하는 간병인에게서 도망친 뒤 병에서 회복해 건강하고 온전한 삶을 시

작할 수 있게 된다.

- 자신에게 독을 먹인 사람이 감옥에 가게 되면, 캐릭터는 사태를 종결짓고 치료를 받으며 새 삶을 살게 된다.
- 전문가가 캐릭터의 뮌하우젠 증후군을 진단하고 적절한 도움을 준다.

목격자가
협박당하다

사례

- 범죄를 목격한 뒤 누군지 모르는 사람에게서 입을 다물라는 경고를 받는다.
- 범죄자인 전 배우자나 혹은 파트너와 연관되어 있던 폭력배들이 캐릭터를 입막음하기 위해 협박한다.
- 내부고발자가 입을 다물라는 경고의 의미로, 자신에게 문제가 될 만한 성행위 사진을 받는 협박을 당한다.
- 십 대인 캐릭터가 괴롭힘을 목격했는데, 상대에게서 사실을 발설하면 똑같은 일을 당하게 될 거라는 말을 듣는다.
- 학생인 캐릭터가 교사의 의심스러운 행동을 우연히 보았는데, 교사가 캐릭터의 낙제 여부는 자신에게 달려 있다고 협박한다.
- 검찰 측 유력 증인이 자신의 노모의 집에 사악하고 불길한 자가 있다는 사실을 알게 된다.
- 배심원에게 누군가 사진과 협박 글을 보내 그의 자녀를 지켜보고 있다고 협박한다.

**사소한
문제**

- 온전히 생각하고 판단을 내리기 어렵다.
- 집에서도 두렵고 위험하다는 느낌에 시달린다.
- 누군가 자신을 지켜보고 감시하는 것만 같다.
- 유죄를 시사하는 증거를 숨겨야 한다(증거가 영향력 행사에 사용되는 경우).
- 친구나 사랑하는 사람에게 연락해 자세한 사정은 숨긴 채 별일 없는지 확인한다.
- 평소와 달리 왜 그렇게 말이 없는지 혹은 전에 없이 산만하게 구는지에 관한 질문을 받아넘겨야 한다.
- 수상한 우편물이나 소포가 배달되는 경우, 가족이 캐릭터의 비밀을 알아차리기 전에 숨길 수 있도록 대비해야 한다.
- 위협받은 사실을 경찰에게 알릴 것인지 숨길 것인지 결정해야 한다.

433

- 사실대로 증언할 것인지 '다르게 기억해' 사건을 덮을 것인지 결정해야 한다.
- 모두가 캐릭터에게 증언해야 한다고 말한다.
- 일을 미루다 상황을 악화시킨다.
- 사랑하는 사람들이 캐릭터에게 결정을 내리라고 압력을 가한다.
- 불면증, 궤양, 고혈압, 기타 건강 문제로 고통받는다.
- 직장이나 학교에서 일이나 공부에 집중할 수가 없다.
- 캐릭터가 보이는 산만함과 짜증 때문에 배우자와 자녀까지 힘들어진다.

초래할 수 있는 심각한 결과

- 위협을 대수롭지 않게 생각하다 더욱 심한 경고를 받는다(신체적 공격, 사랑하는 사람이 뺑소니 사고를 당함, 캐릭터의 집에 누군가 침입하는 것 등).
- 목격한 것을 다른 사람들에게 이야기한 후 그들까지 표적이 된다.
- 캐릭터를 위협한 사람이 다른 증인을 살해한다.
- 그동안 믿었던 사람(경찰, 상사 등)이 사건과 연루되어 있다는 사실을 알게 된다.
- 가해자가 가족을 납치해 붙잡아놓고 목격자인 캐릭터에게 협조를 강요한다.
- 캐릭터의 자녀가 겁에 질리고 무서워한다.
- 숨어 있어야 한다.
- 가족을 다른 곳에 보냈지만, 목적지에 도착하지 못했다는 사실을 알게 된다.
- 증언을 거부하거나 진술을 철회하라는 압력이 고강도로 가해진다(은행의 대출 상환 요구, 사업을 접어야 할 정도의 강력한 제재).
- 압력에 굴복해 증언을 바꾼다.
- 캐릭터가 입을 다물자 가해자가 계속 더 많은 사람들을 다치게 한다.
- 캐릭터가 요구에 응하지 않자, 아무 상관없는 범죄 용의자로 몰린다.
- 암살 시도가 일어난다.

434

- 붙잡혀 살해되면서 영원히 침묵하게 된다.

생길 수 있는 감정	분노, 괴로움, 불안, 배신감, 반항심, 절망, 좌절, 불신, 환멸, 의심, 두려움, 무력감, 당혹감, 두려움, 허둥거림, 불안정한 상태, 위협감, 공황, 편집증, 무력감, 후회, 자기연민, 고통스러움

생길 수 있는 내적 갈등	무엇을 해야 할지 확신하지 못한다.여러 선택지를 놓고 망설인다.'해야만 한다'와 '만약 그렇게 한다면'을 놓고 강박관념에 사로잡힌다.옳은 일을 하기가 너무 두렵다.무슨 일이 일어났는지 누군가에게 말하고 싶지만 그를 위험에 빠뜨리고 싶지는 않다.자신을 겁박하는 자들의 말을 따르는 것이 옳지 않다는 사실을 알면서도 그럴 이유를 찾고 있다.말을 해서 자신의 일생을 헛되이 망쳐버리지 않을까 걱정한다.협박하는 사람들의 요구에 굴복한다 해도 자신의 안전과 자유를 보장받지 못할까 봐 두렵다.

상황을 악화시킬 수 있는 부정적인 특성

남의 속을 긁는 성향, 무관심, 대립하는 성향, 비겁함, 냉소적인 태도, 어리석음, 망각, 남을 잘 믿는 성향, 애정 결핍, 신경과민, 편집증적 성향, 비관적인 성향, 자기 파괴적인 성향, 굴종적인 성향, 요령 없음, 변덕, 의지박약, 잔걱정이 많은 성향

기본 욕구에 미치는 영향

- **자아실현 욕구** 협박을 당한 캐릭터는 시야가 좁아져, 지금 일어나고 있는 일과 자신의 행동에 따르는 즉각적인 결과만 보게 된다. 그렇게 되면 미래를 바라보며 의미 있는 관심사를 좇을 시간이나 에너지가 남아 있지 않게 될 것이다.
- **존중과 인정의 욕구** 캐릭터가 무엇이 옳은지 알면서도 두려움이 커 옳은 일을

실행하지 못하는 경우 스스로에 대한 이미지가 손상될 것이다. 다른 사람들 역시 캐릭터가 '올바른' 결정을 내리지 않는다며 그를 하찮은 존재로 생각할 수 있다.

- **애정과 소속의 욕구** 협박 상황에 놓인 대부분의 캐릭터는 부끄러움을 느끼거나, 사랑하는 사람이 연루되지 않기를 바라기 때문에 겪고 있는 일에 관해 누구에게도 말하지 않는다. 이런 결정으로 캐릭터는 자신에게 절실히 필요한 정서적 지원을 받지 못한다.
- **안전 욕구** 협박을 받고 있는 상황에서 안전은 늘 위협받는다. 협박이 사라질 때까지 캐릭터는 위험이 자신을 따라다닌다고 느끼게 된다.
- **생리적 욕구** 극단적인 경우, 부도덕하고 힘이 있는 자들은 비밀을 지키기 위해서라면 자신에게 불리한 정보를 알고 있는 사람을 살해하는 짓을 비롯해 온갖 수단을 동원할 것이다.

대처에 도움이 되는 긍정적인 특성

과감함, 차분함, 조심성, 자신감, 협조적인 성향, 용기, 결단력, 외교술, 신중함, 집중력, 고결함, 독립심, 영감을 주는 성향, 공정함, 열정, 인내, 끈기, 책임감, 거리낌 없음

긍정적인 결과

- 불가능해 보이는 상황에서도 옳은 일을 하면서 자신감을 얻는다.
- 잘못된 일을 바로잡을 수 있게 된다.
- 자신이 혼자가 아니라는 사실을 깨닫고 다른 사람과 힘을 합쳐 위협을 중단시킨다.
- 다른 사람들이 본받을 수 있는 역할 모델이 된다.

복수의
표적이 되다

Being Targeted
for Revenge

사례

- 세간의 이목을 끄는 사건의 배심원이나 변호사를 범인의 가족이 스토킹한다.
- 요구를 들어주지 않는다는 이유로 폭도들의 표적이 된다.
- 신념이나 정치적 강령을 이유로 정치인 암살을 시도한다.
- 어린 시절 상처를 준 사람 때문에 캐릭터의 삶이 파괴된다.
- 운동선수가 경기에서 자신에게 진 상대에게 공격당한다.
- 학생이 낮은 성적을 받았다는 이유로 교사에게 앙심을 품고 교사의 차에 열쇠로 흠집을 낸다.
- 경찰관이 용의자를 사살했다는 이유로 경찰관 가족이 표적이 된다.
- 범인일 때 저지른 범죄(아동학대, 유괴 등) 때문에 수감 후 교도소에서 폭행을 당한다.
- 파트너가 바람을 피웠다는 이유로, 파트너에게 고의로 성병을 옮긴다.
- 인기 있는 여학생이 앙심을 품은 다른 학생의 표적이 된다.
- 괴롭힘을 당하는 피해자가 가해자의 표적이 되어 자신에게 창피를 주는 행사에 가게 된다.
- 피해자가 사람들에게 자신이 당한 학대와 가해자에 관해 말한 후, 가해자가 더 심한 학대로 앙갚음한다.

사소한
문제

- 공격이 언제 일어날지 어떤 형태를 취할지 알 수 없다.
- 행사나 외출을 연기해야 한다.
- 걱정하거나 안전을 기하는 일을 하느라 시간을 낭비한다.
- 자신이나 가족을 노출시킬 수 있는 활동 혹은 이동을 제한해야 한다.
- 상대방이 미리 예상하기 어렵도록 평소의 일과를 바꿔야 한다.
- 무슨 일이 일어나고 있는지 자녀에게 설명해줘야 한다.
- 친구와 동료가 안전상의 위험 때문에 캐릭터 주변에 있지 않으려

한다.

- 지켜야 할 규칙과 하지 말아야 할 일이 늘어난 것 때문에 캐릭터의 자식들이 불편해한다.
- 다른 사람들이 캐릭터가 과민반응을 하고 있다고 생각한다.
- 복수를 하려는 상대를 고소하고 위협받은 일을 신고한 후, 접근금지 명령을 신청한다.
- 온라인에서 자신을 두고 불쾌한 내용이 적힌 글을 읽는다.
- 처음에는 복수 의도를 반신반의해 자신에게 해를 끼치려는 의도가 없었던 것이 아닐까 생각한다(복수가 의도적으로 미묘하고 은밀하게 이루어진 경우).
- 자신의 무죄를 입증해야 한다(무고죄가 연관된 경우).
- 변호사, 경찰, 기타 관계자와 만나야 한다.

초래할 수 있는 심각한 결과	- 공격자와 직접 맞서면서 상황이 악화된다. - 외출이 안전하지 못하다는 생각 때문에 집 안에 틀어박힌다. - 직장 복귀의 위험이 너무 커 일을 할 수 없다. - 캐릭터가 하는 일을 모조리 망쳐버리겠다는 위협 때문에 중요한 프로젝트가 보류된다. - 공격을 당해 신체적 부상을 입는다. - 캐릭터에 대한 거짓 주장을 믿는 친구나 가족을 잃는다. - 캐릭터의 평판이 영구적인 피해를 입는다. - 새로운 삶을 시작하기 위해 이름을 바꾸거나 마을을 떠나야 한다. - 캐릭터의 오랜 비밀(복수의 이유)이 밝혀진다. - 소송비용 때문에 재정적으로 재앙이 닥친다. - 캐릭터의 아이들이 트라우마를 겪는다. - 외상 후 스트레스 장애나 심각한 불안감에 시달린다. - 누군가 죽는다.
생길 수 있는 감정	분노, 괴로움, 불안, 자기방어, 불신, 두려움, 공포, 히스테리, 불안정한 상태, 위협감, 신경과민, 압도당하는 느낌, 공황, 편집증, 무력감, 격노, 후회, 자기연민, 충격, 고통스러움, 근심, 취약하다는 느낌, 경계

심, 걱정

생길 수 있는 내적 갈등	• 어떻게 대응해야 할지 모르겠다.

<table>
<tr><td rowspan="7">생길 수
있는
내적 갈등</td><td>• 어떻게 대응해야 할지 모르겠다.</td></tr>
<tr><td>• 무슨 일이 일어나고 있는지 말하고 싶지만 그랬다가 상황이 더 악화될까 두렵다.</td></tr>
<tr><td>• 불안감이 계속된다.</td></tr>
<tr><td>• 복수의 표적이 된 원인을 제공한 자신의 행동을 곱씹는다.</td></tr>
<tr><td>• 자신이 나약하다는 생각이 들면서 자존감이 낮아져 고통스럽다.</td></tr>
<tr><td>• 자신이 피해자라고 생각하면서 또 한편으로는 그래도 싸다는 생각도 든다(복수가 캐릭터의 나쁜 행동 때문에 일어난 경우).</td></tr>
<tr><td>• 도움을 받고 싶지만 그랬다가는 죄를 인정하는 꼴이 되거나, 철저하게 숨겨놓은 비밀이 드러나리라는 것을 알고 있다.</td></tr>
</table>

상황을 악화시킬 수 있는 부정적인 특성

남의 속을 긁는 성향, 대립하는 성향, 통제 성향, 무례함, 충동적 성향, 부주의함, 감정 과잉, 병적인 성향, 신경과민, 강박적인 성향, 편집증적 성향, 무모함, 잔걱정이 많은 성향

기본 욕구에 미치는 영향

- **자아실현 욕구** 복수가 캐릭터의 기술을 손상시키거나 열정을 방해하는 데 초점이 맞추어져 있고 그것이 성공하는 경우, 캐릭터는 타격을 입고 자신을 진정으로 행복하게 만드는 목표를 더 이상 추구하지 못할 수 있다.
- **존중과 인정의 욕구** 평판에 손상을 입은 캐릭터는 신망을 잃을 수 있다.
- **애정과 소속의 욕구** 캐릭터가 복수의 대상이 되면, 캐릭터가 사랑하는 사람도 쉽게 위험에 빠질 수 있다. 누군가 난리통을 겪거나 위험에 노출되는 경우 그와 캐릭터와의 관계에 긴장감이 감돌 것이다.
- **안전 욕구** 누군가 특별히 표적이 될 때마다 신체적, 정서적, 정신적인 측면에서 취약한 상태가 된다.
- **생리적 욕구** 캐릭터가 공격을 받아 심각한 신체적 외상을 입는 경우, 생명까지

위태로워질 수 있다.

대처에 도움이 되는 긍정적인 특성

경각심, 과감함, 차분함, 조심성, 자신감, 용기, 결단력, 외교술, 신중함, 독립심, 통찰력, 낙관적인 성향, 설득력, 상황을 주도하는 성향, 지략, 분별력, 거리낌 없음

> **긍정적인 결과**

- 자신을 위협하던 자가 친구가 아닌 적이라는 사실을 분명히 알게 된다.
- 위협하던 상대방에게서 빠져나온 후 다른 사람들에게도 상대의 본모습을 알리게 된다.
- 함께 나눈 고통의 경험을 통해 가족 간의 유대감이 강화된다.
- 예상치 못했던 곳에서 지지를 받게 된다.
- 위협하던 상대방이 재판정에 서게 된다.
- 자극적인 행동으로 표적이 되는 일이 다시는 없도록 더욱 주의한다(행방을 숨기는 것).

비무장 상태에서 위협을 마주하다

(사례)
- 경찰이 용의자와 싸우다 총을 놓친다.
- 무기 없이 납치범과 싸워야 한다.
- 등산 중에 곰의 공격을 받는다.
- 물속에서 상어의 공격을 받는다.
- 후미진 골목에서 폭행당한다.
- 총을 들고 집에 침입한 사람과 맞서야 하는데 캐릭터에겐 맨손뿐이다.
- 강도가 총을 겨눈다.
- 취약한 상태에 있을 때 폭행을 당한다(수술을 받은 뒤 병원에서, 다리가 부러진 상태로 집에 있을 때, 술에 취해 있을 때 등).
- 상대방이 칼이나 총을 뽑으면서 가벼운 충돌이 폭력 상황으로 돌변한다.

사소한
문제
- 경계를 풀었다가 더욱 위험한 상태에 빠진다.
- 불편한 옷차림을 하고 있다(슬리퍼를 신고 뛰어야 하는 상황, 잠옷이나 벌거벗은 상태에서 공격이 발생하는 경우 등).
- 공격하는 사람의 위치를 정확히 파악할 수 없다(어둡거나 공격자가 숨어 있는 상황 등).
- 몸을 숨길 곳을 찾아야 한다.
- 위치가 발각되지 않도록 헐떡이는 숨을 멈추려 애쓴다.
- 불편한 자세로 침묵을 지켜야 한다.
- 상황을 악화시킬 가능성이 있는 이와 함께 있다(충동적이거나 공격적이거나 마초적이거나 어리석은 사람).
- 감정이 격해지는 상황임에도 침착한 상태를 유지해야 한다.
- 누군가(자녀나 나이 많은 부모)를 책임지는 중이라 그들까지 보호해야 한다.
- 다른 사람이 도와줄 것이라는 희망 없이 혼자 있다.

- 공격을 당하다 경미한 부상을 입는다(자상, 찰과상, 눈에 든 멍 등).

초래할 수 있는 심각한 결과	• 다른 사람들을 위험에 빠뜨리는 행동을 했다고 비난받는다.

- 다른 사람들을 위험에 빠뜨리는 행동을 했다고 비난받는다.
- 전에는 안전했던 장소가 더 이상 안전하다는 느낌이 들지 않는다.
- 공격에서 일단 살아남았지만 여전히 남은 어려움(영하의 기온, 사막 횡단 등)과 싸워야 한다.
- 공격하는 사람에게 하지 말아야 할 말을 하면서 상황이 악화된다.
- 최악의 순간에 캐릭터를 얼어붙게 만드는 공포(개, 육체적 고통, 고문 등)가 떠오르면서 취약한 상태에 놓이게 된다.
- 캐릭터를 약하게 만드는 요인 때문에 스스로를 방어할 수 없게 된다(약물 효과를 떨쳐내지 못함, 수술로 인한 심신 약화 등).
- 도망가다 붙잡힌다.
- 오랜 기간 동안 음식, 물을 섭취하지 못하거나 수면이 부족해 고통받는다.
- 강도를 당하는 바람에 돈 한푼 없이 발이 묶인다.
- 납치당한다.
- 고립된 장소에서 방치되다 죽음에 이른다.
- 평생 남을 부상을 입는다.
- 사건 이후 외상 후 스트레스 장애로 고통받는다.
- 다른 사람이 살해당하는 모습을 보게 된다.

생길 수 있는 감정

불안, 근심, 좌절, 각오, 두려움, 무력감, 당혹감, 두려움, 허둥거림, 공포, 히스테리, 위협감, 신경과민, 압도당하는 느낌, 공황, 무력감, 충격, 망연자실, 근심, 취약하다는 느낌, 경계심, 걱정

생길 수 있는 내적 갈등

- 공황 발작을 일으킬 정도로 극심한 스트레스를 받는다.
- 맞서서 싸울지 도망쳐야 할지 판단을 내릴 수 없다.
- 이 상황에 대처할 능력이 없다고 느낀다.
- 위험이 똑같이 큰 여러 선택지 사이에서 망설인다.
- 취약한 상태에 있는 다른 사람 때문에 산만해져 집중하기 어렵다.
- 명확한 생각을 하거나 독창적인 해결책을 찾기 힘들다.

- 자신이 왜 이런 일이 일어난 곳에 있었는지 자책감에 시달린다.
- 자신이나 다른 사람을 보호하지 못해 자존감이 무너진다.

상황을 악화시킬 수 있는 부정적인 특성

남의 속을 긁는 성향, 대립하는 성향, 무례함, 어리석음, 충동적 성향, 우유부단함, 감정 과잉, 신경과민, 무모함, 완고함, 요령 없음, 변덕

기본 욕구에 미치는 영향

- **자아실현 욕구** 위협 사건 이후에 장기적인 여파가 남을 경우, 캐릭터는 두려움과 걱정에 휩싸여 삶을 즐길 수 없게 되고 온전한 삶을 누릴 수도 없게 된다.
- **존중과 인정의 욕구** 공격당한 일이나 공격 결과를 놓고 자신을 탓하는 캐릭터는 자기연민이나 자기혐오의 위험한 악순환에 빠질 수 있다.
- **애정과 소속의 욕구** 사랑하는 사람이 공격으로 죽거나 결과에 대해 캐릭터를 비난하는 경우, 캐릭터는 앞으로 가장 필요한 순간 자신을 지지해주는 관계를 잃고 말았다는 것을 알게 될 것이다.
- **안전 욕구** 공격의 여파 때문에 캐릭터는 안정감을 되찾지 못할 수 있다.
- **생리적 욕구** 위협이 따르는 사건은 상황에 따라 인명 손실을 유발할 수 있다.

대처에 도움이 되는 긍정적인 특성

경각심, 차분함, 조심성, 굳은 심지, 협조적인 성향, 용기, 결단력, 외교술, 절제력, 신중함, 통찰력, 설득력, 상황을 주도하는 성향, 지략, 거리낌 없음, 이타적인 성향, 지혜로움

긍정적인 결과

- 위협을 무력화하거나 극복하거나 탈출할 수 있게 된다.
- 장기적인 영향이 없는 방식으로 위협을 헤쳐나간다.
- 이성적 판단으로 상황에서 살아남아 자신감을 얻게 된다.
- 공격에 함께 연루된 사람과 캐릭터 사이에 유대감이 생긴다.

- 공격한 자가 법의 심판을 받게 된다.
- 유사한 상황이 되풀이되지 않도록 변화를 이끌어낸다.
- 앞으로 더욱 대비를 잘 할 수 있도록 스스로를 방어하는 법을 배운다.
- 자신의 시련을 공유해 남들에게 스스로를 안전하게 지킬 수 있는 법을 알려준다.

사람들이
알아보다

Being Recognized

사례

- 유명인사가 공개석상에서 팬들에게 둘러싸인다.
- 유명인사의 모습이 보기 민망한 영상물에 목격된다.
- 캐릭터가 범죄를 저지르고, 목격자나 온라인 탐정에 의해 신원이 밝혀진다.
- 교통사고를 일으키고 달아나는 캐릭터 차량의 번호판을 누군가 적는다.
- 경찰이 캐릭터의 차를 세우는 모습을 옆에서 차를 몰고 가던 친척이나 고용주가 보게 된다.
- 캐릭터가 자신의 소재에 대해 거짓말을 하고 있는데 그때 뉴스 보도 화면에 캐릭터의 얼굴이 등장한다.
- 폭행을 저지른 사람의 얼굴을 피해자가 알아본다.
- 비밀요원이 현실에서 알고 지내는 사람에게 정체를 들킨다.
- 증인보호 프로그램으로 신분을 숨기고 있던 캐릭터가 휴가 중에 옛 지인과 마주친다.
- 캐릭터가 군중 속에 섞여 사라지려다 친구의 눈에 띈다.

**사소한
문제**

- 팬이 처음 생겨 익숙지 않은 캐릭터는 상황을 어떻게 감당해야 할지 모른다.
- 캐릭터의 자식들까지 사람들의 이목을 끌게 된다.
- 팬들과 자주 접촉해 만족감을 줘야 한다.
- 자신의 소재에 대해 변명해야 한다.
- 다른 사람들이 알아차리기 전에 있던 자리를 떠나야 한다.
- 마주친 일에 대해 언급하지 말아달라고 부탁해야(혹은 애원해야) 한다.
- 사람들이 알아보기 때문에 방문이나 외출을 중단해야 한다.
- 다른 사람인 척한다(아, 헨리 카빌로 오해 자주 받아요).
- 자신이 아닌 척한다.

- 가족들의 난처한 질문에 답해야 한다.
- 카메라와 전화기를 가진 사람들을 피해야 한다.
- 눈에 띄지 않도록 해야 한다.
- 들키지 않고 자신을 본 사람의 입을 다물게 해야 한다.
- 자신을 알아본 사람이 어느 정도까지 보고 뭘 아는지 확인해야 한다.

초래할 수 있는 심각한 결과	• 정체가 드러나는 통에 경찰의 작전이 실패한다. • (기혼인 캐릭터가 다른 사람과) 데이트를 하고 있을 때 남들이 알아본다. • 캐릭터의 평판을 망칠 사람에게 발각된다. • 불법 행위(마약 구입, 성매매 알선 등)를 하고 있는 캐릭터의 영상이 온라인에 올라온다. • 캐릭터와 애인의 모습이 함께 담긴 영상이 캐릭터의 배우자에게 전송되어 결혼 생활이 파탄난다. • 위장근무, 국가기밀을 팔아넘기는 행위, 적과의 공모 등이 드러나면서 캐릭터가 타격을 입는다. • 거짓말을 했다 직장을 잃는다(가령 아프다고 병가를 냈다 카지노에 있는 모습을 발각당하는 경우). • 캐릭터가 많은 사람의 신뢰를 저버리는 상황에 연루되는 바람에 (정치인, 리더, CEO 등의) 경력을 망친다. • 경찰의 보호를 받아야 한다. • 잘못된 행동이 드러난 뒤 가족과 소원해진다. • 범죄 혐의로 기소된다.
생길 수 있는 감정	즐거움, 짜증, 불안, 근심, 갈등, 두려움, 당혹감, 희열, 허둥거림, 고마움, 죄의식, 행복, 안달, 거슬림, 쓸쓸함, 당황, 공황, 기쁨, 자부심, 울화, 체념, 검증된 느낌, 진가를 인정받은 느낌, 아쉬움

생길 수 있는 내적 갈등	• 괜찮지 않은데도 다 괜찮은 것처럼 행동하려 애쓴다. • (기자, 열혈 팬, 경찰관 등에게) 욕설을 퍼붓고 싶지만 억지로 참는다. • 자신이 왜 이곳에 있는지 누구와 있는 것인지 말이 되는 설명을 하기 위해 허둥댄다. • 상대방에게 지금 본 것을 다른 사람들에게 말하지 말라고 부탁하되 의심은 사지 말아야 한다. • 자신이 감춘 것에 죄책감을 느끼면서도 들킨 일에 화가 나거나 실망감을 느낀다. • 자신의 영향력을 이용해 상대방의 입을 다물게 하는 것이 잘못이라는 사실을 알면서도 어쩔 수 없이 그렇게 한다. • 말이 새나가면 무슨 일이 일어날지 생각하다 공황 상태에 빠진다. • 평범한 삶을 사는 건 어떨지 공상에 빠진다.

상황을 악화시킬 수 있는 부정적인 특성

남의 속을 긁는 성향, 냉담함, 신의를 저버리는 성향, 무례함, 거만함, 적대감, 예민한 성향, 방종, 신경질적인 성향, 투덜대는 성향

기본 욕구에 미치는 영향

- **자아실현 욕구** 유명해지면 처음엔 각광받는 일을 즐길 수 있지만, 시간이 지나면서 희생할 게 있다는 것을 깨닫는다. 그 탓에 캐릭터는 자신이 꿈에 그리던 경력이 그만한 가치가 있는지 의문을 품을 수 있다. 캐릭터가 여러 해 동안 자신의 사생활과 직업 생활을 양립시키기 위해 별개의 인격을 유지해왔다면 자신이 정말로 누구인지 의문을 품다 정체성 위기에 빠질 수도 있다.
- **존중과 인정의 욕구** 수치스러운 일에 휘말린 캐릭터는 경력과 명성을 망칠 수 있다.
- **애정과 소속의 욕구** 캐릭터가 가문의 이름에 먹칠을 하는 짓을 한 경우, 사랑하는 사람들은 캐릭터가 스스로 만든 파국에 그를 버려둘 수 있다.
- **안전 욕구** 누군가에게 잘못을 저지른 캐릭터는 보복의 대상이 될 수 있고 그렇게 되면 캐릭터의 안전이 위험에 처한다.

- **생리적 욕구** 캐릭터가 수치스럽거나 불법적인 일을 하다 들키는 경우, 삶 전체를 망치고 따돌림당할 수 있다. 캐릭터는 그러다 기본적인 생존 욕구조차 채우지 못하게 될 수 있다.

대처에 도움이 되는 긍정적인 특성

감사하는 태도, 매력, 자신감, 예의, 절제력, 신중함, 가벼운 바람기, 친근감, 유머, 관대함, 인내

| 긍정적인 결과 |

- 더 이상 비밀을 유지하거나 이중생활을 할 필요가 없어진다.
- 발각된 덕분에 그동안 용기가 없어 하지 못했던 일(가령 이혼 같은)을 오히려 하게 된다.
- 자신이 누구인지 받아들이고 다른 사람들의 생각에 일일이 걱정하지 않기로 결심한다.
- 주목받는 일을 떠나 평범하고 평화로운 무명의 삶을 사는 데 초점을 맞춘다.
- 들킨 덕분에 도움을 요청하고 더 건강한 방식으로 문제에 대처할 수 있게 된다.

사랑하는 사람이
위험에 처하다

사례

- 가족이 집에 있을 때 가택침입이 일어나거나 강도가 든다.
- 사랑하는 사람이 위험한 임무를 맡는다(얼음에 빠진 사람 구조, 화재 진압, 오지 의료용품 전달 등).
- 캐릭터의 파트너가 통제적인 성향에다 복수심에 불타는 전 배우자의 표적이 된다.
- 화재, 총기난사, 기타 위협이 일어난 건물에 아이들이 있다.
- 사랑하는 사람이 인간 방패로 사용된다.
- 가족이 인질로 잡혀 있다.
- 가족과 외출했다 폭력적인 사람과 마주친다.
- 아이의 학교에 성범죄자가 일하고 있다는 사실을 알게 된다.
- 캐릭터가 아끼는 누군가가 범죄자와 만나기로 한다(몸값 지불, 밀수품을 받아 전달하는 일, 뇌물을 주는 것 등).
- 캐릭터의 가족이 증언을 막으려 하는 범죄자의 표적이 된다.
- 직장에서 바이러스에 노출되었지만 알지 못한 채 집으로 간다.
- 가족이 사는 지역에 전쟁이 발발한다.
- 어른이 된 자녀가 사는 지역에 쓰나미, 지진, 기타 자연재해가 일어난다.

**사소한
문제**

- 걱정 때문에 아무 일에도 집중할 수 없다.
- 모든 일을 제치고 닥친 위협만 생각한다.
- 경찰이 개입한다(서류를 제출하거나 심문을 당하는 등).
- 자세한 소식을 알고 싶지만 불가능하다.
- 사랑하는 사람이 연락을 해주기를 기다리며 전화, 컴퓨터, 특정 장소 근처를 떠나지 못한다.
- 걱정해주는 가족과 친구의 전화가 걸려온다.
- 가족 앞에서는 의연한 표정을 지어야 한다(특히 아이가 있는 경우).
- 집 앞에 진을 친 기자들을 상대해야 한다.

- 위험에 처한 사람과 연락이 되지 않는다.
- 어떻게 이 상황을 처리해야 하는지 배우자나 부모와 의견이 일치하지 않는다.
- 변호사, 경호원, 그 밖의 다른 사람들에게 비용을 지불해야 한다.

초래할 수 있는 심각한 결과	당국이 위험을 심각하게 받아들이지 않는다.허둥대고 집중하지 못하고 불안해하다 교통사고에 휘말린다.사랑하는 사람이 지목되면서 위험이 커졌다는 사실을 알게 된다 (테러리스트가 요구사항을 이끌어내기 위해 인질들 중에서 캐릭터의 배우자를 끌어내 협박하는 경우).사랑하는 사람을 안전하게 집으로 데려오기 위해 모든 돈을 다 써버렸지만 결국 실패한다.위험과 관련된 자가 정치적 연줄 때문에 보호받고 있다는 사실을 발견한다.은폐된 뭔가 있다는 사실을 알게 된다.구조하려고 시도하다 같이 위험에 빠진다.교착상태에 빠졌거나 범죄자가 탈출했거나 사랑하는 사람이 실종되었다는 등의 이유로 경찰이 수사를 멈춘다.사랑하는 사람이 불길에 휩싸인다.사랑하는 사람이 다치거나 사망한다.
생길 수 있는 감정	괴로움, 불안, 우려, 좌절, 불신, 두려움, 죄의식, 공포, 히스테리, 공황, 무력감, 격노, 후회, 안도감, 고통스러움, 근심, 걱정
생길 수 있는 내적 갈등	극도의 불안 때문에 최악의 시나리오까지 생각하게 된다.무력하고 무기력한 기분이 든다(특히 해결 방법이 여전히 보이지 않는 상태인 경우).자신이 히스테리에 빠져 혼란스러운 소리를 하고 있다는 것을 알면서도 감정을 제어할 수 없다.신앙의 위기가 다가온다(이런 일이 일어나도록 신이 그냥 내버려둔 것은 아닌지 의문이 든다).

- (합리적이든 아니든) 위험을 예방하지 못한 일에 대해 자책한다.
- 사랑하는 사람과의 마지막 대화를 되새기며 어떤 말을 했거나 하지 않았던 것을 후회한다.
- 자신이 모르는 다른 사람이 표적이 되거나 잡혀갔으면 좋았을 것이라는 생각을 하고 그런 생각에 죄책감을 느낀다.
- 스트레스를 줄이기 위해 약물에 의존하고 싶다는 생각을 하고 또 그 때문에 죄책감을 느낀다.
- 폭력이 도덕적으로 잘못된 것이라 믿으면서도 이 일에 책임이 있는 사람에게 고통과 시련을 주고 싶다는 생각을 한다.

상황을 악화시킬 수 있는 부정적인 특성

중독 성향, 대립하는 성향, 충동적 성향, 병적인 성향, 비관적인 성향, 이기심, 배은망덕, 폭력성, 잔걱정이 많은 성향

기본 욕구에 미치는 영향

- **자아실현 욕구** 위험 상황에 놓인 캐릭터는 자신의 욕망과 이익을 제쳐두고 이 위협에 대처하는 데에 모든 시간, 에너지, 감정을 바칠 것이다.
- **존중과 인정의 욕구** 사랑하는 사람에게 닥친 위협에 대해 캐릭터가 책임을 느끼는 경우, 자존감이 조금씩 손상될 수 있다.
- **애정과 소속의 욕구** 사랑하는 사람이 위험에 처했을 때 가족이 항상 친절한 것만은 아니다. 캐릭터의 잘못이 아닌 경우에도 가족이 캐릭터를 비난하며 관계를 깨뜨릴 수 있다.
- **안전 욕구** 캐릭터는 사랑하는 사람이 안전한지 확인하기 위해 필사적인 노력을 할 테고 그러다 심지어는 자신을 위험에 빠뜨릴 수 있다.
- **생리적 욕구** 사랑하는 사람을 구하기 위한 노력에 캐릭터가 너무 깊이 관여하는 경우, 붙잡혀 죽음을 초래할 수 있다.

대처에 도움이 되는 긍정적인 특성

차분함, 협조적인 성향, 용기, 절제력, 세심함, 객관성, 통찰력, 낙관적인 성향, 보호하려는 성향, 지략

| 긍정적인 결과 |

- 사랑하는 사람이 구조되어 무사히 집으로 돌아온다.
- 사랑하는 사람이 다치지 않는 평화적인 해결책이 나온다.
- 사랑하는 사람이 위기 동안 다른 곳에 있었고, 전혀 위험하지 않았다는 사실을 알게 된다.
- 시련을 겪으면서 관계의 유대가 강화된다.
- 정말로 중요한 것이 아닌 일을 내려놓게 된 캐릭터는 무사히 돌아온 사랑하는 사람에게 아무 조건 없이 헌신할 수 있게 된다.

숨거나 발각을
피해야 하다

**일러
두기**

위험을 피해 숨어 있어야 하는 상황에서 캐릭터가 직면하게 되는 갈등 시나리오가 여럿 있다. 아래는 캐릭터가 눈에 띄지 않아야 할 때 극도의 긴장 속에서 아슬아슬하게 위기를 모면하는 다양한 상황을 제시한 것이다.

사례

- 포식자(동물 또는 인간)에게 쫓긴다.
- 전쟁이나 점령 기간 중 적의 영토에 잠입해야 한다.
- 집에 침입자가 든 상황에서 몸을 숨겨야 한다.
- 포획이나 처형 대상이 된다(캐릭터가 마법을 가지고 있기 때문에, 특정한 신체적 특징을 가지고 있기 때문에, 특정 인종이기 때문에, 다른 생각을 가지고 있기 때문에).
- 예언 속 캐릭터의 역할이 위험하다는 이유로 캐릭터를 표적으로 삼은 사람을 피한다.
- 무서운 적을 피해 몸을 숨기려 증인보호 프로그램에 들어가야 한다.
- 경비원의 눈을 피해 침입, 탈출, 기타 금지된 행동을 한다.
- 적의 보안요원이 감시 중인 행사에서 접선자와 만난다.
- 경찰의 눈을 피해야 한다(캐릭터가 무단이탈 중이거나 수배 중이기 때문에).
- 통금시간이 지난 뒤 몰래 들어간다(혹은 나간다).
- 연인의 호텔 방이나 아파트에 들키지 않고 들어가야 한다.

**사소한
문제**

- 불편한 자세로 혹은 좁은 공간에 갇혀 있다.
- 아주 조용히 꼼짝하지 않고 있어야 한다.
- 충분히 기다렸다 은신처에서 떠나야 한다(교대 시간, 잠들었다는 표시 등).
- 사랑하는 사람과 떨어져 있다.
- 의지할 사람이 없다.

- 원래 몸이 둔하고 움직일 때 소리가 많이 나는 편이라 숨기가 어렵다.
- 불편한 변장을 해야 한다.
- 변장을 지속하기 위해 희한한 재료를 계속 공급받아야 한다.
- 항상 적을 경계해야 한다(긴장을 풀 수 없다).
- 안전하게 이동할 수 있을 때까지 자유롭게 지내지 못한다(방, 집, 특정 장소를 벗어날 수 없다).
- 발각되기 직전 상황에서 잡히지 않기 위해 거짓말을 하거나 상대를 교묘히 조종하거나 협박해야 한다.

초래할 수 있는 심각한 결과	- 보안카메라에 찍혀 쫓긴다. - 적에게 부상을 입거나 공격을 받는다. - 적이 사랑하는 사람을 붙잡은 뒤 미끼 삼아 캐릭터를 제거하려 한다. - 물자가 부족하거나 없어져 계속 숨기가 어려워지는 통에 힘들다(자금 부족, 피난처 상실 등). - 발각되기 쉬운 누군가와 같이 숨어 있어야 한다(인지적 한계가 있는 사람이거나 목발을 쓰는 사람 등). - 같은 편이 냉정을 잃는 바람에 캐릭터가 원치 않는 주목을 받게 된다. - 나쁜 인간을 믿었다 배신당한다. - 장기간 숨어 지내는 상황에서 스트레스와 아드레날린 과부하로 고통받는다. - (절도, 유부남이나 유부녀와의 밀회, 스파이 활동 등으로) 현장에서 붙잡힌다. - 캐릭터와 같이 있던 사람이 다치거나 죽는다.
생길 수 있는 감정	분노, 괴로움, 불안, 근심, 좌절, 각오, 낙담, 두려움, 두려움, 안달, 위협감, 갈망, 신경과민, 향수, 공황, 편집증, 무력감, 근심, 취약하다는 느낌, 걱정

- 편집증적인 행동을 하게 된다.
- 탈진을 겪을 뿐 아니라 자유를 누리지 못하는 생활이 계속되어 고통스럽다(해를 끼치려는 사람으로부터 도망치고 숨는 것이 삶의 패턴이 된 경우).
- 임무나 더 높은 목적에 충실하려 애쓰지만 대처하기가 점점 어려워진다.
- 살기 위해 취약한 동료를 남겨둔 채 떠나고 싶은 유혹을 받는다.
- 사랑하는 사람이 캐릭터와 만나려 하다가 피해를 입었거나 조종당한 일 때문에 죄책감에 시달린다.
- 남에게 의존해 그를 위험에 빠뜨리고 싶지 않지만 어쩔 수 없이 그래야 한다는 사실을 알고 있다.
- 항복해버리고 이제까지의 고통스러운 시간을 끝내고 싶은 유혹에 빠진다.
- 누구를 믿어야 할지 모르겠다.

상황을 악화시킬 수 있는 부정적인 특성

대립하는 성향, 통제 성향, 낭비벽, 야단스러움, 인내심 부족, 충동적 성향, 마초적인 성향, 물질만능주의, 신경과민, 편집증적 성향, 무모함, 방종, 이기심

기본 욕구에 미치는 영향

- **자아실현 욕구** 숨는 일은 최상의 진실한 삶을 사는 데 도움이 되지 않기 때문에, 위협이 사라지고 캐릭터가 평범한 세상으로 돌아갈 때까지 자아실현과 관련된 꿈이나 목표는 대부분 중단되어야 한다.
- **존중과 인정의 욕구** 사랑하는 사람과 친구는 일어나 싸우지 않고 그저 숨어버리는 캐릭터를 하찮게 생각할 수 있다. 캐릭터 또한 자신을 드러내기보다는 숨어 지내는 것으로 다른 사람들을 위험에 빠뜨리게 되는 스스로를 탓할 수 있다.
- **애정과 소속의 욕구** 오랫동안 도망 중이거나 숨어 지내야 하는 캐릭터는 긴 시간 혼자서 지낸 통에 다른 사람들의 관심과 공동체를 그리워하게 된다.
- **안전 욕구** 위협이 지속되는 한 안전 욕구는 늘 위태롭다.

- **생리적 욕구** 캐릭터가 붙잡혀 부상을 입거나 죽음을 초래해 결국 대가를 치르게 될 수도 있다.

대처에 도움이 되는 긍정적인 특성

적응 능력, 모험심, 경각심, 차분함, 조심성, 절제력, 신중함, 여유, 상상력, 독립심, 세심함, 인내, 끈기, 지략, 이타적인 성향

| 긍정적인 결과 |

- 싸우는 것을 선택할 수도 있지만 때로는 후퇴했다 다시 뭉쳐야 할 필요가 있다는 사실을 알게 된다.
- 같은 편이 합류하거나 자원을 얻을 수 있는 시간을 번다.
- 작은 것에 감사하고 소박함에 만족하는 법을 배운다.
- 들키지 않고 움직이는 데 도움이 되는 새로운 기술을 배운다.
- 모든 사람이 적은 아니며 세상에는 좋은 사람도 있다는 사실을 알게 된다.
- 힘든 상황에서 옳은 결정을 순식간에 내리면서 자신감이 커진다.
- 극기심을 터득한 덕에 아무리 힘들어도 더 높은 대의에 충실한다.

안전을 위해
흩어져야 하다

Having to Split Up for Safety

사례

- 부상당한 사람을 위한 도움을 구하러 흩어진다.
- 한 사람은 재난이나 긴급 현장을 탈출하고 다른 사람은 남을 돕기 위해 남는다.
- 추격을 어렵게 하기 위해 흩어진다.
- 한 사람은 위험한 장소를 떠나고 다른 사람은 임무 때문에 남아야 한다.
- 수사 인력을 나누어 범인을 찾는다.
- 질병 때문에 격리되거나 자가격리한다.
- 매우 위험한 활동 중에 핵심 인력을 따로 떼어놓는다.
- 임무의 성공 가능성을 높이기 위해 흩어진다.

사소한
문제

- 의사소통이 제한된다.
- 흩어진 각 집단에 할당할 자원을 더 만들어야 한다.
- 흩어진 후 남은 자원이 각 집단이 사용할 만큼 충분치 않다.
- 도보로 이동해야 한다.
- 현지 언어를 모른다.
- 그럴듯한 변명을 생각해둬야 한다(캐릭터가 붙잡히거나 질문을 받는 경우).
- 헤어진 다른 사람이나 집단의 행방을 모른다.
- 흩어지는 것이 최선이라는 사실을 사람들에게 납득시켜야 한다.
- 당면한 임무에 캐릭터가 적합하지 않지만 선택의 여지가 없다.
- 어쩔 수 없이 도피하는 중 뭔가 잃어버린다(칼, 비상 약품, 지도 등).

초래할 수
있는
심각한
결과

- 연락할 방법이 완전히 없어진다.
- 다시 모일 수도 없고 다른 대안도 없다.
- 한 사람이 붙잡힌다.
- 임무나 안전에 위협이 되는 부상을 입는다.

- 길을 잃는다.
- 공급물자가 부족하다.
- 캐릭터가 자신의 능력을 과대평가한다.
- 자연재해나 기상악화에 대비해두지 못했다.
- 대안이 필요하지만 없다.
- 자신이 쫓기고 있다는 사실을 깨닫는다.
- 검문소를 통과할 수 없다.
- 예상치 못한 위험에 직면한다.
- 만나기로 했던 곳에 갔는데 충돌이나 전투 흔적을 발견한다.
- 흩어지기를 거부했다 대가를 치른다.
- 함께 다니던 사람이 죽음을 당한다.

생길 수 있는 감정	괴로움, 근심, 갈등, 좌절, 불신, 낙담, 의심, 두려움, 히스테리, 무능하다는 느낌, 위협감, 외로움, 압도당하는 느낌, 공황, 편집증, 무력감, 후회, 꺼리는 마음, 회한, 반신반의, 근심, 취약하다는 느낌, 걱정

생길 수 있는 내적 갈등	• 모든 것이 절망적으로 보일 때 극복하려는 의지를 유지하려 애쓴다. • 자신이 혼자서 해낼 능력이 있는지 고민한다. • 흩어지기로 한 결정을 후회한다. • 자신이나 다른 사람의 판단이 틀린 것은 아니었는지 의구심이 든다. • 흩어진 사람들은 무사한지 불안하다. • 누군가를 남겨두고 온 죄책감에 시달린다. • 다른 사람을 실망시키는 것이 두렵다. • 흩어질 수밖에 없게 만든 결정이 후회스럽다. • 해야 할 일에 집중하기 위해 일단 감정은 접어두려 애쓴다. • 매우 위험한 상황에서 올바른 선택을 해야 한다는 압박감이 심하다.

상황을 악화시킬 수 있는 부정적인 특성

우쭐대는 성향, 통제 성향, 비겁함, 신의를 저버리는 성향, 인내심 부족, 충동적 성향, 부주의함, 우유부단함, 유연성 부족, 합리적이지 않은 성향, 무책임함, 게으름,

애정 결핍, 신경과민, 비관적인 성향, 무모함, 이기심, 비협조적인 성향, 의지박약

기본 욕구에 미치는 영향

- **존중과 인정의 욕구** 캐릭터는 다른 사람과 떨어져서 일을 성공시킬 수 있는 자신의 능력을 의심할 수 있고, 특히 이제까지 자신을 돌봐주었거나 특정 임무를 수행하는 사람과 분리된 경우 더욱 그런 생각에 빠지게 된다.
- **애정과 소속의 욕구** 자신을 가장 지지하고 격려해주는 사람들과 떨어져 있게 된 캐릭터는 외로움과 고립감을 느낄 수 있고, 심지어 다른 사람들과 같이 있을 때도 그럴 수 있다.
- **안전 욕구** 혼자 있다 보면 캐릭터가 내적으로 외적으로 더 취약해질 수 있다.
- **생리적 욕구** 흩어진 상황 때문에 캐릭터에게 기초적인 자원이 부족해지거나 고갈될 수 있다. 생존이 필요한 상황에서 캐릭터가 적절한 자원을 공급받지 못하는 경우, 심한 악천후나 다른 위험에 노출될 수 있다.

대처에 도움이 되는 긍정적인 특성

적응 능력, 경각심, 차분함, 조심성, 협조적인 성향, 용기, 독립심, 근면함, 자연 친화적 성향, 통찰력, 낙관적인 성향, 인내, 끈기, 상황을 주도하는 성향, 보호하려는 성향, 지략, 책임감, 분별력

긍정적인 결과

- 흩어진 사람들이 다시 모인다.
- 보살핌이 필요한 사람을 위해 도울 길을 발견한다.
- 쫓아오는 사람을 따돌리게 된다.
- 남을 위해 힘든 일을 맡은 사람을 지원한다.
- 용의자를 체포한다.
- 위험 지역을 몰래 탈출하는 데 성공하거나 적군을 피한다.
- 구출된다.
- 전에 생각했던 것보다 자신이 더 강하다는 사실을 발견한다.
- 경험을 통한 배움으로 앞으로 같은 상황을 당하지 않을 수 있게 된다.

- 자신의 기술이나 능력을 과대평가하지 않는 법을 배운다.
- 전보다 위험과 사전 예방에 민감해지고 선제적인 행동을 취하게 된다.

알레르기 유발
물질에 노출되다

Being Exposed to an Allergen

사례
- 알레르기 유발 물질을 섭취한다(조개류, 땅콩, 딸기, 글루텐 등).
- 알레르기 유발 물질(라텍스, 특정 직물, 화장품 성분 등)을 만진다.
- 화학 독소에 노출된다.
- 말벌에게 쏘인다.
- 루푸스를 앓는 캐릭터가 햇볕을 쬐게 된다.
- 무언가에 물려서 독이 주입된다.
- 알레르기가 있는지 몰랐던 약을 투여받는다.
- 식물성 기름과 접촉하거나 꽃가루 혹은 포자를 흡입해 심각한 식물 알레르기가 일어난다.

**사소한
문제**
- 가렵고 불편하다.
- 목이 따끔거린다.
- 덥고 현기증이 난다.
- 몸에 힘이 없어지고 열이 난다.
- 호흡이 힘들어진다.
- 메스꺼워진다.
- 두드러기가 나고 몸이 붓는다.
- 무슨 일이 일어나고 있는지 알아보기 위해 자가 진단을 해야 한다.
- 걱정되고 정신적 스트레스가 생긴다.
- 증상을 완화하기 위해 약을 구입해야 한다.
- 알레르기 유발 물질의 영향으로 외모가 일시적으로 변한다.
- 병원에 이송된다.
- 직장이나 학교에 가지 못한다.
- 콘서트나 생일 파티 등 예정되어 있던 행사에 참석할 수 없다.

초래할 수 있는 심각한 결과	• 호흡 상태가 악화된다. • 알레르기 유발 물질에 노출되어 반응이 일어나는데 주위에 아무도 없다. • 알레르기 반응이 일어나면서 의식을 잃는다. • 전화, 차량, 도움을 받을 다른 방법이 없다. • 말하는 데 문제가 생겨 다른 사람과 의사소통을 제대로 할 수 없다. • 하필 위험한 때 반응이 일어난다(운전 중일 때, 어린아이들하고만 집에 있을 때 등). • 도움이 될 흡입기나 약이 가까이에 없다. • 상을 받는 자리에 나가지 못하거나 몇 년간 저축해서 계획한 여행과 같이 일생의 중요한 기회를 놓친다. • 심각한 과민증을 겪는다. • 발작을 일으킨다. • 병원에서 멀리 있다. • 의식을 잃는다. • 심장이 멈춘다.
생길 수 있는 감정	불안, 부정, 절망, 좌절, 두려움, 히스테리, 안달, 압도당하는 느낌, 공황, 무력감, 망연자실, 경악, 고통스러움, 취약하다는 느낌
생길 수 있는 내적 갈등	• 공황 상태를 억제하려고 애쓴다(그러다 실패한다). • 어느 정도로 심각한지 판단하기 위해 전에 일으켰던 반응과 비교해 생각해본다. • 극도로 괴롭고 죽음이 두렵다. • (이미 알고 있던 위험인 경우) 미리 대비하지 않았던 일을 자책한다. • 도움을 받고 싶지만 괜한 걱정을 끼치고 싶지 않다. • 다른 사람이 어떻게 생각할지 걱정스러워 도움받기를 미룬다.

상황을 악화시킬 수 있는 부정적인 특성

어수선함, 어리석음, 망각, 충동적 성향, 부주의함, 무책임함, 감정 과잉, 병적인 성

향, 편집증적 성향, 무모함, 소통부족, 배은망덕, 투덜대는 성향, 잔걱정이 많은 성향

기본 욕구에 미치는 영향

- **자아실현 욕구** 새로 알게 된 알레르기 증상 때문에 열의가 있거나 꿈꾸던 직업을 추구하지 못하는 경우, 캐릭터의 성취감이 위협받을 수 있다.
- **존중과 인정의 욕구** 알레르기를 대수롭지 않게 생각하다가 심각한 반응을 겪는 경우, 캐릭터는 다른 사람들이 자신을 무책임하고 침착하지 못하며 어리석다고 생각하지 않을까 걱정할 수 있으며 스스로 똑같은 생각을 할 수 있다.
- **애정과 소속의 욕구** 알레르기에 대해 잘 알지 못하는 가까운 친구는, 캐릭터가 관심을 끌려고 과장된 행동을 하고 있다고 비난할 수 있다. 나중에 진실이 밝혀지면 캐릭터는 친구의 냉담했던 태도를 용서하기 어려워할 수 있다.
- **안전 욕구** 알레르기 반응은 심각할 수 있기 때문에 의사의 처치가 필요하다.
- **생리적 욕구** 심각한 알레르기 반응으로 사망하는 사람이 많으며 이러한 사실은 캐릭터에게 치명적인 갈등으로 기능할 수 있다.

대처에 도움이 되는 긍정적인 특성

차분함, 협조적인 성향, 절제력, 남의 말을 잘 듣는 성향, 통찰력, 낙관적인 성향, 체계적인 성향, 인내, 상황을 주도하는 성향, 지략

긍정적인 결과

- 알레르기 상황을 무사히 극복한다.
- 필요한 약을 가지고 있는 사람이 마침 근처에 있어 알레르기 증상을 완화시켜준다.
- 무슨 일이 일어난 것인지 무엇을 해야 하는지 알고 있는 사람을 발견한다.
- 제시간에 병원에 도착한다.
- 살아남은 후 앞으로는 더 충분한 대비를 하겠다는 결심을 한다.
- 시련 상황 덕분에 그동안 몰랐던 알레르기를 알게 되고 앞으로의 일에 예방 조치를 취할 수 있게 된다.
- 자신이 살고 있는 공간에서 독소를 발견해 제거한다.

위험한 곳을
건너다

A Dangerous Crossing

<table>
<tr>
<td>사례</td>
<td>

- 끊어지기 직전의 밧줄로 된 다리를 건넌다.
- (산사태, 금방 떨어질 것 같은 바위, 급경사 등으로 인한) 불안정한 지반을 지나간다.
- 물살이 센 강을 다리 위로 건너가거나 헤엄쳐 간다.
- 부분적으로 침수된 도로를 주행한다.
- 보이지 않는 위험이 있는 곳을 지나간다(지뢰밭, 눈이 덮인 빙하의 갈라진 틈, 방사능 오염 지역 등).
- 경비원이 지키고 있거나 순찰 중인 지역을 몰래 가로지른다.
- 포식자의 영역을 지나 이동한다.
- 거친 바다와 폭풍우를 뚫고 항해를 한다.
- 자원이 부족한 사막이나 황량한 곳을 횡단한다.
- 부비트랩이 설치된 방을 지나 이동한다.
- 어둠 속에서 위험한 길을 걷는다.
- 떠나는 것이 금지되어 있는 억압적이고 위험한 지역에서 탈출한다.

</td>
</tr>
<tr>
<td>사소한
문제</td>
<td>

- 최소한의 짐으로 이동해야 하므로 불필요한 물건은 두고 가야 한다.
- 계획을 잘못 세운 탓에 이동이 예상보다 오래 걸린다.
- 신속하게 움직여야 한다(휴식이 필요한 상태에서도 계속 전진해야 한다).
- 사랑하는 사람들의 안전을 위해 그들을 두고 떠난다.
- 위험 때문에 신경이 곤두서 있다.
- 빠르게 이동하다가 찰과상과 타박상을 입는다.
- 캐릭터의 리더십에 사람들이 의문을 품는다.
- 다른 사람들과 잘 지내야 하지만 그러기 힘들다.
- 이동에 필요한 장비를 사용할 수 없다(야간 이동, 전조등 없이 운전하기 등).
- 안전할 때까지 기다려야 한다(경비원이 이동하거나 위험물이 해체될

</td>
</tr>
</table>

464

때까지 등).

- 지나가는 중에 뭔가 잃어버렸는데 다시 돌아갈 수 없다.
- 이동 중에 들키기 쉬운 사람과 같이 움직인다(아기, 환자 등).
- 중간에 더 많은 사람들이 합류한다.
- 함께 있는 사람들의 사이가 좋지 않다.

초래할 수 있는 심각한 결과	• 지나가는 것이 실수라는 사실을 깨닫지만 되돌아갈 수 없다. • 예상도 대비도 못했던 새로운 위험을 발견한다. • 부상을 입었지만 치료가 힘든 상황이다. • 장기간의 스트레스로 정신적인 질환과 육체적인 질병이 발생한다(불면증, 불안, 심장의 두근거림 등). • 집단의 구성원들이 함께 있는 것이 중요한 순간에 서로 헤어져야 한다. • 부상당한 일행을 남겨두고 떠나야 한다. • 배신자를 발견한다(무리의 이익에 반하는 일을 한 사람). • 사고 때문에 이동이 거의 불가능해진다. • 누구를 구할지 결정해야 한다(모든 사람들을 구할 수는 없는 상황에서). • 발각되어 쫓기게 된다. • 숨을 곳이 없는데 오도가도 못하게 발이 묶인다. • 자신의 선택 때문에 누군가 죽는다. • 일행이 포로로 잡힌다. • 잡히거나 죽음을 당한다.
생길 수 있는 감정	동요, 괴로움, 불안, 근심, 우려, 갈등, 혼란, 유대감, 패배감, 반항심, 좌절, 각오, 두려움, 공포, 좌절감, 죄의식, 희망, 공포, 안달, 무능하다는 느낌, 압도당하는 느낌, 후회, 안도감
생길 수 있는 내적 갈등	• 모두가 건너갈 수 없다는 사실은 알지만 어떻게 해야 할지 모르겠다. • 일행의 사기를 북돋우기 위해 고민과 두려움을 숨겨야 한다.

- 리더의 결정에 동의하지는 않지만 아무도 리더 역할을 맡고 싶지도 않다.
- 다수에게 필요한 것과 소수에게 필요한 것을 고통스레 저울질한다.
- 살아남았다는 죄책감으로 괴로워한다(누군가 목숨을 잃은 경우).
- 자신의 선택을 곱씹는다(특히 일이 잘 풀리지 않거나 많은 것이 위태로울 때).
- 혼자 움직이는 편이 낫기 때문에 무리를 떠나고 싶은 유혹이 든다.

상황을 악화시킬 수 있는 부정적인 특성

대립하는 성향, 비겁함, 신의를 저버리는 성향, 어리석음, 남을 잘 믿는 성향, 적대감, 인내심 부족, 충동적 성향, 부주의함, 우유부단함, 신경과민, 완벽주의, 비관적인 성향, 무모함, 소심함, 소통부족, 비협조적인 성향

기본 욕구에 미치는 영향

- **존중과 인정의 욕구** 캐릭터가 책임을 맡고 있을 때 실수를 하는 경우, 판단력과 통솔력이 의심을 사게 되어 캐릭터에 대한 존경심이 손상될 수 있다.
- **애정과 소속의 욕구** 어느 시점에 캐릭터는 개인적인 관계보다 집단 전체에 유리한 부분을 우선시해야 할 수 있다. 이는 주요 관계를 손상시킬 수 있다. 관련자들이 상황을 보는 시각이 서로 다른 경우 더욱 그렇다.
- **안전 욕구** 위험한 곳을 지나가는 일은 본질적으로 안전과 보안을 위험에 빠뜨린다.
- **생리적 욕구** 캐릭터가 기본적인 음식, 물, 쉼터에 대한 욕구를 충족시킬 수 없는 경우, 위험한 곳을 지나가는 일은 치명적인 결과로 이어질 수 있다.

대처에 도움이 되는 긍정적인 특성

적응 능력, 경각심, 과감함, 차분함, 조심성, 결단력, 절제력, 지적 능력, 통찰력, 인내, 상황을 주도하는 성향, 지혜로움

- 절실히 필요로 했던 것을 얻는다.
- 자신과 타인의 안전을 확보한다.
- 집단에 대한 충성심을 증명한다(전에 충성심 문제로 의심을 사던 경우).
- 위험한 곳을 지나가는 일로 과거의 실수를 만회해 고통에서 벗어날 수 있게 된다.
- 앞으로 만날 도전을 헤쳐나가는 데 도움이 되는 내면의 힘과 희망을 발견한다.
- 어려움을 헤쳐나가는 동안 신뢰가 쌓이고 동맹이 강화된다.
- (자신이나 타인들이) 버렸던 존경을 되찾는다.

위험한 범죄자가 풀려나다

사례

- 누군가 세부적인 법조항과 관련해 풀려난다.
- 범죄자가 재판을 기다리는 동안 보석으로 풀려난다.
- 수감자가 가석방된다.
- 죄수가 탈옥한다.
- 폭력적인 사람이 증언을 하는 대가로 면책특권을 받는다.
- 증거불충분으로 용의자가 풀려난다.
- 권력을 가진 누군가에게 범죄자가 사면을 받는다.
- 범죄자가 새로운 신분을 얻어 당국의 추적을 피한다.

사소한 문제

- 변호사나 형사로부터 세세한 정보를 쫓아 다 알아내야 한다.
- 접근금지 명령을 신청해야 한다.
- 상대방이 미리 예상하기 어렵도록 평소의 일과를 바꿔야 한다.
- 사소한 일에도 민감하게 반응한다(캐릭터를 괴롭히는 스트레스 때문에).
- 보안이 강화되고 자유가 제한된 상황 때문에 사랑하는 사람들이 화를 내며 캐릭터와 언쟁한다.
- 불면증과 불안에 시달린다.
- 일이나 기타 책임에 집중할 수 없다.
- 그동안 즐겼던 일을 못하게 되지는 않을까 걱정한다.
- 안전을 위한 경비를 지출해야 한다(개 키우기, 자물쇠 교체, 조명과 경보기 설치, 경호원 고용, 테이저건 구입 등).
- 위험을 최소화하기 위해 가족에게 이 일을 비밀로 한다.
- 일정 기간 동안 집을 비워야 한다.
- 경찰의 감시를 받는다.
- 신변보호를 받는다.

- 특정 방식으로 위협을 당한다(불길한 내용이나 자녀가 담겨 있는 영상을 첨부한 이메일 수신, 협박하듯 말없이 끊는 전화 등).
- 범죄자가 자신의 집에 침입했다는 사실을 발견한다.
- 사랑하는 사람이 공포에 떨거나 신경을 곤두세우게 된다.
- 사건의 다른 증인이 사라지거나 사고를 당한다.
- 캐릭터가 있는 안전가옥이 암살자에게 발각된다.
- 이제까지의 삶을 버리고 가짜 신분을 얻어야 한다.
- 사랑하는 사람에게 피해를 입힐 것이라는 협박을 당한다(가령 캐릭터가 어떤 증언을 할 경우 그의 형제를 납치해 죽일 것이라고 하거나 경찰 진술을 철회하지 않으면 부모의 가게에 불을 지를 것이라고 협박하는 것 등).
- 공황 장애나 기타 불안 관련 질환이 생긴다.
- 캐릭터를 전에 괴롭혔던 범죄자가 다시 괴롭힌다.
- 범죄자에게 붙잡히거나 살해된다.

불안, 배신감, 패배감, 좌절, 각오, 실망, 불신, 환멸, 두려움, 공포, 좌절감, 히스테리, 압도당하는 느낌, 무력감, 격노, 울화, 충격, 의구심, 고통스러움, 복수심, 걱정

- 위협이 정말로 심각한 것인지 확신할 수 없다(자신이 편집증에 시달리는 것은 아닌지 의심한다).
- 닥칠지도 모르는 위험에 대해 다른 사람들(동료, 친척 등)에게 경고하고 싶지만, 불필요한 걱정을 끼치고 싶지도 않다.
- 사랑하는 사람의 안전에 책임감을 느끼지만, 위협에서 보호할 준비는 되어 있지 않다.
- 다른 사람의 생명을 보호하기 위해 누군가 죽여도 되는지 윤리적 문제로 고민한다.
- 범인을 풀어주는 사법제도에 분노와 원망이 생긴다.
- 협박에 굴복해 증언을 하지 말까 싶은 생각이 들면서도 그런 생각을 하는 자신이 비겁하다고 느낀다.
- 분노, 두려움, 불안으로 인해 성격이 변하면서 자신의 상태가 이전

과 다르다는 사실이 괴롭다.

- 도덕적 분노로 괴롭다(가해자가 권력이나 돈이 있어서 자유를 얻은 경우).
- 불안을 느끼는데, 범인이 영원히 격리될 때까지 이러한 불안이 나아지지 않으리라는 것을 안다.
- 경찰이나 FBI가 범인을 잡기 위해 자신을 미끼로 삼으려는 것은 아닌지 걱정한다.
- 어떤 위협이 진짜이고 어떤 것이 가짜인지 모르겠다.

상황을 악화시킬 수 있는 부정적인 특성

대립하는 성향, 별종 성향, 어리석음, 충동적 성향, 마초적인 성향, 순교자인 양하는 태도, 강박적인 성향, 무모함, 자기 파괴적인 성향, 폭력성, 변덕

기본 욕구에 미치는 영향

- **존중과 인정의 욕구** 캐릭터가 범죄자를 감옥에 가두기 위해 노력했던 경우, 범죄자의 자유는 캐릭터 개인의 실패로 볼 수 있다. 자신이나 사랑하는 사람의 위험이 초래되는 경우에 이 실패는 더욱 두드러진다.
- **애정과 소속의 욕구** 범죄자가 복수를 원하거나 캐릭터의 증언을 막기 위해 협박과 폭력을 행사할 정도로 필사적인 경우, 사랑하는 사람들이 범죄의 표적이 될 수 있다.
- **안전 욕구** 범죄자는 자신의 자유를 지키기 위해서라면 자신의 행동이 다른 사람의 안정감을 파괴한다고 해도 무슨 일이건 저지를지도 모른다.
- **생리적 욕구** 캐릭터 제거가 범인의 최종 목표인 경우, 경찰의 개입 여부와 관계없이 캐릭터의 생명은 위태로워진다.

대처에 도움이 되는 긍정적인 특성

차분함, 조심성, 예의, 신중함, 통찰력, 혼자 조용히 있는 성향, 상황을 주도하는 성향, 보호하려는 성향, 지략, 지혜로움

470

- 새로운 증거가 나타나 범죄자가 체포된다.
- 새로운 증인이나 증거가 나와 캐릭터가 굳이 증언을 할 필요가 없어지고 그 간의 위험도 사라지게 된다.
- 정의에 대한 갈망과 불의를 향한 분노를 통해 결의를 다진다.
- 시간이 지나면서 안전을 향상시키는 새로운 기술과 전략을 배우게 된다.
- 범죄자가 잡힐 때까지 경찰의 보호를 받는다.
- 범죄자가 죽으면서 캐릭터가 일을 마무리하고 치유를 향한 문을 열게 된다.

위험한
임무를 맡다

**Being Assigned
a Dangerous Task**

사례

- 체액, 유독성 폐기물, 방사성 물질 등을 제거해야 한다.
- (범죄자, 폭력배 등) 위험한 사람들 간의 다툼을 중재한다.
- 상처 입은 동물을 구조해야 한다.
- 물자를 전달하기 위해 위험 지역을 지나간다.
- 적에게서 유죄를 입증하는 정보를 수집한다.
- 위험한 군사 임무에 투입된다.
- 매수나 협박 가능성이 있는 재판에서 배심원 의무를 수행한다.
- 강력범을 체포하거나 호송해야 한다.
- 재난이 일어난 직후 위험한 현장에서 생존자나 유해를 수색한다.
- 누군가를 처형하거나 암살한다.
- 위험한 의료행위를 수행한다.
- 감정의 변화가 심하고 폭력적인 직원의 잘못을 지적해야 한다.
- 무자비한 사람들의 표적이 된 가족을 보호해야 한다.

**사소한
문제**

- 일을 미루는 사이에 상황이 악화된다.
- 사태를 심각하게 받아들이지 않다가 위험이 커진다.
- 캐릭터가 책임을 회피하는 바람에 다른 사람이 대신해야 한다.
- 일이 잘못될 경우를 대비해 사랑하는 사람들을 위한 준비를 해야
 한다.
- 캐릭터가 위험에 빠지지 않기를 바라는 가족들과 마찰을 겪게 된다.
- 두려움, 불안, 압박감에 직면한다.
- 중요한 정보가 누락되어 임무 수행이 더 어려워진다.
- 임무를 제대로 수행하는 데 필요한 물자나 장비가 없다.
- 스트레스로 생긴 질병에 대처한다(메스꺼움, 복통, 식욕부진 등).
- 임무를 맡을 준비는 되었지만 일이 자꾸 미뤄진다.
- 무슨 말을 해야 할지 모르거나 적당한 대답이 없어서 걱정한다.

초래할 수 있는 심각한 결과	• 임무를 맡지 않겠다고 하다가 불이익을 당한다.
	• 객관성을 유지하지 못한다(감정적으로 연루된다).
	• 서둘러 끝내려다 일을 망쳐놓는다.
	• 불쾌한 일이 끝없이 이어진다.
	• 모르는 사이에 캐릭터는 권력자가 두는 장기판의 말이 된다.
	• 윗사람이 캐릭터의 뒤를 봐주기는커녕 아무 도움 없이 방치한다.
	• 캐릭터가 감당하기에는 지나치게 힘든 일이라 성공하지 못한다.
	• 캐릭터가 임무에서 실패한 탓에 다른 사람들이 고통받는다.
	• 실패로 강등되거나 해고를 당하거나 미래의 기회를 박탈당한다.
	• 트라우마를 유발하는 작업 때문에 외상 후 스트레스 장애가 생긴다.
	• 무고한 사람들이 십자포화를 맞게 된다.
	• 누군가 심각한 부상을 입거나 사망한다.

생길 수 있는 감정	분노, 괴로움, 짜증, 불안, 저항감, 실망, 두려움, 공포, 좌절감, 거슬림, 자격지심, 압도당하는 느낌, 공황, 꺼리는 마음, 울화, 체념, 자기연민, 의구심, 걱정

생길 수 있는 내적 갈등	• 임무를 거부하고 싶지만 그로 인한 결과를 감당하고 싶지도 않다.
	• 임무를 처리하는 자신의 능력에 의구심이 생긴다.
	• 임무 때문에 감정의 동요가 있지만 준비하는 동안 인내심을 유지하려고 애쓴다.
	• 의무를 수행할 때 감정을 절제하기가 어렵다는 사실을 알게 된다.
	• 도덕적 신념에 어긋나는 행동을 하도록 요구받는다.
	• 보이는 것이 전부가 아니라고 의심하지만 증명할 수 없다.
	• 관련된 사람을 무례하게 대하거나 불필요한 완력을 써서 대하고 싶은 유혹을 받는다.
	• 자신의 결정을 후에 자꾸 곱씹는다.
	• 명령에 의문을 제기하면 안 된다는 사실을 알면서도 명령에 확신이 들지 않아 힘들다.
	• (일이 잘못될 경우를 대비해) 사랑하는 사람들을 위한 대비책을 세워야 하지만 그들을 놀라게 하고 싶지 않다.

- 자신이 처한 상황에 대한 진실을 부정한다.

상황을 악화시킬 수 있는 부정적인 특성

남의 속을 긁는 성향, 유치함, 대립하는 성향, 잔인함, 무례함, 거만함, 무책임함, 인내심 부족, 게으름, 신경과민, 비관적인 성향, 반항심, 이기심, 제멋대로인 성향, 완고함, 요령 없음, 신경질적인 성향, 비협조적인 성향

기본 욕구에 미치는 영향

- **자아실현 욕구** 두려움 때문에 옳은 일을 하지 못하게 되거나, 임무를 완수하기 위해 혐오스러운 방법을 사용한 캐릭터는 자신의 정체성과 가치에 의문을 품게 될 수 있다.
- **존중과 인정의 욕구** 의무를 수행하는 자신의 능력에 대해 의문을 품고 불안감을 경험하는 캐릭터는 임무를 수행하기가 훨씬 더 어렵다고 느낀다.
- **애정과 소속의 욕구** 도덕적으로 의심스러운 일을 하도록 요청받는 캐릭터는 이를 거부할 수 있고, 그러다 요청한 사람과의 관계에 긴장과 갈등을 유발할 수 있다.
- **안전 욕구** 위험한 임무는 본디 캐릭터의 안정감을 약화시킨다. 일을 수행하는 동안뿐 아니라 그 여파의 측면에서도 그러하다. 벌어진 일에 대처해야 하고 자신의 안전에 대해서도 걱정을 계속해야 하기 때문이다.
- **생리적 욕구** 위험한 임무로 생명을 잃을 수 있다.

대처에 도움이 되는 긍정적인 특성

적응 능력, 야심, 감사하는 태도, 과감함, 자신감, 여유, 열의, 협조적인 성향, 외교술, 집중력, 고결함, 겸손, 근면함, 남의 말을 잘 듣는 성향, 책임감, 분별력, 소박함, 이타적인 성향

긍정적인 결과

- 제때 개입하여 다른 사람의 생명을 구한다.

- 임무를 완수하여 귀중한 정보나 자원을 확보한다.
- 다른 사람은 감당하기 힘든 역할을 충실히 수행한다.
- 큰 혼란을 일으키거나 다른 사람을 다치게 할 자를 무력화시킨다.
- 역경을 헤치고 옳은 일을 했다는 사실을 알게 되어 자부심을 느낀다.
- 불굴의 의지가 커져 앞으로 올바른 결정을 내리기가 더 쉬워진다.

자연재해가
발생하다

A Natural Disaster

(사례)
- 홍수가 일어난다.
- 쓰나미가 일어난다.
- 심한 뇌우가 몰아친다.
- 지진이 일어난다.
- 토네이도가 일어난다.
- 허리케인이나 열대성 폭풍이 발생한다.
- 혹독한 겨울 폭풍이 몰려온다.
- 산사태가 일어난다.
- 눈사태가 일어난다.
- 캐릭터의 안전을 위협하는 산불이 일어난다.
- 싱크홀이 생긴다.
- 화산이 폭발한다.
- 소행성 충돌이 임박한 상태다.

**사소한
문제**
- 홍수에 대비해 모래주머니를 쌓고 폭풍을 막기 위한 덧창을 달고 가스를 끄는 등의 준비로 집이 버티도록 만들어야 한다.
- 대피 행렬로 도로가 막힌다.
- 바캉스(휴양, 휴가)가 중단된다.
- 해당 지역에서 대피해야 한다.
- 소지품을 두고 서둘러 탈출해야 한다.
- 비행기가 연착되고 이륙하지 못하게 된다.
- 대피소로 이동한다.
- 고집 센 가족이 위험을 무시하거나 일축한다.
- 동물들이 폭풍을 견딜만한 장소를 찾아야 한다.
- 자연재해에 대비하면서 수요와 공급 문제가 발생한다(연료 부족, 텅 빈 식료품 상점 등).

476

초래할 수 있는 심각한 결과	• 대피를 거부하는 사람을 버리고 가야 한다.
	• 대피소가 꽉 차서 갈 곳이 없다.
	• 재해를 틈타 범죄를 저지르는 사람에게 피해를 입는다.
	• 미처 대비할 시간도 없이 대재난이 닥친다.
	• 당장 도망쳐야 한다.
	• 자신을 지키기 위해서는 동물을 버리고 가야 한다.
	• 가족과 헤어지게 된다.
	• 대피할 수 없는 상태다(중환자실, 유람선, 석유시추 시설 등에 있는 경우).
	• 정부가 원조를 거부한다.
	• 자연재해를 헤쳐나가기 위해 필요한 원조, 자원, 피난처가 없다.
	• 정전과 고장이 일어나 비상상황 자체보다 그로 인한 여파가 더 위험하다.
	• 자연재해로 인해 집, 생계, 사업을 잃는다.
	• 부상을 당하거나 위독해진다.
	• 가족이나 친구를 잃는다.

생길 수 있는 감정	불안, 혼란, 좌절, 각오, 상심, 불신, 두려움, 공포, 대담무쌍, 불안정한 상태, 무력감, 충격, 취약하다는 느낌

생길 수 있는 내적 갈등	• 생존이 위태로운 상황에서 무엇이 옳고 그른지 하는 문제로 갈등한다.
	• 가족과의 이별로 괴로워하면서 자신이 부모나 배우자로서 실패한 것은 아닌지 고민한다.
	• 위험한 상황에 놓이게 된 책임을 놓고 합리적이지 않은 생각을 한다(가령 자신이 가족 여행을 고집해서 토네이도가 있는 곳으로 가게 되었기 때문에 재난이 벌어졌다는 생각 등).
	• 사람들과 함께 있을지 혼자 떠날지 망설인다(혼자 움직이는 것이 캐릭터에게 더 유리할 가능성이 있기 때문에).
	• 누군가의 목숨을 구하지 못한 일에 대한 정서적 트라우마와 씨름한다.

ㅈ

477

- 마주친 상황이 두렵지만, 아이들을 위해 침착한 모습을 보여야 한다.

상황을 악화시킬 수 있는 부정적인 특성

어수선함, 인내심 부족, 무책임함, 물질만능주의, 감정 과잉, 무모함, 산만함, 의지박약

기본 욕구에 미치는 영향

- **존중과 인정의 욕구** 비상사태에서는 캐릭터의 대처 능력과 리더십이 부각될 수 있으며, 캐릭터가 이를 감당할 수 없는 경우에는 문제가 초래된다. 위기 상황에서 캐릭터의 능력이 부족한 경우 사람들이 캐릭터를 보는 방식과 캐릭터가 자신을 보는 방식이 달라질 수 있다.
- **애정과 소속의 욕구** 사랑하는 사람을 캐릭터가 구하거나 보호할 수 없는 경우, 다른 사람들이 캐릭터를 비난할 수 있고 관계에 금이 갈 수도 있다.
- **안전 욕구** 피할 수 없는 자연재해는 캐릭터의 안전을 위태롭게 할 수 있는 힘이 있다.
- **생리적 욕구** 자연재해는 캐릭터의 생명을 위험에 빠뜨릴 수 있을 뿐 아니라 그 여파 때문에 생존을 위협받게 될 수도 있다.

대처에 도움이 되는 긍정적인 특성

적응 능력, 차분함, 조심성, 협조적인 성향, 집중력, 통찰력, 끈기, 설득력, 상황을 주도하는 성향, 보호하려는 성향, 지략, 책임감, 분별력, 영성, 검약, 이타적인 성향, 지혜로움

긍정적인 결과

- 자연재해가 예상했던 것만큼 심각하지 않다.
- 캐릭터와 가족을 안전하게 보호해줄 피난처, 자원, 원조를 찾는다.
- 자연재해 중에도 가족의 집, 회사, 재산이 기적적으로 해를 입지 않는다.

- 분열되어 있었던 가족이 역경을 함께 헤쳐나가는 과정에서 뭉치게 된다.
- 재난을 미리 주도적으로 대비해 캐릭터와 캐릭터가 사랑하는 사람들이 생존에 필요한 것을 준비한다.
- 더 큰 피해를 줄 수 있었던 적이나 위협이 자연재해로 사라진다.
- 무엇이 중요한 것인지에 관해 새로운 관점을 얻어 미래에 더 큰 성취로 이어질 변화를 이룬다.

전쟁이
발발하다

War Breaking Out

 일러두기

전쟁은 가장 비참하고 파괴적인 갈등 시나리오 중 하나로서 그 여파가 넓고 광범위하다. 침략당한 나라에 있는 캐릭터는 있던 곳에 머물거나 다른 곳으로 도망치려 하는 것과는 관계없이 온갖 난제를 만난다. 적극적으로 전투에 참여하는 사람들은 훨씬 더 즉각적인 위험을 만난다. 전쟁은 여러 필수적이고 중요한 영역에 영향을 끼치며 선택지가 다양한 수많은 갈등 상황을 초래한다.

사소한 문제

- 정치적 상황에 대해 캐릭터가 생각이 다른 친구나 가족과 언쟁을 벌인다.
- 연료와 식료품 가격이 상승한다.
- 특정 지역에 갇힌다(다른 곳으로 이동할 수 없다).
- 전쟁으로 여러 행정 절차가 복잡해져 가장 기본적인 일(이동, 특정 물품의 구매 등)이 힘들어진다.
- 쉽게 구할 수 있던 물건을 구하기 어려워진다.
- 악화된 상황에서 아이들을 키워야 한다.
- 보복이 두려워 남들과 다른 신념을 숨겨야 한다.
- 전쟁터 밖에 있는 사랑하는 사람과 떨어져 있게 된다.
- 다른 사람들 앞에서 긍정적인 모습을 보여야 한다.
- 안전을 위해 집을 떠나야 한다.
- 맞서 싸울 것인지 떠날 것인지 가족과 의견이 다르다.
- 다른 사람들과 같은 곳에서 지내는 불편함을 감수한다(대피소에 있거나 집에 피난민을 받아들이거나 다른 집에 피난민으로 지내야 하는 등).
- 빠듯한 생계를 유지하느라 고군분투한다.

ㅈ

초래할 수 있는 심각한 결과	• 공습이나 침공에 휘말려 꼼짝 못하게 된다. • 캐릭터나 캐릭터가 사랑하는 사람이 심각한 부상을 입는다. • 끔찍한 일에서 자녀를 보호할 수 없다. • 자식이 거짓선전에 속아 캐릭터가 혐오스러워하는 신념을 갖게 된다. • 집이 파손된다. • 적군이 침입해 캐릭터를 집에서 쫓아낸다. • 거동이 힘든 가족과 함께 위험한 지역을 이동해야 한다. • 식료품이나 필수 의약품 같은 중요한 자원을 구할 수 없다. • 압도적인 힘을 가진 적과 맞서 싸운다. • 탄약이 떨어지거나 도움이 필요한 상황에 있는 군인이 부대에 연 락할 수 없다. • 사회구조의 근간이 무너져 혼란이 일어난다(구조대나 의료 시스템 이용 불가, 통신 중단, 전력망 붕괴 등). • 적군의 표적이 된다(캐릭터의 인종, 직업, 정치적 신념 등으로 인해). • 적군을 위해 전문 기술을 제공하라는 강요를 받는다. • 박해나 죽음을 피하려 은신해 있어야 한다. • 믿었던 사람이 캐릭터를 배신하고 적의 편에 선다. • 전쟁포로가 된다. • 전쟁에서 가족을 잃는다.
생길 수 있는 감정	분노, 불안, 섬뜩함, 근심, 우려, 갈등, 부정, 우울함, 절망, 좌절, 상심, 실망, 환멸, 두려움, 흥분, 두려움, 좌절감, 공포, 압도당하는 느낌, 무 력감, 충격, 반신반의, 걱정
생길 수 있는 내적 갈등	• 뉴스를 듣고도 무엇을 믿어야 할지 모르겠다. • 아이들에게 무슨 말을 해야 할지 모른다. • 불편한 상황에 화가 나지만 다른 사람들은 더 나쁜 상황에 있다는 사실을 생각하며 죄책감을 느낀다. • 긍정적인 태도를 유지하기 위해 애쓴다. • 미래가 불안하고 걱정스럽다.

- 불의가 일어나는 것을 보면서도 개입하기 두렵다.
- 다른 사람을 돕고 싶지만 어떻게 해야 할지 모른다.
- 우울증이나 외상 후 스트레스 장애 같은 트라우마로 정신 건강에 문제가 생긴다.
- 무엇이 옳고 무엇이 그른지에 관한 이제까지의 생각을 위협하는 질문에 직면한다.
- 살아남기 위해 어쩔 수 없이 했던 결정에 수치심이나 자기혐오감을 느낀다.
- 지속적인 트라우마를 겪는 상황에서 떠오르는 온갖 감정과 씨름한다.
- 불의가 일어나도 아무도 신경 쓰지 않는 듯 보이는 상황에 대한 분노와 절망에 지지 않으려 애쓴다.

상황을 악화시킬 수 있는 부정적인 특성

반사회적 성향, 유치함, 통제 성향, 비겁함, 냉소적인 태도, 광신적인 열의, 어리석음, 무지, 우유부단함, 유연성 부족, 물질만능주의, 병적인 성향, 신경과민, 무모함, 자기 파괴적인 성향, 잔걱정이 많은 성향

기본 욕구에 미치는 영향

- **존중과 인정의 욕구** 전쟁은 사람들에게 최악의 면을 이끌어내는 양극화 상황이다. 캐릭터의 견해나 행동이 비겁하거나 선동적으로 보이거나 아니면 그저 잘못된 것으로 보이게 되기만 해도 다른 사람들의 존경을 잃을 수 있다(그리고 절대 되찾을 수 없다).
- **애정과 소속의 욕구** 자신의 진심과 진짜 의견을 표현하는 일에 대한 두려움 때문에 캐릭터는 고립감을 느끼게 되고, 사랑하는 사람과 친구들에게 둘러싸여 있을 때조차도 고립감은 사라지지 않는다.
- **안전 욕구** 전쟁은 본질적으로 위험 상황이다. 전쟁이 계속되는 캐릭터가 안전하다고 느낄 가능성은 거의 없다.
- **생리적 욕구** 전쟁터에서 싸우거나 생활을 해야 하는 캐릭터는 목숨을 잃을 위

험이 있다.

대처에 도움이 되는 긍정적인 특성

적응 능력, 모험심, 감사하는 태도, 과감함, 차분함, 조심성, 협조적인 성향, 결단력, 외교술, 절제력, 신중함, 고결함, 환대, 공정함, 낙관적인 성향, 애국심, 사색적 성향, 끈기, 상황을 주도하는 성향, 지략

긍정적인 결과

- 절망적인 상황에 처한 누군가를 도와줄 수 있다.
- 더 큰 선을 이루기 위해서 때때로 희생이 필요하다는 사실을 깨닫는다.
- 낯선 사람에게 도움을 받은 뒤 선한 사람은 어디에나 있다는 사실을 깨닫는다.
- 캐릭터가 용기를 가질 수 있게 영감을 주는 용감한 행동을 목격하게 된다.
- 자신이 처한 상황은 마음대로 통제할 수 없지만, 자신의 반응과 태도는 통제할 수 있다는 사실을 인식한다.
- 암울한 시절이지만 용기와 희망을 잃지 않는다.

집에
화재가 나다

A House Fire

일러
두기

화재 상황은 아파트, 주택, 별장, 이동주택, 캠핑카 같은 다양한 유형
의 주거 공간에 맞춰 적용할 수 있다.

**사소한
문제**

- 앞이 보이지 않는다.
- 호흡이 가빠진다.
- 어린이, 반려동물, 다른 사람을 찾기 위해 서두른다.
- 불을 끌 것인지 도망칠 것인지 망설이다 귀중한 시간을 낭비한다.
- 119에 신고할 전화기를 찾느라 시간을 허비한다.
- 연기 피해를 입는다(화재가 심하지 않거나 빠르게 진압되더라도).
- 2차적 조건 때문에 화재 진압이 어려워진다(소방서에서 멀리 떨어
 진 곳에 거주, 대응을 지연시키는 극단적인 날씨, 현장에 폭발물이 있는
 경우 등).
- 화재는 진압했지만 소중한 물건을 잃었다.
- 서두르다 다치게 된다(계단에서의 낙상, 타박상, 찰과상 등).
- 화상을 입거나 물집이 생긴다.

**초래할 수
있는
심각한
결과**

- 집에 있는 아이나 반려동물을 찾을 수 없다.
- 빠져나왔지만 누군가가 나오지 못했다는 사실을 알게 된다.
- 집과 아끼던 물건을 잃는다.
- 역사적인 가치나 개인적 가치가 있어 무엇과도 바꿀 수 없는 물건
 이 손상을 입는다.
- 주택보험이나 화재보험을 들지 않아 피해를 복구할 수 없다.
- 보험금을 내지 않은 사실, 혹은 보험회사가 얼마 전에 파산했다는
 사실을 알게 된다.
- 캐릭터가 범죄와 무관하다는 사실을 입증할 중요 증거가 없어진다.
- 화재가 다른 주택이나 건물로 번진다.
- 강한 바람 때문에 큰 화재로 번져 불길이 닿는 것마다 다 타버린다.

- 사랑하는 반려동물을 화재로 잃는다.
- 만성적인 건강 문제와 트라우마를 유발하는 부상을 입는다.
- 화재가 일어난 책임이 자신에게 있다는 사실을 알게 된다.
- 소방관이 진화작업 중에 사망한다.
- 누군가 불타는 건물로 다시 들어갔다가 나오지 못한다.
- 누군가 불 속에서 끔찍하게 죽는다.

생길 수 있는 감정	괴로움, 절망, 좌절, 상심, 고마움, 비애, 죄의식, 압도당하는 느낌, 공황, 무력감, 후회, 안도감, 체념, 충격, 반신반의

생길 수 있는 내적 갈등	불에 맞서 싸울 것인지 도망갈 것인지 망설인다.반려동물을 찾지 못해 동물의 생사를 운에 맡긴 채 나가야 할지 고민한다.혼자서 안전한 곳으로 대피했지만 다른 사람들을 도와주기 위해 위험을 감수했어야 옳았다는 가책이 든다.누구를 구할지 선택해야 한다.화재 진압 후 생존자라는 죄책감에 시달린다.화재에 부분적으로나 전적으로 책임이 있는 캐릭터가 죄책감에 시달린다.왜 미리 대비하지 않았을까 자책에 빠진다(자기 전에 아이 방의 히터가 꺼져 있는지 확인하는 일, 대피하는 중에 귀중한 가보를 가지고 나오지 않은 일 등).화재에 책임이 있는 사람을 용서할 수 없어 관계에 금이 간다.화재 사건에 대한 분노와 울분으로 괴로워한다.

상황을 악화시킬 수 있는 부정적인 특성

중독 성향, 우쭐대는 성향, 비겁함, 별종 성향, 경박함, 충동적 성향, 부주의함, 무책임함, 마초적인 성향, 물질만능주의, 무모함, 자기 파괴적인 성향

기본 욕구에 미치는 영향

- **자아실현 욕구** 일생의 작업 성과나 대체 불가능한 자료가 불에 타버린 경우, 캐릭터가 꿈을 실현하는 데 지장이 생길 수 있다.
- **존중과 인정의 욕구** 캐릭터가 화재에 책임이 있다면(특히 인명손실이 일어난 경우), 스스로를 탓하면서 자기연민, 수치심, 자기혐오와 씨름하게 될 것이다.
- **애정과 소속의 욕구** 사랑하는 사람을 화재로 잃은 경우, 캐릭터는 공허감에 빠져 고통받게 될 것이다. 사랑하는 반려동물이나 가족의 집을 잃은 일로 비난을 받는다면 살아남은 친지들과의 관계도 불편해질 것이다.
- **안전 욕구** 화재라는 위협은 캐릭터의 안전(그리고 잠재적으로 캐릭터가 좋아하는 다른 사람들의 안전)을 위태롭게 만든다.
- **생리적 욕구** 화재는 피해자들의 생명을 위태롭게 만든다. 설령 살아남는다 해도 쉼터를 구하지 못해 계속 위험에 노출될 수 있다.

대처에 도움이 되는 긍정적인 특성

감사하는 태도, 용기, 결단력, 통찰력, 상황을 주도하는 성향, 보호하려는 성향, 지략, 책임감, 이타적인 성향, 재치

긍정적인 결과

- 모두가 무사히 탈출했다.
- 화재가 진압됐고 집은 무사하다.
- 지역 사회가 함께 모여 집을 잃은 사람들을 돕고 지원한다.
- 무엇이 중요하고 무엇이 중요하지 않은지에 관해 새로운 관점을 얻게 된다.
- 화재 경험을 통해 물질만능주의 성향을 버리게 된다.
- 다른 사람들이 화재 경험을 통해 배우고 자신들의 집에서 위험을 줄일 수 있는 조치를 한다.
- 인명을 구조하는 데 중요한 역할을 하면서 그동안 잃어버렸던 자부심을 회복한다.
- 그동안 트라우마로 가득했던 집이 불길에 휩싸이면서 카타르시스적인 상황이 발생해, 캐릭터는 다시 시작할 수 있는 기회를 얻게 된다.

- 보험금이 나온 덕분에 캐릭터가 더 큰 집을 사거나 다른 동네로 이사하는 꿈을 이룰 수 있게 된다.

최후까지
버텨야 하다

**Having to Make
a Final Stand**

**일러
두기**

'갇히다'(캐릭터가 처해 있는 상황을 피하거나 바꾸는 데 집중하는 경우)
항목과 비슷하게 이 항목에서도 캐릭터가 뒤로 물러날 수 없고 심지
어 도저히 성공할 수 없더라도 저항해야 하는 상황에 관해 살펴본다.

사례

- 어떤 희생을 치르더라도 병사들은 적군이 방어선을 넘지 못하게
 막아야 한다.
- 도덕적 신념이 위협받고 있는 상황에서 어떤 대가를 치르더라도
 옳은 일을 고수해야 할 필요가 촉발된다.
- 약자들(캐릭터의 자녀, 신체적으로나 정신적으로 약한 사람들, 권리를
 박탈당한 집단 등)을 지키기 위해 자신보다 힘센 세력에 맞선다.
- 물리적 장벽(벽, 절벽, 바다 등)까지 다다른 캐릭터에게는 싸우는
 것만이 유일하게 남은 선택지다.
- 싸우지 않으면 죽을 수밖에 없는 상황에 내몰린다(가령 원형경기장
 에 선 검투사 같은 상황).
- 다른 선택지가 없어 최후까지 저항한다.

**사소한
문제**

- 당면한 과제에 집중하기 위해 감정을 접어야 한다.
- 자원을 신속히 파악해야 한다(돈, 전투용 팩, 주변 환경 등).
- 고지대나 방어진지를 찾으려 노력한다.
- 맹공을 늦추기 위한 장애물을 설치해야 한다(시간이 있는 경우).
- 시간이 허락하는 경우, 무기를 노획하고 함정을 만들고 바리케이
 드를 세워야 한다.
- 자원을 분류하고 나눠줄 사람을 모아야 한다.
- 무기가 없거나 위협에 맞서는 데 거의 도움이 되지 않는 것들만
 있다.
- 직면하게 될 임무에 자신이 적임자가 아니다.
- 도움, 자원, 지침이 필요하지만 하나도 없다.

- 맞서야 할 위협이나 적이 여럿이다.
- 피로로 부상을 입거나 기력이 고갈된다.
- 슬픔과 두려움을 제쳐두고 당면한 문제에 집중해야 한다.
- 중요한 사람에게 중요한 사실을 말할 시간이 거의 없다(혹은 말해주고 싶은 사람에게 접근할 수 없다).

초래할 수 있는 심각한 결과	• 자신이 보호하고 있는 사람들만큼은 살려달라고 적에게 자비를 구했지만 거절당한다. • 설득력과 용기로 부대를 결집시켜야 하지만 그러지 못한다. • 두려움에 마비되어 행동에 나서지 못한다. • 숨겨져 있던 진실을 적의 추종자들에게 밝혀 동요하게 만들려 했지만 그럴 기회를 잡기도 전에 붙잡혀 재갈이 물린다. • 캐릭터가 불명예스러운 상황에 처해있을 때 붙잡힌다. • 의도적으로 잔인하게 굴어 캐릭터의 고통을 연장시키고 싶어 하는 적과 마주친다. • 붙잡혀 더 비참한 운명을 맞는다(빨리 죽지도 못하게 된다). • 도덕적 신념을 깨는 일을 거부하다 죽음을 맞는다. • 마지막까지 남아 있는 사람이 된다(전우나 사랑하는 사람의 죽음을 겪는다). • 죽기 전에 최대한 많은 피해를 입히고 싶었지만 곧바로 전사한다. • 결심했던 일을 포기하고 항복한다.
생길 수 있는 감정	괴로움, 배신감, 쓸쓸함, 확신, 패배감, 반항심, 절망, 좌절, 각오, 상심, 역겨움, 두려움, 무력감, 공포, 창피함, 침울함, 경악, 고통스러움, 반신반의, 정당성을 입증받은 느낌, 취약하다는 느낌
생길 수 있는 내적 갈등	• 패배감을 느끼지만 힘을 보여줘야 한다. • 캐릭터가 함께 서 있는 사람들에 대한 애정과 존중, 존경심을 갖고 있기 때문에 그들의 삶이 곧 끝나리라는 사실이 증오스럽다. • 무슨 일이 일어나더라도 자신의 신념을 고수하고 자신의 존재에 충실했으며, 그것이 의미가 있다는 열렬한 확신으로 두려움과 공

포를 물리치려 애쓴다.

- 두려움을 억누르고 임무에 집중하려 노력한다.
- 슬픔과 결의가 뒤섞인 가운데 자신이 지키는 것을 생각한다(삶의 방식, 신념, 탈출할 시간이 필요한 사람들 등).
- 끝나지 않는 임무(캐릭터에게 임무가 있는)에 고통을 느끼지만 수용하려 노력한다.
- 무슨 일이 일어날지 두려워 어서 끝이 오기를 바란다.
- 항복하고 싶지만, 선택지에 항복은 없다는 사실을 알고 있다.
- 포로가 된 후 고통이 다가오고 있다는 사실과 탈출할 희망이 없지 않다는 사실 사이에서 고뇌한다.

상황을 악화시킬 수 있는 부정적인 특성

남의 속을 긁는 성향, 우쭐대는 성향, 비겁함, 부정직함, 신의를 저버리는 성향, 별종 성향, 어리석음, 남을 잘 믿는 성향, 인내심 부족, 우유부단함, 감정표현을 꺼리는 성향, 애정 결핍, 비관적인 성향, 자기 파괴적인 성향, 굴종적인 성향, 소심함, 식견 부족, 의지박약, 투덜대는 성향

기본 욕구에 미치는 영향

- **애정과 소속의 욕구** 캐릭터가 붙잡힌 경우, 사랑하는 사람과 멀어지게 되고 캐릭터는 외로워진다. 캐릭터가 자신이 속해 있는 집단의 유일한 생존자인 경우, 집단이 더 이상 존재하지 않기 때문에 표류하는 느낌이 닥칠 수 있다.
- **안전 욕구** 캐릭터가 처한 상황에서 잡히건 죽건 안전과 안정은 지킬 수 없다.
- **생리적 욕구** 불행하게도, '최후의 결사 항전' 상황은 대부분 캐릭터가 목숨을 잃으면서 끝난다.
- **생리적 욕구** 화재는 피해자들의 생명을 위태롭게 만든다. 설령 살아남는다 해도 쉼터를 구하지 못해 계속 위험에 노출될 수 있다.

적응 능력, 과감함, 차분함, 조심성, 굳은 심지, 절제력, 집중력, 고결함, 영감을 주
는 성향, 신의, 낙관적인 성향, 체계적인 성향, 상황을 주도하는 성향, 사회의식,
재능, 너그러움, 거리낌 없음, 이타적인 성향

긍정적인 결과

- 제때에 지원군이 오면서 결과가 바뀐다.
- 캐릭터가 보호하고 있는 사람들이 탈출할 수 있을 정도로 충분히 오래 버틸
 수 있다.
- 다른 곳에서 벌어지고 있던 더 큰 전투가 승리를 거두면서 휴전이 성립되어
 캐릭터가 살아남는다.
- 캐릭터의 행동이나 말 덕분에 적군이 자기 지도자에게 등을 돌린다.
- 전사한 것으로 오인되어 내버려졌다가 나중에 아군에게 구출되어 회복에
 도움을 받는다.
- 사살되지 않고 포로로 잡혔다가 나중에 탈출한다.

다양한 난제

- 거짓말을 상대가 믿게 해야 하다
- 건강 문제가 생기다
- 기억력 저하를 겪다
- 다른 사람으로 오해받다
- 두려움이나 공포증이 고개를 들다
- 리더가 되어야 하다
- 마법에 걸리다
- 보안을 피해야 하다
- 불청객이 들이닥치다
- 상대를 맹목적으로 믿어야 하다
- 시체를 발견하다
- 신앙의 위기를 겪다
- 억압된 기억이 다시 떠오르다
- 엉뚱한 시간에 엉뚱한 곳에 있다
- 예기치 않은 계획 변경
- 예정된 행사의 취소
- 원치 않는 힘이 생기다
- 자살을 고민하다
- 자신을 용서할 수 없다

- 자신이 원하는 바를 알지 못하다
- 저주에 걸리다
- 체력 소모
- 특정 집단에 잠입해야 하다

거짓말을 상대가
믿게 해야 하다
Needing to Lie Convincingly

사례

- 체포당하지 않기 위해 알리바이를 만든다.
- 어린 캐릭터가 책임을 피하기 위해 부모, 교사, 코치에게 거짓말을 한다.
- 자신의 경솔한 행동을 숨기기 위해 배우자에게 거짓말을 한다.
- 평판을 망칠 수 있는 비밀을 숨긴다.
- 해고당하지 않기 위해 동료나 상사에게 정보를 숨긴다.
- 자녀를 보호하려 거짓말을 한다.
- 다른 사람이 문제 삼을 만한 자신의 이상이나 의견에 대해 거짓말을 한다.
- 도움이 필요한 사람 행세를 하며 다른 사람에게 돈을 받아낸다.
- 술을 사기 위해 나이를 속인다.
- 도망칠 기회를 얻기 위해 납치범에게 거짓말을 한다.
- 가짜 신분으로 여행한다(다른 사람 이름에 대답하거나, 믿을 만한 과거 이야기를 지어내 그것을 고수하는 일).
- 교통편을 제공받거나 명망 있는 단체에 들어가려 경제적인 어려움을 과장한다.
- 다른 사람들에게 접근해 친분을 쌓거나 돈을 얻어내기 위해 자신의 진짜 감정과 의도를 속인다.
- 친구의 기분을 상하게 하지 않으려 사소한 거짓말을 한다.
- 정치인이나 사이비종교의 지도자가 자신의 진짜 동기와 목적을 사람들에게 숨긴다.

사소한 문제

- 미리 생각할 시간도 없이 즉석에서 거짓말을 해야 한다.
- 말실수를 한다.
- 누군가의 의심을 사기 시작한다.
- 누구에게 어떤 거짓말을 했는지 일일이 기억하기 어렵다.
- 캐릭터가 한 이야기의 허점이 드러난다.

- 처음에 했던 거짓말을 숨기기 위해 사랑하는 사람에게 거짓말을 해야 한다.
- 사랑하는 사람의 신뢰를 일시적으로 잃는다.
- 거짓말하는 모습을 사람들에게 보이면서 캐릭터의 평판이 나빠진다.
- 자신의 거짓말이 드러나지 않게 말을 보태달라고 친구를 설득해야 한다.
- 걱정 때문에 잠을 이루지 못한다.
- 복통이나 식욕부진 같은 가벼운 질환으로 고생한다.

초래할 수 있는 심각한 결과	• 캐릭터의 행동이나 몸짓 때문에 거짓말이 드러난다. • 발각되는 바람에 사적 이득을 얻을 기회를 놓친다. • 사실을 말하지 않았다는 질책을 받는다. • 진실이 밝혀지면서 중요한 관계가 파탄난다. • 경찰에게 한 거짓말이나 다른 범죄 활동에 가담한 혐의로 체포된다. • 고소당한다. • 거짓말을 한 상대에게 오히려 속아 넘어간다. • 거짓말에 심취한 캐릭터가 거짓말과 관련된 일과 상관없는 다른 사람에게까지 거짓말을 하게 된다. • 진실을 말하지 않아 끔찍한 결과를 겪으면서 굳이 거짓말을 할 필요도 없는 상황이었다는 사실을 알게 된다. • 정직하지 못했던 일 때문에 배척당하게 된다(다른 직업을 갖지 못함, 후원자와 팬을 잃게 됨).
생길 수 있는 감정	불안, 섬뜩함, 우려, 갈등, 혼란, 멸시, 자기방어, 부정, 좌절, 낙담, 환멸, 의심, 두려움, 시기, 허둥거림, 좌절감, 죄의식, 상처, 신경과민, 공황, 후회, 회한, 자기혐오, 창피함
생길 수 있는 내적 갈등	• 거짓말이 정말 비윤리적인지 갈등한다(가령, 거짓말 덕분에 누군가 다치지 않게 된 경우). • 옳은 일을 하고 싶지만 결과가 두렵다.

- 거짓말에 죄책감을 느끼지만 필요악이었다고 믿는다.
- 잘못인 걸 알면서 거짓말을 하는 데 죄책감이 들지만 어쨌거나 한다.
- 자신의 거짓말 능력을 과시하고 싶지만 몸을 낮춘다.
- 거짓말을 또 해서 운을 시험해볼까 고민한다.

상황을 악화시킬 수 있는 부정적인 특성

남의 속을 긁는 성향, 심술궂음, 유치함, 우쭐대는 성향, 충동성, 비겁함, 방어적 성향, 어수선함, 망각, 탐욕, 남을 잘 믿는 성향, 위선, 합리적이지 않은 성향, 질투, 게으름, 신경과민, 편집증적 성향, 비관적인 성향, 의혹, 식견 부족

기본 욕구에 미치는 영향

- **자아실현 욕구** 캐릭터가 정직함에 높은 가치를 두는 경우, 자신의 정체성과 가치에 의문을 갖기 시작할 테고 자아 정체성에 위협을 받는다.
- **존중과 인정의 욕구** 캐릭터의 거짓말이 발각되는 경우, 평판과 자존심 모두 타격을 입을 수 있다.
- **애정과 소속의 욕구** 캐릭터가 중요하게 여기는 상대에게 거짓말을 하고 그가 알게 되는 경우, 관계는 회복할 수 없을 정도로 망가질 수 있다.
- **안전 욕구** 캐릭터가 엉뚱한 사람에게 거짓말을 하는 경우, 결국 자신의 안전이나 자신에게 중요한 사람의 안전을 위태롭게 만들 수 있다.

대처에 도움이 되는 긍정적인 특성

과감함, 차분함, 매력, 자신감, 신중함, 효율성, 집중력, 유머, 상상력, 지적 능력, 세심함, 통찰력, 인내, 직관력, 설득력, 지략, 사회의식, 정교함, 학구적인 성향, 재치

긍정적인 결과

- 자신의 설득력과 영향력에 대한 자신감을 얻는다.
- 엄청난 성과를 거둔다.

- 원하는 바를 성취한다.
- 끔찍한 상황에서 벗어난다.
- 발각되거나 결과에 시달리는 법 없이 신뢰가 가는 거짓말을 하는 법을 배운다.
- 거짓말을 하기보다 설득력을 키우기로 결심한다.

건강 문제가
생기다

A Health Issue Cropping Up

 일러두기 이 항목은 급성이나 만성 질병, 신체적 상태, 적절하지 않을 때 생긴 기타 건강 문제와 관련된 정보를 다루고 있다. 상처를 입었거나 부상으로 인한 건강 문제는 '부상을 입다' 편을 참조할 것.

사례
- 동료가 캐릭터에게 감기나 다른 경미한 바이러스를 감염시킨다.
- 캐릭터의 아이들이 학교에서 병이 옮아 집으로 돌아온다.
- 사랑하는 사람이 병에 걸려 돌봐주다가 캐릭터까지 감염된다.
- 만성 질환이 갑자기 재발한다.
- 병이 낫지 않는 가운데 새로운 합병증이 생긴다.
- 예방접종을 받지 않았거나 최신 버전이 아닌 예방접종을 받아 병에 걸린다.
- 가족력으로 유전 질환이 있다는 사실을 알게 된다.

사소한 문제
- 행사나 가족 모임에 가지 못한다.
- 짧은 기간 동안 일상생활을 할 수 없다.
- 병가 일수를 다 써버린다.
- 다른 사람을 감염시킨다.
- 병 때문에 몸 상태가 안 좋아 보인다.
- 다른 사람을 걱정하게 만든다.
- 다른 사람의 보살핌을 받아야 한다.
- 진찰에 필요한 보험 혜택을 받을 수 없거나 재정적 여유가 없다.
- 오랜 시간 피로를 느낀다.
- 자주 쉬어야 한다.
- 아프기 때문에 생기는 취약함과 나약함이 싫다.
- 질병 때문에 생기는 멍한 느낌과 씨름한다.
- 끔찍한 몸 상태인데도 일을 해야 한다.
- 아픈데 출근했다는 이유로 질책을 받고 귀가조치를 당한다.

- 격리되어 있는 동안 외로움을 느낀다.
- 사람들이 캐릭터를 나약하거나 비실댄다고 여긴다(캐릭터가 자주 아픈 경우).
- 사람들이 캐릭터를 과장된 행동을 하는 사람이나 건강염려증 환자로 본다.

초래할 수 있는 심각한 결과	- 작은 건강 문제가 더 심각한 문제로 변한다. - 병이 뭔가 더 심각한 징후라는 사실을 알게 된다. - 알려져 있는 치료법이 캐릭터에게는 효과가 없다. - 입원해야 한다. - 막대한 의료비 때문에 파산 신청을 해야 한다. - 일을 계속할 수 없는 상태가 된다. - 합병증 때문에 영구적으로 장애를 갖게 된다. - 학생이 학교를 너무 많이 빠지는 바람에 낙제하거나 장학금을 받지 못하게 되거나 유급한다. - 세균이나 병에 두려움이 생긴다. - 사랑하는 사람이 면역력이 약한데 캐릭터에게 병이 옮는다. - 불치병이라는 진단을 듣는다.
생길 수 있는 감정	동요, 불안, 우려, 패배감, 부정, 실망, 낙담, 시기, 좌절감, 안달, 외로움, 쓸쓸함, 방치당한 느낌, 압도당하는 느낌, 무력감, 체념, 슬픔, 자기연민, 침울함, 취약하다는 느낌, 방랑벽, 걱정
생길 수 있는 내적 갈등	- 병이 걸렸다고 자책한다. - 일이나 학업을 제대로 이어갈 수 없게 된 상황에 좌절감을 느낀다. - 병에 걸려 다른 아픈 가족을 돌볼 수 없게 되었다는 사실에 죄책감을 느낀다. - 계속 최악의 시나리오만 떠오른다. - 진단보다 더 나쁜 병은 아닌지 두려워한다. - 다른 사람들과 같이 있고 싶지만 격리가 필요하다는 사실을 안다. - 자신의 책임을 다하지 못하고 다른 사람을 실망시킨 일에 죄책감

을 느낀다.

- 해야 할 일이 늘어나 스트레스를 받는다.
- 앞으로 걸릴 수도 있는 병에 대해 편집증적으로 군다.
- 병의 심각성에 대해 거짓말을 하고 싶은 유혹을 받는다(어떤 행사에 참가하고 싶거나, 사람들이 법석을 떠는 것을 원하지 않는다는 이유 등으로).

상황을 악화시킬 수 있는 부정적인 특성

통제 성향, 방어적 성향, 까다로움, 유머 감각이 없는 성향, 인내심 부족, 합리적이지 않은 성향, 무책임함, 감정 과잉, 애정 결핍, 편집증적 성향, 비관적인 성향, 완고함, 비협조적인 성향, 배은망덕, 허영심, 투덜대는 성향, 일중독, 잔걱정이 많은 성향

기본 욕구에 미치는 영향

- **자아실현 욕구** 캐릭터의 완전한 잠재력은 아픈 기간 동안 실현될 수 없고, 그 때문에 캐릭터는 자신이 불완전하거나 불행하다고 느낀다.
- **애정과 소속의 욕구** 가족이 캐릭터를 보살피는 의무에 분개하거나 캐릭터를 원망하는 경우, 캐릭터는 자신이 원치 않은 사람이 되었다거나 사랑받지 못한다고 느끼기 시작할 수 있다.
- **생리적 욕구** 질병은 수면 부족, 불충분한 영양과 수분 섭취, 그리고 캐릭터가 스스로를 돌보지 못하게 만드는 원인이 될 수 있다.

대처에 도움이 되는 긍정적인 특성

적응 능력, 감사하는 태도, 굳은 심지, 협조적인 성향, 유머, 온화함, 행복감, 겸손, 내향적인 성향, 남의 말을 잘 듣는 성향, 낙관적인 성향, 인내, 끈기, 상황을 주도하는 성향, 지략, 책임감, 분별력, 영성, 거리낌 없음

- 자신의 건강 문제를 파악해 앞으로의 발병을 예측하고 방지할 수 있다.
- 일에서 벗어나 휴식을 취할 수 있다.
- 건강 상태와 치료법을 더 잘 알게 된다.
- 집안일과 다른 책임에 대해 잠시 도움을 받는다.
- 내성적인 캐릭터가 이 힘든 상황을 최대한 활용해 혼자만의 시간을 즐긴다.
- 캐릭터와 간병인의 관계가 개선된다.
- 독서나 비디오 게임같은 그동안 원했던 활동에 몰두할 수 있다.

ㄱ

기억력 저하를
겪다

Experiencing Memory Loss

사례
- 만성 질환이 생기면서 단기 기억 상실이 생긴다.
- 뇌진탕으로 기억에 문제가 생긴다.
- 트라우마를 일으키는 경험 때문에 기억이 억압된다.
- 나이가 들면서 과거의 일을 떠올리는 데 어려움을 겪는다.
- 급성 질환 때문에 기억력에 일시적으로 문제가 생긴다.
- 약물 때문에 인지적 능력에 제약을 받는다.
- 무언가 잊게 만드는 약을 자신도 모르게 먹는다.
- 며칠 동안 잠을 자지 못해 세세한 일을 분명히 기억할 수 없다.
- 정확한 기억을 떠올리는 능력에 영향을 미치는 정신 건강 문제에 시달린다.
- 스트레스가 많은 상황으로 기억력이 흐트러지고 세세한 일을 또렷이 떠올릴 수 없다.

사소한 문제
- 다른 사람의 신뢰를 잃는다.
- 다른 사람에게 동정을 받는다.
- 불가피하게 혼자 할 수 있는 일이 줄어든다.
- 캐릭터가 기억하는 것과는 다르게 일이 벌어졌다는 사람들의 주장에 답답함을 느낀다.
- 물건을 엉뚱한 곳에 두는 일이 잦아진다.
- 요리나 신발 끈 묶기 같은 일상적인 일을 하는 법을 잊어버려 도움을 받아야 한다.
- 규칙이 기억나지 않아 예전에 좋아했던 취미를 포기해야 한다.
- 문제가 있다는 사실을 인식하지 못한다.
- 전에 했던 질문이나 대화를 되풀이하고 있다는 사실을 깨달으면서 소름이 끼친다.
- 말을 하는 도중에 자신이 무슨 말을 하고 있는지 기억나지 않는다.
- 마감일이나 약속을 잊는다.

503

- 한동안 다른 사람이 운전을 대신 해줘야 한다.
- 자신의 이름이나 기타 중요한 개인 정보가 기억나지 않는다.
- 사랑하는 사람이나 친구를 알아보지 못한다.

초래할 수 있는 심각한 결과

- 자신이 누구인지에 관한 기억을 영원히 잃어버린다.
- 상실감과 혼란을 끊임없이 느낀다.
- 혼자서는 더 이상 안전하게 살 수 없게 된다.
- 하던 일을 더 이상 하지 못하게 된다.
- 학교에서 낙제한다.
- 살면서 필요한 세세한 일들(건강 문제에 대한 판단, 재정에 대한 정보, 컴퓨터 암호 등)을 다른 사람에게 맡겨야 한다.
- 운전면허가 취소된다.
- 기억력에는 도움이 되지만 끔찍한 기분이 들게 하는 약을 복용한다.
- 집에만 있게 되거나 사랑하는 사람이 찾아온 일을 기억하지 못하게 되어 버려진 듯한 느낌이 든다.
- 캐릭터가 악화되는 모습을 보는 일이 너무나 고통스러워 사랑하는 사람들이 떠나간다.

생길 수 있는 감정

동요, 분노, 씁쓸함, 혼란, 자기방어, 부정, 우울함, 좌절, 불신, 낙담, 환멸, 당혹감, 좌절감, 비애, 외로움, 무력감, 자기연민, 창피함, 인정받지 못한다는 느낌, 걱정, 자신이 하찮다는 느낌

생길 수 있는 내적 갈등

- 무언가를 기억하려 애쓰지만 기억나지 않는다.
- 자신의 기억력 문제가 어느 정도까지 정상이고 비정상인지 판단하기 위해 애쓴다.
- 증거가 분명함에도 불구하고 자신은 기억력 문제가 없다고 애써 자신한다.
- 좋아했던 일을 계속하고 싶지만 새로 나타난 기억 상실 문제로 좌절한다.
- 화를 내는 모습을 다른 사람에게 보이지 않으려 애쓴다.
- 자신의 상태에 부끄러움을 느낀다.

- 기억력 문제가 계속될까 걱정한다.
- 자신이 정말 잘했던 일을 더 이상 할 수 없게 되어 자존감이 떨어진다.
- 가족이 자신을 아이처럼 취급하거나 온갖 일을 간섭하는 상황에 화가 나지만 도움이 필요하다는 사실을 알고 있다.

상황을 악화시킬 수 있는 부정적인 특성

남의 속을 긁는 성향, 심술궂음, 유치함, 통제 성향, 방어적 성향, 어수선함, 망각, 야단스러움, 까다로움, 유연성 부족, 합리적이지 않은 성향, 예민한 성향, 비관적인 성향, 무모함, 완고함, 신경질적인 성향, 비협조적인 성향, 배은망덕

기본 욕구에 미치는 영향

- **자아실현 욕구** 자신을 행복하게 해주는 일을 할 수 없고, 자신이 누구이고 자신에게 중요한 것이 무엇인지에 해당하는 중요한 내용들을 기억하지 못할 때 캐릭터는 자아를 온전히 실현하기 어렵다.
- **존중과 인정의 욕구** 아직 진단받지 못한 기억력 문제로 씨름하는 경우, 캐릭터는 통제할 수 없는 일들로 비난을 받을 수 있고 이러한 비난을 내면화할 수 있다.
- **애정과 소속의 욕구** 캐릭터를 자주 보살펴야 한다는 좌절감 때문에 가족이 캐릭터를 잘 대하지 못하는 경우, 결국 캐릭터는 자신이 버림받았고 사랑받지 못하고 있다고 느낄 수 있다.
- **안전 욕구** 기억 상실로 인해 캐릭터가 다른 사람의 보살핌 없이는 기초적인 활동조차 할 수 없게 되는 경우, 자신과 다른 사람에게 위험한 환경이 조성될 수 있다.

대처에 도움이 되는 긍정적인 특성

적응 능력, 감사하는 태도, 차분함, 자신감, 협조적인 성향, 결단력, 절제력, 유머, 행복감, 정직성, 겸손, 친절함, 성숙함, 낙관적인 성향, 체계적인 성향, 끈기, 지략, 책임감, 분별력, 기발함, 지혜로움

- 기억 상실로 고통받는 다른 사람들에게 좋은 영향을 끼친다.
- 고통스러운 경험을 잊는다.
- 삶을 더욱 긍정적으로 바라보고 작은 것에도 감사한다.
- 간병인과 점점 더 가까운 사이가 된다.
- 캐릭터와 더 자주 함께 지낼 수 있도록 가족이 가까운 곳으로 이사를 온다.
- 발병 초기에 도움을 구하고 기억 상실을 되돌리거나 멈출 수 있는 치료법을 찾는다.
- 신약 실험의 대상자가 되어 기억력이 개선된다.

ㄱ

다른 사람으로
오해받다

사례

- 유명인사나 공직자로 오해받는다.
- 누군가가 캐릭터를 매춘을 하는 사람으로 오해해 잠자리를 요구한다.
- 누군가가 캐릭터를 자신에게 상처를 준 사람이라고 오해해 복수의 표적이 된다.
- 누군가가 캐릭터와 대화하다 자신이 생각했던 사람이 아니라는 것을 알아차린다.
- 캐릭터가 범인, 성범죄자 혹은 전쟁범죄자와 모습이 아주 닮았다.
- 형제나 자매로 오인된다.
- 캐릭터와 아주 많이 닮은 사람이 있어 그 사람이라는 오해를 끊임없이 받는다.
- 다른 사람과 이름이 같아서 그 사람으로 오인된다.
- 신원 도용이 일어나는 바람에 누가 캐릭터인지 정체가 혼란스러워진다.

**사소한
문제**

- 누군가가 빤히 쳐다본다.
- 사람들이 주위를 서성거리고 손으로 가리키고 쑥덕거린다.
- 프라이버시를 침해당한다.
- 무단으로 사진이 찍힌다.
- 어색한 대화를 계속 하게 된다.
- 사실이 밝혀질 때까지 불신의 대상이 된다.
- 팬들에게 둘러싸인다.
- 혹시 아무개 아니냐고 묻는 사람들에게 끊임없이 정중하게 대답해줘야 한다.
- 아니라는 대답을 들어도 거짓말을 하고 있다고 생각하며 가만히 내버려두지 않는 사람들을 상대해야 한다.
- 성가시게 구는 사람들을 피해 그 자리를 떠나야 한다.

- 자신의 신분을 증명하기 위해 공식적인 경로를 밟아야 한다.
- 바람직하지 않은 누군가로 오인당하는 일이 불쾌하고 당혹스럽다.
- 경찰의 조사를 받는다(범죄자로 오인되는 경우).

초래할 수 있는 심각한 결과	• 울분이 쌓여 폭발하는 바람에 상황이 악화된다. • 범죄 혐의로 억울하게 기소된다. • 결백을 입증할 증거나 알리바이가 없다. • 캐릭터와 아주 많이 닮은 사람이 누군가와 데이트를 하는 모습이 사람들 눈에 띄면서 외도를 저지른다는 오해를 받는다. • 위협을 받는다(누군가가 캐릭터를 어떤 사람이라고 믿기 때문에). • 닮은 사람이 저지른 행동 때문에 폭행을 당한다. • 신원을 도용당하면서 캐릭터의 신용이 손상된다. • 가족과 친구들이 잘못된 사실을 믿으며 캐릭터를 외면한다. • 나쁜 일을 저지른 사람이 비슷하다는 이유로 캐릭터에게 죄를 뒤집어씌운다. • 친구와 사랑하는 사람이 캐릭터와 가깝다는 이유로 유죄가 된다. • 캐릭터의 신용이 훼손되어 사업이나 생계에 영향을 받는다. • 위험한 사람들에게 붙잡혀 고문을 당한다. • 사랑하는 사람들이 캐릭터와 닮은 사람들 사이에서 샌드위치 신세가 되어 사망한다. • 체포된다. • 무고한 사람에게 유죄를 선고하는 사법 제도에 신뢰를 잃는다.
생길 수 있는 감정	놀라움, 분노, 괴로움, 불안, 배신감, 쓸쓸함, 갈등, 자기방어, 좌절, 각오, 불신, 좌절감, 공포, 신경과민, 압도당하는 느낌, 편집증, 무력감, 자기연민, 망연자실, 근심, 경계심
생길 수 있는 내적 갈등	• (긍정적인 경험을 하게 될 것 같아) 이참에 다른 사람인 척하고 싶은 유혹을 받지만 잘못이라는 사실을 알고 있다. • 신분을 오해받고는 맞다고 대답했다 일이 복잡해지면서 후회하게 된다.

- 매력적이거나 인기 있는 사람으로 오인받는 긍정적인 측면은 마음에 들지만 부정적인 측면은 싫다.
- 사랑하는 사람들이 캐릭터의 말을 의심해 배신감을 느낀다.
- 친구들이 캐릭터를 오해해 공격하는데 화가 나지만 상황이 바뀌었다면 자신도 같은 행동을 했을 것 같다.
- 자신이 남과 닮았다고 여겨지는 것이 이상하다. 남들이 자신을 보는 방식이 자신이 보는 방식과 달라 의아하다.
- 매력적이지 않은 사람으로 오인되면서 자신의 외모에 대해 자신감이 없어진다.

상황을 악화시킬 수 있는 부정적인 특성

남의 속을 긁는 성향, 대립하는 성향, 통제 성향, 부정직함, 회피 성향, 남을 잘 믿는 성향, 충동적 성향, 무책임함, 편집증적 성향, 자기 파괴적인 성향, 비협조적인 성향, 변덕

기본 욕구에 미치는 영향

- **자아실현 욕구** 유명인과 닮았다는 사실이 캐릭터의 평판에 영향을 미치거나 꿈을 추구하는 능력에 지장을 주는 경우, 캐릭터는 옴짝달싹 못하게 되어 성공을 추구하지 못할 수 있다.
- **존중과 인정의 욕구** 악하거나 혐오스러운 인물과 캐릭터가 매우 닮았다고 여겨지는 경우, 사람들이 이들을 내심 연관시키게 되면서 캐릭터를 하찮게 볼 수 있다.
- **안전 욕구** 캐릭터가 다른 사람으로 오인될 때 그 사람에게 강력한 적이 있는 경우, 캐릭터와 캐릭터가 사랑하는 사람들이 엉뚱하게 위험에 처할 수 있다.

대처에 도움이 되는 긍정적인 특성

차분함, 외교술, 낙관적인 성향, 설득력, 지략

- 짜증나는 상황을 최대한 활용하는 방법을 찾는다.
- 오인된 신원으로 이익을 얻는다(콘서트에서 줄을 서지 않거나 귀빈 대접을 받는 일 등).
- 단순하고 평범한 삶이 중요하다는 진리를 새삼 깨닫는다.
- 부당한 일과 싸우고 억울하게 비난받는 사람을 돕게 된다.
- 다른 사람으로 오해받는 시련을 겪는 동안 캐릭터를 믿어주던 사람들과 긴밀한 유대감을 쌓는다.
- 진정한 친구가 누구인지 알게 된다(그리고 무거운 짐을 덜어낸다).
- 사회적 불평등에 대해, 그리고 일부 사람들이 (편견이나 인종차별 등으로) 어떻게 부당하게 표적이 되는지 알게 되어 변화를 가져오기 위해 노력한다.
- 유명인과 닮은 부분을 줄일 수 있도록 외모를 바꿀 방법을 찾아내어 이후에는 오해를 떨치게 된다.

두려움이나 공포증이 고개를 들다

사례

- 전에는 문제가 되지 않았던 새로운 공포증이 생긴다.
- 누군가 우연히 캐릭터의 두려움을 촉발시킨다.
- 두려움에 맞서지 않으면 다른 사람이 고통받을 상황에 처한다.
- 이미 극복했다고 생각한 두려움이 다시 나타나 퇴행을 겪는다.
- 적이나 경쟁자가 캐릭터가 지닌 공포증을 이용한다.
- 최상의 상태에 있어야 할 때 공포증이 캐릭터를 위협한다.

사소한 문제

- 갑작스러운 반응에 혼란스러워하면서 무슨 일이 일어난 것인지 확신하지 못한다(특히 캐릭터의 공포증이 특이한 종류일 경우).
- 순간적으로 몸이 굳어 앞으로 나아갈 수 없다.
- 자신이 무언가를 두려워하고 있다는 사실을 숨기려 애쓴다.
- 체면을 유지하기 위해 처한 상황에 대해 거짓말을 한다.
- 놀림당한다.
- 두려움 때문에 실수를 하거나 잘못된 결정을 내린다.
- 배우자나 파트너가 캐릭터의 용기가 부족하다고 생각하며 상대를 하찮게 본다.
- 악몽이나 불면증에 시달린다.
- 두려움을 일으키는 대상이나 일을 피하기 위해 불편한 예방 조치를 취해야 한다.
- 약을 먹지 않으면 두려움이 불쑥 나타난다.
- 당혹감을 피하기 위해 사람들과 거리를 둔다.
- 다른 사람들에게 분노를 표출한다(감정이 엉뚱한 방향으로 흐르는 것).

초래할 수 있는 심각한 결과

- (놀라서 계단에서 넘어지거나 도망가다가 차에 치이는 등) 캐릭터의 반응으로 인해 신체적 부상이 생긴다.
- 평판을 망가뜨리는 극도의 조롱에 시달린다.
- 실적 부진, 결근 과다 등의 이유로 실직한다.

511

- 소중하게 생각했던 취미나 여가생활을 포기해야 한다.
- 좋은 기회를 거절하면서 일에 제약을 받는다.
- 캐릭터의 두려움이 사랑하는 사람들에게 부정적인 영향을 미친다 (친밀감에 대한 두려움이 결혼에 문제를 일으킴, 군중에 대한 두려움으로 가족의 외출이 불가능해지는 등).
- 상대방의 이해 부족으로 우정이나 로맨스가 깨진다.
- 한 가지 두려움이 다른 두려움으로 이어진다.
- 불건전한 대처 방법에 의존한다.
- 두려움에 굴복한다(두려움이 자신을 지배하도록 허용한다).
- 트라우마를 심하게 겪어 외상 후 스트레스 장애, 심각한 불안, 편집증으로 이어진다.

생길 수 있는 감정	괴로움, 불안, 근심, 우려, 혼란, 패배감, 좌절, 역겨움, 두려움, 무력감, 허둥거림, 공포, 수치심, 히스테리, 위협감, 압도당하는 느낌, 공황, 편집증, 무력감, 경악, 취약하다는 느낌

생길 수 있는 내적 갈등	• 두려움에 지배되길 원하지 않으면서도 두려움이 자신을 제약하도록 방치하게 된다. • 자신에게 공포증에 다시 맞설 힘이 있는지 의심스럽다. • 절망감에 시달린다. • 바람직하지 않은 반응에 책임감을 느낀다. 캐릭터가 통제할 수 없는 경우도 예외가 아니다. • 자신이 온전한 정신인지 의심스럽다(두려움이 편집증으로 이어지는 경우). • 공포반응이 올바르지 않다는 사실을 알고 있지만, 대처법을 모르겠다. • 두려워하고 있는 자신을 탓한다. • 두려워하고 있는 것에 다른 사람들이 별다른 반응을 보이지 않는다는 이유로, 자신이 '남보다 못하다'는 열등감에 시달린다. • 건강한 방식이 아니라는 사실을 알면서도 속으로만 움츠러들어 사람들과의 관계를 끊는다.

상황을 악화시킬 수 있는 부정적인 특성

비겁함, 남을 잘 믿는 성향, 불안정한 상태, 합리적이지 않은 성향, 마초적인 성향, 감정 과잉, 신경과민, 편집증적 성향, 비관적인 성향, 자기 파괴적인 성향, 미신을 믿는 성향, 의지박약, 잔걱정이 많은 성향

기본 욕구에 미치는 영향

- **자아실현 욕구** 공포증에 대처하는 캐릭터는 억압당하는 느낌을 받을 가능성이 커 자신의 모든 잠재력을 발휘할 수 없다. 두려움에 오랜 시간 노출되면서 대처할 능력이 없어지면 심각한 피해를 입을 수 있다.
- **존중과 인정의 욕구** 두려움을 극복하지 못하거나 건강한 방식으로 대처하지 못하면 캐릭터의 자존감에 부정적인 영향이 생길 수 있다.
- **애정과 소속의 욕구** 두려움과 공포증이 캐릭터와 사람들의 상호작용에 직접적인 영향을 미치고 캐릭터의 삶에 있는 사람들이 이해심과 동정심이 없는 경우, 유대감이 깨질 수 있다.
- **안전 욕구** 공포증에 노출되면 실제건 상상의 산물이건 캐릭터의 안정감이 위태로워질 수 있다.

대처에 도움이 되는 긍정적인 특성

적응 능력, 모험심, 분석력, 과감함, 차분함, 조심성, 자신감, 용기, 창의성, 지적 능력, 통찰력, 낙관적인 성향, 직관력, 상황을 주도하는 성향, 지략, 영성

긍정적인 결과

- 공포증을 다시 한 번 극복한다.
- 공포증이나 두려움이 다시 나타나는 원인을 파악해 생활방식을 바꾸고, 재발하지 않도록 자기 관리에 우선순위를 둔다.
- 두려움에 대처하는 새롭고 효과적인 방법을 찾는다.
- 두려움을 극복해 다른 사람들에게 좋은 영향을 끼친다.
- 공포증을 가진 이들에 대한 사람들의 인식을 바꾼다.

- 같은 어려움을 겪고 있는 사람들을 찾아 연대한다.
- 공포증이 있다 해도 충만하고 행복한 삶을 살 수 있다는 사실을 깨닫는다.
- 두려움에도 불구하고 어려운 상황을 이겨내 전과는 다른 용기와 회복력을 보여준다.
- 같은 두려움을 공유하고 있는 사람들과 만나 자신이 혼자가 아니라는 사실을 깨닫는다.

리더가
되어야 한다

Being Forced to Lead

<table>
<tr>
<td>사례</td>
<td>

• 사장이 사망하면 회사를 대신 맡아야 하는 자리에 있다.

• 누군가가 나서서 책임져야 하는 중대한 비상사태가 발생한다.

• 아무도 이끌고 싶어 하지 않는 그룹 프로젝트에 참여한다.

• 괴롭힘을 당하는 일의 일환으로 아무도 원하지 않는 자리를 맡게 된다.

• 적진의 배후에서 부대를 이끌어야 한다.

• 맡을 사람이 아무도 없어 캐릭터가 저항군을 통솔해야 한다.

• 의료 재해가 발생하는 동안 책임을 맡아야 한다.

• 직장에서 프로젝트 책임자로 임명된다.

• 누구라도 맡지 않으면 스포츠 팀이 해체되기 때문에 캐릭터가 팀을 이끌어야 한다.

• 특정 분야의 리더를 맡을 자격을 갖고 있는 사람이 캐릭터뿐이다.

• 캐릭터가 빚을 지고 있는 상황에서 일을 이끌고 성공시키면 금전적 보상을 해주겠다는 약속을 받는다.

</td>
</tr>
<tr>
<td>사소한
문제</td>
<td>

• 다른 사람에게 비판받는다.

• 필요한 물품이나 자원이 부족하다.

• 훈련되어 있지 않거나 경험이 없거나 무관심한 그룹이나 팀과 함께 일한다.

• 캐릭터가 원하는 것을 할 시간이 부족해진다.

• 책임을 맡았다는 사실 때문에 스트레스를 받는다.

• 캐릭터가 리더를 맡아 무척 애쓰지만 사람들은 오히려 캐릭터에 대한 믿음을 잃는다.

• 리더가 되는 데 필수적인 능력(규율, 요령, 순발력 등)이 부족하다.

• 친구들이 캐릭터의 방식에 동의하지 않아 마찰을 겪는다.

• 성격 차이로 리더십을 발휘하기 어려워진다.

• 부당한 이유(나이, 성별, 인종 등)로 사람들이 캐릭터의 리더십에 저

</td>
</tr>
</table>

ᄅ

항한다.

- 실패에 대한 무관심이나 두려움 때문에 리더를 맡고 있는 동안 최소한만 행동하게 된다.
- 무리 중 누군가가 캐릭터의 리더십에 도전한다.

초래할 수 있는 심각한 결과	결정적인 순간 얼어붙는다.굴욕적인 패배를 맛본다.캐릭터는 강등당하고 자신보다 능력이 부족한 사람이 그 자리를 대신 맡는다.잘못된 결정을 내려 다른 사람들에게 부정적인 영향을 미친다.캐릭터의 잘못된 리더십으로 평판이 망가진다.리더 자리를 맡지 않으면 생명을 위협받는다.리더를 맡아야 하는 상황에서 외부의 도움이나 구호를 찾을 수 없다.캐릭터의 노력을 방해하려는 자를 발견한다.누군가의 함정에 빠졌다는 사실을 깨닫는다.캐릭터가 비윤리적인 결정을 하면서 다른 사람의 존경을 잃는다 (족벌주의, 회사의 자산을 자신에게 유리하게 사용함, 차별 등).성공이 불가능한 상황에서 캐릭터에게 리더를 맡기려고 한다.팀원들 중 누군가 죽어가고 있다.완벽주의와 씨름하며 불가능한 기준을 고수한다.승산이 없는 상황을 만난다.
생길 수 있는 감정	불안, 근심, 우려, 혼란, 부정, 좌절, 불신, 의심, 두려움, 공포, 무능하다는 느낌, 불안정한 상태, 위협감, 신경과민, 향수, 압도당하는 느낌, 꺼리는 마음, 경악, 반신반의, 취약하다는 느낌, 걱정
생길 수 있는 내적 갈등	자신이 성공할 능력이 있는지 의구심이 생긴다.모든 결정을 곱씹는다.리더를 맡아야 하는 상황에서 벗어날 방법을 찾기 위해 애쓴다.자신이 리더를 맡지 않으면 어떻게 될지 궁금해진다.

- 프로젝트를 중단시키기 위해 방해공작을 해보면 어떨까 생각해 본다.
- 공황 상태에 빠져 명확한 생각이 떠오르지 않는다.
- 결정적인 순간 우유부단해진다.
- 자신에 대한 믿음을 잃어버린다.
- 스스로에게 지나치게 엄격해진다.

상황을 악화시킬 수 있는 부정적인 특성

냉담함, 비겁함, 잔인함, 부정직함, 신의를 저버리는 성향, 어수선함, 회피 성향, 어리석음, 탐욕, 인내심 부족, 충동적 성향, 우유부단함, 합리적이지 않은 성향, 자기가 다 안다는 태도, 게으름, 가식, 무모함, 부도덕함, 의지박약

기본 욕구에 미치는 영향

- **자아실현 욕구** 캐릭터의 주된 책임이 다른 사람들의 욕구를 충족시키는 일일 경우, 캐릭터는 앞으로 자신과 자신의 욕망에 집중하는 기회가 다시는 없으리라 느낄 수 있다.
- **존중과 인정의 욕구** 캐릭터가 형편없는 리더십을 보이는 경우, 평판이 위태로워질 수 있고 팀의 존경도 잃을 수 있다.
- **안전 욕구** 성공 여부에 따라 일자리가 좌우되는 리더 역할을 억지로 맡게 된 캐릭터는 자신이 취약하다고 느낄 수 있으며, 일을 제대로 수행하지 못하면 생계가 위협받게 될 것이라는 사실을 두려워할 수 있다.

대처에 도움이 되는 긍정적인 특성

적응 능력, 분석력, 과감함, 자신감, 용기, 창의성, 결단력, 외교술, 절제력, 정직성, 겸손, 영감을 주는 성향, 지적 능력, 공정함, 친절함, 신의, 객관성, 체계적인 성향, 전문성, 책임감, 지혜로움

- 다른 상황에서 사용할 수 있는 리더십 기술을 습득한다.
- 다른 사람의 강점을 활용해 자신의 약점을 보완하고 강한 팀을 만든다.
- 다른 사람들을 안전이나 성공으로 이끈다.
- 다른 사람을 효과적으로 이끌기 위해서 어떤 기술이 효과가 있고 없는지를 배운다.
- 자신의 행동에 대해 칭찬을 받거나 영웅으로 추앙받게 된다.
- 누군가의 생명을 구한다.
- 일을 멋지게 해내고 승진한다.
- 리더십에 익숙해진다.

마법에 걸리다 Being Placed Under a Spell

일러두기

이 항목은 일시적이거나 사소한 괴로움을 초래하는 비교적 경미한 마법에 대한 내용을 담고 있다. 심각한 영향을 미치는 강력한 마법에 대해서는 '저주에 걸리다' 편을 참조할 것.

사례

- 무용수가 발을 삐끗하게 되는 일 등 재능이나 기술이 잠시 사라진다.
- 마시는 물에 사랑의 묘약이 몇 방울 들어간다.
- 주문에 걸려 당나귀 소리를 내게 되거나 갑자기 노래가 튀어나오게 되거나 잠이 들어버리는 것 같은 장난스러운 주문에 걸린다.
- 특정한 사람 앞에서는 항상 발을 헛디디게 된다.
- 동물의 말을 알아듣거나 죽은 사람과 이야기할 수 있게 되어 동물이나 죽은 사람이 따라다니게 된다.
- 특정한 물건을 찾지 못하거나 사용할 수 없게 된다.
- 특정한 장소에 가지 못하게 된다.
- 기분에 따라 모습이 바뀌게 된다(머리색이 변하거나 피부에 반점이 생기는 등).
- 재채기를 할 때마다 이상한 일이 일어난다.
- 예언, 주문, 저주와 관련된 것이라면 어떤 것도 말할 수 없게 된다.
- 일시적으로 동물이나 무생물로 변한다.
- 질문으로만 말을 할 수 있게 된다.
- 투명인간이 된다.
- 미리 정해둔 시간 동안 다른 사람과 몸을 바꾼다.
- 처음에는 멋진 듯한 주문에 걸리지만 마이더스의 손처럼 큰 곤란을 일으킨다.

사소한 문제

- 주문이 효과를 발휘하는 동안 자신이 했던 일로 당혹감을 느낀다.
- 마법에 걸린 동안 무슨 일을 했는지 기억이 나지 않는다.
- 굴욕적인 모습이 녹화되어 사람들에게 퍼진다.

- 주문에 걸리면서 사랑하는 사람과의 관계가 어색해진다.
- 주문 때문에 이상한 말과 행동을 한 것이라 해명해도 사람들이 믿어주지 않는다.
- 캐릭터의 외모가 일시적으로 바뀐다.
- 주위 사람들이 놀리는 상황을 감당해야 한다.
- 주문을 깨는 방법을 찾아야 한다.
- 누가 왜 마법을 걸었는지 모른다.
- 자신이 걸린 주문이 어떤 효과를 발휘하게 될지, 언제 주문의 효과가 나타날지 알지 못한다.
- 자신에 대한 통제력을 상실해 힘들어한다.
- 주문 때문에 신체적인 불편함을 느낀다.

초래할 수 있는 심각한 결과	무력해지고 표적이 된 듯한 느낌이 든다.캐릭터의 행동이 변하면서 사랑하는 사람과의 관계가 파탄난다.무슨 일이 일어나고 있는지 사랑하는 사람에게 설명해줄 수 없다 (설명해줄 수 없는 주문에 걸렸기 때문에).그 누구도 자신과 같은 방식으로 고통받고 있지 않기 때문에 완전히 혼자라는 느낌이 든다.주문을 건 사람과 캐릭터가 마법을 둘러싼 불화로 사이가 벌어지면서 다른 사람들이 위험에 빠지게 된다.마법의 힘이 없는 캐릭터가 주문을 건 사람에게 억울하게 표적이 되면서 힘의 불균형이 생긴다.주문 때문에 다른 사람들에게 취약한 상태에 놓이게 된다.다시 얻거나 대체 불가한 기회나 중요한 관계를 잃는다.주문이 잘못되어 효과에서 영원히 벗어날 수 없게 된다.정서적 상처가 생겨 신뢰 문제와 불안이 심각해진다.용서받을 수 없는 일을 하게 만드는 주문에 걸린다.
생길 수 있는 감정	동요, 분노, 불안, 우려, 혼란, 부정, 욕망, 좌절, 각오, 환멸, 당혹감, 불안정한 상태, 욕정, 강박, 무력감, 후회, 회한, 울화, 복수심, 취약하다는 느낌, 경계심

생길 수 있는 내적 갈등	• 주문에 걸린 것을 모르고 자신의 행동을 자책한다.
	• 새로운 모습에 대한 어색함으로 힘들다.
	• 자신이 미쳤다고 생각한다.
	• 도움을 받고 싶지만 무슨 일이 일어나고 있는지 다른 사람에게 말하기 꺼려진다.
	• 상황이 절대 나아지지 않을까 봐 걱정한다.
	• 표적이 될 만큼 약하고, 상황을 바로잡을 만큼 강하지 않다는 이유로 자신을 혐오하게 된다.
	• 복수를 하고 싶지만 결과가 어떨지 두렵다.

상황을 악화시킬 수 있는 부정적인 특성

우쭐대는 성향, 충동성, 부정직함, 무례함, 어리석음, 유머 감각이 없는 성향, 인내심 부족, 합리적이지 않은 성향, 비관적인 성향, 무모함, 분개, 자기 파괴적인 성향, 신경질적인 성향, 소심함, 비협조적인 성향, 앙심, 의지박약

기본 욕구에 미치는 영향

• **존중과 인정의 욕구** 주문에 걸렸을 때 당혹감이나 굴욕감을 어느 정도라도 느끼게 되면 캐릭터의 자신감이 부정적인 영향을 받을 수 있고, 다른 사람들의 신망도 잃을 수 있다.

• **애정과 소속의 욕구** 캐릭터가 완벽하게 정직할 수 없거나 그러고 싶지 않을 때 건강한 관계를 유지하는 것은 매우 어려운 일이다. 주문이 캐릭터를 솔직하지 못하게 만드는 효과를 지속적으로 발휘하는 경우, 캐릭터는 가장 아끼는 사람들을 잃을 수 있다.

• **안전 욕구** 주문의 효과가 그리 강력하지 않다 해도 효과가 언제 일어날지 모르고 강력한 존재에 희생되고 있다는 점 때문에 캐릭터는 정신적인 고통을 겪을 수 있다. 이 모든 상황 때문에 캐릭터의 안전과 안정감은 훼손된다.

적응 능력, 모험심, 분석력, 조심성, 창의성, 효율성, 겸손, 상상력, 독립심, 지적 능력, 통찰력, 낙관적인 성향, 인내, 직관력, 상황을 주도하는 성향, 지략, 분별력, 영성, 지혜로움

| 긍정적인 결과 |

- 주문의 효과가 사라지면서 그 상황이 유머를 초래했다는 것을 알게 된다.
- 주문을 깨고 적을 무찌른다.
- 주문의 효과에 적응하고 주문이 걸린 채로 사는 법을 배운다.
- 다행히 주문의 효과를 목격한 사람이 아무도 없다.

보안을
피해야 하다

(사례)
- 은행 내부로 들어가기 위해 경비원의 눈을 피해야 한다.
- 교도소를 탈출하고 싶다.
- 호텔에서 몰래 연인을 만나기 위해 보안카메라를 피해야 한다.
- 정보를 얻기 위해 컴퓨터 시스템을 해킹해야 한다.
- 보안 시스템의 취약점을 알아보기 위해 화이트 해커가 보안 시스템을 뚫어본다.
- 누군가를 납치하거나 구출하기 위해 건물에 몰래 들어간다.
- 불법으로 국경을 넘는다.
- 암살자가 정치인이나 유명인사의 보안 관련 세부사항을 확인해야 한다.
- 보안을 뚫고 박물관에 들어가 유물을 훔친다.
- 집밖에 배치된 경찰의 눈을 피해 집을 나간다.
- 적지에 있는 군인이 적군을 피해야 한다.
- 불법 물건을 소지한 채 공항 보안대를 지나야 한다.
- 학생이 교사 모르게 학교를 빠져나간다.
- 함께 쓰는 계정에서 돈이 사라진 뒤 온라인 뱅킹 이력을 조사하기 위해 파트너의 비밀번호를 알아내야 한다.
- 미성년자라는 사실을 들키지 않고 술집이나 나이트클럽에 들어간다.

사소한
문제
- 세세한 것까지 신경 써서 계획을 짠다.
- 일정과 청사진을 확보한다.
- 일어날 수 있는 모든 상황을 고려하려고 애쓴다.
- 작업을 완료할 때까지 남의 눈을 피할 충분한 시간이 있는지 확인한다.
- 의심스럽거나 얻기 어려운 정보를 문서상의 흔적 없이 확보해야 한다.

- 도와줄 사람을 신뢰해야 한다.
- 부모, 배우자 혹은 다른 사람에게 전할 그럴듯한 변명을 마련해놓아야 한다.
- 누군가를 고용했는데 신뢰할 수 없거나 일에 서투르다는 사실을 뒤늦게 알게 된다.
- 마지막 순간에 변경이 생겨 계획을 망치게 된다.
- 눈에 띄지 않게 작업을 진행하다 발각된다.
- 경보장치를 끈다.
- 방에 들어가기 전 보안 카메라 제거를 잊는다.
- 책임자에게 제지당한 후 설득력 있는 거짓말로 상대를 속여넘겨야 한다.

초래할 수
있는
심각한
결과

- 발각된 뒤 직장에서 해고된다.
- 캐릭터가 뭔가 계획하고 있다는 사실을 사람들이 알게 되면서 캐릭터에 대한 보안과 조사가 강화된다.
- 잡히지 않기 위해 숨어 있어야 한다.
- 마감일이나 일정이 앞당겨져 서둘러야 한다.
- 작업을 하던 중 막판에 중요한 사람을 잃는다.
- 머뭇거리다 의심을 산다.
- 귀중한 의지처를 잃거나 상대를 놀래켜 속여넘길 수단을 잃는다.
- 붙잡힌다.
- 체포된다.
- 감옥에 들어가게 된다.
- 공범에게 배신당한다.
- 실패하는 바람에 무시무시한 적의 눈에 띄게 된다.

생길 수
있는
감정

짜증, 불안, 근심, 우려, 갈등, 혼란, 좌절, 낙담, 의심, 두려움, 허둥거림, 좌절감, 공포, 안달, 위협감, 거슬림, 압도당하는 느낌, 공황, 꺼리는 마음, 반신반의, 취약하다는 느낌

생길 수 있는 내적 갈등	• 자신이나 가족을 보호한다는 명분으로 범죄를 저질러도 되는지 갈등한다. • 자신이 하고 있는 일에 죄책감을 느낀다(그래도 하고 있다). • 도덕적인 선을 넘어야 하는 상황에서 이 일에 그만한 가치가 있는 지 고민한다. • 두려움에 굴복하지 않으려고 애쓴다. 위험이 큰 경우 더더욱 두려 움을 경계한다. • 자신의 가치에 의문을 제기하고 자신이 변하는 모습에 번민한다. • 자신에게 일을 해내는 데 필요한 기술이 있는지 의구심이 생긴다. • 해야 하는 일이 싫지만 하지 않으면 불의가 계속되리라는 사실을 잘 알고 있다.

상황을 악화시킬 수 있는 부정적인 특성

우쭐대는 성향, 대립하는 성향, 비겁함, 어수선함, 별종 성향, 어리석음, 망각, 탐욕, 인내심 부족, 충동적 성향, 부주의함, 우유부단함, 무모함, 완고함, 식견 부족

기본 욕구에 미치는 영향

• **자아실현 욕구** 꿈을 이루거나 어려운 도전을 해내기 위해 보안을 피해야 하는 경우, 실패한다면 캐릭터는 꿈을 충족하지 못하게 되어 자신이 되고 싶은 모습에서 멀어질 수 있다.

• **존중과 인정의 욕구** 붙잡히는 경우 캐릭터는 스스로를 나쁘게 여길 뿐더러 이는 평판과 미래를 위태롭게 할 수 있다.

• **애정과 소속의 욕구** 캐릭터가 목표와 동기를 놓고 사랑하는 사람과 마찰을 겪는 경우, 긴장과 갈등이 생겨 관계가 결국 깨질 수 있다.

• **안전 욕구** 발각되어 잡히는 바람에 신체적 학대를 당하고 평판이 손상되며 자유를 박탈당할 뿐 아니라 사랑하는 사람들에게 버림까지 받게 되는 경우, 캐릭터는 일이 마무리될 때까지 안정감을 느끼지 못할 것이다.

• **생리적 욕구** 필요한 준비를 얼마나 했느냐에 따라 결과가 달라지는 일을 하는 경우, 캐릭터는 목표를 달성하기 위해 수면, 음식, 적당한 쉼터를 포기해야 할

수 있다.

대처에 도움이 되는 긍정적인 특성

경각심, 분석력, 과감함, 차분함, 조심성, 매력, 자신감, 용기, 창의성, 결단력, 신중함, 효율성, 집중력, 지적 능력, 세심함, 통찰력, 체계적인 성향, 인내, 직관력, 끈기, 지략

| 긍정적인 결과 |

- 원했던 것을 얻는다(돈, 정보, 자유, 만족 등).
- 자신의 실력에 자신감을 얻는다.
- 앞으로 같이 일할 수 있는 유능한 사람들과 인맥을 쌓게 된다.
- 성공에 대한 인정이나 보상을 받는다.
- 다음번에 하지 말아야 할 일이 무엇인지 배운다.
- 목표를 달성하기 위해 할 수 있고, 할 수 없는 일의 범위가 어디까지인지 알게 된다.

불청객이 들이닥치다

An Unwanted Intrusion

일러두기
즐거운 활동 중에 누군가 갑자기 찾아오면 불만스럽기 마련이다. 보고 싶지 않았던 사람이 처들어온다면 여러분의 캐릭터는 짜증이 솟구칠 것이다. 이러한 상황을 더욱 복잡하게 연출하고 싶다면 원치 않았던 방문객이 하루 종일 머무르는 경우를 고려해보라.

사례
- 전도하는 사람이 초인종을 누른다.
- 곤란한 시간에 손님이 찾아온다(가령, 캐릭터의 감정이 한창 고조되어 있을 때나 중요한 상대와 잠시 로맨틱한 시간을 보내려고 할 때).
- 데이트를 하고 있는 중에 예전 애인이 다가온다.
- 집요하고 혐오스러운 상대가 잠자리를 고집한다.
- 예전에 캐릭터를 학대하고 상처를 주었던 사람이 문자를 보낸다.
- (예전에 두 사람 사이의 일이 나쁘게 끝난 적이 있기 때문에) 이제는 말도 주고받지 않는 사람과 마주친다.
- 접근금지 명령을 받은 사람이 캐릭터의 집에 나타난다.
- 배우자의 가족이 캐릭터의 직장에 찾아온다.
- 일을 막 하려던 순간에 친구가 캐릭터의 아파트에 들른다.
- 모처럼 쉬는 날 잔소리 심한 가족에게서 전화가 온다.
- 사람들에게 늘 자원봉사를 요청하는 자선단체 사람이 캐릭터를 난감하게 만든다.
- 먼 친척이 캐릭터에게 돈을 청하는 전화를 걸어온다.

사소한 문제
- 원치 않아도 예의를 갖춰야 한다.
- 대화가 어색하다.
- 성가신 사람이지만 꾹 참아야 한다.
- 자기감정을 숨기려 애쓴다.
- 최대한 빨리 대화를 끝내기 위해 좋은 핑계를 생각해내야 한다.
- 적당한 거짓말로 방문객을 내보냈지만 나중에 사실을 들킨다.

- 그만 돌아가 달라고 눈치를 줬지만 알아듣지 못한다.
- 찾아온 사람을 들일 수밖에 없다.
- 근무시간 중 외부인이 찾아왔다며 상사가 질책을 한다.
- 예정된 활동이 방문객 때문에 중단된다.
- 일이 중단되어 생산성이 떨어진다.
- 예정되었던 일이 늦어진다(회의, 아이 데리러 가는 일, 데이트 등).
- 나중에 다시 볼 수밖에 없는 사람인데 지나치게 무뚝뚝하게 대한다.
- 상대방이 내 말을 들으려고도 하지 않고 눈치도 채지 못하기 때문에 무례하게 굴 수밖에 없다.
- 친구, 데이트 상대, 배우자 앞에서 불청객 때문에 창피를 당한다.

초래할 수 있는 심각한 결과	• 원치 않았던 만남에 대해 불평하다 당사자가 그 말을 듣는다. • 친절하게 대해주고 편의를 봐주려 노력했지만 이용당한다. • 지금 맺고 있는 관계가 불청객 때문에 위태로워진다. • 공공장소에서 상대방에게 폭언을 하다 상황이 악화된다. • 학대를 저질렀던 사람이 캐릭터의 삶으로 다시 들어오면서 안정감이 사라진다. • 집 안으로 들였다가 그가 거짓말을 했다는 사실을 알게 된다(캐릭터를 학대함, 가택침입으로 캐릭터를 괴롭힘). • 거절당한 사람이 캐릭터에게 복수를 하거나 스토킹을 한다. • 해로운 사람을 다시 삶으로 들이게 된다.
생길 수 있는 감정	동요, 짜증, 불안, 씁쓸함, 멸시, 불신, 두려움, 허둥거림, 좌절감, 죄의식, 증오, 수치심, 불안정한 상태, 위협감, 거슬림, 신경과민, 압도당하는 느낌, 공황, 편집증, 울화, 의구심, 근심, 취약하다는 느낌
생길 수 있는 내적 갈등	• 차분하고 침착한 모습을 보이기 위해 애쓴다. • 나중에 후회할 것이 분명한 말을 하고 싶어진다. • 친절하게 맞아주기는 하지만 나중에 또 올 생각을 하게 될 정도로 친절하게 대하지는 않으려 애쓴다. • 상대방에게 갖고 있던 과거의 원한을 극복하기 위해 애쓴다.

- 상대방을 돌려보내기 위해 뭐라 말해야 할지, 무엇을 해야 할지 모르겠다.
- 불청객을 내보낸 일에 대해 죄책감을 느낀다.
- 자기 집에 있는 것인데도 불청객 때문에 자신이 취약한 위치에 있고, 안전하지 않다고 느끼게 된다.
- 좌절과 분노가 예의 바르게 대하려는 마음과 충돌한다.

상황을 악화시킬 수 있는 부정적인 특성

남의 속을 긁는 성향, 무관심, 심술궂음, 대립하는 성향, 방어적 성향, 부정직함, 무례함, 회피 성향, 적대감, 위선, 불안정한 상태, 남을 함부로 재단하는 성향, 남을 조종하려는 성향, 감정 과잉, 비관적인 성향, 분개, 요령 없음, 앙심

기본 욕구에 미치는 영향

- **자아실현 욕구** 불청객이 캐릭터의 공간을 특히 불편한 시간에 침범한다면 캐릭터는 상대방을 대접하며 괜한 갈등을 만들지 않으려는 마음과 개인적인 욕구 사이에서 균형을 맞추려 애쓰게 되고, 그러는 가운데 내적 마찰이 생길 수 있다.
- **존중과 인정의 욕구** 캐릭터를 나쁘게 대했거나 캐릭터가 스스로를 나쁘다고 느끼게 만들었던 사람과 다시 만나게 되면, 캐릭터는 자존감이 낮았던 예전의 상태로 돌아갈 수 있다.
- **애정과 소속의 욕구** 방문객이 가족이거나 가족의 친구인 경우, 캐릭터가 보인 불친절한 반응으로 인해 사랑하는 사람과 긴장이 생길 수 있다.
- **안전 욕구** 방문객이 위협적인 모습을 보이거나 과거에 폭력을 행사한 적이 있던 경우, 캐릭터는 안전이 위태롭다고 느낄 수 있다.

대처에 도움이 되는 긍정적인 특성

적응 능력, 감사하는 태도, 굳은 심지, 매력, 자신감, 용기, 외교술, 온화함, 정직성, 환대, 겸손, 독립심, 친절함, 성숙함, 객관성, 낙관적인 성향, 사색적 성향, 직관력, 분별력, 너그러움

- 긍정적인 관계를 회복한다.
- 이 기회를 활용해 관계를 개선한다.
- 자신의 개인적 욕망을 희생하고 다른 사람에게 봉사함으로써 근본적인 보람을 느낀다.
- 자제력을 익히고 건강한 방식으로 상대에게 대응하는 법을 배운다.
- 건강한 방식으로 선을 긋게 된다.

상대를 맹목적으로
믿어야 하다

<div align="right">

**Having to Blindly
Trust Someone**

</div>

(사례)
- 급하게 출장을 가게 되어 경험 없는 사람에게 반려동물을 맡겨야 한다.
- 위독한 환자를 살리기 위해 위험한 수술을 맡을 의사가 필요하다.
- 휴가를 맞은 캐릭터가 낯선 도시를 안내해줄 현지인을 구한다.
- 새로운 팀과 함께 중요한 프로젝트를 진행한다.
- 이제까지 캐릭터를 도와주던 사람이 그만두면서 새로운 전문가가 오게 된다(재정 상담사, 입주 간호사, 보모 등).
- 납치되었거나 인신매매를 당한 캐릭터가 낯선 사람에게 도움을 받는다.
- 외국에서 병에 걸려 낯선 사람의 치료에 의지해야 한다.
- (마약 구매, 암살자 고용, 장물 판매 등) 불법행위에 가담하면서 상대편을 경찰로 의심하지 말아야 한다.
- 감옥에 갇힌 다음, 교도관들이 자신을 공정하게 대하고 보호해줄 것을 기대한다.
- 위험한 지역에서 몰래 벗어나는 일이나 숨어 있는 일을 낯선 사람에게 의지해야 한다.

사소한
문제
- 트라우마나 두려움 때문에 판단력이 흐려져 무엇을 해야 할지 결정하기 어렵다.
- 독립적이었던 캐릭터가 다른 사람의 도움을 받아들여야 한다.
- 캐릭터가 믿기로 선택한 사람을 사랑하는 사람이나 협력자가 믿어주지 않는다.
- 다른 사람에게 통제권을 넘겨주어야 한다.
- 믿었던 사람이 무능하거나 게으르거나 캐릭터의 일에 적합하지 않다는 사실이 드러난다.
- 믿었던 사람이 일을 제대로 처리하지 못해 수습하는 데 더 많은 시간과 돈을 써야 한다.

<div align="right">

531

</div>

- 상대방의 결정에 동의하지 않는데 입을 다물고 있어야 한다.
- 정보를 다 가지고 있지 않은 상황에서도 불안해하지 않아야 한다.
- 상대가 절대 대답하지 않을 질문을 한다(자신감을 유지하려고, 진실을 알아봤자 겁만 날 테니까, 차라리 모르는 편이 더 낫기 때문에).
- 상대방에게 비용을 지불해야 하는데 성과를 거둘 수 있을지 확신이 없다.

초래할 수 있는 심각한 결과	
	• 자신의 신뢰가 배반당했다는 사실을 알게 된다. • 상대방이 자신에 대해 전적으로 솔직하지 않았다는 사실을 알게 된다. • 다른 사람의 손에 자신을 완전히 의탁하면서 뭔가 잘못되었다는 명백한 징후를 놓치게 된다. • 캐릭터가 다른 사람의 도움을 받기 위해 가진 모든 것을 도박하듯 걸었는데 성과를 거두지 못한다. • 나쁜 상황이 더욱 악화된다. • 배신당하거나 함정에 빠진다. • 피하려 했던 사람에게 발각된다. • 체포된다. • 신체적 학대를 받거나 피해를 입는다. • 캐릭터가 엉뚱한 사람을 믿는 바람에 다른 사람들이 피해를 입는다.

생길 수 있는 감정	
	동요, 불안, 근심, 배신감, 쓸쓸함, 우려, 갈등, 패배감, 반항심, 좌절, 환멸, 의심, 두려움, 무력감, 두려움, 수치심, 불안정한 상태, 위협감, 꺼리는 마음, 반신반의, 근심, 취약하다는 느낌

생길 수 있는 내적 갈등	
	• 통제권을 포기하는 게 앞으로 나아가는 유일한 길인데도 포기하기가 힘들다. • 자존심 강한 캐릭터가 다른 사람에게 도움을 청하느라 고군분투한다. • 상대가 의심스럽지만 의심이 정당한 것인지 확신이 없다. • 대부분의 사람들은 선하다고 믿으며 마음을 편히 먹고 다른 것에

주의를 집중하려 애쓴다.
- 다른 사람을 신뢰하기로 마음먹었지만 일이 잘못될 수도 있어 계속 걱정한다.
- 자신의 판단도 직관도 문제가 있어 믿을 수 없다고 느낀다.
- 상대가 신뢰할 수 없는 사람이었다는 사실이 드러나면서 캐릭터가 수치심과 자책감에 시달린다.

상황을 악화시킬 수 있는 부정적인 특성

남의 속을 긁는 성향, 유치함, 통제 성향, 방어적 성향, 부정직함, 어리석음, 까다로움, 인내심 부족, 불안정한 상태, 잔소리가 심한 성향, 애정 결핍, 지나치게 밀어붙이는 성향, 무모함, 분개, 이기심, 완고함, 비협조적인 성향, 배은망덕, 폭력성, 투덜대는 성향

기본 욕구에 미치는 영향

- **존중과 인정의 욕구** 자유를 중시하는 자립심 강한 캐릭터는 역시 자신이 스스로를 돌볼 수 있었어야 했다고 후회하며 남에게 의탁하는 상황을 불안해 할 수 있다.
- **애정과 소속의 욕구** 무능하거나 불성실한 사람을 신뢰했다가 심각한 여파에 시달리는 경우, 사랑하는 사람들이 캐릭터가 자기들 말을 듣지 않고 엉뚱한 사람을 끌어들였다고 비난하면서 관계에 갈등이 생길 수 있다.
- **안전 욕구** 캐릭터의 신체적 안전, 정신적 안정, 자유가 위태로운 상황에서 안전 욕구는 급속히 위협받을 수 있다.
- **생리적 욕구** 캐릭터가 낯선 사람에게 자신의 삶을 맡기는 선택을 하고 그게 잘못되는 경우 끔찍한 결과가 초래될 수 있다.

대처에 도움이 되는 긍정적인 특성

적응 능력, 모험심, 경각심, 감사하는 태도, 차분함, 자신감, 용기, 창의성, 여유, 집중력, 정직성, 겸손, 결백함, 지적 능력, 통찰력, 직관력, 지략, 사람을 잘 믿는 성

향, 거리낌 없음, 지혜로움

긍정적인 결과

- 믿었던 사람이 정말 (앞으로도 오랫동안 함께 할 수 있는) 근사한 사람인 것으로 밝혀진다.
- 믿었던 사람 덕에 인류에 대한 캐릭터의 희망이 새롭게 되살아난다.
- 목숨이 위태로운 상황에서 의탁했던 사람 덕에 살아남는다.
- 통제권을 포기하고 다른 사람을 신뢰하는 법을 배운다.
- 자신의 직감을 믿는 법을 배운다.
- 믿을 수 있는 사람과 믿을 수 없는 사람을 구별하는 법을 배운다.
- 자신이 믿었던 상대에게 크게 고마운 마음이 들어 다른 사람들에게 자신도 똑같이 해줘야겠다는 마음을 먹게 된다.

시체를 발견하다 Discovering a Dead Body

사례

- 숲에서 하이킹을 하다 덤불 속에 있는 시체를 우연히 발견한다.
- 집을 수리하다 벽 속에 숨겨져 있던 유해를 발견한다.
- 호수의 물을 빼내다 바닥에 있던 유골을 발견한다.
- 청소업체에서 청소를 하다 냉동실에 있는 신체 부위를 발견한다.
- 친구의 차 트렁크에서 시체를 발견한다.
- 밤에 집으로 걸어가다 골목에서 죽은 사람을 본다.
- 한동안 소식이 없던 친구를 찾아보다 사망했다는 사실을 알게 된다.
- 이웃집에 살던 노인을 찾아갔다가 집 안에서 죽어 있는 모습을 보게 된다.
- 폭격, 지진, 총기난사 사건이 일어난 뒤 현장에서 유해를 수습한다.
- 치명적인 교통사고 현장을 난생 처음 보게 된다.
- 외딴곳에서 행해진 소름끼치는 의식에 사용된 시체를 발견한다.
- 부상당한 전우를 안전한 곳으로 옮겼지만 이미 전사한 상태였다는 사실을 알게 된다.
- 살인사건 현장에 맨 먼저 도착한다.
- 표류하던 배를 발견했지만, 배에 있던 사람들 모두가 죽어 있었다.

사소한 문제

- 시체와 접촉이 없었는데도 뭔가 오염된 듯한 느낌이 든다.
- 시체를 발견하면서 구토를 한다.
- 실수로 범죄 현장을 훼손시킨다.
- 무슨 일이 있었는지 경찰에게 말해야 한다.
- 시체를 발견하면서 하루 종일 관련된 일을 처리하느라 계획했던 일을 망치게 된다.
- 시체가 발견된 장소나 지역이 더 이상 안전하다는 생각이 들지 않는다.
- 병적으로 호기심 많은 사람들의 질문에 대답해줘야 한다.
- 상황에 제대로 대처하지 못했다는 이유로 질책을 받는다.
- 불면증에 시달린다.

- 불안감을 느낀다.
- 고인과 가까웠던 사람들에게 질문을 받는다.
- 기자들에게 쫓긴다.
- 겪었던 일 때문에 자녀들이 겁을 먹는다.
- 캐릭터의 집이 범죄 현장이 되는 바람에(가령 캐릭터의 집에서 유골이 발견된 경우) 임시로 묵을 곳을 찾아야 한다.

초래할 수 있는 심각한 결과	• (무고한 상황임에도 불구하고) 범죄에 연루된다. • 외상 후 스트레스 장애나 다른 장기 질환에 시달린다. • 죽음에 병적으로 집착하게 된다. • 캐릭터가 시체를 발견하면서 누군가 필사적으로 지키려 했던 비밀을 폭로한 꼴이 된다. • 담당자가 시체를 발견한 과정을 거짓으로 이야기한 건 없는지, 특정 부분을 은폐하는 것이 아닌지 협박한다. • 피해자에게 집착하게 된다. • 범죄 현장에 대한 캐릭터의 기억이 경찰 보고서와 일치하지 않아 캐릭터가 거짓말을 했거나 은폐했다는 의심을 산다. • 캐릭터가 너무 어려 자신이 본 상황에 제대로 대처할 수 없다. • 죽은 사람이 지인이라는 사실을 알게 된다.
생길 수 있는 감정	괴로움, 불안, 섬뜩함, 우려, 혼란, 호기심, 부정, 좌절, 상심, 불신, 역겨움, 두려움, 공포, 허둥거림, 히스테리, 불안정한 상태, 압도당하는 느낌, 공황, 편집증, 충격, 망연자실, 경악, 취약하다는 느낌
생길 수 있는 내적 갈등	• 순간적으로 마비되어 걸음조차 옮길 수가 없어진다. • 눈에 보이는 것을 그대로 받아들이기 어렵다. • 공황 상태에 빠질 것만 같다. • 자신이 본 것을 어떻게 이야기해야 할지 알 수 없다. • 고인을 도와줄 수 없었음에도 불구하고 고인에게 책임감을 느낀다. • 발견한 것을 보고해야 한다는 것을 알면서도 연루되고 싶지 않다. • 시신과 관련된 이미지에서 벗어날 수 없다.

- 희생자의 마지막 순간과 죽은 방식이 계속 떠오른다.
- 자신도 언젠가 죽을 것이라는 생각에 사로잡힌다.
- 자신이 본 이미지와 그 이후로 꾸게 된 꿈 때문에 잠자기가 두렵다.
- 감정, 두려움, 질문에 압도된다.
- 자신의 삶이 돌이킬 수 없을 정도로 바뀌었다는 느낌이 든다.

상황을 악화시킬 수 있는 부정적인 특성

무관심, 냉담함, 비겁함, 잔인함, 부정직함, 무례함, 사악함, 어리석음, 남의 뒷말을 좋아하는 성향, 불안정한 상태, 무책임함, 남을 함부로 재단하는 성향, 병적인 성향, 편집증적 성향, 산만함, 의혹, 비협조적인 성향, 부도덕함

기본 욕구에 미치는 영향

- **존중과 인정의 욕구** 사람들이 캐릭터의 설명을 믿지 않거나 캐릭터가 이 끔찍한 사건과 분리할 수 없을 정도로 엮이는 경우, 지역 사회 사람들이 캐릭터를 전과 다르게 볼 수 있다.
- **안전 욕구** 살인자가 캐릭터를 뒤쫓아 오거나 시체 때문에 전염병이 일어나는 등 캐릭터가 발견한 죽음과 관련된 사건이 위험을 초래하는 경우, 캐릭터의 안전도 위협받을 수 있다.

대처에 도움이 되는 긍정적인 특성

경각심, 분석력, 차분함, 조심성, 협조적인 성향, 용기, 공감 능력, 고결함, 결백함, 공정함, 친절함, 성숙함, 자애로움, 세심함, 객관성, 통찰력, 직관력, 책임감, 영성, 거리낌 없음, 지혜로움

긍정적인 결과

- 고인의 사랑하는 사람들이 일을 마무리할 수 있도록 캐릭터가 도와준다.
- 캐릭터가 시체를 발견하면서 미결사건의 증거가 나온다.
- 범죄자가 또다시 살인을 저지르기 전에 체포할 수 있게 된다.

- 생명의 소중함을 새롭게 깨닫는다.
- 지역 사회의 영웅이 된다.
- 실종자를 발견해 보상금을 받는다.
- 비상 상황에서 침착하게 행동했다는 찬사를 받는다.

신앙의 위기를 겪다

Having a Crisis of Faith

사례
- 예배 장소에서 일어나는 기만적인 행위를 발견한다.
- 자신이 믿는 종교에 대한 반론을 듣고 믿음에 의문을 품게 된다.
- 성장과 성숙을 거치면서 자신이 이제껏 배운 것들에 의문을 품기 시작한다.
- 종교 관련 죄를 저질러 공동체에서 파문당한다.
- 멘토가 지니고 있던 숨은 동기나 용서할 수 없는 결점을 발견한다.
- 뭐라 형언할 수 없는 세상의 고통을 목격한다.
- 절대 극복할 수 없을 것 같은 중독에 시달린다.
- 간절하게 기도하지만 이루어질 것 같지 않다.
- 사랑하는 사람이 갑자기 죽는다.
- 따라야 하는 종교의 이상이 캐릭터의 신념 체계와 양립할 수 없다.
- 종교적 가르침의 불일치, 즉 어떤 것은 무시되고 어떤 것은 절대적인 사실로 여겨진다는 점에 의문이 생긴다.
- 불치병에 걸려 모든 희망을 잃는다.
- 폭력 범죄의 피해자가 된다.
- 여러 차례 유산한다.
- 최대한 노력을 기울였음에도 불구하고 결혼 생활이 무너진다.
- 진행성 트라우마를 차례로 겪는다.

사소한
문제
- 질문을 하지만 입을 다물라는 말만 듣는다.
- 여전히 믿음을 갖고 있는 가족 및 친구들과 언쟁한다.
- 캐릭터가 속한 종교 공동체에서 캐릭터를 멋대로 평가한다.
- 자신의 믿음에 대해 특정한 결정을 내리라고 다른 사람들에게서 압력을 받는다.
- 믿음의 위기를 일으킨 어려움에 대처하기 위해 부정적인 행동에 빠져든다.
- 무엇이 중요하고 무엇을 우선으로 해야 하는지 다시 생각해봐야

한다.
- 답을 찾아보면서 편향되지 않는 정보를 찾기 위해 애쓴다.

<table>
<tr><td>초래할 수
있는
심각한
결과</td><td>

- 세상 속에서 자신이 설 자리를 잃는다.
- 캐릭터와 캐릭터가 사랑하는 사람들 사이의 불화로 균열이 생긴다.
- 자신을 전적으로 지원해주던 시스템을 잃는다.
- 더 이상 공동체에서 환영받지 못한다는 느낌을 받는다.
- 공허함을 채울 뭔가를 찾다 사이비종교에 빠진다.
- 잘못된 이유로 신앙을 거부한다(부모에게 반항해, 해당 종교가 인정하지 않는 불건전한 뭔가를 부모가 수용하게 하려는 이유 등).
- 성급한 결정을 내렸다 나중에 후회한다.
- 자신이 알고 있던 모든 것이 거짓말이었다는 두려움으로 공황 발작이 생긴다.

</td></tr>
</table>

생길 수
있는
감정

분노, 배신감, 쓸쓸함, 갈등, 혼란, 패배감, 우울함, 좌절, 상심, 낙담, 환멸, 의심, 당혹감, 좌절감, 비애, 상처, 불안정한 상태, 외로움, 후회, 울화, 자신이 하찮다는 느낌

생길 수
있는
내적 갈등

- 자기 정체성의 일부를 다시 생각해보고 삶의 선택에 의문을 제기한다.
- 새롭게 시작해야 한다는 사실을 알고 있지만 용기가 부족하다.
- 자신의 나쁜 선택으로 과거의 좋은 선택이 무익해지지는 않을까 혹은 더 나쁜 영향을 끼치게 되지는 않을까 고민한다.
- 위기를 극복할 힘을 찾기 위해 노력한다.
- 자신이 힘들었던 부분을 다른 사람에게 이야기하고 싶지만 사람들이 제멋대로 평가할까 두렵다.
- 자신의 결점을 다른 사람 탓으로 돌린다.
- 신앙에 의심을 품어 자신이 실패자라는 느낌이 든다.
- 누구와 이야기해야 할지 알 수 없다.
- 자신의 모든 정체성과 자신이 알고 있던 모든 것이 무너지는 기분이 든다.

- 영혼불멸이 두렵다.

상황을 악화시킬 수 있는 부정적인 특성

무관심, 냉소적인 태도, 위선, 무지, 인내심 부족, 충동적 성향, 불안정한 상태, 자기가 다 안다는 태도, 물질만능주의, 비관적인 성향, 편견, 무모함, 자기 파괴적인 성향, 완고함, 부도덕함, 허영심, 의지박약

기본 욕구에 미치는 영향

- **자아실현 욕구** 신앙이 캐릭터의 정체성과 삶의 목적을 규정하는 경우, 신앙의 상실은 캐릭터의 토대를 뒤흔들어 그동안 믿었던 모든 것을 의심하게 만들 수 있다.
- **존중과 인정의 욕구** 신앙에 의문을 제기한다는 죄책감으로 인해 캐릭터가 자신을 나쁜 인간이라고 생각할 수 있다. 종교 공동체 내의 다른 구성원들도 캐릭터가 의심을 갖고 있다는 이유로 캐릭터를 경시할 수 있다.
- **애정과 소속의 욕구** 종교 공동체의 필수 요소인 신앙을 거부하는 캐릭터는 우정과 지지를 잃게 될 수 있으며 소속감 역시 잃어버릴 수 있다.

대처에 도움이 되는 긍정적인 특성

적응 능력, 감사하는 태도, 굳은 심지, 자신감, 창의성, 절제력, 외향성, 친근감, 유머, 관대함, 겸손, 독립심, 지적 능력, 성숙함, 객관성, 낙관적인 성향, 인내, 사색적 성향, 영성, 지혜로움

| 긍정적인 결과 |
- 새로운 관점과 세계관을 얻는다.
- 믿음을 잃었다 새로 되찾는다.
- 새로운 우정을 맺는다.
- 인생을 새로 시작한다.
- 믿음을 강화하는 방식으로 신앙의 위기를 풀어나간다.

- 같은 일을 겪고 있는 다른 사람들에게 영감을 준다.
- 믿는 과정에서 자연스럽게 생기는 일이라며 의심을 수용하고 탐색한다.
- 문제는 신앙이 아니라, 악한 종교 공동체나 공동체를 대표하는 사람들에게 있다는 사실을 인식하고 변화를 끌어내기 위해 노력한다.

억압된 기억이
다시 떠오르다

사례

- 주위에 있는 뭔가 때문에 기억이 되살아난다.
- 우연히 들은 대화가 그동안 잊어버리고 있던 기억으로 이어진다.
- 최면 치료 중 예상치 못한 사실이 드러난다.
- 충격적인 상황을 경험하면서 과거의 기억이 깨어난다.
- 과거의 물건을 발견하면서 원치 않는 기억이 홍수처럼 밀려든다.

**사소한
문제**

- 감정적이고 불안한 상태가 된다.
- 갑작스러운 기억으로 혼란스러워한다.
- 직장이나 학교에서 주의가 산만한 행동을 보인다.
- 잠을 이루거나 먹는 일이 힘들어진다.
- 투쟁-도피 반응, 혹은 투쟁-도피-경직 반응이 일어나면서 소란을 피우게 된다.
- 트라우마가 기억나면서 다른 사람에게 영향을 주게 된다.
- 과거의 사건과 관련된 사람들이 아직 연락이 닿는 중이고 교류를 해야 한다.
- 이유를 알게 되면서 기저 행동이 악화된다(공포 반응).
- 기억에 공백이 생긴 데 좌절감을 느낀다.
- 자세히 알아보고 싶은 충동을 느낀다(뉴스 검색, 가족 앨범 살펴보기 등).
- 의심을 사지 않고 가족에게 관련 질문을 해야 한다.
- 심리상담사에게 상담을 받거나 약을 복용하면서 경제적 부담이 늘어난다.

**초래할 수
있는
심각한
결과**

- 떠오른 기억이 너무 충격적이라 캐릭터가 그대로 얼어붙는다(하던 일을 멈춤, 학교에서 아이들을 데려오는 것을 잊어버림, 아무 반응도 보이지 않게 됨 등).
- 기존의 신뢰가 무너지면서 고립되고 편집증적이 된다.

- 사랑하는 사람에게 진실을 말하지만 거짓말이라거나 오해라는 질책을 받는다.
- 캐릭터가 신뢰하는 사람과의 관계가 그 기억으로 망가진다.
- 과거의 사건에 가족 중 누군가가 관여한 사실이 밝혀지면서 가족이 분열된다.
- 과거의 행동 때문에 가족이 체포되거나 투옥된다.
- 책임이 있는 사람과 섣불리 만나는 바람에 일을 마무리하지 못하게 된다.
- 사랑하는 사람이 진실을 알게 되고 복수에 나서면서 더 많은 문제가 생긴다.
- 기억에 책임이 있는 사람이 이미 사망했기 때문에 일을 마무리하지 못한다.
- 기억을 부정하며 살아간다(믿지 않기로 마음먹거나 아무 일도 없었던 척한다).
- 아픔을 달래기 위해 약물이나 알코올에 의존한다.
- 외상 후 스트레스 장애로 생활이 엉망이 된다.
- 우울해진다.
- 자살 충동에 시달린다.

생길 수 있는 감정	분노, 괴로움, 불안, 배신감, 씁쓸함, 혼란, 우울함, 역겨움, 환멸, 두려움, 비애, 죄의식, 증오, 수치심, 불안정한 상태, 방치당한 느낌, 압도당하는 느낌, 공황, 편집증, 자기혐오, 창피함, 경악, 고통스러움

생길 수 있는 내적 갈등	• 기억을 숨기면서 변한 게 하나도 없는 듯 행동하려 애쓴다. • 자신의 기억과 실제 일어난 일을 모두 의심하게 된다. • 자기혐오와 자기비난에 빠진다(자신에게 책임이 없는 경우에도). • 자신이 안전하지 않다는 느낌이 들고 어떻게 대처할지 모른다. • 삶이 제 궤도에서 벗어난 것처럼, 더 이상 자신에게 맞지 않는 것처럼 느껴진다. • 일어난 일을 그대로 묻어버리고 싶지만 그럴 수 없다. • 다른 사람에게 뭐라고 말해야 할지 고민스럽다.

- 다른 사람들과 부담을 나눠야 하지만 이러한 비밀 때문에 그들이 자신을 다르게 보게 될까 봐 두렵다.
- 과거 사건의 전모를 알고 싶지만 더 많은 것을 알기가 두렵기도 하다.
- 과거의 사건을 알게 되어 다행이라 생각하면서도 아예 떠오르지 않았다면 더 좋았을 것 같다는 생각도 든다.
- 캐릭터를 보호했어야 하거나 다른 선택을 했어야만 했던 사람들이 그러지 못했던 일에 대해 분노와 원망이 든다.
- 믿고 있던 종교에 환멸을 느낀다.

상황을 악화시킬 수 있는 부정적인 특성

중독 성향, 무관심, 비겁함, 부정직함, 충동적 성향, 불안정한 상태, 합리적이지 않은 성향, 애정 결핍, 신경과민, 편집증적 성향, 무모함, 소통부족, 앙심, 폭력성, 변덕

기본 욕구에 미치는 영향

- **자아실현 욕구** 고통스러운 기억이 떠오르면서 자아의 위기가 일어날 수 있으며, 자신이 정말로 누구인지, 혹은 기억이 떠오르지 않았다면 자신이 누구였을지 고민하게 될 수 있다.
- **존중과 인정의 욕구** 기억이 다시 떠오르고 이를 인식하게 되면 캐릭터가 제어할 수 없는 취약성이 드러난다. 무슨 일이 일어났는지 자신만 모르고 다른 사람들은 알고 있었다는 사실을 알게 되는 경우, 캐릭터는 스스로에게 연민을 느끼고 약해지거나 불안해할 수 있다.
- **애정과 소속의 욕구** 사랑하는 사람들이 기억에 관련되어 있는 경우(해를 입히게 되거나 진실을 침묵시키려고 애쓰는 경우) 캐릭터는 그들과의 관계를 끊고, 신뢰 문제를 안고 새로운 길로 나아가야 하는 문제에 당면할 수 있다.
- **안전 욕구** 특정 기억은 다른 기억보다 위험하며 진실을 파묻고 싶어 하는 기득권과 관련되어 있을 수 있다. 여러분이 묘사하고 있는 캐릭터가 불법적이거나 부도덕한 짓을 목격한 경우, 알고 있는 것을 밝히면 위험에 처할 수 있다.

대처에 도움이 되는 긍정적인 특성

적응 능력, 분석력, 굳은 심지, 협조적인 성향, 용기, 호기심, 공감 능력, 정직성, 공
정함, 성숙함, 객관성, 낙관적인 성향, 직관력, 끈기, 책임감, 분별력, 소박함, 지혜
로움

긍정적인 결과

- 과거의 트라우마를 인정하고 극복하기 위해 도움을 청한다.
- 자신이 그동안 왜 (특정 장소에 있을 때, 어떤 사람과 함께 있을 때, 어떤 활동을
 할 때) 특정한 방식의 느낌을 받았는지 이유를 찾게 된다.
- 과거의 사건이나 상황에 대한 답을 찾았다는 사실에 안도감을 느낀다.
- 특정한 기능 장애 행동에 이유가 있었음을 인식하고 해결한다.
- 이제껏 희망 없이 지냈던 시기를 종결할 수 있게 된다.

엉뚱한 시간에 엉뚱한 곳에 있다

Being in the Wrong Place
at the Wrong Time

사례

- 낚시를 하러 갔다 누군가가 강에 시체를 버리는 광경을 보게 된다.
- 범죄 현장에 있었다.
- 휴가를 보내는 곳에 자연재해가 일어난다.
- 눈에 띄지 않으려 했지만 캐릭터의 신원을 아는 사람과 마주친다.
- 술집에서 싸움에 휘말리는 바람에 자기방어를 하다 실수로 누군가 죽인다.
- 기차를 타고 가다가 뜻밖의 사고를 당해 선로로 뛰어내린다.
- 친척집에서 밤을 보내던 중 화재가 발생한다.
- 교차로를 지나고 있는데 다른 차가 빨간불에 달려온다.
- 히치하이킹을 하던 중 연쇄살인범에게 붙잡힌다.
- 타고 있던 비행기가 납치된다.
- 편의점으로 가는 도중 강도를 당한다.
- 감옥에서 책을 반납하러 도서관에 갔다 때마침 동료 죄수가 맞고 있는 모습을 본다.
- 일하던 중 기계가 오작동한다.
- 트럭 뒤에서 차를 몰고 있는데 트럭에서 손수레나 다른 공구가 날아온다.
- 벼락을 맞는다.

**사소한
문제**

- 깜짝 놀라게 된다.
- 잠깐 사이 결정을 내려야 한다.
- 무슨 일이 일어나고 있는지 생각할 수 없거나 대응할 수 없다.
- 상황을 잘못 이해한다.
- 어떻게 대응해야 할지 몰라 다른 사람들을 지켜보기만 하면서 귀중한 시간을 낭비한다.
- 위험을 과소평가한다.
- 누군가의 신뢰를 신속히 얻어야 한다.

547

- 곤경에서 벗어나기 위해 적당히 변명해야 한다.
- 경미한 부상을 입는다.
- 다른 사람이 다치는 모습을 목격한다.
- 자신은 아무것도 보지 못했고 문제를 일으키고 싶지 않다고 가해자를 설득해야 한다.
- 캐릭터의 동기나 말이 의심받는다.
- 캐릭터가 어떤 식으로든 사건과 관련이 있거나 책임이 있는 것이 아닌지 의심받는다.

초래할 수 있는 심각한 결과	- 겁에 질려 온몸이 굳는다. - 범죄 혐의로 억울하게 기소된다. - 강도를 당하거나 공격당하거나 이용당한다. - 끔찍한 고통이나 불의를 지켜봐야 한다. - 위기 상황에서 캐릭터의 일을 더 힘들게 만드는 사람들과 협력해야 한다(비현실적인 사람들, 협력하기를 거부하는 사람들, 움직이지 못하는 사람들 등). - 생사를 좌우하는 결정을 신속하게 내려야 한다. - 알아서는 안 되는 것을 보거나 들었기 때문에 목숨이 위협받게 된다. - 변호사 선임, 자동차 수리비 등 막대한 재정적 부담을 지게 된다. - 통제력의 부족으로 쇠약해져 불안과 걱정이 생긴다. - 사건으로 인한 트라우마로 고통받는다. - 심각한 부상을 입는다. - 누군가 살해당한다. - 입을 다물게 만들려는 사람에게 살해당한다.
생길 수 있는 감정	불안, 섬뜩함, 우려, 부정, 좌절, 불신, 두려움, 당혹감, 두려움, 허둥거림, 죄의식, 공포, 수치심, 히스테리, 압도당하는 느낌, 공황, 무력감, 창피함, 망연자실, 경악, 취약하다는 느낌, 경계심

생길 수 있는 내적 갈등	• 그 순간 다르게 행동할 수도 있지 않았을까 후회한다.
	• 상황에서 벗어날 수 있는 최선의 방법을 고민한다.
	• 극심한 공포에 시달린다.
	• 다른 사람에게 부정적인 영향을 줄 수 있는 정보를 공유할지 여부를 고민한다.
	• 자신이 상황을 이끌고 통제할 수 없다.
	• 자신이 상황을 헤쳐나갈 능력이 있는지 의심한다.
	• 이런 일이 왜 하필 자신에게 일어났는지 분노와 울분이 치밀어올라 사라지지 않는다.
	• 누구의 잘못도 아닌 상황이지만 비난할 사람을 찾는다.
	• 심각한 여파나 의도하지 않은 결과를 초래한 반응에 대해 스스로를 용서하지 못해 힘들다.
	• 신앙의 위기를 겪는다(신이 왜 이런 일이 일어나도록 했는지 의구심을 갖는다).

상황을 악화시킬 수 있는 부정적인 특성

대립하는 성향, 비겁함, 어리석음, 적대감, 무지, 우유부단함, 무책임함, 남을 함부로 재단하는 성향, 지나치게 밀어붙이는 성향, 반항심, 무모함, 자기 파괴적인 성향, 이기심, 완고함, 비협조적인 성향, 의지박약, 투덜대는 성향

기본 욕구에 미치는 영향

- **존중과 인정의 욕구** 이러한 상황에서 캐릭터의 반응 방식은 자신에 대한 시각, 즉 압박감 속에서 작용하는 수용력과 능력에 대한 의식에 영향을 미칠 것이다.
- **안전 욕구** 위험한 상황에 처한 캐릭터는 안전하다고 느끼지 못하고 미래에도 불안감을 느낄 수 있다. 그 때문에 캐릭터는 자신이 취약하며 위험에 처해 있다고 생각할 수 있다.
- **생리적 욕구** 캐릭터가 통제력을 갖지 못하는 아주 위험한 상황에서 늘 벗어날 수 있는 것은 아니며, 따라서 캐릭터가 목숨을 잃을 가능성도 무시할 수 없다. 캐릭터가 통제력을 갖지 못했을 때는 위험이 아주 큰 상황을 늘 벗어날 수 있

는 것은 아니기 때문에 목숨을 잃을 공산이 매우 크다.

대처에 도움이 되는 긍정적인 특성

경각심, 분석력, 차분함, 굳은 심지, 용기, 결단력, 집중력, 지적 능력, 내향적인 성향, 세심함, 통찰력, 낙관적인 성향, 직관력, 끈기, 상황을 주도하는 성향, 보호하려는 성향, 지략, 사회의식, 영성

> **긍정적인 결과**

- 자신이 다르게 행동할 수 있지 않았나 생각하며 미래를 위해 변화해나간다.
- 두려움을 극복하고 위험한 상황을 안전하게 헤쳐나간다.
- 당시의 상황을 피하거나 결과를 더 낫게 바꾸기 위해 할 수 있는 일이 실은 아무것도 없었다는 사실을 깨닫고 새출발한다.
- 자신의 직감을 신뢰하는 법을 배운다.

예기치 않은
계획 변경

**An Unexpected
Change of Plans**

사례

- 비행기가 연착된다.
- 아이가 아파서 누군가 돌봐줘야 한다.
- 악천후 때문에 휴가 계획을 연기해야 한다.
- 부모에게 심장 마비가 닥쳤다는 사실을 알게 된다.
- 캐릭터와 만나기로 한 상대가 약속을 취소하는 전화를 걸어온다.
- 길가에서 주인 잃은 동물을 보게 되어 돌봐줘야 한다.
- 조깅을 하다 길가에 쓰러진 사람을 발견한다.
- 일정에 맞춰 출발하려는데 자동차 배터리가 방전되어 있다는 사실을 발견한다.
- 자동차 여행에서 공사 중인 도로 때문에 우회해야 한다.
- 여행 중에 병에 걸린다.
- 친구를 만나러 갔다 범죄를 목격하는 바람에 경찰에 신고하고 진술해야 한다.
- 직장에서 일하던 중 다쳐서 병원에 가야 한다.
- 예정일보다 진통이 빨리 찾아왔다.
- 정기적으로 다니던 병원에 왔다가 갑자기 응급수술을 받게 된다.
- 회사가 합병되면서 캐릭터가 하는 업무가 달라지고 원래 맡았던 직책이 없어진다.
- 퇴직자가 노후 자금을 사기당해 다시 일자리를 구해야 한다.
- 예기치 않게 이혼하면서 미래의 계획이 모조리 달라진다.

**사소한
문제**

- 중요한 회의나 약속을 놓친다.
- 계획 변경을 하는 데 필요한 방법을 알아볼 수단이 막혀 있다(인터넷에 접속할 수 없음, 누군가의 연락처를 찾아볼 수 없음, 휴대전화 충전기나 여분의 옷이 없음).
- 일정이 미뤄지면서 사람들이 캐릭터를 기다리게 된다.
- 일정을 다시 잡아야 한다.

- 식사 시간을 놓친다.
- 약속을 지키지 못한다.
- 일정을 마치지 못한 일에 사과해야 한다.
- 사랑하지만 불편한 면도 있는 사람과의 계획이었던 터라, 일정 변경으로 관계에 긴장이 감돈다.
- 서류를 작성하거나 보고서를 제출하거나 정부기관에 문의해야 한다.
- 기진맥진하거나 흐트러진 모습을 보인다.
- 계획이 변경된 데 대한 좌절감으로 다른 사람에게 분풀이를 하고 소란을 피운다.
- 공황 상태에 빠져 나중에 후회할 말이나 행동을 한다.
- 예약금이 환불되지 않아 손해를 보게 된다.
- 아이들에게 나쁜 소식(여행 취소 등)을 알려야 한다.

초래할 수 있는 심각한 결과

- 고객을 잃는다.
- 시간이 촉박해 도움을 받지 못한다.
- 예상치 못했던 일이 캐릭터에게 있어 마지막 결정타가 된다(가령 근태 불량으로 여러 번 경고를 받았다가 이번 지각으로 해고되는 경우).
- 예상치 못한 계획 변경으로 대체불가능한 일을 놓치게 된다(가령 항공편 지연으로 인한 장례식 불참).
- 사랑하는 사람에게 부정적인 영향을 끼치게 된다.
- 어쩔 수 없이 계획을 바꾸게 만든 사랑하는 사람(아픈 아이, 캐릭터가 돌봐야 하는 부모 등)에게 화를 낸다.
- 계획 변경으로 인한 혼란으로 스트레스를 받아 완전히 무너져버린다.
- 경솔한 반응을 보인다(직장을 그만둠, 배우자에게 이혼하고 싶다고 말함, 항상 돌봐줘야 하는 형제자매를 떠남 등).

생길 수 있는 감정

동요, 분노, 짜증, 씁쓸함, 실망, 불신, 불만, 허둥거림, 좌절감, 안달, 거슬림, 쓸쓸함, 압도당하는 느낌, 격노, 울화, 슬픔, 자기연민, 충격, 복수심, 취약하다는 느낌, 경계심, 걱정

생길 수 있는 내적 갈등	• 좌절감을 억누르고 다른 사람에게 화풀이를 하지 않으려 애쓴다.

• 좌절감을 억누르고 다른 사람에게 화풀이를 하지 않으려 애쓴다.
• 격한 감정에 압도되어 어찌할 바를 모른다.
• 다른 사람에게 나쁜 소식을 어떻게 전해야 할지 고민한다.
• 다음에 일어날 일에 대해 어떻게 마음을 추스려야 할지 모른다.
• 자신의 잘못이 아닌 경우에도 이 변화가 다른 사람에게 어떤 영향을 끼칠지에 대해 죄책감을 느낀다.
• 다르게 행동할 수도 있지 않았을까 생각하느라 시간을 낭비한다.
• 완전히 탈진하기 직전이라 모든 일에 무감각해진다.

상황을 악화시킬 수 있는 부정적인 특성

남의 속을 긁는 성향, 무관심, 대립하는 성향, 통제 성향, 부정직함, 유머 감각이 없는 성향, 인내심 부족, 합리적이지 않은 성향, 무책임함, 남을 함부로 재단하는 성향, 남을 조종하려는 성향, 감정 과잉, 이기심, 신경질적인 성향, 비협조적인 성향, 앙심, 폭력성

기본 욕구에 미치는 영향

• **자아실현 욕구** 꿈을 이루거나 중요한 무언가를 하는 데 필수적인 계획이 좌절된 경우, 캐릭터는 불행하고 불만스러울 수 있다.
• **존중과 인정의 욕구** 캐릭터가 계획 변경에 책임이 있는 경우, 다른 사람들은 캐릭터를 전과 달리 무책임하고 가볍고 이기적이라고 평가할 수 있다.
• **애정과 소속의 욕구** 계획 변경 상황은 다른 사람들과 캐릭터의 관계를 갈등으로 몰고 갈 수 있다. 과거에 이미 긴장감이 있던 경우에는 더욱 그렇다.

대처에 도움이 되는 긍정적인 특성

적응 능력, 모험심, 차분함, 자신감, 용기, 창의성, 결단력, 외교술, 여유, 공감 능력, 온화함, 행복감, 독립심, 친절함, 돌보는 성향, 낙관적인 성향, 인내, 지략, 즉흥성, 너그러움

- 긴장을 풀 수 있는 시간을 갖게 된다.
- 캐릭터가 가기로 했던 곳에서 때마침 재난이 발생하지만, 계획 변경으로 그 곳에 가지 못한 덕에 오히려 목숨을 구한다.
- 미래에 찾아들 실망에 대처하는 데 도움이 되는 인내심과 회복력을 배운다.
- 계획 변경으로 새로운 일을 시도할 수밖에 없었고, 그 덕분에 계획 변경으로 잃어버린 것보다 더 좋은 기회를 얻게 된다.
- 누군가 구하거나 도울 수 있게 된다.
- 앞으로는 예기치 못한 돌발 상황에 더 잘 대비해야 한다는 필요성을 인식한다.

예정된 행사의
취소

**An Anticipated Event
Being Canceled**

사례

- 악천후 때문에 스포츠 행사가 취소된다.
- 행사장에서 이중으로 예약을 받아 착오가 생기는 바람에, 콘퍼런스 일정을 다시 잡아야 한다.
- 신혼여행을 가기로 한 곳에 천재지변이 일어나 가지 못하게 된다.
- 가족 구성원이 사망하면서 휴가 때 계획한 여행을 가지 못하게 된다.
- 행사장 보수 공사로 추후 공지가 있을 때까지 행사가 연기된다.
- 보안상의 문제로 콘서트나 집회가 취소된다.
- 감염병의 유행으로 졸업식이 열리지 못한다.
- 가장이 병에 걸리거나 예기치 않게 세상을 떠나면서 받고 있던 혜택을 받지 못하게 된다.
- 마지막 순간 결혼식이 취소된다.
- 경제적 어려움으로 은퇴를 무기한 연기해야 한다.
- 부부 중 한 사람이 병에 걸리면서 금혼식이 취소된다.

사소한
문제

- 실망한다.
- 행사 일정이 다시 잡힐 때까지 기다려야 한다.
- 행사 준비로 낭비한 시간이 아깝다.
- 좌절감을 다른 사람에게 털어놓는다.
- 파티에 참석한 사람들에게 취소 사실을 알리기 위해 분주히 움직여야 한다.
- 항공편이나 숙박에 쓴 비용을 돌려받지 못한다.
- 그동안 돈을 쓴 곳을 알아보고 환불이 가능한지 확인하는 데 시간을 낭비하게 된다.
- 행사 장소에 도착할 때까지 취소 사실을 연락받지 못한다.
- 시간을 보낼 다른 방법을 찾아야 한다.
- 흥분해 있는 아이들에게 실망할 소식을 전해야 한다.

- 화를 내며 투덜거리는 동행과 함께 여행하면서 긍정적인 모습을 유지하려 애쓴다.
- 일정을 조정하고 새로운 계획을 세워야 한다.
- 구체적인 정보가 부족해 일정을 변경하기 어렵다.
- 먼 친구나 지인에게 잘 곳을 신세져야 한다.

초래할 수 있는 심각한 결과	• 특정 사건이 발생해 행사가 취소되고 더 나아가 캐릭터를 치명적인 위험에 빠뜨리기까지 한다(테러 공격, 건물 붕괴, 기이한 얼음폭풍 등). • 숙박 대비를 하지 않은 상태로 도착해 잘 곳을 물색하지만 찾지 못한다. • 캐릭터나 사랑하는 사람에게 이번 행사가 마지막 기회라는 사실을 알고 있다(말기 질환, 곧 감옥에 가게 될 상황 등). • 자선행사가 취소되면서 수혜자들이 돈을 받지 못하게 된다. • 캐릭터가 소셜미디어에서 비웃음거리가 되어 평판이 무너진다. • 행사의 취소에 책임이 있는 사람이나 단체에게 고함을 지르고 화를 내다 앞으로 있을 행사에 참석하지 못하게 된다. • 일생에 한 번뿐인 기회를 놓친다.
생길 수 있는 감정	동요, 분노, 불안, 배신감, 씁쓸함, 혼란, 부정, 좌절, 실망, 불신, 불만, 좌절감, 안달, 거슬림, 쓸쓸함, 방치당한 느낌, 무력감, 격노, 후회, 회한, 울화, 자기연민
생길 수 있는 내적 갈등	• (캐릭터가 낯선 곳에서 꼼짝 못하게 된 경우) 어디로 가야 할지 무엇을 해야 할지 막막하다. • 실망감을 이겨내고 앞으로 나아가기 어렵다. • 행사가 취소된 이유 때문에 마음에 큰 동요가 일어 취소 자체에 대해서는 아무 느낌도 없다(가령 누군가 사망해 행사가 취소된 경우). • 실망감과 안도감을 동시에 느낀다(행사에 가는 일에 감정이 복잡했거나 다른 참석자와 말다툼을 했거나 호텔에서 혼자 조용히 저녁 시간을 보내고 싶었기 때문).

- 취소된 일이 단순한 우연은 아니지 않을까 궁금해한다(가령 원치 않았던 사람과 결혼할 뻔했기 때문에).

상황을 악화시킬 수 있는 부정적인 특성

남의 속을 긁는 성향, 유치함, 대립하는 성향, 통제 성향, 냉소적인 태도, 무례함, 거만함, 적대감, 유연성 부족, 합리적이지 않은 성향, 남을 함부로 재단하는 성향, 물질만능주의, 감정 과잉, 분개, 제멋대로인 성향, 신경질적인 성향, 앙심

기본 욕구에 미치는 영향

- **자아실현 욕구** 행사가 캐릭터의 목표와 밀접하게 연결되어 있거나 꿈을 이루기 위한 디딤돌인 경우, 행사 취소는 캐릭터의 성취를 지연시킬 것이다.
- **애정과 소속의 욕구** 행사 취소가 장기화되고 해당 행사가 캐릭터에게 사랑하는 사람과 있을 수 있는 유일한 기회인 경우, 함께하지 못하는 고통을 겪을 수 있다.
- **안전 욕구** 필요한 자원 없이 집에서 멀리 떨어진 곳에서 꼼짝하지 못하게 되거나 취소를 초래한 위험 상황에 휘말리는 경우, 캐릭터의 안전이 위협받을 수 있다.

대처에 도움이 되는 긍정적인 특성

적응 능력, 모험심, 차분함, 매력, 창의성, 외교술, 여유, 외향성, 유머, 상상력, 독립심, 친절함, 성숙함, 낙관적인 성향, 인내, 지략, 분별력, 즉흥성, 검약

긍정적인 결과

- 새로운 환경을 돌아보며 하루를 보낸다.
- 혼자만의 하루를 보낸다.
- 현지에 있는 사람을 만나 새로운 친구를 사귄다.
- 행사를 준비할 여유가 늘어난다(캐릭터가 행사에서 중요한 역할을 맡은 경우).
- 일정이 다시 정해진 행사를 참을성 있게 기다리고 만족 지연에 따른 이득을

얻는다.

- 긴급 상황이 일어나지만, 여행에서 환불받은 돈 덕분에 상황에 대처할 수 있게 된다.
- 행사장에 있었다면 휘말렸을지 모르는 재난을 다행히 피하게 된다.
- 행사 취소로 여유로운 시간을 보내게 된 덕분에 캐릭터와 가족 혹은 친구들의 유대감이 오히려 깊어진다.

원치 않는
힘이 생기다

Having Unwanted Powers

사례

- 다른 사람의 생각을 들을 수 있게 된다.
- 캐릭터가 만지는 모든 것이 재로 변한다.
- 죽은 사람의 영혼을 본다.
- 청각이 극도로 예민해져 듣고 싶지 않은 것도 안 들을 수가 없게 된다.
- 다른 사람의 고통을 똑같이 느낀다.
- 다른 사람의 소원이 이루어지게 할 수 있다(자신의 소원은 해당되지 않는다).
- 투명인간이 된다.
- 환상적인 노래 실력을 가지게 되지만, 캐릭터가 혼자일 때만 가능하다.
- 죽지 않게 되지만 중상을 입었을 때도 마찬가지다.
- 일반적인 경우보다 훨씬 더 예민하게 냄새를 맡게 된다.
- 미래를 보게 된다.
- 사람들이 어떻게 죽을지 알게 된다.
- 자신도 모르게 시간이 왜곡되어 어딘지도 모르는 곳으로 순간이동을 하게 된다.
- 감정이 흔들릴 때마다 날씨가 변한다.
- 사람들의 감정을 그대로 느끼게 된다.
- 다른 사람들이 하고 싶어 하는 일을 자신이 할 수 있게 된다.

사소한 문제

- 갖게 된 능력을 조절할 수 없다.
- 다른 사람과 소통하기 힘들다.
- 사람들이 무신경한 질문을 한다.
- 능력을 보여달라는 요구를 계속 받는다.
- 무언가를 부수고 망가뜨리게 된다.
- 능력을 사용할 때마다 신체적 문제가 생긴다(두통, 이명, 메스꺼움

등).
- 잠을 잘 자지 못한다.
- 따돌림을 받는 것 같은 느낌이 들거나 실제로 따돌림을 당한다.
- 감각에 과부하가 걸린다.
- 남들에게 구경거리 취급을 당한다.
- 친구나 지인들이 캐릭터를 무서워한다.
- 사람들이 험담을 한다.
- 갖게 된 능력 때문에 사람들이 캐릭터를 두고 멋대로 억측한다.
- 능력이 제멋대로 발휘되지 않게 하기 위해 불편하거나 곤란한 조치를 취해야 한다(귀마개 착용, 다른 사람을 만지지 못함, 냄새가 강한 장소를 피해야 하는 것 등).
- 능력을 촉발시키는 대상을 항상 신경 써서 피해야 한다.

초래할 수 있는 심각한 결과

- 능력을 사용하면서 뭔가 끔찍한 일이 벌어지는데 전으로 되돌릴 수 없다.
- 실수로 친구를 다치게 한다.
- 모두들 캐릭터를 피한다.
- 배우자나 애인이 캐릭터의 능력에 어떻게 대처해야 하는지 알지 못해 결국 헤어진다.
- 적에 대한 분노로 능력을 사용하다 끔찍한 일이 일어난다.
- 친구나 지지해주는 사람 없이 완전히 고립된다.
- 캐릭터가 불행해지기를 바라는 사람들에게 쫓긴다.
- 능력을 없앨 방법이 없다.
- 실수로 세상을 파괴한다.

생길 수 있는 감정

괴로움, 불안, 섬뜩함, 씁쓸함, 우려, 패배감, 절망, 좌절, 상심, 시기, 좌절감, 비애, 죄의식, 초라함, 히스테리, 외로움, 갈망, 압도당하는 느낌, 편집증, 자기혐오, 자기연민, 창피함, 고통스러움

| 생길 수 있는 내적 갈등 | • 누군가와 이야기하고 싶지만 거절당하거나 자신을 믿지 않을까 두렵다. |

<table>
</table>

| **생길 수 있는 내적 갈등** | • 누군가와 이야기하고 싶지만 거절당하거나 자신을 믿지 않을까 두렵다.
• 능력을 멈추고 싶지만 어떻게 해야 하는지 모른다.
• 친구를 사귀려 하지만 사람들이 어떻게 생각할지 걱정된다.
• 다른 사람과 관계를 맺으려 애쓴다.
• 절망감과 부정적인 생각에 빠진다.
• 좌절감을 누르고 다른 사람에게 화풀이하지 않기 위해 애쓴다.
• 신이 불쾌한 존재라는 생각이 든다.
• 갖게 된 능력 때문에 자신이 난처해지거나 다른 사람들이 곤란을 겪을 가능성을 지나치게 의식하게 된다. |

상황을 악화시킬 수 있는 부정적인 특성

통제 성향, 잔인함, 냉소적인 태도, 기만하는 성향, 탐욕, 적대감, 유머 감각이 없는 성향, 인내심 부족, 충동적 성향, 자기가 다 안다는 태도, 남을 조종하려는 성향, 짓궂음, 참견하기 좋아하는 성향, 무모함, 방종, 신경질적인 성향, 부도덕함, 허영심, 앙심

기본 욕구에 미치는 영향

- **자아실현 욕구** 원치 않는 능력 탓에 목표를 달성하기 어려워지면서 캐릭터는 자신의 잠재력을 최대한 발휘하는 데 방해를 받게 된다.
- **존중과 인정의 욕구** 캐릭터가 가진 능력이 해롭거나 당황스러운 종류일 경우, 그 때문에 사람들이 캐릭터를 재단하거나 피하게 되어 캐릭터의 자존감이 손상될 수 있다.
- **애정과 소속의 욕구** 달갑지 않은 능력 때문에 캐릭터가 남다른 존재가 되는 경우, 캐릭터의 위치와 소속감이 위태로워질 수 있다. 또 다른 한편으로 캐릭터가 남들이 갖고 싶어하거나 마음대로 하고 싶은 뭔가가 되는 경우, 그들이 자신의 이익을 얻으려 캐릭터와 관계를 맺으려 하게 될 수도 있다.
- **안전 욕구** 원치 않게 갖게 된 능력이 무엇이냐에 따라 캐릭터가 의도치 않게 자신을 위험에 빠뜨릴 수 있다.

대처에 도움이 되는 긍정적인 특성

적응 능력, 과감함, 매력, 자신감, 창의성, 절제력, 신중함, 친근감, 유머, 관대함, 상상력, 근면함, 영감을 주는 성향, 낙관적인 성향, 체계적인 성향, 기발함, 지략, 재능, 거리낌 없음, 기발함

긍정적인 결과

- 능력 자체나 능력으로 인한 고통을 없앨 방법을 발견한다.
- 남을 돕기 위해 능력을 사용하는 법을 배운다.
- 다른 사람을 즐겁게 해주거나 돈을 벌기 위해 새로 생긴 능력을 사용한다.
- 능력을 갖게 된 이유나 목적을 발견한다.
- 캐릭터의 능력에 개의치 않고 조건 없이 캐릭터를 사랑해줄 수 있는 상대를 찾게 된다.

자살을 고민하다 Contemplating Suicide

 일러두기 자살 충동은 엄청난 손실, 억압, 고통스러운 삶의 문제 및 다양한 유형의 트라우마, 정신 건강 문제로 인해 발생할 수 있다. 자살 충동이 진행될 때는 심각한 갈등이 일어나는데 주로 내적 갈등의 형태를 띤다. 자살을 생각할 때 사람들은 자신이 지닌 고통의 무게를 절대 극복할 수 없다고 느끼게 된다. 따라서 이 유형을 활용할 때는, 캐릭터가 처한 상황과 캐릭터가 자신을 보는 태도가 어떠한지 신중하게 생각해야 한다. (주의!) 아래 항목들은 자살 충동과 관련된 예민한 징후와 사례들을 다루고 있으므로 유의해서 살펴보길 권한다.

외적으로 보이는 모습

- 사람들과 멀어지고 가족과 하는 일에서 손을 뗀다.
- 평소보다 훨씬 많이 자거나 지나치게 적게 잔다.
- 슬픔과 우울감이 오랫동안 지속된다.
- 개인위생이나 자기관리에 신경을 덜 쓰게 된다.
- 갇혀 있는 기분, 남에게 짐이 되고 있다는 느낌, 죽고 싶다는 마음을 이야기한다.
- 더 이상 상처를 숨길 수 없어 겉으로 드러낸다.
- 예전에 좋아했던 활동이나 취미를 중단한다.
- (마약, 무분별한 성관계, 난폭운전 등) 무모하거나 해로운 행동을 한다.
- 자살하는 방법을 찾아본다.
- 가지고 있던 물건을 다른 사람에게 나눠준다.
- 자살 계획을 세운다.
- 도움, 치료, 기타 예방법을 찾아본다.
- 자살을 시도했다 실패한다(실제로 자살을 시도했을 수도 있고, 도움을 청하는 것이었을 수도 있다).
- 갑자기 차분해보이거나 행복해 보인다(참을 수 없는 부담에서 벗어날 결심을 했기 때문에).

ㅈ

사소한 문제	• 다른 사람들을 위해 행복한 표정을 지어야 한다. • 가족의 질문과 걱정을 피한다. • 강렬한 감정(분노, 절망 등)을 숨겨야 한다. • 신체적 고통으로 불편하다(정서적 고통의 표현). • 세워놓은 계획, 갖고 있는 물건, 인터넷 검색 기록을 다른 사람에게 숨긴다. • 다른 사람들이 캐릭터의 정신 상태에 걱정을 표하면서 곤란한 처지에 놓인다. • 뭘 해도 즐거움을 느끼기 어렵다. • 상담을 받거나 약을 복용하거나 자살을 예방하는 다른 방법을 써야 한다.
초래할 수 있는 심각한 결과	• 심리적이거나 신체적인 고통에 압도당하는 느낌이 든다. • 다른 사람에게 자신의 마음을 이야기했지만 진지하게 받아주지 않는다. • 상황을 악화시키는 충고를 듣는다(과민반응을 하고 있다, 자살은 답이 아니다 등). • 캐릭터를 벼랑 끝으로 내모는 크고 작은 일이 생긴다. • 캐릭터와 가까운 누군가가 자살하는 바람에 캐릭터 스스로도 자살이 더 현실적이고 실현 가능한 일이 되어버린다. • 우울증이 악화된다. • 자살하고 싶다는 생각이 머릿속에 계속 떠오르면서 사라지지를 않는다. • 자살을 시도하거나 성공한다.
생길 수 있는 감정	분노, 불안, 갈등, 패배감, 절망, 의심, 두려움, 상처, 외로움, 압도당하는 느낌, 무력감, 자기혐오, 창피함, 고통스러움, 자신이 하찮다는 느낌

- 삶이 결코 나아지지 않을 것 같아 두렵다.
- 도움과 지원이 필요하다는 사실이 짐처럼 느껴진다.
- 자신에게는 아무 희망도 없고 무가치하다는 마음속 생각이 멈추지 않는다.
- 자살 생각을 하지 않고 싶지만 어떻게 멈출 수 있는 것인지 모른다.
- 삶에 긍정적인 부분이 있다는 것을 알면서도 눈에 보이지 않는다.
- 크고 작은 일에 대처할 수 없다는 느낌이 든다.
- 자신이 자살을 한다면 누군가 상처받을지 모른다는 죄책감에 시달린다.
- 도움을 받고 싶지만 자신이 약하거나 결함이 있는 사람으로 보이는 것이 싫다.
- 자살을 생각하는 것이 문제라는 사실을 인정하지 않는다.
- 자살이 답이 아님을 알면서도 정말 삶에서 벗어나고 싶다.

상황을 악화시킬 수 있는 부정적인 특성

중독 성향, 충동성, 회피 성향, 병적인 성향, 비관적인 성향, 무모함, 자기 파괴적인 성향, 소통부족, 내성적인 성향

기본 욕구에 미치는 영향

- **자아실현 욕구** 자살을 고민하고 있는 캐릭터는 자신에게 아무런 목적도 희망도 없다는 느낌을 받을 수 있다. 따라서 캐릭터는 자신의 에너지를 하루하루 살아가느라 소진할 수밖에 없다.
- **존중과 인정의 욕구** 자살을 생각하는 상황에 놓인 캐릭터는 자신이 아무런 가치가 없다고 느낄 수 있고 자신이 사라진 세상이 더 낫다는 거짓말을 믿을 정도로 악화된다.
- **애정과 소속의 욕구** 자살 생각에 시달리는 캐릭터는 다른 사람들로부터 멀어져 스스로를 고립시키면서 절실히 필요한 지원 없이 남겨질 때가 많다.
- **안전 욕구** 자살 충동은 캐릭터를 취약하게 만들 수 있고, 취약한 상태에 대처 능력이 떨어드는 경우 스스로를 위험에 빠뜨릴 수 있다.

- **생리적 욕구** 상황이 바뀌지 않고 캐릭터가 필요한 도움을 받지 못하게 되는 경우, 목숨을 끊을 가능성이 높아질 수 있다.

대처에 도움이 되는 긍정적인 특성

감사하는 태도, 굳은 심지, 협조적인 성향, 용기, 창의성, 관대함, 정직성, 객관성, 낙관적인 성향, 사회의식

긍정적인 결과

- 자살 생각이 지나치게 커졌을 때 자문 역할을 해줄 사람을 찾는다.
- 어두운 생각을 밀어내는 데 도움이 되는 대응기제를 찾는다.
- 원인(정신 건강 문제, 정서적 상처, 억압 등)을 파악해 도움을 청한다.
- 재능, 이념, 자선활동, 영성의 영역에서 삶의 목적을 찾는다.
- 다른 사람의 자살 징후를 알아보고, 그의 말을 귀 기울여 듣고 현명한 조언을 해주는 사람이 될 수 있다.

자신을
용서할 수 없다

사례

- 교통사고로 누군가를 다치게 한다.
- 소중한 관계를 파탄내는 데 일조한다.
- 자신이 돌보는 누군가를 학대하거나 무시한다.
- 잘못된 결정을 내리는 바람에 일생 한 번뿐인 기회를 놓친다.
- 가족이 노후를 대비해 저축한 돈이 캐릭터의 결정으로 손실을 본다.
- 유혹에 넘어가 비참한 결과를 낳는다(불륜 때문에 결혼 생활이 끝나거나 마약 때문에 꿈을 이루지 못하는 등).
- 자신의 양육법 때문에 자녀가 돌이킬 수 없는 피해를 입었다는 사실을 깨닫는다.
- 어려운 일이 생겼는데 연락할 친구가 없다.
- 살아남기 위해 도덕적인 선을 넘는다(전쟁이 일어났을 때, 노숙자가 되었을 때, 어린 시절 등).
- 정당방위로 누군가를 죽인다.
- 사랑하는 사람이 자살했는데 그가 그전에 보였던 우울증의 징후를 알아차리지 못했다.
- 수상한 사람을 보고도 별다른 말을 하지 않았는데 나중에 그가 살인을 저지른다.
- 자신이 벌을 받아야 한다고 생각하기 때문에 나쁜 관계를 끝내지 못한다.

**사소한
문제**

- 사과를 해야 하지만 사과로 충분하지 않다는 사실도 알고 있다.
- 자신이 저질렀던 짓을 다시 겪어야 한다 해도 가족들에게 진실을 이야기해야만 한다.
- 관계자에게 상황에 대해 이야기해야 한다.
- 일상에 집중할 수 없다.
- 치료를 받아야 하기 때문에 일을 할 시간이 없어진다.
- 상황을 바로잡거나 고칠 방법을 생각해내려 애쓴다.

567

- 자신을 심하게 나무라게 되고 일상에서도 자책을 멈출 수 없다.
- 캐릭터의 행동 때문에 사람들이 캐릭터를 하찮게 보게 된다.
- 자신의 행동으로 상처받은 사람과 마주쳤는데 무슨 말을 해야 할지 모르겠다.
- 불안감에 시달리고 악몽을 꾼다.
- 사랑하는 사람들이 상황을 오해해 캐릭터가 풀이 죽었다고 생각한다.

초래할 수 있는 심각한 결과	- 정신 상태 때문에 일상에 집중하기 힘들어진다. - 가까운 사람이 캐릭터를 용서하는 것을 거부한다. - 잘못을 바로잡을 방법을 찾지 못한다. - 처음에 생각했던 것보다 다른 사람에게 미치는 여파가 더 크다. - 남의 눈치를 심하게 보거나 당황한 나머지 집을 떠나기를 거부한다. - 스스로를 무가치하다고 느끼기 때문에 사랑하는 사람들과 거리를 둔다. - 결혼 생활이 무너진다. - 고소당한다. - 범죄 행위로 유죄 판결을 받는다. - 사람들을 곁에 두지 않는 방식으로, 과거에 저지른 짓에 대해 과도한 속죄를 한다(집착 행동, 지속적인 확인, 지나친 경계 등). - 자신이 속한 집단에서 왕따 취급을 받는다. - 자기 파괴적인 대처 방식을 택한다. - 극단적인 방법으로 자신을 벌한다(굶주림, 자해 등). - 사건에서 완전히 벗어나지 못한다. - 자기혐오나 우울증에 빠진다.

ㅈ

생길 수 있는 감정	괴로움, 불안, 섬뜩함, 패배감, 우울함, 절망, 좌절, 상심, 역겨움, 의심, 무력감, 당혹감, 시기, 좌절감, 비애, 죄의식, 무능하다는 느낌, 외로움, 회한, 자기혐오, 창피함, 고통스러움, 자신이 하찮다는 느낌

<table>
<tr><td>생길 수
있는
내적 갈등</td><td>
• 새출발을 하고 싶지만 못하겠다.

• 다른 사람들이 용서해줬는데도 스스로를 꾸짖는다.

• 다르게 행동할 수 있지 않았을까 번민한다.

• 죄의 유무에 상관없이 사건에 책임감을 느낀다.

• 사과해야 한다는 것을 알면서도 용기가 없다.

• 모든 사람이 자신을 비난하고 멋대로 판단한다고 믿는다.

• 어떤 면에서 자신이 무능하거나 신뢰할 수 없거나 결함이 있다고 느낀다.
</td></tr>
</table>

상황을 악화시킬 수 있는 부정적인 특성

중독 성향, 비겁함, 잔인함, 냉소적인 태도, 방어적 성향, 부정직함, 회피 성향, 어리석음, 위선, 무지, 충동적 성향, 부주의함, 유연성 부족, 합리적이지 않은 성향, 질투, 남을 함부로 재단하는 성향, 가식, 무모함, 자기 파괴적인 성향

기본 욕구에 미치는 영향

• **자아실현 욕구** 자책감으로 몸부림치는 캐릭터는 자신에게는 꿈을 좇을 자격이 없다고 생각해 꿈을 좇기를 거부할 수 있다.
• **존중과 인정의 욕구** 자신을 용서하지 못하는 상황에 처한 캐릭터는 자존감이 낮아져 어려움을 겪을 뿐 아니라 자기혐오까지 느낄 수 있다. 다른 사람들이 캐릭터를 비난하거나 쉽게 용서하지 않는 경우, 캐릭터는 극심한 공허감을 느낄 수 있다.
• **애정과 소속의 욕구** 캐릭터가 한 행동의 결과로 자신을 용서하지 못하는 경우, 캐릭터는 자신이 타인들로부터 더 이상 사랑받을 가치가 없다는 느낌을 갖게 될 수 있다.
• **안전 욕구** 자책으로 자신에게 해롭거나 위험한 행동을 하게 되는 경우, 캐릭터는 안전하지 못하다.
• **생리적 욕구** 캐릭터의 자기혐오가 심해지는 경우, 캐릭터는 자살을 고려하기에 이를 수 있다.

대처에 도움이 되는 긍정적인 특성

적응 능력, 감사하는 태도, 굳은 심지, 자신감, 절제력, 온화함, 행복감, 겸손, 자연 친화적 성향, 객관성, 낙관적인 성향, 사색적 성향, 철학적으로 사유하는 능력, 책임감, 분별력, 영성, 거리낌 없음, 지혜로움

긍정적인 결과

- 다른 사람의 용서를 받으면서 캐릭터도 스스로를 용서하게 된다.
- 모든 사람이(심지어 캐릭터 자신도) 용서받을 자격이 있다는 사실을 인식한다.
- 억압된 감정을 다루는 법을 배운다.
- 강력하게 지지해주는 사람들을 얻게 된다.
- 다른 사람들과 소통을 강화하는 법을 배운다.
- 봉사를 통해 평안을 찾고 도움이 필요한 사람들에게 도움을 베풀게 된다.
- 스트레스와 부정적인 생각을 관리하는 데 도움이 되는 취미를 찾게 된다.

자신이 원하는 바를 알지 못하다

Not Knowing
What One Wants

사례

- 진로를 정하지 못해 대학 전공을 자주 바꾼다.
- 연애 관계가 만족스럽지 않지만 이유는 모른다.
- CEO가 직원에게 새 아이디어를 제출하라고 되풀이해 요구하면서 그렇게 하면 자기가 뭘 원하는지 알 것이라 말한다.
- 연애 상대에게 전념하지 못해 관계가 늘 깨진다.
- 임신부가 임신 중절 여부를 놓고 고민한다.
- 주력 분야를 정하지 못해 지나치게 많은 방향으로 사업을 진행한다.
- 중요한 인생의 선택을 놓고 미적거린다.

**사소한
문제**

- 결정을 내려야 한다는 압박감에 시달린다(임박한 마감 날짜, 사랑하는 사람의 재촉, 경쟁 등으로 인해).
- 충분한 정보 없이 결정을 내려야 한다.
- 제대로 진행되지도 않는 일을 하느라 시간을 허비한다.
- 밤잠을 설치거나 뒤숭숭한 꿈을 꾼다.
- 추구하는 분야가 자주 바뀌면서 많은 비용이 든다.
- 특별히 잘 하는 분야 없이 잡다한 일만 잘 하는 사람이 된다.
- 새로운 기술이나 정보를 배우기 위해 계속 재교육을 받아야 한다.
- 앞으로의 계획을 끝없이 묻는 친척들의 선의를 감당해야 한다.
- 캐릭터를 사랑하는 사람들이 자신들만의 확고한 생각으로 캐릭터의 미래에 대해 왈가왈부하는 상황에서 캐릭터가 좌절감을 느낀다.
- 기회가 올 때마다 그저 좋다고 말한다.
- 하루 종일 얄팍한 생각들 때문에 주의가 산만한 상태다.
- 생계를 유지하기 위해 특정 프로젝트에 관심이 있다고 고용주에게 거짓말한다.
- 자기가 하는 일에 만족하지 못한다.
- 자신의 길을 확신하는, 집중력과 결단력을 갖춘 사람들과 대화를 하며 좌절감을 느낀다.

ㅈ

571

<table>
<tr>
<td>초래할 수
있는
심각한
결과</td>
<td>

- 압도될 정도로 선택지가 많아 결국 아무것도 선택하지 못한다.
- 앞으로 나아갈 계획 없이 가로막힌 느낌이다.
- 자신에 대한 결정을 다른 사람에게 미룬다.
- 캐릭터의 결정이 배우자나 애인에게 상처를 준다.
- 자신의 결정을 후회한다.
- 달리 무엇을 해야 할지 몰라 미래 없는 관계나 직업에 머물러 있다.
- 일에 전념하는 모습을 보이지 못해 승진이나 진급을 놓친다.
- 익숙한 일만 고수하다 좋은 기회를 놓친다.
- 너무 오래 버티기만 하다 최악의 상황이 닥친다(재정적인 손실이 회복 불능이 됨, 배우자가 이혼을 요구함, 다른 사람에게 기회가 넘어감 등).
- 사업이나 가족이 해체된다.
- 다른 사람이 하라는 대로 해놓고 결과에 비참해한다.
- 방향성과 동기부여가 없어 사람들이 캐릭터를 떠난다.
- 열정 없는 삶을 산다.
- 자신의 삶이 변해가는 모습에 우울해한다.

</td>
</tr>
<tr>
<td>생길 수
있는
감정</td>
<td>수용, 괴로움, 불안, 근심, 갈등, 혼란, 호기심, 우울함, 절망, 불만, 무력감, 당혹감, 시기, 죄의식, 안달, 질투, 압도당하는 느낌, 자기혐오, 창피함, 반신반의, 방랑벽</td>
</tr>
<tr>
<td>생길 수
있는
내적 갈등</td>
<td>

- 결정을 내리지 못하는 자신에게 무슨 문제가 있는 것은 아닌지 고민한다.
- 롤 모델과 비교하면서 자신이 부족하다고 생각한다.
- 장점과 단점이 똑같아 보이는 선택지들을 저울질하며 힘들어한다.
- 원하는 것을 정확히 알고 있는 다른 사람들에게 분노하다가 그러는 자신이 어리석게 느껴진다.
- 자신이 원하는 것이 무엇인지 알기도 전에 생긴 가족에게 부담을 느낀다.
- 자신이 원하는 것이 무엇인지 알면서도 뒤쫓기가 두렵다.
- 진실을 감추기 위해 시시한 사람인 척하면서 그러는 자신의 모습

</td>
</tr>
</table>

ㅈ

이 싫다.

상황을 악화시킬 수 있는 부정적인 특성

중독 성향, 반사회적 성향, 무관심, 비겁함, 부정직함, 신의를 저버리는 성향, 어수선함, 위선, 무지, 인내심 부족, 충동적 성향, 우유부단함, 감정표현을 꺼리는 성향, 불안정한 상태, 합리적이지 않은 성향, 무책임함, 질투, 게으름, 완벽주의

기본 욕구에 미치는 영향

- **자아실현 욕구** 완전히 안다는 것은 자신의 성취에 필요한 것을 안다는 뜻이다. 자신이 무엇을 원하는지 모르는 캐릭터가 성취에 필요한 것을 알기란 어렵다.
- **존중과 인정의 욕구** 캐릭터가 변덕스럽거나 우유부단하다고 보는 친구나 가족은 캐릭터를 시시하다 생각할 것이다. 캐릭터를 하찮게 보는 시선은 캐릭터가 스스로를 보는 방식에도 영향을 줄 수 있다.
- **애정과 소속의 욕구** 친구나 가족은 캐릭터에게 명확한 방향성이 없다는 사실에 조급해할 수 있고 어느 순간 자신들의 미래까지 방해받고 있다고 느끼면서 캐릭터를 포기할 수 있다.

대처에 도움이 되는 긍정적인 특성

적응 능력, 모험심, 야심, 과감함, 굳은 심지, 자신감, 용기, 창의성, 결단력, 절제력, 온화함, 행복감, 상상력, 독립심, 근면함, 자연 친화적 성향, 낙관적인 성향, 열정

긍정적인 결과

- 삶의 많은 가능성을 탐색하다 자신의 소명을 발견한다.
- 중요한 결정을 미룬 다음 충분히 준비가 되었다고 느낄때 결정한다.
- 기다리며 만족하는 법을 배운다.
- 현명한 친구나 멘토와 문제를 의논하는 가운데 값진 통찰을 얻는다.
- 많은 것을 시도해보고 그 과정에서 자신이 하고 싶지 않은 것이 무엇인지

알게 된다.

- 특정 기회를 잃더라도 자신이 진정으로 원한 것이 아니라면 잃어도 상관없다는 사실을 깨닫는다.
- 외부의 압력과 기대에서 벗어나 자신이 진정으로 원하는 바를 발견한다.

저주에 걸리다 Being Cursed

일러두기

이 항목은 캐릭터가 오랫동안 이어지는 매우 나쁜 저주에 걸린 상황을 보여준다. 이보다 지속 기간이 짧고 심각하지 않은 마법에 걸린 상황에 대해서는 '마법에 걸리다' 편을 참조할 것.

사례

- 얼마 안 있어 죽는다는 저주를 받는다.
- 만지는 것이 모두 녹아버린다.
- 영원히 마녀나 마법사의 노예가 된다.
- 모든 사랑이 실패할 운명에 처한다.
- 동물로 변해 인간성을 잃게 된다.
- 악마와 거래한다(캐릭터에게 이로운 무언가와 영혼을 교환한다).
- 저주받은 물건을 훔쳐 평생 동안 불운이 따른다.
- 화난 영혼이 캐릭터를 평생 괴롭힌다.
- 성역을 침범한 탓에 극심한 질병으로 고통받거나 죽음에 이르게 된다.
- 성별이 영구적으로 바뀌는 저주를 받는다.

사소한 문제

- 나 자신이 아닌 것 같은 기분이 든다.
- 식욕을 잃어버린다.
- 기억에 공백이 생기고 특정 시간대가 생각나지 않는다.
- 저주를 풀 방법을 찾아야 한다.
- 부상당하거나 흉터가 남는다.
- 다른 사람에게 저주를 숨겨야 한다.
- 저주가 나타나는 상황을 피해야 한다.
- 저주에 걸리면서 일시적으로 병에 걸리거나 고통을 겪는다.
- 악몽을 꾼다.
- 악마, 귀신, 저주를 건 사람이 언제 다시 나타날지 모른다.
- 귀중한 가보가 저주받거나 파괴된다.

초래할 수 있는 심각한 결과	• 마법 때문에 특정 장소에 발이 묶여 떠날 수 없다.
	• 사랑하는 사람을 보호하기 위해 거리를 둬야 한다.
	• 해를 입힐 수 있기 때문에 상대를 만질 수 없다.
	• 예전처럼 일을 할 수가 없어 직장을 잃는다.
	• 외모가 영구적으로 변한다.
	• 정체성이 영향을 받는다.
	• 하나 이상의 감각을 영구적으로 잃는다.
	• 살날이 얼마 남지 않았다는 사실을 알게 된다.
	• 다른 존재에게 조종당한다.
	• 가까운 사람에게도 캐릭터의 불운이 영향을 끼친다.
	• 빠져나갈 길이 보이지 않는다.
	• 공감 능력을 모조리 잃는다(모든 일에 무관심하게 된다).
	• 저주를 건 사람이 캐릭터의 저주를 풀어주지 않겠다고 한다.
	• 이번 생뿐 아니라 다음 생에서도 저주를 받게 된다.
	• 저주를 받으면서 스스로 도저히 용납할 수 없는 짓을 하게 된다.
	• 누군가를 다치게 하거나 죽게 만든다.
생길 수 있는 감정	괴로움, 불안, 섬뜩함, 배신감, 쓸쓸함, 패배감, 우울함, 절망, 좌절, 상심, 불신, 낙담, 비애, 죄의식, 공포, 수치심, 히스테리, 외로움, 압도당하는 느낌, 무력감, 격노, 후회, 울화, 자기연민
생길 수 있는 내적 갈등	• 이러한 벌을 받은 것이 당연하다는 생각이 든다.
	• 낙관적으로 생각하기 위해 애쓴다.
	• 절망감이 든다.
	• 버림받은 기분이 든다.
	• 슬픔이나 심한 공포로 인해 감정을 주체할 수가 없다.
	• 다른 사람을 구하기 위해 자신의 목숨을 버릴 생각을 한다.
	• 누군가에게 저주를 대신 돌리고 그 선택을 감수하며 살아야 한다.

ㅈ

상황을 악화시킬 수 있는 부정적인 특성

부정직함, 신의를 저버리는 성향, 무례함, 어리석음, 탐욕, 적대감, 충동적 성향, 합리적이지 않은 성향, 질투, 비관적인 성향, 소유욕, 무모함, 분개, 자기 파괴적인 성향, 이기심, 부도덕함, 배은망덕, 앙심, 폭력성

기본 욕구에 미치는 영향

- **자아실현 욕구** 쇠약하게 만드는 저주는 캐릭터의 자유를 사라지게 만들고 정체성에도 영향을 미치게 된다. 자유와 정체성을 빼앗긴 캐릭터가 온전히 자아를 실현하는 일은 거의 불가능해진다.
- **존중과 인정의 욕구** 다른 사람들이 저주에 대해 알게 되면 캐릭터의 평판과 자존감이 위태로워진다.
- **애정과 소속의 욕구** 저주를 받은 캐릭터는 사람들에게 배척당해 지속적인 관계를 발전시키는 데 어려움을 겪을 수 있다.
- **안전 욕구** 그동안 편안하게 여겼던 곳에 더 이상 머무르지 못하게 되면 캐릭터와 캐릭터가 사랑하는 사람들의 안전이 위험해질 수 있다.
- **생리적 욕구** 저주가 캐릭터에게 트라우마를 일으키고 고립시키면서 심리적으로 불안감을 준다면 수면, 성관계, 삶의 항상성 같은 측면에 좋지 않은 영향을 끼칠 수 있다.

대처에 도움이 되는 긍정적인 특성

적응 능력, 감사하는 태도, 차분함, 굳은 심지, 협조적인 성향, 절제력, 신중함, 관대함, 온화함, 행복감, 고결함, 겸손, 독립심, 공정함, 친절함, 신의, 낙관적인 성향, 인내, 지략, 영성, 지혜로움

ㅈ

긍정적인 결과

- 저주를 푸는 방법을 발견한다.
- 저주를 내린 자를 파멸시켜 저주를 푼다.
- 불멸을 얻게 된다(캐릭터가 불멸을 추구하던 경우).

- 상황을 최대한 활용하는 법을 익힌다.
- 자신에게서 만족감과 평화로움을 발견한다.

체력 소모

Physical Exhaustion

<table>
<tr>
<td>사례</td>
<td>
• 지나치게 무리한 탓에 체력이 한계를 넘어선다.

• 영양부족이나 굶주림으로 체력이 고갈된다.

• 병에 걸려 아무 힘도 남아 있지 않게 된다.

• 불면으로 몸이 쇠약해진다.
</td>
</tr>
<tr>
<td>사소한
문제</td>
<td>
• 행동이 둔해진다.

• 몸의 반응이 지나치게 둔해져 상처가 나거나 화상을 입는다.

• 값진 물건을 떨어뜨려 망가뜨린다.

• 맡은 일을 끝내지 못한다.

• 피로 때문에 다른 사람들을 위험에 빠뜨린다.

• 잘못된 결정으로 일을 망친다.

• 실수를 만회하기 위해 다른 노력을 더 해야 한다(가령 언덕 아래로 굴러 떨어져 다시 올라가야 한다).

• 휴식을 취하거나 다른 사람에게 일을 넘기라는 말을 사랑하는 사람이 할 때 과민반응을 보인다.

• 힘이 모두 소진된 뒤에야 다른 사람에게 일을 대신 맡아달라고 부탁한다.

• 부족한 부분을 채우기 위해 다른 사람에게 의존해야 한다.

• 일을 제대로 처리하지 못해 곤경에 빠진다.

• 좋아하는 일인데도 할 여력이 없다.

• 일을 마무리할 수 없어 친구나 가족들과의 계획을 취소해야 한다.

• 오랫동안 몸을 추스려야 하기 때문에 일을 처리할 시간이 촉박해진다.
</td>
</tr>
<tr>
<td>초래할 수
있는
심각한
결과</td>
<td>
• 마감 날짜를 놓쳐 생긴 문제를 처리하느라 더 오랜 시간을 써야 한다.

• 피로 때문에 면역력이 떨어져 심각한 병에 걸린다.

• 심각한 낙상이나 부상을 당한다.
</td>
</tr>
</table>

579

- 누군가의 신체를 손상시키거나 사망하게 만드는 사고를 일으킨다 (가령, 톱질을 하다가 판자를 든 사람의 손을 다치게 한다).
- 몸을 한계까지 밀어붙이다 영구적인 부상이나 평생 동안 지속되는 만성 통증이 생긴다.
- 힘이 빠진 그 순간 누군가를 다치게 한다.
- 실적 부진으로 유망한 리더 자리에서 물러나게 된다.
- 다른 사람에게 임시로 일을 맡겼다가 캐릭터가 할 일만 늘어난다.
- 누군가가 캐릭터의 자리를 대신 맡게 되지만 실패할 것이 분명하다.
- 위험이 코앞에 닥친 누군가를 돕거나 구해줄 수 없다.
- 캐릭터를 아끼고 사랑하는 사람이 쉬엄쉬엄 하라는 충고를 듣지 않는 캐릭터에게 인내심과 신뢰를 잃는다.
- 캐릭터를 구하느라 다른 사람이 위험에 처한다.

생길 수 있는 감정	분노, 괴로움, 패배감, 저항감, 절망, 좌절, 각오, 두려움, 무력감, 당혹감, 죄의식, 수치심, 자격지심, 무력감, 후회, 울화, 체념, 자기혐오, 자기연민, 창피함, 고통스러움, 인정받지 못한다는 느낌, 반신반의, 취약하다는 느낌, 자신이 하찮다는 느낌

생길 수 있는 내적 갈등	탈진해 버릴 것 같은 느낌이 들지만 무시한다.몸을 살피고 싶지만 남들이 실망하지 않을까 걱정한다.계속 해나갈 수 있을지 확신이 들지 않는다.중요한 사람들이 자신을 약하거나 무가치한 존재로 인식하지는 않을까 불안하다.힘겹게 애쓰지 않아도 되는 남들과 비교하며 자신이 부족하다고 느낀다.자기혐오와 수치심에 몸부림친다(캐릭터가 자신을 돌보지 않아 체력이 고갈된 경우, 건강이 망가진 경우 등).도움이 필요하다는 사실을 알면서도 자존심 때문에 도움을 받아들이지 못한다.도움을 원하지만 도움이 필요하다는 사실에 화가 난다.

상황을 악화시킬 수 있는 부정적인 특성

남의 속을 긁는 성향, 우쭐대는 성향, 까다로움, 거만함, 적대감, 합리적이지 않은 성향, 감정 과잉, 완벽주의, 비관적인 성향, 편견, 분개, 자기 파괴적인 성향, 비협조적인 성향, 배은망덕, 투덜대는 성향

기본 욕구에 미치는 영향

- **자아실현 욕구** 수면은 생존의 필수 조건이다. 필수적이지 않은 다른 어떤 요소보다 수면이 중요하다는 뜻이다. 잠을 자지 못하는 상황에서는 휴식 욕구가 충족될 때까지 꿈, 열정, 취미는 일시적으로 보류될 수밖에 없다.
- **존중과 인정의 욕구** 피로는 캐릭터를 신체적, 정신적으로 약화시켜 캐릭터가 할 수 있는 일에 제약을 가한다. 다른 사람들은 이를 약점으로 보고 캐릭터를 시시하다고 여길 수 있다. 캐릭터가 다른 사람들의 이러한 평가에 동의하는 경우 자존감이 떨어질 수 있다.
- **애정과 소속의 욕구** 사랑하는 사람이 해주는 현명하고 배려 가득한 충고에 귀를 기울이지 않고 건강을 계속 위태롭게 만드는 캐릭터는 그와의 관계에 갈등을 유발할 수 있다.
- **안전 욕구** 피로는 서투른 일처리, 작업 시간 연장, 정신적 흐릿함을 유발할 수 있고, 부상을 초래하는 경우도 많다. 장기간의 피로는 병도 유발할 수 있다. 따라서 체력 고갈이 캐릭터의 안전과 안정에 영향을 미칠 수 있는 경우의 수는 많다.

대처에 도움이 되는 긍정적인 특성

모험심, 야심, 용기, 절제력, 열의, 고결함, 근면함, 성숙함, 끈기, 분별력

긍정적인 결과

- 피로가 쌓이기 시작하는 시점을 알게 되면서 너무 무리하기 전에 일을 멈출 수 있게 된다.
- 몸이 힘들어 고생하는 것은 자신의 잘못이 아니며 수치스럽거나 부끄러운

581

일도 아니라는 사실을 알게 된다.

- 비슷한 상황에 있는 다른 사람들에 대한 공감 능력이 커진다.
- 도움받는 일을 꺼렸던 근본적인 원인을 파악해 해결한다.
- 자신이 잘난 척해왔다는 사실을 알게 되면서 누구나 약한 면이 있다는 사실을 깨닫는다.
- 캐릭터에게 사람들이 이런저런 경고를 했던 이유가 자신을 함부로 재단해서가 아니라 걱정해서였다는 것을 알게 된다.

특정 집단에
잠입해야 하다

사례
- 범죄자 관련 증거를 수집하기 위해 잠입 수사를 한다.
- 병원에 있는 약이나 의료용품을 구하기 위해 병에 걸린 척한다.
- 보육시설 종사자 행세를 하며 아이들에게 접근한다.
- 스포츠 경기의 상대 팀을 방해하기 위해 그쪽 팀으로 들어간다.
- 경쟁사의 데이터베이스를 해킹해 제품 정보를 빼낸다.
- 정적의 선거 캠프에 들어가 선거 전략을 알아낸다.
- 정보를 빼낼 목적으로 다른 회사에 위장취업한다.
- 유명해지기 위해 유명인사와 함께 일한다.
- 자신의 사회적 지위를 높이기 위해 비밀 클럽에 들어간다.
- 가족을 빼내오기 위해 사이비종교에 입교한다.

**사소한
문제**
- 공격 계획을 세워야 한다.
- 단체에 들어가기 전에 자신의 새로운 모습을 세심하게 설계해둬야 한다.
- 발각되지 않기 위해 특정 종교단체의 신앙과 의례를 공부해야 한다.
- 단체에 있는 사람들이 불친절하게 대하며 환영해주지 않는다.
- 단체에 들어가는 일을 거절당해 다시 시도해야 한다.
- 쉽게 들어가긴 했지만 필요한 것을 얻을 수 없다.
- 자신의 동기, 욕망, 가치관, 과거 등에 관해 거짓말을 해야 한다.
- 발각되어 쫓겨난다.
- 자신의 모습과 다르게 행동해야 한다.
- 작전을 변경해야 한다.
- 단체 사람이 캐릭터를 의심하기 시작한다.
- 단체의 언어, 문화, 관행 등에 관한 지식이 부족하다.
- 캐릭터가 갖고 있는 증거를 잠입한 집단 사람들에게 들키면 캐릭터의 정체도 들통난다.
- 단체의 일원으로 남아 있기 위해 필요한 기술이 캐릭터에게 없다.

E

- 단체에 들어간 진짜 목표와 동기를 가까운 친구나 사랑하는 사람들에게까지 밝힐 수 없다.
- 캐릭터가 자신의 가치를 저버렸다고 생각하는 가족과 긴장이 생긴다(캐릭터가 진실을 말할 수 없기 때문이다).

초래할 수 있는 심각한 결과	거짓말이 발각된다.붙잡혀 고소당한다.캐릭터의 원래 모습을 알고 있어, 캐릭터가 단체에 들어간 일을 의심스러워하는 사람에게 발각된다.잠입에 실패해 직업을 잃는다.캐릭터와 같은 팀의 누군가가 정보를 누설해 캐릭터의 정체를 밝힌다.단체에 소속된 이와 사랑에 빠진다.세뇌당해 잠입한 단체의 가치관을 받아들인다.캐릭터가 사랑하는 이가 캐릭터의 위장 행동을 받아들이지 못해 캐릭터를 거부한다.단체에 소속된 친구가 잠입 사실을 알게 되어 캐릭터가 어떻게 대응할지 결정해야 한다.살해당한다.
생길 수 있는 감정	불안, 근심, 우려, 갈등, 반항심, 환멸, 의심, 두려움, 공포, 무능하다는 느낌, 불안정한 상태, 위협감, 신경과민, 압도당하는 느낌, 공황, 꺼리는 마음, 자기연민, 의구심, 근심, 취약하다는 느낌, 경계심, 걱정
생길 수 있는 내적 갈등	발각되면 어떻게 될지 생각하지 않으려 애쓴다.자신이 잠입한 집단에 잘 어울릴 수 있을지 고민한다.발각되지 않기 위해 비윤리적인 일을 하고 싶다는 유혹을 받는다.집단에 있는 사람들을 경멸하면서도 좋아하는 척한다.시간이 지나면서 잠입한 단체의 이념과 신념에 저항하려 고군분투하게 된다.자신이 가장한 모습에 너무 깊이 빠져드는 바람에 원래의 정체성

E

을 잃는다.
- 상황이 너무 길어져 자신이 한 잠입 활동이 그만한 가치가 있는지 고민한다.

상황을 악화시킬 수 있는 부정적인 특성

반사회적 성향, 우쭐대는 성향, 통제 성향, 비겁함, 어수선함, 별종 성향, 어리석음, 남을 잘 믿는 성향, 충동적 성향, 우유부단함, 신경과민, 편집증적 성향, 반항심, 무모함, 산만함, 신경질적인 성향, 식견 부족, 의지박약

기본 욕구에 미치는 영향

- **자아실현 욕구** 캐릭터가 부도덕한 행위를 해야 하거나 단체에 어울리기 위해 자신의 재능과 개성을 거부해야 하는 경우, 진정한 자신으로 살 수 없다는 사실에 좌절할 수 있다.
- **존중과 인정의 욕구** 원하는 것을 얻기 위해 바람직하지 않은 수준까지 비굴해져야 하는 캐릭터는 자신이 설 곳을 잃었다고 생각해 스스로 부도덕하다고 생각할 수 있다.
- **애정과 소속의 욕구** 캐릭터가 비밀리에 일하느라 사람들에게 자신을 설명할 수 없는 경우, 가까운 친구와 사랑하는 사람들은 캐릭터의 선택에 반대해 이들과의 관계에 긴장이 생길 수 있다.
- **안전 욕구** 자신이 발각되지 않았는지 확인하기 위해 항상 뒤를 돌아보는 캐릭터는 안전하기 힘들다.

대처에 도움이 되는 긍정적인 특성

경각심, 분석력, 과감함, 차분함, 굳은 심지, 매력, 자신감, 창의성, 결단력, 절제력, 신중함, 효율성, 집중력, 지적 능력, 세심함, 통찰력, 체계적인 성향, 인내, 직관력, 끈기, 지략

- 비극적인 일이 일어나지 않게 막는다.
- 성공을 거두어 승진한다.
- 잠입한 집단을 새롭게 이해하게 된다.
- 예상치 못한 우정을 맺는다.
- 성공적으로 살아남는다.
- 미래의 임무에 필요한 새로운 기술이나 전략을 배운다.

E

부록
A

GMC + S 추적기

플롯Plot(외적)과 호Arc(내적)를 탐색해, 이야기의 주요 캐릭터에 대한 목표 (Goal), 동기(Motivation), 갈등(Conflict) 그리고 위험부담(Stake)을 추적해보라. 자세한 내용은 **'갈등은 플롯을 형성한다'** 부분을 참조할 것.

캐릭터 이름 ___아라곤___ 이야기에서 수행하는 역할 ___주인공___

목표

플롯
아라곤이 하고 싶어 하거나 이루고 싶어 하는 것은 무엇인가?
사우론을 쳐부수어 중간계에 오랜 옛날의 평화와 조화를 되찾는 것

호
아라곤의 성장이나 변화, 혹은 태도 전환으로 해결되어야 하는 것은 무엇인가?
더 이상 숨지 않고 곤도르의 왕이라는 자신의 진정한 운명을 포용하는 것

동기

플롯
아라곤은 왜 플롯상의 목표를 이루고 싶어 하는가?
중간계를 어둠과 절망으로 밀어 넣을 사우론의 통치를 피하기 위해서

호
아라곤은 왜 그 내적 변화를 이루어야 하는가?
자신의 힘과 가치뿐 아니라 인류의 힘과 가치를 증명하기 위해서

갈등

플롯

아라곤이 이야기상의 목표를 이루지 못하게 막는 것은 무엇인가?

서서히 퍼져 영향을 받은 자들을 서서히 붕괴시키는 사우론과 그의 부하들, 그리고 반지의 악마ring's evil

호

아라곤의 내적 변화를 막는 것은 무엇인가?

조상 이실두르의 약점이 자신의 피에 전해져 자신이 조상들의 실수를 되풀이할 운명에 처해 있을지도 모른다는 걱정

위험부담

플롯

아라곤이 목적을 이루지 못하면 무엇이 위험해지는가?

아라곤이 적을 쳐부수지 못하면 사우론은 반지를 되찾아 중간계와 그 안의 선한 모든 것을 파괴할 것이다.

호

아라곤이 변하지 않으면 무엇이 위험해지는가?

아라곤이 제 운명을 포용하지 않으면 자신의 가장 큰 두려움, 즉 자신이 약해빠졌다는 것, 그리고 자신의 조상들이 실패한 지점에서 성공할 힘이 없다는 것을 입증하는 꼴이 될 것이다.

캐릭터 이름 _____ 이야기에서 수행하는 역할 _____

목표	
(플롯)	...
(호)	

동기	
(플롯)	...
(호)	

갈등	
(플롯)	...
(호)	

위험부담	
(플롯)	...
(호)	

이 툴의 인쇄용 버전은 월북 홈페이지 https://willbookspub.com에서 다운로드 받을 수 있습니다.

클라이맥스의 결함 수리하기

클라이맥스는 이야기의 정점이다. 클라이맥스가 충분한 만족을 주지 못한다면 독자나 관객들은 실망할 것이다. 다음은 클라이맥스 부분에서 나타날 수 있는 흔한 문제점과 해결방안을 정리해둔 것이다.

문제	해결방안
해결이 지나치게 빠르다	의미심장하고 적절한 갈등을 더 만들어 주인공이 이기기 어렵게 만들라.
클라이맥스 장면이 너무 길다	클라이맥스 장면의 계획을 세심하게 다듬어 꼭 이루어야 하는 일에만 집중하라. 퇴고를 할 때는 시간을 때우기 위해 집어넣은 불필요한 장면을 빼고, 캐릭터의 행동은 간결하고 또렷하게 다듬으라.
결과가 애매모호하다	클라이맥스의 싸움에서 이길 승자를 분명히 밝히라. 승자와 패자가 뚜렷이 갈라져야 한다.
지나치게 뻔하고 예상 가능하다	의심이 주인공을 잠식하게 만들고 주인공에게 약점을 부여하여 성공을 보장할 수 없게 만들라. 그리고 주인공의 적수가 충분히 가공할 만큼 무시무시한 존재인지 세심하게 살펴보라.
중요성이 떨어진다	클라이맥스의 승리는 승자가 이야기상의 목표를 달성하는 결과를 초래한다. 그러므로 클라이맥스가 이야기 전체에 유기적인 부분이 되도록 만들어야 한다. 클라이맥스의 사건은 이야기 전체에서 가장 위험부담이 큰 순간이 되어야 한다.

캐릭터의 힘이 없다	캐릭터는 반드시 자신의 힘, 지략이나 결단력 등으로 승리해야 한다. 초자연적인 사건이나 다른 캐릭터의 개입으로 승리하는 경우 주인공은 진정한 승자가 되지 못한다. 주인공에게 자신만의 장점으로 성공하도록 힘을 제대로 부여하라.
인물호가 부족하다	주인공은 클라이맥스 전이나 클라이맥스 동안 자신의 치명적인 결함을 해결해야만 한다. 그 과정에서 배우는 교훈이나 이룩하는 성장이야말로 승리를 확보하는 핵심 열쇠이기 때문이다. 자신의 가장 큰 결함을 버리지 못하거나 구체적인 결함을 고치지 못하는 주인공은 결국 실패한다.

옮긴이 오수원

서강대학교에서 영어영문학과를 졸업하고 같은 대학원에서 석사학위를 받았다. 동료 번역가들과 '번역인'이라는 공동체를 꾸려 전문 번역가로 활동하면서 과학, 철학, 역사, 문학 등 다양한 분야의 책을 우리말로 옮기고 있다. 『문장의 일』, 『조의 아이들』, 『데이비드 흄』, 『처음 읽는 바다 세계사』, 『현대 과학·종교 논쟁』, 『세상을 바꾼 위대한 과학실험 100』, 『비』, 『잘 쉬는 기술』, 『뷰티풀 큐어』, 『우리는 이렇게 나이 들어간다』, 『면역의 힘』, 『디자인 너머』 등을 번역했다.

트러블 사전
작가를 위한 플롯 설계 가이드

펴낸날 초판 1쇄 2023년 7월 10일

초판 2쇄 2023년 7월 17일

지은이 안젤라 애커만, 베카 푸글리시

옮긴이 오수원

펴낸이 이주애, 홍영완

편집장 최혜리

편집1팀 김하영, 양혜영, 김혜원

편집 박효주, 장종철, 문주영, 홍은비, 강민우, 이정미, 이소연

디자인 박아형, 김주연, 기조숙, 윤소정

마케팅 김태윤, 정혜인

해외기획 정미현

경영지원 박소현

펴낸곳 (주)윌북

출판등록 제2006-000017호

주소 10881 경기도 파주시 광인사길 217

전화 031-955-3777 **팩스** 031-955-3778

홈페이지 willbookspub.com

블로그 blog.naver.com/willbooks **포스트** post.naver.com/willbooks

트위터 @onwillbooks **인스타그램** @willbooks_pub

ISBN 979-11-5581-625-7 03600